# 另类叙事

## 西方现代艺术史学中的表现主义

An Alternative Story
Expressionism in the Western
Modern Art Historiography

张坚 著

北京大学出版社
PEKING UNIVERSITY PRESS

图书在版编目（CIP）数据

另类叙事：西方现代艺术史学中的表现主义 / 张坚著 . —北京：北京大学出版社，2018.10
ISBN 978-7-301-29834-3

Ⅰ.①人… Ⅱ.①张… Ⅲ.①艺术史—西方国家—现代 Ⅳ.①J110.9

中国版本图书馆CIP数据核字（2018）第193497号

| | |
|---|---|
| 书　　名 | 另类叙事：西方现代艺术史学中的表现主义<br>LINGLEI XUSHI |
| 著作责任者 | 张　坚　著 |
| 责任编辑 | 赵　维 |
| 标准书号 | ISBN 978-7-301-29834-3 |
| 出版发行 | 北京大学出版社 |
| 地　　址 | 北京市海淀区成府路205号　100871 |
| 网　　址 | http://www.pup.cn　　新浪微博：@北京大学出版社 |
| 电子信箱 | pkuwsz@126.com |
| 电　　话 | 邮购部 62752015　发行部 62750672　编辑部 62707742 |
| 印　刷　者 | 北京中科印刷有限公司 |
| 经　销　者 | 新华书店 |
| | 720毫米×1020毫米　16开本　26.25印张　473千字<br>2018年10月第1版　2018年10月第1次印刷 |
| 定　　价 | 98.00元 |

未经许可，不得以任何方式复制或抄袭本书之部分或全部内容。
**版权所有，侵权必究**
举报电话：010-62752024　电子信箱：fd@pup.pku.edu.cn
图书如有印装质量问题，请与出版部联系，电话：010-62756370

# 国家社科基金后期资助项目
# 出版说明

后期资助项目是国家社科基金项目主要类别之一，旨在鼓励广大人文社会科学工作者潜心治学，扎实研究，多出优秀成果，进一步发挥国家社科基金在繁荣发展哲学社会科学中的示范引导作用。后期资助项目主要资助已基本完成且尚未出版的人文社会科学基础研究的优秀学术成果，以资助学术专著为主，也资助少量学术价值较高的资料汇编和学术含量较高的工具书。为扩大后期资助项目的学术影响，促进成果转化，全国哲学社会科学规划办公室按照"统一设计、统一标识、统一版式、形成系列"的总体要求，组织出版国家社科基金后期资助项目成果。

全国哲学社会科学规划办公室
2014年7月

# 目 录

序 言 /1

## 第一章 绪 论 /7
一、学术史：回溯与综述 /12
二、批判的艺术史家 /16
三、体制、权力与艺术史的知识话语 /20
四、现代性的心理学 /22
五、批判理论与前卫艺术语境 /25
六、维也纳学派与奥匈帝国 /26
七、艾比·瓦尔堡与古代文化复兴 /29
八、艺术史的终结 /35
九、"艺术地理学"和"真实空间" /38
十、从风格到图像科学 /42
十一、表现的艺术史学：人文与批判 /45

## 第二章 温克尔曼：美学、风格与文化史 /55
一、古代艺术的美学理想 /56
二、"体系"与"表现" /68
三、历史观：启蒙理性与浪漫情怀 /73
四、推断与归纳 /77
五、风格："美的理想" /79

## 第三章 赫尔德：追怀触觉的创造 /87
一、雕塑：皮格马利翁创造之梦 /89
二、触觉与视觉 /92
三、古代雕塑的触觉美及其表现形式 /96
四、表现与移情 /97
五、造型艺术、诗性智慧与"文化民族" /99

六、从历史主义到历史哲学　　　　　　　　　　　　　　/104
七、文化史与"观看方式"的历史　　　　　　　　　　　/108

**第四章　斯莱格尔与歌德：古典与哥特　　　　　　　　　/113**
　一、文化民族　　　　　　　　　　　　　　　　　　　/115
　二、歌德与斯特拉斯堡大教堂　　　　　　　　　　　　/118
　三、斯莱格尔：德意志艺术传统　　　　　　　　　　　/121
　四、歌德：自然的古典理想　　　　　　　　　　　　　/128
　五、古典还是哥特？　　　　　　　　　　　　　　　　/134
　六、艺术史：德国与欧洲　　　　　　　　　　　　　　/139

**第五章　沃尔夫林："艺术科学"与"眼睛教育"　　　　　/149**
　一、狄尔泰："精神科学"　　　　　　　　　　　　　　/151
　二、"移情"与"纯视觉"　　　　　　　　　　　　　　/156
　三、"形式感"："眼睛教育"　　　　　　　　　　　　/163

**第六章　潘诺夫斯基：文化的象征形式与风格、主题和观念　/171**
　一、形式与"艺术意志"　　　　　　　　　　　　　　/173
　二、风格、人体比例理论和古代文化　　　　　　　　　/176
　三、作为象征形式的透视　　　　　　　　　　　　　　/182
　四、"理念"：艺术理论的问题　　　　　　　　　　　/187
　五、风格新论：延续与拓展　　　　　　　　　　　　　/193

**第七章　德沃夏克与泽德迈尔：论勃鲁盖尔　　　　　　　/203**
　一、德沃夏克的新写实主义　　　　　　　　　　　　　/209
　二、泽德迈尔："马齐奥"与"结构分析"　　　　　　　/218
　三、从观念史到直觉结构：一种表现的"艺术科学"　　　/226

# Contents

**第八章　泽德迈尔与帕赫特："艺术危机"与"让眼睛回到过去"**　/235
    一、历史主义镜像的破碎　/236
    二、艺术危机　/243
    三、奥托·帕赫特：让眼睛回到过去　/254
    四、从视觉结构到"具象性"　/263

**第九章　帕赫特与潘诺夫斯基："静谧凝视"与"隐秘象征主义"**　/267
    一、北方文艺复兴绘画起源的争议　/269
    二、凡·艾克兄弟：《根特祭坛画》　/276
    三、诺沃蒂尼的塞尚　/283
    四、具象情境主义　/287

**第十章　20世纪初的美国艺术史学："热情与超脱的结合"**　/291
    一、普林斯顿大学：马昆德和默瑞　/296
    二、哈佛大学：金斯利·波特和萨茨　/301
    三、历史距离　/309

**第十一章　20世纪初的美国艺术批评：浪漫精神与现世生活创造**　/313
    一、罗伯特·亨利：《论艺术精神》　/315
    二、斯蒂格里茨和纽约的现代艺术批评家　/319
    三、杜威：艺术即经验　/323
    四、汉斯·霍夫曼、迈耶-格拉菲与布列顿：表现主义和超现实主义　/326
    五、创造生活　/331

**第十二章　风格，从历时到共时：20世纪中晚期的讨论及影响**　/335
    一、迈耶·夏皮罗和阿诺德·豪泽尔　/337
    二、贡布里希、阿克曼和戈德曼　/341

三、库布勒：《时间的形状》　　　　　　　　　　　　　/346
　四、索尔兰德：风格史，一个美学乌托邦　　　　　　　/349
　五、风格即生活　　　　　　　　　　　　　　　　　　/353

**第十三章　非编年的意大利文艺复兴：从风格到"图像科学"** /361
　一、"错置"与"重置"：多重时间　　　　　　　　　　/364
　二、文艺复兴艺术的争议性　　　　　　　　　　　　　/370
　三、图像世界　　　　　　　　　　　　　　　　　　　/376
　四、"图像科学"和"图画行动"　　　　　　　　　　　/382

**第十四章　结　论**　　　　　　　　　　　　　　　　　/387
　一、视觉人文主义　　　　　　　　　　　　　　　　　/388
　二、历史决定论　　　　　　　　　　　　　　　　　　/392
　三、权力陷阱：重估知识的批判、反现代性与德意志历史主义传统　/394

**参考文献**　　　　　　　　　　　　　　　　　　　　　/399

**后　记**　　　　　　　　　　　　　　　　　　　　　　/413

这本书的酝酿和写作经历了比较长的时间。2009年年初，北京大学出版社约我写一本《德国艺术史学概论》，当时，国内学界西方艺术史学名著的译介已颇具规模，但也缺少一些能整体反映欧美艺术史学历史沿革和发展的通论类读物，特别是德语国家的艺术史学史。最初我也考虑采取国内比较通行的方式，把近代以来德语国家主要艺术史家的生平、著作、活动等基本事实和书目资料进行译介和汇编，形成一个编年叙事，为初入这个领域的学生提供一种概览和工具性的读物，为此进行了一些基础文献调研，并形成了一个叙事框架，但在真正着手撰写各章节内容时，就面临了一些从未阅读过其著作的艺术史学者。当然，作为一本导论性的读物，作者可以只铺陈一些事实性材料，或者引述他者评述，只是这样做总归无法避免诸多含混和不确定的问题，尤其是涉及那些有着较为复杂的语境关联的史学理论话题，以己之昏昏而使人昭昭自然是不可能的。于是，我决定尝试另外一种方式，从自己关注的西方现代艺术史学中的表现主义及其人文与批判的触角出发，以相关学者的理论著作和学术思想为着眼点，以期形成一种比较专门的学术史叙述，而不去奢求面面俱到的西方现代艺术史学的整体叙事。

我最初涉足德语国家艺术史学的领域，缘于20世纪90年代中期对20世纪初德国表现主义美术的译介和研究。德国艺术史家和批评家沃林格，最初是作为德国表现主义美术思想和理论的一位代言人进入我的视野的。当时，国内已有他的《抽象与移情》中译本，是上个世纪80年代的"美学热"中，李泽厚先生主持的"美学译文丛书"中的一本，他的另一本代表性著作《哥特形式论》尚未被翻译过来。机缘巧合，1998年10月，我获得希腊奥纳西斯古典艺术与文化奖学金资助，在雅典大学艺术与考古学系做访问学者，后来在雅典美术学院图书馆找到这本书的德文原版和赫伯特·里德的英译本。希腊访学半年，我一方面从事古希腊艺术，特别是古希腊瓶画艺术的学习和研究，由此接触到了西方的古希腊艺术与文化历史研究的学术世界；另一方面，开始了

《哥特形式论》的翻译工作。某种程度上讲，我对德语艺术史学的兴趣是与德国表现主义美术理论，以及古希腊艺术的学习和研究经历联系在一起的，而不是基于系统地引入和译介西方艺术史学经典的宏愿。

事实上，表现主义不仅仅是德国的一个前卫艺术运动，也是19世纪晚期和20世纪初期德语国家艺术史学中的一个重要学术现象，其中，涉及现代艺术变革所引发的对往昔艺术和艺术史的重新发现和构建。前卫艺术的创作观念和形态的巨变，对艺术史家也提出了挑战。新的艺术需要寻找自己的历史轨迹，前卫艺术家们期盼艺术史学者能在艺术史上为表现主义正名。在这样一种视野之下，现在大家耳熟能详的那些德语国家的艺术史学者和批评家，诸如李格尔、沃林格、沃尔夫林、德沃夏克、泽德迈尔、福格、迈耶·格拉菲等，[1]都可归入这个时期的表现主义艺术史家的行列。他们共同塑造了一种表现主义的艺术史学，借用德沃夏克的说法，这种表现的艺术史就是"作为精神史的艺术史"（Kunstgeschichte als Gestesgeschichte），或者是"作为观念史的艺术史"。

当然，表现主义的艺术史有着自己的前世今生。在德意志地区的历史主义思想传统中，艺术史构成了一个重要篇章，风格与形式问题被视为与人类感觉知识的创造和表达相关，是文化史的隐喻，也蕴含了"感觉教育"、"教养"、个体自由主义以及批判的观念，这种思想方式本身就是表现主义的。20世纪30年代以后，德语国家的艺术史家为躲避纳粹迫害而移居英美，艺术史研究中心也转移到美国，这期间表现主义的艺术史学经历各种洗练和重塑，但并没有因此而中断。在美国，现代艺术中的形式主义和表现主义，与经验与实证科学观念的结合，形成一种对艺术作为改造生活的力量的认识，一种对艺术史的普遍美育和视觉人文主义价值的认识。20世纪70年代以来，新艺术史的崛起使得表现主义的艺术史研究，特别是维也纳学派的艺术史学研究得到重新评估；而在当下世界艺术史或全球艺术史的语境下，新生代的表现主义艺术史研究是以其非编年的风格共时性及其相关的空间地理观念，成为书写全球艺术史的一股重要力量。应该说，二战后，被遮蔽的表现主义的艺术史学，在经历一系列转型和变革之后，仍旧保持着思想活力。而事实上，表现主义的艺术史学的观念和方法，在海外中国艺术史的学术史中也占据重要位置，相对于意大利文艺复兴以线性透视和解剖学为基础的视觉再现模式

---

[1] 库尔特曼在《艺术史的历史》"表现主义的艺术史"部分写道：表现主义艺术史的时代根植于李格尔、德沃夏克、福格和克罗齐，在沃林格、佛利兹·伯格、亨德里奇和林特伦、汉森·杨德那里达到高峰，威廉·平德、泽德迈尔的著作则包含了这种艺术史学思想和实践的诸多陷阱。参见 Udo Kultermann, *The History of Art History*, New York: Abaris Books, 1993, pp.199-210. 金普利·史密斯（Kimberly A. Smith）在《艺术史的表现主义转向》（*The Expressionist Turn in Art History: A Critical Anthology*）中，所列的表现主义艺术史家包括沃林格、佛利兹·伯格、亨德里奇、德沃夏克、沃尔夫林及卡尔·艾因斯坦等。

而言，北方的表现性的视觉表达方式更加契合于中国的视觉艺术传统。当然，这是另外一个值得深究的话题了。

在各方面研究条件和自身能力都有局限的情况下，去尝试撰写这样一本关于欧美艺术史的学术史的专门著作，是有些勉为其难的，更可能是一项吃力不讨好的工作。相形之下，老老实实地翻译欧美艺术史学大家的经典论著和文章，会更加可靠，也更有实效。只是我也一直在想，除了各种艺术史学经典的译介及相关的编年大事的介绍之外，是否也可以在艺术史学史的学习和研究中，保持一种对艺术本身的问题的关注，毕竟艺术史的学术史也是不能脱离对具体艺术问题的观照的。而作为一位艺术史学者，如果在艺术上没有自己的定见，那么，其头脑就容易成为各式各样经典艺术史方法论的跑马场。况且，到底哪些是经典，哪些不算，也会是一个问题。事实上，即便就这本书所探究的表现主义的艺术史学而言，其间的人文和批判触角，及其学术思想背景、脉络和领域是如此丰富、复杂和广博，这本书只能是我个人就其所做的有限调查、译介和研究工作的一个总结，不免有一些左支右绌和捉襟见肘。即便如此，我也还是期望读者由此而能对欧美现代艺术史学发展和演变进程中牵涉的艺术问题、艺术价值的取向，以及艺术史学方法论与特定时期的艺术创作思潮之间的复杂联系有所体认。我始终认为，这些问题是不该被忽略的。

最终能完成这样一本书，基于写作期间所得到的各种支持以及机缘巧合。就此而言，首先，需要感谢这个研究项目能够得到国家社科基金艺术学项目及其后期资助项目的支持；其次，感谢自 2010 年以来，我有幸获得的各种海外研修机会和资助，包括 2009 年第一届中国中青年美术家海外研修工程项目，2010 年亨利·路斯基金会（Henry Luce Foundation）和中国香港大学主办的"西方艺术与艺术史高级工作坊"，2012 年亨利·路斯基金会和泰拉美国艺术基金会（Terra Foundation for American Art）主办的"纽约美国现代艺术高级工作坊"，2012 年第 33 届纽伦堡世界艺术史大会（CIHA），2013 年盖蒂基金会（Getty Foundation）和哈佛大学意大利文艺复兴研究中心举办的"意大利文艺复兴艺术的统一性"研讨班，以及 2013 至 2014 年度中美富布莱特研究学者（VRS）项目等。虽然这些海外研修项目各有其工作主题和任务，却也使得我有机会接触欧美国家研究机构和大学中的艺术史家和学者，并就这本书中涉及的问题与他们进行交流且从中获益，他们分别是宾夕法尼亚美术学院 Jeffrey Carr 教授，波士顿大学 Fred S. Kleiner 教授，圣路易斯华盛顿大学 Williams Wallace 教授，宾夕法尼亚大学 Michael Leja 教授，普林斯顿大学 Thomas Da-Costa Kaufmann 教授、Hal Foster 教授，普林斯顿大学基督

教图像志研究中心主任 Column Hourihane 博士，克拉克艺术研究院 Michael Ann Holly 教授，哈佛大学意大利文艺复兴研究中心 Jonathan Nelson 教授、哈佛大学 Alina Payne 教授，哥伦比亚大学 Michael Cole 教授，加州大学圣塔芭芭拉分校 E. Bruce Robertson 教授、Peter Sturman 教授，纽约大学 Alexander Nagel 教授和洪堡大学 Horst Bredekamp 教授等。

海外访学期间，为阅览和收集本书写作所需文献资料，我寻访了多家大学和研究机构的图书馆。事实上，若没有这些图书馆的帮助，这本书的写作是不可想象的。这些图书馆包括：普林斯顿大学艺术史与考古系的马昆德艺术图书馆（Marquand Art Library）、普利斯顿大学燧石图书馆（Firestone Library）、宾夕法尼亚大学安妮/杰罗姆·费歇尔美术图书馆（Anne&Jerome Fisher Fine Arts Library）等。

在本书的写作过程中，也得到了许多国内学界前辈、同事和同行的理解、支持和鼓励。我所在的工作单位中国美术学院，有着比较丰富的西方艺术史的学术译介积累和良好的研究气氛，这种积累和气氛无论从哪方面讲，都是砥砺我从事此书写作的重要起点和参照。此外，在这里，我也想表达对国内一些前辈学者的感谢之意，他们是上海大学美术学院的潘耀昌教授、中央美术学院的邵大箴教授、北京大学的朱青生教授和丁宁教授，他们的包容、鼓励、提携和热心帮助，让我心怀感激，也促使我勉力前行。

这本书的酝酿、写作和出版，得到了北京大学出版社的鼓励和大力支持。2015 年，在编辑任慧女士的提议和协助下，这本书得以申报国家社科基金后期资助项目，并最终获得批准；而具体负责此书图文编辑工作的赵维女士，为这本书的出版，更是投入了大量的时间和精力，细致而耐心地进行编辑、修订、校对以及各种信息的查漏补缺工作。她们的敬业精神让我感佩。

最后，需要指出的是，这本书最终得以成形和出版是吸收了多方意见和建议的。在这里，感谢国家社科基金后期资助项目评审委员就此书提出的诸多肯定意见和修改建议，这些对于此书完善内容、提升学术水准起到了重要作用。我还想特别感谢这些年来，与我共同在欧美现代美术史和史学理论研究领域里学习、耕耘的历届研究生们，他们始终是激励我努力完成这项工作的最重要的动力。

<div style="text-align:right">张坚<br>2018 年 6 月</div>

序言

# 第一章 绪论

20世纪30年代,大批德语国家的艺术史学者为躲避纳粹迫害,纷纷移民到美国和英国。[1]德语国家的艺术史学思想和方法论传统也由此经历了一次深刻的转型,这种转型自然涉及许多方面,但正像潘诺夫斯基(Erwin Panofsky,1892—1968)说的,首先还是语言的转型。艺术史学的母语是德语,相对于英语,德语的艺术词汇要更丰富,含义也更加细腻和复杂;英语的优势在于概念的明晰度,没有德语词汇中常见的含糊的和不确定的意义空间。[2]潘诺夫斯基的英语能力非常出色,移居美国后,他极少用德语来进行学术写作了。此外,他也很快适应了美国艺术史受众群的变化,他那些深入浅出的艺术史讲座深受普通美国民众的欢迎。

潘诺夫斯基把自己被纳粹德国驱逐到美国的经历,称为落入了天堂,不过,也并非每个移民艺术史学者都能像他那样成功,即便是从德语到英语的转换,对许多人来说,也是一个严峻挑战。[3]而在实际工作中,这些来自德语国家的移民学者,更是需要面对个人际遇和现实政治的纠葛,比如,他们要对自己所从事的艺术史研究与德国当时流行的日耳曼民族主义或种族主义的意识形态的关系有所澄清。阿克曼(James S. Ackerman,1919—2016)回忆说,早期的德裔移民艺术史学者,大多不愿回应理论的话题,[4]而把注意力放在了客观事实的收集,以及经验和实证的研究上,以契合英美原有的学术语境;他们或多或少把20世纪的两场世界大战乃至战后的冷战困境,同一种危险的两极对立的抽象思维方式和民族主义意识形态联系在一起。这是他们心中的隐痛,也正因为这种隐痛,促使一些学者去尝试清理德语艺术史学的遗产。在这方面,潘诺夫斯基无疑发挥了重要的作用。在美国,他致力于确立艺术史学科的古典学术的根基。艺术史学立足于古希腊罗马和文艺复兴的传统,艺术史的基础理论、思想和方法论是由温克尔曼(Johann Joachim Winckelmann,1717—1768)、鲁默尔(Carl Friedrich von Rumohr,1785—1843)奠定的,潘诺夫斯基说自己是通过强调这些事实,避免被怀疑是反动的德

---

[1] Erwin Panofsky, "Three Decades of Art History in the United States: Impressions of a Transplanted European";Colin Eisler, "Kunstgeschichte American Style, A Study in Migration";Elizabeth Sears, "An Émigré Art Historian and America, H.W. Janson";Thomas Da-Costa Kaufmann, "American Voices. Remarks on the Earlier History of Art History in the United States and the Reception of Germanic Art Historians";Kathryn Brush, "German Kunstwissenschaft and the Practice of Art History in America After World War I: Interrelationships/Exchanges/Contexts";以及 Andreas Beyer, "Stranger in Paradise", from Eckart Goebel and Sigrid Weigel (eds.), *Escape to Life, German Intellectuals in New York*, Berlin and New York: Walter de Gruyter and Co., 2012.
[2] 康托洛维茨(Ernst Kantorowicz)的德文著作《国王的两个身体》(*The King's Two Bodies*)在译成英文之后,诸如"天堂"(heaven)和"天空"(sky)之间就区分开来了,一个是神学意义的,另一个是自然现象。在德文中这两个概念却是混杂在一起的,即用 Himmel 来指代。参见 Andreas Beyer, "Stranger in Paradise", from Eckart Goebel and Sigrid Weigel (eds.), *Escape to Life, German Intellectuals in New York*, p.434.
[3] 事实上,当时的一些德国艺术史家需要重新学习英语,因为在德国,英语是不列入高中课程的。
[4] 托马斯·德-柯斯塔·考夫曼:《美国声音——美国早期艺术史学和接纳德裔艺术史学家情况的几点认识》(下),《新美术》,2011年第4期。

潘诺夫斯基移居美国后,在纽约大学美术学院讲学

意志爱国者或者艺术史的"条顿"(Teutonic)方法论的实践者的。[5]

当然,回溯艺术史学的理论和方法论传统,早在19、20世纪之交德语艺术史的所谓"艺术科学"(Kunstwisstuschaft)时期就已出现。1881年,斯普林格(Anton Heinrich Springer, 1825—1891)在《艺术鉴定家和艺术史家》中指出,他所处时代的那些艺术相关行业的人士,大部分都只关注艺术品的真伪及其经济价值,不能历史地理解艺术作品,所以只能笼统地称他们为艺术鉴定家。而他本人希望进行艺术史的体制化建设,以便使之成为一个专业,与鉴定的艺术史区分开来。要做到这一点,就需要探讨艺术史的哲学和美学基础,探讨理想主义和浪漫主义艺术史的理论概念,"精确的艺术史(艺术科学)"(exakte Kunstwissenschaft)需要方法论的支持。[6] 1924年,施洛塞尔(Julius von Schlosser, 1866—1938)在《艺术文献》(Die Kunstliteratur)中,也对西方从古至今的艺术理论文献进行调查和综述。[7] 他特别重视艺术家撰写的技术类论文等文章,其中包含一种艺术的文化与社会语境以及艺术创造的知性基础的视野。作为第二代维也纳学派的领袖人物之一,施洛塞尔还撰写过一篇专论维也纳艺术史学派的文章。[8]

---

[5] Erwin Panofsky, "Three Decades of Art History in the United States", College Art Journal, 14.1 (1954): 8f..
[6] Anton H.Springer, "Kunstkenner und Kunsthistoriker", Imreuen Reich 11 (1881): 737-758.
[7] 他收录的文献包括各个时代的艺术指南和手册、艺术家撰写的技术类论文和笔记、艺术批评,以及早期的艺术史学史文章。
[8] Julius von Schlosser, "The Vienna School of the History of Art-review of a Century of Austrian Scholarship in German", 献给西克尔(Theodor von Sickel)和维克霍夫(Franz Wickoff)逝世25周年,以及Österreichisches Institut für Geschichtsforschung 成立80周年。Journal of Art Historiography, Karl Johns (trans. and ed.), No.1 (December, 2009).

20世纪40、50年代，潘诺夫斯基、汉斯·提泽（Hans Tietze，1880—1954）[9]、阿诺德·豪泽尔（1892—1978）[10]、奥托·本内施（Otto Benesch，1896—1964）和贡布里希（Ernst Gombrich，1909—2001）等，都以不同的方式，探究和分析作为人文科学的艺术史的学术思想脉络、知识基础和方法论走向。特别是潘诺夫斯基在1940年发表的《作为人文科学的艺术史》，就人文科学与自然科学的关系、作为人文科学的艺术史的价值和意义等问题做了澄清，宣示了艺术史学科所代表的启蒙理性和人类文明进步的普世价值。他的文章为后来相关问题的讨论确定了基调，也起到了在理论上为德语艺术史学正名的作用。当然，在这方面，贡布里希也做出了巨大的努力。事实上，在英美国家，作为人文科学的艺术史的观念，在与经验科学的传统和社会公民教育的理念结合后，形成一种稳定的艺术史的社会体制建构的力量。

二战之后，英语世界对德语国家艺术史学传统的古典根基和人文价值的发掘、梳理、译介、阐释和捍卫得到了持续的发展。[11]就大学艺术史的教学和研究需求而言，德语艺术史学著作的英译工作得到了推进：一方面是温克尔曼、赫尔德（Johann Gottfried Herder，1744—1803）、斯莱格尔（Friedrich Schlegel，1772—1829）、歌德等启蒙运动和浪漫主义时代的艺术史先驱学者著作的英文版再版或推出新译本及文献汇编；另一方面，19世纪中晚期、20世纪初期的艺术史学科初创时期，一些学者，诸如森佩尔（Gottfried Semper，1803—1879）、康拉德·费德勒（Konrad Fiedler，1841—1895）、希尔德勃兰特（Adolf von Hildebrand，1847—1921）、沃尔夫林（Heinrich Wölfflin，1864—1945）、潘诺夫斯基、李格尔（Alois Riegl，1858—1905）、维克霍夫（Franz Wickhoff，1853—1909）、德沃夏克（Max Dvorax，1874—1921）、沃林格（Wilhelm Worringer，1881—1965）、奥托·帕赫特（Otto Pacht，1902—1988）、施洛塞尔、瓦尔堡（Aby Warburg，1866—1929）和泽德迈尔（Hans Sedlmayr，1896—1984）等人的德文著作，纷纷被译成英文出版，或者是原有的英文版得到再版。[12]除基础文献翻译之外，20世纪60、70年代

---

[9] Hans Tietze, *Die Methode de Kunstgeschichte: ein Versuch*, Leipzig: E.A. Seeman,1913.

[10] Arnold Hauser, *Philosophie der Kunstgeschichte*, Munich: C. H. Beck, 1958. 英文版：*The Philosophy of Art History*, New York: Alfred A. Knopf, 1959。

[11] 在这方面，贡布里希发挥了重要作用，他广为人知的《艺术的故事》也是在这个语境下撰写的。

[12] 德语艺术史著作的英译虽可追溯到18世纪中期，但较大规模翻译是在20世纪五六十年代之后，一直延续至今。早期阶段，温克尔曼主要著作英译本有：*Reflections on the Painting and Sculpture of the Greeks*, 1765年；*History of the Art of Antiquity*, 1849—1872年；*Winckelmann: Writings on Art*, 1972年；*Reflections on the Imitation of Greek Works in Painting and Sculpture*, 1987年。赫尔德：*Sculpture: Some Observations on Shape and Form from Pygmalion's Creative Dream*, 2002年。歌德：J. Gage (ed.): *Goethe on Art*, 1980年。森佩尔：*Style in Technical and Tectonic Arts or Practical Aesthetics*, 2004年。康拉德·费德勒：*On Judging Works of Visual Art*, 1957年。希尔德勃兰特：*The Problem of Form in Painting and Sculpture*, 1907年。沃尔夫林：*Renaissance and Baroque*, 1964年；*Classic Art*, 1953年；*The Art of Albrecht Durer*, 1971年；*Principles of Art History*, 1932年（在2015年，为庆祝《美术史的基本概念》出版100周年，盖蒂研究院又推出其新英（转下页）

盖蒂研究院为纪念沃尔夫林《美术史的基本概念》出版100周年，出版了这本书的新英译本，2015年

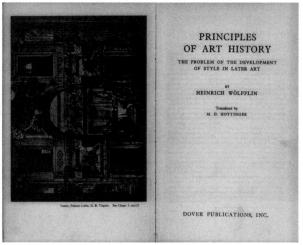
霍廷格尔翻译的沃尔夫林的《美术史的基本概念》，1932年

以来，一些学者，特别是战后成长起来的新一代学者，陆续出版了一系列以艺术史的学术史为论题的专著；[13] 而当代学者的专论文章，也不时在《艺术通报》（*Art Bulletin*）、《艺术史》（*Art History*）、《瓦尔堡和考陶尔德研究院学刊》（*The Journal of the Warburg and Courtauld Institutes*）、《美学与艺术批评学刊》（*The Journal of Aesthetics and Art Criticism*）、《批评探索》（*Critical Inquiry*）等艺术史和文化批评

---

（接上页）译本，由英国建筑史家乔纳森·布洛尔[Jonathan Blower]翻译）；《意大利和德国的形式感》英译版以 *The Sense of Form in Art: A Comparative Psychological Study* 作为书名在1958年出版。潘诺夫斯基早年德文著作和论文英译本："The History of the Theory of Human Proportions as a Reflection of the History of Styles"，收于1955年出版的 *Meaning in the Visual Arts: Perspective as Symbolic Form*，1991年；*Idea: A Concept in Art Theory*，1968年；"The Concept of Artistic Volition"，1981年。潘诺夫斯基英文著作：*Studies in Iconology: Humanist Themes in the Art of the Renaissance*，1939年；*Albrecht Dürer*，1943年；*Gothic Architecture and Scholasticism*，1951年；*Early Netherlandish Painting*，1953年；*Meaning in the Visual Arts*，1955年；*Renaissance and Renascences in Western Art*，1960年；*Tomb Sculpture: Four Letters on its Changing Aspects from Ancient Egypt to Bernini*，1992年；*Three Essays on Style*，1995年。维克霍夫：*Roman Art*，1900年。德沃夏克：*The History of Art as the History of Ideas*，1984年；*Naturalism and Idealism in Gothic Art*，1967年。沃林格：*Abstraction and Empathy*，1953年；*Form in Gothic*，1957年；*Egyptian Art*，1928年。奥托·帕赫特：*The Practice of Art History: Reflections on Method*，1999年；*Book Illumination in the Middle Ages: An Introduction*，1986年；*Van Eyck and the Founders of Early Netherlandish Painting*，1994年；*Venice Paintings in the 15th Century*，2003年。马克斯·J.佛里德兰德尔，*Early Netherlandish Painting from Van Eyck to Breugel*，1956年。李格尔：*Problems of Style*，1992年；*Late Roman Art Industry*，1985年；*The Group Portraiture of Holland*，1999年；*Historical Grammar of the Visual Arts*，2004年；*The Origins of Baroque Art in Rome*，2010年。泽德迈尔：*Art in Crisis: The Lost Centre*，1957年；*The Architecture of Borromini*，2014年；*Towards a Rigorous Study of Art*，2003年；"Bruegel's Macchia"，2003年。施洛塞尔："The Vienna School of the History of Art"，2009年；*History of Portraiture in Wax*，2008年。*Journal of Art Historiography* 也刊登了施洛塞尔文章的英译稿，包括"On Vasari"，2010年；"A Dialogue about the Art of Portraiture"，2011年，等等。瓦尔堡主要论文、演讲稿、回忆录和评论英文版，1999年由"盖蒂艺术与人文历史研究院"（the Getty Research Institute for the History of Art and Humanities）出版，书名为 *Aby Warburg: The Renewal of Pagan Antiquity*。盖蒂研究院还编辑出版了其他一些艺术史文献集，比如 *Empathy, Form and Space: Problems in German Aesthetics*，1994年；Christopher S. Wood (ed.), *The Vienna School Reader: Politics and Art Historical Method in the 1930s*，2003年；Gert Schiff (ed.), *German essays on Art History*，1988年；H.B. Nisbet (ed.), *German Aesthetic and Literary Criticism: Winckelmann, Lessing, Hamann, Herder, Schiller and Goethe*，1985年。近年来，伯明翰大学伍德菲尔德（Richard Woodfield）主持编辑的系列丛书"Studies in Art Historiography"陆续出版，其中收录了许多早期德语艺术史文献的英译稿。

[13] 关于这些论著及其主要观点和论题，作者将在后文中择要评述。

的学术期刊上发表。2009年，英国伯明翰大学还创办了网络电子期刊《艺术史学史学刊》（*Journal of Art Historiography*），刊登当下学者的艺术史学研究文章、书评和史学文献的英译稿，以期让学科史中的一些思想流派、学者及相关问题不断进入讨论视野；这一刊物还把史学史的视野扩展到世界范围，先后出版了非欧美国家的艺术史学专刊，包括伊斯兰、中国现当代艺术史学专刊，以及澳大利亚和欧洲的葡萄牙、爱尔兰等国专刊，尝试建构艺术史家与文化史家、人类学家、语言学家、考古学家和博物馆专业人员共同对话的平台。[14]

应该说，近半个世纪以来，英美国家对艺术史的学术史的阐释、研究和讨论，业已成为一个引人瞩目的学术动向，对国内学界接纳西方的现代艺术史学方法论，以及中国自身的现代艺术史学科的建设和发展，都产生了深刻影响。[15] 这种阐释、研究和讨论本身实际上已成为一个特殊的现代艺术史学的现象，德语艺术史的学术史，在英语世界里被持续构建，并经历了复杂的话语转换。在这个过程中，新一代学者表现出超越作为人文科学的艺术史的价值系统的视野，而走向更为多元的话语和跨学科论辩和批判的目标。与前一代移民艺术史学者相比，面对图像与媒体时代，他们对艺术价值的认识更为复杂，更具社会文化和政治的关切，也更注重艺术史知识的体制语境乃至当下境遇的批判性反思。这也促使他们中的一些学者，不断重新审视德语艺术史学传统，特别是其中的现代性批判的思想资源。当然，即便是在今天，作为人文科学的艺术史的理念和价值，也仍然保持着强大的学术影响力。

# 一、学术史：回溯与综述

二战之后，第一本全面和系统介绍西方现代艺术史学流派、研究方法和文

---

[14] 参见 Allen Langdale, "Interview with Michael Baxandall February 3rd, 1994" 和 "Interview with Michael Baxandall February 4rd, 1994", *Journal of Art Historiography*, No.1 (2009) 两次访谈中，巴克森德尔结合个人的学术和生活经历，谈了他对当时西方艺术史学思想和方法论的一些看法。他说自己是以文学批评家利维斯（F. R. Leavis）和罗杰·弗莱为范本的，不过，他也承认虽从中欧的艺术史学传统中获益很多，但并非是要在英国复兴中欧艺术史学传统。他阐述了对 1960 年到 1985 年间欧美国家一些重要的学术思想流派和艺术史家的看法，其中包括贡布里希、泽德迈尔、波德罗、雷蒙德·威廉姆斯（Raymond Williams）、托马斯·克洛（Thomas Crow）、卡洛·金斯伯格（Carlo Ginzburg）、沃恩海姆、哈斯克尔、阿尔珀斯、托马斯·普特法肯（Thomas Puttfarken）以及列维·施特劳斯等，对于六七十年代兴起的马克思主义的社会艺术史，他是持明确反对态度的。事实上，他更多表现出一位文化史家的视野，说自己在瓦尔堡学院的身份是文化史家，并且他也喜欢这个让自己有点像艺术史的外来者的身份。

[15] 在国内，改革开放以来，最早对西方现代艺术史学史进行系统的译介、梳理和研究的是中国美术学院（当时的浙江美术学院），这项工作一直持续至今。关于 20 世纪 80 年代中晚期，浙江美术学院译介西方艺术史学的情况，可参见《"美术译丛"篇目索引》（《新美术》，1990 年第 2 期）。需要指出的是，目前国内学界翻译出版的德语国家的艺术史著作，基本都是根据这些著作的英译本译出。所以，某种程度上讲，国内的艺术史经典译介是战后英美世界译介德语艺术史著作的一种回响。

献的英文著述，出自美国中世纪艺术学者克莱因鲍尔（W. Eugene Kleinbauer, 1937— ）之手，他 1967 年在普林斯顿大学获得博士学位，主要从事早期基督教、拜占庭和中世纪艺术的研究。1971 年，他出版了《西方美术史的现代视野：20 世纪视觉艺术著述汇编》（*Modern Perspectives in Western Art History：An Anthology of 20th-century Writings on the Visual Art*）。上个世纪 80 年代中期，这本书的导言被译成中文，发表在《美术译丛》杂志上，[16] 对当时国内学界认知和接受欧美艺术史学发展进程及基础文献起到了重要作用。

对于艺术史方法论，克莱因鲍尔采取一种所谓"内向的"和"外向的艺术史"的分类法，"内向的艺术史"基于风格和图像研究，与艺术鉴定相关；而艺术史的心理学派和社会艺术史，则应归入"外向的艺术史"；[17] 他还谈到瓦尔堡、弗里德里克·哈特（Frcederick Hart，1914—1999）、维特科尔（Rudolf Wittkower, 1901—1971）、哈斯克尔（Francis Haskell，1928—2000）、扎克斯尔（Fritz Saxl, 1890—1948）等学者对艺术赞助人制度的研究，这些学者"试图把具体美术作品和在社会环境中起作用的某些特别或一般的因素联系起来"。[18] 在艺术史叙事模式上，他把 19 世纪晚期、20 世纪初期与中期区别开来，前一个时期是"进化论和循环论的艺术史"，[19] 后一个时期是基于造物的延续性的艺术史。造物的艺术史的代表学者是美国艺术史家乔治·库布勒（George Kubler, 1912—1996），他以人类学视野进入艺术史，采用"元器物"（prime objects）和"复制"（replication）的概念，重构了一种超越古典和巴洛克"时间顺序"的艺术史，让历史时间取代生物学时间，把传记与风格史结合在一起，拆除了西方古典艺术与原始艺术、东方艺术间的壁垒，甚至消除了美术史和文化人类学、考古学乃至整个科学史之间的阻隔，使艺术史研究得以真正显示出科学特性。[20]

对于 20 世纪初德语世界的"艺术科学"，克莱因鲍尔认为，新维也纳艺术史家泽德迈尔等学者，尝试以科学哲学的逻辑实证主义，建构系统的"艺术科学"，一方面观察、记录和分析历史文献的事实和作品的特征，另一方面评价和辨析作品的内在结构原理。[21] 不过，他的看法是，美术史研究当然不是一门科学，但也不是非科学。"现代美术史既不认为有一种一成不变的原理或法则存在，也不寻求这种原理或法则，它只求证实和解释单个作品的主要特征及各组作品之间互相联

---

[16] 该译文在《美术译丛》杂志分 10 次刊出，1985 年第 2 期起，至 1987 年第 3 期止。
[17] W. E. Kleinbauer, *Modern Perspectives in Western Art History*, New York: Holt, Rinehart and Winston, 1971, p.45.
[18] Ibid., p.47.
[19] Ibid., p.52.
[20] Ibid., p.59.
[21] Ibid., p.60.

系的实质。""今天,美术史总的来说是经验的和具体的,而不是主观臆想和包罗万象的。"[22]他也承认,美术史研究日趋专业化造成一些危险,艺术史学者了解的事实情报和知识越多,他们的理解能力和表达本学科的一般概念的能力就越差。[23]

1993年,德裔美国建筑史学者乌多·库尔特曼(Udo Kultermann)也出版了一本英文的艺术史学史著作《艺术史的历史》(*The History of Art History*),不过,这本书的德文版[24]早在1966年就出版了。这是一本编年体例的艺术史学史,以艺术史家的思想、著作和活动为线索,时间跨度从古希腊到20世纪中期,其中一个比较突出的特点是,注重阐述哲学、文学批评、美学和艺术创作对艺术史学的影响,比如,作者谈到了普桑、贝洛里(Giovanni Pietro Bellori,1615—1696)、弗雷亚特·德·尚布雷(Freart de Chambray,1606—1676)、罗杰·德·皮尔斯(Roger de Piles,1635—1709)[25]等法国古典批评家在确定艺术评价标准上所起的作用;启蒙时代英国批评家莎夫兹伯里(Antony Ashley Cooper Lord Shaftesbury,1671—1713)"非功利的愉悦"的美学概念,在康德《判断力批判》中得到明确定义;而狄德罗对公众和美术作品关系的主张、雷诺兹向大师学习的论题,以及围绕《拉奥孔群像》的诗与画争论等,都被视为欧洲早期艺术史观念发生的语境和源泉。

对于德国浪漫主义与艺术史的关系,库尔特曼主要论及歌德早年的《论德意志建筑》(*Von DeutscherBaukunst*,1772)以及他的艺术与自然平等的自由和自足创造的信念的影响。此外,弗里德里希·斯莱格尔,推崇早期北方艺术的想象力,把荣耀给予凡·艾克兄弟,同时也看好龙格(Philipp Otto Runge,1777—1810)和拿撒勒派(Nazarene School)绘画的形而上气质,对门加斯(Anton Raphael Mengs,1728—1779)和达维特(Jacques-Louis David,1748—1825)的古典主义

乌多·库尔特曼,《艺术史的历史》,1993年

---

[22] W. E. Kleinbauer, *Modern Perspectives in Western Art History*, p.61.
[23] Ibid., p.61.
[24] Udo Kultermann, *Geschichte der Kunstgeschichte: Der Weg einer Wissenschaft*, Düsseldorf: Econ-Verlag, 1966, 2rd ed., 1970.
[25] Udo Kultermann, *The History of Art History*, New York: Abaris Books, 1993. 他提出了四个标准:素描、色彩、构图和表现。

却嗤之以鼻。这种突出艺术的自由创造和想象的美学倾向，引发了中世纪的艺术热潮，诸如苏尔策兄弟（Brothers Sulpiz, 1783—1854）和布叙雷（Melchior Boisseree, 1786—1854）等学者，热衷于哥特式绘画和建筑。库尔特曼的观点是："作为严格和系统的专业艺术史的产生是在历史危机之时，即从封建主义转向民主政治阶段。法国革命后，'历史主义'（historicism）被认为是群体情感的表达，形成了独立于主导权力复合体之外的价值系统。"[26] 这其实也指向赫尔德、哈曼（Johann Georg Hamann, 1730—1788）等人的浪漫主义历史哲学，为温克尔曼之后的艺术史研究提供了确定德意志"文化民族"身份的一般历史语境。

19 世纪中期之后的欧美艺术史学，库尔特曼以浪漫主义、现实主义、科学实证主义、创建者时代（1871 年德国统一之后）、印象主义、形式主义、表现主义和移民艺术史家等主题来分期，旨在揭示艺术史与宏阔的社会文化、艺术创作的关联。论及泰纳（Hippolyte Taine, 1828—1893）、莫雷利（Giovanni Morelli, 1816—1891）、斯普林格、勒-杜克（Viollet-le-Duc）和森佩尔等人的"现实主义艺术史"时，他指出，这是在浪漫主义的中世纪和日耳曼文明的热潮后，反思政治和社会现实，寻求艺术研究更坚实的基石。对于布克哈特，库尔特曼特别指出了其与尼采思想的联系。而尼采认为，几乎没有什么人的著作能像布克哈特《向导：意大利艺术指南》（*Cicerone*）那样激发想象力，直接塑造艺术概念。[27] 但库尔特曼没有谈到两人历史认识的差别，特别是对古希腊艺术的内在矛盾性，以及中世纪与文艺复兴时代艺术的关联方面的分歧。

在"伦勃朗的再发现和批评变化""勃克林衰落""埃尔·格列柯的复兴"等章节中，库尔特曼尝试说明艺术史的写作与某些具体的艺术创作和文化事件的联系，这有点像沃尔夫林"艺术与艺术史平行"信条的实践。[28] 在"印象主义美学"中，他引用韦尔措特（Wilhelm Waetzoldt）"艺术史学的印象主义者"的说法，认为罗伯特·菲歇尔（Robert Uischer, 1847—1933）移情心理学，及其尝试的融艺术史与美学、当代生活为一体的努力，也使得艺术史被视为与自然主义和印象派平行的现象。沃尔夫林和维也纳艺术史学派，显然是延续了这个传统。[29] 他还认为，波德莱尔、毕沙罗（Camille Pissarro, 1830—1903）和德国批评家迈耶·格拉菲（Julius Meier-Graefe, 1867—1935）的艺术观念，超前于一般艺术史家，特别是迈耶·格拉菲，早在 1903 年就完成了一部详尽的现代美术史著作，把德拉克罗

---

[26] Udo Kultermann, *The History of Art History*, p.61.
[27] Ibid., p.96.
[28] Ibid., p.61.
[29] Ibid., pp.151-153.

瓦、马奈、莫奈、塞尚和梵高等,纳入艺术史序列里,让19世纪法国杂乱无序的艺术现象变得意义重大[30]。

## 二、批判的艺术史家

就德语艺术史的知识基础及其批判传统进行专门分析和阐述的学者中,最有代表性的还要数英国的艺术史学者麦克·波德罗(Michael Podro,1931—2008)。20世纪80年代初,他出版的《批判的艺术史家》(*The Critical Historians of Art*)一书,在学界产生了较大影响。

波德罗师从贡布里希、沃恩海姆和逻辑实证哲学家安耶尔(A. J. Ayer),早年博士论文讨论的是德国艺术理论家康拉德·费德勒的视觉艺术理论;70年代初,出版《感知的多样性:从康德到希尔德勃兰特的艺术理论》(*The Manifold in Perception: Theories of Art from Kant to Hildebrand*);同时,他也从事15世纪佛罗伦萨艺术研究,写过一本论佛朗切斯卡绘画的著作,晚年兴趣转向当代的视觉理论。

在《批判的艺术史家》中,波德罗提出,18世纪晚期至20世纪20年代,康德、席勒、黑格尔、斯纳泽、森佩尔、格勒(Adolf Goller,1846—1902)、李格尔、沃尔夫林、斯普林格、瓦尔堡和潘诺夫斯基等"批判的艺术史家",都不同程度表现出对"艺术概念""作为整体的艺术作品的内在法则"等哲学问题的观照,而不是满足于考古式收集和考订历史事实,他们的艺术史写作,保持了强烈的理论思辨性与知性结构的"内在统一性"(internal coherence)。[31]一方面,他们面对的是作为积极生活行为的"艺术概念",诸如赞助人、技术、材料、目的、同时代人的反应等由各种事实构成的艺术品的历史语境;另一方面,又要不断反思作为纯粹沉思活动的"艺术概念",它有无法用

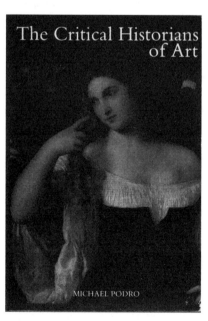

麦克·波德罗,《批判的艺术史家》,1984年

---

[30] Udo Kultermann, *The History of Art History*, pp.154-155.
[31] Michael Podro, *The Critical Historians of Art*, New Haven and London: Yale University Press, 1984, p.xv.

客观历史条件加以解释的"非还原性"(irreducibility)。这些批判的艺术史家是在这两个端点间展开叙事,并让这种叙事保持思想张力。

波德罗解释说,他关注批判的艺术史家的动机主要在两个方面:一是想说明艺术如何展现思想的自由活动;二是过去时代或异域文化的艺术如何融入当下精神生活。[32] 这两个问题都可追溯到康德的《判断力批判》和黑格尔的《美学》,当然还有后来的瓦尔堡。波德罗把这些艺术史家纳入到康德、黑格尔的思想传统中。当然,潘诺夫斯基"作为人文科学的艺术史"的观念也是对这两个方面的回应,其核心指向一种对艺术超越文化和宗教差异的普遍知性价值的追溯,是一种关乎艺术的思想形式的探究和新的艺术哲学的建构。黑格尔自然就被视为这种"批判的艺术史"的创建者,而温克尔曼寓含道德理想的艺术史,在黑格尔这里就转变为一种对艺术思想或精神活动法则的探索,尽管黑格尔实际上并没有在他的哲学系统中给艺术留出显要位置。

波德罗对"批判的艺术史"做了三个阶段的划分,其论述带有浓厚的黑格尔主义三段论色彩。作为思想形式和"绝对理念"的艺术,与作为物质或社会存在的艺术,展现为正反合的辩证过程,批判的艺术史家是要在艺术史中确认一种稳定的知性结构。这种努力在早期反映在鲁默尔"事实的艺术史",以及黑格尔、斯纳泽的目的论的历史和美学体系的演绎与架构的矛盾上;与此同时,19世纪中晚期,森佩尔和格勒等人也发展了一种与黑格尔、斯纳泽的演绎的艺术史体系对立的材料和技术历史,一种从制作方式和功能定义出发的"人造物"(artefacts)(主要指建筑)的历史。[33] 森佩尔的主张是,艺术风格或设计问题,需要回到"原型"(Urform)或"原动机"(Urmotiv)才能得到理解;而格勒构架的是母题的相互关系的非目的论历史,在结合霍尔巴特(Johann Friedrich Herbart,1776—1841)"思想活动的统一性"(unifying activity of the mind)和森佩尔"母题移植"(transmission motifs)概念后,[34] 以辩证统一的母题理论而对19世纪晚期和20世纪的艺术史学做出了贡献。森佩尔和格勒的技术和材料的艺术史在福西永(Henri Focillon,1881—1943)和库布勒那里得到了延续和发展。

第二代批判的艺术史学者李格尔、沃尔夫林、施马索(August Schmarsow,1853—1936)和弗兰克尔(Paul Frankl,1878—1962)等人,按照波德罗说法,聚焦于艺术家的观看方式,期望借此达到对过去时代艺术和思想的自由活动法则的

---

[32] Michael Podro, *The Critical Historians of Art*, p.xxii.
[33] Ibid., pp.47-48.
[34] Ibid., p.57.

理解。艺术家的观看方式被称为"阐释性观看",具有认识论意义,属于一种感知世界的方式,表现为内在精神或心理意向,有时也被称为"艺术意志",通常以一系列二元对立的"形式概念",诸如触觉与视觉、线描和涂绘等加以表征。这些视觉心理描述的概念成了形式的艺术批评或"艺术科学"分析和阐释的工具。不过,波德罗也认为,这个时期的斯普林格和瓦尔堡等人,更倾向于恢复鲁默尔的"事实的艺术史"传统,拒绝黑格尔的历史哲学[35],反对艺术史的去物质化。他们表现出对历史文献细节的关注,试图在集体记忆或"情致形式"(Pathoformel)中,发现艺术与社会生活复合体的一致性;在他们看来,古代、中世纪和文艺复兴的精神世界并非截然分离,迷信往往把这些世界连接在一起。[36]最终,记忆在语言、图像中储存,以一种超越个人的方式表现出来。象征形式既是语境中的图像,也是这个语境制造出来的文化姿态。由此,瓦尔堡把艺术归结为一种视觉行为的模式。[37]当然,他的思想线索也在潘诺夫斯基那里得到延续。

至于潘诺夫斯基,波德罗认为,他是第三代批判的艺术史家的代表,而瓦尔堡与潘诺夫斯基的区别,就像鲁默尔和黑格尔一样大。[38]潘诺夫斯基探寻艺术概念的知性结构,瓦尔堡则将艺术融入社会行为。显然,潘诺夫斯基是一位具有强烈黑格尔主义思想倾向的学者,他关注的首先是艺术阐释的"先在系统"(priori system),一个可以解释过去时代艺术的阿基米德支点。而相形之下,沃尔夫林的描述心理学的形式概念,需要一种作品整体表现的关联性和视觉形式的经验观察,要回到艺术之所以成为艺术的内在结构上,回到那个让作品不同要素结合为一个整体的秩序上,最终是要回到艺术的"统一性"概念上。这个"统一性"的概念,也预示了潘诺夫斯基的"先在系统",它是一个"规范的理念"(regulative idea),类似于马克斯·韦伯的"理想类型",诸如透视、人体比例理论,以及图像与概念的"视觉类型"(visual type)[39]等,是一些让研究者在作品中确认知性结构"统一性",一种艺术与思想的关系、一种艺术与周遭文化的一致性的概念。[40]实际上,在波德罗的叙述中,潘诺夫斯基尝试的无非就是黑格尔理念主义与鲁默尔事实艺术史的结合,让思想自由与外在现实、与人的感知相互融合,或者像歌德说的,最高目标就是要把握那些所有事实都已成为理论的事物。

---

[35] Michael Podro, *The Critical Historians of Art*, p.152.
[36] Ibid., p.158.
[37] Ibid., p.176.
[38] Ibid., p.205.
[39] Ibid., p.192. 特定文学内容的视觉形式,不是插图,而是让一般观念在实例中体现出来。观念通过形象得到更圆满的显现。
[40] Ibid., p.202.

《批判的艺术史家》在20世纪八九十年代发挥的是一种巩固作为人文科学的艺术史的观念的作用,这也是它在今天仍旧保持学术影响力的缘由。但如果以现在的观点来看,这本书是存在欠缺的。除前面所说的情况外,作者并没有对批判的艺术史家的学术思想的知识与社会语境展开横向的辨析和讨论,而在这方面,美国学者麦克·安·霍丽(Michael Ann Holly)1984年出版的《潘诺夫斯基和艺术史的基础》(*Panofsky and the Foundations of Art History*)倒是进行了扩充和弥补。霍丽1976—1977年间在英国埃塞克斯大学(University of Essex)参加由波德罗主持的"艺术科学"研讨班。她对19世纪晚期和20世纪初期艺术史学思想的认识,是来自于这个研讨班的。[41] 她认为,要了解艺术史的本质,首先要认识那些贯穿在艺术史写作中的具有时代特点的学术思想和规则,因此,艺术史著作应与这个时期历史学家和哲学家的著作放在一起阅读。[42] 而潘诺夫斯基的史学理论应被视为当时的知识语境的产物,这个语境由黑格尔、布克哈特、康德、狄尔泰和卡西尔等人的思想构成。2003年,她又出版了《忧郁的艺术》(*The Melancholy Art*)[43] 一书,就艺术史的写作与艺术史家对过去时代艺术品"视觉魅力的体验"(the experience of visual captivation)的表达之间的复杂关系进行了辨析和探讨,其中,她也特别就20世纪初期弥漫于奥匈帝国的哲学、心理学、音乐、视觉艺术、文学、建筑乃至政治思想中,所谓的"忧郁的"现代病症以及诸多的文化问题如何激活维也纳艺术史学派方法论探索而展开讨论。

波德罗所论及的批判的艺术史家,大多为文艺复兴学者,而事实上,中世纪艺术研究同样对现代艺术史学科的建构发挥了重要作用,特别是像戈德斯密特(Adolph Goldschmidt,1863—1944)这样的中世纪学者。加拿大西安大略大学(University of Western Ontario)的卡瑟琳娜·布罗叙(Kathryn Brush)1996年出版的《塑造艺术史:福格、戈德斯密特与中世纪艺术研究》(*The Shaping of Art History: Wilhelm Voge, Adolph Goldschmidt, and the Study of Medieval Art*)[44],以两位中世纪学者为对象,尝试通过中世纪艺术的学术史,回溯艺术史学科形成时期的一些重要问题,比如客观、科学的风格分析方法如何用于解释个体艺术创造活动,艺术史与文化史的界限如何确定。艺术史的基础学科观念、研究方法和学术标准,虽然被认为主要来自于文艺复兴研究,布罗叙的著作却澄清了早期方法论

---

[41] 2014年4月,笔者在普林斯顿大学艺术与考古系参加一个研究生论坛时与她进行了交谈,她特别提到了这个研讨班对其思想的影响。
[42] Michael Ann Holly, *Panofsky and the Foundations of Art History*, Ithaca: Cornell University Press, 1985, p.27.
[43] Michael Ann Holly, *The Melancholy Art*, N. J.: Princeton University Press, 2013.
[44] Kathryn Brush, *The Shaping of Art History*, Cambridge: Cambridge University Press, 1996.

与中世纪艺术研究的关系。此外,她对福格(Wilhelm Voge,1868—1952)和戈德斯密特学术思想和研究方法的差别的讨论,诸如福格的对表现性的心理学观照,在哥特式教堂中确认艺术家个体想象和创造力的价值,戈德斯密特的严谨、客观和科学的风格分析等,都展现了"艺术科学"形成时期的学术观念和研究方法的复杂性。当然,在这方面,迪特曼(Lorenz Dittmann)[45]的《1900年至1930年德语艺术史的方法论》也是一本重要著作。

## 三、体制、权力与艺术史的知识话语

与波德罗、库尔特曼不同,加州大学洛杉矶分校的唐纳德·普雷齐奥西(Donald Preziosi,1941— )1989年出版的《反思艺术史》(*Rethinking Art History: Meditations on a Coy Science*),采取的是一种福柯式的对艺术史知识、话语系统和权力体制的关系进行挖掘的方法,批判地反思现代艺术史的学术规范和方法论的社会语境。他认为,作为一门学科的艺术史,其学术性基于三个前提:其一,艺术品表达的是某种确定的东西;其二,这种确定的东西根植于艺术家的意图,这个意图表达了世界观或某种内在的真实和情感状态;其三,一位素养全面的作品分析者,能模仿性地接近这个确定的内在意图,拥有某种交感的客观性。[46] 简单地说,这是一个"能指"(艺术家的表意的形式构造)和"所指"(艺术作品表出的意义或内容)的问题,而无论"能指"(形式构造的历史)还是"所指"(精神史、文化史,

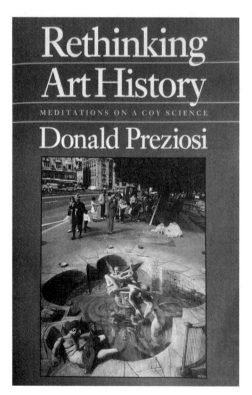

唐纳德·普雷齐奥西,《反思艺术史》,1989年

---

[45] 1955年,完成以格吕内瓦尔德为主题的博士论文。1977年起,担任 Saarland University 艺术史教授。*Kategorien und Methoden der deutschen Kunstgeschichte, 1900-1930*, Wiesbaden: Steiner Franz Verlag, 1998。
[46] Donald Preziosi, *Rethinking Art History: Meditations on a Coy Science*, New Haven: Yale University Press, 1989, pp.28-29.

"Geistesgeschichte"),都历时性地变化,拥有自己的生命法则。[47] 这些法则也都基于一种对于作者的确认:"作者成为统一原则。"毕加索必定是存在于他的绘画、陶艺、雕塑和个人的信笺、签发的收据中的。而事实上,他认为,确认作者是一个理想主义和作者的"自我性"(Selfhood)的合法化和自然化进程;没有作者,整个艺术史的学术法则乃至艺术的商品体系就都不能发挥作用。学术的、法律的和商业的权利线索在作品的真伪,也即作者是谁的问题中汇合,它是艺术史的压舱石。[48]

由这种作者的"自我性"出发,普雷齐奥西把这个概念与种族或民族身份问题联系起来。他认为,这两个问题相互支持和关联,让艺术史的学术法则变成一种系统的技术学,一种界定一个民族区别于其他民族的文化统一体的工具。19世纪晚期的艺术史,在逐渐成为一门独立学科的同时,也是生产、运用和保持民族主义或种族主义的意识形态的基地。时至今日,已延伸到所有地域和时代。[49] 借助于编年谱系来确立艺术的民族性,其中隐含一种对民族精神在时间序列中展现出来,并可以被系统追踪的信仰,每种文化艺术形态的细节变化都反映了这种精神的波动。[50] 通过这种全景的和岩层分析式的学术规则或工具,历史文本获得结构,获得内在的一致性和延续性,而其中包含的各种模糊和矛盾的状况,却被有意无意地消解掉了。[51]

普雷齐奥西进而指出,艺术史工具化的学术规则,在教科书、博物馆、图书馆、传记、大学课程表,以及其他专业研究领域制造出历史和意识形态的幻象。[52] 艺术史的学术法则的推演空间,设定了一个阐明知识的协议体系,一种构筑历史叙事的说明性语法。[53] 没有什么历史不包含意识形态。事实上,艺术史与它所声称的正好相反,它从来就不是什么科学,而是一种文化实践的形式,是一种知识的意识形态生产工具。[54] 权力之眼是艺术史的科学之梦的原型。[55] 这种工具性的和权力导向的学术规则,最集中体现在意大利文艺复兴以再现艺术为基础的学术话语系统当中。

在阐释意大利文艺复兴艺术的知识建构与权力关系时,普雷齐奥西借用了边

---

[47] Donald Preziosi, *Rethinking Art History: Meditations on a Coy Science*, p.30.
[48] Ibid., p.33.
[49] Ibid.
[50] Ibid., pp.41-42.
[51] Ibid., p.43.
[52] Ibid.
[53] Ibid., p.78.
[54] Ibid., p.52.
[55] Ibid., pp.66-67.

沁（Jeremy Bentham，1748—1832）的圆形监狱的比喻。阿尔伯蒂所谓的"窗户写实主义"，就像那个拥有中央监视塔楼的圆形监狱，是一架把看与被看分离开来的机器，作为维护秩序的观看者与居于秩序化空间中的被看者之间，没有沟通交流的可能。被看者甚至在没有观看的情况下，就被完全看到了；中央塔楼的人，则是在完全没有被看到的情况下看到一切。[56] 结果是，谁来实施这种权力无关要紧，任何人都能开动这个机器。[57] 文艺复兴的单点透视系统，让绘画、雕塑和建筑变成一种把世界表达为具有清晰秩序的方式，[58] 也构成了现代造型艺术美学的主要框架，更是一个强有力的社会赋予自身的再现模式，个人通过这种透视主义构建关系固定的物的世界来展现自己。[59]

1998 年，普雷齐奥西编辑出版了《艺术史的艺术：批评文选》（*The Art of Art History: A Critical Anthology*）[60]，通过艺术史学史文献选编，从历史、美学、风格、意义、人类学、解构主义、作者性、身份以及全球化等方面，回溯艺术史学的轨迹，剖析其学术规则的形成、发展及其与社会权力机制的关系，这本书成为英语世界广泛运用的艺术史学史入门读物。

2015 年，加拿大的一位文艺复兴和巴洛克艺术史学者利维（Evonne Levy），出版了题为《巴洛克和形式主义政治语言（1845—1945）：布克哈特、沃尔夫林、格利特、布林克曼、泽德迈尔》（*Baroque and the Political Language of Formalism [1845-1945]: Burckhardt, Wolfflin, Gurlitt, Brinckmann, Sedlmayr*）的著作，从政治思想史的角度，阐释巴洛克的概念，特别是德语国家的巴洛克概念，她关注的是政治到底如何塑造了艺术史。她的第一本著作《宣传和耶稣会的巴洛克》(*Propaganda and the Jesuit Baroque*)，是基于罗马教会的档案资料，对耶稣会艺术的情感煽动性及其作为宣传工具的要素进行了剖析。

## 四、现代性的心理学

批判的艺术史，作为欧美现代艺术史学的一种思想传统，包含多维的学术走向，美国建筑史学家马克·贾松贝克（Mark Jarzombek）于 2000 年出版的《现

---

[56] Donald Preziosi, *Rethinking Art History: Meditations on a Coy Science*, p.62.
[57] Ibid., p.64.
[58] Ibid., p.57.
[59] Ibid., p.68.
[60] 2009 年，牛津大学出版社出版了该书经扩展后的第 2 版。

代性的心理学：艺术、建筑和历史》（*The Psychologizing of Modernity: Art, Architecture and History*）一书，探讨20世纪的艺术史学科建构与现代性的关系，特别是形式主义思想传统中的现代性批判及其改造个人精神世界的功用。他在引言中说："尽管艺术和建筑创作的理论观照得到巨大提升，但是，其走向和意图并不明晰，也就是说，现代艺术和建筑理论的历史，面临在虚假的批判性中随波逐流的危险。"[61]他认为，这种危险不是来自于艺术家或建筑师本人，而是来自于决定20世纪艺术知识交流格局的跨学科结构。这些学科包括心理学、哲学、心理分析学、后结构主义，还有现象学等，它们都在现代艺术的理论化过程中发挥作用。他首先想要追溯和发掘的是现代艺术理论得以形成的知性结构及其历史，即所谓的"主义的历史"（Isms-history）。

马克·贾松贝克，《现代性的心理学：艺术、建筑和历史》，2000年

"主义的历史"可分为两个阶段：首先是以20世纪早期的狄尔泰（Wilhelm Dilthey，1833—1911）为代表，他的生命哲学让艺术家、历史学家和批评家之间的界限变得模糊。他在《生命体验与诗》中指出了存在、生命与历史的一致性，历史研究是在当代事件的语境下展开的，历史学家具有哲学家和艺术批评家的宏观视野，应以完满的美学知觉来挑战启蒙理性的抽象和封建贵族的社会性游离。事实上，一些著名的现代艺术批评家，诸如阿道夫·贝恩（Adolf Behne）、赫伯特·里德（Herbert Read，1893—1968）、格林伯格（Clement Greenberg，1909—1994）、威廉·库提斯（William Curtis）以及文森特·斯库里（Vincent Scully）等也都具有这样一种历史与美学融合的特点。正是在这个意义上，狄尔泰、克罗齐（Benedetto Croce，1866—1952）、杜威（John Dewey，1859—1952）、梅洛-庞蒂（Maurice Merleau-Ponty，1908—1961）和海德格尔等人的哲学和美学思想，促进了现代艺术理论的知性结构的形成。

---

[61] Mark Jarzombek, *The Psychologizing of Modernity: Art, Architecture and History*, Cambridge: Cambridge University Press, 2000, p.1.

其次，20世纪六七十年代，现代主义美学崇拜退潮，美国"大学艺术协会"（CAA）把"艺术史"和"艺术创作"（Studio Art）分离开来，即艺术史更加注重历史的准确性和客观性，而不是创作激情。由此，作为一门学科的艺术史失去了对现代美学理论的历史的关注。但前卫艺术史更加紧密地与美术教育联系在了一起。

马克·贾松贝克认为，传统的艺术史缺乏客观的学科的美学标准，而前卫艺术则缺乏主观的学科的美学标准，[62] 所以，与波德罗《批判的艺术史家》不同，他提出了一种"批判史学"（critical historiography）。这种史学，既不是艺术史学科的附庸，也不是现代主义的自我解放，而是一种对艺术史家的实践的批判，一种基于学科的意识形态的批判，这种"批判的史学"是建立在艺术史、建筑史与艺术史学的彼此批判原则中的，是消解美学的不确定性的唯一可能的途径。事实上，他主张的"批判的史学"是不承认有什么"真实的历史性"的；同时，他也认为，历史必定具备了一种开放的和自我参照的历史性。[63] 他批判的目标不是一种虚无主义的对混乱的庆祝，没有声言历史的终结，也不主张以批判替代专业的历史，而只是为了指出这种专业历史的无家可归的本质。最终，作者希望借助于"批判的史学"，形成一种对艺术史学方法论的批判的自觉。

"批判的艺术史学"是从这个学科的基础学术原则之心理学开始的，贾松贝克尝试探讨心理学的艺术教育的历史，即一种让艺术能被一般人把握和理解的心理学理论的发展和演变的历史，这个历史不是要去确认心理学作为艺术史学科的基础的合法性，而只是把它作为一个可能系统。20世纪初期，心理学在人文研究领域里几乎无处不在的影响力，本身就是现代性的产物。艺术心理学提供的对艺术家"自我表现"与普通观者对这种表现的视觉接受的同步性，以及视觉形式的跨越民族、阶级、文化和知识屏障的效能（即所谓"本体论的形式主义"），包括对人类普遍的和不可抑制的美学冲动的认知，尽管在学术上存在巨大的模糊空间，但对20世纪前卫艺术实践产生了持续影响，也在现代艺术史学建构中发挥了重要作用。事实上，他提供了一个以"眼睛的直接性"和"感觉的直接性"为起点的艺术与艺术史理论的历史图景，这个图景可以回溯到18世纪的席勒、歌德和洪堡（Wilhelm von Humboldt，1767—1835）的美学思想，在19世纪晚期、20世纪初期的视觉艺术心理学思潮中酝酿成熟，并形成一个学术思想谱系，其中包括沃尔夫林、阿恩海姆、巴恩斯（Albert C. Barnes，1872—1951）、赫伯特·里德、沃林格、

---

[62] Mark Jarzombek, *The Psychologizing of Modernity: Art, Architecture and History*, p.9.
[63] Ibid., p.11.

克莱夫·贝尔（Clive Bell，1881—1964）、约翰·杜威、埃尔文·艾德曼（Irwin Edman）、凯普斯（Gyorgy Kepes）、奥索普（Bruce Allsopp）、杜德雷（Louise Dudley）、卡勒（Eric Kahler）、麦克雷什（Archibald Macleish）、沃克曼（Ludwig Volkmann）等人，这种"视觉艺术"（Sehkunst）[64]或形式主义话语是基于"存在的科学"（science of being）的，依托于身体的移情效应，而不是抽象的和形而上的理性法则。在社会层面，则是基于中产阶级的美学信仰，一种艺术与社会统一体的理想，这被认为是一个从"知性历史"（intellectual history）走向"大众知性主义"（pop-intellectualism）[65]的过程。

## 五、批判理论与前卫艺术语境

德语艺术史学与法兰克福学派的文化批判理论的关系，也是近年来的一个热点话题，特别是本雅明（Walter Benjamin），他的《机器复制时代的艺术作品》成了当下视觉文化、媒体理论研究学者最为频繁引用的文献。克里斯托弗·沃德（Christopher Wood）2003年出版的《维也纳学派读本：20世纪30年代的政治和艺术史方法》，就收录了本雅明评论维也纳学派刊物《艺术科学研究》第一期的文章；[66] 2005年，安德烈·本雅明（Andrew Benjamin）编辑的论文集《本雅明和艺术》（*Walter Benjamin and Art*）中，把本雅明论艺术的文章纳入到当时哲学、文学、政治和批判理论的上下文关系中；同年出版的伦敦大学学院（UCL）佛雷德里克·斯瓦茨（Frederic J. Schwartz）的《盲点：二十世纪德国的艺术史和批判理论》（*Blind Spots: Critical Theory and the History of Art in Twentieth-Century Germany*），则专注于本雅明等批判理论家的著作最初依托的前卫艺术创作实践和艺术史的学术语境。以上两本书倒是形成了一种互补关系。

斯瓦茨从法兰克福学派的四个概念，即"时尚"（Fashion）、"涣散"（Distraction）、"非同时性"（No-Simultaneity）和"模仿"（Mimesis）入手，就本雅明、阿多诺（Theodor W. Adorno）、布洛赫（Ernst Bloch）和克拉库尔（Siegfried

---

[64] 作者解释说，"视觉艺术"与19世纪哲学传统相反，通常更强调音乐而不是视觉艺术作为文化表达的最高形式，指向视觉艺术中的音乐精神。此外，1909年，沃廷（Heinrich Waentig）在《经济与艺术》（*Wirtschaft und Kunst*）中提出，艺术必定从一种特定的生活方式中显现出来，是与"民族统一体"（national unity）联系在一起的，视觉艺术的美学文化包含了从首饰到居家的一切领域。Mark Jarzombek, *The Psychologizing of Modernity: Art, Architecture and History*, p.108.
[65] Ibid., p.58.
[66] Walter Benjamin, "Rigorous Study of Art: On the First Volume of Kunstwissenschaftliche Forschungen", from Christopher S. Wood (ed.), *The Vienna School Reader: Poliotics and Art Historical Method in the 1930s*, New York: Zone Books, 2003, p.439.

Kraucauer)的美学思想与艺术史中的维也纳学派和瓦尔堡学派的联系进行讨论,焦点集中于两个问题上:首先,这些批判理论家使用的概念,经由当时各种视觉研究的话语得到发展。这些话语,既包括传统艺术史、前卫艺术,也有心理学以及面相学,都可归入视觉文化范畴。它们是萦绕在艺术史和批判理论中的盲点,只有通过一种"否定辩证法"(negative dialectics),才能让两个领域并置和相互参照。

其次,作者想要探讨批判理论家是如何借助视觉文化的素材,来面对现代性思想的挑战。这些批判理论家采取的方法是什么?面对的抵抗又是什么?比如,风格的话题,沃尔夫林提出作为历史概念的风格,主张视觉的延续性以及观看方式与精神的统一性,这在批判理论的视野里,是在抗拒德国早期现代化进程中的商业和大众文化形式,但实际上,沃尔夫林是在一种大众化的艺术史教育活动中,表现出对风格问题的认识的矛盾性的,他的纯粹的视觉形式观照,与大众文化中的"时尚"概念存在某种联系;与此相对,阿多诺、霍克海默(Max Horkheimer,1895—1973)以"时尚"取代"风格",通过对传统风格概念中的艺术品的形而上价值的批判,来实现对消费文化和大众文化的批判。在谈到批判理论的另一个概念"涣散"时,作者把这种新的视觉接受模式,视为由这个时期的新兴视觉产业所造就,印刷排版师、建筑师和摄影家不是传统的艺术家,而是专业化的技术型专家,他们技术地发掘和利用人类的感知和心理机能,使之转换为生产的能力。

类似这样的讨论,是为了让艺术史和批判理论中的这些概念的盲点,能重新恢复到原初的意义的不确定状态,从而激活它们,对它们进行批判性的探讨。现代性的未知的存在也在这个过程中,扩展为一个值得探索的思想空间。[67]

## 六、维也纳学派与奥匈帝国

英国伯明翰大学的马修·兰普雷(Matthew Rampley)是近年来在现代艺术史学史领域比较活跃的一位学者。2013 年,他出版《维也纳艺术史学派:1847—1918 年的帝国和学术政治》(*The Vienna School of Art History: Empire and the Politics of Scholarship, 1847-1918*),把这个学派的历史研究纳入到宏阔的奥匈帝国文化和政治身份建构的争论当中。

维也纳学派的研究热潮兴起于 20 世纪 90 年代早期。这之前,也有一些学者

---

[67] Frederic J. Schwartz, *Blind Spots: Critical Theory and the History of Art in Twentieth-Century Germany*, New Haven and London: Yale University Press, pp.xi-xii.

写过相关文章,[68] 但没有产生很大影响,第一手研究资料缺乏,仅有的几位维也纳学派艺术史家的著作英译本,也被认为质量不高。[69] 这个局面的改变是在 1992 年,马格丽特·奥林(Margaret Olin)的著作《李格尔艺术理论中的再现形式》(*Forms of Representation in Alois Riegl's Theory of Art*),以及李格尔的《风格问题》(*Problems of Style*)英译本出版之后,李格尔和维也纳学派的重要性在英语世界逐渐得到确认,兰普雷也是在这个时期开始他的相关研究的。

正如兰普雷指出的,20 世纪 90 年代以来,维也纳艺术史学研究很大程度上成了李格尔研究,慕尼黑

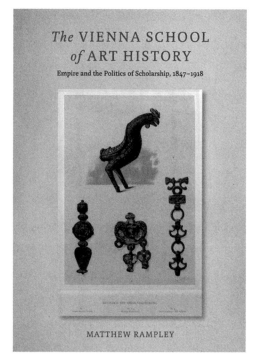

马修·兰普雷,《维也纳艺术史学派:1847—1918 年的帝国和学术政治》,2013 年

的艺术史中央研究院图书馆(The Library of the Zentralinstitut fur Kunstgeschichte in Munich)收藏有多种语言的李格尔文献,仅在 2000 年,就有 67 种以李格尔为主题的出版物。由于学界的大部分注意力都给了李格尔,使得这个学派其他学者的形象越发模糊,兰普雷抱怨说,即便像此学派的创建者鲁道夫·冯·艾特伯格(Rudolf von Eitelberger)这样的学者,也没得到充分关注,现在的状况有点接近于李格尔崇拜了。更重要的是,维也纳艺术史学派丰富复杂的面貌无法展现出来。

所以,他的这本书想要尝试不同视角,即不只关注艺术史家的思想和方法,而更多地探讨情景逻辑、意识形态和体制因素,这些因素塑造了奥匈帝国的艺术史实践。这也是一本维也纳艺术史学派的政治和社会史,而不是学派的观念和知性演变史,与波德罗《批判的艺术史家》以评论和阐释为依托的学术史写作方式有所区别。

---

[68] 奥托·帕赫特(Otto Pacht):《艺术史家和批评家》("Art Historians and Art Critics-vi: Alois Riegl", 1963),亨利·祖纳尔(Henri Zerner):《李格尔:艺术、价值和历史主义》("Alois Riegl: Art, Value and Historicism", 1976),马格利特·艾弗森(Margret Iversen):《作为结构的风格:李格尔的艺术史学》("Style as Structure: Alois Riegl's Historiography", 1976),米切尔·斯瓦茨(Mitchell Schwarzer):《德沃夏克艺术史学中的世界差异》("Cosmopolitan Difference in Max Dvorak's Art Historiography", 1992),以及贡布里希在《秩序感》中的相关论述。

[69] 李格尔的《罗马晚期的工艺美术》英译本,被认为有问题。其他的就只有德沃夏克的《作为精神史的美术史》以及一些零星文章。

对于当下维也纳艺术史学派和李格尔的研究，兰普雷认为，即便在方法论层面，这样的讨论也不是基于完整文献的，比如李格尔谈论文物保护的文章很多，但这类文章的主要论题不是理论的，而是文物保护在奥匈帝国文化政治学中扮演的角色。这就需要把李格尔对格奥尔格·德约（Georg Dehio）文化遗产的民族主义观念的批判结合起来加以考察。艾特伯格、陶辛（Moritz Thausing，1838—1884）和阿尔伯特·伊戈（Albert Ilg，1847—1896）等人的著作，亦非以方法论为中心，而更多地关乎美学、历史和政治价值，[70]它们在奥匈帝国文化遗产和艺术传统争论中发挥的重要作用需要发掘和整理。与此同时，兰普雷也关注维也纳学派的体制问题，在这方面，海因里希·迪利（Heinrich Dilly）是首倡者，[71]他在1979年出版的《艺术史的体制史：学科历史的研究》（Kunstgeschichteals Institution: Studienzur Geschichte einer Diziplin），是第一部对18、19世纪批判的艺术史学及其专业体制的形成进行开创性研究的著作。

兰普雷采用一种福柯式的话语分析和具体历史问题研究相结合的方法，探讨奥匈帝国体制语境下的维也纳艺术史学，诸如维也纳大学、维也纳艺术与工艺博物馆、帝国皇家建筑遗产保护和调查中央委员会（K. K. Central-Commission zur Erforschung und Erhaltung der Baudenkmale）[72]、文化和教育部等机构，是如何支撑独立的艺术史专业和历史文物保护事业发展的；19世纪哈布斯堡王朝的奥匈帝国，是如何发挥作为东西欧以及欧洲与伊斯兰中东世界调和者的作用的；捷克、波兰、克罗地亚和匈牙利等政治边缘地区的艺术史的崛起，是如何确立各自的文化身份，并挑战维也纳的知识霸权的；维也纳艺术史家又是如何回应帝国晚期这种日益分裂的知识和文化生活的；维克霍夫和李格尔与斯特戈沃斯基有关早期中世纪艺术起源的争论，主要是学术观点的差异还是政治见解的不同，里面是否包含了欧洲身份，以及奥匈帝国在欧洲地位等问题的不同认识；维也纳艺术史学的跨文化特性，是如何与奥匈帝国创造多样文化和艺术统一体的神话保持一致的。

兰普雷认为维也纳学派史本身，经历了从实证主义"艺术科学"向精神史的"艺术科学"的转换，就此提出自己的谱系，把这个学派的创始人艾特伯格放在更加重要的位置，作为维也纳学派艺术史与奥匈帝国官方的世界景象的联系纽带。此外，他也强调，维也纳学派的艺术史与其他德语艺术史一样，是一种对当时正在

---

[70] Matthew Rampley, *The Vienna School of Art History: Empire and the Politics of Scholarship, 1847-1918*, Philadelphia: The Pennsylvania State University Press, 2013, p.3.

[71] Heinrich Dilly, *Kunstgeschichteals Institution: Studienzur Geschichte einerDiziplin*, Frankfurt am Main: Suhrkamp, 1979. 海因里希·迪利1941年生，哈勒-威登堡马丁路德大学（Martin-Luther-Universität Halle-Wittenberg）艺术史系教授。

[72] Matthew Rampley, *The Vienna School of Art History: Empire and the Politics of Scholarship, 1847-1918*, p.4.

兴起的现代艺术的同情或批判性的回应。[73]

## 七、艾比·瓦尔堡与古代文化复兴

对于艾比·瓦尔堡的研究，自20世纪70年代以来，逐渐成了类似本雅明研究一样的显学。瓦尔堡并不像沃尔夫林或潘诺夫斯基那样，是典型的学院艺术史家，他也不属于博物馆和鉴定学专家，而是一位有点游离于社会艺术体制之外的私人学者。他获得家族的财富支持，建立起一座私人的研究图书馆，并把它变成了一个具有广泛影响力的学术机构。在瓦尔堡图书馆里，书籍和图像具有同等的重要性，都被视为人类文化记忆的形式或片段，共同构成一个广阔的理解人类历史和文化的整体性存在的框架，这个图书馆在20世纪欧美艺术史和文化史研究中占据举足轻重的位置。不过，瓦尔堡本人在世时知名度并不高，他的影响力的真正扩展要到20世纪60—70年代以后。

1970年，贡布里希依据自己整理的瓦尔堡手稿撰写而成的《瓦尔堡思想传记》（*Aby Warburg: An Intellectual Biography*）出版，这是迄今为止瓦尔堡研究的最重要著作。贡布里希希望借助于未经出版的材料，说明贯穿瓦尔堡一生的研究工作的主导理念：确认图像的文献价值，尝试恢复它们的原初环境，揭示其中隐含的社会历史与文化线索，最终说明它们所处的时代以及这个时代的精神特质或心理构成。[74]

贡布里希指出，瓦尔堡就波提切利的绘画和古代宁芙形象在文艺复兴绘画中被重新使用所做的解释，基于文艺复兴时代艺术家从中世纪束缚中解放出来的认识，古代雕塑人物生动的表现性姿态和迅疾动作，特别是那种迷狂和沉醉姿态，起到了帮助文艺复兴艺术家移除情感表达禁忌的作用，宁芙形象因此是自由和解放的象征形式。[75] 当然，瓦尔堡本人对宁芙的偏爱，与他反感当时矫揉造作的法国沙龙时尚，特别是汉堡资产阶级所推崇的那种娱人眼目的写实艺术及其市侩主义态度有关。事实上，德国象征主义画家勃克林（Arnold Bocklin，1827—1901）的画作受到了瓦尔堡的特别青睐，勃克林笔下裸体的宁芙和萨提尔形象，沐浴在

---

[73] 奥托·库尔茨（Otto Kurz）说，德沃夏克谈论埃尔·格列柯实际是在指柯柯施卡，瓦尔堡对文艺复兴的古代狄奥尼索斯精神的发现，也是基于他对当代的反闪米特主义的回应。沃尔夫林把风格问题作为史学的核心概念，是因为风格正好是与现代时尚对立的。参见 Matthew Rampley, *The Vienna School of Art History: Empire and the Politics of Scholarship, 1847-1918*, p.141.

[74] E.H. Gombrich, *Aby Warburg: An Intellectual Biography with a Memoir on the History of the Library by F. Saxl*, Oxford: Phaidon, 2nd Edition, 1986, p.127.

[75] Ibid., p.127.

微风与波浪间，代表了从市侩主义的审美趣味中获得解放的力量。[76]贡布里希也相信，瓦尔堡终其一生，都认定艺术史的重要性不只在于事实积累，而是在于它是人类苦难和成就的记录。[77]这种观念基本来自于他对尼采的古代希腊思想的两极性的认识，即狄奥尼索斯和阿波罗的冲动。瓦尔堡是在当代画家勃克林和古典雕塑家希尔德勃兰特的作品中看到这两种声音的回响的，勃克林以色彩创造陶醉，阿波罗的节制造就希尔德勃兰特雕塑的明朗。不过，贡布里希也认为，瓦尔堡的文艺复兴是建立在那些伟大的艺术家把人类生命中的黑暗和危险的冲动，成功地转化为创造庄严和美的力量上的。[78]在这一点上，他仍旧维持了18世纪启蒙理性主义的价值观。

1984年，塞维雅·费雷蒂（Silvia Ferretti）出版题为《卡西尔、潘诺夫斯基和瓦尔堡：象征、艺术和历史》（*Cassirer, Panofsky, and Warburg: Symbol, Art and History*）一书，她以新康德主义哲学家卡西尔与潘诺夫斯基、瓦尔堡思想的联系为论题，认为三位学者在保持各自思想独立的前提下，形成一种自然的合作关系。他们的知识和专业视野各不相同，却都表现出对象征形式、图像和想象力的关系、历史的时间和意义的展开等问题的兴趣。在他们看来，人类的文化记忆力非常强大，但又极不稳定。历史学家要忠实地面对客观的历史材料，同时也要借助作为文化体验的象征形式，寻求一种对历史的整体性的感悟，这种感悟从根本上讲是非美学的，也不是趣味的满足或灵魂的愉悦，而只是为了赋予周围世界以意义。[79]瓦尔堡把历史视为一种包蕴和传递生命能量的词语和图像传统。对于这种认识，贡布里希是不认同的，他1969年发表的《探索文化史》（"In Search of Cultural History"）中，视之为黑格尔主义的历史决定论。而费雷蒂认为，贡布里希显然把黑格尔"绝对精神"的历史与那种以历史文献的某种整体性的存在为基础的历史混淆在一起了。[80]简单地说，她认为，文化体验的象征形式的观念史，不是以论证绝对理念的自我展开为目标的决定论历史。为此，她也对瓦尔堡、潘诺夫斯基与布克哈特，以及布克哈特与黑格尔的历史思想进行辨析和澄清。

事实上，近年来学界更多是从图像志或图像学角度来理解和认识瓦尔堡在现代艺术史学科创建时期的作用的，把他与潘诺夫斯基放在一起讨论，这当然有一定合理性，但这种视角一定程度上忽略了瓦尔堡对艺术创作的历史条件和文化语

---

[76] E.H. Gombrich, *Aby Warburg: An Intellectual Biography with a Memoir on the History of the Library by F. Saxl*, p.152.
[77] Ibid.
[78] Ibid., p.249.
[79] Silvia Ferretti, *Cassirer, Panofsky and Warburg: Symbol, Art and History*, Richard Pierce (trans.), New Haven and London: Yale University Press, 1984. p.xii.
[80] Ibid., pp.xvii-xviii.

境的观照。1999 年，盖蒂研究院（The Getty Research Institute）编辑出版瓦尔堡文献集《艾比·瓦尔堡：异教古物的复兴》(*Aby Warburg: The Renewal of Pagan Antiquity: Contributions to the Cultural History of the European Renaissance*)，汇集了从 1893 年到 1927 年间瓦尔堡正式发表的学术论文、回忆录、评论和演讲文稿。瑞士的建筑史学者，库尔特·福斯特（Kurt W. Forster）[81]在为这个文献集撰写的序言中，更多强调了瓦尔堡的学术生涯、观念与研究方法得以形成的现实语境。他认为，瓦尔堡就意大利文艺复兴艺术中的古代母题的讨

瓦尔堡文献集，《艾比·瓦尔堡：异教古物的复兴》，1999 年

论，基于一种对当下仍活跃着的历史记忆及其社会条件的反思和发掘。资本主义为人类知性的创造打开了新的精神空间，意大利文艺复兴恰恰就是不同思想和精神力量相互冲突、交融和转换的阶段，而不只是传统理解中的欧洲文化的灿烂时刻，名人和英雄辈出的时代。文艺复兴是观念和思想的战场，一个极度动荡的文化时代。真正让瓦尔堡感兴趣的，是这个时代中那些相互冲突的文化意志造就的强有力的震颤，没有"这些伟大的意志震颤"（those mighty vibrations of the will），创造性艺术就无法获得回应。[82]所以，福斯特认为，瓦尔堡主张的是一种对艺术作品的语言学、人类学和心理学探讨，而不是在美学哲学范畴里绕圈子，他不相信有什么自足的理论可以揭示艺术作品的所有意义。

与贡布里希一样，福斯特也从瓦尔堡的学术生涯和关注的问题入手，不过，他更倾向于挖掘和辨析瓦尔堡的思想线索。他谈到 19 世纪晚期和 20 世纪初期，德国学术生活中对历史现象的意义和效果的重视，瓦尔堡接受了宗教史家和古典语

---

[81] 库尔特·福斯特为瑞士苏黎世联邦技术学院教授，1999 年退休。曾担任盖蒂艺术与人文历史研究院主任。
[82] Kurt W. Forster, "Introduction", from *Aby Warburg: The Renewal of Pagan Antiquity*, The Getty Research Institute Publication Program, 1999, p.6.

言学家赫尔曼·乌泽纳（Hermann Usener）的语言学和形式分析相结合的神话形象对比研究，以及兰布雷希特的心理学的历史研究的影响。历史写作方面，瓦尔堡走的是一条既不同于沃尔夫林和李格尔，即不以确认艺术的民族或文化身份为目标，也不是维克霍夫和施洛塞尔的那种探索区域性艺术实践的现实和历史的道路。他从这些新近开辟的道路，转换到旁逸斜出的小径上，这些小径提供了新的理解的可能性，但同时也需要面对各种断裂以及被遗忘的联系，这是一个与布克哈特所谓的"过去时代精神连续性"的愿景同样切实的世界。

艺术品在本质上极端复杂，在瓦尔堡看来，图像和概念的结合类似于炼金术，与表现主义的文学实践接近，会导致各种潜在的联想，因此，不可能一次性了解艺术作品的全部，而只能进入它的过往以及未来的历史条件中。真正需要不断阐释的是艺术作品的那些突兀和不匹配之处、那些让人迷惑的地方，它们才是最重要的知识之源，这也是他与布克哈特的不同之处。[83]

确实，瓦尔堡是无法将古代传统视为安全的继承物的。历史遗产极不稳定，处在一个不断被激活的过程中，每个细节都可视为一个未知整体的片断。他要寻找的是那些拒绝、变形和逆转的潜在机制，正是这些东西塑造了记忆。福斯特进而指出，瓦尔堡就像陌生人一样在自己所属文化的历史领域里活动，疏离感让他看到了各种相互对抗的力量，那些不适合的、异常的和断裂的东西。作为一位游离于自我文化之外的人类学观察者，他具有一种强烈地体验其他文化的欲望，乃至于把美国土著和文艺复兴佛罗伦萨艺术放到一起讨论，尝试在两者之间建构明确的关系。

关于瓦尔堡的"记忆地图"（Mnemosyne Atlas）计划[84]及其与瓦尔堡图书馆的关系，福斯特主张的是一种文化史的研究观念和方法论的价值。瓦尔堡收集图像，以马赛克方式加以排布和呈现，以此探寻解读历史现象的概念模式。图像材料之所以被收集，所依据的并非是其内在的或永恒的品质，而只是描述性价值。图像马赛克能让过去时代为现在所触及，是一个唤起视觉的工具。其中的图像也不是被动的历史文件，而是效果和意义的存在。瓦尔堡是在接受史层面，来定义古代对文艺复兴的意义。因此，图像马赛克就如同美国本土"霍比人"（Hopi）的祭祀仪式结构一般。如果这可以被称为地图的话，那么，它就是一种实验安排，那些个别物件被组织起来，让规制世界的各种能量间的动态关系得以显现。[85] 事实

---

[83] Kurt W. Forster, "Introduction", from *Aby Warburg: The Renewal of Pagan Antiquity*, 1999, p.35.
[84] "Atlas"通常译成"地图"，但在德语中，这个词的用法有点类似于英语中的"album"，基本是指庞大的图像收藏。
[85] Kurt W. Forster, "Introduction", from *Aby Warburg: The Renewal of Pagan Antiquity*, p.52.

上,作为整体的瓦尔堡图书馆,也是基于这样的概念得以建构的,它引入的是一种人类记忆之流的实验装置,可以与过去时代的"奇物收藏室"(Kunstkammern, cabinets of curiosities)相提并论。在一个空间系统中,蕴含集体记忆的档案得到恰当安排,而艺术品正处在这样的语境中,拓展了艺术、技术和科学的前沿,归结起来,"这个图书馆是要让先于语言系统的思想和联想的视觉过程分门别类"[86]。"图像马赛克""记忆地图",或者说"人类体验的记忆剧场",恰恰是瓦尔堡思想最具现代性的方面。

2004年,法国学者、蓬皮杜文化艺术中心电影策展人菲利普-艾兰·米肖(Philippe-Alain Michaud)出版的《艾比·瓦尔堡和运动的图像》(*Aby Warburg and Image in Motion*)是第一本专论瓦尔堡的法语著作。这本书的最初想法来源于1992年作者参加迪迪-于贝尔曼(Georges Didi-Huberman)主持的吉尔兰达约(Domenico Ghirlandaio,1448—1494)圣三一教堂壁画研讨班。作者立论重心放在瓦尔堡就文艺复兴艺术家借鉴古代作品中的运动图像所做的论述,并引申到现代摄影和电影中。

18世纪中期以来,古代遗存一直被从温克尔曼"高贵的单纯,静穆的伟大"的静态美学的自足性层面加以定位,瓦尔堡则把话题转换到古代作品中人物形体的运动及其表达的复杂情感状态上,认为这才是文艺复兴接纳古代形象的条件。运动主题是与主体进入图像联系在一起的。古代研究并非简单地反映一种理论态度,而在于激活了这些古代的对象并体验它们的魅力的实践活动。波提切利(Sandro Botticelli,1445—1510)或吉尔兰达约引入古代运动的主题,是为了揭示隐秘的力量,是为了让不可见的心理和社会力量变得可见,以便于重构现实,这其中也包括了赞助人的意志。而就图像作为神秘力量的中介而言,美国本土的霍比人和佛罗伦萨人是一样的,[87]它与象征主义、电影蒙太奇、诗歌的意象也相似。米肖认为,这就是"记忆地图"所要展现的世界,一种"间隙图像学"(iconology of the intervals),这个世界的意义不是基于形象主题,而是基于形象间的复杂关系。瓦尔堡称之为"成人鬼故事"(a ghost story for adults),它跨越了静态图像与电影的分界。

事实上,作者特别强调瓦尔堡思想中的两极:布克哈特和尼采,以及由此相关的阿波罗式的建构与狄奥尼索斯式的沉醉。瓦尔堡为"记忆地图"收集的那些不相干的物件的图像,就像是创作诗歌的材料,来自于过去时代的不同层面,它

---

[86] Kurt W. Forster, "Introduction", from *Aby Warburg: The Renewal of Pagan Antiquity*, p.52.
[87] Ibid., p.35.

们从功能性中脱离出来，成为了陌生的形象流，其中包含了各种平面的错位或脱节，而隐秘的力量也在其间显现出来。"记忆地图"因此是没有文字的艺术史，也可以在20世纪20、30年代前卫摄影的蒙太奇中找到平行和对应。由此，作者认为应把瓦尔堡从19世纪晚期人文科学的语境中移除，尽管贡布里希仍旧坚持这一点。[88]

2013年，美国一位年轻学者艾米莉·莱温（Emily J. Levine）[89]出版了以瓦尔堡、卡西尔、潘诺夫斯基和汉堡学派为主题的著作《人文主义者的梦想家园》（*Dreamland of Humanists: Warburg, Cassirer, Panofsky and the Hamburg School*），她把汉堡学派归结到家庭、宗教信仰和社会经济条件等更为现实的层面。事实上，类似的视角和论述也可在兰普雷的论文《瓦尔堡：文化科学，犹太主义和身份政治学》（"Aby Warburg: Kulturwissenschaft, Judaism and the Politics of Identity"）[90]中看到。

莱温提出的观点是，要解读这三位学者的学术思想和研究，首先要对他们所处的历史语境和文化符码有所了解。当下学界对他们在艺术史学方面的贡献了解得比较多，但对其生平和著作的历史意义的认识并不充分。即便是贡布里希的《瓦尔堡思想传记》也同样缺少历史语境的展现。为此，她引用卡西尔学生、哲学家卡里班斯基（Raymond Klibansky）的话："贡布里希并不了解瓦尔堡，不了解他的思想方法，他从来没有去过汉堡，他只是看了瓦尔堡的论文手稿，但是，档案并不会告诉你全部的故事。"[91]作者在这本书中花了很多篇幅谈论魏玛时期的汉堡社会经济、政治、文化和知识背景。这座被称为"德国通向世界的门户"的城市，与当时德国其他城市有很大不同。在这里没有浓重的民族主义思想阴影，也不像桥社画家凯尔希纳（Ernst Ludwig Kirchner，1880—1938）画作中描绘的那些城市，仿佛处在火山喷发前的紧张和失衡的情形之下，它有点游离于第二帝国普鲁士国家主流叙事之外，宗教的、浪漫的和迷信的力量相对薄弱，但是商业气息却十分浓厚，奉行金钱至上，思想和文化领域里则是宽容自由的氛围。正是因为如此，这座城市非常平静，却又不期然地孕育了一场观念的革命。1919年创办的汉堡大学在人文科学领域，对战后欧美国家产生了重要影响。

---

[88] Philippe-Alain Michaud, *Aby Warburg and the Image in Motion,* Sophie Hawkes (trans.), New York: Zone Books, 2004, p.262.

[89] 北卡罗莱纳大学格林斯伯勒分校。

[90] Matthew Rampley, "Aby Warburg: Kulturwissenschaft, Judaism and the Politics of Identity", *Oxford Art Journal*, Vol.33, No.3 (2010): 319-335.

[91] Emily J. Levine, *Dreamland of Humanists: Warburg, Cassirer, Panofsky and the Hamburg School*, Chicago: Chicago University Press, 2013, p.12.

相对于莱温的"唯物主义",2006 年美国学者卡伦·兰(Karen Lang)[92]《混沌与宇宙,论美学和艺术史中的图像》(*Chaos and Cosmos, On the Image in Aesthetics and Art History*),聚焦于图像的历史问题,尝试从理论视角阐释现代艺术史学中的图像转向,这也反映出即便是在当代艺术史学史写作中,黑格尔主义思想也仍旧保持了强大的吸引力。卡伦·兰指出,"理论"就是"观看"(look, view)和"沉思"(contemplate)的结合,源于希腊语"thea",在古代也指节日里的剧院演出、体育表演和其他公共事件的观者,包含有 theos(神性)的沉思和纯粹客观的意思。从观看到沉思,从观看到再现与其相应的知识活动,在德语中是用"Anschauung"(把握)来表达的。图像活动中,人们更多地是在思考对象,而不只是感知它。把握也不只是再现,还是一个创造形式的活动,让混乱转化为一个宇宙。由此,作者把"具象"(figuration)、"形式"(form)和"图像"(image)问题放在一起进行辨析和讨论。她认为,第一次世界大战前,德国艺术史的理论化和科学化进程是把原本混乱的美学现象,转换为一个具有内在统一性的求知秩序。因此,德索(Max Dessoir,1867—1947)主张艺术史家应像哲学家一样,把星空当作艺术史范型,让所有的艺术星辰都遵循一种律法。

## 八、艺术史的终结

反思现代艺术史学的思想传统,在汉斯·贝尔廷(Hans Belting)那里,表现为一种对全球化境遇下的艺术创作和文化条件的观照和批判。当然,他是一位德国学者,不过,他"艺术史的终结"的论断和相关论著,与阿瑟·丹托(Arthur Danto)在梅隆讲座前言中论及的现代主义危机的话题形成呼应。20 世纪 60 年代的艺术危机,显然触动了传统艺术史的"大师叙事"(master narrative),这种叙事无法容纳当代艺术现象,[93] 它格式化和目的论的历史架构中,是没有当代艺术家的位置。当代艺术因此需要摒弃历史重负,但艺术史家却为彰显专业身份,而让自己与当代艺术保持距离,这也成为一个传统。

艺术史始于历史的概念,而历史的概念把美学的现象变成了艺术史的内在知识的目标,简单地说,传统艺术史的系统知识建构依赖于风格的概念。贝尔廷以

---

[92] 现任职于英国华威大学(University of Warwick)艺术史系。
[93] Hans Belting, *Art History after Modernism*, Chicago: Chicago University Press, 2003, p.115.

"艺术概念"的变化,提出"艺术史的终结"的主张。[94]当然,这也是汉斯·贝尔廷想要挑战这个传统,他试图通过对当下的观照,让读者见识到传统艺术史的千疮百孔和危机四伏。他认为,从温克尔曼到维也纳学派艺术史的自足模式,"实际是把一切东西都视为单一的艺术史的组成部分,这个艺术史确认的是世界艺术的同一性,却又是根据西方的艺术来构想的"[95]。艺术史被认为是一个专业,首先与浪漫主义时期面临破产的古典美学的永恒和普遍价值的现实联系在一起。19世纪以来,博物馆的兴起起到推波助澜的作用。艺术史专业化是带有现实的政治缘由的。维也纳艺术史学派的自足的普遍主义观念,是由奥匈帝国的霸权所酝酿的,这个帝国超越了奥地利自身的文化疆界,涵盖了一种多民族文化的存在。[96]

同样,汉斯·贝尔廷也认为,当下艺术史形态是在全球化语境中形成和发展的。以当代文化体验来寻求重塑艺术史学的传统,需要考虑三个问题:首先是欧洲和世界的变化。东西方对立在东欧剧变后,一定程度上得到消解;世界艺术崛起,全球文化构想向西方艺术的传统定义提出挑战;社会弱势群体要求在标准艺术史中占据一席之地,诸如此类话题,都影响到艺术史的写作。然后是非政治因素,包括艺术的高雅与低俗、跨媒体艺术发展等。最后是当代艺术博物馆的变化。博物馆的"剧场化"效应,借助技术手段为艺术品设置演示舞台、创造接受语境,甚至完全以虚拟方式来实现历史的在场感,让艺术品还原所谓的共时性状态,与接受者的个体时间体验产生互动。"剧场化"展览实践,导致对传统艺术品永恒价值的消解。因此,在他看来,当代艺术博物馆的展览已无法作为通常的艺术史解释工具了。

第二次世界大战后,欧美现当代艺术中的西方艺术概念的变化,与同时代一些激进艺术史家的想法不谋而合。汉斯·贝尔廷注意到,西方艺术与艺术史中统一的西方文化概念存在裂痕。卡塞尔文献展和威尼斯双年展试图持续展现这种文化的统一性,但是,以美国为代表的国际和全球艺术的主导性,与欧洲地方传统之间产生矛盾。德国学者认为,"北美文化是一种不同的价值系统"。就艺术史而言,虽然其从欧洲引入,但"新艺术史"的全球化框架,已成为一种美国资产,其产

---

[94] 1983 年,贝尔廷的《艺术史终结了吗?》(*Das Ende der Kunstgeschichte?*)首版;1987 年,《艺术史终结了吗?》(*The End of the History of Art?*)英文版出版。与此相关,另一位美国艺术哲学家阿瑟·丹托于 1984 年也提出了类似的观点;1989 年,他再次申明艺术的本质正在成为一个哲学问题,艺术的终结在于它变成了某种另外的东西,即哲学,这听起来有点像是黑格尔的断言。1995 年,贝尔廷又出版《艺术史终结:10 年之后修正》(*Das Ende der Kunstgeschichte. Eine Revision nachzehnJahren*, Munich: C. H. Beck'sche Verlagsbuchhandlung, 1995);2003 年,经删节且增加了一些新内容后,以《现代主义之后的艺术史》(*Art History after Modernism*)之名出版了该书的英文版。

[95] Hans Belting, *Art History after Modernism*, p.128.

[96] Ibid., p.129.

汉斯·贝尔廷,《艺术史:一个棘手的问题》,1995 年　　汉斯·贝尔廷在 2012 年纽伦堡第 33 届世界艺术史大会分会场发言

品包括期刊、书籍等,因为语言优势而在全球范围里传播。[97] 而欧洲艺术史传统是以确认民族或地域文化身份为指向的,与目前艺术史的境遇恰好相反。他进而提出,是否还可以用同样的术语来叙述西方艺术的疑问。[98] 当然,这个疑问也同样出现在中国,2016 年 9 月,在北京召开的第 34 届世界艺术史大会中,会议的论题设定在艺术的术语和概念的问题上。

有关世界艺术史与欧洲艺术史传统的裂隙,早在 1995 年,汉斯·贝尔廷就写过一本小册子《艺术史:一个棘手问题》,虽然谈的是德语艺术史在德国现代化进程中遭遇到的种种问题,却也预示了当下的矛盾。在他看来,艺术史的学科史本身,就属于早期现代德意志地区的特殊文化现象,很大程度上,艺术史的形状是由这个时期人们对艺术本身,对艺术与生活、文化、社会、政治的关系的认识所决定的。也就是说,艺术史的跨学科的视域,预示的是一种艺术介入和塑造生活的诉求,一种试图回归感觉生活的整体性的诉求。这种把艺术归诸生活世界的创造的构想,是贯穿于欧美国家近现代艺术史的发展与转型过程中的隐在线索,而让这条线索有所呈现,使国内学界对欧美近现代艺术史学的认知超越方法论的借鉴,将其纳入全球化的艺术多元学术话语场景加以审视,以期明确我们自身的艺术史方法论的立足点,也是笔者寻求的目标。

---

[97] Hans Belting, *Art History after Modernism*, p.51.
[98] Ibid.

## 九、"艺术地理学"和"真实空间"

汉斯·贝尔廷的疑问,其实还涉及当代艺术史学中的另一个重要话题,即"艺术地理学"。近代以来的艺术史研究,大体以形式或图像主题的分析和阐释为依托,按照时间轴线赋予作品以纵向历史脉络,并与文化史或思想史等量齐观。艺术史家习惯于把不同来源和出处的作品,分门别类地放置到以时间为序的框架中,艺术史知识的传授和流转也多半借助风格断代的结构。在编年或通史著述中,地域和空间只提供了模糊的历史背景,读者获得的只是一些与艺术相关的笼统地理概念,比如意大利、北方、尼德兰、法国、德国、英国等,而这些地域或国家的概念,大体以19世纪以后欧洲民族国家的政治地理疆域为依据。其结果是,时间轴线的风格史在很多情况下,蜕变成一种单纯地以确认某个地区艺术民族身份为目标的研究。这种情况在19世纪晚期和20世纪初期表现得特别明显,最突出的就是格奥尔格·德约(Georg Gottried Julius Dehio)的德国艺术遗产的调查,他的两部代表著作《德意志艺术史》(*Geschichte der deutschenKunst*, 1919—1926)和《德意志艺术家手册》(*Handbuchderdeutschen Kunstdenkmaler*, 1905—1912),都旨在证明德国艺术的自律性。即便是沃尔夫林的《意大利和德意志形式感》(*Italien und das deutsche Formgefuhl*, 1931),也从《美术史的基本概念》对时代风格的观照,转向所谓的民族风格概念的讨论。他笼统地把中东欧的广大地区,即传统神圣罗马帝国范围内的艺术,纳入德意志形式感的讨论中,并没有考虑地域性的艺术差别,以及与意大利、尼德兰地区的互动与交融状况,表现出一种日耳曼民族主义倾向。美国学者托马斯·德-科斯塔·考夫曼(Thomas Da-Costa Kaufmann)在1995年出版的《宫廷、修道院和城市:中欧的艺术与文化(1450—1800)》(*Court, Cloister and City: The Art and Culture of Central Europe*, 1450—1800)中,提供了这个地区从文艺复兴到启蒙时代的视觉艺术创造的社会、知识和宗教语境,以及对周边地区重要艺术潮流的接纳,诸如意大利文艺复兴的接纳情况,展现了艺术地理学视野下的中欧艺术史景象。

文化和艺术地理学的观念,自然不是新的历史理论创造,西方史学传统中,空间和地理意识由来已久。希罗多德、波利比阿、波桑尼亚和老普林尼,都把地理作为历史叙事的基本结构来看待。这种意识在艺术史中发展成为一种特殊的分析和阐释方法,主要还是在德语国家一些艺术史家的著作中。2004年,托马斯·考夫曼出版《走向艺术地理学》(*Towards a Geography of Art*),对西方艺术史学传统中的这条学术脉络进行了分析和梳理。他指出,最初的艺术地理学观念,可追

托马斯·德-科斯塔·考夫曼,《宫廷、修道院和城市:中欧的艺术与文化(1450—1800)》,1995年

托马斯·德-科斯塔·考夫曼,《走向艺术地理学》,2004年

溯到古代希腊和罗马,古典晚期和中世纪时代,主要反映在各类艺术导游手册或指南的"艺术地形学"(topography of art)中,比如老普林尼的《自然史》中,就包含了艺术地理学段落。[99] 文艺复兴时代,阿尔伯蒂、瓦萨里、曼德尔(Karel van Mander)等人的著作中,都对艺术地理学有所论及。17世纪以后,艺术地理学的概念与欧洲民族国家的形成联系在一起。此外,维特鲁维论及的古典建筑语汇在欧洲的地方化,也促进了艺术地理学思想的发展;启蒙运动时代,孟德斯鸠《论法的精神》中的地理环境决定论,温克尔曼《古代艺术史》中的视觉艺术与自然气候条件、政治体制和教育的统一性,康德人类学和地理学与"族民性格"(volkscharakter)的探讨,都进一步明晰了艺术地理学的知识基础。19世纪以后,艺术史和地理学作为两个不同专业处在同步发展中,艺术史的地理学观照在卡尔·斯纳泽(Carl Schnaase)[100]、泰纳、卢比克(Wilhelm Lubke)和格奥尔格·德约、李格尔和沃林格的著作中,是与确认民族的文化身份诉求联系在一起的。不过,作为特定术语的"艺术地理学"(kunstgeographie)和相关概念在20世纪后才得到发展。艺术史家从地理学者和人类学者那里接受这些概念。"艺术地理学的研究,主要着眼于确定艺术形式和建筑风格在地理空间的扩展,以及如何让这种扩展和传播在地图上展现出来。"[101] 第一次世界大战之后,艺术史中的艺术地理学,受到来自文化地理学的影响,同时也与这个时期欧洲政治形势,乃至纳粹种

---

[99] Thomas Da-Costa Kaufmann, *Towards a Geography of Art*, Chicago: the University of Chicago Press, 2004, p.25.
[100] 斯纳泽的著作 *Geschichte der bildenden Kunst* 是艺术地理学谱系中的一部重要著作。
[101] Thomas Da-Costa Kaufmann, *Towards a Geography of Art*, p.62.

族主义意识形态交织在一起。就考夫曼本人而言,他立足于16—18世纪的欧洲艺术史,特别是中欧地区艺术史的个案,聚焦于诸如艺术的文化身份、中心与边缘、艺术的融合,以及美洲艺术的地理学概念和世界美术史等问题而展开的。[102]

艺术史的空间问题以及世界美术史观念,在近年来的艺术史学界引发诸多讨论,除了托马斯·德-科斯塔·考夫曼之外,另一位美国艺术史家和策展人戴维·萨默斯(David Summers)也颇具代表性。他在2003年出版《真实空间:世界艺术史与西方现代主义崛起》(*Real Spaces: World Art History and the Rise of Western Modernism*)一书,尝试以新的方法论来建构一个蕴含多元社会和文化价值的非编年的世界艺术史愿景。他主张用"空间的艺术"(spatial arts)来取代传统的"视觉艺术"(visual arts)和"形式主义"(formalism)概念。[103] 以他的理解,传统的视觉艺术和形式主义概念指向一种"图画的想象"(pictorial imagination),一个圆满的和有机统一的视觉形式整体的存在,同时,还假设了视觉艺术形式与创作者、接受者内在情感的全然对称的呼应关系,并且坚持一种历史主义的信念,认定艺术作品不但反映个人精神世界,还能反映整个民族和时代的精神。这种艺术的观念和信仰系统被贡布里希认定为是一种"相术的失误",即观者只是停留在一种脱离媒介、技术和社会支撑的对艺术品的纯视觉形式特征的认知上,所构架的历史叙事是由那些被消解了实体性存在的艺术品及其复制品构成的,是全然理想化的,是在确认一种纯粹精神领域里的线性延续。因此,萨默斯认为,从传统的视觉"形式分析"(formal analysis)转向对空间的艺术的观照,至少还能让形式主义的概念保持一种广度,让艺术研究不只局限于一般的视觉形式和精神性的讨论,而进一步扩展到把艺术视为人类在具体时空条件下的一种建构实际生活世界,也即"真实空间"的创造活动。

萨默斯的"真实空间"概念,综合了席勒(Friedrich von Schiller, 1759—1805)、潘诺夫斯基、马克斯·韦伯、卢卡奇、海德格尔、列斐弗尔(Henri Lefebvre,1901—1991)以及库布勒等人的多种思想因素,是一个以现象学和人类学意义的生命"此在"(being in the world)为基点的概念。"真实空间"由人的

---

[102] 考夫曼指出,"艺术地理学"这一术语的基础来自于德国地理学者和博物学家拉策尔(Friedrich Ratzel)1882年提出的"人类地理学"(Anthropogeographie)概念。1910年,另一位地理学者哈辛格(Hugo Hassinger)提出了"艺术地理学"术语。在法国,艺术地理学的高峰是在福西永的著作中,他延续了泰纳的时间、种族和环境话题,强调气候、物材和地形学,但排除了种族的特殊性。第一次世界大战之后,艺术地理学在艺术史和视觉文化研究中得到了持续关注,瓦尔堡的"记忆地图"计划、约瑟夫·斯特泽戈沃斯基(Josef Strzygowski)对东方、北欧和东欧艺术形式和建筑类型起源和传播的地理学研究,以及沃尔夫林、保罗·克拉蒙(Paul Clemen)、卡尔·马利亚·冯·斯沃博德(Karl Maria von Swoboda)、弗兰克尔(Paul Frankl)等学者对视觉形式或观看方式的地域性和民族性问题的调查和阐释等。参见 Thomas Da-Costa Kaufmann, *Towards a Geography of Art*, pp.58-104。

[103] David Summers, *Real Spaces: World Art History and the Rise of Western Modernism*, New York: Phaidon, 2003, p.41.

身体界定，所有艺术的维度都与人的身体存在，诸如人体的尺度、直立状态、朝向、姿势、缺陷、生命跨度的有限性、运动能力、力量、控制力等相关。对于一件大理石雕像的认知，基本是在这些术语的层面上才有意义，而诸如触觉、操控性等，也只是在作为个体人的基础空间范畴内才有意义，这也预示了艺术活动的一种"基层性"（cardinality）[104]，即人不是单纯地在那里，而是以明确和具体的方式在场的，并与他者共享空间和时间。创造"真实空间"的活动，因此是一种改造世界的原发性的思想和实践，其中隐含了复杂的社会和文化关系。从观者角度看，也只有把艺术品放回它所属的"真实空间"中，才能真正地认识和理解它们，以及通过它们展现人类生活条件的多样性。

事实上，萨默斯这本书的一个重要目标，是要提供一种对人类社会空间的一般性历史思考。他提出"真实空间"或"生活空间"（lived spaces），是与一种理性化的和无区别的"可量度空间"（metric space）相对立的，后者也被称为"元视觉空间"（meta-optical space），是一个协调统一的、数学的、可分割的（divisibility）和无限延展的空间，一个被人为地照亮了的世界，其中，人的视觉创造和实践活动的空间，是没有内与外、昼与夜的区别的。整个地球表面被划分为经纬线上的一系列点，人类生活的"处所"（places）只作为这个地图网格中的抽象的点而存在，是被排除了文化和历史的因素的，用萨默斯的话说："在悠久的西方传统中，人的身体，作为理性灵魂的标志和载体，是一个映射了宏观宇宙的微观世界。这种把自我的身体拟人化地等同于外部世界的做法，在'元视觉空间'的现代世界出现之后，就被扫除干净了，现代的'迷失'（disorientation）成了主角。"[105]

显然，萨默斯是想要尝试在现代世界重新激活作为"真实空间"的艺术观念，以及对艺术所由产生的"处所"或"原境"（context）的探索。面对艺术品的遗址，建立在视觉形式的延续性基础上的作品认知，即刻会陷入失语境地，而处于原境之中的作品实体的信息之丰富，是需要一种新的理论或观念构架才能认知的。以"真实空间"为依托的世界艺术史，"处所"首先就指向一个真实的地理区域，具有特定的自然品质，这种品质与居住者的原初目标和建造过程相联，是一个依据特定的文化、宗教、军事的选择为核心而得到组织和建构的社会空间，并形成独立的单元。他的世界艺术史的图景，因此也是一个带有浓烈哲学色彩的论说系统，是由一系列的基础概念和相关调查引申而来的，引导全书七个章节的概念分别为："制作"（facture）、"处所"（places）、"中心的挪用"（the appropriation of the

---

[104] David Summers, *Real Spaces: World Art History and the Rise of Western Modernism*, p.25.
[105] Ibid., p.181.

centre)、"图像"(Images)、"平面性"(planarity)、"虚拟性"(virtuality)和"现代主义的条件"(the conditions of modernism)等。同时,他还追溯和还原了"真实空间"创造的诸多物质、技术、媒介、地域、社会、文化、自然地理、生理、科学和性别等诸多关联线索和层次。

"真实空间"和"元视觉空间"或"可量度空间"的对立,在萨默斯看来,牵涉如何恰当地理解和认识西方现代主义艺术的问题。正是当下世界日益增强的理性化,产生出对更为人性的尺度和多重时间线索的深切怀念之情,以及伴随而来的对各种知识价值或体制进行批判的冲动。因此,这本书所提供的,会是一种让艺术家真正感兴趣的艺术史;而作为一种后形式主义的艺术史,它是可以替代传统的以再现和错觉问题为焦点的艺术史的。当然,在笔者看来,萨默斯的这种尝试还有另外一个重要动机,那就是想要创造一种世界艺术史的"通用语言"(lingua franca),这也可理解为一种在新的社会历史条件下回归形式和表现的"艺术科学"的努力。

## 十、从风格到图像科学

第二次世界大战之后成长起来的新一代学者,在对艺术史学传统的认识上,表现出与前辈学者不同的视角和聚焦点。事实上,他们中的一些人,不再拘泥于人文科学艺术史的启蒙理性和古典艺术的普遍价值与道德理想,而是在对艺术史知识话语的社会条件的批判性反思中,表达对现当代艺术问题的关注,诸如多元的创作观念和物质表达形态,传播、接受和消费模式的变革,视觉图像的政治、文化、种族、性别和宗教的力量,以及艺术全球化的时势等,他们的艺术认知也不再局限于雕塑、建筑和绘画,而是扩展到视觉文化的范畴。在方法论上,从风格或图像主题内容的解读,转变为跨学科的图像和视觉的研究。在这个过程中,他们也对德语艺术史学传统进行重新审视和发掘。

自20世纪90年代以来,李格尔和维也纳学派,以及瓦尔堡和汉堡学派的研究,持续成为西方艺术史学方法论的译介和讨论热点,这种新的研究热点的形成,很大程度上是缘于这些早期的德语艺术史学者在图像和视觉文化,以及世界艺术史方面所做的开拓性工作。总体上,新一代学者更多是在哲学、美学、文学批评、文化史、人类学、艺术创作和艺术社会体制的多重话语交织中,寻求艺术史学科的独立自足及其当下变革的动力和机缘,其中夹杂着各色各样的理论问题,特别

是批判性的思考。当然，这种状况也使得艺术史的边界从来没有像现在这样变得如此模糊和具有不确定性。

中国的欧美艺术史的学术史的译介和讨论，其形成可追溯到20世纪初期，郑午昌、滕固等学者，率先打破朝代叙事，以文化时代作为分期的依据，尝试撰写一种以作品为基础的真正意义上的艺术风格史。不过，真正系统和全面地译介、评述欧美经典艺术史学，是在上个世纪80年代以后。最初主要是对20世纪初德语国家"艺术科学"创建时期的一些传统学者，诸如沃尔夫林、潘诺夫斯基以及贡布里希的著作进行翻译、介绍和研究，着眼点是在方法论。当时的学者期望借此拓宽美术史的视野，改进那种时代背景加艺术家生平和创作介绍为主线的美术史写作方式；改革开放之初的思想解放运动，特别是让艺术和艺术史从政治化的意识形态教条中解脱出来的诉求，也促进了这种译介活动的影响力，在这方面，一个主要的批判对象是艺术史中的历史决定论，以及把艺术或美学趣味视为时代或民族精神的反映的观点。[106] 贡布里希和卡尔·波普尔20世纪50年代前后发表和出版的一系列艺术史的学术史和哲学论著，成为国内这种批判的重要思想来源。

历史决定论作为一种意识形态，无论对经历两次世界大战和东西方冷战的欧美国家，还是经历"文化大革命"十年浩劫的中国，都意味着某种可能给千千万万普通人带来巨大灾难的鬼魅。艺术史需要破解这个魔咒，这也成了五六十年代的欧洲和八九十年代中国的一种共同的讨论背景。不过，在欧美国家，自20世纪70年代以来，艺术史研究本身经历了一系列观念和方法论的重要变革，其中比较突出的就是"图像科学"（Bildwissenschaft）和"视觉研究"的崛起。

主要在德语国家形成的"图像科学"，致力于从美学、传播学、人类学和社会记忆理论中，汲取概念工具和思想资源。图像研究多半游离于政治之外，并强调与德语艺术史学思想传统的联系；而在英美国家，由文化研究衍生而来的"视觉研究"，从一开始就带有明显的政治关切，属于一种视觉再现的政治学，并且是反对图像的历史分析的。近几十年来兴起的新艺术史，也可视为这种视觉研究的产物。新艺术家普遍热衷于批判和揭示人文的艺术史的知性和意识形态前提，主张艺术史多元的叙事价值，而非启蒙理性的古典主义的普世理想。比如，法国哲学家和艺术史学者迪迪-于贝尔曼就瓦尔堡和潘诺夫斯基思想的差异展开的讨论，诺曼·布列逊的符号学艺术史对贡布里希的批判[107]，以及克里斯托弗·沃德、亚历山

---

[106] 范景中：《贡布里希对黑格尔主义批判的意义》，《理想与偶像》中译本序，上海：上海人民美术出版社，1989年。
[107] Matthew Rampely and Thierry Lenain (ed.), *Art History and Visual Studies in Europe: Transnational Discourses and National Frameworks*, Leiden and Boston: Brill, 2012, p.8.

大·奈格尔就新维也纳学派及中世纪和文艺复兴之间复杂联系的研究等，都反映了这种变化。而在国内，持续推进的欧美经典艺术史的译介，应该说很大程度上还是保持在第二次世界大战前后英语世界艺术史作为人文科学的叙事框架内，并通过一系列翻译工程，使之在中文世界里固定化，形成话语的主导。

无疑，作为人文科学或知性模式的艺术史是欧美现代艺术史学发展的一个重要方面，但情况也正像兰普雷在《欧洲艺术史和视觉研究》（*Art History and Visual Studies in Europe: Transnational Discourses and National Frameworks*）引言中所指出的，在欧洲，艺术史的文化和民族身份的问题始终是客观存在的，特别是上个世纪90年代之后，中东欧和巴尔干地区的一些国家，对自身艺术传统的独特性和传承性是具有强烈的建构和确认意识的。这一点，其实在中国现代艺术史学科的发展进程中也是一个客观的事实，尽管近年来国内艺术史研究在国际合作中取得了长足进展。

面对强势的消费社会和普遍主义的学术文化，对自身所属地理区域的文化和艺术愿景，成为一些欧洲国家，特别是中东欧小国的艺术史研究的重要动机，这中间当然无法否认包含着某种表达受到压制的情感或文化体验的诉求。兰普雷说，他与其他一些学者编辑出版《欧洲艺术史和视觉研究》，包括网络版的《艺术史学杂志》，是要让这些处于欧洲文化地理边缘的艺术史研究的弱势声音也能为主流学术圈，特别是英美学术圈所听到，[108] 同时也要彰显欧洲艺术史的多样性；同样，上个世纪六七十年代以来，西方社会的弱势或边缘族群，也积极寻求在艺术史中确认自己的文化或政治身份，拒绝主流叙事的遮蔽。

如果说，这些非正统的或异类的艺术史愿景，仍旧保持了某种历史主义特质的话，那么，这种历史主义所面对的社会政治和文化语境与50年前已迥然相异，并且，即便就德国思想传统本身而言，历史主义也是非常复杂的现象，特别是其中所蕴含的现代性的批判触角，绝非简单地以黑格尔主义的历史决定论就可以涵盖的。此外，从传统艺术史到"图像科学"和"视觉研究"的转型，艺术史家所要面对的不只是再现或再现的知性问题，而更多涉及图像的功能，比如图像是如何传递信息的，如何带给人们以惊异感的，如何劝诱、引发观者的情绪和欲望的，这些问题一定程度上都需要回到"个体的表现"层面，才能得到恰当的解释。而"表现"既关乎创作，也与接受联系在一起；不仅关涉到当下和未来，也与丰富和

---

[108]《欧洲艺术史和视觉研究》第二部分"艺术史的地理学"中，汇编了欧洲各国艺术史的历史和现状专论文章，包括波罗的海国家爱沙尼亚、立陶宛和拉脱维亚，北欧国家，以及一些欧洲小国，诸如比利时、保加利亚、捷克和斯洛伐克、希腊和塞浦路斯、波兰、罗马尼亚、西班牙、波塞与马其顿以及土耳其等国家的艺术史的状况。

扩展对欧美传统的艺术史学思想传统的认识紧密相连。

事实上，这本书的最初想法源于上个世纪90年代中期笔者所从事的德国表现主义美术团体"桥社"的研究。这个20世纪初源于德累斯顿的先锋艺术团体，深受尼采哲学的影响，在回应巴黎的野兽派、象征主义等现代艺术潮流的同时，更是致力于在哥特式艺术、北方早期文艺复兴和巴洛克艺术中汲取创作灵感，对木刻也是情有独钟。"桥社"艺术家与当时艺术史家和批评家李格尔、沃尔夫林、沃林格、赫尔曼·巴尔和德沃夏克等一样，热衷于发掘德意志艺术的图像和表现传统，推崇舍恩高尔（Martin Schongauer，1430—1491）、格吕内瓦尔德、克拉纳赫和丢勒，把他们作为一种抵御当时德国僵化古典主义和庸俗写实艺术的力量。对此，沃林格心领神会，他在1920年的一篇文章中说：那些按照学术规范撰写的书籍，它们提出的愿景，得益于一种历史的感知，这种感知其实就是我们所处时代的最纯粹的化身。学术本身变成了艺术，以艺术活力推动这种工作。只有精神动力在起作用，这也让表现主义变得具体可感、更加真实，这种方式与我们这个时代匹配，甚至比表现主义绘画更匹配。精神扩展的驱动力，不论我们称之为表现主义还是其他，都已经从绘画转移到书籍了。[109]

在当时，无论艺术家还是艺术史学者，都在走向一种新的理想主义和反实证主义的艺术史的知识模式。他们信奉个体情感、内在的精神和创造的价值，认定一位全身心投入的直觉敏锐的观者可以直接回应艺术家的表现形式，并从中推演出宽广的社会文化现实。当然，这种表现的艺术史可能带有某种推测性和直觉性，但也正如沃林格所说，历史学家要实现对历史事实的阐释，只有经验主义描述是不够的，他必须依靠综合感知力，从那些没有生命的历史材料中，推测那个导致物质材料成形的非物质条件，这是一种在陌生未知领域的推测，除了依靠直觉，并没有任何保障。[110]

# 十一、表现的艺术史学：人文与批判

其实，沃林格所说的这种对艺术创造和接受活动中的"表现的直觉"的信赖，在18世纪中期欧洲"浪漫的古典主义"（romantic classicism）潮流中就已经初显

---

[109] Kimberly A. Smith (ed.), *The Expressionist Turn in Art History: A Critical Anthology*, Aldershot and Burlington: Ashgate, 2014, p.3.
[110] Wilhelm Worringer, *Form in Gothic*, Herbert Read (trans. and ed.), London: Tiranti, 1957, p.5.

端倪了。正如罗伯特·罗森布拉姆（Robert Rosenblum）在《18世纪晚期艺术的转型》（*Transformations in Late Eighteenth Century Art*）中所说，18世纪的古典艺术世界是包含多种样貌的，诸如法国大革命的新古典主义，是浪漫的忧郁和考古的渊博的结合，还带有某些宣传功能，与英国的费拉克斯曼（John Flaxman）纯真的古典线描插图是全然不同的风格，也与卡诺瓦（Antonia Canova）那些丰满冷艳的大理石裸体雕像迥然相异，所谓"新古典的恐怖"（neoclassic horrific）则是英国画家威廉·布莱克（William Blake）和约翰·莫提梅尔（John Mortimer）的偏好。[111] 当然，也是在这个时期，德国的温克尔曼投身于对古代拉奥孔群像的美学价值的确认，其中已然隐含了一种对古典艺术的浪漫激情与悲怆底色及其表现性的体认。温克尔曼与席勒、斯莱格尔（August Wilhelm Schlegel and Friedrich Schlegel）兄弟、诺瓦利斯（Novalis）和歌德一起，启端了"狂飙突进运动"，他们期望宣示个体的自由创造精神和情感超越机械理性知识的机能，以推进一种文化和艺术的"整体性愿景"[112]。作为个体的创造天才的普遍的"艺术家"概念，也是在这个时期出现的。探索和研究古代艺术，能帮助人们恢复被抽象和机械理性切割的支离破碎的感知和想象力的统一性，让他们摆脱思想的枷锁，获得完满和充沛的生命感悟。古代艺术，特别是希腊艺术，在早期现代的德意志，是一股激发浪漫主义文化和审美教育的力量，也是表现主义艺术创作和艺术史学的源头。

当然，在基础的历史概念上，温克尔曼确实受到了孟德斯鸠、伏尔泰和维柯等的理性主义文化史观的影响，指向人类艺术与文化进步以及共同的理性目标的构想。相对于伏尔泰包罗万象的文化史，他的《古代艺术史》提供了一条通过艺术作品领悟人类历史脉络的理性通道。简单地说，温克尔曼相信，古代造型艺术中凝聚着一股理性力量，具备内在的统一性。这种艺术的感性表达与理性法则相互交融的信念，是18世纪晚期浪漫主义的源泉，也是我们今天认识欧美现代艺术史学的一个原点。古典和浪漫，看似互不兼容的两极，前者注重形式和主题，后者强调情感的宣泄，却都表现出一种在遥远的往昔追寻文化和艺术的"整体性愿景"。这种诉求后来也被看作是对欧洲现代化普遍进程中社会生活日趋碎片化这一现实的反拨。古典主义从一开始就带着浪漫底色，而浪漫主义又努力寻求古典表

---

[111] Robert Rosenblum, *Transformations in Late Eighteenth Century Art*, N. J.: Princeton University Press, 1967, pp.10-11.
[112] "整体性愿景"或"整体性理想"（the vision of unity and wholeness）在德意志地区的浪漫主义运动中，是有不同解释的。弗里德里希·斯莱格尔称之为"无限整体性"（infinite whole）或"无限圆满性"（infinite fullness），诺瓦利斯称之为"与外部世界内在的整体交融"（inner total fusion with the world），荷尔德林称之为"借助自然而让生命与神合一"（the life of union with God via nature），歌德称之为"渴望让孤独灵魂融入无限的整体"（How yearns the solitary soul to melt into the boundless whole）。这种"整体性愿景"的另一层含义是，主体与客体、思想和物质总是交融在一起，两者无法截然分离。

达的理性秩序。"浪漫的古典主义"显然是一个更加适合描述这个时代的德意志乃至欧洲地区的艺术和文化氛围的术语。

也是在这个时期,"感觉科学"或"美学"得以兴起,鲍姆嘉通和康德的思想是启蒙理性与浪漫思潮交织的产物。而温克尔曼在哈勒大学学习期间,就曾听过鲍姆嘉通的讲座,后者给予这位出身贫寒、勤奋好学的学生很多鼓励,并希望他能走上学术之路,[113] 温克尔曼对此印象深刻;稍晚一些的康德,则为温克尔曼的古希腊艺术理想确立了哲学和认识论的根基。不过,单就艺术史而言,温克尔曼的思想是在赫尔德的浪漫和表现的历史哲学及造型艺术理论中得到推进的。

在美学趣味上,赫尔德与温克尔曼和门加斯一样,不喜欢洛可可艺术的轻巧、浮华和虚幻。在他看来,视错觉的技术只会让眼睛迷乱,并引导眼睛关注表面的、瞬间的灿烂,无法形成与事物本身的真实联系。古代艺术,特别是希腊雕塑,带来的是单纯和永恒的美感。与温克尔曼相比,赫尔德是前进了一步的,他把古代雕塑的美归结为艺术家感知和表达世界的特殊方式,即一种缓慢的、彻底的和内在的触觉感知模式,与洛可可艺术那种依赖于眼睛的迅即的、冷漠的和表面的视觉感知形成对照。他在《批评之林》(*Critical Forests*)第四辑中谈到这种触觉感知方式的美学价值,1778 年出版的《雕塑:论皮格马利翁创造之梦中的形状和形式问题》(*Sculpture: Some Observations on Shape and Form from Pygmalion's Creative Dream*)中,更是着力阐述触觉感知的历史性,并视之为古代艺术伟大成就的基础。

赫尔德的历史哲学和美学语境中,感知方式与他对一个民族的生活世界的发现和创造的讨论联系在一起,预示了后来的浪漫主义者在具体而微的生活世界中,确立生命的整体性理想的目标。[114] 这个目标,赫尔德归结为德意志"民族"文化理想中的一种古典美学的范型。艺术家、诗人和哲学家,诉诸不同的感知机能,表达民族的共通命运感。他对古代造型艺术的讨论,与他在诗歌、历史、地理、戏剧和神话等领域的调查结合在一起,所有这些不同媒介都在划定民族的生活世界的范围和意义,揭示这个民族感知和表达世界的方式。这种对文化和历史关系的认识,并非后来黑格尔主义哲学"绝对理念"的自我演化模式。从思想史角度讲,赫尔德起到了贯通温克尔曼、莱辛、歌德、席勒、威廉·洪堡和布克哈特的作用,彰显出德意志地区艺术史学与"教养"(Bildung)[115] 的传统的关联,上述这些涉及

---

[113] Wolfgang Leppmann, *Winckelmann*, New York: Alfred A. Knopf, 1970, pp.42-43.
[114] 赫尔德说:"德意志人的天地是美,而不是诗。"引自 Johann Gottfried Herder, *Selected Writings on Aesthetics*, Gregory Moore (trans. and ed.), N. J.: Princeton University Press, 2006, p.1。
[115] 这个词在德文中指"教育"或"形成",与"创造""图像""形状"等意义关联,是一种感觉的浸润,使得思想和心灵统一、自我和人格统一。

德意志早期艺术史学发展中的古典艺术的美学与感知，以及表达模式的问题，构成本书的第二章和第三章的内容。

温克尔曼和赫尔德是确立艺术史独立人文学科地位的先行者，而在哲学和美学方面，康德、黑格尔以及后来的移情论美学，也发挥了重要作用。19世纪晚期和20世纪初期，在德国的历史哲学思潮之下，沃尔夫林、瓦尔堡、潘诺夫斯基，以及李格尔等维也纳学派学者，都致力于"艺术科学"，试图把艺术史改造成为"精神科学"，为人类主观的视觉形式想象和创造活动寻求客观的知识基础。在早期阶段，沃尔夫林以狄尔泰的历史哲学和基于生理心理学的移情形式观念，来描述和解释艺术史的风格现象。在他看来，风格首先是一种"气氛"的表现，"气氛"需要通过诸多可辨识的物理的形式特征显示。艺术品因此是一条进入往昔时代的通道，"眼睛的教育"也就意味着历史或文化史的教育，这是他艺术史写作和教学的一个重要出发点。

1890年以后，特别是在接纳了康拉德·费德勒和希尔德勃兰特（Adolf Hildebrandt，1847—1921）的"纯视觉"（pure vision）理论之后，沃尔夫林表现出一种对艺术家的创作思维、视觉想象或观看方式进行探索的兴趣，试图以自足的"观看的历史"让艺术史成为客观的"科学"。在这方面，他的《美术史的基本概念》是代表著作。与此同时，他也借助于幻灯投影，实践一种类似于实证科学的描述、比较与分析艺术作品"形式感"或"表现性"的方法，并把这种描述、比较和分析归结到一系列普遍可传达的视觉心理学概念上，使得时代或民族风格获得某种科学化的解读。

沃尔夫林，包括同时代的许多德语国家的艺术史家，他们对艺术民族性和时代性的关注，是与近代以来德意志地区特殊的社会历史进程联系在一起的。长期以来，德意志资产阶级不像英国和法国，寻求在现实政治生活中建立统一民族国家，而毋宁是在共同的文化或生活世界的想象、发现、创造和表达中来实现这个目标。这一点在赫尔德著作中表现得特别明显。席勒和歌德也都期望一种感性和理性协调统一的德意志文化，历史学家梅内克（Friedrich Meinecke，1862—1954）视之为德意志"文化民族"理想。这种理想在造型艺术和美学领域里，牵涉哥特式与古典艺术的形式问题：一方面，自温克尔曼、莱辛、赫尔德、歌德以来，逐渐形成所谓"希腊对德国的统治"（the tyranny of Greece over Germany）[116]，德意志人对希腊文化和艺术极度追崇；另一方面，又面临19世纪以来哥特式艺术复兴，

---

[116] E. M. Butler, *The Tyranny of Greece Over Germany, A Study of the Influence Exercised by Greek Art and Poetry over the Great German Writers of the Eighteenth, Nineteenth and Twentieth Centuries*, New York: Macmillan Company, 1935.

这种复兴与欧洲普遍的民族主义思潮相伴随，在德意志则表现为对北方哥特式精神的追怀。1871 年，德国实现政治统一，艺术史学界又出现对哥特式作为德意志艺术精髓的观点的批判。学院艺术史家倾向于在古典艺术背景下，来理解德意志艺术的独特性。他们认为，如果说哥特式是德意志艺术的精神根基，那么古典艺术也是，这预示了尼采"狄奥尼索斯和阿波罗冲动"的对立统一关系的构想。如果说，艺术史发挥了建构德意志统一的民族文化身份的作用，那么，这主要是指一种"人类民族"的古典文化统一体的意识；古典和哥特式精神，同等程度上弥补了近代理性主义文明片面发展的诸多缺憾，都可归入一般浪漫主义观念中；在政治上，指向"世界主义"或"世界公民国家"。19 世纪中晚期和 20 世纪初期，德意志"艺术科学"所面对的这样一种特殊的文化和社会历史语境，是本书第四章和第五章讨论的内容。

　　第六、第七和第八章是围绕艺术史与"艺术危机"的话题展开的。危机的话题可以追溯到 1948 年。当时，新维也纳学派的创始人之一泽德迈尔出版了他的理论著作《艺术的危机：中心的丧失》（*Art in Crisis: The Lost Center*），在学界中引发巨大争议。他提出的观点是，18 世纪以来的艺术基本是一个"中心丧失"，也就是"整体性理想"丧失的过程。艺术的内在形式结构与表面装饰元素分离，导致空洞、虚幻和矫饰的美学。浪漫主义者孜孜以求的艺术和生活世界的整体性理想分崩离析，艺术的表现主义传统也丧失殆尽。正是文化的现代性危机对 19 世纪晚期和 20 世纪初期的艺术史提出挑战，风格被时尚取代，廉价工业品代替传统手工艺的精妙，摄影更是具备一种远超绘画的逼真效果，人们已很难再享有过去时代的那种完整的艺术创造和表达体验了。因此，艺术史研究的首要问题变为，如何在日趋疏离的社会条件下，让艺术仍旧保持永恒价值。

　　对这个问题，艺术史家做出了不同回应。潘诺夫斯基在艺术的人文价值中寻求拯救之道。他从卡西尔的文化体验的象征形式论题出发，探索一种超越沃尔夫林和李格尔的视觉心理描述风格史的新方法，在作品形式和内容的表现的统一体中，确认稳定的知性结构。他早年发表的《论艺术意志的概念》，以及他对人体比例、透视和艺术理论中理念问题的论述，都反映了这种特点。艺术史在获得作为独立人文学科的合法性的同时，他的这种知性模式的艺术史研究也沾染了浓烈的黑格尔主义色彩和古典美学偏见；而艾比·瓦尔堡"上帝隐藏在细节中"的论断，其实是表达了一种对人类文化和艺术的整体性存在与价值的坚持，不过相对于潘诺夫斯基，他更倾心于揭示艺术作品各种表现的裂隙中的文化语境的线索。

　　新维也纳艺术史学派，秉承李格尔"艺术意志"的思想脉络。不过，他们

把"艺术意志"理解为一种在艺术史的研究中,回归艺术表现的本位的诉求。结合克罗齐"直觉表现"的理论和现象学的概念工具,这些学者尝试以"结构分析"(Strukturanalyse)来建构系统和严谨的艺术科学,这是新维也纳学派对作为人文科学的艺术史偏离艺术表现立场的反拨和批判。泽德迈尔强调,艺术和艺术史是具有社会文化批判力量的,他的思想倾向与德沃夏克对欧洲中世纪以来精神性或表现性艺术传统的张扬一脉相承,后者的《作为精神史的美术史》也包含了现代性的批判视角。只是泽德迈尔的"马齐奥"(Maccio)和"结构分析",直接指向了现代生活异化和疏离的病态征兆。他是把艺术当作观察和诊断现代社会精神和文化危机的通道,而德沃夏克的观念史或精神史,仍以包罗万象的文化史为基础,这种差别在两人对布吕盖尔绘画的不同阐释中得到反映。

把艺术和艺术史视为文化批判的思想资源,在20世纪70年代以来的新艺术史中表现得非常突出。新维也纳学派得到当下学界的关注,也与90年代以来英语世界对李格尔著作的译介和讨论有关。2003年,克里斯托弗·沃德编辑出版的《新维也纳学派读本》(*The Vienna School Reader: Politics and Art Historical Method in the 1930s*),收录了包括李格尔在内的新维也纳艺术史学派主要代表人的一些论文,读本的引言还概述了该学派的历史和现实语境。此外,沃德还为奥托·帕赫特(Otto Pacht)的《艺术史的实践:方法的反思》(*The Practice of Art History: Reflections on Method*)英译版撰写了引言。这位维也纳艺术史学者的另一本代表著作《凡·艾克与早期尼德兰绘画》(*Van Eyck and the Founders of Early Netherlandish Painting*)的英译本,也在1994年出版。如前所述,近年来发表和出版的论述维也纳学派学术思想的论文和著作,多从世纪之交奥地利社会现代化转型的特殊性出发,来理解其现代性,这中间自然是以泽德迈尔最具代表性,他主张的艺术研究要超越经验的模式,进入到更为基本的艺术表现和"结构分析"层面。《艺术危机》虽不能说是一本严格意义上的艺术史著作,却激发相关讨论;而帕赫特主要是一位中世纪手抄本插图的专家,他提出的艺术史研究应回到原初的艺术概念和视觉表达习惯的主张,得到了更多的响应。

本书第九、第十、第十一、第十二章和第十三章,是对德语艺术史学在20世纪初经历的转型,美国早期艺术史和艺术批评,以及二战后风格史和"图像科学"中的一些具体问题的讨论。以德语为母语的艺术史研究,在20世纪逐渐转向英语世界,这个过程既与英美等国本土艺术史学术力量的崛起相关,也得益于30年代大批德裔犹太艺术史家的移民。在美国,大学艺术史研究在走向专业化的同时,也致力于拓展艺术和艺术史的社会教育功能,传统德语艺术史的理论思辨和批判

性在一段时间里是被忽视的。此外，20世纪初期，美国早期现代艺术批评理论和实践在对欧洲艺术的借鉴、吸收和阐释中生发，并逐渐形成自己的特点。一些关于前卫艺术的重要概念，诸如"精神性""内在真实""表现性"等内涵发生转变和更新。如"精神性"从一带有浓重浪漫主义和神秘色彩的概念，经罗伯特·亨利（Robert Henri，1865—1929）、斯蒂格里兹（Alfred Stiglitze，1864—1946）发展，变成了一般意义的生命体验，意涵以创造性方式把握和塑造生活，赋予个体想象和表达以普遍传达力。而约翰·杜威更是主张美学和艺术从象牙塔中走出来，回归生活，进而成为生活实践的指南。

20世纪50、60年代，发生在英美国家的风格问题的讨论，反映了学界对艺术史学理论问题的持续反思。在摆脱论证特定民族文化身份的任务后，艺术史研究是否就只剩下一系列貌似客观和科学的专业话语和实践操作，是否有可能在当代哲学、文学和艺术观念，以及媒体与图像时代的跨学科语境下，重新审视和激活传统艺术史学中的一些被遮蔽的思想资源，尝试构架多元视角的共时性风格与图像研究的叙事？事实上，近年来，在西方艺术史学方法论的传统堡垒——意大利文艺复兴艺术的研究中，就出现了一些新的探索方法和相应的研究成果，其中包括托马斯·达-科斯塔·考夫曼（Thomas Da-Costa Kaufmann）、克里斯托弗·沃德和亚历山大·奈格尔（Alexander Nagel）、埃里娜·佩妮（Alina Payne）、麦克·科勒（Michael Cole）等人的著述，尽管他们的一些具体研究成果和结论在学界尚存争议，但这些成果从不同角度扩展和深化了对意大利文艺复兴，乃至整个欧洲前现代和早期现代艺术复杂性和连续性问题的认识，也为一种新的全球艺术史提供了方法论的支持。

本书并不寻求一个系统和编年的艺术史学史叙事，当然也没有什么话语体制批判的宏愿，而只是寻求在当下所触及的艺术史学术史的讨论语境下，对一些被忽略的环节和问题，进行重新审视和探讨。事实上，表现主义和艺术史的问题在1995年尼尔·H. 多纳休（Neil H. Donahue）主编的论文集《无形的大教堂：沃林格的表现主义艺术史》（*Invisible Cathedrals: The Expressionist Art History of Wilhelm Worringer*）[117]中就已经提出。当然，如果还要向前追溯的话，库尔特曼在《艺术史的历史》中，也为表现主义设立了一个专门章节；2014年，美国西南大学的一位学者金波蕾·A. 史密斯（Kimberly A. Smith）与其他学者一起，编辑出版了题

---

[117] 编者在前言中说，这本论文集的目标有三个：一是确认沃林格是德国和欧洲现代主义运动中的核心人物，二是提供一个跨学科的沃林格研究的文献书目；三是汇编各学科领域学者讨论沃林格的论文，以期在艺术史、美学、文学史、文化和社会理论以及观念史等方面形成线索。参见 Neil H. Donahue (ed.), *Invisible Cathedrals: The Expressionist Art History of Wilhelm Worringer*, Philadelphia: Pennsylvania State University Press, 1995, p.xi。

为《艺术史的表现主义转向：批评文选》(*The Expressionist Turn in Art History: A Critical Anthology*) 的文献汇编。她把沃林格、佛利兹·伯格（Fritz Burger）、恩斯特·亨德里奇（Ernst Heidrich）、德沃夏克、沃尔夫林以及卡尔·艾因斯坦（Karl Einstein）等20世纪初的德国艺术史家和批评家，作为艺术史的表现主义转向的标志人物。

无疑，学界对艺术史学中的表现主义的持续关注并非偶然，这种史学思潮的哲学渊源，首先需要归结到19世纪晚期、20世纪初期德国的作为"精神史"的艺术史观念，这是一种来自黑格尔主义和浪漫主义的思想传统，到了狄尔泰那里，形成文化历史的哲学，一种基于共同世界感（Weltanschauung）和生活体验（living experience, Erlebnis）的文化和历史的内在统一性构想。在英语世界，也被称为"观念史"（the history of ideas）或"知性史"（intellectual history）。当然，精神史的传统还可回溯到德意志的古典-浪漫主义时代，可以在温克尔曼、赫尔德、歌德、斯莱格尔的艺术史和美学思想中去寻找。

虽然狄尔泰没有把视觉艺术纳入其精神科学或文化科学的范围，不过，沃尔夫林的"艺术科学"和大众美术史的教育，却是在实践一种基于视觉艺术的精神史，这种精神史即"感知模式"的历史；潘诺夫斯基习惯上被视为图像学的倡导者，但他的早期思想，特别是作为文化的象征形式的风格观念，也是在表现主义和狄尔泰的精神史或文化史的语境中得以孕育和发展的。此外，说到表现主义的艺术史学，维也纳学派也是典型的案例，李格尔、泽德迈尔、德沃夏克、帕赫特等人，都是通过对艺术的视觉感知模式或结构逻辑的分析，建构起艺术与观念、文化、社会条件的平行或具体联系。

第二次世界大战以后，美国大学专业艺术史的崛起和发展，以及50、60年代围绕风格问题展开的讨论，很大程度上与基于形式主义的、对艺术史美学教育功能的认知和实践相联，与所谓的"美学的人文主义"或"视觉的人文主义"[118]相联。当然，在美国，这种形式主义或视觉人文主义摒弃了欧陆民族主义文化统一性的想象。在这方面，约翰·杜威及其追随者的美学和艺术教育思想是具有代表性

---

[118] 1938年，哈佛大学哲学教授R.B.佩里（Ralph Barton Perry）在一篇题为《人文主义的定义》（"A Definition of the Humanities"）的文章中写道，对语言的不恰当的强调，是过去人文科学项目的基础，但这个基础会阻碍人文主义的发展。他的"美学的人文主义"思想可以回溯到洪堡的启蒙哲学。洪堡在1812年的一个题为《论历史学家的任务》（*On the Historian's Task*）的演说中说，历史学家通过直觉和研究越是领略人类及其活动的丰富性，他的出自秉性和环境的性情气质就越发富于人性，他就越发能够自如地对人性，也就越能完满地解决职业诉求。19世纪30年代晚期，在美国，一些学者坚信人文主义是通过感觉和艺术来加以定义的。比如，当时俄勒冈大学的摩尔（Ernst Moll）进行了以诗歌为媒介的人文教育实验，N.B.赞（N.B.Zane）则尝试一种空间艺术的人文教育。在普林斯顿大学，J.M.瓦比克（John M. Warbeke）提出，理解和领略美学对象的魅力，关涉的是一种超越血缘、民族、阶级和政府形式的普遍愉悦，是文明的希望所在，艺术之真在人类生活中非常重要。艺术的愉悦不是少数人的特权，在这个领域里，穷人和富人是平等的。参见Mark Jarzombek, *The Psychologizing of Modernity: Art, Architecture and History*, p.149。

的。20世纪以来，各种各样对现代主义艺术的解读，最初也都是从形式美学或视觉形式的心理学开始的[119]，并进而发展为以恢复普遍感知能力为目标的美育和艺术教育，这也被认为是一种人文主义教育。新艺术史的崛起，让艺术的社会和政治关切变得日益显著，20世纪90年代之后，中世纪和意大利文艺复兴艺术研究中，出现了回归维也纳学派的表现主义的史学传统倾向。表现的艺术史在跨学科的多元话语的交融过程中，仍旧保持了思想和批判的活力，保持了人文和批判的触角，而这本书也希望通过这样一些断面，勾勒一个"视觉人文主义"和"表现主义的"艺术史的过去、现在和未来景象。

---

[119] 阿恩海姆的《艺术与视知觉》在推进抽象艺术理论发展的过程中起到了重要作用。

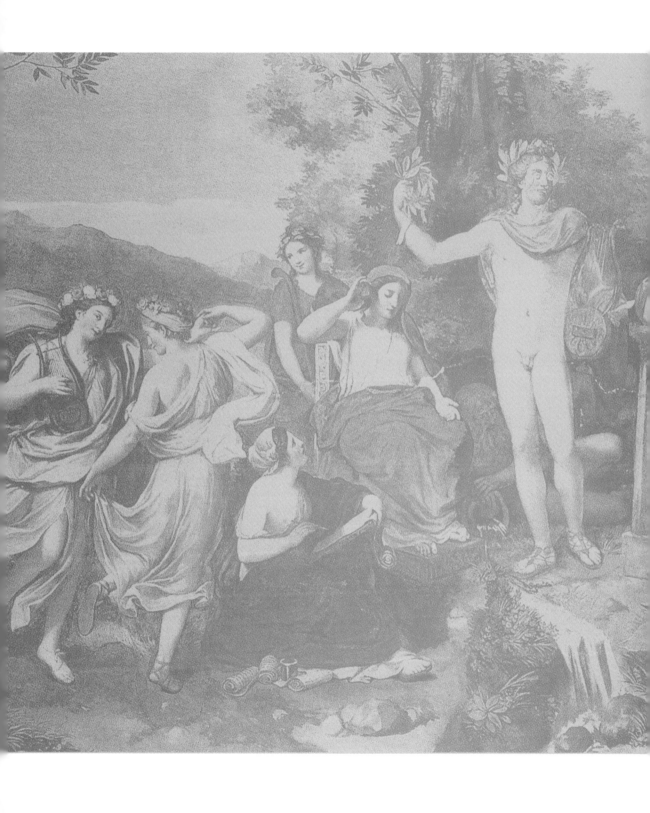

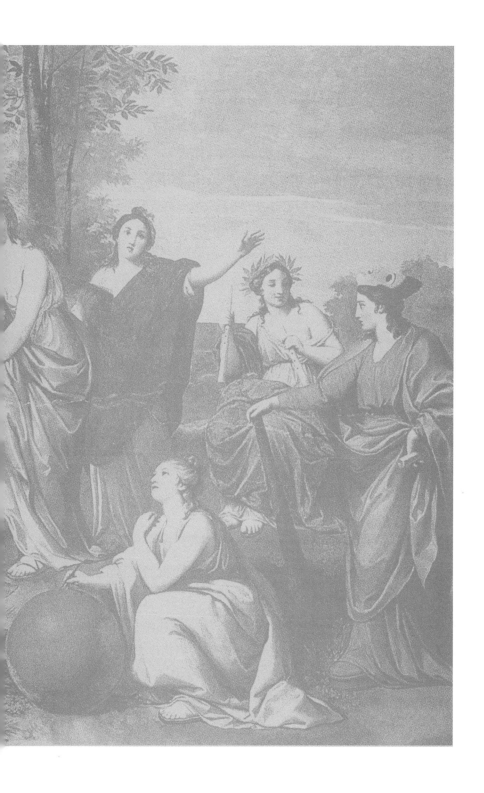

# 第二章
# 温克尔曼：美学、风格与文化史

# 一、古代艺术的美学理想

1755 年，温克尔曼（Johann Joachim Winckelmann, 1717—1768）在首篇论文《论对希腊雕塑和绘画作品的模仿》（"Gedanken über die Nachahmung der griechischen Werke in der Malerei und Bildhauerkunst"）中，提出当代艺术家应模仿古希腊艺术，而不是直接模仿自然来表达"理想美"、指导"美的艺术"的创造。这种说法有点像中国古代画论中的"摹古"之说。他所说的自然的"理想美"，指的是古代艺术家思想中的一种超越自然对象本身的"美的范型"，类似于柏拉图的"理念"，一种"整体结构上的一致性，各组成部分的单纯联系，形式的完满性"[1]等。他说："希腊艺术家不但形成了身体个别部分的美的理念，还有整体美的概念，一种超越自然本身的美的理念。"[2]这个超自然的美的理念赋予希腊艺术家部分与整体的有机联系的意识，一种在处理细节时对生命机体的和谐动态结构的照应，"让我们秉性中的那些相互分离的事物概念得以纯化，获得更为丰富的意义"[3]，"就像大海表面波涛汹涌，深处却静寂如初"[4]，揭示希腊艺术拥有"高贵的单纯，静穆的伟大"的一般美学理想。这篇论文中，温克尔曼想要探究如何在当代实现希腊艺术的理想美，希望德意志地区的年轻艺术家借助希腊古典艺术，理解永恒的理想美法则，来恢复古代和文艺复兴的艺术辉煌。

温克尔曼对古代艺术的见解和主张，部分来自于他在德意志地区，特别是萨克逊的贵族宫廷以及罗马教廷亲眼看到的古代艺术收藏；也受到了诸如亚当·弗里德里希·厄泽（Adam Friedrich Oeser, 1717—1799）[5]和安东尼·拉斐尔·门加斯（Anton Raphael Mengs, 1728—1779）[6]的影响。事实上，他赴罗马任职的前一年，是在德累斯顿跟着厄泽学素描，涉足艺术创作领域。温克尔曼毫不掩饰自己对当时古典艺术家的推崇。在《论模仿》中，他特意收入 3 幅厄泽的版画插图；在 1764 年出版的《古代艺术史》（*Geschichte der Kunst des Alterthums*）中，专门论及门加斯 1761 年为阿尔巴尼别墅（The Villa Albani, Rome）创作的天顶画《帕尔纳索斯山》，说它是伟大作品，古代艺术原则得到完满实现。作为当代最杰出的画家，

---

[1] J. J. Winckelmann, *Reflections on the Imitation of Greek Works in Paintings and Sculptures*, La Salle Illinois: Open Court 1987. p.19.
[2] Ibid., p.15.
[3] Ibid., p.21.
[4] Ibid., p.33.
[5] 弗里德里希·厄泽 1717 年出生在布里斯堡（Pressburg），担任过温克尔曼和歌德的素描老师。他创作并不勤奋，但是一位善于启发的老师，在萨克逊的波希米亚文化圈子里有一定的影响力。
[6] 1755 年，德累斯顿画家门加斯与温克尔曼一起在梵蒂冈的观景楼工作，为那里古代雕塑名作编写目录。两人都非常推崇希腊艺术，试图鉴别希腊雕塑原作与罗马复制品，以获得对希腊艺术原初美学品质的认识。

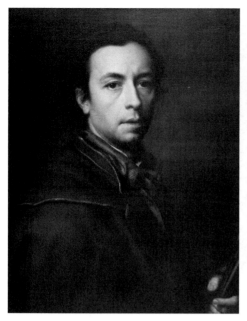
门加斯,《自画像》,73.5cm×56.2cm,1773 年

门加斯,《温克尔曼像》,布面油画,64cm×49cm,1761—1762 年

门加斯是一只从拉斐尔的废墟中飞出来凤凰,让世界领略了艺术美的真谛,达到了艺术天才的最高境界。[7]

温克尔曼对当下审美的关切及其对古希腊艺术的历史和理论的探讨,自然有个人主观色彩。以现在的标准看,温克尔曼,包括莱辛、赫尔德等人,实际上并没有看到过真正属于希腊古典盛期的原作。[8] 被温克尔曼视为原作的古代雕塑中,只有《拉奥孔群像》《博尔盖斯的战士》《观景楼的躯干》和《巴尔贝里尼的牧神》等,只是被后来的古典学者认定为具有某些古代原作的品质,而像《尼奥贝群像》《观景楼的阿波罗》《法尔奈赛的公牛》等在普林尼的著作中有记载的作品,后来都被证明是复制品。温克尔曼基本还是以古代文献著录作为判断希腊原作的标准的,[9] 他在实际鉴赏中表现出的粗疏,与其著作中精微、细致的美学分析和阐释并不匹配,他的鉴定结论即便在当时也受到很多同行的质疑。

相形之下,作为艺术家的门加斯要更为挑剔。对古代希腊雕塑的"整体美",他倾向于从制作的品质加以体认,只认可《观景楼的阿波罗》[10]《观景楼的躯干》

---

[7] J. J. Winckelmann, *History of Ancient Art*, from *The German of John Winckelmann*, by G. Henry Lodge (trans.), Boston: James R. Osgood and Company, 1872, Vols. II, p.25.
[8] 他们看到的雕塑大多是罗马复制品,主要收藏在"德累斯顿的古物所"(Dresden Antikensaal)、"曼海姆的古物所"(Gypssall in Mannheim)以及弗里德里希大王在波茨坦的一些较为平庸的收藏品。
[9] 真正希腊雕塑原作要到 19 世纪以后,才陆续在希腊和东地中海地区被发掘出来。
[10]《观景楼的阿波罗》后来也被认定为罗马哈德良时代的复制品。这件作品的希腊原作是青铜像,创作于公元前 4 世纪中期。

门加斯,《帕尔纳索斯山》,阿尔巴尼别墅壁画,55cm×101cm,1761 年

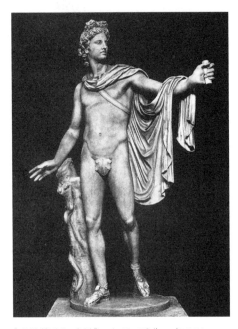

《观景楼的阿波罗》,大理石雕像,高 2.24m,罗马梵蒂冈博物馆

《拉奥孔群像》《博尔盖斯的战士》等 4 件作品,认为只有它们才真正体现了古代艺术的美学品质。这 4 件作品中,又以《拉奥孔群像》[11]和《观景楼的躯干》最典型,是一种"绝对完美","所有部分都表现出美的趣味";《观景楼的阿波罗》和《博尔盖斯的战士》的美只是部分地得到了展现,因此是次等的美。概括起来,门加斯的古代艺术的美学标准,是由细节制作的完美所致的和谐与整体美。作品每个细节都保持精微的形式协调,没有多余的东西,这也可理解为对温克尔曼的"高贵的单纯,静穆的伟大"的一种更具体的解释。

温克尔曼对古希腊艺术与文化的关系的认识,部分来自于他接触到的小型古代雕刻,即"浮雕和凹雕"(cameo and

---

[11] 温克尔曼认为,《拉奥孔群像》完美地表达了希腊古典艺术的品质,即"高贵的单纯,静穆的伟大"。但这件雕塑并非古典时代的产物,而属于希腊化时期,大约创作于公元前 1 世纪,由罗德岛的雕塑家艾吉山达(Agesander)、波利多罗斯(Polydorus)和阿森诺多罗斯(Athenodorus)等创作。这件作品于 1506 年在罗马被发现,据说米开朗基罗曾对这件作品进行研究,并试图恢复祭司父亲的右臂。教皇朱利二世购买了这件作品,将其放在梵蒂冈。现在看到的雕像中的父亲和小儿子右臂,以及大儿子的右手是 18 世纪雕塑家阿戈斯蒂诺·科纳奇尼(Agostino Cornacchini)补上去的。

罗马梵蒂冈博物馆庭院，笔者摄

《观景楼的躯干》，大理石雕像，高1.59m，罗马梵蒂冈博物馆

intaglio）。这些东西在文艺复兴时期就被人收藏和鉴赏，用于个人装饰，也被当作宝石加工范本，在18世纪中期的欧洲上流社会非常流行。门加斯也拥有这类收藏，据说他曾购买过一件帕修斯和安德洛墨达（Perseus and Andromeda）的浮雕，非常昂贵，连西班牙国王都嫌贵，后来他把这件浮雕镶嵌在他妻子的项圈上。[12] 在萨克逊，小型雕刻收藏家菲利浦·D.利波德（Philipp Daniel Lippert）[13] 的收藏，吸引了很多到访德累斯顿的名人参观，包括莱辛和厄泽。事实上，这类小型古代装饰雕刻，既促进了人们对细腻和精致线描趣味的崇尚，也引发了学界就如何建构和确认这些藏品与古代文化的关系的讨论。与这种古代小型雕刻研究和收藏密切相关的宝石雕刻术，在当时成了古典学研究的重要分支。所有这些情况，都汇聚为一股欧洲新古典主义潮流。

事实上，温克尔曼是与厄泽、门加斯等古典艺术家和古物收藏家一起，为希腊艺术确立了一种理想的形式美的鉴赏标准。这种美指向雄浑与悲怆、优美与崇高交融的境界，是一种反巴洛克和洛可可的自然、质朴和单纯的线描趣味，一种适用于所有艺术鉴赏的范式和标准。按照沃尔特·佩特（Walter Pater, 1839—1894）

---

[12] Wolfgang Leppmann, *Winckelmann*, New York: Alfred A. Knopf, 1970, p.106.
[13] 他是一位在军械库中画线描图的画家。

沃尔特·佩特画像，1872 年

佩特，《文艺复兴：艺术与诗的研究》，1873 年

的说法，温克尔曼想要借此挽回文艺复兴以来日渐颓败的古典艺术理想，特别是 15 世纪意大利和古希腊艺术庄严、单纯和健壮的力量之美。因此，温克尔曼的精神气质，属于过去时代，属于他赞赏的 15 世纪意大利和古代希腊。他是文艺复兴在 18 世纪的仅剩硕果。[14]

温克尔曼热切地期盼造型艺术能恢复古希腊雕塑，以及庞培、赫尔库兰姆壁画的那种单纯和严整之美。他的《古代艺术史》，同样也包含对当下艺术创作的美学关切。他又先在地构想了希腊艺术与自然气候条件、生活方式、民主政治体制的一致性，以及希腊社会与个人的自由创造、道德理想和知识价值追求的一致性，那是艺术家、哲学家和文学家在共同的知识氛围下，相互交流、砥砺，提升精神与思想境界，激发文化和艺术创造的理想王国。

佩特在 1873 年的《文艺复兴：艺术与诗的研究》（*The Renaissance, Studies in Art and Poetry*）的最后一章，专门讨论了温克尔曼的古代艺术思想，他提出的一个观点是：温克尔曼是通过意大利文艺复兴，进入理想化的古代希腊艺术世界的。这也是他的这本以文艺复兴艺术与文学为主题的著作谈论温克尔曼的原因。他写道："只是在文艺复兴到来的时候，在业已僵化的世界中心，被深埋的古代艺术火焰才得以从大地中升腾起来。"[15] 他认为，温克尔曼的古代艺术研究，表达了一位身处 18 世纪的历史学者对逝去的文艺复兴时代的追怀。他重在论述温克尔曼对古代作品中感性与理智的有机统一和整体性的发现与感悟。温克尔曼早年时代，就表现出一种强烈地逃离抽象理论，转向直觉、转向综合运用视觉和触觉的倾向，[16] 他与希腊文化的亲缘关系不是单纯的知性意义上的，而是希腊文化整体地贯穿在他的个人气质中，

---

[14] Walter Pater, *The Renaissance, Studies in Art and Poetry*, Teddington: The Echo Library, 2006.
[15] Ibid., p.184.
[16] Ibid.

温克尔曼,《古代艺术史》和《未发表的古物》,1764 年

这一点也在他与那些青年男子浪漫和热切的友谊中得到印证。这些友谊,让他体悟到人体的高贵之美。[17] 温克尔曼给周围人的印象是激情昂扬的、直觉的和表现性的,而非耽于启蒙理性的那种一般原则的推演和思考。

《古代艺术史》初版于 1764 年,[18] 是对 1755 年《论对希腊雕塑和绘画作品的模仿》的扩展,为温克尔曼在欧洲文化和艺术界赢得广泛声誉,也在后来的艺术史、美学、哲学和文学批评领域产生了深刻而持久的影响。与温克尔曼同时代的莱辛(Gotthold Ephraim Lessing,1729—1781)、赫尔德(Johann Gottfred Herder,1744—1803)、席勒(Friedrich von Schiller,1759—1805)、歌德(Johann Wolfgang von Goethe,1749—1832)等,都给予温克尔曼很高的评价,这些评价以及他们对温克尔曼思想和理论的汲取与借鉴,成为塑造了 18 世纪晚期和 19 世纪初期德意志地区浪漫主义的力量。

19 世纪中晚期,欧洲学界对温克尔曼的讨论和研究,在侧重点上发生了一些变化,一些学者从感怀欧洲现代性的危机和文化衰落的立场,来重新看待温克尔曼对渐行渐远的古代艺术黄金时代的追怀之情。15、16 世纪的意大利文艺复兴重

---

[17] Walter Pater, *The Renaissance, Studies in Art and Poetry*, p.191.
[18]《古代艺术史》1766 年出版了法文版,1767 年发表《古代艺术史说明》("Anmerkungen uber die Geschichte der Kunst des Alterthums"),1774 年在维也纳出版了该书的第二版,加入了温克尔曼生前对该书的修订内容。

盖蒂研究院出版的温克尔曼《古代艺术史》英译本，2005 年

现了古代辉煌，温克尔曼的著作则让人们领略到古希腊艺术在 18 世纪散发出来的最后余光。这种站在古代文化废墟上的浓厚的悲怆情绪，对"记住过去事物"[19]的呼号，不但在佩特的论文，也在库格勒（Franz Kugler）、布克哈特、斯宾格勒（Oswald Spengler）等文化史和艺术史学者的著作中都得到不同程度的回响。

迈克尔·弗雷德（Michael Fried）20 世纪 80 年代中期在《十月》（October）杂志发表的论文《现在的古代：对温克尔曼论模仿的读解》（"Antiquity Now: Reading Winckelmann On Imitation"）指出，温克尔曼的《论模仿》明显是在追寻或挽回古代艺术的最后光芒，他浓墨重彩地渲染希腊艺术的宏伟和庄严，并与当代艺术的卑微、渺小和琐碎进行对比；在就古代艺术的美学原则的讨论中，表现出一种对本体论和生命存在意义的思考。古代人以高贵和连贯的线条，表达"存在的饱满"，把自然中感悟的秩序转换为"美的创造"；相形之下，现代人的生存状态是微弱的、松垮的和堕落的，孕生出机械的、病态的和缺乏尺度感的模仿行为。"古希腊文化的品质在于其根基处的一种缺憾体验，而眼前展现的却是最完美的自然"[20]，因此，让现代人变得伟大的唯一途径就是模仿古人，但这种模仿不是"拷贝"（copying），而是"理解"（verstand）前提下的模仿，即要了解希腊艺术家如何让形象获得生命，如何在生命存在意义上进行形象的再创造。与佩特一样，弗雷德也认为，在温克尔曼的古人和现代人之间有一座中介桥梁，那就是文艺复兴。文艺复兴人面对一个近似于现代人的生活环境，其艺术却依旧展现出卓绝的古代精神，诸如拉斐尔、米开朗基罗、普桑这样的古典艺术家，保持了双重的姿态，兼具古人和现代人、南方和北方、原创和次属的特性，他们是在纯粹的艺术创造活动中，克服和消解现代性的危机的。

1994 年，英国学者阿里克·波茨（Alex Potts）出版《肉身与理式：温克尔曼和艺术史起源》（Flesh and the Ideal: Winckelmann and the Origins of Art History）一书。他认为，温克尔曼撰写《古代艺术史》的一个重要缘由，在于他对当时学界谈论

---

[19]〔美〕海登·怀特：《元史学：19 世纪欧洲的历史想象》，陈新译，南京：译林出版社，2004 年，第 261 页。
[20] Michael Fried, "Antiquity Now: Reading Winckelmann on Imitation", October, Vol. 37 (Summer, 1986): 89.

古希腊艺术方式的不满。一些古典学者缺乏对艺术品的起码了解,却喜欢借助希腊艺术来卖弄自己一知半解、真伪莫辨的古代历史知识。温克尔曼希望能通过真实的作品,重构古代艺术及其产生的自然和社会语境,追怀一个生活和艺术整体发展、有机统一的文化乌托邦。[21] 在温克尔曼的历史想象中,启蒙思想家所提出的人类历史发展的体系,只是在早期希腊才真正得到实现。希腊人的生活实践,尤其是他们的政治,天然保持了与艺术创造活动的一致性,这与现代社会中艺术和生活实践相互隔绝脱离的状态形成鲜明对比。

《尼奥贝群像》,大理石雕像,高2.28m,佛罗伦萨乌菲齐美术馆

波茨就此也认为,温克尔曼的古代美学思想中蕴含了"崇高"和"优美"的矛盾。他把"崇高"定义为"真实之美"(wahrhaftig Schone)和"升华"(Erhaben),即以纯粹的和谐与宏伟为标志,受制于严格的统一性,是一个从自然中抽象出来的观念,接近于永恒法则体系的纯粹性,带有柏拉图式的可见形式的特质;而"优美"属于"美的培养"(das Liebliche),更多牵涉表达的"多样性"和"差异性"(das Mannigfaltige and die mehrere Verschiedenheit des Ausdrucks),尤其在表达自然形式的多样化方面,更是如此。[22] 两种不同的风格理想,反映了温克尔曼所想象的古希腊艺术的壮美图景,也被视为希腊艺术的动力所在。

不过,有点奇怪的是,温克尔曼的崇高风格,以女性《尼奥贝群像》(Niobe) [23] 为代表,而优美风格则以男性《拉奥孔群像》为范例。波茨尝试从启蒙时代资产阶级的性别政治出发解释这个问题。他谈到埃德蒙·柏克(Edmund Burke,1729—1797)在1757年发表的《对崇高和优美观念的起源的哲学探索》("A Philosophical Enquiry into the Origin of Our Ideas of the Sublime and Beautiful")中,把崇高与男性、优美与女性相匹配,以人的社会本能来定义性别。女性优美指向种族繁衍,男性崇高与劳作辛苦也与自我保卫相关。前者是爱,后者是赞赏;18

---

[21] Alex Potts, *Flesh and the Ideal: Winckelmann and the Origins of Art History*, New Haven and London: Yale University Press, 1994, p.47.
[22] Ibid., p.69.
[23] 这件作品收藏于佛罗伦萨,应属于公元前4世纪作品的一件复制品。

世纪的艺术世界里,恰恰是像《观景楼的阿波罗》这样结合崇高严峻和感性优美的作品受到温克尔曼青睐,与柏克秉持的资产阶级社会一般的性别政治观念形成冲突。这座雕像中,男性的理想类型被赋予女性的优美特质,强悍阳刚的力量和优雅阴柔之美融合在一起。

温克尔曼在男性与女性美的鉴赏方面,与资产阶级社会的常规观点相对立,这与其反对洛可可艺术以娇艳女性身体为崇拜对象的态度有关,也折射出他本人的同性恋倾向。不过,如果是像波茨那样从性别政治出发来阐释温克尔曼的古代艺术趣味,那么,他的艺术理想的双性美的特质,实际也指向了对女性的压制,一种源自男性的自恋心理和因恐惧而拒绝女性的态度。真正的优美必定伴随着痛苦,《拉奥孔群像》毋宁表达了在极端痛苦的状态下仍保持高贵的自我形象的诉求。因此,真正的崇高也必定伴随着感性之美。《尼奥贝群像》显示了凡俗情态下的精神超越,发生在主体尚未意识到内在欲望与外在世界的矛盾之时,这两种情况都达到了最高境界的美。

由此,人体美必定以相互矛盾和否定的形式显现,并以它"不是什么"来加以定义,是一个无约束的和不受干扰的自我欣赏的乌托邦奇观。作为启蒙时代的艺术标准,古代人体的理想也被温克尔曼拿来抗拒那些市场化的现代人体的形象,[24] 或者作为在资产阶级社会中保持人的自由存在的标记。波茨致力于阐释古希腊人体美的意识形态和心理学意义,认为它最接近人类的原初形态,是一种尚未被社会政治环境塑造的人的自足、自由和非异化的状态。最重要的,就是它的"整体性"(oneness/unity, Einheit)和"单纯性"(simplicity, Einfalt)定义了"理想美"(Schonheit)的核心。事实上,这种整体的和单纯的观看模式,把观者引导到了对人体形象的轮廓和表面线条的抽象流动的观照,引导到纯粹线条的非具象的完美当中,再也没有其他东西了。因为,身体形态在持续流动的曲线中被融化掉了。

这种近于抽象的自由,实现了一个自我的整体形象,一种现代资产阶级对自身的想象。[25] 古希腊的人体理想,至少可以消弭诸如阶级、种族、信仰、性别和年龄等诸多差异引发的矛盾。如果说,这个形象也意味着一种自我迷恋的话,那么,它提供的是把个人从现代社会的束缚中解放出来的前景,一种让个体自由享受身体的知性和感性的可能,一个实现自由与欲望统一的政治幻象。这个幻象在后来的社会政治革命,比如法国大革命和新古典主义艺术中得到回响。

显然,波茨试图接近或进入温克尔曼的历史与社会语境,追踪和还原古希腊

---

[24] Alex Potts, *Flesh and the Ideal: Winckelmann and the Origins of Art History*, p.159.
[25] Ibid., p.146.

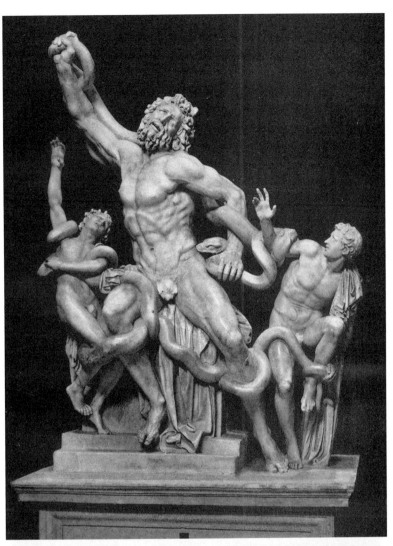

《拉奥孔群像》，大理石，高2.42m，罗马梵蒂冈博物馆

《发现"拉奥孔"》，胡伯特·罗伯特（Hubert Robert），1773年，弗吉尼亚博物馆

第二章 温克尔曼：美学、风格与文化史

艺术理想的真相。在论及温克尔曼的自由观念和自我身份确认时，他从温克尔曼与赞助人的关系入手，指出温克尔曼1754年离开冯·比瑙伯爵（Count von Bunau）宫廷后，最初住在德累斯顿，第二年去了罗马，他的生活转向一种不确定状态，不再享有之前的物质保障，却也因此获得了自由。在罗马，他的主要赞助人是教廷的两位红衣主教阿钦托（Cardinal Archinto）和阿尔巴尼（Cardinal Albani），相比于在萨克逊宫廷作为伯爵仆人的地位，确实要更独立和自由，[26] 但得到的薪金并不足以维系体面的生活，并且他也表现出对皈依天主教这件事的高度敏感，总是向别人表明自己并非虔诚的天主教徒，甚至谈到自己如何在清晨朗诵路德派的赞美诗。温克尔曼晚年与教皇宫廷赞助人的关系是含混不清的，他并不自在。[27] 这也是温克尔曼努力把自己塑造为一个独立的主体，凸显自由人身份的原因之一。

波茨在温克尔曼的著作中，分明读到了一股浓浓的艺术和文化怀乡之情，读到了古代审美趣味背后的社会内容。而库尔特曼也表达了类似观点，他说："作为古代艺术理想格言的'高贵的单纯，静穆的伟大'，应理解为温克尔曼对所处时代贫乏的、教条的和空洞的艺术形式的批判。"[28] 确实，如果把他极力推崇的《拉奥孔群像》，与贝尼尼（Bernini）、皮热（Pierre Puget）或巴洛克艺术家的那些肢体和情感表达都过于夸张的作品放在一起，那么，《拉奥孔群像》就确实具有相对沉静和均衡的古典气质。

因此，温克尔曼的《古代艺术史》也在推广一种古代艺术的美学教育，为当时的中北欧地区赴意大利，特别是去罗马旅行怀古的人提供艺术指南。杰弗里·莫里松（Jeffrey Morrison）的《温克尔曼与美学教育的概念》（*Winckelmann and the Notion of Aesthetic Education*，1996），就是在18世纪前后欧洲旅行文学的语境中，来讨论《古代艺术史》及其寓含的美学教育理念。在莫里松看来，温克尔曼的著作和当时其他一些旅行指南一样，其谈论古代艺术品的方式保留了旅行文学的特点，即它不仅是论文，也要为读者提供富于想象力的艺术体验。[29] 另外，站在德意志民族的立场上，去罗马旅行缅怀古典遗产，是一种对法国文化的主导地位的反抗。[30]

不过，也许正是温克尔曼在古代艺术调查中融贯的强烈现实情怀和主观意志，致使后来的一些学者认为他是一位糟糕的历史学家。[31] 18世纪晚期，诸如赫尔德、

---

[26] Alex Potts, *Flesh and the Ideal: Winckelmann and the Origins of Art History*, p.188.
[27] Ibid., p.192.
[28] Udo Kultermann, *The History of Art History*, New York: Abaris Books, 1993, p.39.
[29] Jeffrey Morrison, *Winckelmann and the Notion of Aesthetic Education*, Oxford: Oxford University Press, 1996, p.7.
[30] Ibid., p.7.
[31] M. Kay Flavell, "Winckelmann and the German Enlightenment: On the Recovery and Uses of the Past", from *the Modern Language Review*, Vol.74, No.1(Jan. 1979): 79-96.

克里斯蒂恩·海因（Christian Gottlob Heyne）和沃尔夫（F. A. Wolf）等，都指责过温克尔曼，说他的古代历史研究过于依赖个人的推断和热情，并非在依靠事实说话。

19世纪中晚期，德国艺术史家卡尔·尤斯蒂（Carl Justi）表现出对温克尔曼古典美学理论的强烈兴趣。1866年至1872年，他陆续出版了三卷本的《温克尔曼：他的生活、著作和同时代人》（Winckelmann: sein Leben, Seine

卡尔·尤斯蒂，《温克尔曼：他的生活、著作和同时代人》

Werke und sein Zeitgenossen），还到意大利实地勘察了温克尔曼著作中提到的那些著名古物。而事实上，尤斯蒂本人的艺术史理念与温克尔曼的作为文化史的风格史观念是不同的，他更倾向于艺术家的传记研究，视艺术家为时代的英雄。这种颇为浪漫的观念使他在撰写《委拉斯贵支和他的时代》（Diego Velazquez and His Times）时，不惜杜撰子虚乌有的委拉斯贵支信件，并为自己的这种行为辩护，[32] 声称应允许艺术家传记研究中的合理推测。在这一点上，他与温克尔曼倒是有些相似之处。此外，弗里德里希·尼采也是温克尔曼的高调的赞赏者，但同时也对他进行了深刻的批判。他认为，温克尔曼关于希腊人的观念中充满了历史方面的错误。

关于温克尔曼在一般历史理论方面的贡献，梅内克在《历史主义的起源》（Die Entstehungd es Historismus）中，承认了温克尔曼的作品在德意志历史主义的前史中的里程碑地位，[33] 不过，他又引证卡尔·尤斯蒂的说法，认为"支配着这部伟大著作的心情显而易见是反历史的"。[34] 卡西尔在《启蒙哲学》（Die Philosophied er Aufkldrun）中论及18世纪的历史观念，但他根本就没有提到温克尔曼的名字；贡布里希对温克尔曼著作的评价也不是很高，他说："这些书在当时享有盛名，但是可以理解，读的人并不多，因为它们是古物知识和高尚热情的混合物，不易为人们所理解，并且在这些华而不实的篇章中，也包含了使它们自身毁灭的种子。"[35] 上述这些论断可为当下认识温克尔曼艺术史学思想的历史地位提供一些参照。

---

[32] Udo Kultermann, The History of Art History, pp.128-129.
[33] 〔德〕梅内克：《历史主义的兴起》，陆日宏译，南京：译林出版社，2010年版，第277页。
[34] 同上书，第274页。
[35] E. Gombrich, Ideas of Progress and Their Impact on Art: From Classicism to Primitivism, New York: Cooper Union, 1971.

## 二、"体系"与"表现"

《古代艺术史》以自然生命体的诞生、发展、成熟和衰亡的阶段性进程来架构历史叙事,这种模式在瓦萨里的《名人传》中已初具雏形,后来学者如卡尔·曼德尔(Karl van Mander),乔凡尼·贝洛里(Giovanni Bellori)等人,也采纳类似框架。人类艺术创造的生命过程,归根结底是进步问题,贡布里希在《进步的观念及其对艺术的冲击》[36]中对此做了详尽分析:艺术史前期和后期的对比,主要基于这两个时期在多大程度上实现了某个预定的美学目标。不过,温克尔曼的思想孕育于启蒙时代,目标不仅在于艺术风格编年,他也试图向伏尔泰、卢梭和维柯学习,力图展现一个艺术史的"体系",改变传记的戏剧性和故事模式。这是他的创新之处,也是作为独立学科的艺术史的发展起点。

事实上,温克尔曼确立了艺术史编撰的两个基本原则。首先,艺术史的知识必定建立在对古代作品实体的调查之上,当然,他也没有排斥文献资料,他说:

> 我投身于发现真理,曾利用一切闲暇机会调查古代艺术作品,在获取这类知识方面,没费太多周折,我觉得自己能胜任这项工作。从年轻时代起,对艺术的热爱就是我最强烈的冲动。虽然所受教育和遭遇要把我引向另外方向,然而,我的自然倾向还是不断地让这种对艺术的热爱之情彰显出来。所有这些绘画、雕塑,还有珍宝和钱币等,我都引为证据。我不断审视它们,以便于研究,为了帮助读者形成概念,除了这些东西外,我也引用从书籍中获得的钱币和宝石图像,只要它们还保持完好。[37]

其次,历史撰述需要一个先在的理论构架。《古代艺术史》"不是单纯的编年叙事和时代变革",而是"在希腊语的更为普泛的意义上使用'历史'[38]一词,以尝试提供一个体系"。[39]

概括起来,温克尔曼的艺术史体系包含两部分:一是古代各民族艺术专论,体系构想贯穿各民族艺术,尤其是希腊人艺术;二是狭义的艺术史依据外部情形来

---

[36] E. Gombrich, *Ideas of Progress and Their Impact on Art: From Classicism to Primitivism*.
[37] J. J. Winckelmann, *History of Ancient Art*, G. Henry Lodge (trans.), Vol. II, p.114.
[38] 希腊文"历史"原意是指"探寻"或"询问"(enquiry),而不是被动地"记录",从这个意义上讲,历史研究是一种智性探险活动。
[39] J. J. Winckelmann, *History of Ancient Art*, G. Henry Lodge (trans.), Vol. II, p.107.

考察艺术，这部分只关涉希腊人和罗马人，侧重于探讨政治、宗教与艺术的关系。上述两部分都指向艺术的本质是什么的问题。[40] 作为一个叙事结构，古代艺术史体系属于先在的理论框架，地理范围大致包括埃及、腓尼基、波斯、伊特鲁利亚和希腊、罗马等，时间跨度从公元前2500年前后的埃及古王国时期到3至4世纪罗马帝国时代之间，核心内容是古希腊艺术崛起、繁荣和衰落的风格史，其中的观念或原理设定有三个方面：

（一）人类艺术创造有共同的发展进程。温克尔曼承认各民族艺术的自足性和独特价值，同时也认为，所有这些古代民族艺术都处在统一的历史进程中，这个进程可分为三个阶段：第一个阶段，起源时期，出于"必需性"；第二阶段，目标在于美；第三阶段，风格多样繁杂。[41] 一切以素描为基础的造型艺术"在襁褓时期，总显得稚拙和生硬，而且差别不大，这就像不同植物的种子。到了繁盛和衰落期，就像雄阔的河流，在某个节点上会达到最宽广的境界，在另一些节点则缩小成涓涓细流，甚至完全消失"[42]。古埃及艺术虽得到很好的培育，却在成长过程中受各种因素侵害而停滞不前，没有达到完美之境；伊特鲁利亚艺术进入繁盛期，却因艰险环境，形成硬拙和夸张风格；相形之下，希腊艺术在沃野生长，[43] 发展完美，实现了人类艺术创造的最高理想，是人类艺术的典范。

（二）各民族艺术的独特性，及其与外部自然、社会环境的关系。古代艺术历史"体系"的内在统一性，并不妨碍温克尔曼对各民族艺术风格独立价值的认识。相反，他认为"体系"是在各民族艺术的个体性中展开的。古代世界各民族艺术的面貌，由特定自然地理、气候条件乃至人种的生理和体型结构孕化，它们所表征的是不同的认知世界方式或思想模式。[44] 他反对当时流行的认为希腊艺术由埃及发展而来的观点。[45] 希腊人卓尔不群的艺术理想和美学趣味是其独创的成就，而非模仿埃及的结果。希腊单纯之美，不仅依托于柔软的肌肤、健朗的身体和渴望的眼神，还与古希腊人的自然身体条件相关，高贵优雅之美通常由温和宜人的气候条件所造就。他断言，希腊族群中最美的人，必定生活在小亚细亚爱奥尼亚澄蓝的天空下。[46] 美的趣味的产生，归因于希腊气候，并从这里向整个文明世界

---

[40] J. J. Winckelmann, *History of Ancient Art*, G. Henry Lodge (trans.), Vol. II, p.107.
[41] Ibid., p.132.
[42] Ibid., p.132.
[43] Ibid., pp.132-133.
[44] Ibid., p.162. 在《古代艺术史》一书第三章中，他谈到东方和南方民族与希腊民族一样，他们的思想模式也在艺术作品中反映出来，他还深入讨论了气候对这些民族的思想模式的影响。
[45] Ibid., p.141.
[46] J. J. Winckelmann, "On the Imitation of the Painting and Sculpture of the Greeks", from *Winckelmann: Writings on Art Selected*, David Irwin (ed.), London: Phaidon Press Limited, first published in 1972, p.62.

扩展，传播到他国的希腊艺术的性质、外貌会因其所在国度的环境发生改变，必然损失掉一些东西。[47]

由自然和社会条件造就的艺术的民族性是持续活动着的。他谈到德国、荷兰和法国艺术家在离开故土和自己的民族时，就像中国人和塔塔尔人，通过绘画确认自己的身份特征。鲁本斯即便在意大利居住多年，构思人物时也还是显得好像从没有离开过他的祖国。[48]

（三）古代作品与外部环境的关系，需要借助古物调查和分析才能得到澄清。温克尔曼提出一整套考察、探究和阐释艺术品的方法，最终是要通过原作，通过对持续的美的创造活动的探索，感悟古希腊历史发展的一般线索，或者说其内在统一性和整体性的存在，这是温克尔曼艺术史"体系"的第三个观念设定。

温克尔曼认为，美的艺术其有阶段性，即开端、发展、静止、衰退和终结。艺术终结问题超越了讨论范围，所以，真正要考虑的只是前面4个阶段。古希腊早期风格倾向于一种关乎对象的认知成果表达，硬拙而缺乏整体感。艺术家多半依据对象外在法则创作，而不是直接依据自然。比如，人物眼睛狭长平缓，嘴的开口向上，下巴尖削，头发呈辫结状而像一串串葡萄，性别特征也不明确；素描手法虽有活力，却显得生硬。宏伟风格时期，艺术家摆脱了这种外在的法则，创作就更接近于自然真实，触目的断裂和生硬的转折消失了，取而代之的是流畅的轮廓，动态也更优雅了，认知成果与审美愉悦结合在一起。除形式特征外，宏伟风格的人物摆脱了情绪因素，处在感情平衡当中，是一种静穆状态。正像柏拉图所说，暴烈情绪可用不同方式模仿，但沉静和智慧风度不那么容易模仿，即便被模仿也不那么容易理解，[49]因为里面包含美德观念。从普拉克西特列斯到利西普斯和阿佩莱斯，艺术获得优美和愉悦，那就是美的风格。在专事模仿的4世纪艺术家出现之时，艺术开始衰落，这时的风格是模仿的。

三个先在观念，让艺术作品有了历史，同时也与宏阔的社会整体历史进程形成联系，通过作品可感悟风格史，一种人与自然、社会历史条件和文化发展的轨迹的关联。不过，温克尔曼也认为，艺术品的文化史观照，最终是要还原到作品的"表现"[50]上。历史真相蕴蓄在古代雕塑"美的形式"中。"美的形式"关乎身

---

[47] J. J. Winckelmann, "On the Imitation of the Painting and Sculpture of the Greeks", from *Winckelmann: Writings on Art Selected*, David Irwin (ed.), p.61.
[48] J. J. Winckelmann, *History of Ancient Art*, G. Henry Lodge (trans.), Vols. I, II, p.158.
[49] Ibid., p.135.
[50] 温克尔曼认为，在艺术中，"表现"（expression）意指对身体和思想的主动或被动状态的模仿、对情感和行动的模仿。广义上，表现就意味着动作，但在狭义上，它专指那些由表情和脸部特征所传达的情感或情绪、关涉肢体和整个身体动作的运动，所以，动作就是表现。J. J. Winckelmann, *History of Ancient Art*, G. Henry Lodge (trans.), Vol. II, p.112.

体姿态和表情，展现的是思想和精神状态。美是表情和肢体活动的主要目标，没有表情和肢体活动支持的美是无意义的；不符合美的标准的表情和肢体活动则让人不悦。这是一种愉悦与悲哀之间的状态，是静穆，但不是绝对静止，是在活动中保持均衡的整体性，一种动中之静。行动与相应脸部表情的高度统一，也就是所谓"体面"（decorum）的概念。[51]当然，这种认识也被视为古希腊文化和生活的理想。

事实上，温克尔曼从内外两个方面论述了"表现"和理想美：一是材料、技术、比例、构图、性别、年龄、服饰、质地、表情、部分与整体关系等关涉艺术本身的因素，探讨这些因素是如何揭示美的理念的。在《身体各部分的美》中，他致力于探究头颅、前额、脸庞、头发、眼睛、嘴、下巴、耳朵和下颌等部位的美的造型的标准和要求，比如美的眼睛，在塑造美的人体时的重要性要超过前额；眼睛形状比颜色更重要；眼睛的美与大小相关，但也要与眼窝吻合，并用眼睑线明晰标示才行，它的上半部分应是饱满的弓形。不是所有的大眼睛都是美的，那种向外凸起的眼睛就不美；此外，朝向鼻子的眼角要有深陷感，它的轮廓要落脚在曲线的最高点。理想头像的眼睛，有更深的眼窝，上端边际线也更有力。[52]此外，他也注意到服饰和衣褶的表达，丝绸质地的表面反光变幻不定，羊毛服饰则显得较为宽大，亚麻布是透明的且衣褶细小平整等等。[53]

外在因素针对主题、内容及相应表现形式与审美特质。第五章《希腊人的艺术（续）》中，他分别论述了男神和女神，以及英雄的造型特点。无论男神、女神还是英雄，都蕴含不同程度的美的理念，尤其是脸部。[54]美神维纳斯是唯一全裸女神；天后朱诺（Juno）以妻子和女神形象出现，有皇家威仪，大眼睛，嘴角有着盛气凌人的傲慢；智慧女神雅典娜（Pallas）为成熟贞女形象，表情严肃，摆脱了通常女性的弱点，是端庄的代表；她的眼睛大小适中，头也不是傲然直立，目光略向下，处在沉思之中。[55]

谈到著名的《拉奥孔群像》时，温克尔曼说：

> 这是一个让人感到最强烈痛苦的形象，通过肌肉、血脉得以展现。巨蛇致命的毒液已渗透到他的血液里，引起极端的生命本能的挣扎，身

---

[51] J. J. Winckelmann, *History of Ancient Art*, G. Henry Lodge (trans.), p.118.
[52] Ibid., pp.389-390.
[53] Ibid., pp.4-5.
[54] Ibid., p.341.
[55] Ibid., pp.342-344.

体每个部分都仿佛在燃烧,由此艺术家让所有自然本能释放出来,也展现了他的科学和技艺。但在这种强烈痛楚的表现中,我们看到的是一个伟人的坚毅精神,他与命运搏斗,极力想要压制声嘶力竭的痛苦呼号。[56]

"美的形式"或"美的理念"在每个细节中体现出来,而所有细节又汇合成有机整体。对于细节与整体的关系,温克尔曼在《论模仿》中,就谈到现代与古代雕塑家手法的差别:前者的人物皮肤往往有过多细小和松散的褶皱,与身体动态并无关系;而后者却以柔和过渡来表现,与身体动态和谐结合,产生了单纯和整体的效果。[57]概括起来,温克尔曼认为,当代艺术家欠缺多中见少的表达智慧,习惯于把琐碎的东西放大到不恰当的程度,[58]在情感表现上也缺少节制,是艺术堕落的征兆。在《古代艺术史》中,他谈到人像中常见的用脚尖着地,用以表达奔跑或行走;当代艺术家喜欢把这个姿态转用到静止人像上,看上去就显得很奇怪了。"美的形式"首先要符合身体的自然结构,而不是人为夸张某种姿态,这是古典文化的美的标准。

作为"美的理念"的古代作品,在温克尔曼艺术史"体系"中,是一个原点,一切历史的讨论都要能归结到这个原点。他对当时古物的鉴定中,学者随意解释和演绎文献资料的做法非常不满。他认为,那些古物学者很少引导人们关注艺术本身,或引导人们以艺术的眼光看待作品的美,而只是满足于谈论一些能展示他们学问的东西。比如,根据衣装样式,判断作品是否是希腊原作;看到一些古物残迹,或错误百出的素描图稿后,就匆忙对作品出处下结论,甚至都没有辨认出那些后世修复的痕迹。即便最博学的古物学家,也难免落入类似陷阱。[59]而他的"美的艺术"的历史研究,是要通过艺术品本身,获得对古代世界的艺术感知及相应思想方式的体认,洞察主导古代文化发展进程的精神动机。温克尔曼始终认为,视觉艺术的创造活动植根于民族灵魂,蕴含着永恒和高贵的品质,也折射出希腊人感性和理性协调统一的整体的生活方式和精神面貌,这正是现代社会矫揉造作和堕落的艺术品所欠缺的。

---

[56] J. J. Winckelmann, *History of Ancient Art*, G. Henry Lodge (trans.), p.361.
[57] J. J. Winckelmann, *Reflections on the Imitation of Greek Works in Paintings and Sculptures*, p.17.
[58] Ibid., p.129.
[59] Ibid., pp.107-108.

## 三、历史观：启蒙理性与浪漫情怀

温克尔曼艺术史"体系"，旨在以古代作品的"美的理念"和"美的形式"，而获致对历史一般进程的感悟，其先行历史框架和观念，来自于18世纪欧洲启蒙运动的理性主义历史观，试图让纷繁复杂的人类文化和艺术创造活动获得历史的意义。用伏尔泰的话说，历史学家必须做到"论事从大处着眼……，上下古今尽收眼底，而不至于陷入扑朔迷离"[60]，在历史材料中"整理出人类精神的历史"[61]。

温克尔曼的第一项学术工作是担任萨克逊诺滕尼茨的冯·比瑙伯爵（Count Henerich von Bunau at Nothnitz）的秘书和图书管理员（1748年），这位伯爵当时正在编撰《神圣罗马帝国史》(*The History of Holy Roman Empire*)，温克尔曼帮助他收集历史资料。这一过程中，他接触到各种繁杂的家族关系，以及宫廷政治阴谋、战争等文献档案。他对烦琐、枯燥的资料收集和整理工作感到厌烦，期间也激发了创建新的历史编撰模式的冲动。对此，波茨认为，温克尔曼的注意力从政治或文化史转向美学和造型艺术，是一种战略考虑，他想要超越通常历史著作的那种日常活动与事件的编年流水账，避免外部因素和偶然性，意在撰写一部以艺术品的内在价值为基础、能够揭示人类恢宏理性演进轨迹的历史著作。[62]

造型艺术被当作古代文化的整体性标志，除风格、形式、技术和材料等内部问题外，温克尔曼也涉及社会、宗教、习俗和气候等外部条件，试图"尽可能证实现存古代文物中那个整体性的存在"[63]，那种决定古代历史和文化面貌的整体性的精神理想，这自然也意味着预设作品中隐含的政治态度。在他这里，艺术与政治是两条平行线，向着共同目标前进。他指出："希腊艺术的卓绝成就，一方面归因于气候条件的影响；另一方面也与他们的政治体制和政府联系在一起，与由这种政治体制孕生的尊重艺术家和艺术品的思维习惯联系在一起。"[64]"希腊的独立是它的艺术取得高度成就的最重要原因之一。在这个国家，自由总是占据主导地位，即便早期那些以家长制方式统治国家的国王身边，也是如此。在理性光明照亮希腊人心田后，他们就享受到完全的自由。"[65]于是，艺术就在伯利克里时代达到巅峰。此外，艺术与政治的关系还体现在古代艺术品的制作技艺当中，因为"研究制作的技巧，可让我们获得与古人心灵的实在接触，还能扩展这种感觉，认识与社会

---

[60]〔法〕伏尔泰：《风俗论》，梁守锵译，北京：商务印书馆，2003年，第9页。
[61] 同上书，第2页。
[62] Alex Potts, *Flesh and the Ideal: Winckelmannn and the Origins of Art History*, 1994.
[63] J. J. Winckelmann, "The History of Ancient Art", from *Winckelmann: Writings on Art Selected*, David Irwin (ed.), p.104.
[64] J. J. Winckelmann, *History of Ancient Art*, G. Henry Lodge (trans.), Vols. I, II, p.286.
[65] Ibid., p.289.

政治关联的艺术的有机发展"[66]。在这个意义上,温克尔曼并非是要构建排斥政治或其他社会因素的艺术史。只不过在他看来,艺术史要比一般政治或文化史能更清晰地展现人类的理性活动。

当然,也有一些古典学者对温克尔曼处心积虑地把希腊民主政治与艺术繁荣联系起来的说法颇有异议,认为这种关联是生硬而勉强的。贡布里希就认为:"温克尔曼把希腊风格作为希腊生活方式的表现,这激励了后来的赫尔德和其他学者以相同态度研究中世纪,由此为一种以风格延续为主线的艺术史奠定了坚实基础。"[67] 在笔者看来,艺术史对温克尔曼来说,是一面反射人类普遍史脉络的聚焦镜,原本隐没在纷繁复杂的政治、经济和军事活动中的深层历史逻辑,在艺术的聚焦之下变得异常清晰,也预示了后来黑格尔文化和历史哲学中的"时代精神"(zeitgeist)的概念。黑格尔在《美学》中是这样评价温克尔曼的:

> 温克尔曼已从观察古代艺术理想中得到启发,为艺术欣赏养成了一种新的敏感,把庸俗的目的说和单纯的模仿自然说都粉碎了,他很有力地主张要在艺术作品和艺术史中找出艺术的理念。应该说,温克尔曼在艺术领域里替心灵发现了一种新的机能和新的研究方法。[68]

需要指出的是,温克尔曼的"历史体系",基本属于一种循环的理论,其源头可追溯到柏拉图晚年著作《法律篇》。18世纪中叶,欧洲大多数启蒙理性主义者,都对人类文明前景抱有乐观态度,循环论在哲学家和历史学家著作中,成了对人类永不衰落的持续进步的信仰,并最终蜕变为一系列抽象理论的教条。在这个问题上,温克尔曼更加冷静,他的古代艺术史研究是在一种具体而微的生命感知层面,领悟希腊文化和艺术理想,而不是单以抽象理论的演绎和宏大体系的建构来达到这个目标。

关于这一点,沃尔特·佩特特别指出了温克尔曼的精神气质属于文艺复兴时代。在这个时代人们追求感觉和理智、知识与想象的有机统一,以及这种理想的古希腊的根基。温克尔曼的《论模仿》和《古代艺术史》,让文艺复兴精神在18世纪闪现出耀眼光芒,也是对古希腊精神理想的真切表达。佩特还在文中引证了歌德有关温克尔曼思想对后世影响的评述。歌德的看法是,人们从温克尔曼那里

---

[66]〔英〕鲍桑葵:《美学史》,张今译,北京:商务印书馆,1985年,第312页。
[67] Gombrich, *Style, International Encyclopedia of Social Sciences*, Vol. 15, New York: Macmillan and Free Press, 1968.
[68]〔德〕黑格尔:《美学》,朱光潜译,卷一,北京:商务印书馆,1979年第2版,第78页。

学到的肯定不是知识，如果要问这种影响的秘密是什么，那就是整体性以及自我的统一性和一个知性的"结合体"（integrity），[69] 是艺术家、诗人和哲学家在纯粹思想层面的相互激荡和共勉，这既是文艺复兴时代的文化气质，也是古希腊文化的真谛，这种整体性力量的发展和演变，是温克尔曼的唯一兴趣所在。在古代艺术研究中，温克尔曼心中沉潜着一股深切的浪漫主义情怀，他处心积虑地要在艺术残迹和遗存中重构古代世界。正如前面所说，这在佩特看来，是期望恢复那个久已失去的整体性的家园，他也因此成了文艺复兴运动的最后成果。[70]

国内的相关话题讨论中，温克尔曼的启蒙思想背景及其对艺术史学科发展的影响，一些学者倾向于强调他与后来黑格尔主义"绝对理念"的联系，以及与那种以发表世界计划为目标的历史观的关联，这显然忽略了温克尔曼对古代艺术精神的动机和文化价值的探索这一事实。虽然深受启蒙理性影响，但温克尔曼也保持了一种反启蒙理性的古代文化的悲悼之情，这种情绪在他的字里行间是有所反映的，他写道：

> 我的这部艺术史已出界了，虽然看到了古代艺术的衰落，我几乎像是一个在撰述自己故土历史的人一样，不得不在它的废墟上勘察，亲身体验这个衰亡过程，但我无法让自己不去关注这些艺术品的命运，因为我的眼睛还看得见东西。这就像一个恋爱中的女人，站在大洋之滨，热泪盈眶的眼睛探寻远方，期望看到那个已永远无法看到的远去爱人，思量着也许在远处帆影之间，可以瞥见爱人身影。我们就像恋爱中的女人，存留心灵中的只是我们热切的幻境；但是，这让我们追寻失落目标的愿望更加强烈，我们精心检视那些杰作的复制品，以便能够完满地把握它们。我们有点像那些想要了解鬼魂的人，思量着能看到某些从来没有存在过的东西：古代名字变成了偏见——但即便是这种偏见，也不是没有用处的。你设想自己会发现更多，由此，你努力探寻，以便把握某些东西。[71]

在这里，温克尔曼与19世纪中晚期瑞士历史学家布克哈特思想的联系变得更确实了。布克哈特同样把艺术视为与心灵最为贴近的存在。艺术能将一个时代的具体实在升华为永恒的精神力量。这就像海登·怀特所说："文艺复兴在16世纪

---

[69] Walter Pater, *The Renaissance, Studies in Art and Poetry*, pp.184-185.
[70] Ibid., pp.xiv-xv.
[71] J. J. Winckelmann, *History of Ancient Art*, G. Henry Lodge (trans.), Vols. III, IV, pp.364-365.

突然涌现，就像一道闪电，像上天恩赐。是时候了……大师们将永恒真理凝聚在不朽的艺术作品之上。每个人都有其自己的方式，所以，美好之物并不相互排斥，而是共同构成了对最高存在多种形式的显现。"[72]

但是，这种奇特的文化繁荣和辉煌，其成因始终是一个谜，却又始终是温克尔曼的心灵家园所在。文化作为人性中的永恒价值，在外在强制性力量衰弱之时，达到发展巅峰。15世纪的意大利，教会和国家经过千年争斗，双方都力尽而衰，文化找到了成长、展开和繁荣的空间。只是遥远的文化之梦变得越来越不可能了。[73]这正是促使布克哈特撰写《意大利文艺复兴时期的文化》的重要动机。艺术家以充满想象和诗性的表达方式，从历史的残迹和片段中，构架一个洞察整体人性却又不包含什么总体观点的反讽式的图景和场所，以一种与启蒙史学截然不同的反隐喻和反符号化的方式，揭示文化整体性的力量，这个源头最终也可追溯到温克尔曼那里。

作为布克哈特的后继者，沃尔夫林最终发展了一种经典的现代艺术的风格史，并与克莱夫·贝尔、罗杰·弗莱"有意味的形式"思想相呼应。现在，人们往往只注意沃尔夫林风格概念的形式取向，忽略了他与温克尔曼、布克哈特的文化普遍史的渊源。其实，沃尔夫林最初尝试的是一种把视觉形式演变与社会态度结合起来的方法，用以解释15、16世纪意大利文艺复兴艺术风格的变化，正如布克哈特所说："唯有通过艺术这一媒介，（一个时代）最秘密的信仰和理想才能传递给后人，而只有这种传递方式是最值得信赖的，因为它并不是有意而为的。"[74]

解释一种风格也不外乎是在普遍的情境中考察它的特性，证明这种风格与这个时代文化的其他喉舌发出同样的声音。19世纪末和20世纪初，以风格问题为指向的"形式的或表现的艺术科学"，成为探究和确认民族精神生活特性的重要概念工具。在沃林格的《抽象与移情》和《哥特形式论》中，温克尔曼的"先行原则"由抽象理性变成一般视觉心理机制；同时，作者借助李格尔的"艺术意志"概念，构架起一种二元对立的贯穿古今世界的风格叙事和美学系统。

---

[72]〔美〕海登·怀特：《元史学：19世纪欧洲的历史想象》，陈新译，第350页。
[73] 同上书，第342页。
[74] 同上书，第344页。

## 四、推断与归纳

如果说,温克尔曼像一个恋爱中的女人,通过古代的残迹和片段,遥想渐行渐远的爱人的情影,那么当时的实际情况是,他可凭借的古代作品和历史文献实在太过稀少,[75] 他必须依靠推断的理论结构,归纳一个合理的工具框架,让迷人的古代世界——他的心灵家园,变得更清晰,他说:

> 我探究的某些思想,也许没有获得恰如其分的确认;不过,它们可以帮助其他人在研究古代艺术时更深入一步;一种推测被之后的发现所证实的情况很常见。这类著作中,我们不能像自然科学那样,拒绝推断,或拒绝那些与客观事实相关联的推测。它们像造房子用的脚手架,在缺乏古代艺术知识的情况下,如果你不想无所作为地绕过这片空白的话,那么它们就是不可或缺的。我提出的某些理由也许不是异常明朗,单独看,它们只是一种可能性,但把这些东西结合在一起,联系起来考察,就构成了一种证据。[76]

以艺术和文化演变的一般原则为出发点的历史体系,当然不能完全依靠理论演绎来加以完善,而需要经验材料支撑。理论演绎和事实归纳需要结合起来。他的体系既不全然依托先行原则,也不是单纯的经验材料归纳,学术的可信度和价值主要取决于能否让零散材料获得内在统一性,先行原则也是以经验材料而获得自我演进的理论活力的。类似这种在先行理论架构与经验材料间的逡巡往返,在启蒙时代孟德斯鸠、卢梭等历史哲学家那里司空见惯,[77] 基本可理解为一个不断从一般到特殊,再从特殊到一般的过程。

温克尔曼不认为这种历史体系是可靠的,对于推断性思考引发的错误,他有充分估计。在他看来,当时的一些古典学者著作,与其说给人教诲,还不如说误人子弟。那些人没有实地考察过古代建筑和雕塑,只凭借理所当然的想象。[78] 不到古代

---

[75] 1755 年,温克尔曼到罗马后,被教廷要求去描述 4 件著名的古希腊雕塑,这些雕塑被安置在观景楼庭院里,庭院 1506 年由布拉曼特设计,是盛期文艺复兴罗马梵蒂冈宫的主要建筑物。这 4 件雕塑分别是:《观景楼的阿波罗》《拉奥孔群像》《观景楼的安提诺乌斯》和《观景楼的躯干》。

[76] J. J. Winckelmann, "The History of Ancient Art", from *Winckelmann: Writings on Art Selected*, David Irwin (ed.), p.128.

[77] 比如,孟德斯鸠在《论法的精神》序言中说:"这本著作,我曾屡次着手写,也曾屡次搁置下来;我曾无数次把写好的手稿投弃给清风去玩弄;我每天屡觉得写这本书的双手日益失去执笔的能力;我追求着我的目标而没有一定的计划;我不懂得什么是原则,什么是例外;我找到了真理,只是把它丢掉而已。但是,我一旦发现了我的原则的时候,我所追寻的东西便全都向我源源而来了。"参见〔法〕孟德斯鸠:《论法的精神》(上册),北京:商务印书馆,张雁深译,1961 年 11 月第 1 版,第 39 页。

[78] J. J. Winckelmann, "The History of Ancient Art", from *Winckelmann: Writings on Art Selected*, David Irwin (ed.), p.105.

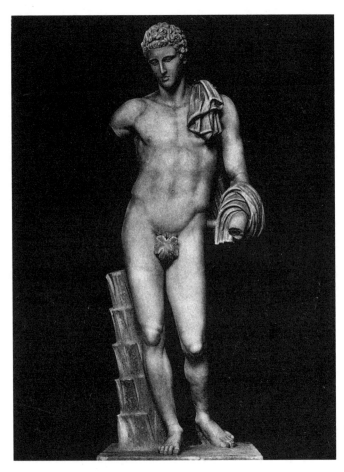

《观景楼的安提诺乌斯》,大理石雕像,高 1.95m,罗马梵蒂冈博物馆

文物的巨大宝库罗马去,是不可能写出任何有价值的古代艺术著作的。他本人总是尽可能回避绝对肯定的断言,除非经过实地勘察,这也预示了后来考古学的严谨工作方法。不过,另一方面,温克尔曼也反对缺乏理论思考的古物研究,他说:

> 有些人的错误在于过于谨慎,希望一方面把所有考察古代艺术作品的有利见解都放在那里。他们应在一个积极的、事先的安排中来滋养自己,因为在一种将要发现美的大胆的信念里,你会全面搜寻这种美,有些人会实际地发现它。而在发现它之前,你会不断地返回;因为它已然在掌握中了。[79]

需要指出的是,温克尔曼面对的现实是,几乎没有任何可确定为前罗马帝国时代的作品。可靠的来源,不外乎两条:一是文献,主要集中在公元前 5—前 4 世

---

[79] J. J. Winckelmann, "The History of Ancient Art", from *Winckelmann: Writings on Art Selected*, David Irwin (ed.), p.172.

纪；二是视觉遗物，罗马帝国时代复制的希腊名作，大部分在罗马近郊发掘出土，他在晚年编写的《未发表的古代遗物》(*The Monumenti Antichi Inediti*)，是一本收录这类作品的素描图集。另外，他也利用钱币的浮雕头像作为编年依据。要把古代文献与雕塑残片结合到一起，是一项复杂和困难的工作。

文字记载与作品之间的系统关联，是不可能单纯依靠经验建构的，而需要先行分析和判断，需要科学和大胆的假设。温克尔

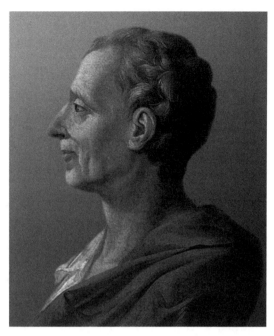

孟德斯鸠像

曼之前的古典学者，往往一般化讨论这类问题，或关注孤立的细节，比如某件雕塑与古代文献中的描述是否对得上号。实际上，正如前文所说，在当时只有《拉奥孔群像》具备文献证据。大部分情况下，文献记载与视觉证据间的沟壑很深，雕像上的签名无法在普林尼（Pliny the Elder, 23—79）的书中找到的，而普林尼提到的那些著名艺术家的作品，又踪迹全无。因此，温克尔曼的体系，既类似于孟德斯鸠从自明真理和原则推演出来的结构，又起到了一种分类框架作用，是一个让经验事实变得有意义的理论模型。古代艺术被分为埃及、伊特鲁里亚和希腊等风格类型，这些类型在最一般的层面上，与孟德斯鸠把人类法律体系分为独裁、共和与君主制的情况是一样的。

## 五、风格："美的理想"

历时的叙事系统是《古代艺术史》的原点，另一方面，这本书也包含对艺术本身的界定，可归结为六个方面：艺术生产、艺术史、艺术道德、知性内涵、美的形象构成以及美的形式分析。温克尔曼认为，借助这六个范畴，就可以理解艺术。在哲学上，他把艺术视为认知外部世界的方式，他一再抱怨古物鉴定学者对艺术之所以成为艺术的东西一无所知。风格是技术、材料、知性、道德、美学等多种因

素的综合呈现，与特定时代和民族的思想模式联系在一起。换句话说，艺术本质是求善和求真所致的美的成就。造型艺术作品的准确性，不是形象是否展现出某种样式，而是它是什么的问题；不是身体视域的问题，而是投影轮廓的问题。[80]从对象形状的单纯性出发，艺术家探究比例，追求准确性。在获得准确性之后，因为自信，转而表达对象宏伟的道德品质，最后逐渐把艺术提升为一种高层次的美。

"美的风格"最初通过雕塑展开。雕塑是一切造型艺术之母。人类先用黏土塑型，之后扩展到其他硬质材料，如木材、象牙、石头、金属和玻璃制品等。雕塑材料的扩展是与人类视觉认知世界的能力同步的。雕塑材料的类别也因此被温克尔曼赋予编年的意义。在埃及和希腊，先有体量巨大的木质雕像，之后采用镀金技艺。在放弃木材之后，雕塑也仍旧是显示艺术家灵巧技艺的媒介。[81]象牙曾是希腊早期雕塑材料，荷马就提到过匕首手柄是象牙的。温克尔曼说，在希腊有近100件象牙和黄金雕刻作品，大部分都是早期阶段的，有的甚至用河马牙齿雕刻。

与雕塑相比，素描是次属的，最早素描与字母关联，"埃匹拉斯（Epicurus）所称的神，就是人像投影的直线延展轮廓"[82]。素描通常用勾线（delineation）方法，大部分是直线，基于准确和严格的法则，同时也具备鲜活性，其风格是规则的、硬拙的、锐利的和具有表现性的。在艺术起源时期，不同地区的素描，诸如埃及、伊特鲁里亚和希腊，并没有区别。平直的素描风格在希腊钱币和埃及人像上得到反映，它们没有凸面，并且线条有些细长。

在温克尔曼的风格和形式话语中，雕塑家的泥塑稿和画家的素描稿是造型艺术的基础，它们以比较直接的方式反映了艺术家的天才，也最接近纯粹的视觉认知和想象成果的表达。而在打磨完工的作品中，艺术家的造型天赋和能力往往被掩盖。归纳起来，温克尔曼认为，一切形式感的基础，在于运用黏土和线条表达视觉认知成果的能力。艺术史研究要探寻的是，古代艺术家如何从知识表达，转向对理想美的表现。在他看来，正是日益增长的知识，让希腊人和伊特鲁里亚人抛弃僵硬和静止的描绘，但埃及人仍坚持这种素描的早期形态。不管怎么说，在艺术中，知识总是先于美的，这是他的一个重要观点。

艺术源于知识探索和美的兴趣，面对各种人物或动物形象，艺术家率先把握的是它们的稳定形式，比如人的裸体，之后才考虑穿衣状态，衣褶被要求展现或衬托这种稳定的形体美。美的概念蕴含在对象单纯、稳定和清晰的形式中，同时，

---

[80] J. J. Winckelmann, "The History of Ancient Art", from *Winckelmann: Writings on Art Selected*, David Irwin (ed.), p.134.
[81] J. J. Winckelmann, *History of Ancient Art*, G. Henry Lodge (trans.), 1872, Vols. I, II, pp.146-147.
[82] Ibid., p.138.

也依存于形象比例和塑造形体的样式。一般的美不仅关涉形式，还包括媒介、体态、表情、器官形状、衣褶、服饰类型、色彩和制作工艺等。[83]

实际上，温克尔曼更多地是从否定的方面来定义美。真正的美是具有理性的内敛和庄严的克制气质的。日常生活中那些引人注目的轻松、愉悦和漂亮的东西，并非美，而只是感官刺激；年轻人因情感处在激动和热烈状态，会把这些东西视为神圣之美，这使他们无法领略美的真正魅力；美依存于纯粹的形式关系，美的理念需要提炼，而不是简单模仿：

> 学写字的孩子几乎不太会被教导，字母美如何依存于笔触特性，如何依存于它们的明暗，他们得到一个范本，要求他们模仿，而没有进一步指示。手写样式的形成是在学生注意到字母之美的原则之前发生的。大部分年轻人也以同样方式学习绘画。设计者的美的概念通常在其思想中显形，构成画面，就如同眼睛习惯于观察和复制它一样；但这是错误的，因为大部分艺术家都从不完美的范本中学习素描。[84]

温克尔曼也对心中的理想人体美进行描述。他认为，这样的人体应是年轻女性和男性身体的结合。理想美的双性特征，是选择的结果。希腊艺术家在美丽的人群中选择美的典范，视线不只在一般男女青年身上，更多地投向那些宦官。男性特质主要是在肢体结构上；而身体的丰满和圆转，则应接近于女性。最初，古代艺术家是从亚洲人那里了解到这一点。[85]此外，他们也从动物形象中汲取一些因素。比如朱庇特和赫拉克里斯的头带有狮子的特征，前额丰满，眼睛大而圆，头发从前额升起，两边分开为弓形，再向下垂落，等等。

对于人类知识成果的美，不同国度的认识和理解存在差别。漂亮的意大利人，不是在所有人的眼中都是最美的，但这种对美的认识的不同，并不影响和谐、统一和单纯是美的基本要素的定论。温克尔曼认为，真正的美是唯一的，而不是多重的。美经由感觉获得，也需要理解力的参与。一般而言，美感很少出于表面的感受性，而更多地是准确性。大部分地区，特别是人体发育得最为完备的欧洲、亚洲和非洲，在一般形式感上都是一致的，美的观念不会以非理性方式构想。[86]不过，他也认为，只有希腊人鉴于特殊的自然条件，他们观念中的美的人体最接近于神。

---

[83] J. J. Winckelmann, "The History of Ancient Art", from *Winckelmann: Writings on Art Selected*, David Irwin (ed.), p.302.
[84] Ibid., pp.304-305.
[85] Ibid., pp.316-317. 指小亚细亚的希腊人，这种类型的男孩和年轻人是献祭给大地女神库贝勒（Cybele）的。
[86] Ibid., p.308.

当然,"高贵的美"不只依存于通常理解的柔软肌肤、匀称身材、慵懒和充满魅力的眼神。美在希腊人中间,也不是一般的品质,只有少数人才真正拥有。希腊人中最美的人群,必定是生活在小亚细亚的爱奥尼亚地区。根据希波克拉底和鲁西安的说法,男性美的同义词就是爱奥尼亚。[87] 宜人的气候影响一个民族的思想模式、教育和政府形式。在这个地方,人的想象力不像东方或南方民族那样会发生畸变,他们的感觉依靠结构细致的大脑,通过快捷和敏锐的神经系统而活动,能迅速发现对象的多种品质,尤其是隐含在对象中的美。温克尔曼还说,希腊人移居小亚细亚之后,语言变得更柔和且富于音乐性了,这里的气候唤醒和激发了他们最早的诗歌创作。但是,这些人又非常脆弱,无法抵御邻近的波斯人的威胁,无力建构强有力的自由城邦。艺术与科学无法在爱奥尼亚获得最高成就,雅典却因为驱逐了暴君,艺术与科学得到高度发展。[88]

谈到色彩,温克尔曼认为,色彩有助于表现美,可提升美和美的形式,但色彩本身不构成美。正如用透明玻璃杯饮酒,酒味因色泽而让人愉悦,色泽超过了昂贵的金杯,但色彩在美的思考中几乎不占什么分量。美的本质不在色彩,而在形状。[89] 外表愉悦的东西并不一定是美的。最美的男子是静止姿态的,无论动物还是人,都在静止中展现出真实本性。他还谈到,希腊最好的帕里安云石(Parian),从帕罗斯岛的利多斯山开采而来,颗粒细致,与著名的加拉拉云石相比,前者更柔软,可像蜡一样切割,适合表现头发、羽毛,而加拉拉云石易脆裂;此外,前者的色泽接近肤色,加拉拉云石则是耀眼的白色。[90]

最终,至高之美是在神那里,美的理想与这个最高存在吻合,人类是在各种事物中鉴别出统一性和不可分的美的概念的,[91] 也就是说,神寄寓在一切造物的整体性中,形成了那个超越个体人的特定形态的崇高之美。美因此是直接取自泉源的清澈泉水,不掺杂外在东西。走向美的道路最直接,不需要哲学思考,不需要纠结于情感表达。不过,温克尔曼也指出,纯粹美不可能是思考的唯一目标,我们有时也需要把美放在活动和情感状态里,在艺术中理解它,这种艺术就是"表现"。[92]

温克尔曼的古代艺术研究,从现在的立场看,自然是存在很多错误。19世纪以来的考古发掘,出土了大量比他谈论的时期更早的古代艺术遗物,批评他不了

---

[87] J. J. Winckelmann, "The History of Ancient Art", from *Winckelmann: Writings on Art Selected*, David Irwin (ed.), p.160.
[88] Ibid., p.163.
[89] Ibid., p.308.
[90] Ibid., p.56.
[91] Ibid., p.310.
[92] Ibid., p.311.

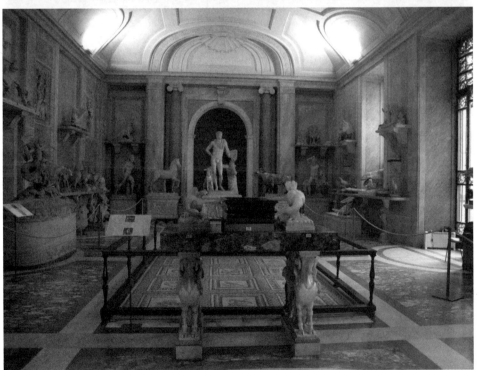

梵蒂冈博物馆的古代雕塑收藏,笔者摄

罗马古城遗址,笔者摄

解我们现在知道的那些古代艺术事实,是一件很容易的事。但无论如何,他的风格史叙事,特别是对古希腊艺术的分期,深刻而持久地影响了后来的古代艺术研究。20世纪初,英国古典学者J. D. 贝兹利(J. D. Beazley)在建构古代希腊瓶画鉴定系统时,就采用了类似温克尔曼风格史的先行推断结构,只不过贝兹利的前提是对瓶画家个体风格的有机统一性的预设,这基本是一种浪漫主义的美学信仰。

艺术起源、发展、繁荣和衰落的观念,在启蒙时代属于老生常谈,与所谓的艺术与文化"黄金时代"的信念不无联系。16世纪的意大利文艺复兴是古典艺术的鼎盛期,也预示了之前古风时代的稚拙,以及后期因高度成熟引致的衰落。这种带着浓厚演绎色彩的历史理论,多数情况下被用来解释"黄金时代"之后艺术与文化衰退的原因,并没有被当作一种经验的艺术史模式。温克尔曼却系统地赋予这个传统的进程以崛起和衰落的清晰轨迹和诸多细节,他的艺术史,包含了对更恢宏的历史演变逻辑和规律的意识,在客观历史力量面前,个别艺术家的天赋和才华就显得有些微不足道了。

近代艺术史写作的一个中心问题是,如何从孤立和分散的艺术家传记汇编状

态中走出,展现艺术的持续演变规律。瓦萨里在《名人传》前言中,构想了一个观念框架,意图让著名艺术家的传记形成内在的关联。他把所处时代的意大利的艺术分为三个阶段,即古风式的早期、优美化时期和技艺纯熟的盛期,这个模式源于普林尼等古代学者,甚至瓦萨里也在著作中,对古希腊和罗马艺术作了简单勾勒,但他没有像温克尔曼那样,去设定一个历史秩序。瓦萨里之后,艺术史家都倾向于回避《名人传》中提出来的系统的艺术史的愿景,艺术的历史处于四分五裂之中,留下来的只是缺乏连贯性的个别艺术家、流派和风格,充满戏剧性的描述。因此,温克尔曼的《古代艺术史》也是对文艺复兴时期首次提出的系统的艺术史写作的回归和拓展。

# 第三章
## 赫尔德：追怀触觉的创造

古代艺术品是一条通达往昔存在和理想美家园的途径，赋予温克尔曼以新的历史视角。一方面，他基于启蒙理性的对人类历史统一进程、整体性和共同精神理想的信念，把古希腊文化和艺术视为人类的最高成就，树立起一个永恒标杆；另一方面，他又认同民族的独特性和自足性，把它们纳入特定的自然和社会环境中，与气候、地理、社会政治、宗教、哲学和诗歌等因素放在一起考察，在一个关乎人类历史普遍进程的历时性推断结构中，涵容了共时性跨度，还"将研究者个体对艺术品的审美理解，与众多作品总体风格演变的编年史构想结合起来"[1]。他的历史叙事，追求的是理性构架与个体感性描述交融的境界，用陈寅恪的话说，是"了解之同情"[2]，显示出德意志地区"历史主义"（Historism, Historismus）[3]的思想传统特质。也是在这一点上，温克尔曼的《古代艺术史》，预示了历史主义将现代思想从自然法理论长达2000年的统治中解放出来，激发了18世纪晚期和19世纪初期德意志历史主义思想的兴起。赫尔德、席勒、歌德等都深受温克尔曼的影响，他的古代艺术研究在当时成为遍及整个欧洲大陆的古典造型美学热潮的催化剂。

美学从诗学转向造型艺术，温克尔曼是创风气之先的，比他年轻十多岁的莱辛在《拉奥孔》（1766）"诗与画"关系的讨论中，对作为空间艺术的绘画和作为时间艺术的诗歌的创作法则进行了分析和阐释。莱辛的主张是：温克尔曼用普遍意义的"高贵的单纯，静穆的伟大"来解释《拉奥孔群像》的美，其理由并不充分。雕像"有节制的焦虑的叹息、身体的痛苦和灵魂伟大仿佛都经过衡量，以同等强度表现在全部结构上的美"，只适合于作为造型艺术的绘画；古代诗歌并没有回避对人类畏惧、痛苦、哀号等弱点和极端情感的表现。他认为，真正重要的是，我们要弄清楚造型艺术与诗的不同

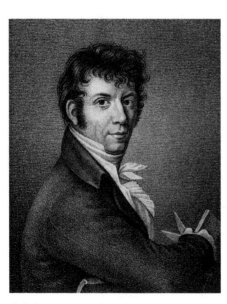

莱辛像

---

[1] Anthony Vidler, "Philosophy of Art History", *Oppositions* (1982, Autumn).
[2] 转引自《冯友兰中国哲学史上册审查报告》："凡著中国古代哲学史者，其对于古人之学说，应具了解之同情，方可下笔。"
[3] 目前英语中的"历史主义"（Historicism）一词来自意大利语，而非德语。根据伊格尔斯的说法，克罗齐在《作为自由故事的历史》中广泛地使用了这一词语，该书英译本出版后，这一词语在英语世界取代了原先的Historism。参见〔美〕格奥尔格·伊格尔斯：《德国的历史观》，彭刚等译，南京：译林出版社，2006年，第28—29页。具体内容参见本书第393页。

审美法则，要建构一种从传统诗学中独立出来的造型艺术的美学。[4]

把美学（"感觉学"或"感觉科学"）当作与纯粹理性知识具有同等地位的人类第二种知识领域的观念，发端于18世纪中期德意志地区美学家鲍姆嘉通（Alexander Gottlieb Baumgarten, 1714—1762）。莱辛在《拉奥孔》中提出的造型美学，是对鲍姆嘉通思想的推进，但莱辛的论述缺乏温克尔曼的历史关切，他的论文在一般意义上探寻造型艺术创作的方法和规律，至于古代作品的历史性与社会政治、宗教和文化的联系，以及隐含的感知世界方式等问题，则不在他的论述范围之内。

如何把造型艺术的美学探讨提升到哲学层面，纳入感知能力具有诸种特点的知识系统中，并通过古代作品领悟艺术家视觉和触觉地通达世界和建构世界的方式，了解其中的心理和精神法则，赋予造型艺术美学以历史维度，这是赫尔德试图解决的问题。他被认为是当时少数几个真正理解了鲍姆嘉通思想的具有革命性意义的人。

## 一、雕塑：皮格马利翁创造之梦

事实上，早在1770年，赫尔德在北欧旅行期间，就曾在汉堡逗留，并与莱辛见面。莱辛论文《拉奥孔》成了他撰写《批评之林，美的艺术和科学的思考》（*Critical Forests, or Reflections on the Science and Art of the Beautiful*）的首个论题。与莱辛一样，赫尔德也热衷于希腊古典艺术，并希望以此拓展美学范围，在人类更广阔的感知表达领域，探究感觉知识的复合体及其多样性的内在逻辑；此外，他摒弃鲍姆嘉通把观念视为高级官能，而把一般感知力视为低层次机能的观点。他认为，把从感觉知识中抽象出来的观念当作高级知识的观点是完全错误的。感觉知识不能作为理性的等同物来把握，而属于一个全然自足的世界。真正需要的是反向追溯，寻找观念的感觉和经验源泉。他更重视人的感觉世界的独立性，认为感觉不只提供理性活动的原始材料，还提供了通达世界的模式，是以一种积极方式揭示和介入这个世界的，就像亚里士多德在《论灵魂》中所说的："凡是不先进入感官的，就不能进入理智。"[5] 拉丁文中，"理智"（intelligere）指"人心在从它感觉到

---

[4]〔德〕莱辛：《拉奥孔》，朱光潜译，北京：人民文学出版社，1984年，第5—6页。
[5] 转引自〔意〕维柯：《新科学》（上），朱光潜译，北京：商务印书馆，1997年，第172页。

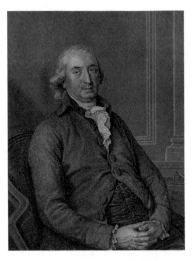

赫尔德像

的某种事物中见出某种不属于感官的事物。"[6] 维柯也一针见血地指出："逻辑的最初本意是寓言故事（Fabula），派生出意大利文 favella，即说唱文。希腊文里，寓言故事也叫 mythos，即神话。"[7]

赫尔德建构古代雕塑理论的努力，与他所致力的民间诗歌、莎士比亚戏剧研究一样，都意在创建一种全面的感觉知识的科学。人类艺术，不论诗歌、雕塑还是绘画，都属于"感觉再现的完美在场"（perfected presentation of sensate representations），类似于维柯"诗性智慧"的感觉知性，是德意志民间文化的灵魂。而在当时，这种感觉知识受到启蒙理性的压制。赫尔德抱怨说，英国倒是因为有了莎士比亚而可以成为这方面的榜样，"伟大的帝国，拥有十个种族的帝国——德国，你们没有莎士比亚就没有赞颂你们祖先的歌吗？"[8]

赫尔德对鲍姆嘉通和莱辛的批评主要在于：鲍姆嘉通的美学法则过于一般化；而莱辛以绘画涵盖造型艺术更是包含了启蒙理性的偏见，导致他没有把重点放在人的五种感觉方式的特殊性上，也没有从不同类型的感官机能角度思考艺术门类和媒介的差别。感知科学需要依据感官机能的特性，来认识它们是如何引导和塑造人的世界体验的。诗歌、文学、绘画、雕塑和音乐，与人的五种感官机能存在不同的关系，每一种都需要独立研究。他主张从所谓的"感官生理学"（physiology of the senses）出发，而不是从诸如"美"和"艺术"这样的抽象概念出发。他的《批评之林》第四辑对雷德尔（Friedrich Justus Riedel, 1742—1786）《艺术和科学的理论》（Theory of Arts and Sciences）进行了批判，其中特别论述了当时学者普遍忽略的"触觉"美学特质。在他看来，正是触觉，而不是流于表面的视觉，提供了形式和形体的概念。这种情况特别反映在那些天生目盲，后来又获得视力的人的身上，他们以触觉想象视觉。[9] 另外，他还认为，触觉是蕴含在身体的所有其他感知

---

[6] 转引自〔意〕维柯：《新科学》（上），朱光潜译，第 172 页。
[7] 同上书，第 197 页。
[8]〔美〕威廉·A. 威尔森：《赫尔德：民俗学与浪漫民族主义》，冯文开译，载于《民族文学研究》，2008 年第 3 期，第 171—176 页。
[9] Johann Gottfried Herder, *Selected Writings on Aesthetics*, Gregory Moore (trans. and ed.), N. J.: Princeton University Press, 2006, p.207.

中的，也包括视觉。[10]形式美和躯体美不是视觉概念，而是触觉概念，所有这类美的范例都要在触觉中寻找源头。[11]

1770年，他开始撰写《雕塑：论皮格马利翁创造之梦中的形状和形式问题》（后简称《雕塑》），期望借此批判和修正莱辛《拉奥孔》中对绘画和雕塑的美学理论的混淆。雕塑与绘画，分别对应触觉和视觉，需要加以区隔，才能揭示其各自的逻辑或内在法则。为此，赫尔德构建了一种新的艺术类型学，即把艺术门类与感知方式联系起来，以视觉、触觉、听觉分别对应绘画、雕塑和音乐，并将其作为艺术的形式语言与风格探索的起点。

赫尔德的《雕塑》英文版

在造型美学的历史性问题上，他回归温克尔曼艺术史的文化视野。"诗性智慧"的历史观，预示了一个以想象、激情和感觉为凭依的民族世界的创造。诗人和造型艺术家一样，都以神话、寓言或隐喻方式，表述历史和生活真实。语言、民俗、诗歌、传统手艺，都可用来解释历史，雕塑就更是如此。在雕塑中，人的知性、生理和心理能力，施展多重作用，提供知识和经验真正复合的可能性。他进而认为，古代雕塑之所以达到登峰造极之境，首先与古人的触觉的感知方式密切相关，而并非抽象的审美理想使然。雕塑被视为古代

让-莱昂·热罗姆，《皮格马利翁与加拉蒂亚》，油画，89cm×69cm，1890年

文化的内在表达形式，莱辛以诉诸视觉的绘画涵盖古代艺术，恰恰湮没了古代艺术最重要的知性特质。绘画和雕塑的界域，不在于媒介差别，而在于古人与当代人的世界观差异。这种差异，使得当代模仿古代艺术的行为就像水中捞月，徒劳

---

[10] Johann Gottfried Herder, *Selected Writings on Aesthetics*, Gregory Moore (trans. and ed.), p.209.
[11] Ibid., p.210.

无功。如果说，古代艺术在现代生活中还有什么特殊价值的话，那么，它们主要是作为一种恢复现代人业已丧失的触觉能力的知识成就而存在的。

事实上，《雕塑》也正是在这样一个造型美学的历史维度上，估价和阐释温克尔曼的著作，使之成为在当代唤醒远古人类触觉认知官能的利器。他甚至把温克尔曼对《观景楼的阿波罗》的描述，视为克服当代视觉主导的感知模式的精神资源，引导观者进入与雕塑形式更为复杂的关系中。在赫尔德的论述中，人的视觉成了某种激发触觉效应的官能，眼睛像手一样触摸看到的东西。更重要的是，赫尔德还特别赞赏温克尔曼对雕像外缘轮廓的游动性的敏感。雕塑的本质不只在于比例，还在于那些美丽的椭圆线，它们在三度空间里游走。

这种对恢复触觉感知力的渴望，是赫尔德造型艺术的美学理论的中心话题，也与他对启蒙理性的批判相联。触觉一直被视为人类的低级感知官能，缺乏区分能力，却提供了最安全和可靠的外部世界的知识。《论语言的起源》中，赫尔德指出：“所有感官都以触觉为基础，而触觉将一种内在的、强烈的、难以言状的联系纽带赋予了极不相同的感觉，以至从这一联系中产生出极为独特的现象。”[12] 相形之下，视觉是最为冷漠和哲学化的器官，把我们远远抛出在自身之外。[13] 赫尔德对触觉的含混、瞬间性和迟缓的特质进行了积极评价，说它是温暖的和易于让人产生激情的，还是"自然的基干，从它里面产生出感性最幼嫩的枝条，它又好比一个纷乱线团，从那里逐渐抽出心灵力量的所有纤细线索"[14]。可以说，一切感官都只是一种统一心灵的触感方式，人类最初的语言源于触感的明晰化。[15] 与视觉的清晰和界限分明形成对照，也暗喻了一种对启蒙理性所预示的过分耀眼的光明与清晰的愿景的挑战。古代雕塑在当代生活中，毋宁是一种回忆，它们激励人们反思对视觉主导的世界的理解。所有这些思想的因素，后来也都汇入20世纪初期"艺术科学"的思潮里。

## 二、触觉与视觉

在1769年至1771年间，赫尔德在欧洲各地旅行，有机会观赏各国宫廷收藏的古代艺术品，包括路易十四时代凡尔赛宫和萨克逊的曼海姆宫收藏的古希腊雕

---

[12]〔德〕赫尔德：《论语言的起源》，姚小平译，北京：商务印书馆，1998年，第48页。
[13] 同上书，第51页。
[14] 同上书，第53页。
[15] 同上书，第50页。

塑的翻模品。1770 年，他离开巴黎，3 月和 7 月间，逗留在德国奥伊廷（Eutin），开始撰写《雕塑》第一稿；同时，他也在准备赴意大利的行程。他最初计划写三个章节，第一章旨在改造和推进莱辛的造型艺术美学，即要按照视觉和触觉的感知模式，重新规划绘画与雕塑美学的理论框架；第二章尝试用这个理论框架，阐述古代雕塑和绘画创作的法则和问题；第三章从雕塑家的角度出发，思考人体的个别形态，提炼一般观念，形成"美的形而上学"。不过，这本书的写作并没有即刻就完成，等他再次投入该书写作时，已是 1776 年。那时，他已在魏玛，写作思路与最初设想有所不同。不过，他也没有全盘推翻原先的设想，而是另外加了两个章节，以期丰富和完善最初的想法。增加的第四章的主题是表现，侧重从内在的完美性来阐释造型艺术的美，在人体的静态生理学讨论中加入姿态、运动、动作等因素。这些新素材架构起了一种雕塑表现的理论，扩展了论文前面部分的形式理论。第五章则具体谈论古代雕塑的创作。

此书篇幅并不长，但前后写作时间跨度达到 8 年。在赫尔德一生的写作生涯中，它并非扛鼎之作，不过，由于写作过程跨越了其思想最多产的时期，与他对语言问题的探索、新的历史哲学和神学理论构想联系在一起，而且又是他为数不多的造型艺术美学的专论，因此在美学和艺术史史上就显得特别重要。1788 年，他到罗马后，看到古代雕塑原作而生发的诸多评论，所使用的基本概念也大多来自这本书。

该书是从讨论触觉和视觉感知方式的差别开始的，引用了 1749 年狄德罗

狄德罗像

狄德罗，《论盲人书简》，1749 年

(Denis Diderot, 1713—1784）于伦敦出版的《论盲人书简：给有视力的人的一个参考》(*Lettre sur les aveugles, a l'usage de ceux qui voient*) 中的一段描述。狄德罗说，他在巴黎近郊的皮索（Puisseaux）镇上走访一位天生的盲人，这位盲人显然以触觉方式来想象视觉。他觉得，人的眼睛应是一种能够感知空气的器官，就像手触摸棍子获得的印象；他设想，镜子是以浮雕的方式让镜中形体凸现出来的，但他无法理解这浮雕如何被触摸到；他认为，需要有另一个可揭示这种视觉骗局的装置。这位盲人坚信，他的敏锐和准确的触觉，能细微地感知躯体的柔软度和光洁度，程度一点不低于听声辨音、识别形色的听觉和视觉，并完全可替代它们。他一点也不妒忌有视力的人，这种观看能力是他无法想象的。如果说他还希望增强自己的感觉素养的话，那么最好是能有一只很长的手，可以更清晰、更准确地触及月球表面，他不希冀拥有一双可观看月球的眼睛。[16]

天生的盲人以触觉感知世界，他所理解的视觉也是触觉的，而一旦获得视力，一段时间里他无法像正常人那样，辨识以前借助触觉把握的对象。比如绘画，对他而言，最初可能只是一个着色平面，在把形体分离开后，他才能辨认它们，会伸手触摸，好像它们就是身体。[17] 这种情况与幼童的反应相似。形象一旦从画面中浮现出来，变成了形状，他们就会用手去把捉，这时，梦就成了真实。这自然是画家的胜利，通过一种魔幻的欺骗手段，让看到的一切显出触摸感。所谓目迷五色，盲人以触觉探索周围世界，避免了分散注意力的危险，同时也强化了身体存在的概念，那要比单纯观看所获得的东西更完整。

在复明的盲人眼中，空间不存在，不同对象间的界限也无法辨认，他们看到的只是一个巨大的色彩斑驳的平面。光在视网膜上留下印迹，眼前一切浮现出来，但也只是停留在那里，各式各样的可视对象排列在表面，世界就像柏拉图描述的洞穴里的人所看的影壁上不断晃动的影子，没有实体感。事实上，赫尔德是通过转述狄德罗的这个盲人事例，提示一个重要现象：在日常生活中，人的视觉是如何习惯性地依赖其他感知器官的，而其中最重要的是触觉，没有触觉依托的视觉就像"木星光环，只能领略易逝表象，永远不会获得对象实体特性的概念"[18]。视觉所揭示的只是形状，触觉把握的是形体，具备形式的一切内涵，只有通过触觉，才能真正有所了解[19]。

---

[16] Johann Gottfried Herder, *Sculpture: Some Observations on Shape and Form from Pygmalion's Creative Dream*, Jason Gaiger (ed. and trans.), Chicago: The University of Chicago Press, 2002, p.33.

[17] Ibid., p.38.

[18] Ibid., p.36.

[19] Ibid., p.35.

这种对视觉活动中触觉性的确认和强调，与赫尔德在当代生活中发现的人们越来越依赖于一种表面化的观看情形相关。他说，人们如此依赖观看，如此迅捷地观看，不再触摸，即便这样，触觉也仍是坚实基础，是观看的保证。在所有情形中，视觉只是触觉的缩略形式。圆转形式变成一个形象，雕像变成平面雕刻。视觉给我们梦想，触觉带来的是真相。[20] 从这个意义上讲，触觉更倾向于是一种浪漫主义器官，视觉则是哲学的，触觉和视觉交混能相互提升、扩展和确认，并促使最初判断力的形成。[21] 赫尔德试图恢复视觉感知中的触觉意识，以触觉替代视觉，用清晰的造型和持久的形式取代明媚色彩。"眼睛看到的身体仍保持为表面状态，相对应的是，手触摸的表面是作为形体而被把握的。"[22]

赫尔德所处的时代，正是造型美学的孕生期，以绘画的视觉美学涵盖雕塑及混淆雕塑与绘画的审美特质，造成对古典艺术之美的表面认识，缺乏对这种艺术隐藏的更深层含义乃至创造者的生命存在意识的感知。要改变这种局面，首先是要把雕塑的触觉感知从绘画视觉美学中分离出来。视觉以整体方式感知外在世界，听觉前后相续，触觉在深度上把握和理解对象，三种感觉关涉三种不同的美。绘画指向眼睛，像一个梦，是讲故事的魔幻，把我们引向他处，是束缚在光里面的天使。相形之下，雕塑是真实的，可以拥抱我们，成为我们的朋友和伴侣，是显现的和在那里的。雕塑不能模仿阴影或黎明的晨曦，不能模仿闪电或雷暴、河流和火焰，因为这些东西是触摸的手无法把握的。[23]因此，这两种造型艺术的类型绝非出自一个基础，而是遵循不同的美的法则。"美"（Schonheit, beauty）的概念，最初是"把持、把握"（schauen, to behold）和"外观、形象"（Schein, appearance）的双重意义。美的雕像不只在于明暗、光影、比例和色泽，更重要的是它作为器物存在和可触的事实。视觉反而破坏了雕塑之美，把雕塑变成平面和块面。赫尔德所希冀的理想状态是，眼睛变成一只手，手指是光芒。或者，他的灵魂是一只手指，这精神的手指要比肉体的手指更加精微和曼妙。

---

[20] Johann Gottfried Herder, *Sculpture: Some Observations on Shape and Form from Pygmalion's Creative Dream*, Jason Gaiger (ed. and trans.), p.38.
[21] Ibid., p.37.
[22] Ibid., p.37.
[23] Ibid., p.44.

## 三、古代雕塑的触觉美及其表现形式

《雕塑》第二章和第三章中,赫尔德尝试把前一章的雕塑与绘画理论用于分析古代作品,重点在于两个问题:一是分析古代雕塑的触觉感知方式的特点,并把这种方式与流行的绘画性的视觉感知方式区分开来;二是把古代雕塑中整体与局部的关系,以及局部形式的特征,视为特定精神气质和性格的表现,以获得对雕塑的理想美的整体认识。

赫尔德基于艺术创作中普遍存在的肤浅地和表面化地模仿古代雕塑名作这一情况展开讨论。温克尔曼倡导模仿古代作品,这无可厚非,但模仿不是简单地让人物穿上古代衣服、拿上某个法器,或满足于一些不相关细节的描摹,就万事大吉。重要的是,要了解这些雕塑背后的感知方式。古希腊雕塑以人体塑造为本,力图揭示人体由内而外的饱满生命力;雕塑家用手来塑造对象,表达其触觉感知成果,其观看因此被赋予强烈的触觉主导,眼睛像手一样触摸对象,认知和把握它们单纯、稳定和永恒的理想形式。古代艺术家的眼睛自然不会被对象的浮光掠影和琐碎细节吸引。比如,衣服在希腊雕塑中是附属的,甚至是不必要的。"湿衣法"在赫尔德看来,并不像温克尔曼所说的是为了模仿亚麻纤维布料的质地。衣服紧贴身体只为凸显人体单纯的触觉感,让眼睛触摸到衣服下的流畅形体。[24] 赫尔德看到,巴洛克时代以来,画家娴熟地掌握了用光和色在平面上创造梦幻和迷人世界的本领。光赋予绘画以宏伟和神奇的统一性,各种新奇物件放置在一起,从单一受光点弥散开来的魔幻海洋在每一个方向上都是流动的,所有对象都结合在一起。观者眼睛逐渐习惯于这种流于表面的视觉感知,形成对光色变化、各种符号和标识的特殊敏感,他们也以这种契合于绘画的视觉方式来理解和模仿古代雕塑,结果南辕北辙,导致当代人在美的形式创造和欣赏上距离古人越来越远。

赫尔德认为,古代雕塑的真正意义在于,它们教会人们触觉地感知对象连续稳定的和美的形式方法,教会人们不被表面琐碎分散注意力,从而恢复对生命基本形态和相应细节的把握。总之,雕塑能让观者更坚实和可信地感知对象,雕塑形式永恒而单纯,就像人类之本性。但是,它并不一定能应付当代生活的所有题材,而绘画往往可以成为一个时代的形象,并根据历史、种族和时代而发生变化。

赫尔德相信,眼睛与耳朵都能带来美的观念,不过假如没有触觉的帮助,那

---

[24] Johann Gottfried Herder, *Sculpture: Some Observations on Shape and Form from Pygmalion's Creative Dream*, Jason Gaiger (ed. and trans.), p.51.

就只能看到光和色的平面,最多获得一种贫乏和空洞的快乐。形式美的基础是触觉。贺加斯也说,线条之美是触觉的,虽然他在理论上发现了美的线条,在绘画中却因各种丑陋变形和夸张,让表面喧嚣干扰了沉静触觉之美的显现。[25] 因此,赫尔德的观点是,线条美并非自足,而是来自于鲜活的生命体,来自于触觉感知。触觉必定对美的概念十分敏感,眼睛的作用只在于最初引导。事实上,他认为雕塑家单凭手,就能揭示事物形式、概念、意义和内蕴,也只有依托触觉的视觉知性,才能表达创作者和观者的真实快乐。

作为触觉感知成果的古代雕塑,必定显现为一个具有高度内在统一性和单纯性的表现整体,这是赫尔德对古代雕塑艺术价值的第二个认定。触觉感知的连续性、稳定性和永恒性是基于人体结构的整体性,以及整体性中生命和精神状态的感悟和把握。赫尔德以为,人体是一个宇宙,古代雕塑反映的是人体各种生命状态和性格气质的类型。他以宇宙天地分域而逐个分析从头到躯干的各人体器官形状特点,它们的比例和相互关系,及其对应的意志、精神与性格。他感叹人体的高贵和伟大,甚至骨骼中都蕴含了细致入微的秩序。借助于黏土,雕塑家重新创造人体,让它具备神所赋予的生命力,这也关乎人类起源的真理的显现。

## 四、表现与移情

《雕塑》的第四章和第五章是赫尔德在魏玛时期写成的,内容延续人体美作为充沛生命力的表现的观念:人体的崇高和美,无论采取什么形式,总是这个生命躯体健康和均衡活力的表达;相比之下,丑陋则表现出生命受到阻遏的状态,一种精神的压抑和形式上的欠缺。人体的和谐比例不是来自于云端的抽象,也不是后天习得的外在规则,而是所有人都能感悟的特质,是人类官能力量的表现,具备内在完美的意义。[26]

这两个续写章节的另一个重要话题是移情。在赫尔德看来,古典雕塑的理想美暗示不同的生命状态,属于灵魂的自然语言,它的基本词汇是姿态、行动和性格。人体每个器官都是个体生命通达神性的通道。它们的形式,不同程度地蕴含了神的光芒。阿波罗的自豪和勇气、赫拉克里斯的勇武与顽强、狄安娜的迅捷与纯洁、

---

[25] Johann Gottfried Herder, *Sculpture: Some Observations on Shape and Form from Pygmalion's Creative Dream*, Jason Gaiger (ed. and trans.), p.64.
[26] Ibid., p.77.

朱庇特的威严等古代艺术中的神灵形象,是身为个体的自我的精神、情感和生命状态的对应显现,指向人类的一般性格和气质类型。这些神存活在每个人的灵魂深处,反映了人类生命发展的无限可能性。雕像的触觉形式的美必定是被这种鲜活和多样的精神内蕴所决定的,必定是被内在感觉的细腻手指触碰到的,被同情与和谐的情感触碰到的,它们引导观者进入奇妙的移情状态,由此发现灵魂世界是在这些神灵的雕像中具体化和丰富化的。希腊文献中,最高的赞美是"整体性的塑造"(modeling of the whole),这一整体性就是贯穿和渗透在所有这些雕像的触觉形式中的生命力,它激活移情体验,穿透内心世界。这种整体的形式美在希腊是一种确实的和真切的形式创造。

赫尔德进而阐释了这种确实和真切的形式创造的感知方法,及其与诗歌、绘画的关系。他说:"希腊人像盲人一样感知对象,以触觉来观看。他们不会通过某种系统或理式的镜片去窥视。"[27] 他们创造的雕塑是出于对生命体的行动的确实感知,这种行动的生命状态,经由触觉、经由一种吸纳了所有颜色的黑暗,移情地抓住我们,我们的灵魂被移置到对象中,唤醒我们生命存在中的所有层面的精神能量。在这里,赫尔德关注的是形式创造的心理动机和形式的精神形状,艺术家或观者只有通过身体的触觉感知,才能真正发现和感悟它们。古代雕塑形式法则的秘密在于,它既是身体的,也具备隐喻性。所以,雕塑占据诗歌与绘画之间的领地。诗人世界受限于想象力,形象以非定形方式出现;画家再现受制于画框,受制于光色铺陈的法则;雕塑家则在黑暗中,以触觉探寻神的形态,让心中诗人的故事获得确实可感的形状。他不会耽于画家的深度空间无限延续的概念,这个概念与触觉的精神表现无关。[28]

所以,在赫尔德的思想中,雕塑的感知是与神话时代的思维特点,与寓言联系在一起的。为此,他构想了一个艺术史的进程:雕塑从宗教符号中分离出来成为艺术之后,最初必定与那些伟大和崇高的事物关联,它们试图唤起恐惧和敬畏之情,而不是爱和同情。他说,这些雕塑蕴含的触觉感知,引领我们进入古代神话世界。如果我们在静谧的博物馆里,全身心地投入雕像世界,那么,这些雕塑就是一个个鲜活和具体的真理。在这个意义上,古代雕塑与寓言的纽带割舍不断。不过,

---

[27] Johann Gottfried Herder, *Sculpture: Some Observations on Shape and Form from Pygmalion's Creative Dream*, Jason Gaiger (ed. and trans.), p.75.
[28] 赫尔德在《论语言的起源》中,谈到了盲人具备的一种特殊的触觉知性,他说:"的确,盲人看不到一只苦苦挣扎的动物所表现的感人一幕……也正是由于他看不见,他的听觉才更加专注和集中……而且,他还可以利用他的触觉,慢慢地抚摸抽搐着的动物,完整地体会到这一机器(Machine)受到的折磨,惊恐和痛苦传遍他的肢体,他的内在神经组织感觉到,它正在崩溃,走向毁灭,于是,它发出了象征死亡的哀叫。"参见〔德〕赫尔德:《论语言的起源》,姚小平译,第10页。

赫尔德也指出，不能把雕塑简单理解为某种标示抽象概念的形象。在古代，寓言概念非常宽泛，如果说雕塑是寓言的话，那么它产生在特定历史语境中，与个体的和特殊的生命状态相关的形象，即这个作为寓言的形象，不是来自于对象的一般化概念的推演，而是出于艺术家个人际遇的对这个形象的个性的一般意义上的把握。它的每个细节都渗透着精神光芒。所以，从来不会有抽象的爱站在我们面前，只有爱的女神，希腊雕塑家塑造的形象就达到了这样的程度。即便没有铭文，也可传达个性气质。希腊的美的理念绝非普遍和抽象的理论设定，也不是从虚构的寓言中发展而来，而是源于"历史情景"（circumstance of history）。事实上，他把批评矛头指向了当时雕塑创作中标识化的流弊，如简单地把正义女神塑造成一个女子形象，没有丝毫个性化形式和相应的移情体验。与其如此，还不如选择一位艺术家认识的朋友做蓝本，这样的话，至少雕像还有一点生命在里面。在他看来，依据道德寓言创造的形象，几乎等于是虚无的存在。

## 五、造型艺术、诗性智慧与"文化民族"

与温克尔曼一样，赫尔德这本著作自始至终表现出一种对逝去的古典艺术，以及这种艺术所蕴含的特殊的感知世界的方式的追怀。他认为，当代文化和社会生活被一种视觉化的疏离和理性的冷漠所渗透和主导，充满势利和矫揉造作的气息。对德意志地区的知识界一味追随法国的启蒙思想，赫尔德甚为不满。1769年，他来到巴黎，觉得自己无法与那些法国人交心。他们附庸风雅，过分讲究，极度自负和枯燥无趣，至多是沙龙里没有灵魂的舞蹈大师，一点也不了解人的精神生活。他们受制于糟糕的教条和虚假的血统意识，以致无法理解人在世界上的真正追求和上帝赋予人类的真实的、丰富的和慷慨的潜能。[29] 1773年，赫尔德在《论德国的方式和艺术》中指出：

> 我们几乎不再观察和感受了，而是一味地思考和冥想；我们的创作既没有表现出一个活生生的世界，也没有深入其中，更没有深入到表现对象，即情感的洪流与交融之中。要么苦思冥想出一个题目，要么议论处理这个题目的方式方法，或者甚至兼而有之，并且，总是从一开始就

---

[29]〔英〕以赛亚·柏林：《浪漫主义的根源》，吕梁等译，南京：译林出版社，2008年，第45页。

矫揉造作，最后使得我们几乎丧失掉了自由感情；试想一个残废人怎么能行走呢？[30]

赫尔德致力于内在和移情地理解古希腊雕塑的美和精神理想，以期在古代作品与当代观者的个体生命存在之间，建立自由和自然的勾连体验。这一点上，他深受温克尔曼影响，或者也如同梅内克所说，是"终生受惠于温克尔曼的"[31]。不过，他同时也表现出与温克尔曼带着说教色彩的"美的形而上学"的艺术史的不同之处。他设想的艺术史应是一种"真正的历史"，而不是论证古典艺术绝对价值的美学理论体系和框架，他想要成为一位"致力于学问的温克尔曼"[32]。

这种对学问的追求，也使得他的历史探索不像温克尔曼那样，只限定在艺术品上，而是表现出对范围更广泛的人类早期文化和艺术现象的浓烈兴趣。古希腊艺术作为人类文化创造的高峰而受到特别关注，他也专注于语言起源的话题，致力于诗歌和神话研究。在他的视野里，初民的文化和语言活动是一个民族活生生地划定的生活的世界范围和意义边界。人类通过文化创造活动，将从个体的生理和心理综合感觉中体悟到的自然对象的神秘理性表达出来，并由此看到民族世界。[33]

诗歌是赫尔德特别青睐的领域，将其视为一个民族创造自己的世界的雏形。诗歌与雕塑一样，都是具体真理，"体现的是一个民族的残缺和完美，它像一面镜子映照着民族的性情、它的最高理想是心灵之声和生命之声"[34]。相对于视觉和触觉的造型艺术，诗歌是"语言、感官及人的整体生命最完美的表达……诗中的耳和眼不可分。诗不像绘画或雕塑那样，如其本来面目地再现对象，不带有特别的目的……诗触动人的内感官，不是艺术家外在的眼睛……这种内感官涉及人的生命和道德感"[35]。诗歌的言辞描绘和对具体对象的再现，深入到生命和灵魂当中，就如同雕塑家在黑暗中以触觉冥想和塑造形体，移情感知那个神秘的诗意世界一样，孕生出的都是时代黎明的崭新感受。这种直觉感受，与涵盖一切时代和民族的独特观念相结合，可称为"诗意推理的逻辑"，也是"悟性"（Bosonnenheit）所在，它结合了"理性"（Vernunft）、"知性"（Verstand）、"意识"（Besinnung）和"反思"

---
[30]〔德〕曼弗雷德·弗兰克：《德国早期浪漫主义——美学导论》，聂军等译，长春：吉林人民出版社，2006年，第7页。
[31]〔德〕梅内克：《历史主义的兴起》，陆月宏译，南京：译林出版社，2009年，第341页。
[32] 同上书，第342页。
[33] 赫尔德是18世纪德意志主要启蒙批评家，60年代早期在科尼斯堡大学学习，是康德学生，也与狄德罗相识，同时，深受包括哈曼（Johann Georg Hamann）在内的反启蒙思想家的影响，1769年到巴黎。他对于启蒙运动力量和弱点有透彻了解，为1770年代以歌德为代表的"狂飙突进运动"（Sturm und Drang）提供了实践的理论基础。1776年，在歌德的指派下，赫尔德被任命为魏玛的路德教会的总事。他所有著作都是围绕着对于德国启蒙理性的非历史特性的批判而展开。
[34]〔德〕赫尔德：《反纯粹理性：论宗教、语言和历史文选》，张晓梅译，北京：商务印书馆，2010年，第148页。
[35] 同上书，第151—152页。

（Reflexion）的不同内涵。[36] "悟性"或"诗性逻辑"为人类所独有，是一个整体，"它的基础是感觉，它的特点在于，它是一颗种子，能孕育出整棵大树，而不是确定的观念或范畴；它是一种先定的认识倾向，一种对观念、印象进行区分和组织的自然禀赋"[37]。

赫尔德对诗性智慧的理解，也来自于维柯《新科学》的影响。[38] 而维柯坚信，最初的人道创建者是诗人和哲人。他们用创造制度的方式创建人类。[39] 诗性想象力作为表意行为，与语言起源相关，是创造民族世界的内动力。"民族概念"因此不是"种族和世系，而是各种制度中的某种体系"。不过，相对于维柯包罗万象的对诗性智慧的客观分析，赫尔德的历史哲学更多表现出对主体的历史重构和想象的倚重。他强调，要以内在移情方式，借助文化史，进入时空遥远的历史世界，让自己拥有生命的归属感。他撰写《雕塑》，是想要引领读者进入那个以触觉价值为旨归的古希腊人生活的世界。这是一个信念问题，相信以个人生命际遇而获致对形象的一般意义的颖悟和创造。赫尔德相信，普遍性只能在个体的持续创造活动中得到呈现，具体而微的文化和历史学问构成万花筒世界，是身为个体的研究者建构起来的与远古文化关联的一个个通道，这就如同老人与儿童、树与根的联系一样。[40] "民族精神"的观念因此获得了特殊含义，即一方面，代表人类早期文化创造的诗性智慧和朝气蓬勃的发展观念；另一方面，这种智慧和发展动力又只能通过研究者的个体，在生活态度层面上全方位接近、移入到历史研究对象中，这样才能真正理解和把握它。总而言之，它不能被概括为某种普遍的和超历史的法则。柏林（Isaiah Berlin, 1909—1997）说，赫尔德的这个观点等于一把可怕的利刃，插进了欧洲理性主义体内，受此重创，它再也没有恢复过来。[41]

赫尔德"诗意推理的逻辑"和"悟性"，都以"民族"和"民族精神"的自我确认为目标，民族命运是"要返回到自己幽深的和原始的领域，返回到'魔幻的洞穴'，在这里，火绒和火焰并存，在我们的心灵中，突然满溢着大量的理念，使我们看起来就仿佛酣睡在源头活水的旁边。而在深不可测的幽深处有着不知名状的力量，睡得犹如尚未出生的国王"[42]。如果是在这样一种上下文关系里，赫尔德对

---

[36]〔德〕赫尔德：《论语言的起源》之《译序》，姚小平译，第 v—vii 页。
[37] 同上书，第 vi 页。
[38] 以赛亚·柏林在《浪漫主义的根源》中说，赫尔德也许在 18 世纪 70 年代晚期读过维柯的《新科学》，但此前，在没有傍依意大利前辈的情况下，他已经开始独立发展出自己的主要观点了。〔英〕以赛亚·柏林：《浪漫主义的根源》，吕梁等译，第 65 页。
[39]《维柯〈新科学〉英译者前言》，〔意〕维柯：《新科学》（上册），朱光潜译，第 44 页。
[40]〔德〕赫尔德：《反纯粹理性：论宗教、语言和历史文选》，张晓梅译，第 351 页。
[41]〔英〕以赛亚·柏林：《浪漫主义的根源》，吕梁等译，第 70 页。
[42]〔德〕赫尔德：《反纯粹理性：论宗教、语言和历史文选》，张晓梅译，第 353—354 页。

雕塑、诗歌、神话、民歌和莎士比亚戏剧的研究，都酝酿了作为历史主义的"文化民族"观念。简单地说，民族性不是身体特征，而是文化的共性。

当然，也正像梅内克所说，"德意志民族精神"（Deutscher Nationlgeist）问题并非由赫尔德首先提出，早在1765年，弗里德里希·卡尔·冯·莫塞尔（Fredrich Karl von Moser，1723—1798）就提到这个概念。赫尔德是继孟德斯鸠"民族精神"（Esprit de la nation）与伏尔泰"民族精神"（Esprit des nations）之后，提出德文"民族精神"（Nationalgeist）的。[43] 此外，梅内克认为：

> 在法国，市民法国与文学法国整合起来，产生出一种新的民族观念；在德国，却只有一个文学上的德意志。在法国，人们带着明确的意识和强烈的意志去寻找新的民族精神；而在德国，这种新的民族精神朴实无华，是从那些伟大的诗人和思想家的脑力作品附带产生的。德国更大程度地表现出民族成长进程中的无意识与生长性。在文化民族中，或者并非全部文化民族，而是其中受过教育的那些人，具有了民族存在的文学形式与一种纯粹精神上的共通感，它产生了新的德意志民族精神。这种精神的诞生就标志着精神意义上的德意志民族的诞生。人们并不怀疑存在着一种兴盛的、特殊的、内涵丰富的民族文学。[44]

而莱辛则说："当我们闪念一想，欲创建德意志的民族戏剧时，却发现，我们还没有民族！我谈论的不是政治观点，而仅仅是精神特征。"[45]

相当长的时间里，德意志的"民族"概念不是指一个政治意义上的国家，而是文化实体，通过词语存续。词语不是使用者个人的创造，而是经由传统意象代代相继的。文化的"德意志民族"包含两层意义，首先是自身的引力中心，赫尔德不认同启蒙思想的那种简单化的、普遍意义的人类文化发展顶点的说法。"人类不可能只用一种语言，各种不同民族的语言的形成是很自然的事情。"[46] 德意志民族的独特性无可置疑，但在另一方面，他也承认，"人类又是一个持续发展的整体。所有语言，以及整个文明的链带都是出自共同的源泉"[47]。河流和海洋中的每一滴水都还是一滴水，他注意到，"世界各民族语言的语法，几乎都是以同样方式构成

---

[43]〔德〕梅内克:《世界主义与民族国家》，孟钟捷译，上海：上海三联书店，2007年，第19页。
[44] 同上书，第20—21页。
[45] 同上书，第28页。
[46]〔德〕赫尔德:《论语言的起源》，姚小平译，第94页。
[47] 同上书，第102页。

的"[48]。这种"文化民族"的历史观,毋宁提供了通过个体创造而实现的对整体的欣赏,是作为个体的人、个体的民族在寻找自己的根和心灵家园的过程中实现的。具体到艺术作品,是不能依据先在设定的普遍标准进行判断的,而必须去认识创造它的人和这个人所属的民族,去重构他们的自然环境、社会生活方式、律法、道德准则、城市街道等。只有这样,普遍意义才可能显现出来。

对于赫尔德历史观念的特点,柏林认为,赫尔德没有使用血缘和种族标准,他用了"民族"这个概念,18世纪德语中的"nation"一词尚无19世纪的内涵。他提出,要把语言和土地作为民族纽带。赫尔德不是一个相信血统和种族的民族主义者。他的观点是,人类群体按照类似植物或动物的方式逐渐成长。这种有机的、植物学的或生物学的隐喻,要比18世纪法国的科学鼓吹者所用的化学和数学隐喻更适合描述人类群体的生长。[49]事实上,歌德在《浮士德》中,也设想了一个据说完全用化学方法制造的"小人"(homunculus),这个依据纯粹理智创造出来的人,却只能是一种精神存在,无法脱离它所寄居的那个玻璃瓶而成为有血有肉的自然人。因此,以柏林的理解,赫尔德的三个观点对浪漫主义的贡献巨大:其一是"表现主义"(expressionism)。人的基本行为就是表现,表现自己的本性。艺术作品与语言活动一样,与艺术家的生活态度联系在一起。法国式的把艺术品美学价值与创作者生活态度和道德理想分离开来的观点,在他看来是不可思议的。[50]其二是与特定群体相关的"归属概念"(notion of belonging)。其三是真正的理想之间经常互不相容,甚至不能调和。

赫尔德不像温克尔曼那样只专注于艺术史,他要借助各种历史资料,尽可能掌握时间过程中历史的无限多样性,尤其是要确认以"族民"(volk)为单元的历史的主体性,凸现民族文化(历史)个体的精神和意志目标的差异。研究者要在客观归纳、整理感性材料的过程中,体认民族文化主体神秘而独特的精神使命,这是两个不同性质的主体,即研究者和民族文化(历史)主体间,以"理解"(verstehen)[51]为目的的认识活动。造型艺术与文学、哲学和宗教思想一样,是通达古代的途径。灵魂通过躯体说话,艺术家、诗人和哲学家借助不同媒介,诉诸特定感官表达。历史的丰富性和神秘的共通的命运感,只有通过多样的民族文化成就才能得到揭示。赫尔德谈论造型艺术作品时,总是喜欢引证荷马、波桑尼亚、

---

[48]〔德〕赫尔德:《论语言的起源》,姚小平译,第105页。
[49]〔英〕以赛亚·柏林:《浪漫主义的根源》,吕梁等译,第65页。
[50] 同上书,第64页。
[51] 自洪堡以来,德意志史学思想中的一个重要假设就是认为,个人能够通过一种无从进行心理分析的直觉性的"理解"活动,而去领会其他个人的、集体的和文化的精神生活,这种思想带有某种神话色彩。他还说,史学家是以一种类似于艺术家的方式寻求事件的真实。参见〔美〕海登·怀特:《元史学:19世纪欧洲的历史想象》,陈新译,第247页。

斯特拉波、普林尼、维吉尔、奥维德等人的说法。他反对自然法学派先设的普遍标准，然后选取历史材料来说明它。所有民族都有自己独特的和不可替代的生活方式，不存在超民族的历史价值。他以历史反对理性，认为历史并不是理性的，相反，理性却是历史的。[52]

由此，他也谈到了历史主义的两个要点：一是个性观念。所有价值和认识都是历史的和个体的，不存在普遍适用的理性价值标准。"某种意义上，人类能达到的每一种完美性都是民族的、世俗的，而加以最细致的考察后，又是个体的。"[53]历史的持续运动错综复杂，其会通性落实于民族文化的主体性，民族就像一个人，在历史中甚至比个体人更具实在性，拥有独特的灵魂和生命周期。它不是简单的个体综合，而是有机组织，充满活力。二是历史作为认识过程的观念，接近于自然法哲学的进步史观，但实质迥然异趣。赫尔德承认，人类本质上有共同性，但这并不意味着人类历史向着共同的终极目标迈进。人类的共同性，是存在于各民族表达自身的文化活动中的，这有点类似于彩色玻璃折射的光芒，千变万化，任何一种光芒都不能完满展现神的光辉。这种思想在赫尔德之后以尼布尔（Carsten Niebuhr）、兰克（Leopold von Ranke, 1795—1886）为代表的德意志历史主义中得到延续和发扬。

# 六、从历史主义到历史哲学

一方面，研究者需要先在地设定民族文化（历史）的主体性；另一方面，也要客观地归纳和整理材料，以达到对文化（历史）的直观理解，感悟隐匿在民族文化现象背后神秘的精神实在，这是19世纪德意志历史主义史学实践的前提。作为哲学家的黑格尔（Georg Wilhelm Friedrich Hegel, 1770—1783）与赫尔德、兰克的观点不同，后两位主张历史的客观秩序的知识只能通过对个体事物的分析和研究获得，反对从抽象的绝对理念出发的演绎，把鲜活的历史材料强制纳入形而上的理性框架内。兰克指出：

> 如果我们同意如此多的哲学家所声称的人性是从某个原点向一个积极目标演进的话，无非存在两种方式：要么有一个总体的指导力量，引

---

[52]〔德〕格奥尔格·伊格尔斯：《德国的历史观》，彭刚等译，第85页。
[53] 同上书，第41—42页。

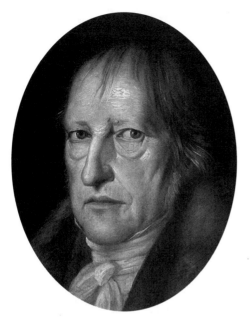
黑格尔像

历史学家兰克像

领人类从一个目标走向另一个目标；或者人性本身就包含了精神的持续进步，驱使它走向给定的目标。我认为，这两种方式在哲学上站不住脚，历史学上无法得到证实。第一种情况，实际是在哲学层面消解了人类的自由，让人成了没有自主性的工具；另一种情况则要求人成为上帝，或者使之虚无化。[54]

显然，他主张借助实证的历史研究来获致真理。历史学家需要在对原始文献档案资料的批判和鉴别中，建构确定事实，并通过个人直觉，辨析或同情地领会神的计划的蛛丝马迹。当然，最终的宇宙计划是人无法了解的。但人是可以通过具体事件，直观感觉其梗概的。

这种带有宗教神秘色彩的历史主义潮流，在19世纪晚期遭遇来自新的历史哲学思想的挑战。一些以人类文化创造活动为着眼点的历史哲学家认为，兰克实证主义史学存在重大缺陷，它的历史观和方法论缺乏可靠的认识论和心理学基础。简单地说，无论温克尔曼还是尼布尔、兰克，都没能把从感性史料中获得的民族文化的内在法则或对精神使命的直观理解，落实到一般意义的认知方式和心理结构层面。这一点上，赫尔德感知方式的历史观念倒是走在了时代前

---

[54] Leopold von Ranke, *The Secret of World History: Selected Writings on the Art and Science of History*, Roger Wines (ed. and trans.), New York: Fordham University Press, 1981, p.157.

狄尔泰像

面。19世纪以来,在德意志地区,很多学者相信,民族精神的使命、目标、价值取向或道德诉求,经由不同喉舌(哲学、宗教、文学、戏剧、音乐、艺术等)显示出来,多样的文化形式背后有一种内在精神的一致性,但是,这种认识也只停留在神秘主义的个体感悟中。兰克援引自然科学的实证方法,处理第一手资料,力求创建客观、科学的历史记述,但显然忽略了自然科学与人文科学的差别,并且他也没有摆脱对历史现象中神秘的实在性的信仰,这两者都妨碍历史学成为一门真正的科学。

19世纪晚期,历史主义思潮的种种缺陷激发了诸如狄尔泰(Wilhelm Dilthey,1833—1911)、柯亨(Herman Cohen,1842—1918)、文德尔班(Wil-helm Windelband, 1848—1915)、李凯尔特(Heinrich Rickert, 1863—1936)和马克斯·韦伯(Max Weber, 1864—1920)等为代表的历史哲学在德国复兴。狄尔泰在《精神科学引论》中说,德国历史主义学派把历史意识和历史科学从形而上学中解放出来,但同时却没能有效遏制自然科学方法在社会研究中的实证主义运用,因为它缺乏哲学和认识论的基础。言下之意是,兰克没有在哲学认识论上,把自然科学与人文科学区别开来。狄尔泰指出,一切科学都有赖于经验,但经验并非是有意识的心灵接受感官素材的一种被动情态。自然科学依据的是"外在经验",精神科学是要分析那些"内在经验",因此,所有社会科学都需要某种将心理分析和历史分析结合起来的方法,这是让古老历史学成为真正科学的关键。[55]

为弥补历史主义缺陷,狄尔泰构想了宏大的历史哲学计划;同时,受其思想影响的"艺术科学"(Kunstwissenschaft)[56],也在这方面取得一系列成就。不过,德

---

[55]〔德〕狄尔泰:《精神科学引论》,第1卷,童奇志、王海鸥译,北京:中国城市出版社,2002年。
[56] 综合起来,哲学家巴赫曼(Karl Friedrich Bachmann)是第一位提出"艺术科学"概念的人。那是在1811年,他把"艺术科学"理解为一个与美学同义的词语,与"艺术理论"(Kunstlehre)也可互换,意指所有艺术的原则和最高准则,其科学性来自于艺术和美的观念的发展。这个概念是在19世纪早期的理想主义氛围下产生的,"艺术科学"就是对艺术的哲学反思。1819年,纽斯兰(Franz Anton Nusslein)在《艺术科学手册》(Lehrbuch der Kunstwissenschaft)中,把"艺术科学"设想为探索自足的艺术和美的本质,这种哲学探索与艺术史相互交汇的状况,在1820年黑格尔柏林大学美学讲座中达到巅峰。这个时期,也有其他许多学者因应人文科学发展,重新定义艺术的科学研究,比如斯纳泽(Carl Schaase,1798—1875)和霍索(Heinrich Hotho,1802—1873),此二人都是黑格尔的学生,1830至1840年代,他们致力于撰写带有推测性的艺术史著作,着眼于一般的描述。而像鲁默尔(Karl Friedrich Rumohr,1794—1843)和瓦根(Gustav Waagen,1794—1843)这样的学者,则是开创了艺术史的批判性的历史研究方法。鲁默尔的《意大利研究》(Italienische Forschungen)广泛使用文献材料,并对瓦萨里的《名人传》提出批评。他强调了中世纪与文艺复兴时代的连续性,他的研究为艺术史学科奠定了方法论的基础;瓦根就凡·艾克兄弟绘画进行的研究也同样如此,提出(转下页)

意志的"艺术科学"还得益于康德以来的形式主义美学崛起,尤其是以霍尔巴特(Johann Friedrich Herbart)、费希纳(Gustav Fechner)、洛茨(Hermann Lotze)、冯特(Wilhelm Wundt)、齐美尔曼(Zimmermann)等为代表的美学心理学和费歇尔(Robert Vischer)、里普斯的移情心理学。[57] 沃尔夫林、李格尔、格勒等人的批判艺术史学的实践,可理解为这一学术传统的延续和发扬。另外,康拉德·费德勒和希尔德勃兰特的空间和形式的纯视觉理论也在认识论上,促进艺术史成为一门真正的人文学科。

温克尔曼和赫尔德激发了德意志历史主义思想的发展,是基于他们直接面对艺术品的研究方法。借助视觉和触觉,在个体的直观和表现中,达到对民族或时代精神的理解。莱布尼茨所说的内在真理的发现,不仅要通过理性的自然之光,更要通过直觉和表现。他在《人类理智新论》中,明确表达了对所谓理性的最重要的工具"三段论"在人类求知活动中的作用的质疑。他认为,没有三段论,人的心灵同样可以很容易看出,甚至也许更好地看出各种证据间的联系。[58] 人的直觉知识的能力和相应的观察目光,要比理性更有价值,观念和真理之间的联系是可被直接看到的,是完美心灵对于我们认识所不及的未来的千百种事物的显明性的感悟。[59] 这种感悟不可能通过人为的理性和力量获得理解。

洪堡(Friedrich Wilhelm von Humboldt, 1767—1835)、兰克和狄尔泰主张的历史理解必定是直觉预感的论断,在艺术史中要比在一般的包罗万象的文化史中更加切题;其次是民族或时代文化的主体性及精神目标、内在法则的先在设定,这是个体研究者依凭感性材料实现历史理解的另外一个前提。19世纪晚期兴起的历史哲学,把对研究者和研究对象这两个不同性质主体间的理解,安置在科学心理学的基点上,这也推动了艺术史的温克尔曼-布克哈特传统的转型。沃尔夫林、李格尔、格勒和施马索等艺术史家,正是借助视觉形式创造的心理学,创建了现代意

---

(接上页)要使用第一手资料,有时,这也被说成是实证主义。不过,在德语国家的历史学家中间,诸如兰克、尼布尔这样的学者,在重视原始资料的同时,也不排斥解释性的概念框架的作用。他们把原始的艺术与文字资料放在特殊的地位,在研究和写作中,注重精确性和真实性,这也构成了一种认识论的突破,引入了以经验为驱动的艺术史的概念,其蕴含的新的学术理念成为规范。特别是到了施洛塞尔那里,文献资料的分析和研究成艺术史研究的最核心的工作。

不过,施马索(Schmarsow)提出的"艺术科学"概念是现象学意义上的,这个时期,齐美尔曼也提出过"形式的科学"(Formwissenschaft)。沃尔夫林、沃林格和维也纳学派学者李格尔、泽德迈尔和奥托·帕赫特等,都试图把"艺术史"(Kunstgeschichte)改造成为客观的"艺术科学"或者"艺术的自然史"(Naturgechichte der Kunst),以改变传统艺术史的主观经验的艺术分析和批评。"艺术科学"的目标在于揭示艺术史的基本法则或概念(Grundbegriffe),即那些决定特定时代和民族的艺术风格走向的心理基础,他们主要受到了狄尔泰"精神科学"(Geisteswissenschaft)观念的影响。狄尔泰认为,社会学和历史学归根结底是精神科学,艺术史也属于精神科学的分支。"艺术科学"的译法,在字面意义是没错的,但也容易把它当作一般的艺术理论的概念,并且也没把这个词原本的历史内涵揭示出来,因此把"Kunstwissenschaft"译为"艺术史科学"也是可以的。

[57] Wolfflin, *Empathy, Form, and Space Problem in German Aesthetics, 1873-1893*, Harry Francis Mallgrave and Eleftherios Ikonomou (eds.), The Getty Center for the History of Art and the Humanities, 1994.
[58] 〔德〕莱布尼茨:《人类理智新论》,陈修斋译,北京:商务印书馆,1982年,第570页。
[59] 同上书,第588页。

柏林的洪堡雕像

义的"艺术科学",为后来的"美术史"超越经验化的批评和鉴定确立了一种构架的原则,即形式和表现的"艺术科学"。

## 七、文化史与"观看方式"的历史

温克尔曼-布克哈特的文化史传统在沃尔夫林那里,转变为"观看方式"的风格史,经验的理解或直觉最终落实在视觉形式创造的心理机制上。赫尔德的古代雕塑的触觉和视觉感知方式的逻辑性、历史性探索,应被视为沃尔夫林"观看方式"艺术史的先声。

1886年,沃尔夫林博士论文《建筑心理学导论》("Prolegomena to a Psychology of Architecture")中的一段话成了现代风格理论的老生常谈,其主旨是说,哥特式精神在这个时代人们穿的鞋子上得到反映的程度,与在人物雕像的表情、姿

态和教堂尖拱结构上的是相同的。[60] 这当然是一种理想主义的说法，但也确实反映了沃尔夫林早年就强烈感觉到时代或民族精神气质与艺术风格间的联系纽带。他认为，视觉形式创造是受到某种共同的心理法则支配的。对于艺术作品风格特征的感性体认，应归结到普遍法则上，并由此来认识民族和时代的精神理想。他说："风格不是由个体随意创造出来的，而是出于普遍情韵，个体只是让自己沉浸在这普遍的情韵中，通过完美展现民族和时代的特征，才能实现创造。"[61]

沃尔夫林的早期论述带有循环论色彩。他认为，艺术科学需要认识论的基点。与温克尔曼一样，他也对包罗万象的"文化史"不满意，他说："作为时代表现的形式风格的基础并没有得到构建"，"一大堆奇怪的东西，用非常一般的类型概念来概括漫长时期，这些概念又被用来解释公共和私人的知识与精神生活的条件，向我们展现了整体的苍白意象，让我们徒劳地寻找那些据说可以让一般事实连接起来的风格"。[62]

这里谈论的不是作为民族历史（文化）主体性的视觉表现"风格"的地位问题，而是缺乏一种让艺术史家把个别经验事实归结为一般原则的知识基础的问题，或者说是艺术史家如何把对风格有序变化的直观感知，转变为通用和可传达的知识。这个问题是双重的，首先，当时的文化史并没有提供解决问题的办法，文化史中的艺术的作用，只在于它作为包罗万象的民族或时代精神的证据；艺术品的视觉本质被忽视了。在这里，沃尔夫林主要是指泰纳（Hippolyte Adolphe Taine, 1828—1893）的理论，他说：

> 有一种艺术史观念，只是把艺术视为由生活转译而成的绘画语汇，而没有其他东西，试图把每种风格都作为时代的主导情绪的表现。谁会否认这是一种富于成果的观察问题的方式？不过，它也只是带我们走到那么远，走到了正好是艺术史开始的地方。[63]

历史主义传统的一个重要观念是认为人类文化创造活动，是以不同方式折射某种（民族）精神理想的，艺术反映精神理想的能力恰恰在其感知方式上。沃尔夫林、李格尔在这一点上是延续和拓展赫尔德的思想的，都寻求在视觉层面构建

---

[60] Wölfflin, *Empathy, Form, and Space Problem in German Aesthetics, 1873-1893*, Harry Francis Mallgrave and Eleftherios Ikonomou (eds.), p.183.
[61] Ibid., p.184.
[62] Wölfflin, *Renaissance and Baroque, 1888*, Kathrin Simon (trans.), London: Fontana, 1964, p.96.
[63] Wölfflin, *Classic Art, An Introduction to the Italian Renaissance*, Peter and Linda Murray (trans.), London: Phaidon, 1952, p.287.

科学和自律艺术史的基本法则。从1888年《文艺复兴和巴洛克》到1915年《美术史的基本概念》，近30年时间里，沃尔夫林都在追寻"视觉模式"（the mode of pure vision）的内在统一性和循环变化的规律。显然，这种回到纯视觉形式的举动，以及从同步性转向历时性分析，并非是他对风格与民族精神关系问题的回避和排斥，而是出于更准确表达形式与精神的关系的意图。他认为，风格的双重根基，首先是时代和民族气质的表达（当然也是个人气质的表达）；其次是理性化的心理进程反映在视觉再现模式的变化中。[64] 沃尔夫林并不怀疑形式创造中的精神角色，他要挑战的是原先的那种过于表面的历史阐释。研究者对作品风格与形式特点的直观感知，进而达到艺术史的会通理解，中间需要认识论的支点。这个支点，沃尔夫林认定是在"纯视觉"上，这个"纯视觉"是风格与精神相关联的前提，导致一种以纯视觉方式为知识目标的形式主义，也就是一种"纯视觉"的历史。

"纯视觉"概念虽然为艺术史家提供了哲学和科学心理学的支撑，但在形式与精神之间还需要一个回应机制，用沃尔夫林话的说："我们仍旧需要寻找到从学者的书房走向采石场的道路。"[65] 在沃尔夫林的《文艺复兴和巴洛克》和《建筑心理学导论》中，这条道路是由身体而来的，被归结到移情心理学上。"心理学让艺术史家可以把个别情况归诸一般法则"[66]。沃尔夫林把形式构成与身体的有机生命结构相类同，形式感获得一种有机生命的"体验"（Erlebnis），心理感知直接转换为身体的形式。他说，风格反映一个时代人们的"态度"（Haltung）和活动，态度也意味着姿态。[67] 身体既是精神的标示物，也是精神状态的接受器官。其间，并不需要复杂的哲学论证。作为知识中介，身体纯粹而直观，有助于避免认识论的混乱。如尖顶山墙比例变化的过程，蕴含世界观的整体演化，这种说法是基于身体与精神或思想状态的一致性。沃尔夫林不害怕这会被人说成是幼稚类比。他的早期思想中的身体是文化性的，受到近于偶像般的崇拜。建筑展现人体活动的姿态，这种姿态对应的精神状态，是与服饰作为人体行动和精神表达的情况是一样的。鞋子也因为与脚的关系，即与一个运动器官的关系，使得它可以像教堂一样表达时代精神。以研究者对历史素材的移情感知为起点，获致历史的直观理解，这是温克尔曼、赫尔德、尼布尔和兰克以来的历史主义思想的核心，沃尔夫林的移情理论，则把这个观念也变成了一种生理和心理美学。

---

[64] Wolfflin, *Principles of Art History: the Problem of the Development of Style in Later Art*, M.D.Hottinger (trans.), New York: Dove, 1950, pp.10-11.
[65] Wolfflin, *Renaissance and Baroque, 1888*, Kathrin Simon (trans.), London: Fontana, 1964, p.96.
[66] Wolfflin, "Prolegomena", from *Empathy, Form, and Space: Problem in German Aesthetics, 1873-1893*, Harry Francis Mallgrave and Eleftherios Ikonomou (eds.), p.184.
[67] Ibid., p.182.

近代以来，德意志地区历史主义思潮的壮大、文化与艺术科学的发展，并非在真空世界里发生，而牵涉社会、民族和政治的诉求。德意志地区长期政治分裂导致的民族身份的缺失，以及19世纪初兴起的反拿破仑民族解放运动，都是这种历史主义思想的催化剂。历史主义强化了德意志民族的文化和语言共同体的意识，强化了民族的共同精神目标、文化统一体的归属感，这在社会政治生活中也起到重要作用。伊格尔斯在《德国的历史观》中说，精神（文化）科学（Geisteswissenschaften）从一开始就带有政治功能：

> 在德意志，大学里的教职有点类似于公务员，带有比较强烈的官方色彩。18世纪后期开始，德意志历史职业是以大学为中心的。而在欧洲和美国，这一般要迟至19世纪才出现。正像人们常常指出的，历史学家是国家的雇员，是一个国家的公务员。[68]

就艺术史而言，早在18世纪80年代，菲奥利洛（Domenico Fiorillo）就在哥廷根大学教授艺术史，柏林大学1844年设立艺术史教席，维也纳大学1851年前后也安排了专门的艺术史教席，这种情况与艺术史在确立德意志民族文化身份方面所起的作用是分不开的。相形之下，在英国，艺术史的教席要到第二次世界大战之后才出现，比如牛津大学的艺术史教席是在1955年设置的。[69]

---

[68]〔美〕伊格尔斯：《德国历史的观念》，彭刚等译，南京：译林出版社，2006年，第23页。
[69] 1955年，埃德加·温德（Edgar Wind）被任命为牛津大学第一任艺术史教授。

# 第四章
## 斯莱格尔与歌德：古典与哥特

第二次世界大战之后,德国的历史和艺术的精神传统问题,不论在东德和西德都是禁忌话题,职业化的历史学传统经历了严峻的道德危机,历史学家的书斋思考和历史主义的学术旨趣,变得需要接受来自良心的拷问。两边的艺术史家宁愿讨论个体的艺术家,而不太愿意涉足诸如共同的德国艺术传统是什么的问题。最好是问"艺术是什么",而不要问"德国的艺术是什么"。艺术史家的任务是要尽量让德国艺术家融入一般的西方艺术史叙事中,消解德国艺术概念,尤其是在西德(当时的联邦德国),艺术史研究和著述转向一种"西方主义"(Occidentalism)。德国艺术传统,被认为是19世纪以来民族主义神话的产物,与德意志浪漫主义和"文化民族"(Kulturnation)的思想相联系,比较容易引起政治歧义,而以西方艺术涵盖德国艺术家,对战后刚刚恢复秩序的欧洲而言,是政治正确的举动。

1989年,柏林墙倒塌,冷战结束;第二年,德国重获政治统一。随着德国社会政治、经济和文化的一体化进程,对于在什么样的层面上看待被历史主义迷雾遮蔽得若隐若现的德国文化与艺术问题,传承悠久的德意志"文化民族"思想积淀是否已在一般西方文化和历史概念下,得到了彻底清理或衍生出新形态,学界希望能提出一些值得探讨的论题。汉斯·贝尔廷(Hans Belting)的《德国人和德国人的艺术:棘手的关系》(*The Germans and Their Art: A Troublesome Relationship*)说出了自己的一些想法。他对近代德意志艺术史、艺术批评及其相关的民族文化身份建构的渊源进行了梳理,尤其关注二战之后,德国艺术史学界如何反思自身的学术传统。他谈到1945年以来,在几次重要的国际艺术史年会中发生的争论,以及德国艺术史学的西方化转向遭遇的种种问题。

在一种西方文化的视野下,贝尔廷提出了类似于神圣罗马帝国时代的地方文化主义构想,把布劳费尔(Wolfgang Braunfel)1979年以来编撰的8卷本《神圣罗马帝国的日耳曼国家艺术》(*Die Kunst im Heiligen Romischen Reich Deutscher*),视为这种西方主义的德意志艺术研究的范例。[1] 这部著作历史叙事的节点是在1806年,即神圣罗马帝国覆亡之前,此时德意志地区民族意识尚未全面觉醒。艺术滋生于那些政治上处于半独立状态的公国、骑士领地、自由市中,多样化的地方面貌非常突出。他认为,这时的艺术说不上有什么日耳曼民族的特点,更不用说是德意志艺术风格了。真实的情况,毋宁是由各种艺术传统构成的色彩斑斓的马赛克,它们在各自区域中发展,反映出所属公国、主教区和市镇文化的特点,这倒让笔者想起美国20世纪50年代末那部风靡一时的电影——《音乐之声》,其奥地

---

[1] Hans Belting, *The Germans and Their Art: A Troublesome Relationship*, Scott Kleager (trans.), New Haven and London: Yale University Press, 1998, pp.80-89.

利地方文化主义理念，现在回过头来看，像是"大德意志道路"的回声。松散政治下的多元文化，不知道是否也隐含了欧洲统一体的文化构想。

## 一、文化民族

汉斯·贝尔廷和布劳费尔的构想，并非空穴来风，而是在近代德意志思想传统中有着深厚渊源。地域文化发展导致的文化共同体意识，即一种"文化民族"观念，被视为近代德意志民族主义思想的特点，它与英国和法国的"国家民族"（Staatsnation）是截然有别的。

梅内克像

梅内克（Friedrich Meinecke）1907 年出版的《世界主义和民族国家》（*Weltburgertum und Nationalstaat*）中，把近代德国的观念史概括为从"文化民族"向"国家民族"的转换。[2] 他通过对威廉·洪堡（Whilem von Humboldt）、诺瓦利斯（Novalis）、斯莱格尔（Friedrich Schlegel）、费希特（Johann Gottlied Fichte）、亚当·穆勒（Adam Muller）、施坦因（Karl von Stein）、格奈泽瑙（August Neithardt Gneisenau）、威廉四世（Friedrich Wilhelm IV）、黑格尔（Georg Wilhelm Friedrich Hegel）、兰克（Leopold von Ranke）和俾斯麦（Otto von Bismarck）等人思想的剖析，揭示出德意志人是如何克服"文化民族"的"世界主义"（Weltburgertum），而走向一种以现实的"国家民族"建构为目标的实践的。

梅内克所说的"文化民族"，是指"基于某种共同的文化经历而凝聚起来"的共同体。"共同的语言、共同的文学与共同的宗教是最重要的，也是最有效的文化要素，它们创造并共同维系了一种文化民族。"[3] 与此同时，任何个体的追求和力量又在民族的文化共同体内得到自然发展的机会。国家民族则"首先是建立在一种普遍的政治历史与法则的统一力量之上"[4] 的。在德意志地区的历史学传统中，古代希腊人被视为这种"文化民族"的典范，他们的语言超越国家和政治分界，与

---

[2]〔德〕梅内克：《世界主义与民族国家》，孟钟捷译，上海：上海三联书店，2007 年，第 3—14 页。
[3] 同上书，第 4 页。
[4] 同上书，第 2 页。

共同的文学和艺术传统紧密相连。而从 18 世纪到 20 世纪，希腊诗歌、戏剧和造型艺术对德国作家和学者产生了持久而深刻的影响，尽管这种影响很多情况下是基于一种误读，[5] 但无论如何，"古代希腊统治德国"的文化现象是显而易见的，希腊是德意志的楷模。

当然，梅内克也承认，"文化民族"可以同时是"国家民族"，在这种情况下，人们就不知道，到底是政治性的联合强大，还是宗教、文化的力量强大。在他的阐释中，民族更多地倾向于一个特有的和内涵丰富的精神共同体，从中产生一种或多或少明确的意识。[6] 此外，这个精神共同体与共同的居住地、共同的来源、共同的或相似的血统融合、共同的语言、共同的精神生活、共同的国家联合体和联邦等因素也关联在一起。

事实上，在近代德意志地区的民族观念变革过程中，艺术史扮演的角色颇耐人寻味。德意志艺术史学的创建，以及美学领域对造型艺术的特别关注，与艺术史家、哲学家对希腊古典文化的感知和理智机能的整体性的信仰联系在一起，也牵涉德意志"文化民族"观念中的美学问题。作为希腊艺术的发现者，温克尔曼秉持这一信仰，赫尔德、莱辛、席勒、歌德也是这样。1805 年，歌德在《论温克尔曼》中说得很清楚：

> 人类可以通过独立感官有目的的运用，获得很多东西，也可以通过把几种感知能力综合起来获得非同寻常的成就，但只有在他把自己所有的感知能力和资源统一起来后，才能完成一项全然意想不到的任务。后者就是古代人留下来的令人愉悦的财富，尤其是希腊人在他们的黄金时代创造的东西，而命运是把前面两种可能赋予了我们现代人。[7]

他还说：

> 人类健康的本性是作为整体而发挥功能的，在世界中，他会感觉到如同在一个宏大、美丽和充满价值的整体里，身心愉悦的和谐之感给他

---

[5] E.M. Butler, *The Tyranny of Greece over Germany*, New York: The Macmillan Company, 1935, p.7. 在论及德国对希腊的误读时，作者写道，德国人在接受希腊的过程中，是否获得了关于希腊人的准确知识这一点很少被提及。当然，温克尔曼及其追随者对希腊诗歌和造型艺术的特质的解读总体而言是错误的。但是，准确的知识是没有什么激动人心的力量的；相反，理想尽管不真实，却对德国人的思想具有强大的影响力。他的这本书想要发掘的也正是这股力量。
[6]〔德〕梅内克：《世界主义与民族国家》，孟钟捷译，第 3 页。
[7] H.B. Nisbet (ed.), *German Aesthetic and Literary Criticism: Winckelmann, Lessing, Hamann, Herder, Schiller and Goethe*, Cambridge: Cambridge University Press, 1985, p.237.

提供了纯粹的和自由的快乐，宇宙就能够达到它的目标。[8]

这是一种浪漫的古典情怀，是对古希腊文化的感觉和智性、理想与自然的人类知识有机统一性的追念，也表达了对现代文化中的智性能力片面发展的缺憾之感。确实，相对于荷马、但丁、莎士比亚，歌德所处的是一个知识不断增长、生活日趋支离破碎的世界，任何人都无法将如此庞杂的知识组织为一个有机整体，并内化到自己的生活当中。生活的神秘感，通常是知识激情的源泉，现在却被这种机械知识的积累所泯灭了。只有诗歌和造型艺术才不需要以积累和组织这些知识为寄托。歌德说，诗人和艺术家具备了一种世界的直觉知识，日常生活体验在向他们显示生活的整体性。[9] 他坚定地信奉温克尔曼和赫尔德的古代希腊艺术的观点，后者勾画的文化与艺术统一体的景象，正是他的魏玛时期的梦想家园。[10] 而上述这些思想，也是德意志"文化民族"和"世界主义"政治理想的艺术和美学的支点。这些美学家、哲学家和艺术史家，倾心于古代造型艺术，他们看到的是个体自由创造与"文化民族"的精神理想的统一性，看到的是让"感性的人由美引导走向形式和思维，精神的人由美引导回归物质，被重新还给感性世界"[11]的契机，看到的是个体追求的目标在这里表现为一个纯粹的人类理想，这一切也成了德意志艺术的精神理想和它的现代性反思的重要方面。

二战之后，老年的梅内克在反思法西斯主义灾难时，仍然坚持了德意志"文化民族"的基本价值观，他的《德国的浩劫》（*The German Catastrophe*）和另一位历史学家里特尔（Gerhard Ritter）的《欧洲和德国的问题，德国政治思想的历史特殊性的反思》（*Europe and the German Question, Reflections on the Historical Peculiarity of German Political Thought*）都认为，纳粹主义不只是德国现象，而是整个欧洲的问题，纳粹的病根不能归诸"文化民族"的高远理想与普鲁士军国主义的结合，根本症结还是在于欧洲现代文明本身。[12] 梅内克更是直接把矛头指向现代西方"物质主义"和"实用主义"世界观的泛滥以及"丛林原则"。作为一部带着强烈现实政治指向的观念史论著，《德国的浩劫》字里行间流露出作者对近代德意志衍生的高尚的知识和文化生活的追怀之情。在他看来，德国悲剧就在于这

---

[8] H.B. Nisbet (ed.), *German Aesthetic and Literary Criticism: Winckelmann, Lessing, Hamann, Herder, Schiller and Goethe*, Cambridge: Cambridge University Press, p.237.
[9] F M Butler, *The Tyranny of Greece over Germany*, p.87.
[10] Ibid., p.97.
[11]〔德〕席勒：《席勒文集》，第6卷，朱雁冰等译，北京：人民文学出版社，第228页。
[12] 参见 Georg G. Iggers, "The Decline of the Classical National Traditional of German Historiography" from *History and Theory*, Vol.6, 1967, p.397.

种以"文化民族"建设为目标的更为高级的文化力量,被一种浅薄和低级的对于权力的热衷所淹没了,没能转化为有效的政治实践。他在最后一章《德国的新生之路》中指出,虽然战后德国被剥夺了政治的独立,并重新陷入分裂状态,"却也应该怀着骄傲的忧伤,怀念她自己过去所曾享有的统一和强大。而她以往追求统一和强大的努力,是载负着精神与力量、人道与民族性的内在结合那样一种伟大的思想,从中就为我们产生出来了伟大的文化价值。"[13]

## 二、歌德与斯特拉斯堡大教堂

梅内克所说的过去时代的伟大文化价值,就美学与艺术而论,是一种古典和哥特式理想。18世纪晚期、19世纪初期,德意志地区的狂飙突进和浪漫主义的"文化民族"的寻根,是以哥特式和中世纪晚期、文艺复兴早期的北方艺术复兴为标志的,在文学批评、艺术创作和政治领域里流行一时。这中间,最引人注目的人物包括年轻时代的歌德、斯莱格尔兄弟以及格奥尔格·福斯特(Georg Forster)等。

歌德是第一位毫无保留地赞颂哥特式建筑的作家。他的《论德意志建筑》,表达了对哥特式教堂作为德意志民族精神象征的推崇之情。1770年4月,歌德来到斯特拉斯堡,最初抱着对哥特式建筑的通常认识,即认为它是混乱、无序、不自然、装饰过度和琐碎的。在他的想象中,斯特拉斯堡大教堂应是一头建筑怪兽。但是,当他真正面对这座雄伟的主教堂时,他感到自己的成见如此荒谬——教堂的立面让他感到震惊,具有高度的内在统一性,所有细节都协调在整体结构中,没有丝毫多余的东西,像一棵"上帝之树"。[14]而只有那些精神世界保持整体感的人,才能释读出设计者的意图。[15]

在他看来,这样一座建筑物,应出自天才建筑师之手,他就是埃尔温·施泰因巴赫(Erwin von Steinbach)。由此,他也形成了对德意志

歌德像

---

[13] 〔德〕梅内克:《德国的浩劫》,何兆武译,北京:三联书店,2002年,第162—163页。
[14] Goethe, "On German Architecture", from *German Essays on Art History*, Gert Schiff (ed.), New York: Continuum, p.33.
[15] Ibid., p.34.

歌德故居，法兰克福

歌德故居室内，法兰克福

建筑传统的新理解。他认为，斯特拉斯堡大教堂是德意志天才精神的最深刻的体现，而法国理性主义文化，因其感受力微弱，无从创造如此壮观的建筑。[16] 在建筑语言层面，他着重论述古典建筑与德意志建筑的差别，前者把立柱视为最重要的构成元素，也是最美部分，"形式的静穆与伟大在于排列齐整的立柱。圆柱特性是一种在空间中自如的伫立感"[17]，不能让它们依附于墙体；而德意志建筑中，墙体，而非立柱，占据主导地位，丰富而巨大的墙体的表现力是重心所在，装饰繁复的墙体直冲霄汉，枝丫横生、叶簇叠层，仿佛夜空中的点点繁星，创造出神的荣光。[18] 使得无以数计的局部和细节贯穿起来的，正是哥特式建筑中的一种持续的生长性，以及这种生长性所带来的整体活力，这当然与以规则和尺度为基础的法国和意大利建筑形成了鲜明对照。对德意志的艺术天才而言，现成的尺度和规则往往是破坏创造、束缚创作者的感受和行动的力量。[19]

事实上，歌德这种对斯特拉斯堡大教堂的赞美也预示了新的美学趣味，这种趣味强调建筑中活跃的造型力量。"'美的艺术'之前，它首先是"造型的"（bildend）。造型艺术同样是伟大和真实的，并常常在'美的艺术'之上。人类安全感是在一种建构本能的活动中获得的。即便是原始艺术，那些奇异和复杂的线条中，也存在和谐，是一种个体的美，而不是集体的美。"[20] 哥特式教堂的和谐，也许并不符合理性原则，却符合"内在必需"的原则，即一种自然生长的原理。艺

---

[16] Goethe, "On German Architecture", from *German Essays on Art History*, Gert Schiff (ed.), p.39.
[17] Ibid., p.35.
[18] Ibid., pp.35-36.
[19] Ibid., p.35.
[20] Ibid., p.68.

斯特拉斯堡大教堂

《斯特拉斯堡大教堂》版画

家依据"内在必需"而让教堂产生美。到了1775年,歌德在他第二篇阐释这座教堂的文章中,再次重申了这种与自然平行的创造和建构的力量。建筑物的比例、关系和统一性,也在自然界生物的细胞中存在。这基本属于一个艺术品的有机生命力的寓言,意味着内外并置,简单地说,艺术是人类经验的象征形式。

当然,现在看来,歌德这篇论文是包含史实错误的。这座建筑物的结构实际上出自4位建筑师之手,整体风格也并没有统一性,施泰因巴赫只设计了西立面。此外,如果没有法国的夏特勒大教堂、圣·丹尼斯修道院教堂,斯特拉斯堡大教堂也是不可想象的。从歌德当时的写作意图来说,这篇文章其实主要是为了反对日渐僵化的学院

古典主义和法国洛可可美学，诸如柏林的苏尔泽（J.G. Sulzer）、巴黎的劳吉尔神父（Abbe Laugier）等人。前者的著作《美术的普遍理论》（*Allgemeine Theorie der schönen Künste*）中，哥特式被用来指称一切没有形式和趣味的野蛮的东西。作者说，哥特式是出生低微的人获得财富和权力后，在服饰、行为、住房、器物等方面模仿文明世界的产物。用当今流行的话说，是一种"土豪"的美学。因此，哥特式并非是一个风格概念，而是一个称呼粗野的乡巴佬行为的词汇。歌德的文章是对苏尔策的这种偏见的批判。

虽然与历史实际有一定的出入，但歌德的斯特拉斯堡大教堂出自一人之手的说法，却也预示了一种协调感性质料与理智形式关系的天才创造者的观念。哥特式教堂蕴含粗放而热烈的情感，通过丰富和敏锐的个体感受得以表达，这是贫乏的和矫揉造作的学院古典主义或洛可可建筑无法比拟的。他意识到，艺术并非只是美的问题，其深层动机是超越美的，尤其超越洛可可时代那种退化为琐碎、零散的美。他认为，艺术早在美之前，就已形成。这种想法激发他去发掘人类早期艺术的表现力，在狂乱线条和鲜艳色彩中发现和谐的关系。原始人用贝壳、羽毛装饰身体，大教堂以个性化的美打动人心，诸如此类的成就，不是古典建筑单一和贫乏的美的法则可以涵盖。繁复关系中彰显的活力与和谐战胜了他头脑中的古典美的先入之见，于是，他把这类艺术归结为一种年轻之美。[21]

## 三、斯莱格尔：德意志艺术传统

当然，歌德年轻时代对德意志传统艺术的热情，也在这个时期一些浪漫主义作家的作品中反映出来，诸如威廉·瓦肯罗德（Wilhelm Heinrich Wackenroder，1773—1798）、蒂克（Johann Ludwig Tieck, 1773—1853）、弗里德里希·斯莱格尔（Friedrich Schlegel，1772—1829）、福斯特（Georg Forster, 1754—1794）等。不过，与歌德有所不同，他们对哥特式艺术及其理论的推崇，是与一种艺术的宗教使命意识联系在一起的。1815年后，天主教复兴和德意志民族意识觉醒，使得他们致力于从形式的精神性及其内涵的超验性，来阐释哥特式教堂乃至整个北方地区的艺术传统。

瓦肯罗德1797年出版的《一位热爱艺术的修士的内心倾诉》（*Effusions of an*

---

[21] Goethe, "On German Architecture", from *German Essays on Art History*, Gert Schiff (ed.), pp.33-41.

弗里德里希·斯莱格尔像

Art-Loving Monk）[22]，是第一部把北方文艺复兴与意大利文艺复兴相提并论的著作，他还特别视丢勒为与意大利文艺复兴大师同等地位的人物。身为清教徒，他却在天主教堂发现了基督教精神传统的活力。他认为，若要恢复艺术的往日辉煌，就要重建艺术与宗教的联合，他甚至把盛期意大利文艺复兴大师达·芬奇和拉斐尔，也说成是中世纪艺术大师，只强调他们的艺术的基督教特性，而完全不顾及其中的古典性。丢勒也被视为单纯的手艺人，满怀宗教热诚。年轻的斯莱格尔与瓦肯罗德一样，皈依了天主教。基督的荣耀是艺术的唯一目的。艺术只有回到神圣的根基，才能实现复兴。实际上，斯莱格尔成了当时基督教和中世纪化的德意志绘画的新趋势，也就是拿撒拉派的代言人。

斯莱格尔就北方艺术传统的论述，主要是在1802—1804年间撰写的《巴黎和尼德兰藏画过眼录》（Descriptions of Paintings from Paris and the Netherlands），其中也包括发表在《欧罗巴》（Europa）杂志上的《基督教艺术的视野和观念》（"Views and Ideas of Christian Art"）。《过眼录》的前面三篇《巴黎绘画笔记》（"Notes of the Paintings in Paris"）、《论拉斐尔》（"On Raphael"）、《意大利绘画补叙》（"Supplement of Italian Paintings"）是1802至1803年在巴黎完成的，谈论的都是罗浮宫的藏品。这些作品是拿破仑从意大利、德意志和尼德兰获得的。1803年，斯莱格尔在巴黎与布瓦塞勒兄弟（The Brothers Sulpiz and Melchior Boissere）相识，后者使他领略和理解了早期德意志绘画和哥特式建筑的辉煌。他们结伴旅行，到了比利时以及亚琛、杜塞尔多夫和科隆，斯莱格尔参观了两兄弟收藏的德意志和尼德兰绘画。1804年，斯莱格尔又发表了对传统绘画的第二和第三篇补叙。

在这些文章中，他表达了当下艺术所面临的危机，即从最初以宗教荣耀和精神超越为目标的艺术，转化为追求粗俗和空洞视错觉效果的艺术。在附录第三篇中，他对塞巴斯蒂亚诺·皮翁博（Sebastiano del Piombo）的画作《圣阿加莎的殉难》（Martyrdom of Saint Agatha）进行了分析。画作展现了一个残酷场面，看上去

---

[22] 这部著作的中译本，2002年由北京三联书店出版。

塞巴斯蒂亚诺·皮翁博,《圣阿加莎的殉难》,木板油画,127cm×178cm,1520年,碧蒂宫,佛罗伦萨

却显得很美。斯莱格尔说,他注意到许多观者快速扫一眼,就厌恶地离开了,他们指责艺术家的这种画法;但对多米尼奇诺(Domenichino)的《圣艾格尼丝的殉难》(*Martyrdom of Saint Agnes*)却满是赞赏,没有一点恐惧。这幅画作也确实充满甜美气息,对残忍没有丝毫描绘。圭多·列尼(Guido Reni)的画作《无辜者的殉难》(*Massacre of the Innocents*),是在渲染肉体痛苦,让人物形象失去尊严。在他看来,宗教画的两种情况,一是粉饰,二是夸张痛苦,都有悖于宗教艺术的精神。[23]

斯莱格尔的主张是,艺术和宗教必

圭多·列尼,《无辜者的殉难》,布面油画,268cm×170cm,1611年

[23] F. Schlegel, "Third Supplement of Old Painting", 1804, from *German Essays on Art History*, Gert Schiff (ed.), p.33.

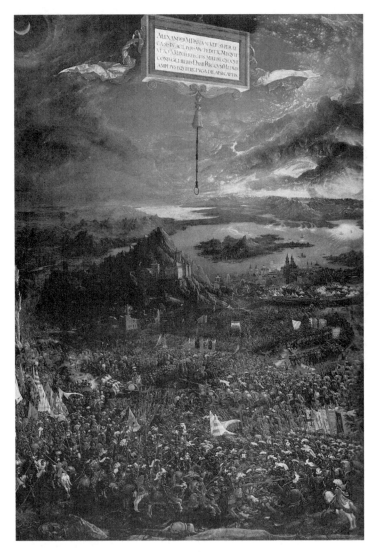

阿尔特多费尔,《亚历山大之战》

须表现神性如何打破人的世俗存在的羁绊,应以荣耀方式展现自身,必须表现救世主的深切痛楚:被羁绊在肉身中,在回归天堂途中,自愿暴露自身,圣母和基督受难形象可以用无数种方式来表达,它们也是绘画的高度和真诚度的永恒标杆。[24] 宗教绘画的神秘性是诗歌无法超越的,它把信仰和感动带给观者,因此需要保持单纯和尊严,不能渲染感官的痛楚,要真诚对待宗教主题。这也是他对当时流行的洛可可风的抨击。

阿尔特多费尔(Albrecht Altdorfer,1480—1538)的画作《亚历山大之战》,让他感受到一种不同于意大利的德意志的诗意表达,一种以宗教为终极目标的艺术范本。那是瞬间体验到的充满莎士比亚式人物的魔幻世界,还有强烈的中世纪

---

[24] F. Schlegel, "Third Supplement of Old Painting (1804)", from *German Essays on Art History*, Gert Schiff (ed.), p.66.

骑士风范，他称之为"骑士式绘画"。[25] 风景画、历史画或战争场景的称呼，不能涵盖这幅画的内涵。它丰富生动的表现力，不仅在于繁复的细节刻画，诸如武士和骑手，他们的表情、姿态和性格，各式各样的武器、盔甲、马匹、器械，乃至反射阳光的效果等，几乎就是一个细节的万花筒。同时，这个万花筒也包含一种形而上的整体氛围和力量，他把这幅画称为"色彩的伊里亚特"[26]。

俯瞰之下，绵延在大地上的文明与野蛮的较量，激起观者深挚的历史情怀。斯莱格尔觉得，老一辈德意志画家把强烈的宗教情感贯注在人物和细节当中，力图揭示整体性的超验的精神力量。他们不像洛可可画家，只玩弄表面效果，或不费思量，概念化地处理形象。事实上，这些北方画家呕心沥血，在画面中营造雄浑的形式力量，与伫立在大地之上的高耸的哥特式教堂交相辉映，凝聚了德意志艺术精神。而最终，斯莱格尔认为，这些原本分散在欧洲各地的德意志老一辈大师的绘画，在巴伐利亚首府慕尼黑集中到一起，与哥特式教堂并肩，使得德意志文化和艺术如同希腊和意大利那样，放射出耀眼光芒。在他看来，每个古老国家在习俗、生活风格，以及音乐、建筑和雕塑中，都具有鲜明的面相学特征。

斯莱格尔对北方艺术的认识，是植根于这种艺术的宗教精神的。艺术服务于教会，它的精神之美和神圣性是首先需要关注的，这也使得北方艺术可以在任何地方超越种族和国家的界限。事实上，斯莱格尔认为，民族或国家的特性应由更高的宗教目标加以融贯。当代艺术的危险在于抽象的一般性，以及理想化的肤浅。[27] 他抱怨意大利和法国画家过分追求表面的结构秩序和错觉效果，原本深刻的宗教精神被日趋贫乏和一般化的理想消融，[28] 具体而微的观看被抽象概念取代，最后蜕变为矫揉造作的艺术。而德意志艺术家却仍旧保持了观看的鲜活和具体，绘画之美凭依身体形式加以揭示，也借助于色彩唤醒感性现实中的精神本质。理想形式是需要保持个体性的存在的，所以，丢勒说："不，我不想用古代的方式作画，也不想用意大利的方式，我所想象的是作为个体的德国人的作画方式。"[29]

就此，斯莱格尔形成了一个北方和南方的艺术史框架谱系，其中，宗教的精神理想是主导因素。意大利文艺复兴艺术中，他喜欢的是马萨乔、佩鲁齐诺和曼坦纳，他们创造了单纯有力的宗教意象；至于拉斐尔，他更喜欢的是其早期作品。由此，他也认为，北方和南方艺术具有同等重要性。他充分表达了对德意志和尼德

---

[25] F. Schlegel, "Third Supplement of Old Painting" (Summer, 1804), from *German Essays on Art History*, Gert Schiff (ed.), pp 67-68.
[26] Ibid., p.69.
[27] Ibid., p.72.
[28] Ibid., p.71.
[29] Ibid., p.72.

科隆大教堂局部

科隆大教堂

兰画派老大师的喜爱。在他看来,凡·艾克的准科学性的绘画、丢勒的哲学性绘画、荷尔拜因的肖像写实主义,乃至梅姆林的画作,都属于同一个整体,一种与宗教紧密联系的艺术,根植于前文艺复兴和中世纪艺术的超验的精神价值。

1804—1805年,他出版《哥特式建筑的基本特点》(*Grundzuge der gotischen Baukunst*),阐述北方艺术的精神传统。这不是一本系统的建筑理论著述,而只是一些他在尼德兰、莱茵兰、瑞士和法国等地旅行期间撰写的游记和信件,虽然零散,却包含了对哥特式建筑的历史和精神本质的探索意图。

斯莱格尔的带有文学特点的艺术史写作方式,源于福斯特《下莱茵兰的景观》(*Anischen vom Niederrhein*,1791—1794)[30]。福斯特在书中描述了由低地国家到英国、法国的旅行经历,也是当时哥特式复兴潮流中的德意志文学力作。福斯特对哥特式建筑的评论主要集中在科隆大教堂和牛津大学教堂,特别是科隆大教堂的设计奇思,认为其内部如同原始森林般自然生长的柱子,与古典建筑的完整秩序形成鲜明对照,让他心醉神迷。哥特式建筑的奇幻世界,包含了超验的神性气质,不是琐碎和繁杂,而是浪漫主义的"无限"(das unendliche)主题,[31]这也是古典与哥特式的区别所在。福斯特对哥特式建筑的认识,与歌德有点不太一样,他很少谈论哥特式建筑的多样元素,以及构架关系的和谐与有机整体性;也不是简单地把哥特式视为德意志民族精神的标志,[32]这在当时是颇为例外的情况。

斯莱格尔也把科隆大教堂看作哥特式的典范之作。他认为,哥特式建筑是诗意的想象,"主导要素就是大胆的奇思妙想"(das vorherrschende Element der kuhnsten Fantasie),[33]扎根于北方大地,是日耳曼"族民"[34]创造精神的成就,是他们对自然,特别是植物亲情的表现。科隆大教堂密集壁柱形成的拱架,仿佛蓬勃旺发的森林,[35]观者进入一个神圣的"无限"世界,[36]这时的建筑甚至比绘画更具超验启示。

无疑,斯莱格尔的艺术的宗教使命意识,以及他的中世纪价值观,在当时受到了很多艺术家的拥护和追崇,并与在意大利之旅后逐渐转向古典主义的歌德,以及他的密友——瑞士画家亨利奇·迈耶(Johann Heinrich Meyer,1760—1832)

---

[30] 参见〔德〕W. 韦尔措特,《弗·施莱格尔的艺术史观》,《美苑》2005年第4期,第25页。
[31] W. D. Robson-Scott, "Georg Forster and the Gothic Revival", *The Modern Language Review*, No.1 (Jan. 1956): 45.
[32] Kenneth Clark, *The Gothic Revival*, London: Penguin, 1950, p.180.
[33] Friedrich Schlegel, *Sammtliche Werke*, VI, from W. D. Robson-Scott, "Georg Forster and the Gothic Revival", *The Modern Language Review*, No.1 (Jan. 1956): p.47.
[34] 丁建弘在《德国通史》中,中译成"族民",最初是指被分配到一定地区的血缘关系较近的古代日耳曼人部落,他们形成行政的和经济的组织,也被称为马尔克公社。参见丁建泓,《德国通史》,上海:上海社会科学院出版社,2002年,第11页。
[35] Friedrich Schlegel, *Sammtliche Werke*, VI, from W. D. Robson-Scott, "Georg Forster and the Gothic Revival", *The Modern Language Review*, No.1 (Jan. 1956): 48.
[36] Ibid., p.48.

形成对立，显然，歌德和迈耶的主张是有些曲高和寡的。

## 四、歌德：自然的古典理想

歌德始于 1786 年 9 月的"意大利之旅"，是他从早期激情洋溢的浪漫主义，转向冷静和理性的古典艺术情怀的契机。在意大利，古典艺术向他展现了一个新的自然的世界，这个世界同样蕴含着哥特式教堂的有机生长力，只是这种力量更多显现为法则和秩序的魅力。

> 希腊艺术实在是仅有的与这种自然理念协调一致的艺术，因此，是产生了内在完美的、形式与内容和谐的、血肉和灵魂丰盈的作品的唯一艺术。这些美妙艺术品是人类根据真实的自然法则创造的最高成就。一切武断或纯粹幻想的东西都将化为乌有：唯有必然性，唯有神。[37]

歌德认为，在意大利，他真正找到了艺术的根，一种建立在普遍和自然的人性基础上的古典风格。这种风格也应成为德意志视觉艺术创造的知性准则。对于基督教和基督教的艺术，歌德认为，它们已耗尽了自身的历史资源，古希腊和文艺复兴艺术才是西方文明的基础。基于这样的目标，意大利之旅后，他发起创办了期刊《雅典柱廊》（Propylaen），在魏玛倡导古典艺术；同时，在迈耶的协助下，组织德意志青年艺术家竞赛。不过，面对日益壮大的浪漫主义潮流，他的古典艺术复兴理想在现实中并没有多少实现的希望，刊物只出了 6 期，竞赛从 1799 年开始举办，到 1805 年结束，也没有能吸引到杰出艺术家参与。

歌德的古典情怀在于他对人与自然关系的新认识。他相信，艺术隐含了整体性的和冷静的观察世界的方式，能让人形成与自然的确实联系，而不是那种神秘的和激昂的宗教使命或超验精神体验。1789 年，他在论文《论对自然的简单模仿：样式与风格》（"Einfache Nachahmung der Natur, Manier, Stil"）中，把古典艺术的价值概括为 4 个关键词，即自然、模仿、样式和风格。[38] 艺术发展的极致是风格，

---

[37]〔德〕梅内克：《历史主义的兴起》，陆日宏译，南京：译林出版社，2009 年，第 451 页。
[38] 模仿自然是第一步，样式是指对自然范型的主观移植和改造，风格则指向了美的创造。关于模仿，莫里兹（K. P.Moritz）在《论对美的造型的模仿》（Uber die Bildende Nachahmung des Schonen）中，从心理学角度，把模仿分为三个阶段：第一阶段的模仿（Nachaffen）是从外形上模仿模特；第二阶段是讽刺性模仿（Parodie），以夸张手法表现原型；第三阶段是从思想上模仿，比如仿效苏格拉底。参见〔德〕W. 韦尔措特：《歌德与德国艺术科学》，《新美术》，2005 年第 2 期，第 5 页。

风格指向一种自由和独立的自然法则的创造。

1798年,他又在《雅典柱廊》发表《"拉奥孔"评论》("Observations on the Laocoon"),这次,他结合《拉奥孔群像》来阐述古典艺术的自然法则和价值理想。歌德特别强调雕塑在造型艺术中的特殊重要性。雕塑把一切外在于自然生命的东西都去除掉了。这件展现希腊神话的作品,只剩下一位父亲和两个儿子,他们奋力与巨蛇搏斗,创作者将复杂的文学叙事还原为自然生命的纠葛与冲突。在这里,歌德实际上表达了一种与温克尔曼、莱辛截然不同的观点。

歌德认为,拉奥孔没有声嘶力竭地呼唤,让自己的表情扭曲,反而以极大的克制力忍受肉体痛苦,这既不是出于"高贵的单纯,静穆的伟大"的精神理想,也不是为了美学效果,而只是这个事件的关键瞬间使然:巨蛇咬了祭司的腰部后,伤口的瞬间痛楚决定了雕像动态。这个节点也是雕像精神活力的源泉,后来,他在分析达·芬奇的《最后晚餐》时,也用到了这个概念。[39]

在《拉奥孔群像》中,祭司挣扎,下半身躲避,肌肉收缩,前胸突进,肩部倾斜,头部后仰,乃至面部表情等,都是在被咬后,毒液进入身体瞬间的自然生理反应。拉奥孔挣脱巨蛇缠绕的动作,与他被咬后的痛楚交融在一起。就此,歌德认为,作品的悲怆实际源于两种不同状态的过渡。[40]他还仔细分析祭司与两个儿子被巨蛇袭击的三个阶段,即小儿子完全失去抵抗力,父亲奋力挣扎和大儿子刚卷入其中,三个阶段又形成一个有机整体的瞬间,结合了抵抗与逃逸、紧张与松弛、痛楚与行动,包含了强烈的感受性,以及引致这种感受的原因,不仅是肉体痛苦,也有精神升华和知性折磨。人的复杂的精神和情感状态,诸如恐惧、激昂、绝望和愤怒等,都得到表现,这件作品穷尽了"拉奥孔"主题的所有内涵。

歌德论述这件作品的艺术效果时,站在了人体作为和谐统一的有机生命结构的基点上,即不管瞬间经受了如何剧烈的喜悦或痛楚,生命机体还是会竭力表现人的尊严,维系沉静、协调和统一的自然生命状态,平衡知性与感觉的整体的存在。一件成功作品,就应表达这种出自普遍人性的诉求。不过,歌德也没有否认在艺术中表现激情和悲怆的合理性,只是他认为,这种表现不应沦为现代雕塑中常见的那种对恐怖、欢愉情绪的渲染。[41]他相信,真正触动观者心弦的是绝境与希望共存、自由与束缚同在的境界。不管怎样,他都希望艺术家的所有努力,能回归到作为人类理想的自然生命形式当中,回到诗意永恒的目标上,最终,艺术

---

[39] 参见〔德〕歌德:《对达·芬奇著名画作〈最后晚餐〉的评论》("Observations on Leonardo da Vinci's *the Last Supper*", *Kunst und Altertum*, 1817), *Goethe on Art*, John Gage (ed. and trans.), London: Scolar Press, 1980, pp.169-195。
[40] Ibid., p.46.
[41] Ibid., p.49.

的创造要与自然的创造等同。[42] 为此，他提出了最美的作品的一些特质，包括忠实于生命的自然，提炼生命的秩序，对作品各部分差别和特点的了解，遵守静止或活动的理式、优雅和美的标准，等等。[43]

1805年，歌德又发表了《温克尔曼》一文，以这位近代艺术史创建者的人生际遇、思想历程、个性修养，特别是他的古代艺术研究为范例，进一步阐明以自然为核心的古典艺术价值及其伴生的艺术史观念，当然，这也被韦尔措特视为18世纪文化的象征、德意志心灵需要的表达，以及18世纪古典主义和19世纪浪漫主义对立的产物。[44] 歌德说："真正的艺术品在我们的思想中是某种无限的东西，同时也是自然产物。"[45] 温克尔曼就是这样一位让古代艺术中的自然精神，在自己心中乃至当代艺术和文化中复活的人物。"自然根植于温克尔曼的内心，一切都以人文理想为旨归。"[46] 他坚信，人性健康首先在于它的整体性，这种整体性也决定了人体美，特别是男性裸体之美。人体美的理式在古代艺术中是具有终极价值的，是自然创造的极致。古代艺术家是在理想化的人体美的创造中，建构起自身与自然的联系的，并把自然结合到整体的表达中，这是让所有感官和知性机能相协调的心灵活动过程。因此，古人是真正完整的人，表里如一，与世界也是一体的。

在这里，歌德实际是把温克尔曼设想为浮士德式的人物，沉浸在古代艺术浩瀚、美丽的人体和人性世界里，感知和发现自然真谛。这篇文章歌德是当作温克尔曼的思想传记来写的，涉及温克尔曼一生中对其古代艺术研究产生影响的几乎所有关键人物、事件和他本人思想变化的节点。歌德笔下，温克尔曼是一位对异教的自然法则和理想有着天然好感的人物，艺术对于他，意味着男性间的友谊，以及对于美的理想的追崇和表达。他不像斯莱格尔，在艺术中贯注了过于强烈的个人宗教情感。歌德说，温克尔曼的基督教情感比较淡薄。[47] 为了有机会进入罗马的古代艺术世界，他皈依了天主教，而实际上，天主教对于他并没有什么特别的吸引力，他在其中看到的只是一种虚饰而已。[48]

歌德更为看重的是温克尔曼素朴和天然的个性气质、后天习得的古典人文素养以及外部环境条件对他思想的影响等。在谈到温克尔曼的性格时，歌德说他以

---

[42] J. W. von. Goethe, "Observations on the Laocoon", from *German Essays on Art History*, Gert Schiff (ed. and trans.), pp.41-53.
[43] Ibid., pp.41-42.
[44]〔德〕W. 韦尔措特：《歌德与德国艺术科学》，洪天富译，《新美术》，2005年第2期，第12页。
[45] J.W. von. Goethe, "Winclemann", H.B. Nisbet (trans.), *German Aesthetic and Literary Criticism, Winckelmann, Lessing, Hamann, Herder, Schiller and Goethe*, H.B. Nisbet (ed.), Cambridge: Cambridge University Press, 1985.
[46] Ibid., p.237.
[47] Ibid., p.239.
[48] Ibid., p.243.

诚待人，也以诚待己，对真理有一种内在的爱，关注自身的整体存在；但他也没有系统地工作，而总是凭依自然的秉性和情感，在每个新的发现中获得知性愉悦。[49] 他性格坚毅，良好的思想和知性素养是他的道德和美学指导。事实上，他具有某种自然宗教的概念，神主要是作为美的源泉，而不是与人的联系而存在的。[50] 当然，歌德也不认为温克尔曼的内心世界静如止水，他的性格中，同样包含深切的纠结和无尽的骚动。[51]

对于温克尔曼古代艺术研究的成就和世界的声誉，歌德认为，这与他在古典文献学方面的素养、写作水平、社会交际和沟通能力，以及与浪漫派古典艺术家门加斯、厄泽（A.F. Oeser）、福塞利（Fussli）等人交往中了解到的形式美和艺术创作的知识相联系。从外部条件上讲，当时的古物收藏热、庞贝与赫尔库兰姆古城遗址的发现，以及哲学领域的康德认识论转向等，都是温克尔曼古代艺术史著作能在学界产生重大影响的知识条件。歌德的论文是一篇温克尔曼的传记，却又好像在追述他的心路历程，把这位"近代艺术史之父"的成长线索和时代因素综合在一起，还原那些让最初的艺术史研究萌芽和发生的力量。在这个意义上，这篇文章也是艺术史学的一个范本。

在论及歌德艺术史学思想中的古典主义时，自然无法回避他与瑞士艺术家迈耶（Johann Heinrich Meyer，1760—1832）的联系，国内学界对作为艺术史家的歌德的认识，很大程度上来源于韦尔措特在1921年出版的《德意志艺术史家》（*Deutsche Kunsthistoriker*）中的说法。[52] 韦尔措特用了一个专门章节，来论述歌德与艺术史家迈耶的关系。

迈耶要比歌德小11岁，是浪漫的古典派艺术家福塞利的学生，在罗马研究艺术，是一位典型的新古典主义画家，但不是什么大师，也不是初学者。歌德抵达罗马后不久，与他相遇，两人的密切关系持续了46年，直到歌德去世。他是歌德古典艺术的向导，也

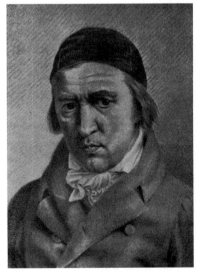

迈耶像

---

[49] J.W. von Goethe, "Winclemann", H.B. Nisbet (trans.), *German Aesthetic and Literary Criticism, Winckelmann, Lessing, Hamann, Herder, Schiller and Goethe*, H.B. Nisbet (ed.), p.255.
[50] Ibid., p.254.
[51] Ibid., p.256.
[52]〔德〕W. 韦尔措特：《歌德与德国艺术科学》，洪天富译，《新美术》，2005年第2期。

被视为温克尔曼遗产的继承者。歌德对艺术史的任何讨论都需要对迈耶有所涉及。韦尔措特认为，歌德眼中的迈耶属于那种"注重实际、坚持不懈、顽强能干、文静勤奋的人。聪明，但缺乏创造性"[53]，与歌德本人富于创造力的想象和灵感的知性特质正好形成互补关系。迈耶分析艺术作品时，总是显得冷静、理性和井井有条，他也掌握了很多艺术的实际知识，这对歌德寻求和建构一种"艺术科学"是至关重要的。歌德不厌其烦地称赞迈耶，说他具有"像天空一样明朗的概念"[54]，贡布里希在《歌德与艺术史：迈耶的贡献》[55]中，特别强调了两人在古典艺术价值观和反对浪漫主义艺术方面的一致性，这主要是指1817年迈耶撰写的《新德意志和宗教，爱国主义艺术》（"Neu-deutsche Religios-Patriotische Kunst"），文章在浪漫主义艺术圈引起巨大反响。事实上，正是因为歌德与迈耶的异常紧密的思想联系，导致人们把歌德艺术史学思想中的古典主义与迈耶的以"规则"或"标准"为先导的、带有浓厚教条色彩的"古典主义"[56]相混淆。

需要指出的是，构成歌德艺术史观念核心的是"自然"，而非某种外在的绝对"规则"或"标准"。在歌德的思想中，艺术与自然一样，是一个有机整体。如果说其中包含某种法则或标准的话，那也是在自然生长活动中，在各种变化当中显现出来，就像植物的繁衍和分叉。艺术创作中，诗人感性的自由想象与自然科学家对法则和规律的追寻是统一的。达·芬奇的《最后晚餐》中的那个引起全部情节、使所有观者激动和喜爱的动机，也就是那个所谓的"生命点"，造就了这幅画作在精神上的有机统一，这种统一同样也可以在《拉奥孔群像》、曼坦纳的《恺撒的凯旋》，以及他最喜欢的古典建筑师帕拉第奥的必然与自由、幻想与现实有机结合的建筑中找到，[57]当然，也蕴含在他年轻时代所极力赞颂的斯特拉斯堡的哥特式大教堂中，在巴洛克艺术大师鲁本斯和荷兰、法国的风景画当中，在德国的浪漫主义画家弗里德里希、奥托·龙格的作品中。如果一定要用浪漫主义或古典主义术语来定义，那么，两种倾向毋宁相互交织，而不是楚河汉界。

这种情况也反映在歌德《浮士德》第二部"海伦娜悲剧"中。他在1827年给朋友的一封信中谈到《海伦娜》时说："我从来不怀疑我为之写作的读者会立即理

---

[53]〔德〕W. 韦尔措特：《歌德与德国艺术科学》，洪天富译，《新美术》，2005年第2期，第14页。
[54] 同上书，第16页。
[55] E. Gombrich, "Goethe and the History of Art, the Contribution of Johann Heinrich Meyer", *The Publications of the English Goethe Society*, Vol. lx, 1990, Leeds: W.S. Maney and Son LTD.
[56] 韦尔措特说，迈耶的标准就是至高无上的艺术品，他用希腊人和意大利文艺复兴盛期少数几幅杰作的标准来衡量全部可供他参阅的艺术品。他用来说明这种标准的概念，首先是"正确"，其次是"美"，最后是"重要的东西"，主要指高尚的思想、愿望和深刻的理解等。至于具体艺术家，他主要推崇拉斐尔的作品。在基本的审美价值观上，他与温克尔曼一致。参见〔德〕W. 韦尔措特：《歌德与德国艺术科学》，洪天富译，《新美术》，2005年第2期，第17页。
[57]迈耶为歌德撰写这类论述文艺复兴艺术家的文章，提供了许多艺术史方面的注释。John Gage, *Goethe on Art*, p.xviii.

解这个作品的主要意义,是时候了,古典主义者和浪漫主义者之间激烈的分裂最后得到和解。"歌德是用北方的浮士德与希腊的海伦娜的结合,来表达对古典与浪漫和解的强烈愿望。[58] 当然,这种结合也只能是在世外桃源的阿卡迪亚才能实现,弗拉基亚斯的"浪漫的冷嘲"则让这个瞬间的幻象破灭。[59]

歌德本人并没有造型艺术家那种把视觉观念发展为某种实在的东西的高超能力,但他尝试去理解艺术的创作过程。在他看来,当下社会中,只有艺术家才能保持作为整体的人的存在,保持对人类经验所有领域的敏感度。按照贡布里希的说法,歌德与艺术保持联系是一种复杂的情感需要。[60] 以现在的眼光来看,歌德对艺术作品的描述,并非都是恰当和准确的,他总是倾向于在艺术作品中去感悟一种有机形式的活力和精神的统一性,这种观念其实与他作为诗人、自然科学家、历史学家、艺术批评家的多重身份结合在一起,他是在人类多样文化的创造中,体验到某种一体性。所以,我们在谈论他的古典情怀时,也不要忘记他在艺术和文化方面兴趣的广泛度,诸如希腊的青铜器、拜占庭的象牙雕刻、哥特式的彩色玻璃等,都是他所青睐的。

当然,歌德对北方德意志艺术与哥特式教堂的感情也相当复杂。他曾多次赴海德堡观赏布瓦塞勒兄弟收藏的早期德意志绘画,他与苏尔策·布瓦塞勒为此有过频繁的书信交流,话题涉及早期德意志艺术,希腊、埃及和意大利艺术,及其相互关系等。事实上,苏尔策甚至还在信中向歌德论及从基督教艺术开端到文艺复兴意大利和德意志艺术的历史线索。在他看来,这条线索与从埃及艺术到希腊艺术发展的进程具有同等性。[61] 对于这一点,贡布里希认为,歌德青睐于视觉艺术,完全是出于一种对诗歌理论基础的追寻。"歌德在诗歌方面取得的成功,使他意识到,自己的创作缺乏理论根基。所以,他寻求一个可以在审视诗歌时保持距离的立足点,这个立足点就是视觉艺术。在这种情形之下,歌德认为,阅读并不能有效地帮助他,意大利之旅则让他心满意足。"[62] 事实上,温克尔曼的《古代艺术史》,恰恰就是他所期望的贯穿视觉艺术和诗歌的那个普遍而明晰的理论支点。

即便从古典主义角度看,情况也诚如约翰·凯奇(John Gage)所言,歌德一生经历了厄泽的巴洛克古典主义、福塞利和吉洛特的样式主义的古典主义,以

---

[58] 冯至:《〈浮士德〉海伦娜悲剧分析》,《冯至自选集》,北京:首都师范大学出版社,2008 年,第 318 页。
[59] 同上书,第 328 页。
[60] E. Gombrich, "Goethe and the History of Art, the Contribution of Johann Heinrich Meyer", *The Publications of the English Goethe Society*, Vol. lx, 1990, Leeds:W.S. Maney and Son LTD, p.15.
[61] Udo Kultermann, *The History of Art History*, New York: Abaris Books, 1993, p.80.
[62] E. Gombrich, "Goethe and the History of Art, the Contribution of Johann Heinrich Meyer", *The Publications of the English Goethe Society*, Vol. lx, p.3.

及达维特的现实的古典主义。[63] 他对达维特的兴趣，与他在《拉奥孔群像》上感悟到的解剖学意义上的表现力相关。这种现实的古典主义中，包含了浪漫时期的艺术形式特点。所以，歌德与达维特一样，选择了一条介于浪漫主义和古典主义之间的道路。歌德抨击当时以拿撒勒派为代表的浪漫主义艺术，盖吉认为，就视觉艺术而言，歌德的这类抨击只触及一些次要方面和小人物。[64] 贡布里希则根据1974年后陆续出版的歌德与迈耶在18世纪90年代至19世纪初的通信，构想了两人复杂的学术合作关系。他指出，歌德对古典艺术的认识与迈耶有所不同，他猜想，1815年的歌德肯定会认为，迈耶正在撰写的艺术史著作已过时了，因为没有谈到15世纪的尼德兰艺术，而这时的歌德已在海德堡的布瓦塞勒兄弟收藏中，看到了包括凡·艾克兄弟在内的大量北方艺术大师的作品。贡布里希还指出，歌德、迈耶与浪漫主义者的对立关系，有时也是带有某种策略性的，他们都一再重申自己并非反对早期大师，而只是反对模仿早期绘画中的诸种错误的热情。[65]

无疑，歌德深刻领会和感悟到了浪漫主义艺术潮流的力量，他与浪漫派画家龙格、弗里德里希和皮特·科内留斯（Peter Cornelius）等都有着非常密切的交往。在歌德的引导下，龙格从年轻时代的肆意浪漫，走向了更为自然和绘画性的表达，一种象征主义的风格。歌德还曾激励弗里德里希从早期一般化的象征走向纯粹诗意的自然主义，他对雷斯达尔（Ruisdael，1628—1682）和洛兰风景画的赞赏，也来自弗里德里希浪漫风景画的感召。他把它们归结为自然的象征主义，他还对德拉克洛瓦创作的《浮士德》插图表达了热情赞赏。[66] 不过，他确实也是一位启蒙时代的现实主义者，关注对象的真实品质，也许在当时，真正让他反感的只是艺术中那种矫揉造作、无病呻吟和浮夸虚饰的法国作风吧。

## 五、古典还是哥特？

歌德年轻时代对哥特式建筑的一腔浪漫热情，在狂飙突进时代，意味着"内在的、激情洋溢的、神圣的生命。这种非理性的和无约制的强大创造力是所有事物，包括高尚的和低俗的、善良的和邪恶的事物的源泉，是一个整体"[67]。而他在

---

[63] John Gage, "*Goethe on Art*", Introduction, p.xvi.
[64] Ibid.
[65] E. Gombrich, "Goethe and the History of Art, the Contribution of Johann Heinrich Meyer", *The Publications of the English Goethe Society*, Vol. lx, 1990, p.18.
[66] Ibid., p.xvii.
[67]〔德〕梅内克：《历史主义的兴起》，陆日宏译，第431页。

思想成熟后，则转向了更为冷静和理性的古典情怀，只是，这种情怀也不应理解为迈耶的那种"规范的古典主义"（normative classicism），而包含更为复杂的内涵。按照梅内克的说法，是一种"以精致和升华的形式出现的包含了狂飙突进运动的创造性概念的思想"[68]。歌德相信，他发现了一种新的自然法则，这种法则不是机械的，而是植物生长的内在生命法则，一种生命物种的共同的原初类型，一种"超感觉的原始植物形式"，它会以千种变化的形式复制自身，形成新的多样和统一的关系。他所设想的"植物生长过程、内在活力和外在环境相互作用，在灵活和柔韧的形式演变中改变自身"[69]。这种生命形式的观念，也可扩展到自然的更高级分支，以此打开自然和人类历史的秘密。[70]

歌德并不认同启蒙时代的"知性文化"，他认为，这种文化是通过知性而非理性的方式来寻求永恒法则。理性对歌德来说是所有高级灵魂力量的汇合。符合知性方式的存在法则只能是僵死的和固定的，无法产生一个有生命的和运动的世界。[71]歌德的法则概念，与启蒙的法则的不同之处在于，它是一种崭新的"理性"（Ratio），不是机械和静态的；它彻底抽离了所有数学因素，是神秘地存在于永恒运动的生命中的精妙灵活的形式力量。歌德渴望达到"一种生成与存在之间、变化和持存之间、历史和超历史之间的永恒的理想平衡。他渴望根据我们从植物变形中学到的规律，就是说，它们从柔嫩的根到花朵的发展，还有它们仰赖土壤和气候的好或不好的影响，来塑造它们的独特的生命故事"[72]。

这种自然作用的新观念，实际上是与对哥特式强大的创造和生长活力的崇拜联系在一起的。歌德与希腊世界保持了一种双重关系，他将它视为标准原则的源泉，又以精神的思想方式理解它。古代人是素朴的、异教的、英雄的、真实的、充满必然性和义务的，而现代人则是感伤的、基督教的、浪漫的、偏好理想的、自由和充满欲念的。然而，歌德自身，如他自己暗示过的，同时是古代的和现代的，作为一个"为神所引领的人"，他是素朴的和顺从的；拥有着浮士德的天性，由上帝之手移向自身的意志，他是敏感的和野心勃勃的。不过，歌德将他性格中现代的一面（无羁的意志）更多地引向古代的一面（素朴和有限的义务感），而不是相反，虽然两者在他身上同时活跃着。[73]

文艺复兴以来，古典和哥特对立，常被视为文明和野蛮的对立。这种观念最

---

[68]〔德〕梅内克：《历史主义的兴起》，陆日宏译，第451页。
[69] 同上书，第452页。
[70] 同上书，第453页。
[71] 同上书，第481页。
[72] 同上书，第509页。
[73] 同上书，第523页。

初源于彼得拉克（Petrach）、维拉尼（Filippo Villani）和阿尔伯蒂等意大利人文主义者所倡导的西方历史从古代到文艺复兴发展的三阶段。在艺术领域里，主要来自瓦萨里对中世纪建筑风格的负面评价，认为那些都是由北方哥特人创造的笨拙、过度的装饰，是没有秩序的艺术，后来发展成对一切没有品位的事物的统称。从17世纪到20世纪，哥特式概念演变的历史相当复杂，[74] 但无疑，哥特式逐渐获得正面意义是一个普遍的欧洲现象，特别在浪漫主义时代，出现了哥特式崇拜。概括起来，"哥特式"主要包含了三层紧密相连的意义：一是野蛮的；二是中世纪的；三是超自然的。[75] 在北方，哥特式教堂最初被说成远古时代日耳曼-高卢木屋的自然衍生，一种类似于植物生长的产物，与丰沛的自然力和奇异的想象力联系在一起，施洛塞尔当然是不认可这个观点的。[76]

在德国，一些艺术史学者和建筑师表现出对哥特式自然生命力与古典世界的清晰秩序的双重追求，他们认定北方哥特式教堂的建筑样式，起源于法国圣丹尼斯修道院教堂，[77] 是中世纪时代继罗马式之后的一种风格，哥特式与古典传统一样，同属西方文化传统的既定部分。19世纪后，对古典与哥特的双重热情，又表现为对哥特式建筑原则、历史线索的系统调查和研究，标志性的事件是苏尔策·波希雷（Sulpiz Boisseree）续建科隆大教堂工程。1840年代，许多秉承浪漫主义思想传统的学者，把这座教堂神圣化为德意志民族纪念碑，并引发了对哥特式艺术传统与德意志民族文化身份问题的讨论。

建筑师维格曼（Rudolf Wiegmann，1804—1865）就提出了一种以基督教历史观为基础的艺术史。他认为，古代艺术的特点在于一种可触的感受性，现代艺术则走向了涂绘的精神性。与此对应，古代的触觉性反映了前基督教时代的思想和精神状态，基督教时代的标志是现代精神性的涂绘艺术，源于"内在的和情感的力度"

---

[74] 关于这个概念发展演变的历史，参见 Julius von Schlosser, "On the History of Art Historiography: The Gothic", *German Essays on Art History*, Gert Schiff (ed.), 1988; Alfred E. Longueil, "The Word 'Gothic' in Eighteenth Century Criticism", *Modern Language Notes*, Vol.38, No. 8 (1923); E.S.de Beer, "Gothic: Origin and Diffusion of the Term", *Journal of the Warburg and Courtauld Institutes*, Vol.11(1948): 143-162。

[75] Alfred E. Longueil, "The Word 'Gothic' in Eighteenth Century Criticism", *Modern Language Notes*, Vol.38, No. 8 (1923): 454.

[76] 最初的观念是，日耳曼建筑由日耳曼尼亚森林中用树枝搭盖的原始棚屋进化而来，把长在荒野中的树木枝条捆在一起，它们后来进化为尖拱形式。施洛塞尔说，在德国浪漫主义中，它非常符合其乔装的自然与民族意识。浪漫主义者们一再提到它，这种拙劣的观念今天仍然偶然出现。〔德〕施洛塞尔：《论美术编撰史中的哥特式》，《美术史的形状》第一卷，范景中编，杭州：中国美术学院出版社，第354页。戴恩斯在《哥特式概念》中，也提到1751年沃伯顿（Warburton）的一种说法，哥特式人原来习惯在神圣洞窟中做礼拜，后来因环境所逼迫，而赋予他们常设的宗教寺庙以林荫路的外观。作者认为，这种哥特式建筑起源的说法，事实上缺乏任何历史根据，但对于18世纪来说仍是非常重要的。哥特式与自然生长结合，因此，一种适当改良的哥特式是可以与古典柱式不分轩轾的。见范景中编：《美术史的形状》第一卷，第389页。

[77] 这期间，德国艺术史家威特（Johannes Wetter）和梅腾斯（Franz Mertens）发挥了重要的作用，前者着力于分析哥特式建筑的动态结构，后者确认了哥特式风格的源泉是法国的圣·德尼修道院。库格勒（Franz Kugler）、斯普林格(Anton Springer)、斯纳泽也在他们的美术史著述中，认同法国哥特式在中世纪时代的主导地位。

（das innerlichen und gemuthvollen），是德意志民族精神特质的体现。另外，像罗森塔尔（Carl Albert Rosenthal）这样的建筑理论家，也主张德意志艺术之美的宗教性。他认为，古典模式是不能移植到德意志的，北方的形式想象力是从民族的宗教灵魂中自然生长出来的。在观念上，德意志人对物质存在的缺陷的先入之见，使得他们无法接受希腊和罗马艺术"明朗静谧"（heiter ruhe）和"完美和谐"（vollkommene gleichgewicht）的标准[78]，而像霍赫（Heinrich Hubsch）和沃尔夫（Johann Heinrich Wolff）这样的建筑师，则坚持希腊古典建筑风格的绝对完美性，并引起了一场在德国到底应建造什么风格的建筑的争论。[79]

视哥特式艺术为德意志民族传统，是哥特式复兴时期普遍的民族主义思潮的反映，法国、英国也自认为是哥特式家园。在德国，古典主义始终居于主导地位，正像潘诺夫斯基说的，18世纪之前的德国，是谈不上真正的哥特式的，建筑理论家依靠的是意大利模式，主要是维特鲁威的观点。他们对哥特式的怪诞风格持高傲的拒绝态度。[80] 18世纪中晚期，北欧国家的哥特式复兴，"与其说是出于对某种特殊建筑形式的偏好，倒不如说是一种激起特定情调的愿望。这些18世纪建筑师并没有对某种客观的风格表示敬意，而是打算按照一种与文明的压抑相对立的、自然的和自由主义的主观刺激性暗示来发展，按照与喧闹的社会活动相对的沉思性和抒情的暗示来发展，最后，是按照怪诞和异国情调的暗示来发展"[81]。这个时候，往往是那些最严格的古典主义者，同时成了最严格的哥特式主义者。

潘诺夫斯基的话也不是空穴来风。事实上，在这个时期，德国的一些艺术史学者，是把一种哥特式的自然生命力美学融入古典艺术鉴赏当中的。[82] 鲁莫尔（Friedrich von Rumohr，1785—1843）是"客观的艺术史"的创建者之一，他没有参与到浪漫主义"古代德意志"（Altdeutsche）民族的颂扬中，他甚至表示不

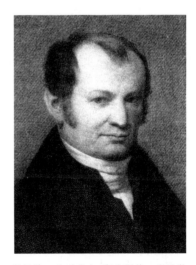

罗伯特·施耐德尔-奥古斯特·塞默勒（Robert Schneider-August Semmler），《鲁莫尔像》，1834年

---

[78] Mitchell Schwarzer, "Cosmopolitan Difference in Max Dvorak's Art Historiography", *Art Bulletin* (1992): 672.
[79] 1838年，霍赫以"我们应该建造怎样风格的房子"为标题，撰写了一篇文章，在当时引起了争论，维格曼撰文对霍赫的文章提出了自己的看法。是否应继续沿袭古典建筑样式来建造现代建筑物？古典和哥特式建筑的原则又是什么？争论的相关英文文献可参见，Wolfgang Herrmann (trans. and intro.), "*In What Style We should Build?*", *The German Debate on Architectural Style:Texts and Documents*, Getty Center for the History of Art and the Humanities, 1992.
[80] Erwin Panofsky, *Meaning in the Visual Arts*, Chicago: Chicago University Press, 1982, p.178.
[81] Ibid., p.178.
[82] Ibid., p.323.

能确定哥特式的实际来源。[83] 他投身于《意大利研究》(*Italienische Forschungen*)的撰写,这一过程中,有意与艺术理论、美学和哲学保持距离,聚焦于技术和史料问题。他主张艺术史研究应抑制主观性,保持客观态度,思想只有超脱了对某个流派或表达方式的偏好之后,才能抓住艺术的本质。不过,他在谈到乔托的意大利绘画革命时,却还是表现出一种自然主义的鉴赏趣味。他说,乔托的画作有一种对前辈描绘圣徒的那种庄严手法的轻视,转而关注人物动作和情感效果的再现,[84] 这有点类似于《拉奥孔群像》,并且在表达悲怆之时,还加入了戏谑成分。归结起来,乔托是以人物的生动性而让那些圣经故事魅力动人的。

库格勒(Franz Kugler,1800—1858)在《绘画史手册》[85] 中,也主张德国人才是希腊古典精神的真正继承者,但在论述什么是希腊精神时,他用了"有机整体性"(Organismus)这一术语,这个"有机整体"是天才自由创造的成果,也意味着艺术中的德性和灵魂的价值。他说:

> 创造雅典不朽声名的伟大艺术家的精神,并非罗马人的专利,也不是罗马化的希腊人的,这种高度理想化的范型、形式的比例和关系、姿态的尊严和高贵,所有这一切都一再被模仿。以这样一种方式,罗马人的琐碎的奢华也被赋予了宏伟和高尚的特性。追根溯源,这一点只有在希腊艺术的道德和精神本质中才能发现。

库格勒认为,这种古典特质也可在13世纪大师的作品中看到,即便是在最细枝末节的地方,各种个体化的表达也被统一在了最纯粹的一般目标之下。[86] 文艺复兴艺术的要旨在于,这个时代的艺术家把目标放在了让主题具备一种视觉的"可读解性"(intelligible),忠实再现与人物性格刻画和生命力表达保持了高度一致,每个人物都处在身体和灵魂的统一体中,[87] 这样的境界,在乔托的作品中表现得最为典型。在这本书的结尾,库格勒说,那个曾拥有伟大创造力的意大利,现在只剩下过往艺术梦想的回声,艺术已抛弃它,转而在其他国土寻找自己的家园。[88]

---

[83] Julius von Schlosser, "On the History of Art Historiography: The Gothic", from *German Essays on Art History*, Gert Schiff (ed.), p.206.
[84] Carl Friedrich von Rumohr, "On Giotto", from *German Essays on Art History*, Gert Schiff (ed.), pp.80-81.
[85] 库格勒1837年出版的《绘画史手册》(*Handbuch der Geschichte der Malerei*)是第一部综合性的绘画史著作;他的《艺术史手册》(*Handbuch der Kunstgeschichte*)是第一部全球艺术史,全书分为四个时期,分别为前希腊、古典、浪漫和现代时期。
[86] Franz Kugler, *Handbook of the History of Painting*, translated from the German by a Lady, Part I, *The Italian Schools of Painting*, C.L. Eastlake (ed. with notes), London: John Murray, 1842, p.38.
[87] Ibid., p.39.
[88] Ibid., p.422.

这个家园，在他看来，主要就是德国，在温克尔曼、门加斯，以及法国达维特的作品中。

## 六、艺术史：德国与欧洲

19世纪中晚期，德意志地区在普鲁士的主导下，通过小德意志道路实现了政治统一。艺术史研究则在古典艺术背景下，理解德意志艺术独特性。只是这种理解或多或少地包含了哥特式情怀，这种情怀关乎基督教的信仰、感伤的诗情和对自由生命意志的追怀，也预示了尼采的狄奥尼索斯和阿波罗精神的对立统一关系。

格奥尔格·德约像

事实上，对德意志艺术传统、精神特质及其延续性的探讨，成为这个时期艺术史研究的一个热点。北德地区的艺术史学者格奥尔格·德约（Georg Dehio,1850—1932）是一代表人物，他试图勾画德意志艺术自足独立的演变轨迹和特点，并使之游离在古典美学的泛欧洲立场之外。他最初在哥廷根大学从事历史研究，后转向艺术史和建筑史，侧重于中世纪宗教建筑研究，早期代表著作是与纽伦堡日耳曼国立博物馆馆长、建筑史家贝措尔德（Gustav von Bezold）合作完成的7卷本《西方教堂建筑艺术》（*Die kirchliche Baukunst des Abendlandes*），这本书秉持了建筑史的西方视野；之后，他的研究重点转向造型艺术，从1901年开始，陆续发表出版德意志各邦国官方档案编撰的5卷本《德意志古代造型艺术家手册》（*Handbuch der deutschen Kunstdenkmäler*）；1907年，他在题为《德意志艺术史和德意志史》（"Deutsche Kunstgeschichte und Deutsche Geschichte"）的论文中，把艺术史与政治和经济史结合在一起，以显示民族国家和艺术的关系，提出德国艺术独立发展的历史构想；1919—1926年间，相继出版4卷本《德国艺术史》（*Geschichte der deutschen Kunst*），成为相关主题的论著中的经典之作。

在德约之前，几乎所有的艺术史，都把德意志地区的艺术看成是从其他国家或地区的风格中生发出来的，德约最初也从西方教堂建筑入手，但他很快转向了

德国艺术的历史性问题。从《德意志古代造型艺术家手册》到《德国艺术史》,他的著作是以各地的文物调查,特别是建筑调查为基础的,同时涵盖了各种小型艺术,诸如壁画、手工艺、雕塑、彩色玻璃和书籍插图等。他构架了一种德意志民族的艺术史叙事。在他的表述中,罗马式、哥特式和巴洛克被视为同质的艺术,都属于年轻的日耳曼民族充满生命活力的视觉样式。在《德国艺术史》中,他把历史分期的节点划定在18世纪晚期、19世纪初期神圣罗马帝国的衰亡。[89]他认为,德意志民族的艺术史在这个时候走到了尽头,此后的德意志艺术史,就像其他地方一样,只能算是艺术家故事,而不是真正的艺术史。在日耳曼民族主义文化视野下,霍亨斯陶芬家族时期的美术成了德意志艺术的第一个高峰;而第二个黄金岁月是在15世纪。在经历了16世纪的短暂辉煌之后,德意志艺术就陷入一场至今都没有恢复过来的巨大灾难之中。这场灾难,在德约看来,就是文艺复兴古典艺术对德意志艺术的毁灭性冲击。

德约这种把北方艺术与意大利文艺复兴对立起来的观点,也在威廉·波德(Wilhelm von Bode,1845—1929)那里有所反映,后者在1906—1920年间,担任了普鲁士博物馆总馆长,专注于荷兰17世纪绘画和意大利文艺复兴绘画及雕塑研究,他与当时的艺术批评家朗贝恩(Julius Langbehen)都认为,伦勃朗的艺术是要高于拉斐尔的。

威廉·平德(Wilhelm Pinder,1878—1947)是施马索的学生,也专注于德国艺术史的研究和写作。1927年,他接替沃尔夫林,在慕尼黑大学任艺术史教授。此时,他正撰写多卷本《对德意志人的形式本质和演变的历史考察》(*Von Wesen und Werden deutscher Formen. Geschichtliche Betrachtungen*),其中的第3卷《丢勒时代的德意志艺术》,是按"世代"(generation)方式,论述丢勒从出生到成年后的生活和艺术,其中也包括这个时期前后德意志各地的艺术家,诸如舍恩高尔(Martin Schongauer)、里门施耐德(Tillmann Riemenschneider)、韦特·斯托斯(Veit Stoss)、汉斯·荷尔拜因、阿尔特多费尔、汉斯·巴尔东·格里恩(Hans Baldung

威廉·平德像

---

[89] Von Georg Dehio, *Geschichte Der Deutschen Kunst*, Vereinigung: Wissenschaftlicher Verleger, 1921.

Grien）等人。他的早期研究，特别是建筑研究，采用一种所谓"有机活力"和"精神态度的表现"的理论，[90] 主要体现在他 1904 年博士论文《诺曼底罗马式建筑室内结构韵律初探》（"Einleitende Voruntersuchung zu einer Rhythmik Romanischer Innenräume in der Normandie"）中，他把建筑解释为"鲜活的有机主义"（Living Organism），之后，逐渐走向"艺术科学"的系统性。1911 年，他的《维尔茨堡中世纪时代的雕塑》（*Die Mittelalterliche Plastik Würzburgs*），试图揭示从中世纪晚期到文艺复兴时代德意志雕塑风格变化的主导法则，即从 14 世纪早期线描，转向中期现实主义萌芽和晚期"稳固性"的进程。

1935 年，平德出版《霍亨斯陶芬时代的中世纪德意志帝国艺术》（*Kunst der deutschen Kaiser zeit zum Ende der staufischen Klassik*）第 1 卷，论述重点是那些带有综合和混杂文化特点的中世纪早期阶段，比如加洛林朝、奥托曼帝国时期，以及定居于尼德兰地区的萨里安（Salian）法兰克人风格。这一阶段的文化和艺术品，习惯上不被纳入德意志传统，而他却在这种多样化的日耳曼文化交融中，看到蕴含着共同信仰的风格的诞生，即德意志艺术传统。此外，他还专门讨论了德意志东部地区的艺术。12、13 世纪，条顿骑士团征服了这个地区，逐渐与帝国其余部分融合。他认为，这些边陲之地的"族民"，也可归入所谓文化的"族民公国"（Volksraum）中。他指出，这个族民公国的范围与德意志政治国家变幻不定的地理疆域不同。书写德国艺术史不可避免，但如果是以极端的种族主义意识形态为先导，也许就会失去许多本该属于德意志传统的最好作品。而只有在欧洲视觉艺术传统中，在哥特式、文艺复兴和巴洛克的概念中，才能发现那些真正由德意志人创造的东西。在这一点上，他预示了战后德意志艺术史的西方化先声。当然，正如有学者在他逝世时说的，其对德国艺术的高度赞赏和狂热爱好，也让他距离纳粹只有一步之遥了。[91] 事实上，他也确实表现出对纳粹的同情，纳粹上台后，他担任柏林大学艺术史系主任，尽管在这期间，他也抗议和抨击纳粹对现代艺术的迫害。

把古典艺术与德意志艺术传统对立起来，在沃林格（Wilhelm Worringer）1912 年的《哥特形式论》[92]中也表现得非常突出。他的艺术史研究以古典和哥特式的双重创作动机为核心，从视觉形式创造心理机制出发，把德意志艺术内驱力归结为哥特式形式意志，对应北方人的"世界感"。他构想的从远古到巴洛克的德意志艺

---

[90] Edith Hoffmann, "Wilhelm Pinder", *The Burlington Magazine*, Vol.89, No.532 (July, 1947): 198.
[91] Ibid.
[92]〔德〕沃林格：《哥特形式论》，张坚译，杭州：中国美术学院出版社，2004 年。

术史,是哥特式艺术意志揭示自身力量的历史,并且,此意志是一种超历史的日耳曼民族现象。他认为,哥特式的形式想象力早在古代北方人的金属装饰艺术中,就以潜在方式活动;中世纪北方教堂建筑在实现对古典造型意志的突破后,达到巅峰。法国虽提供了哥特式教堂的理论体系,但真正的哥特式家园是在德意志。[93] 文艺复兴时代,北方哥特式精神在遭受古典艺术冲击后,一度沉寂下来,直到巴洛克时代才再度爆发。[94] 作为20世纪初德国表现主义美术运动的积极支持者,沃林格把表现主义艺术家视为哥特式艺术意志的继承者。

德约、平德和沃林格的德意志艺术独立发展道路的设想,一定程度上回应了第二帝国期望艺术史家捍卫没有被外国影响冲垮的德国艺术的诉求。中世纪,尤其是神圣罗马帝国时期的艺术,那些宏伟壮观的大教堂受到了特别的关注。这当然不仅出于对艺术的热爱。一些作者的意图不在于撰写规范严谨的艺术史,而在于他们头脑中的德国伟大历史的先入之见,这种伟大是由艺术的鸿篇巨制证明和揭示的。他们热衷于发掘德意志民族灵魂的特定条件,昭示这个文化民族的伟大秘密,艺术史可以承担这样的任务。1918年,第一次世界大战结束之后,欧洲政治疆域被重新划分,19世纪传承下来的民族浪漫主义神话对德国愈加重要。

不过,即便是一些秉持德意志艺术独立性的学者,也还是没有脱离前面所说的"文化民族"的欧洲共同体立场,哥特式虽被视为北方艺术灵魂,却又具备超民族意涵,沃林格说:

> 哥特式最为坚实地扎根于带有日耳曼民族色彩的国家里,并且在那里得到了最为持久的保持,这是无可争辩的事实。不过,情况也确如德约所说的那样,哥特式并不直接地受制于任何民族性的条件,而属于这个时期的超民族现象,是晚期中世纪的特征,是在包罗整个欧洲人文主义的宗教与教会统一体意识的光芒下,民族区别融化后的现象。他的这一断言也应被承认是正确的。[95]

于是,哥特式就被赋予一种类似于古典艺术的欧洲和世界主义色彩,德意志艺术的民族传统也在哥特式的世界主义基础上建构起来。这显然属于"文化民族"的观念,而非普鲁士的德意志第二帝国的"国家民族"观念。

---

[93] 沃林格说:"法国创造了最优美和最生动的哥特式建筑,但绝不是最纯粹的。纯哥特式文化的土壤是在日耳曼的北方,我们研究开端时的设想目前得到了证实,北方形式意志真正的建筑的实现是在德意志的哥特式中。"
[94] 〔德〕沃林格:《哥特形式论》,张坚译。
[95] 同上。

事实上，早在 1873 年，威廉·卢俾克（Wilhelm Lubke, 1826—1893）就在《历史和德意志文艺复兴》（*Geschichte der deutschen Renaissance*）中，提出了"德意志文艺复兴"的概念。卢俾克在当时德国艺术史学界的角色，有点像 20 世纪 50、60 年代的美国艺术史家詹森。他是通史的创建者，他的《艺术史指南》（*The Outline of Art History*）是德国标准的艺术通史著作，以揭示永恒的美的法则为线索撰写而成。他也强调从古至今艺术发展的共同精神纽带与人类文化发展的同步性，以及各个民族国家的艺术的智性生活特质。这种把普遍的文化和艺术的进步与艺术的民族特性结合起来的观念，在沃尔夫林的文艺复兴艺术史的图景中也可以看到。

沃尔夫林是卢俾克"德意志文艺复兴"概念的支持者，他以此来定义德意志的艺术传统。他在 1931 年出版的《意大利与德意志的形式感》的导言中，谈到 1928 年纽伦堡市举办的丢勒逝世 400 周年纪念活动，一些艺术史家对德意志地区是否经历过类似于意大利的文艺复兴提出质疑，他们认为德意志没有什么文艺复兴，而是直接从晚期哥特式进入巴洛克时期，德意志艺术精神是在晚期哥特式中达到巅峰的。而沃尔夫林的态度十分鲜明，认为德意志与意大利一样，都经历了所谓的新的感知力量的觉醒，文艺复兴作为一个新的文化时代，是欧洲的普遍现象，至于说，这个时期意大利和德意志艺术的差别，应归入欧洲整体的文艺复兴语境中来考察。[96]

沃尔夫林并不否认民族的形式感的历史延续。只是在他看来，这种延续不会是孤立和自足的演变。他认为，从现象上比较意大利和德国艺术的一般特征时，

> 不要忘记在欧洲，没有哪个民族独立于其他民族而保持绝对自足，每一块土地都在某种程度上接纳"他者"，由其内在自身出发让"他者"显现出来……丢勒也从没有为意大利艺术而牺牲德意志艺术，他只是取其所需，没有让自己脱离艺术想象力所扎根的故土。[97]

"德意志文艺复兴"确认了德国艺术与欧洲的同步，也表明与意大利有所区别的自身特点，起到调和矛盾的作用。当时的一些艺术史家，无法做到把相对纯粹的德意志本土风格当作主导整个地区的时代风格，又觉得"意大利文艺复兴"这概念不能彰显德意志的特点。其实，沃尔夫林一直保持对"民族想象力"的观

---

[96]〔瑞〕沃尔夫林：《德国和意大利的形式感》，张坚译，北京：北京大学出版社，2009 年，第 4—7 页。
[97] 同上书，第 9—10 页。

照。他认为,这种想象力具备超越时代风格变换的持续性,但也不应把它标识化,诸如涂绘、运动、纵深之类的描述,重要的是,要发掘和理解这些特点背后的创造原则。文艺复兴概念丝毫不会影响人们对德意志民族风格的延续性的认知。在1905年《丢勒的艺术》(*Die Kunst Albrecht Durers*)中,他反对当时一些所谓的艺术史的民族学派对丢勒的指责,后者认为丢勒背叛了与生俱来的德意志性,转而崇拜意大利形式。在他看来,丢勒对意大利古典艺术的热情,完全出于自然和健康的情感,是德意志精神觉醒的征兆。[98] 他的观点也预示了后来学者以欧洲乃至世界艺术史的一般风格范畴和观念,来定义德意志艺术的民族特性的尝试。

1913年,沃尔夫林的学生库特·哥斯滕贝格(Kurt Gerstenberg)出版《德意志特殊的哥特式》(*Deutsche sondergotik*),这本书的副标题是"晚期中世纪时代德意志建筑的基本特点"。"特殊哥特式"(sonder gotik),最初被用来描述晚期哥特式艺术,特别是建筑艺术。源于法国的哥特式,作为一种国际风格,在德意志地区经历了日耳曼化,"特殊哥特式"与"德意志文艺复兴"一样,解决了德意志本土特点如何在西方概念下定位的难题。作者基本是把晚期哥特式建筑视为哥特式的德意志翻版,尤其是南德和莱茵兰地区的"厅堂式教堂"(Hallenkirche)[99],是一种带有显著的德意志特性的哥特式教堂,当然,同时期的哥特式地方风格,还包括法国的火焰式、英国的垂直式、葡萄牙的曼奴埃尔式等。

作为沃尔夫林的追随者,同时也是批评者的保罗·弗兰克尔(Paul Frankl),致力于把艺术史事实纳入一个完备的理论系统中,他的重点放在了建筑史上,试图发现罗马式和哥特式建筑的支配原则及演变逻辑。他在1914年发表的《新建筑的发展进程》("Die Entwicklungsphasen der neuren Baukunst")[100] 是申请大学教职资格的论文。沃尔夫林早期的建筑研究,特别是《文艺复兴和

工作中的保罗·弗兰克尔,1958年

---

[98] H. Wolfflin, *The Art of Albrecht Durer*, London: Phaidon, 1971.
[99] 这类教堂的中厅和侧廊的高度相等,其流行的地区主要在巴伐利亚、奥地利、波希米亚等,时间大体在1350—1550年之间。
[100] 1968年,这本著作出了英文版,标题为"Principles of Architectural History",是对沃尔夫林《文艺复兴和巴洛克》(*Renaissance und Barock*)的回应。

保罗·弗兰克尔的《哥特式建筑》

巴洛克》，启发了弗兰克尔对文艺复兴之后的建筑史探索。他的《艺术科学的体系》（*Das System der Kunstwissenschaft*，1938），是一本艺术史哲学著作，他也因这本书，被同事称为"科学战士"[101]。他在哥特式建筑方面用力颇多，尤其是1938年移居美国后，在普林斯顿高等研究所（IAS）完成了他最重要的著作《哥特式的文献资源和八个世纪以来的相关阐释》，该书于1960年出版，其间，他还撰写了《哥特式建筑》（1962）等著作。

总体上，弗兰克尔的哥特式艺术研究，是超越现实国别疆域的。他没有把哥特式艺术视为民族艺术现象，而是作为欧洲的现象加以讨论。这当然与他把艺术史当作哲学或科学的理论系统有关。他在《新建筑的发展进程》中，就是以批评和历史的系统，以及相关范畴和框架，来分析1420—1900年间欧洲建筑风格的一般历程，其中的批评范畴包括空间形式（spatial form，空间构图）、物质形式（corporeal from，团块和表面的处理）、视觉形式（visible form，光、色彩和其他视觉效果）以及意图和目的（purposive intention，设计与社会功能的关系）等四个方面；历史框架涵盖了1420—1550年、1550—1700年、18世纪和19世纪等四个阶段。这两

---

[101] Paul Frankl, *Gothic Architecture*, Revised edition by Paul Crossley, New Heaven and London: Yale University Press, 2000, p.9.

个相互关联的系统,最终是为了揭示潜在风格力量,那种"一般化的超民族的和超个体的知性力量。伟人解决时代问题,但即便最伟大天才,也不过是这个知性进程的仆从"[102]。他的这种想法,贯穿在《哥特式建筑》中。他说,这本书避免以单一国家为章节,因为这样做会破坏时代风格的整体性。作为欧洲现象的哥特式风格,必须在共时性的广度上,才能得到恰当理解。只有这样做,风格的民族差别也才能得到更清晰的显现。[103]

把法国、德国、西班牙建筑放在一个共同的欧洲文化平台上论述,这种泛欧洲视野,避免了以流派和风格指代特定民族国家。在弗兰克尔的论述中,无论日耳曼人、诺曼人,还是英国人、法国人,哥特式风格首先是形式统一体征兆,被一系列诸如"添加"(addition)、"正面"(frontality)、"结构"(structure)等原则控制,这些原则不同于罗马式教堂的空间形式,关键在于斜肋线,一旦其出现在罗马式教堂的交叉拱顶,内部就获得斜向和向四周开放的深度空间活力,原本清晰的"整体风格"(style of totality)转化为"哥特式的未完成性"(Gothic partiality),肋线拱因此被弗兰克尔视为哥特式风格的源头。[104]

也是从斜肋线出发,他提出了哥特式风格从早期、盛期向晚期转变的设想。转变是通过所谓"结构"(structure)向"肌理"(texture)的演化实现的。肌理是指覆盖在结构上的添加物,包括悬挂和贴附的元素或构件。结构和肌理的矛盾,推动哥特式风格发展,到了哥特式晚期阶段,结构完全被肌理替代。区分柱身与拱架的柱头消失了,原本清晰的结构关系被由下至上的连续运动取代,创造出植物生长的效果。[105]这种从对重力的理性抗御,转向持续流动的感觉的表达,代表了哥特式形式原则的高峰。

至于晚期哥特式建筑,是以令人难以置信的奇异和复杂的几何图形,纠正盛期哥特式风格,使其转化为纯粹的肌理,而成为真正的哥特式。因此,如果以斯宾格勒"浮士德式的深度经验"而论,那是一种从空间感的理性,向方向感的意志的转换。[106]弗兰克尔的结论是,这种从结构到肌理的形式观念转变,决定了整个欧洲的哥特式风格走向。当然,他也认为,晚期哥特式风格是在德意志地区发展得最为完备和圆满,这种风格要比早期和盛期显示出更为彻底的哥特精神。[107]

---

[102] Paul Frankl, *Principles of Architectural History: The Four Phases of Architectural Style, 1420-1900*, James F. O'Gorman (trans. and ed.), Cambridge, Mass.: The MIT Press, 1968, p.3.
[103] Paul Frankl, *Gothic Architecture*, p.33.
[104] Ibid., p.41.
[105] Ibid., p.49.
[106] 〔德〕斯宾格勒:《西方的没落》,第 1 卷,吴琼译,上海:上海三联书店,2006 年,第 296 页。
[107] Paul Frankl, *Gothic Architecture*, p.244.

这个想法也算是对斯宾格勒《西方的没落》中的文化史观的回应。

应该说，在弗兰克尔一生的学术生涯中，德意志晚期哥特式建筑始终是其研究的重心，这实际上也与他所偏爱的时代的精神气质——一种与基督教信仰相关的"世界观"（weltanschauung）有关。正如他所说的："哥特时代人是以哥特式方式来反思上帝的，哥特式形式表征了哥特时代流行的上帝概念。因此，哥特式教堂建筑就是艺术。"这种对中世纪晚期和文艺复兴北方艺术与欧洲一般文化、哲学观念，特别是宗教信仰的内在联系的认识，与维也纳艺术史家德沃夏克《作为精神史的美术史》（*The History of Art as the History of Ideas*）以及潘诺夫斯基《哥特式建筑与经院主义哲学》（*Gothic Architecture and Scholasticism*）[108]中所表达的思想异曲同工。

---

[108] Erwin Panofsky, *Gothic Architecture and Scholasticism*, 1951, Pennsylvania: Archabbley Press. 这本书的内容是 1948 年 11 月，潘诺夫斯基在圣文森特神学院（Saint Vincent College）所做的年度讲座。

# 第五章
# 沃尔夫林:『艺术科学』与『眼睛教育』

沃尔夫林像

沃尔夫林视艺术史为"眼睛教育",旨在引导观者观看,理解视觉表达方式和语言,这种想法在他早年的博士论文《建筑心理学导论》("Prolegomena zu einer Psychologie der Architektur",1886)中就反映出来。这篇论文要解决的问题是:"建筑为什么会有表现性?"他最初是从一种拟人的生理和心理的移情体验的角度来回答这个问题的,即建筑之美源于观者自身的生命力投射。他的早期著作《文艺复兴和巴洛克》和《古典艺术》,受到文化史家布克哈特的影响,尝试运用一种综合视觉形式分析与社会文化"气质""态度"的解读方法,使观者通过艺术作品,特别是建筑,来理解和认识意大利巴洛克和文艺复兴时期文化。他所用的语言是描述性的,比如用"涂绘"(Malerisch, painterly)、"宏伟"(gross, grand)、"块体"(Massigkeit, massiveness)和"运动"(Bewegung, movement)等,来定义巴洛克建筑的风貌;对于15、16世纪意大利文艺复兴艺术风格的变化,则以"新的态度"(new attitude)、"新的美"(new beauty)和"新的图像形式"(new form of image, Bildform)来概括,三个概念分别涉及社会态度、美学规范和视觉感知方式的变化,让观者在一种可见的和普遍可传达的意义上,来认识文艺复兴艺术风格的阶段性变化。

沃尔夫林的这种一般化的视觉教育的艺术史,在《美术史的基本概念》中达到顶峰。这时,他聚焦于所谓"纯粹观看方式",不再单独讨论社会文化气氛。他采用视觉心理的描述方法,通过5对形式概念,让观者直观领会那些内在地支配文艺复兴和巴洛克时代艺术创造的视觉或美学法则。他1931年出版的《意大利和德国的形式感》(*Italien und das Deutsche Formgefuehl*),则是以古典艺术的8个视觉特征为基点,[1] 与北方艺术进行比较,使得北方的观众,特别是到南方旅行的人们能理解意大利艺术。

事实上,沃尔夫林的著作,包括他的教学活动所设定的接受对象是普通观众

---

[1] 这8个方面分别是:形式与轮廓(form and contour)、规范和秩序(regularity and order)、整体与部分(the whole and its parts)、轻盈的力感(relaxed tension)、宏伟与单纯(grandeur and simplicity)、类型与总体性(types and generality)、浮雕的观念(the relief conception)、艺术的清晰性和主题(clarity and the subject in art)。该书初版于1931年,由慕尼黑的F. Bruckman A.G. 出版,英文版为 *the Sense of Form in Art: A Comparative Psychological Study*,由Alice Muehsam和Norma A. Shatan翻译,由Chelsea Publishing Company于1958年出版。中译本书名为《意大利和德国的形式感》,由笔者翻译,2010年由北京大学出版社出版。

和学生，而非艺术史专家。这是我们讨论他的艺术史学思想和方法论的一个重要起点。他致力于引导观者去了解视觉语言、观看方式的变化和发展规律，而不是像当时的一些学院艺术史家，把艺术品当作说明复杂文化史问题的证据。他发展了一种风格史的教学模式，借助于当时刚刚发明的幻灯投影设备，在课堂上用两架幻灯机，把作品投影到银幕上，用简洁、准确和尽可能客观的语汇，比较和分析两件作品的风格差异，让艺术史课程接近于实证科学的研究状态。这个过程中，他也逐渐抛弃了早期那种以主体与客体移情关系为依托的论述，转而在客观科学的视觉感知分析中，论证或确认个人的、时代的或民族的艺术风格特征，这反映了艺术史教育从传统贵族化的艺术鉴赏，转向以大众的视觉教育为旨归的范式。

沃尔夫林"眼睛的教育"的艺术史，自然与19世纪晚期和20世纪初期德语国家历史哲学思潮中的为历史学科寻找普遍的科学法则，特别是狄尔泰的"精神科学"观念相关，它构成了沃尔夫林创建客观的"艺术科学"的学术语境；其次，罗伯特·费歇尔（Robert Vischer）、利普斯（Theodor Lipps）、霍尔姆茨（Hermann von Helmholtz）、洛茨（Rudolf Lotze）和福尔克特（Johannes Volkelt）等学者的移情论和生理、心理美学，康拉德·费德勒、希尔德勃兰特的"可视性"理论，也在他早期的视觉形式思想发展进程中发挥了重要作用；现代图像复制和幻灯投影技术则为这种"视觉模式"的风格史和形式的"艺术科学"提供了技术条件，与此同时，沃尔夫林仍旧试图保持其科学的视觉形式分析的美学特性，保持一种风格史叙事的张力，避免成为更宏大的文化和政治的历史主义观念的工具。

## 一、狄尔泰："精神科学"

沃尔夫林的艺术史学思想来源十分广泛，潘耀昌在《在古典和巴洛克之间——沃尔夫林思想述评》中列举了10个方面，[2] 就其历史哲学思想而论，主要还是来自狄尔泰的"精神科学"[3]。正如琼·哈特（Joan Hart）所言，狄尔泰是沃尔

---

[2] 潘耀昌：《在古典和巴洛克之间——沃尔夫林思想述评》，全国艺术科学"十五"规划2003年度课题，沃尔夫林的理论来源包括：历史比较语言学、文化史、实证主义、进化论、二分法、形式主义与纯可视性、心理学与移情论、艺术意志、新康德主义、阐释学。
[3] 目前多将这个词译为"人文科学"（human sciences），而不是直接译成"精神科学"（spiritual sciences），以突出狄尔泰的人文主义取向。狄尔泰本人对于"精神科学"一词并非特别满意，曾经使用过的替代语之一是"关于人、社会和国家的科学"。但他同时也感到，相对于"文化科学"（kulturwissenschaften），它更恰当一些。参见〔美〕马克瑞尔、罗迪：《〈人文科学历史世界的形成〉概述》（《狄尔泰选集》，第三卷，英译者导言）和《〈精神科学导论〉概述》（《狄尔泰选集》，第一卷，导言），安延明译，刊载于《世界哲学》，2008年第2期和2007年第2期。

夫林哲学方面最重要的导师。[4]沃尔夫林在柏林大学跟随狄尔泰学习期间，对实验心理学产生浓厚兴趣，这是与狄尔泰主张的所有社会科学都应将某种心理分析与历史研究结合起来的思想是一致的。当然，沃尔夫林早年的移情投射的形式观念，与这个时期洛采（Hermann Lotze）、策勒（Eduard Zeller）、费歇尔、古斯塔夫·费希纳（Gustav Fechner）、威廉·冯特（Wilhelm Wundt）等人把心理学引入康德的先验形式，以扩展康德的认识论哲学的先验范畴也是吻合的。不论狄尔泰还是沃尔夫林，都把社会文化或艺术表述系统视为客体化的生命结构，通过对这些系统的分析和阐释，把握特定人类群体精神和心理结构的一般特点。

狄尔泰和新康德主义的历史哲学家，都注重历史科学的认识论和生命哲学支点，要把历史学从传统形而上学和实证论的神秘主义中解放出来，但两者的取径不同。狄尔泰认为："古代自然法学派的根本错误在于，先把各种个体孤立出来，然后再按照构想社会的方法，从机械角度，把他们联系起来。"[5]实际上，只有个体生命单元本身才是"精神科学"的真正出发点，"即对一个个体在其历史性的具体环境内部所具有的总体性存在的描述和理解，是撰写历史的过程所能取得的最高级的成就之一"[6]。这就要求历史研究和心理学相结合，探索意识的事实或者内在的经验。"由人类学和心理学构成的科学，既为历史生活的全部知识提供了基础，也为引导社会和使社会进一步发展的所有规则提供了基础。"[7]

历史学者面对的绝非客观化的"历史表象"（Vorstellungen），而毋宁是一系列主观的历史素材引发的研究者的心理体验的过程，是意识的素材或事实。这里的体验主要是指理解，即把作为研究对象的文化或艺术现象纳入它们所处的上下文关系中，阐释学使这种体验和理解得以系统化，达到一种更为高级和广泛的科学概念。换句话说，就是要把复杂的历史现象还原到人类学和心理学原则上。人类社会和文化活动，归根结底是心灵现象，"精神科学"是心灵现象的形态学。"精神科学"的理解之所以可能，是因为人类的文化创造，从根本上讲，是生命在各种体制构造过程中的客观化。"人类历史的具有必然性的意图网络，恰恰是借助于这个由具体的个体，由他们的激情，由他们的虚荣、自负和旨趣所组成的这种互动过程而得到实现的。"[8]我们也只有通过体验，而不是通过毫无根据的玄想，才能把握人类发展过程的最终结果。

---

[4] Joan Hart, "Reinterpreting Heinrich Wolfflin: Neo-Kantianism and Hermeneutics", *Art Journal* (Winter, 1982): 292-300.
[5]〔德〕狄尔泰：《精神科学引论》，第一卷，童奇志等译，北京：中国城市出版社，2002年，第56页。
[6] 同上书，第61页。
[7] 同上书，第58页。
[8] 同上书，第92页。

狄尔泰"精神科学"的观念和方法中，存在着一个基本矛盾：知识既然来自于个体的主观体验和直觉（两个主体），是研究者与作为研究对象的历史与文化素材之间达致理解的成果，那么，这种成果又如何具备知识的客观性和普遍性，两个主体间达致理解的支点在何处。狄尔泰把这种理解以及相关阐释归诸人类心灵的同构，归诸意识的内在逻辑性，以及揭示这种逻辑的一般心理描述的概念。即便历史是发生在个体中间的，它的意蕴也还是存在于个体体验的共同方式中。

狄尔泰指出，作为个体存在的人，总是包含某种无法纳入社会的东西，[9] 民族国家可以深入到个体人的生命中，却只能是部分关联。对特定社会群体的文化心理研究所获得的知识，都是有限度的。人性的一致性在于作为生命单元的总体构成。人在生活中发现具有普遍意义的语境，必定出于其高度个人化的生命体验，个体的人是历史研究的最终单元。这就是历史知识的超历史性，主观认识的客观性。他是不承认超个体的主体的，也拒绝把群体作为历史的主体或承载体，在他看来，它们最多是逻辑的主体，"在尝试理解历史世界时，人文科学必须同时考虑特殊事件的事实性和概念性思维的普遍要求，它所面临的根本挑战就是，能否将历史现象的个体性阐述为一种具体的普遍物。"[10] 这也恰恰就是狄尔泰"精神科学"知识论的思想张力所在。

> 借助于心理学，人文学者才可望建构探究历史实在的基础概念或范畴，狄尔泰说：比如，法律方面的意志概念和责任概念，艺术方面的想象力概念和理想概念……政治经济学之中关于节俭的原理、美学之中关于情绪的影响会使表现发生转化的原理，以及科学研究所涉及的各种思维法则，只有通过与心理学的联合，才能适当地确立起来。[11]

这也解决了一直以来作为人类文化创造内在因素的"世界观"（Weltanschauung）形而上学悬空的问题。

狄尔泰认为，世界观无非是生命的整体性的观点，包括一个人直觉世界、评价世界和作用于世界的方式。归根结底，它源于"生命情绪"（lebensstimmungen），是生命体验的一个有意义的整体。[12] 在《世界观的类型》一文中，他写道，世界观

---

[9]〔德〕狄尔泰：《精神科学引论》，第一卷，童奇志等译，第86页。
[10]〔美〕马克瑞尔、罗迪编：《〈人文科学历史世界的形成〉概述》（《狄尔泰选集》，第三卷，英译者导言），安延明译，刊载于《世界哲学》，2008年第2期，第48页。
[11]〔德〕狄尔泰：《精神科学引论》，第一卷，童奇志等译，第100页。
[12]〔美〕鲁道夫-马克瑞尔：《狄尔泰传》，李超杰译，北京：商务印书馆，2003年，第330页。

不应仅仅被牵强地放入艺术作品之中，而应在艺术作品的内在形式中发现这些世界观。在所有艺术中，只有文学与世界观处在"一种特殊关系之中"，只有诗意冲动才能积极地贡献于世界观的产生。荷尔德林的诗不能表达世界观，然而，它却可以像音乐一样唤起作为世界观基础的各种情绪。[13]艺术作品也是如此，诗意的性质存在于其提高体验的能力上。[14]在谈到理解历史创造的范畴时，他指出，范畴并非以康德式的先天方式从外部应用于生命，也不能像康德那样对它们加以限定，它们的数量必然是不确定的，而且批次之间也不能相互从属。体验本来就是结构性的，却也是一个动态的统一体，是一种在场，体验能构造生命，而又不使其凝固化。[15]范畴因此是那些让个别现象彼此相连的一般形式。

这也势必牵涉到自然科学和精神科学的区别：在前者那里，特殊性从属于普遍性，而在精神科学中，特殊性只是与普遍性相协调。这种协调包含了若干持续的形式和范畴，或可称之为"理想类型"的建立。具体到艺术史，按照新康德主义哲学家和美学家卡西尔（Ernst Cassirer）的观点，风格不是一个用以判断实际现象的完美标准，而是一个用以排列这些现象的习惯。它起到一种协调原理的作用，是艺术史中若干可见的持续形式。[16]线描和涂绘两个概念之所以非常有用，是因为它们能建构艺术史，而又不排除潜在于艺术中的任何表现的可能性。狄尔泰这种把"精神科学"与自然科学区分开来的观点和方法，在第一次世界大战之后，主要在文学史和艺术史领域得到有效运用，沃尔夫林的形式艺术史是这方面的一个典型案例。

沃尔夫林的著作中，诸如视觉模式、再现方式、观看方式、形式感等术语，波德罗（Michael Podro）称为"阐释性观看"（interpretive vision）[17]，怀特尼·戴维斯（Whitney Davis）称为"视觉历史主义"（vision historicism）[18]，它们是形式主义艺术史的核心概念，既指向视觉心理的结构形态，也被认为是隐含了心灵的世界图景，归结起来，都是指人的认知官能对感知对象的一种主动加工的活动。

艺术创造不是模仿，艺术家的"观看"（beholding, anschauung）也不是一面镜子，而是不同的理解和表现世界的方式。关于这一点，詹森·盖基（Janson Gaiger）指出，目前通行的由霍廷格（M.D.Hottinger）翻译的《美术史的基本概念》

---

[13]〔美〕鲁道夫-马克瑞尔：《狄尔泰传》，李超杰译，北京：商务印书馆，2003 年，第 338 页。
[14] 同上书，第 352 页。
[15] 同上书，第 368 页。
[16] 同上书，第 376 页。
[17] Michael Podro, *The Critical Historians of Art*, New Haven and London: Yale University Press, 1982, p.61.
[18] Whitney Davis, "Succession and Recursion in Heinrch Wolfflin's Principles of Art History", *The Journal of Aesthetics and Art Criticism* (Spring, 2015): 157.

英文版中,把"观看"译成"beholding",虽不能说是错误,但也遗漏了这个词的另一层意思,即在康德的哲学语境里,这个词还带有"直觉"(intuition,拉丁词是intuitus)的含义,因此,"观看方式"(anschauungs Formen)也可译为"直觉形式"(forms of intuition)。[19]

无论是观看还是直觉形式,作为一种决定风格发展变化的力量,它表征为一系列视觉心理的原则。比如,文艺复兴和巴洛克时代的视觉模式转换是通过5对形式概念彰显的,形式概念不是认识论意义上的先验范畴,而是指向一个方向,相互关联,准确地说,"它们是同一个事情5种不同的观察点"[20]。因此,它们是没有绝对意义和规范性价值指向的,其他的形式概念仍旧可以进行架构。视觉模式或形式感本身,相伴于生命机能的总体而生,应是一个持续动态进程,用沃尔夫林的话说,形式是活动,我们无法达致对这个活动的形式感(视觉模式)的终极认识,由这个形式感引发的风格变化,有点像一块从山坡上滚落下来的石头[21]:

> 可以依据这个山坡的倾斜度、地面的软硬度等,来设想它的不同的滚动状态,但是,所有这些可能性都受制于同样的引力法则。因此,在人类心理中,也有某种发展可以被视为以同样方式而受制于自然法则,这也像身体的成长一样。它们可以经历最为多样化的变化,它们可以全部被抑制,或部分被抑制,但一旦滚动开始,某种法则的活动就可以自始至终观察到。[22]

正是有了这些形式概念和范畴,艺术史千变万化的经验事实,就可以化约到狄尔泰所说的人类心灵同构和意识的内在逻辑的最大公约数之上,[23] 这种依托于视觉模式的"无名艺术史"叙事,启端于《古典和巴洛克》,经过《古典艺术》和《丢勒》,在《美术史的基本概念》中达到成熟。这些形式的概念都具有美学的和视觉心理描述的特性,与美学体验的强度联系在一起,也带有一定的模糊性,而最终,它们都指向了一种特定的美学情感,一种时代的面相学的描述或时代"情感"

---

[19] Janson Gaiger, "Intuition and Representation", *The Journal of Aesthetics and Art Criticism* (Spring, 2015): 166.
[20] Heinrich Wolfflin, *Principles of Art History: The Problem of the Development of Style in Later Art*, M. D. Hottinger (trans.), New York: Dover, 1950, p.227.
[21] Joan Hart, *Heinrich Wolfflin. An Intellectual Biography*, University of California, Berkeley, PhD. Dissertation, 1981, p.20.
[22] Ibid., p.17
[23] 狄尔泰把心理学严格限制在人类经验的真实上,即认识的、情感的和意志的功能的整体性,表现出与费希纳的生理心理学的差别,他也对诸如赫尔德的"民族精神"(Volkgeist)之类的集体心理概念表示怀疑,这与沃尔夫林从早期移情的生理心理学形式观念,转向纯视觉模式的艺术科学的倾向是一致的。

(Stimmung），而不是某种世界观或知性模式。

## 二、"移情"与"纯视觉"

沃尔夫林早期著作中的观看与一种"拟人的"（anthropomorphism-personification）或"移情"（Einfühlung）[24]的体验相关联，更多地关乎对一种基于人的生理与心理投射活动的空间形式的把握。他在1886年的博士论文《建筑心理学导论》中写道：

> 物质形式拥有一种特性，那只是因为我们自身拥有身体。如果我们是纯粹视觉的生物，就不会有物理世界的美学判断。[25]
>
> 不对称，经常作为身体的痛苦而被体验，这就好像是一个肢体残疾了或受伤了。这种对于视觉的心理学理解，内涵于身体中，可以有效地运用到建筑作品的解释中。[26]

因此，在建筑形式中，也有诸如头、脚、身躯、正面和后背的区分，它的表现性来源于一种类似于身体的有机生命形态，是由身体的移情导致的，而不是来自于诸如对称、比例、和谐、规则之类的抽象的规范性法则。建筑与人的身体之间有着类同性，美的形式不过就是有机生命的条件而已。他实际上是通过一种身体性的有机生命的隐喻，一种"感同身受"（affektion, physical emotion）与"心理质态"（psychical mood）的关联，把主体的人与作为审美客体的建筑结合到一起。在他看来，真正具有表现性的建筑要素，存在于高度与宽度、水平和垂直的关系中，这就像人体的结构形态。他反对把形式问题归于一般知性法则，或归于气候、地理和材料的因素。

沃尔夫林的拟人移情形式观念，主要来自于这个时期罗伯特·费歇尔、利普斯、霍尔姆茨、洛茨和福尔克特[27]等人的生理心理美学。当然，作为专业术语的"移情"，最早出现在赫尔德1800年的著作《雕塑》中。赫尔德在讨论雕塑鉴赏

---

[24] 沃尔夫林在他的博士论文中没有直接使用"移情"（Einfuhlung）这一术语来表达主客体之间的移情关系，而以身体类比方式进行说明。

[25] Wolfflin, "Prolegomena to a Psychology of Architecture", from Harry Francis Mallgrave and Eleftherios Ikonomou (eds.), *Empathy, Form, and Space Problem in German Aesthetics, 1873-1893*, The Getty Center for the History of Art and the Humanities,1994, p.151.

[26] Ibid., p.164.

[27] 福尔克特是第一个把沃尔夫林的注意力引向艺术中的形式概念的人。

时,用的是"同情"(sympathy, sympathie)的概念,同情是以触觉为基础。他说,如果"一个肢体越是标示出它应标示的东西,那么,它就越美丽,只有'内在同情',也就是那个让整体的自我投射到由触觉探知的形式的感受,才是指引美的教师"[28]。歌德1788年的三篇论建筑的文章,也构成了沃尔夫林美学观点的语境,歌德清楚地说明了人与建筑间的拟人关系。

19世纪早期,理性主义美学思想代表人物霍尔巴特(Johann Friedrich Herbart)在他的著作中讨论了艺术的空间再现问题。1897年,古斯塔夫·费希纳受他的思想启发,从事美学心理学的实验,主要是测试几何形状的美学心理效应,确定了"黄金分割"(golden rectangle)的概念。19世纪中期,齐美尔曼(Robert Zimmermann)也热衷于探究不规则的几何形式的美学特质,试图找到其中的数学关系,发展所谓的"形式科学"(science of forms)。大体上,这类研究和解释都以美学体验的理性基础为出发点,在一些具有浪漫主义思想倾向的学者看来,显得太过空洞,缺乏情感内容的支点,他们尝试提出更为具体和细致的美学心理过程的描述和分析。

1873年,冯特(Wilhelm Wundt)采用更为系统的术语,把"感受"(sensation, Empfindung)、"感觉"(feeling, Gefuhl)和"效应"(affect, Gemutsbewegung)区别开来,并从实验心理学角度出发,主张形式感受来自于眼睛肌肉活动。[29] 费歇尔则对齐美尔曼把作品美学吸引力归诸形式结构而全然排除感情内容的观点提出批评。1870年之后,"移情投射"(emotional projection, Einfuhlung)成了他学位论文的主题。1873年,他在《论视觉形式感》中,把移情描述为观者对艺术品的一种主动的感觉介入:

> 我把个体生命托付给无生命的形式,正如移置给另外一个人一样。表面上,我还保持了同样的状态,虽然对象也还是他在的。我显得只是让自己去适应它,或者让自己隶属于它,就像一只手抓住另外一个东西,不过,我是被神秘地移植了,魔幻般地转换到了这另一个他者。[30]

移情的观看因此是主体生命力的投射及其客体化形式的感知。"移情"的字面意思是"感同身受"(feeling oneself into)、"内感觉"(in-feeling)以及"同情"

---

[28] Johann Gottfried Herder, *Sculpture: Some Observations on Shape and Form from Pygmalion's Creative Dream*, Jason Gaiger (ed. and trans.), Chicago: The University of Chicago Press, 2002, p.125.
[29] Ibid., p.4.
[30] Robert Vischer, *Über das optische Formgefühl: Ein Beitrag zur Aesthetik*, Charleston: Nabu Press, 2014, p.20.

(feeling with),与"两物接触""走近"和"靠近"(Anfuhlung),"播放"、"散布"(Ausfuhlung)、"交织"(Ineinsfuhlung)、"模仿"(Nachfuhlung)、"迁入"(Zufuhlung)、"汇合聚拢"(Zusammenfuhlung)等感知状态相关,所有这些词,包括移情的前缀,都可以跟另一个词根,即"感知"(Empfindung)表达同样的意思,指与身体感知状态的相关性,这是英语中的"移情"(empathy)术语无法表达的。费歇尔认为,人的感知和情绪反应,必定以身体的生理结构为条件。"感受"(sensation)和"感觉"(feeling)不同,前者指身体对外在刺激的单纯反应,后者预设了精神或情感活动的前提。感受还可进一步分为"直接感受"(immediate sensation, Zuempfindung)和"回应感受"(responsive sensation, Nachempfindung),具体到观看活动,前者对应的是"简单观看"(simple seeing),属于无意识的对视觉刺激的适应。"审视"(scanning)是指焦点集中的观看,此时眼睛处于活跃状态,探寻形式边界。费歇尔所说的第三层次的观看,牵涉高层次的思想再现和视觉想象。移情因此是一个复杂的达致物我交融的过程,带有浪漫主义泛神论的色彩。

费歇尔之后,移情概念开始在美学和艺术讨论中占据重要位置。不过,对沃尔夫林思想产生重要影响的福尔克特主张用"象征"(symbolisation)[31]来对应费歇尔的移情,它是一种因移情投射所致的作品的"形式活力"(animation of form),也就是身体的生命力的象征。利普斯文章中的移情,指向一种所谓的"内模仿"(inner imitation)和"有机感觉"(organic feelings),是美学愉悦的源泉。[32]这个过程中,对象是自我,自我也是对象,自我与对象间的界限消失了。自我于是就在空间中获得延展,并在这个空间的感知对象中把握自己的活力。这是一种美学的模仿,也是美学的移情。值得一提的是,利普斯在他的文章中,有时也用同情概念。在他看来,同情和移情在意义上没有真正的差别。在1897年出版的《空间的美学和视觉的幻象》中,他谈到移情概念时说:"我们从几何形式中获得的视觉的和美学的印象,是同一个事物的两个方面,两者在我们身体机能活动的精神再现中都拥有共同的根基。"[33]多立克立柱支撑屋檐的形式活力也隐含在我们的机体中,获得的审美体验或愉悦就是一种同情,或者也可说是一种"同情的移情"(sympathetic, Einfuhlung)。同情因此是一种积极的移情,主客体相互协调一致的审美体验。当然,在审美体验中也会遇到负面的、不和谐的移情。总体而言,利普斯1913年的《论移情》(*On Einfuhlung*),虽是一本专门著作,但在移情理论方面并没有再提出什

---

[31] 1876年出版的《现代建筑中的象征概念》(*Der Symbolbergriff in der neuern Aesthetik*)。
[32] Lipps, "Einfühlung, innere Nachahmung, und Organempfindungen", *Archiv für die gesammte Psychologie*, 1 (1903): 1, 185-204.
[33] Lipps, *Raumästhetik und geometrisch-optische Täuschungen*, Leipzig: J. A. Barth, 1897, p.v.

么新的思想。

世纪之交,以生理学为基础的移情心理概念,赋予观看活动一种交换和转化的双重体验,引发独特的一对一的体验,同时还创造了观者和对象,既让前者的角色定位不确定,又激活了后者。这样一个概念把生理的、情感的、精神的和心理的因素交织在一起,并且也把观者放到了美学话语的中心地位。

事实上,沃尔夫林是在1888年《文艺复兴和巴洛克:意大利巴洛克风格的本质和起源的调查》("Renaissance und Barock. Eine Untersuchung uber Wesen und Entstehung des Barockstils in Italien")中,把历史哲学的思考与生理心理的移情形式观念结合起来,期望借此描述和解释时代风格变化和这种变化的原因。他采用系统形式分析方法来确认风格差异。在他看来,风格首先是一种"气氛"(mood, Stimmung),一种"形式感"(a sense of form, Formgefuhl),一种"生命感"(a feeling of life, Lebensgefuhl),与布克哈特的时代氛围异曲同工。不过,时代氛围或情调在他谈论的巴洛克建筑中,表现为一系列可辨识的视觉形式特征,诸如涂绘、宏大、体块和运动等,而最终,这些特征归结为一种与人的身体的自然生命状态的关联,也就是说,时代情绪或精神是通过一种对艺术品的视觉形式的移情生命体验而获得理解和把握的。艺术史的著作和课程是要引导和培养观者对视觉形式的反应能力,让他们借此领略过去时代艺术与文化的精髓。沃尔夫林相信,一个时代的文化和艺术精神是可以通过两幅画作的风格比较而得以把握的。

不过,沃尔夫林这种以生理和心理的移情美学为中介,在艺术与时代精神之间建构关联的做法,到了1899年撰写《古典艺术》时有所改变。这时,沃尔夫林提出的主张是,生活和艺术属于两种不同的语言。他不同意法国艺术哲学家丹纳把艺术视为生活的转译的理论。[34] 在这本书中,他对15、16世纪意大利文艺复兴文化氛围或态度的讨论,与审美理式和图像形式的话题分离开来,特别是"图像形式"部分,把重心放在了艺术家和观者的纯粹的视觉感知和观看方式上,艺术史开始转向一种对特定时代或民族的观看方式的探索和调查。

沃尔夫林聚焦"纯视觉"问题,是与当时德国古典雕塑家希尔德勃兰特(Adolf von Hildebrand)[35]和艺术理论家、美学家康拉德·费德勒(Conrad Fiedler)[36]有密切关系的。首先是康拉德·费德勒,他在《论视觉艺术作品的判断》(1876)中提出"可视性"(visibility, Sichtbarkeit)的概念。这个概念可追溯到康德的认识论

---

[34] 关于沃尔夫林与丹纳的古典艺术研究的差别,可参见 Joan Hart, "*Heinrich Wolfflin: An Intellectual Biography*", the PhD. Dissertation of University of California, Berkeley, 1981, pp.217-224.
[35] 1889年6月,沃尔夫林通过朋友的介绍,在佛罗伦萨认识希尔德勃兰特。
[36] 沃尔夫林是在1889年11月,与康拉德·费德勒和希尔德勃兰特结识的。

康拉德·费德勒雕像，希尔德勃兰特

哲学。康德所说的人类认识（知识）模式，可概括为感觉模式和概念模式，前者基于视觉体验，后者依赖抽象。19世纪以来，实证科学的发展导致两种知识关系扭曲，即人们普遍把感觉知识看成是低于抽象概念的知识。人类的视觉知性发展受到抑制，艺术家通过视觉形式创造与这种倾向抗衡。费德勒还指出，日常生活中，人们的观看要么是混沌和流变的，要么即刻被引向抽象概念，很少能够达到艺术创作所需要的清晰的视觉概念。艺术家则具备了这种形成清晰的视觉概念的能力，反映在作品中，就是它的"可视性"。[37] "可视性"不是指对象表面的视觉感知的产物，而是基于对象的视觉与触觉、两维和三维空间关系的综合把握，与观者实际的生理和心理存在联系在一起，最终表现为一种两维平面的清晰性。这一点也在他1878年《建筑的本质和历史的评论》（"Bemerkungen uber Wesen und Geschichte der Baukunst"）中有明确的表达。事实上，他推进了森佩尔的作为空间艺术的建筑的思想，把罗马式建筑作为纯可视形式创造的范例。[38] 而沃尔夫林是把"可视性"当作艺术史概念，"作为学习观看的一种自然的方式"[39]。

相比于费德勒，希尔德勃兰特对形式问题的阐释和分析，与当时生理学和心理学研究的关系要更为密切。他不但阅读冯特、斯蒂赫（Salomon Sticher）、霍尔姆茨等人的著作，还与他们保持通信联系，曾为霍尔姆茨创作过胸像。希尔德勃兰特认为，观看分为两部分：动觉和视觉（kinesthetic and visual perception），动觉观看指眼球汇聚，是近距离观看；视觉观看指眼球处于静止状态，对应远距离观看。由此出发，对象呈现为两种不同形式状态："固有形式"（inherent form）和"实效形式"（effective form），前者是可量度的、数学化的和独立于周遭环境的自然形

---

[37]〔德〕康拉德·费德勒：《论视觉艺术作品的判断》，参见张坚：《视觉形式的生命》附录，杭州：中国美术学院出版社，2004年，第268—410页。
[38] Conrad Fiedler "Observations on the Nature and History of Architecture", Harry Francis Mallgrave and Eleftherios Ikonomou (eds.), *Empathy, Form, and Space Problem in German Aesthetics, 1873-1893*, p.134.
[39] Joan Hart, "*Heinrich Wolfflin: An Intellectual Biography*", the PhD. Dissertation of University of California, Berkeley, 1981, p.421.

式;后者指处在特定关系中的对象形式,偶然的光影、明暗、色调都会对对象形式产生影响。艺术家的观看应是后一种实效形式。固有形式的知识属于科学范围。希尔德勃兰特不像费德勒那样,坚守一种过于严谨的形式主义立场,转而关注移情理论和自然生发的可视形式。特定的形式结构状态,能激发观者的感同身受的想象。艺术创作就是构建空间与功能价值统一体的感知过程,需要协调和把握两维和三维空间的形式关系。

汉斯·冯·马列,《希尔德勃兰特像》

康拉德·费德勒和希尔德勃兰特提出的艺术思维和视觉创造的内在机制的"纯视觉"(pure vision)理论,是沃尔夫林从文化史的"气氛"的风格,转向"视觉模式"的风格的重要思想源泉。19世纪90年代以后,沃尔夫林日益表现出对艺术家的创作思维和视觉想象方式的探究热情,他希望更好地理解艺术创作过程,特别是其中的心理机制,以及艺术家的技艺和使用材料的表现特性。一方面,他与艺术家结交,进行创作实践;另一方面,着手艺术家传记研究。1899年至1905年间他撰写了《丢勒》,为了解丢勒的创作秘密,他在罗马和德国,像艺术家一样生活。[40] 在这本传记中,章节是以媒介为基础划分的,从木刻、铜版画到油画,丢勒的形式感的发展由技术和材料所促进。在结论中,沃尔夫林写道:"我想提醒读者的是,我们不能抽象谈论线条的概念,只能谈论具体线条,比如钢笔线条、色粉笔线条、铜版画线条等,艺术家用什么材料和技术从事创作,从一开始就在其艺术想象中发挥重要作用。艺术知觉是从技术开始的,艺术家选择何种材料,就已经是形式态度的表达了。"他还说,铜版画是最接近丢勒的表现核心的技术。[41]

在沃尔夫林看来,艺术家的基础技术和材料训练,最终是为了发展创作直觉。

---

[40] Joan Hart, "*Heinrich Wolfflin: An Intellectual Biography*", the PhD. Dissertation of University of California, Berkeley, 1981, p.331.

[41] Heinrich Wolfflin, *The Art of Albrecht Durer*, London: Phaidon Press, 1971, p.275.

慕尼黑古代艺术博物馆中的汉斯·冯·马列、希尔德勃兰特和康拉德·费德勒的展厅

就丢勒而言，雕塑的形式感和一种清晰、富于动感的塑造形象的线条，是理解其艺术的关键所在，也决定了他在德国艺术史中的地位。除此之外，他还说，丢勒对金属和闪亮的物体有一种特别印象。[42] 他说的金属感，还指诸如丝绸、羽毛和柔软头发等，这些东西也有类似金属的效果。不过，他对闪光肌理的追求，以不牺牲形体的雕塑感为前提。所以，丢勒笔下的形象正是印象派的反面，具有显微镜般的精确性。[43] 与另一位德国大师格吕内瓦尔德相比，丢勒的气质是客观的，并没有进入自发的表现。不过，沃尔夫林又说，并不存在客观的感知，两个人画同样的东西，结果就会有所不同。丢勒和格吕内瓦尔德在表现性上的不同点在于，后者展现的是触动怜悯之情的痛楚，前者力图解释抗拒这种痛楚的力量。[44] 因此，格吕内瓦尔德笔下的基督，也许更加感天动地，但丢勒的基督，在气质上可能更具持久力，它是在提升观者，而不是去压迫他们。[45] 他笔下的那些伟岸人物，是通过对人体比例的探索和研究而塑造出来的，是基于人类自然完美的理念，这个

---

[42] Heinrich Wolfflin, *The Art of Albrecht Durer*, p.278.
[43] Ibid., p.279.
[44] Ibid., p.20.
[45] Ibid.

理念是文艺复兴时代艺术的核心价值。

所以，关于德国艺术的表现传统如何与一种客观的知识态度结合，丢勒是一个范例，他的作品实现了细节与整体设计和表现的高度一致。虽然丢勒也用几何学方法来捕捉美，但他也说，人体拥有大量线条，不可能根据任何现成的几何学法则勾画，艺术家只能依靠自己的直觉来发现。[46] 另外，实践也很重要，必须大量观看和勾画，以便于把隐含在自然中的和谐抽绎出来，同时，不放弃真实的基础来揭示美的形象，当然，终极之美是无法达到的。

沃尔夫林以描述的方式说明艺术家的视觉想象和创造过程，而描述就是引导观者的想象力去关注作品的形式特点，体验艺术家的创造过程，最终理解和把握作品的视觉语言。他在1911年的一篇讨论"描述理论"（theory of description, Theorie der Beschreibung）的文章中说：描述的困难在于，就像观看，一切都在眼中，描述也要所有一切都在一起说。恰当的描述应与恰当感觉相同：首先必须传递基本要素，其次也要能超越普通观者看到的东西。他举的例子是《西斯廷的圣母》，这张画的风格决定描述的调子。那些对作品视觉效果产生决定性影响的要素，即宏伟构图中的那些上升和下降线条，这样的描述就是在模拟艺术家创造的过程。[47]

赫伯特·里德（Herbert Read）则认为，沃尔夫林1899年的《古典艺术》是把艺术史变成了一门科学。[48]《美术史的基本概念》显然让这种形式的艺术科学变得更完备了，其中的形式概念或"感知范畴"（kategorien der Anschauung）[49]，用于引导读者认识和理解视觉艺术创造的内在决定性法则。这时，沃尔夫林已不再用气氛、态度、表现之类的概念。他用幻灯投影，现场比较和解说不同时代作品的风格差异，强化艺术史的眼睛教育和科学的维度。

## 三、"形式感"："眼睛教育"

运用影像复制和投影技术的艺术史教学和研究，强化了一种客观分析的观看意识和态度，也可超越时空界限，把世界各地和不同历史时期的作品放在一起进行比较，这促进艺术史成为一门科学。这种技术在艺术史领域得到运用是在19世

---

[46] Heinrich Wolfflin, *The Art of Albrecht Durer*, p.288.
[47] Ibid., p.445.
[48] 转引自 Michael Ann Holly, *Panofsky and the Foundations of Art History*, Ithaca: Cornell University Press, 1985, p.48。
[49] 沃尔夫林经常交替使用诸如"感知形式"（Anschauungsform）、"再现形式"（Darstellungsform）、"阐释形式"（Auffassungsform）等术语。

纪末、20世纪初期,而在这之前,艺术史研究主要是依靠版画的复制品。

摄影术发明后,艺术名作成了重要的拍摄对象。早在1851年,就已经有人开始拍摄和记录拉斐尔的作品。在德国,1850年至1870年间,有人着手编辑艺术史的摄影图集。最初采用的是摄影照片,而不是幻灯片。幻灯技术是在摄影术发明后十年才出现的,与电影技术的发展相联系。1873年,在维也纳第一次世界艺术史大会上,艺术品的影像复制,包括幻灯片在艺术史教学中的运用,作为一个议题在会上进行了讨论。到了19世纪80年代晚期,艺术史的幻灯教学方式逐渐引入德国大学课堂。1912年前后,美国大学也开始采用多用途的投影仪和幻灯机。幻灯教学给教师带来很多方便,关于这一点,沃尔夫林在《意大利和德国的形式感》前言中,具体谈到了它较之书籍插图的诸多优势。[50]戈德斯密特、格林姆(Hermann Grimm)等学者,也都已习惯于用幻灯投影来讲授他们的艺术史课程了。

据当时听过沃尔夫林幻灯讲座的人回忆,沃尔夫林与学生一起,在黑暗教室里看着投影画面,然后用一种略带迟疑的口吻,即席提炼和表达自己的观看体验。这一过程中,他会沉默地思考一幅作品,然后走到近前观看它,仿佛在等待作品向他说话。他的语言是描述性的,适合所有人,中间有一些停顿,但这种停顿有助于引导观者观看。他的讲解完全没有给人以事先准备过的印象,就好像是由现场的作品创造出来的,整个过程中,语言像珍珠一样修饰作品,而不是淹没它。[51]这样的教学情景,也有点类似于观看电影的体验,语言表述和图像展示融合在一起。观者和教师进入共同的观看状态,又因为身处黑暗,每个人都保持了一种体验的私密性,产生一种强烈的真实感。但实际上,观者与作品间是隔着一层影像的媒介的,所看到的只是真实作品的一个投影而已。

无论是艺术史书籍中的插图,还是课堂里的幻灯投影,其实都创造了一种特殊的艺术观看和接受状态。简单地说,就是以观看作品的机器复制图像代替现场观看原作。这会给艺术带来一个更广阔的受众群,公众可通过画册的插图,看到世界各地的艺术品。在艺术史的幻灯讲座中,学生更是通过投影图像和教师讲解,仔细辨识作品细节,解读不同时代和地区的艺术风格。这两种观看状态都只涉及纯粹的眼睛的活动,是不同于传统的艺术鉴赏和观看过程中的那种观者与作品物质形态间的生理和心理的移情体验的。

关于机器复制技术引致的新的观看状态,潘诺夫斯基在《电影中的风格和媒

---

[50] 利用幻灯可以比较随意地进行细节的观察和分析。
[51] Robert S. Nelson, "The Slide Lecture, or the Work of Art 'History' in the Age of Mechanical Reproduction", *Critical Inquiry*, Vol. 26, No.3 (Spring, 2000): 92.

介》中,将其定性为视觉猎奇的娱乐活动,跟博物馆参观者欣赏艺术品是浑不相干的。当然,他谈的是活动影像,无论如何,艺术史课程的幻灯教学不能归于猎奇娱乐。但也应看到,观看电影的接受状态,与学生在黑暗教室里观赏幻灯片之间,存在某些相似之处。潘诺夫斯基谈到,1905年前后的柏林,看电影的大多是下层人士,他们显然被各种各样的记录自然、社会景象的动态影像吸引,坐在座位上,不必亲临现场就能领略人间万象,这跟在教室中观看世界各地的大师杰作的情况有点接近。[52] 更重要的是,这种由现代影像技术造就的观看的场域,给观者带来特别的心理效应,即观者在观看中,往往消解自身的存在感,完全以眼睛的活动代替一切,让自身成为一个纯粹的和高度客观化的视觉接受体。这个过程也被后来的学者称为技术的移情,是指影像技术以虚幻方式消解了人的个体存在感,丧失了对自身的角色和特性的把握。[53]

本雅明感叹照片消解了原作的"灵韵"(aura),艺术史幻灯教学自然无法让观者体悟这种神秘的灵韵,观者获得的是缺乏触觉的和实际空间存在的纯视觉感受,用格林伯格的话说,这种以机器复制技术为条件的单纯观看,涉及"纯粹视觉体验与那种被触觉联想所修正或调整的视觉体验相对立的问题。那是在纯粹的和原初的视觉意义上的,而不是印象派色彩意义上的,他们在绘画中以色彩造型,并阐释一切,但还是包含了雕塑性的"。[54]

梅洛-庞蒂在《知觉现象学》中,认为触觉是我们以身体走向世界的一种提示。视觉却可以产生一种既在任何地方,又不在任何地方的错觉。"只有当现象在我的身上产生共鸣,只有当现象与我的意识的某种本质一致,只有当接受现象的器官与现象在时间上一致,我才能有效地触摸……触觉现象的统一性是基于作为协同作用的整体的身体的统一性和同一性。"[55] 他所说的触觉感知的实体性和存在感,不是艺术史幻灯教学的纯视觉化的接受环境所能提供的。

而如果是按照齐美尔1907年《感官社会学》的说法,这种纯视觉化的感知,实际反映了现代都市生活的一种特质:

> 现代交通,涉及人与人之间的感性关系的大部分,并日趋把这种人

---

[52] Robert S. Nelson, "The Slide Lecture, or the Work of Art 'History' in the Age of Mechanical Reproduction", *Critical Inquiry*, Vol. 26, No.3 (Spring, 2000): 94.
[53] 为了抗御这种技术化的移情观看,1936年,布莱希特提出"间离理论"(Verfremdung),试图以间离技术与造成观众主体悬隔效应的"移情剧院"(cinfühlungstheater)搏斗。Bertolt Brecht, "Alienation Effects in Chinese Acting" (1936), in *Brecht on Theatre: The Development of an Aesthetic*, John Willett (trans. and ed.), New York: Hill and Wang, 1994.
[54] Clement Greenberg, "Modernist Painting" (1960), in *Collected Essays and Criticism*, Vol.4, John O'Brien (ed.), Chicago: University of Chicago Press, 1993, p.89.
[55] 〔法〕梅洛-庞蒂:《知觉现象学》,北京:商务印书馆,2001年,第401页。

际关系交由纯粹视觉感官去处理……上面提到的与被听见的人相比,仅仅被看见的人更为神妙莫测,由于已经提到的变化,肯定会促使现代生活感觉发生问题,促使在整个生活中,在孤独里,以及人的方方面面都被闭关自守包围,促成无所适从、失去方向的感觉。[56]

由此,人们趋于一种流于表面的、置身事外的、猎奇的和瞬息变幻的观看状态,印象派绘画被认为是这种特殊感知状况的写照。

但是,对艺术史而言,这种由现代影像技术造就的纯视觉的感知和接受,倒是促进了艺术科学的发展。沃尔夫林1908年在一次公共讲座《理解艺术的教育》("Education in the Understanding of Art")中说,艺术感知的发展就是眼睛的精致化;艺术创造的基本概念只能通过纯粹观看,而不是历史的学术方法获得。视觉愉悦要比思想更具价值。在他看来,形式的艺术科学是建立在对纯粹视觉形式关系的把握之上的,相应的观看状态是单纯的眼睛活动。沃尔夫林在课堂上表达的视觉感知用语非常简练,而且喜欢用诸如"这个或那个"之类的指示代词,严格保持视觉描述的层面,杜绝主观的美学判断和个人的价值联想,这是不同于以往的以华丽辞藻、情感充沛和个人奇异想象为特色的"画诗"的。

1909年,他又在《论艺术史教育中的错误》中,批评没有明确的观看方法指导而只是简单向学生展示大量作品的教学方法,认为这种做法太过业余。他主张以科学的、严谨的态度分析作品的形式;应不断比较各种不同的视觉表达方式,推进学生对"整体风格的感知"。学生则要发展自身对艺术作品的整体印象和基本特质的辨识和把握力,把对艺术品的视觉反应能力的培养,作为学习的重要内容。他也抨击传统艺术史中的那种与艺术感知活动脱节的对社会和历史语境的观照。[57] 贡布里希也说:

> 人们有时指责沃尔夫林说他没有像李格尔那样建立总的成对概念,但是,他在语言上直观表达事物的尝试,具有经验的和不受约束的性质,这恰恰是他的优点。与沃尔夫林相反,施马索(August Schmarsow)追求的乃是可以先验论证的概念,思索的是空间造型,但是,直接把握对

---

[56]〔法〕齐美尔:《社会是如何可能的:齐美尔社会学文选》,林荣远编译,南京:广西师范大学出版社,2002年版,第326页。

[57] 参见 Daniel Adler, "Painterly Politics: Wolfflin, Formalism and German Academic Culture, 1885-1915", *Art History* (Jun., 2004): 431-456。

象（这是沃尔夫林著作的特征）却是他所不具备的。[58]

沃尔夫林的纯视觉观照，是以作品的基本信息和它们的可视结构为着眼点的，旨在发现和确认不同艺术品中的视觉形式的客观联系或共性结构，更多指向对群体风格现象的辨识，指向对这种群体风格中的共通的视觉形式概念的确认，指向对支配特定时代或民族的艺术创作的内在法则的发现，而不是个别艺术家或个别作品的传记式叙事。从这个意义上讲，沃尔夫林的"眼睛的教育"，具有一种文化建构的目标，即是要引导学生和一般公众通过艺术作品，在视觉感知的层面，确认时代或民族的精神特性或文化理想，这也可以理解为是德语国家"教养"（Bildung）思想传统的延续。

沃林格把沃尔夫林称为"瑞士的资产阶级贵族"，这个称号与沃尔夫林早期艺术史著作中的移情美学倾向是吻合的。传统的移情观看是视觉和触觉共同发挥作用，显示的是社会精英阶层的贵族和上层资产阶级的艺术观众的欣赏态度。就像潘诺夫斯基说的那样，观看影像让这些人有屈尊之感，他们的艺术观赏在于把玩或拥有作品，与作品的物质实体形成心理和身体的关系，由此引发高度个人化的形式体验和联想，这多半无法转译为普遍适用的心理学表达，代表了超越一般社会大众的文化的优越性。"风格即人"（le style c'est l'homme）的格言，指出了创作主体的精神态度和所属的社会阶层。而后来，沃尔夫林转向一种更为客观的纯视觉模式观照的艺术史，"贵族化的资产阶级"的称呼就显得更合适了。大众化的艺术史[59]，也成了德国的民族形式感教育的一个途径。

世纪之交的德国，那些传承文化史和注重文献研究的老一辈学院艺术史家，坚信艺术史研究需要哲学和历史知识的根基，爬梳、鉴别史料的扎实功底和严谨、规范的工作方法是获得有价值的艺术史研究成果的前提。在他们看来，形式的艺术史研究放弃了对艺术的社会历史和文化情景的观照，单纯依靠研究者的视觉感知，借助作品影像来说明复杂的历史问题，属于"半瓶子醋的艺术史研究"。在柏林的艺术史学界，两个派别的争论相当热烈，[60]也引发了形式的艺术史家和美学家

---

[58]〔英〕贡布里希：《艺术科学》，摘自范景中选编：《艺术与人文科学（贡布里希文选）》，杭州：浙江摄影出版社，1989年版，第437页。
[59]沃尔夫林的近乎以实证科学的方式来确认时代和民族的形式感的想法，与十多年前撰写《抽象与移情》和《哥特形式论》的沃林格有所不同，后者旨在确认一条与地中海拉丁古典艺术传统并驾齐驱的北方艺术发展道路，他在历史观念上更多地受到历史学家兰布雷希特（Karl Gotthard Lamprecht，1856—1915）、新康德主义弗莱堡学派的文德尔班（Wilhelm Windelband，1848—1915）、"文化科学"的李凯尔特（Heinrich Rickert，1863—1936）和齐美尔等人的影响。
[60]格里姆（Hermann Grimm）在《大学的新艺术史》（Das Universitatsstudium der Neueren Kunstgeschichte）中，指斥形式艺术史家不依靠原始文献的解释力量，而真正的艺术史知识只有通过理解作品与超艺术的文献的关系才能取得。德约（Georg Dehio）觉得，形式艺术史缺乏学术严谨性，主张艺术史教育和研究应持之以恒地勾画艺术和历史、哲学和神学的关联。参见 Daniel Adler, "*Painterly Politics: Wolfflin, Formalism and German Academic Culture, 1885-1915*", *Art History* (Jun., 2004): 431-456.

在哲学层面建构严谨的艺术科学的各种努力。

1906年，马克斯·德索（Max Dessoir）创办《美学与一般艺术科学杂志》（*Zeitschift fur Asthetik und allgemeine Kunstwissenschaft*）；1913年，他又在柏林组织了第一届国际美学大会。他的目的很明确，就是要赋予形式主义的方法论以认识论的学理规范，使之成为艺术科学，把它纳入到学院体制化建设轨道，最终造就一种学院形式主义。他认为，艺术科学的任务非常特别，"这个任务就是使这种人类最自由、最主观与最综合的活动获得必需性、客观性和可分析性"[61]。要用系统方式来研究作品，对任何个别作品的认知，都要在与其他作品形成有意义的关联之后才是可能的。从具体艺术走向艺术科学的桥梁是各种客观的和科学的概念。通过这些形式概念，艺术史得以呈现出内在规律。

德索建构艺术科学系统理论的尝试，与世纪之交非古典和非西方艺术进入公众视野、古典美学面临挑战的形势是联系在一起的。他想要构建一种足以应付纷繁复杂的美术现象的新的美学秩序。与此同时，借助影像投射技术，形式的艺术史也帮助观者形成了客观的视觉形式统一性的概念。事实上，要保持艺术科学教育活动的有效性，还有一个重要前提，那就是需要让受教育者相信，形式的艺术史"观看模式"之类的先在范畴有着绝对适用性。只有这样，他们才能感悟经验材料中的抽象法则，获得普遍的精神滋养。这基本是一个在经验与形式范畴和概念间互动循环的过程，发生在心理层面。如果说，艺术史的教育，最终要通过感觉的塑造而实现灵魂的提升，那么，神秘的道德和精神意义也是在这个动态过程中传达的。

沃尔夫林不像马克斯·德索那样，致力于系统理论的建构。不过，一种与视觉模式的艺术史相适应的教学体制也是他关注的话题。形式的艺术史，在当时与所谓的"涂绘政治学"存在关联。在1906年纪念伦勃朗诞辰300周年的活动中，这位17世纪荷兰绘画大师的涂绘品质，被德意志第二帝国的一些博物馆官员和文化批评家说成是德意志精神的化身，足以激发这种精神在当代复兴。对伦勃朗的推崇在德国已酝酿多时，影响最大的是朱利斯·朗贝恩（Julius Langbehn）的《作为教育家的伦勃朗》（*Rembrandt als Erzieher*），这本书是在1890年匿名出版的。作者站在日耳曼种族主义立场上，抨击当代艺术，认为伦勃朗的涂绘再现的体验，既是形而上的，也具有促进德意志民族精神再生的力量。涂绘价值成了当代艺术普遍精神空虚的"解毒剂"。此书中对具体作品谈论不多，散文诗般的语言让公众

---

[61]〔德〕马克斯·德索：《美学与艺术理论》，兰金仁译，北京：中国社会科学出版社，1987年，第5页。

和一些艺术史家深为折服，普鲁士艺术收藏委员会主任、柏林博物馆总馆长波德（Wilhelm von Bode）对其关于朗贝恩的伦勃朗与德意志精神理念纽带的论述倍加赞赏。

学院艺术史家和博物馆官员当然希望超越朗贝恩的有些业余的涂绘精神，并展开更严谨和系统的构建，使之成为形式主义艺术史的核心概念。沃尔夫林对这件事情的态度有所不同。迁居柏林后，他虽也表现出对涂绘的尊崇，把它视为再生的、潜在的启蒙力量，但他的艺术史研究并非以涂绘为中心。[62] 在北方和南方形式感的问题上，最能说明其立场的是他对丢勒的推崇，这与朗贝恩对伦勃朗的崇拜形成对照。他的《意大利和北方的形式感》，只是为了推进北方人对意大利古典艺术语言的理解，从这一点上说，沃尔夫林继承了丢勒的事业。

---

[62] 沃尔夫林在1913年的论文《论涂绘概念》中提出，涂绘一方面与潜意识冲动的非理性表达相关，也蕴含了理性的和有意识的控制。就美学感知过程而言，涂绘是以前景和后景中发生的统一的和一般化的感觉活力为基础的，空间关系转换为"整体的运动"（Gesamtbewegung）。但沃尔夫林始终是在一种相对意义上使用这个概念。《美术史的基本概念》中的涂绘，既用来说明17世纪巴洛克视觉想象的特点，也用于分析北方的形式感。

# 第六章

潘诺夫斯基:文化的象征形式与风格、主题和观念

恩斯特·卡西尔像

恩斯特·卡西尔（Ernst Cassier, 1874—1945）在《人文科学的逻辑》（*The Logic of Cultural Sciences: Five Studies*）[1]中，对沃尔夫林的思想进行了评述。他认为，沃尔夫林预设了作为想象活动的视觉形式创造的感性与理智结合的"统觉性"（apperception）[2]前提，采用先在的观念工具"视觉形式"（Sehformen）或"观看方式"，让艺术史经验事实产生意义，并将这种意义归结到一般的心理描述层面，揭示视觉想象或创造活动的内在法则，让艺术史建立在普遍意义的视觉心理结构之上。个别作品之被援引，只是为了揭示这个普遍结构的连续活动。他还提到沃尔夫林的这种理论构想，与洪堡（Wilhelm von Humboldt, 1767—1835）语言学思想存在相似之处。[3]"艺术科学"的任务，是要去发现作为一种直觉的创造物的视觉形式的一般逻辑。他认为，只停留在沃尔夫林风格心理描述的层次上是不够的，还需要深入到概念领域，即基于一般原则的对语言的动态结构的确认，这是全然独立于任何价值的假设的。[4]他说："如果由此推论，我们只能进行直觉层次描述，而不能进行概念层次的揭示，同样是错误的。我们所涉及的是这种揭示的特定方式和方向，一种独特的逻辑心智活动。"[5]心智活动的逻辑属于方向上的统一性，而不是现实过程中的统一性。比如，通常所说的文艺复兴时期的那些高度个体化的人物，他们同属一个共同体，不是因为彼此相同或相似，而是因为担负了共同使命，在各种文化活动中，"以成千上万种不同方式和面目展示出来的，不过就是一种相同的人的本质而已。这种同一性，不可能通过我们的观察和量度获得，也不可能通过心理学归纳法获得。证明它的唯一途径就是实现它的行动"[6]。因此，风格和形式的概念，只起到让我们了解复杂文化活动的内在结构转换的作用。只有文化科学才能真正教会人们阐释各种文化的象征形式，以便将其中隐含的结构意义和原则发掘出来。

---

[1] 这本书是卡西尔晚年的一本重要著作，英文版所用的"文化科学"（cultural sciences）一词，也可理解为"人文科学"（the Humanities）。笔者认为，卡西尔的"文化科学"与狄尔泰的"精神科学"（Geisteswissenschaft）概念更接近，同"文化科学"（Kulturwissenschaft）则存在一些差别。此外，德文中"科学"含义与英文中"科学"概念间存在差异，前者的意思接近于中文里的"学问"，包括了自然和人文科学领域，而英文中，主要指自然科学。
[2] 莱布尼茨的统觉是指人对自身及其心灵状态的认识。康德不同意莱布尼茨对统觉概念的理解，认为他混淆了感觉与理智认识的根本区别。
[3]〔德〕卡西尔：《人文科学的逻辑》，沉晖等译，北京：中国人民大学出版社，2004年，第125页。
[4] 同上书，第127页。
[5] 同上书，第140页。
[6] 同上书，第144页。

# 一、形式与"艺术意志"

潘诺夫斯基深受卡西尔的影响,1915 年,他发表论文《具象艺术中的风格问题》[7],对沃尔夫林的风格研究方法提出了批评。他指出沃尔夫林甄别两种艺术风格的根基:一是不带有心理意义的直觉形式;二是表现性内容,由思想状态构成。风格是由独立于内容的纯粹形式的演变所导致的。潘诺夫斯基不同意这种绝对化的形式主义观点,认为作品的表现内涵与形式无法截然分开。[8]形式主义者依据视觉与外在世界的关系,即所谓观看模式或形式感,解释绘画形式的创造。实际上,这不是一种风格解释,而是先在地设定了观看的前提,风格的意义是在观者接受这个观看前提之后才产生的。简单地说,这属于循环论证。潘诺夫斯基因此提出,沃尔夫林并没有能够建构起一种艺术与特定时代精神或心理状态的具体和切实关联。视觉形式和风格的历史内涵,在这个过程中被抽空。他的问题是,特定时代主导的视觉感知方式到底什么,是否只是沃尔夫林说的一种视觉感知的态度。在这篇早期的论文中,潘诺夫斯基是想要通过视觉形式,把握历史内涵,即一种观念的结构。换句话说,这个时代到底如何借助某种形式表达自身。要解决这个问题,不能只停留在观看方式,而要考虑视觉想象方式中的观念和感知的整体构成,以及这个整体结构如何转化为视觉形式的创造,[9]也就是艺术的人文或知性结构是什么的问题。

潘诺夫斯基认为,再现形式并非中性存在,而是包含了表现性内容,是内容的思想形式,或者说内容表现的构成部分。作品的各种因素是按照内在的统一法则被涵容的。比如,拉斐尔《雅典学园》的场景和人物,形成一个多样统一的整体。仅以线描、平面、封闭之类的术语来描述,无法说明再现形式与内容的整体性,及其内在的知性结构。事实上,即便是一般观者,也难以做到全然以视觉感知来读解作品,作品总会超越形式的维度,显露出一种世界观,显露出由多种内

潘诺夫斯基像,1950 年

---

[7] Erwin Panofsky, "Das Problem des Stils in der bildenden Kunst", from *Aufsätze zu Grundfragen der Kunstwissenschaft*, H. Oberer (ed.), 1974, pp.19-20.

[8] Silvia Ferretti, *Cassier, Warburg, and Panofsky: Symbol, Art and History*, Richard Pierce (trans.), New Haven and London: Yale University Press, 1989, p.177.

[9] Ibid.

容构成的世界。他断然拒绝"视觉形式感"或"视觉模式"这样一些带有先验色彩的概念，而努力想要确定形式和内容间的隐秘关系，这是主体和主体意志在客观对象中完成的视觉感知与世界观的统一。需要从历史角度，也就是从个体自由创造与时代、民族共同理想的统一性角度来考察作品，把它们视为个体意志与时代精神的有机统一。这种时代的精神力量，后来落实在卡西尔所说的文化体验的"象征形式"（symbolic form）上。

潘诺夫斯基发表的第二篇重要理论文章《论艺术意志的概念》[10]，主要是讨论李格尔的术语"艺术意志"。潘诺夫斯基寻求在更为严格的哲学层面上，来建构艺术史学科的合法性。他认为，艺术意志的概念，虽然以其面对"一个时代、民族或文化共同体的整体艺术现象"，比风格或"艺术意图"（artistic intention）等概念，更能揭示艺术品的深层观念结构和原则，"表达了一种涵盖形式与内容、内在组织和创造力量的统一体"[11]，但仍旧在哲学上显得有些含糊，他希望给予这个概念更清晰的定义，并以此作为艺术现象的先验的、统一的和必需的基础。

潘诺夫斯基认为，"艺术意志"概念的一般意义指向了心理学，可分为三层内涵：一是基于艺术家心理的个体和历史指向的阐释，即要把艺术意志与艺术家的意图等同起来；二是从群体历史出发，对某个时代的心理学阐释，发掘艺术创造中的群体意志活动；三是纯粹基于自我意识的感知心理学的经验阐释，是在观者品位作品的心理活动层面的，关注观者的审美情感。因此，艺术意志的心理学观念很少牵涉历史目标，更多地与当代观者的印象式"经验"（Erfahrung）[12]联系在一起，即一种纯粹视觉认知，而不是从整体的物质存在出发的"体验"式（Erlebnis）把握，由此产生的问题是挖空了"艺术意志"的历史根基。它只是立足于作品一般形式的感知，来推断艺术家的真实心理意图和思想状态，指向的不是历史事实，也无法避免循环论证的陷阱。艺术家对自己的创作意图的陈述变得不重要了。他们在创作中反映出来的知性构架和意志活动，也无法在一般化的形式创造的心理描述中得到呈现。潘诺夫斯基的结论是，"作为可能的美学感知的目标的艺术意志，不会是一个心理的真实"[13]。它应是作为统一体的艺术现象的内在意义的彰显，是在那种永恒的超验哲学层面上显现出来的趋向。

他进而指出，意志活动的关键在于决定，就是说，涵盖形式和内容的统一性

---

[10] Erwin Panofsky, "The Concept of Artistic Volition", *Critical Inquiry*, Vol. 8 (Autumn, 1981): 17-33, Kenneth J. Northcott and Joel Snyder (trans.).
[11] Ibid., p.19.
[12] 德文中的"经验"（Erfahrung）和"体验"（Erlebnis）的含义是不同的，详见本章注15。
[13] Erwin Panofsky, "The Concept of Artistic Volition", *Critical Inquiry*, Vol. 8 (Autumn, 1981): 17-33, Kenneth J. Northcott and Joel Snyder (trans.), p.25.

的意志冲动是在矛盾当中显现自身趋向的。"只有艺术家头脑中那些不同的创造的可能性显现出来的时候,他才真正面对辨别、评估和决定的必需性。"[14] 所以,丢勒、普桑热衷于理论,而格吕内瓦尔德、委拉斯贵支却不是这样。与沃尔夫林和李格尔的不同点在于,潘诺夫斯基更趋于强调艺术家的美学观点中的矛盾性。这种美学观,不会是一个纯粹原创的观点,而是被一种具有关键意义的文化体验所首先唤醒的。

在这里,他实际上运用了狄尔泰的"体验"[15] 来解释"艺术意志"。这是研究者在直接与对象的关系中发生的一种意识的结构统一体,是形式和内容的统一体。狄尔泰的"精神科学"观念中,由这种"体验"产生的"理解"(verstehen),是一切人文历史知识的基础,其指向有点类似于中国史学传统中的"通识"概念,或者说是一种"了解之同情",一种意识结构的整体呈现。这个整体性,最初是出现在赫尔德的论语言起源的思想中的。赫尔德把它归结在两个立足点上:首先,一切感官都是心灵的知觉方式,通过区分特征,形成明确的观念,产生内在的语言;其次,一切感官都是统一的心灵的触感方式,任何触觉都会自动获得语音表达。词作为外在语言的符号也就产生了。[16] 如果个体人的语言创造是一种"体验"和"理解"的话,那么,它们就自然保持着这种源自心灵的整体性。

狄尔泰是从心理活动的结构来界定"体验"和"理解"的,是作为"体验的自我完成来看待理解"的。但到后来,理解又被赋予"一种体验的自我变形"的意义,即"为体验本身揭示若干意想不到的新的可能性"[17],就是说,体验不仅是简单地自我向他人的移情投射,还必须在对象中反思自我和自我的体验。实际上,自我是处在可理解和可阐释的对象中的。"体验"因此是意识的"在场"(Prasenz),是显著的、确定的和第一手资料,体验同时也是意识状态的复合体,其意向性是在统一模式中得到反映的。如果说,体验最初是作为一种纯粹情感状态,那么,前面所说的"理解"的开放性就在于,对象只是部分地在情感中与体验契合,又部分地超越它。但不管怎么说,通过对象,体验才得以揭示自身的结构和连接纽带。

潘诺夫斯基是特别注重"艺术意志"的开放性的,即它不是在真空中的单一

---

[14] Erwin Panofsky, "The Concept of Artistic Volition", *Critical Inquiry*, Vol. 8 (Autumn, 1981): 17-33, Kenneth J. Northcott and Joel Snyder (trans.), p.21.
[15] 与"体验"(Erlebnis)含义接近的英文词是"lived experience",指的是拥有所与,有一种亲身经历的意味,与某次难忘事件、奇遇,甚至恋爱联系在一起;"体验"与另外一个词"经验"(Erfahrung)的意义有比较大的差异。"经验"通常是外部的,是面对所与,是关乎事实的知识,与英语的"experience"的意思近似。"体验"的现象是一种具有确定性的所与,而外部的"经验"的对象则至少部分是推论的产物。有时,"体验"也被狄尔泰用作为"内部经验"(innere Erfahrung),但两者还是存在微妙差别的。参见〔美〕鲁道夫·马克瑞尔:《狄尔泰传》,李超杰译,北京:商务印书馆,第133页。
[16]〔德〕赫尔德:《论语言的起源》,姚小平译,北京:商务印书馆,1998年,第50页。
[17]〔美〕鲁道夫·马克瑞尔:《狄尔泰传》,李超杰译,第231页。

意志趋向，而是在选择当中显现其力量。这首先是因为文化体验的作用，个别艺术家依据文化体验做出选择。体验表达了一种心理活力，它处于每个意志活动的根基处；同时，也是一种文化情境的感知，是分层化的，把范式、形式和类型等附加在一种更为原创的力量上面，是在形式创造活动中展开自身的。潘诺夫斯基认为，学者的文化体验，只能在广阔的历史视野下才能发生。艺术领域的体验，是不同时代的艺术意志的结果，是这种意志通过艺术现象作用于观者的行动。艺术意志具备一种较之内在体验更具原创性的因素，因为，正是内在体验把它置于活动当中，之后，它选择一种与特定体验相呼应的表现模式。艺术意志是不能用心理学术语来定义的，而内在体验是一种心理结构。潘诺夫斯基批评了那种只考虑精神的知性层面，而摒弃其中包含的情感认知。他反对以康德的方式来阐释艺术意志，而宁可把艺术意志放在知性与感觉、反思与文明的中间；同时，也使得价值概念与艺术现象、历史问题保持了距离，事实上这个概念变得十分难以理解。

总体上讲，潘诺夫斯基希望超越那种简单地把艺术意志归诸一系列心理术语的方法，寻求在个别作品产生的历史语境中，在各种相关的历史文献中，把握其融汇在形式和内容的有机统一体中的时代的共性结构，揭示个体作品中的理想化的统一原则，也就是莱布尼茨以来的所谓统觉基础。历史的理想统一体不是一种过程或演化的表现，而是艺术现象中的意志的统一体。

## 二、风格、人体比例理论和古代文化

1921年，潘诺夫斯基发表《作为风格史反映的人体比例理论的历史》[18]一文，这篇文章谈论艺术家塑造人物形象时，如何面对测量需要，建构形象的数学关系，也即比例问题。在这方面，不同时代和文化，都有各自的比例系统和法则。潘诺夫斯基之所以选择比例理论作为风格史的着眼点，很大程度上起因于他对李格尔"艺术意志"概念缺陷的不满。虽然"艺术意志"的说法超越了形式主义的一般心理描述，内涵丰富，引导研究者关注作为生命意志活动的形式与内容的统一性，及其隐含的历史和文化根基，不过，这个概念的指向过于含混和复杂，不易把握。而人体比例理论，则可以帮助艺术史家在具体的雕塑、绘画和建筑中，清晰认知"艺术意志"活动的统觉结构。

---

[18] Erwin Panofsky, "the History of the Theory of Human Proportions as a Reflection of the History of Styles", from *Meaning in the Visual Arts*, Chicago: Chicago University Press, 1982, pp.55-107.

关于比例概念，潘诺夫斯基认为，它是在"客观比例"（objective proportions）和"技术比例"（technical proportions）的关系模式中形成的，并通过数学比例体系反映出来。[19] 比例理论作为人体比例的体验及相应认知模式，显现为一种风格的决定力量，就像透视一样，其观念结构可诉诸某种数学模式，让支配风格变化的力量得到清晰呈现。事实上，在潘诺夫斯基看来，只有埃及人做到了让技术比例与客观比例保持一致。他们的艺术意志所展示的，是永恒不变的秩序，而不是人体动态所致的技术与客观比例的冲突。希腊人的艺术意志更多地基于实际的视觉体验，包含了有机统一的观念，技术和客观比例处在矛盾状态。他们通过"视觉修饰"（optical refinements），来揭示人体内的协调的生命节律。[20] 从古埃及到文艺复兴，人体比例理论历史的特点在于：其数学表述体系的架构，与比例概念的美学意趣、视觉表达及宗教的象征内容相联系。文艺复兴以来的人体比例的视觉体验意向的变化，客观化为各种比例理论的数学体系，这个过程在个体艺术家创作中，以视觉体验的溢出而显示出一种动态的观念结构的力量。当然，没有任何单一的例子全然符合某种人体比例理论的范式。

一般艺术史中，古代和中世纪风格对立，通常是按"平面化"（Planar, Flachenhaft）来定义的。然而，中世纪艺术的"平面性"（planate, Verflachigt），与古埃及艺术的平面化之间存在区别。[21] 在前者中，深度母题受到了绝对的压制，表现为一种纯粹的平面；而后者只是消解了深度母题的调子。埃及的再现，是实际的平面存在；中世纪的再现，虽然显得是平面的，实际并非纯粹平面。埃及杜绝一切引发深度空间联想的透视缩短，比如四分之三视点之类的状态；中世纪风格，却以古典艺术中的人体自由运动为前提，包含了各种透视缩短的母题，只不过这些母题和相应的线条、色块不再被用来创造实际的深度错觉，而是成为平面的装饰图案。所以，中世纪艺术中所有类型的形式，都可描绘成透视缩短，但不再发挥创造错觉空间的作用，而纯粹是从平面构成效果出发，在比例上也就趋向于遵从技术尺度。

潘诺夫斯基特别关注作为北方人的丢勒，正如埃尔文·莱文（Irving Lavin）所说，潘诺夫斯基对于丢勒的比例理论的研究，革命性地改变了人们对丢勒这样一位德国艺术大师在欧洲历史中的地位的认识。长期以来，丢勒被视为神秘和纯粹的德意志民族精神的化身，潘诺夫斯基却展现了一位致力于把意大利文艺复兴的理性人

---

[19] Erwin Panofsky, "the History of the Theory of Human Proportions as a Reflection of the History of Styles", from *Meaning in the Visual Arts*, pp.56-57.
[20] Ibid., p.57.
[21] Ibid., p.72.

晚期埃及艺术的标准

达·芬奇的追随者：人体比例据阿尔伯蒂的"样本"

丢勒人体比例研究图稿之一

丢勒人体比例研究图稿之二

丢勒人体比例研究图稿之三

丢勒人体比例研究图稿之四

文主义和古典传统引入德意志的丢勒，他的行为也永久改变了德意志文化。[22]

丢勒在意大利学习阿尔伯蒂和达·芬奇的人体测量科学。他意识到，意大利人不再依据一种和谐的先验哲学，或者那些古代的数据，来确定理想的人体比例。他们宁愿勇敢面对自然，手里拿着圆规和尺子，直接探索活的人体，在大量的测量中，选出最美的典型。当然，这种典型也是多样化的，比如老年人、青年和少年，都有相应的理想比例。意大利人通过界定正常人体，来发现理想人体，以极大的精确度来研究人体的自然结构，不仅研究高度，也研究宽度和厚度，获得科学的人体测量学的典型。

---

[22] Irving Lavin, "Panofsky's History of Art", from *Meaning in the Visual Arts: Views from the Outside, A Centennial Commemoration of Erwin Panofsky*, Irving Lavin (ed.), N.J.: The Institute for Advanced Study, 1995, p.3.

丢勒,《透视装置》,1525 年

阿尔伯蒂构想的棋盘格透视结构

潘诺夫斯基的讨论,指向人体比例的体验在不同时代所形成的共性的观念结构。研究者借助于流传下来的比例理论,了解蕴含在人体比例体验中的动态观念。在这里,需要说明的是,新康德主义语境中没有形而上的意义,而只有观念的活动和持续生成的观念结构。所以,只有在作品中,在比例理论模式的各种变体中,才能真正领会作为观念法则的艺术意志的趋向。在比例理论和风格的关系问题上,潘诺夫斯基更加明确了他对沃尔夫林的批评,即风格是形式的整体性的组成部分,这个形式的整体性和它的动态结构,构成了艺术意志,一种持续生成的观念的动态法则。实际上,潘诺夫斯基在这篇论文中,构建

波拉约奥洛,《裸体之战》,版画,38.3cm×59cm,1465—1470年,辛辛那提艺术博物馆

的是一种由比例理论出发的艺术意志的历史。

1922年,潘诺夫斯基又发表了《丢勒和古代文化》("Durers Stellung zur Antike")[23],这篇论文的主题是丢勒的古代人体概念。他提出的观点是,丢勒不是从古代原作,而是通过15世纪意大利文艺复兴画家波拉约奥洛和曼坦纳等人的转译,了解古代人体的视觉概念,并最终超越自己的那些意大利老师的。这里所涉及的艺术史观念问题是,古代的美和英雄情致。在他看来,造型艺术中的古典的"美的姿态"(beauty pose),是用动态来激活静态,古典"情致母题"(pathos motif)则是以静态来缓和动态。两种情况都由人体"动态对应"(contrapposto)原则贯穿。美不能没有动感,情致也不能失去沉静。正如尼采所说,古希腊灵魂中,酒神和日神的冲突占据主导地位,但是,两者又有机结合在一起,阿波罗是"潜在的狄奥尼索斯,而狄奥尼索斯是活动中的阿波罗。"[24] 无论美还是情致,都受制于和谐与适度的原则。只是,这种古代的美和情致是15世纪的北欧所无法接受的。

在论及北方和南方艺术差别时,潘诺夫斯基的看法是,南方视觉概念的特点是造型的和典型化的;北方是绘画的和特殊的。所以,在南方绘画中,光塑造对象,

---

[23] 该文的德文版,发表在 *Jahrbuch fur Kunstgeschichte*, I (1921/22): 43-92,英文版题目为 "Albrecht Durer and Classical Antiquity",发表在 *Meaning in the Visual Arts*, pp.236-285。
[24] Erwin Panofsky, "Albrecht Durer and Classical Antiquity", in *Meaning in the Visual Arts*, pp.268-269.

划分对象的体块关系;而在北方绘画中,光只为营造一种把各式各样的体块统一在一起的明暗效果。[25] 他还谈到,北方视觉概念中,现实中的特殊对象与普遍的无限空间结合起来,是一种以特殊性作为普遍性的方法。北方人不像南方人,热衷于提炼高于自然的、客观的和理想化的世界。最初,北方和南方的观念无法交融,中北欧国家在文艺复兴之初,主要将注意力放在了文学和收集古物上面,更多地关注古代艺术的主题内容,而非视觉概念。古代作品并没有在美的观念上得到北方认同,甚至在丢勒之后,德国学者和艺术家仍旧对古代艺术品的相貌特征感到陌生。15世纪时的意大利,却成了北方通向古代的道路。阿尔卑斯山南北两侧都认同艺术是人与可见世界间的直接的和个人的联系纽带,[26] 这在中世纪时是没有出现过的,也就是布克哈特说的一种新的面对自然的态度。具体到视觉象征的形式和概念,那就是透视的方法,把南方和北方结合在了一起。意大利经由古代艺术,实现了对写实的理想主义的修正;丢勒也由此进入古代世界,在他身上,两种视觉概念是并行的,在创作中反映出来的情致和美的观念,具有了一种超越北方和南方的创造性。

潘诺夫斯基从艺术理论研究中获得的认识是,文艺复兴艺术家把悲剧英雄的洒神情致,与阿波罗式的日神冲动结合在一起。正是在这一点上,他看到了丢勒与意大利之间的纽带。丢勒越是强化与意大利艺术的联系,深入古典范式和人体塑造的理论文本,就越能欣赏意大利古典艺术的美妙,就愈加驾驭和展开他的强劲的北方艺术意志,并达到新的高度。潘诺夫斯基认为,丢勒并不是单纯地模仿意大利15世纪时的艺术,而是以他个人的创作,实现一种对这些形象及其背后包含的观察方式的新阐释。要做到这一点,除了视觉体验外,也需要各种理论文献的引导和印证。他在形象和理论的象征形式之间,获得了一种动态的观念结构的体验,这种体验成为他个人艺术意志冲动的不竭源泉。

在北方与南方的视觉概念问题上,潘诺夫斯基与沃尔夫林一样,认为15、16世纪的北方和南方,都经历了精神或知性觉醒,酝酿了一种新的主客观界限明确的世界态度,及相应的视觉概念。只不过前者没有采用描述心理学方式,而是一方面借助丢勒的事例,指出这种新的客观审视世界的方式,是北方和南方文艺复兴的文化体验的共同观念结构,也是丢勒向南方学习的出发点;另一方面,又把这个共同的观念结构落实在单点透视空间的架构上,落实在对这种空间架构与一般化世界观的联系的解说上。

---

[25] Erwin Panofsky, "Albrecht Durer and Classical Antiquity", in *Meaning in the Visual Arts*, pp.276-277.
[26] Ibid., p.278.

他指出，文艺复兴时代，尽管北方德意志人和南方意大利人存在诸多差异，但是，在一种新的观看方式[27]上，在新的精神生活迹象上，都是以单点透视为起点的。[28]利用数学方法，组织深度空间中的人物和景象，这就把文艺复兴时代的各个地区结合到了一起。15世纪意大利艺术家把北方和佛兰德斯艺术的影响，与古代艺术的等量齐观。古典理想主义和北方写实主义，在这种新的造型空间结构的观念下，真正形成互补关系，这也就超越了战后魏玛时期对已政治化的德意志艺术特征的讨论。1933年，潘诺夫斯基与他的合作者扎克斯尔（Fritz Saxl, 1890—1945）一起，在《中世纪艺术中的古典神话》[29]中，表达了一种纯朴信念，即现代社会的艺术和文化危机，是可以通过回归古典传统、回归理性的人文主义而得以克服的。

## 三、作为象征形式的透视

潘诺夫斯基的《作为象征形式的透视》（"Die Perspektive als symbolische"）[30]和《理念：艺术理论中的一个概念》（"Idea: Ein Beitrag zur Begriffsgechichte der alteren Kunsttheorie"）[31]都是在1924年发表的，前者刊载在瓦尔堡学院该年度《学报》（*Vortrage*）上，文章标题表达了潘诺夫斯基对卡西尔著作《象征形式的哲学》的敬意。卡西尔这本书的第1卷于1923年出版。潘诺夫斯基试图从空间的象征形式及其演变轨迹中，探测从古代到文艺复兴的空间体验的观念结构的动态变化。论文引发了对透视问题的争论，这种争论是在观念层面展开的，与心理学或几何学的探索有所不同。开宗明义，潘诺夫斯基提出的空间的象征形式，是以线性透视对人的心理、生理空间的有机整体性的抽象为起点的，也指向对古典艺术中的空间体验的认知，他是这样说的：

> 我们所指的"真实"是主体实际的视觉印象。因为，一个无限的、恒定的和同质的空间结构，概括地说，一个纯粹的数学空间，与人的心理、生理空间结构是完全不同的。知觉并不了解无限概念，从一开始，

---

[27] 这种新的观看方式可以概括为3个要素：一是观看的眼睛，二是被看到的对象，三是此物与他物之间的距离。参见 Erwin Panofsky, "Albrecht Durer and Classical Antiquity", in *Meaning in the Visual Arts*, p.278。
[28] Ibid.
[29] Erwin Panofsky and Fritz Saxl, "Classical Mythology in Medieval Art", *Metropolitan Museum Studies*, Vol. 4, No. 2 (Mar., 1933): 278.
[30] Erwin Panofsky, *Perspective as Symbolic Form*, Christopher S. Wood (trans.), New York: Zone Books, 1991.
[31] 该书的英文版为：*Idea: A Concept in Art Theory*, J.J.S. Peake (trans.), Columbia: University of South Carolina Press, 1968.

> 它就限制在由我们的知觉器官所赋予的确定的空间范围之内……视觉空间和触觉空间（tastraum）与欧几里得几何学的可度量空间相比，是带有异形和异类特性的：欧几里得空间组织的主要方向——前后、上下、左右等都与生理空间不同。精确的透视结构是从这种心理、生理空间结构中提取出来的系统的抽象形式。[32]

基于生命活动的心理、生理空间的有机结构体验，经由精确的透视法，转化为抽象数学空间，其全部内容都被吸纳到单一数量序列中。结果是，固定的单眼视域的线性透视空间，淹没了活动的双眼体验的球形的视域场，也忽略了心理意义上的"视觉形象"与机械的"视网膜形象"间存在的巨大差别。

潘诺夫斯基进一步描述这种情况出现的过程。他指出，人的意识存在一种"通过触觉与视觉协调而得到强化的稳定诉求，即把感知对象归结为某种确定的和恰当的尺度和形式，不去关注它们在视网膜上发生变形的情况。最终，这种线性透视结构就完全无视视网膜形象并非是投射在平面上，而是在曲面上的事实"[33]。即便在最低层次的前心理学层面，"真实"和对它的建构之间也是不一致的。线性透视的阐释，脱离了眼睛活动的事实。这种线性透视法则，主导了我们时代的空间概念，而直观的球体化的视觉世界的曲面体验，需要一种胡塞尔现象学意义的"悬置"（epoche），才能被重新发现。

潘诺夫斯基从生命实存意义的心理、生理空间意识出发，引申出从古代到文艺复兴空间观念的讨论，意图揭示西方艺术传统中的视觉空间体验的"内在形式"和观念结构。他认为，古代空间是"具体的"（corporeal），与感知对象的可触和可视性联系在一起。也就是说，并没有什么容纳对象的无限深度空间的观念预设，空间感是在各个对象相互构架和交叠的关系中显现出来的，他说：

> 希腊化艺术想象仍附着在个体对象上，空间也仍旧没有被感知为某种可以包裹和消解形体和非形体之间对立关系的东西。因此，空间是通过单纯的交叠，局部地展现出来，或者通过一种非系统化的交错得以展现。[34]

在作品中，这个空间，类似于球体的视域场，对象投射在弧形的视觉场域上，它们的外显尺度，不是由对象与眼睛的距离决定，而是由视域宽度决定的（这种

---

[32] Erwin Panofsky, *Perspective as Symbolic Form*, Christopher S. Wood (trans.), p.30.
[33] Ibid., p.31.
[34] Ibid., p.41.

空间观念也内涵在塞尚的感知方式中)。"一个球体是无法在平面铺展开来的。"[35] 这个具体化的空间中,在深度上虽包含共同轴线,却并非所有部分都汇聚到一个灭点,而是呈现出多视点状态。潘诺夫斯基相信,这种体验方式更合乎人的实际心理、生理空间的意识状态。

14世纪后,杜乔和乔托构想的限定深度的舞台空间,人物和景物按其在空间中的位置,确定尺度和透视缩短状态,预示了以固定视点和线性透视的方式组织世界的空间再现方式。而事实上,这种封闭的和盒子状的空间,在拜占庭艺术中就已显露端倪,只是镶嵌画中表达深度空间和体积的视错觉阴影被图案化了,变成了一个物质实体,而不是透明的和被打开的平面。乔托和杜乔的画作,则显露出一个透明的和被四个侧边限定的深度空间。

潘诺夫斯基想要说明,14、15世纪北方和南方艺术品的深度空间架构,揭示了一种以灭点轴线为核心的深度空间组织的趋势。不过,他也认为,在1420年布鲁内莱斯基或其他人发明透视空间"理性结构"(costruzione legittima)前,这种趋势更多地表现为理性的深度空间构筑与平面的多视点构图间的歧异状态,充满各种有趣的错误。而最终,理性化的透视空间问题的解决,在意大利是依靠了数学模式,而在北方,整个15世纪也没有出现过一幅透视关系准确的作品,直到16世纪,丢勒在意大利学习,才实现了相应目标。[36]

深度空间体验的理性化,牵涉从传统心理、生理空间向抽象的数学空间观念的转换,其内在动力,如果仅以视觉空间的心理取向变化来解释,显然是不充分的。而在新康德主义视野下,更多地是把这种理性的透视空间的创造,视为独特文化体验的表达。由此,艺术史家需要深入到作品产生的文化环境中,借助各种文献,尤其是哲学、宗教的资料,超越一般视觉形式分析,来理解空间透视方法作为文化体验象征形式的观念结构。潘诺夫斯基认识到,风格的决定力量应是一种以知性和观念为基础的文化体验的表达诉求。艺术史家的任务,是要在作品中理解这种文化体验和它的观念,因此,他需要具备文化史和观念史视野,要关注艺术理论及相关的哲学、宗教话题,以便在共通的观念结构和语言的内在形式上,确认风格的文化基质。这种认识是与潘诺夫斯基关于文艺复兴美术的研究联系在一起的。在一个文化巨人辈出的时代,无论布鲁内莱斯基、阿尔伯蒂,还是达·芬奇、米开朗基罗,都涉猎广泛,在多个领域里建树卓著。仅仅停留在视觉层面,是无法解释他们辉煌的创造成就的。

---

[35] Erwin Panofsky, *Perspective as Symbolic Form*, Christopher S. Wood (trans.), p.36.
[36] Ibid., p.62.

潘诺夫斯基的风格史构想，可以说是一种以"基准标杆"（理想类型）为工具的推断性架构，这个基准标杆就是作为现代人空间观念象征形式的单点透视法。通过它，从古代到中世纪、从文艺复兴早期到样式主义、从南方到北方，各种不同的空间体验和再现的观念结构得以显示出来。需要指出的是，这个标杆只具备探测视觉创作活动的空间观念取向的功能，是一个概念工具，并不指向一个决定风格走向的实在的和绝对的目标。绘画空间和作为空间观念反映的数学模型之间存在呼应联系，但是，空间观念首先与艺术的表现，与具体的视觉想象相伴随。

潘诺夫斯基这篇论文的前提，在于作品的个体性，以及形式内容的有机统一性是需要加以固守的。研究者是在对个别作品的经验分析中，感悟和理解作为一种文化体验的空间观念的共性结构及其发展趋向的。建构理性空间的观念，在理论上是一种单点透视的数学体系，但这个体系不是观念本身，而只是观念显现的形态。事实上，没有任何一个艺术家，包括阿尔伯蒂本人，是按照一种绝对的单点透视理论来组织视觉形象的，而总是包含了各种各样的透视变体处理。几何学意义上的透视法与人体比例探索一样，发展到后来就与艺术没有什么关系了。相反，严格遵守透视法倒反而会侵蚀艺术的自由。但不管怎么说，透视也还是一个风格因素，或者说象征形式，精神意义被附着在这个具体的和材料的象征形式上，内在地被赋予了象征形式。

所以，潘诺夫斯基所阐释的，毋宁是一种动态的空间观念结构的变化趋向，而不是要确认一种具有绝对价值的透视几何学。艺术创作中，透视空间理性建构的意趣，实际是一把双刃剑：一方面是把视觉现象纳入稳定和数学法则中；另一方面，又让这种现象全然依据个体人，依据他的视点的自由来选择而定。在确立空间的客观性同时，又引入空间选择的极端主观性。理性化的空间观念，展露出一种新的非理性的发展和变体的可能性。[37] 很明显，文艺复兴对线性透视意义的视觉阐释，完全不同于巴洛克时代，意大利也不同于北方：在前者的情形中，线性透视的客观理性特质得到更多强调，主体与所描绘场景保持了较远距离，视域更开阔；而在后者情形里，出现的是一种以客观方式构建的高度主观化的空间，创作主体仿佛被安置在空间场景中，有时几乎是在一种私密空间内，从而产生强烈的见证感，主客观世界的清晰界限在这种空间观念之下，就被消解掉了。

潘诺夫斯基的作为象征形式的透视理论研究，旨在揭示文化体验的空间观念自近代以来客观化和抽象化的进程。这一观念的进程，可以在这个时期其他样式的

---

[37] Erwin Panofsky, *Perspective as Symbolic Form*, Christopher S. Wood (trans.), p.67.

文化体验中感悟到，整个情形就像齐美尔说的："人类将不得不使自己屈服于不可救药的二元论。以心灵的生命力和创造过程为一方，以心灵的产物为另一方，二者之间对立程度的深刻和尖锐，使任何消除这种对立的希望都化为泡影。"[38] 这也是空间透视观念中反映出来的现代性转折的缩影。浪漫主义就是在这样的转折中，逐渐消散掉的。不过，潘诺夫斯基始终没有让这种观念层面的讨论，脱离个体作品的独特的完整性。他是在这种个体的完整性当中，理解持续的空间观念的生成法则的。正如卡西尔说的："文化现象更明显地受到生成的制约，它们无论何时都不可能游离于过程的溪流。"[39]

此外，这篇论文还有一个重要目标，那就是把空间观念与"世界感"（Weltgefuhl）联系起来。"世界感"和"空间感"（Raumgefuhl）、空间体验和绘画结构的概念，在现代性的语境下，都寓含一种由线性透视的"空间想象"（Raumvorstellung）所主导的"世界感"。而古代空间透视法是非现代"空间视野"（Raumanschauung）的"表达"（ausdruck），也是非现代的"世界想象"（Weltvorstellung）概念的表达，两者之间没有中间环节。"世界观"（Weltanschauung）、"世界感"与"空间想象"直接交汇，空间体验的共性结构在世界感中得以彰显。不过，也应注意到，这个过程中潘诺夫斯基实际上是与温克尔曼、赫尔德以来的许多历史主义学者一样，表达了对古代基于个体生理、心理有机空间的艺术创作的追怀。他说，古代画家没有忽略欧几里得的八项公理，他们也达到了一种线性透视状态，没有要求单点透视的系统空间。现代"图像空间"（Bildraum）流露出来的距离和方向的肆意处理，恰恰反映了现代"知性空间"（Denkraum）距离和方向无区别的现实，作为一种理论形态，那就是笛萨格（Desargues）的投射几何学。[40]

作为经验的现实，艺术与哲学处在平行变化的关系里，两者都被一种"感受"（Empfindung）所控制，这种感受只能是"世界感"。然而，只有艺术才是象征形式，哲学与世界感的关系是逻辑性的。这就是为什么艺术判断可以交互牵涉世界感和哲学观念的构成。潘诺夫斯基的艺术的文化史根基，他的形态学的描述的可靠性，依据的是艺术史与世界感的双重纽带的确定性。如果其是一种功能的话，这个纽带就必定带有规范性，是可理解的，潘诺夫斯基就此回到了狄尔泰和新康德主义者对自然科学与人文科学的划分：

---

[38]〔德〕卡西尔：《人文科学的逻辑》，沉晖等译，第186页。
[39] 同上书，第172页。
[40] Erwin Panofsky, *Perspective as Symbolic Form*, Christopher S. Wood (trans.), p.70.

知性赋予感知世界以法则，通过遵从这些法则，感知世界变得自然化，这是普遍性的；艺术的意识赋予感知世界以法则，通过遵从它，感知世界得以具体化，这会被认为是个体性的，或者是习惯性的。[41]

## 四、"理念"：艺术理论的问题

在黑格尔的哲学体系中，艺术在哲学的光芒面前黯然失色。黑格尔说："艺术再也不是真理存在达到自身的最高方式了。它的形式已经不能满足精神的最高需要，我们再也不相信形象了。"[42] 不相信形象，按照卡西尔的说法，就意味着艺术的死亡。在西方美学思想传统中，这种以哲学为人类知识巅峰的论断，源于柏拉图，他把自然和艺术现象归于纯粹的形象，而形象是属于意见的世界的，与作为真知的永恒理念和形式世界相比是不足为凭的。卡西尔以人文科学（文化史）的视野，把人类的形象创造视为一种自然生成的文化，一种源于知性的对世界认知的表达，或者说一种象征形式的创造。艺术形象，因此不是对现象世界的简单模仿，而是对神圣的理念和形式世界的揭示和展开。

1924年，卡西尔在瓦尔堡研究院期刊发表了《形式和形象》（"Eidos und Eidolon"）一文，阐述他对柏拉图对话录中的美和艺术的问题的看法。他认为，所谓形式（形象、理念）与变动的形象间的矛盾，源于柏拉图哲学中的一种对知识与存在、自然感知与纯粹形式之间的对立关系，一种把一般理念世界与多样流变的物质世界截然分开的认知。不过，他也指出，借助于纯粹理想化的数学秩序和尺度概念，可以协调这种对立关系。形象世界并非物质的简单混合体，而是包含了稳定的秩序和法则，是可以用数学方式加以揭示的。比如，时间形式是在流变形象世界的诸种内在关联中显示出来的。当然，形象中的秩序和法则也凝聚在造型艺术的美的世界里，按照卡西尔说法，那是一个"原初形象"（original image），一个多样形式的和具有感觉模糊性的"理想"（ideal）世界[43]，它游移在纯粹知性与感觉世界之间，其中的美由数学秩序和完美尺度所赋予。他因此消解了柏拉图的理念的统一体与感知的多样性，乃至哲学与艺术间的截然对立，避免了黑格尔式的在文化与一般世界观之间简单画等号的做法，最重要的是，引入了关乎文化体验的象征形式创造的历

---

[41] Erwin Panofsky, *Perspective as Symbolic Form*, Christopher S. Wood (trans.), p.13.
[42] 转引自〔德〕卡西尔：《语言与神话》，丁晓等译，北京：三联书店，1988年，第136页。
[43] Silvia Ferretti, *Cassirer, Panofsky, and Warburg: Symbol, Art, and History*, Richard Pierce (trans.), p.148.

史视野,把语言、神话、造型艺术和科学等文化创造,视为象征形式的持续生成和发展过程,视为一个把人从日常感觉世界中解放出来的过程。

与卡西尔一样,潘诺夫斯基也是站在以理念的象征形式来进行创造的观念上。不过,他的研究重点是作为象征形式的视觉形象的观念和语言结构。卡西尔想要努力把握柏拉图思想中的理念和形象的模糊关联,而潘诺夫斯基转向柏拉图理念的种种阐释,尤其是古代以来的那些思想家,研究他们是如何把理念作为一个艺术理论的概念,从一开始就改变了它的意涵。潘诺夫斯基的《理念:一个艺术理论中的概念》也发表在1924年,这篇论文开头就指明了柏拉图理念论对再现艺术美学的重要意义,[44] 同时,他也承认,柏拉图虽没有像后来人说的那样,对艺术怀有深切敌意,不过,他在艺术方面的无动于衷,或者所知不多也是事实。再现艺术,尤其是当时希腊雕塑家和画家的作品,着眼于外在物质世界的描绘,这在柏拉图看来,是一种低级的模仿活动,距离理念比较遥远。他宁可把埃及艺术当作一种艺术的理想范式,因为它们是按照绝对秩序和法则塑造的,创作者不受变幻不定的视觉感受的干扰。[45]

潘诺夫斯基认为,柏拉图的"理念"到了16世纪德意志人文主义学者梅兰希顿(Philipp Melanchthon)那里,就成了一个艺术理论的概念,在融入亚里士多德的思想因素后,呈现出两个与柏拉图原初定义不同的特点:首先,理念不再具有超验性,不再被设想为处在天国神界,与可感知的外在世界及人类知性全然脱离,它们只是一些寄寓在人类思想中的概念;其次,对于特定时代的思想家而言,理念是一种自明状态,更适宜于在艺术中显现和展开自身。梅兰希顿思想转变的渊源,可追溯到古典时代的西塞罗,正是他把柏拉图的"理念"变成了反对柏拉图艺术观的武器。[46]

这里,涉及西塞罗在《演说家》中,把艺术再现之物与演说者心中的"理念"等同起来的观点。后者的"理念"是指演讲者对演讲内容与形式的整体构思和想象,它在演讲者的思想中存在;而艺术创作的那个再现之物,作为一种形象,同样完美地处于艺术家意识当中。艺术因此不是一种对外在世界的模仿,而是基于内在的视觉想象的创造,一个由内在之眼构想的涵容美的原型的形象世界。[47] 因此,"理

---

[44] 费丁蒂(Silvia Ferretti)在《卡西尔、潘诺夫斯基和瓦尔堡:象征,艺术和历史》中谈到,潘诺夫斯基的这篇论文受卡西尔《形式和形象》("Eidos und Eidolon")中的两个论题的影响:首先是关于艺术理论的历史如何改变了柏拉图最初的理念论学说;其次,理念是如何转换成"理式"(ideal)的,这种转换主要反映在从文艺复兴到样式主义和古典主义的发展过程中。Silvia Ferretti, *Cassireer, Panofsky, and Warburg: Symbol, Art, and History*, Richard Pierce (trans.), pp.156-157。

[45] Erwin Panofsky, *Idea: A Concept in Art Theory*, J. J. S. Peake (trans.), pp.3-4.

[46] Ibid., pp.6-7.

[47] Ibid., pp.11-13.

念"等同于画家和雕塑家的创造性视觉想象,也即艺术概念,或类似于康拉德·费德勒的"可视性"概念。这个形象或可视的世界不是低于自然的东西,而是高于自然美的形象。上帝就此从哲学家变成了艺术家。

与柏拉图的理念世界相比,艺术的形象世界是一个形式与材料的统一体,一个确定的形式进入确定的质料,让美显现的世界。艺术家在这个形象世界的创造中,把人的灵魂带到高处。西塞罗的说法,细究起来,是亚里士多德和柏拉图思想的综合,他想象中的雕塑家菲迪亚斯(Phidias),在创作宙斯像或雅典娜像时,是不会去模仿现实世界中各种有缺陷的人的形象的,而是模仿那些不可见的、处在思想世界中的人的完美形象,它们就是美的概念,也可称为"形式""类别"(forma, species),这个东西既是普遍的,又是特殊的。潘诺夫斯基认为,它不过就是亚里士多德的"形式"(eidos)与柏拉图的"理念"(idea)的结合体。"形式"指向意识中的固有概念,或者说是意识的内在逻辑性,属于思想机能;而"理念"是指"绝对完美性"(perfectum et excellens),包含了本体论的神性意味。西塞罗的"内在形象"因而包含双重特性:一方面是人的思想的"认知机能"(cogitata species)的产物;另一方面,又具备神性完美特质,由此也引出一个难以解决的矛盾,即到底是什么东西赋予这个"内在形象"以超验完美。潘诺夫斯基指出,要解决这个问题,只有两种选择:一是否定柏拉图意义上的"理念",把它与"艺术概念"等同;二是在形而上学层面,让这种理念的完美性合法化。塞涅卡(Lucius A. Seneca)选择了前者,而新柏拉图主义则选择了后者。[48]

在古代艺术理论的两条线索中,塞涅卡把艺术品归结到四个因素上,即材料、艺术家、形式和目的。[49]他说,柏拉图增加了第五个因素,即"范式"(exemplar),他本人把这个范式称为"理念"。在塞涅卡的阐释中,"艺术形式"或"艺术理念"的概念,是与再现对象的概念吻合的,而与再现对象的形式是对立的。他所说的这个对象,完全不涉及柏拉图的"形式(形象)"的意义,也就是说,"艺术理念"是指"自然范型"。[50]比如,画家创作一幅肖像,他会在头脑中形成描绘对象的某种确定形象,以此指导自己的创作,使之在作品中实现,这个头脑中确定的形象就是"自然范型",就是理念。

代表古代艺术理论发展另一个方向的是新柏拉图主义者普罗提诺(Poltinus)。他把艺术家想象为某种神意的代言人,通过创造活动,把完美带给无生气的物质。

---

[48] Erwin Panofsky, *Idea: A Concept in Art Theory*, J. J. S. Peake (trans.), pp.16-18.
[49] Ibid., pp.21-22。这里的"目的"是指制作一件作品的实际目的,如艺术家可能是为了金钱、名声、宗教信仰等目的而创作一件作品。
[50] Ibid., p.23. Silvia Ferretti, *Cassirer, Panofsky, and Warburg: Symbol, Art, and History*, Richard Pierce (trans.), pp.156-157.

形式是被灌注到惰性的物质材料中的,形式战胜物质。这个论述的潜台词是形式的绝对价值,用一个形象的比喻说明,就是"没有手的拉斐尔的思想要比真正的拉斐尔的绘画更有价值"[51]。心灵才是极致之美的真正家园。艺术驱使"内在之眼"超越感性表象,向理念世界开放,进入具备普遍适应性和自足性的纯粹精神之美的境界。当然,这也势必导致艺术被取消。

回溯中世纪时,潘诺夫斯基提到了奥古斯丁,他也把艺术品视为分有了绝对美的光辉。言下之意是,可见之美从不可见之美中生发出来,艺术家处在神和物质材料的中间。因此,他的态度基本与新柏拉图主义者一致。基督教哲学主张以"原则"或"规则"(rationes)取代"理念"(idea)或"形式"(forma)。这个原则是指人的知性的永久秩序,而神是根据一种涵盖多样化的单个物体和生物的普遍法则来创造世界的。[52] 所以,尽管最初的"理念"的概念是用来解释或者是让人类的思想成就合法化的,指向一种绝对可靠和明确的知识的神性根基,包括道德、美和智慧都是如此,但相对于整个宇宙意义和统一性的探察,这种对人类理性的神性基础的确认,就变得越来越不重要了。理念论几乎转变为一种神圣思想的逻辑,这与亚里士多德的非形而上学的内在形式的探索一脉相承,反倒是与柏拉图的理念作为先在本质的说法形成了对立。[53] 不过,中世纪经院哲学家的艺术观念,是围绕着他们的神学体系展开的。如果说,理念特指神的话,那么,艺术理念只能是"准理念"(quasi-idea),他们注重的是"形式"和"形象"的心灵源泉,也正是在这一点上,使得他们把所有的形式创造都等量齐观,建筑和绘画形象没有根本区别。"形象""形式""影像"讲的是同一件事情,艺术家模仿的是心中的形象,让它展现出来。

心中之像的虚幻性,有赖于神性光芒的充实,但 14 世纪以后,潘诺夫斯基说,有一种新的理念-形式的观念萌芽发展。但丁提出:"艺术在三个层面确立,一是在艺术家的思想中,二是在工具里,三是在从艺术中接受形式的材料里。"[54] 更重要的是,模仿、调查和研究自然再次成为一个突出命题,要在自然的模仿、调查和研究中,发掘神圣规则,即理念和美。主客观关系变得截然分明了。艺术理论在 15 世纪的发展,其目标基本是实践性的,其次才是历史的和辩证的,而非推测性的。为艺术争取作为自由艺术的合法地位,为艺术家的创作提供科学的法则支持,这种理论的观念前提是,在主体和客体之上,存在一个普遍适用的法则体系,艺

---

[51] Erwin Panofsky, *Idea: A Concept in Art Theory*, J. J. S. Peake (trans.), p.3.
[52] Ibid., p.38.
[53] Ibid.
[54] Ibid., p.40.

术法则由此生发出来。这些法则包括透视、比例、解剖学、心灵和生理的活动以及面相学等，理解和认识它们就成为艺术理论的任务。[55] 正是它们，消除了理念的神秘性，引导艺术家在观察自然和生活现象的过程中把握理念，突出自然和生活的重要性；同时，这个理念也保持了心灵之象的自由特质，直觉地把自然转化为一系列具体的视觉法则、修辞和语言逻辑，它成了更具体的"理式"，一个客观和主观世界协调的成果，并在学院中得以体制化。

潘诺夫斯基进而谈到16世纪瓦萨里的"迪塞诺（素描）"（disegno），把它定义为对"概念"（concetto）的可视表达，是雕塑、绘画和建筑之父，源于对自然界万物的一般性判断，是万物的一般形式或理念，最终通过艺术家手艺而被赋予有形之物。它既被赞美为思想的光芒和内在之眼，也确立了自然经验的根基。"迪塞诺"不单是结合了自然的观察，确切地说，它就是自然的观察本身，只是经过了知性选择和提炼，具备了一种普遍的适用性。由此，理念世界指向了一个更高层次的真实世界，"理念"也被转译为"美的理式"（le beau ideal）。在它的形而上学的意义被取消后，变成一种对对象中的自然法则的表达。至于说样式主义，其表现出一种内在的二元主义和紧张感，一方面是人为的设计和构图的意向，寻求整体形象的多样动感；另一方面，这种动感又不是源于自然法则的，在涂绘的意趣下，轮廓线却没有丝毫的松弛和模糊，刻意突出各种解剖学的构造，显示出严格控制对象的意图。样式主义者是拒绝巴洛克的流畅自由的空间的，也反对文艺复兴规范和稳定的空间秩序，尤其是那种数学化的规则要求，但是，在矫饰的探险背后，却是以平面为依傍的更为严峻的约束，反映出16世纪下半叶的艺术氛围是一种自由和不稳定的状态。[56] 当时的艺术思想是在一种不安的状态中对真实做出回应。这中间，代表性思潮就是亚里士多德的经院主义，它在17世纪初祖卡里（Federico Zuccari）那里达到高潮。

祖卡里采用的一个核心概念是"内在的迪塞诺"（disegno interno）或"理念"，它是思想中形成的概念，赋予人们以清晰认识事物的能力，并贯穿到与事物相关的实践活动中。[57] 它既先在于制作活动，又完全独立于它。最终，这种能力是由神赋予的。作为一种人的知性结构和感觉的统一体，它被阐释为人与神的相似性的语源学符号，宇宙中的第二个太阳。[58] 艺术家所做的就是创造一个新的知性世界，与自然竞争。这种对艺术创造的主体性的神意根基的强调，导致样式主义艺

---

[55] Erwin Panofsky, *Idea: A Concept in Art Theory*, J. J. S. Peake (trans.), p.51.
[56] Ibid., p.79.
[57] Ibid., p.85.
[58] Ibid., p.88.

术的某种虚幻性，而17世纪的学院古典主义，作为一种理想主义（idealism），既反对样式主义的虚幻，也与过分世俗化的自然主义进行斗争。

潘诺夫斯基认为，相形之下，在文艺复兴时期，对理念的认知程度是存在各种差别的。米开朗基罗拒绝"理念"的术语，而宁可用"概念"（concetto）替代，因为在当时，"理念"与复制一个已存在对象的"想象活动"相近似。而"概念"不是简单地代表思想或计划，而是自由的创造，并指向自身，是神圣的创造意图的外在赋形，或者说是"形式的代表"（forma agens）。作为亚里士多德主义者，他坚信一种动态形式的概念，即创作者心灵中的事物的形式，是形式在物质中的活动法则，而且他也不认为，这个在物质中得到实现的形式，必定低于灵魂的形式。而在潘诺夫斯基看来，同样是在创作中具有强烈表现倾向的丢勒，他的思想结构的二元性也是非常突出的：一方面，热切希望把艺术浓缩为理性法则，这来源于其与意大利艺术理论的联系，即寻求艺术创作的超主观的基础，把准确和美联系起来的普遍法则；而浪漫主义信仰，又让他坚信天才的个体性，关注生活中的各种奇异现象，普遍美的法则是不可行的。他觉得，理性法则仍然是走向自由创造的第一步。只有在测量中，才能形成比例的直觉。丢勒把理念看成艺术的原创性和永不枯竭的保障，正是理念促使艺术家不断创造新的东西。理念的理论就此带有了某种激情的特点，是支持天才的浪漫主义的概念的。真正的艺术性不在于正确和美，而在于无尽的繁殖，创造神奇之物，因为神意是在心中的。

古典主义者贝洛里表现得更冷静，他的理念是自然观察的成果，一种更纯粹的自然或自然的形式，一种想象的内在形象。理念是经验成果。贝洛里还把阿尔伯蒂、拉斐尔、瓦萨里的一些零星片断陈述，提升为一个系统，即美的理想和规范。古典主义艺术观因此也是与经验主义和形而上学对立的。

潘诺夫斯基这篇论文的重点是在"理念"的阐释，而不是提出新的"理念"学说。他是在一般艺术理论层面，对《作为象征形式的透视》和《反映了风格变化的人体比例关系理论的历史》的研究方式的合法性进行阐发。个体化的视觉艺术创造的共性根基，最终落脚在"理念"上，这个历史悠久、含义复杂多变的术语，它的历史演变轨迹，把我们引入从理念到观念的视觉想象的机能和观念结构的变化中，即如何从柏拉图形而上学本体论出发，形成一种关于思想机能的概念活动法则。比例和透视是在作为艺术理论的概念的"理念"的历史语境中，才得以解说的。换句话说，它们是一种视觉想象的观念，或者说是视觉语言的内在形式。这时，个体的和直觉的艺术创作活动的普遍性，就从一般的心理学描述，转换到了作为思想活动的机能的视觉观念和观念结构之上，这种转换也对艺术史家提出了三个

基本要求。

第一，要突破单纯的形式分析及相关世界观的推究，要从自然科学阴影下的风格心理学当中走出来，转而把作品视为形式与内容的有机统一体。将艺术创作作为文化体验表达的象征形式的创造活动，作为一种视觉思维的现象，作为一种先于或者说不同于自然科学逻辑的东西，由此来探索观念结构和内在的语言形式，发现其作为人文科学的、不同于自然科学的思维的普遍性根基。狄尔泰的人类意识的逻辑性，在这里具化为一种在象征形式中凸现出来的动态的观念结构和语言形式，一种思想机能，一种人文逻辑，而非康德意义上的狭隘的纯粹理性认识的机能。

第二，关于"观念史"（Ideengeschichte）。以个体作品的形式与内容的整体性为基础，最初是着眼于作为象征形式的视觉概念，诸如透视、比例、色彩、人体等艺术实践和理论的历史分析和阐释；之后，扩展到文学、宗教和哲学领域中的具有普遍意义的文化象征形式，如"阿卡迪亚"[59]、"哥特式"[60]的概念，和特定的哲学观念的象征形式的历史演变研究，如"谨慎和时间"[61]、"新柏拉图主义"。还有，他在1939年之后的图像学研究，也是致力于发掘和揭示象征形式的创造活动背后，时代性的普遍观念结构的变化和内涵。

第三，任何象征形式的创造活动所显现的视觉概念及其观念结构的发展趋向，必定是在矛盾和冲突过程中展开自身的，即一种内在的两重性。在这一点上，潘诺夫斯基延续了尼采对于希腊心灵中的阿波罗和狄奥尼索斯冲动的构想，两股对立力量的结合孕化了象征形式所创造的持续活力，造就了古代"优美"和"情致"的动态的观念结构。他的最终理想是一种形式与形象（图像）的古典的有机均衡。

## 五、风格新论：延续与拓展

1933年，潘诺夫斯基移居美国，最初在纽约大学任职，之后，到了普林斯顿高等研究院，同时，他也在普林斯顿大学艺术和考古系承担教学工作。到美国后，如何以一种适合英文的较为简洁的方式发表研究成果，同时，由于关注美国艺术、文化和社会条件，其德国的传统学术理路生发出新的契机，这是潘诺夫斯基所面临的挑战。

---

[59] 参见 Erwin Panofsky, "Et in Arcadia Ego: Poussin and the Elegiac Tradition", in *Meaning in the Visual Arts*, pp.295-320.
[60] Erwin Panofsky, *Gothic Architecture and Scholasticism*, Pennsylvania, Archabbey Press, 1951.
[61] 参见 Erwin Panofsky, "Titian's Allegory of Prudence: A Postscript", in *Meaning in the Visual Arts*, pp.146-168.

普林斯顿高等研究院

20世纪30年代中晚期开始,在方法论上,他从传统艺术史的风格、语境和传记研究,转换到对艺术作品的图像主题的意义研究,这是一个引人注目的变化,[62]也是他的学术研究的重大拓展。他在1939年出版的《图像学研究:文艺复兴时期艺术的人文主题》(Studies in Iconology: Humanistic Themes in the Art of the Renaissance)[63],是作为人文学科的艺术史的图像学研究的标志性成果。在这本著作中,潘诺夫斯基是通过对文艺复兴时期的艺术作品中的图像主题,诸如皮耶罗·迪·科西莫(Piero di Cosimo)画作中的风景,文艺复兴和巴洛克艺术作品中的时间老人、丘比特形象的意义分析和解读,来揭示这个时期一些重要的人文主义的历史和哲学观念。潘诺夫斯基认为,文艺复兴时的艺术家都是人文主义者,他们借助于视觉的创造或发明,来表达对这个世界的理解和认识。值得一提的是,他以菲奇诺的新柏拉图主义哲学的视角,来解读佛罗伦萨和意大利北部地区的艺术作品,包括提香画作《天上的爱与人间的爱》的寓意,阐明这个时期艺术中所隐含的世界观是一种融合了行动生活与静思生活的价值统一体,是人类"既寄寓在肉体,又参与神的智性的理性灵魂"。因为"人既无法抛弃世俗世界,登上至高天宇,也无法全然弃绝这个至高天宇,而满足于尘世凡俗世界"。事实上,借助于菲奇诺的新柏拉图主义思想,潘诺夫斯基指出了文艺复兴时代伟大艺术创造的精神根源,一种对人类智性中的神性的肯定,一种对超越一般理性能力的直觉创造的信念。[64]

与此同时,艺术的形式和风格问题,也没有脱离他的学术视野,而是继续作为他的公共演讲和写作中的一个主题。他对自己兼具"远观"(farsighted)和"近察"(nearsighted)的能力十分自豪,认为自己把鉴定家的眼光与人文学者的思想成功

---

[62] William S. Heckscher, "Erwin Panofsky: Curriculum Vitae", reprinted by the Department of Art and Archaeology, from *the Record of the Art Museum, Princeton University*, Vol.28, No.1, *Erwin Panofsky: In Memoriam (1969)*, p.15.

[63] 这本书收录的6篇文章是潘诺夫斯基为布林茅尔学院(Bryn Mawr College)的玛丽·弗莱克纳讲座(Mary Flexner Lectures)所做的演讲文稿。

[64] 潘诺夫斯基指出,在菲奇诺的思想中,人类灵魂可分为两个大类,即第一灵魂与第二灵魂。第一灵魂是高级灵魂,由两种能力构成,即"理性"(ratio)和"知性"(mens,人类或天使的智性,intellectus humanus sive angelicus),理性比知性更接近于低级灵魂,它是依据某种逻辑法则,为想象力所赋予的各种形象确定秩序;而知性可以直接通过对超天界理念的冥想来把握真理。理性是思辨或反省,而知性则具有直观与创造性。知性不仅与神的智性(intellectus divinus)建立联系,而且还参与其中。〔美〕潘诺夫斯基:《图像学研究文艺复兴时期艺术的人文主题》,戚印平、范景中译,上海:上海三联书店,2011年,第138页。

地结合在了一起。[65]

1948年12月，他在为圣文森特学院（Saint Vincent Archabbey and College）"维默讲座"（The Wimmer Lecture）所做的演讲《哥特式建筑和经院主义》（"Gothic Architecture and Scholasticism"）中，进一步阐述了他的黑格尔主义的风格理论，从文化史和观念史角度，论证哥特式建筑与经院主义思想发展的同步性。他说，尽管那些哥特式教堂的建筑师，并不一定都会阅读经院哲学，诸如拉伯雷（Gilbert de la Porree）或托马斯·阿奎那（Thomas Aquinas）的著作，[66]但是，他们可以从其他多种途径了解和接受经院主义的思想方式。潘诺夫斯基是把哥特式教堂建筑，视为经院哲学逻辑的视觉展现，"一位具备经院哲学思想素养的人，既能在文学中，也能建筑中发现这种哲学思想的表达模式"[67]。至于说初期和盛期的经院主义哲学，如何塑造了哥特式建筑样式的问题，他认为，应把焦点放在当时的这些建筑师的"工作模式"（modus operandi）[68]上，他们是在与其他雕塑家、彩色玻璃匠人、木雕工以及经院哲学顾问的合作中，把整个建筑物建造成一个揭示基督教真理的整体结构。正如阿奎那所说，他们依靠人的理性而让真理得以清晰彰显，并不是去证实真理。[69]他还把经院哲学"总论"（summa）与盛期哥特式教堂的"整体性"（totality）做类比，提出盛期哥特式大教堂寻求的是让基督教知识的整体，包括神学、道德、自然和历史等一切知识具体化。[70]所以，哥特式建筑师的工作方法，非常典型地反映了经院哲学家的思想逻辑和习惯。事实上，有时在一些建筑师那里，经院哲学的思想方式，甚至驱使他们脱离建筑本身需求，而沉迷于纯粹逻辑关系的演绎。

关于潘诺夫斯基的风格理论，1995年，普林斯顿高级研究院的埃尔文·莱文（Irving Lavin）选编出版了《风格三论》（*Three Essays on Style*），收录潘诺夫斯基到美国后的以风格为主题的公共演讲。这些演讲文稿的文风清晰平易，运用的事例材料也十分丰富。而根据潘诺夫斯基的挚友哈克切尔（William S. Heckscher）回忆，潘诺夫斯基的公共艺术史讲座，总是吸引数百人参加，他的演讲渊博、优雅，且富于说服力，也预示了他写作和演讲的美国风格的形成。[71]潘诺夫斯基自己也

---

[65] William S. Heckscher, "Erwin Panofsky: Curriculum Vitae", reprinted by the Department of Art and Archaeology, from *the Record of the Art Museum, Princeton University*, Vol.28, No.1, *Erwin Panofsky: In Memoriam (1969)*, pp.16-17.
[66] Erwin Panofsky, *Gothic Architecture and Scholasticism*, New York: Meridian Books, 1957, p.23.
[67] Ibid., p.58.
[68] Ibid., p.27.
[69] Ibid., p.29.
[70] Ibid., pp.44-45.
[71] William S. Heckscher, "Erwin Panofsky: Curriculum Vitae", reprinted by the Department of Art and Archaeology, from *the Record of the Art Museum, Princeton University*, Vol.28, No.1, *Erwin Panofsky: In Memoriam (1969)*, p.12.

承认，用英语表达对他的思想基础，对他的流畅的、富于活力的和悦耳动听的演说方式的形成，产生了重要和持久的影响，这与许多欧洲大陆学者，特别是德国和荷兰学者，喜欢在他们与听众之间设置一层厚厚的语言幕帘的做法完全不同。[72] 当然，在这些演讲中，也可看出潘诺夫斯基的风格理论和思想的一些有意思的变化，包括讨论对象的扩展等。

最初发表于 1934 年的《什么是巴洛克》，一定程度上是对沃尔夫林《美术史的基本概念》的反思和拓展；1936 年《电影中的风格和媒介》则是以大众视觉媒介电影的风格问题为话题的；1962 年的《劳斯莱斯散热器的思想先驱》，作为一篇谈论英国园林、教堂建筑和工业设计中的英国特性的文章，延续了传统风格史的形式语言特点与其他文化表达样式或知性模式相类比的做法。这三篇文章是潘诺夫斯基试图改造传统风格理论，使之变得更加具有说服力的尝试。

《什么是巴洛克》是以沃尔夫林的"古典和巴洛克对立"的论题为批判目标的。潘诺夫斯基选择从 15 至 17 世纪意大利社会普遍的心态和观念出发，阐述他的巴洛克作为古典精神之发扬光大的观点。这个观点，其实早在《丢勒和古代文化》中就有所表达。在他看来，意大利文艺复兴的艺术，无非显示了两股观念力量，即古代理想主义和哥特式自然主义，两者在基督教文化范围里，交织互动，构成这个时期视觉创造的观念结构及其内在矛盾。意大利 15 世纪的艺术、16 世纪中晚期的样式主义，集中反映了这两股力量的冲突，而在古典盛期和巴洛克时代，艺术家以各自的方式，协调和解决两者的尖锐对立。巴洛克艺术，作为一种对样式主义繁琐、矫饰和非古典趣味的反拨，整体上趋于重归盛期文艺复兴的自然主义与古典理想美的和谐统一的价值理想，是古典精神在 17 世纪的发扬光大。

与沃尔夫林不同，潘诺夫斯基重在论述视觉概念的结构的变革。他谈到自然主义和古典理想在卡拉瓦乔和卡拉契兄弟的艺术中，分别得到完满发展。在前者那里，主要是对形象的实体性以及光的造型和空间价值的经营，由静物画开始，逐渐发展了一种以造型和明暗（chiaroscuro）为主导的视觉概念；后者是要把古代和文艺复兴盛期的造型价值与纯粹涂绘倾向，也即威尼斯色彩主义概念、柯罗乔（Correggio）"薄雾法"（Sfumato）等综合起来。[73] 最终，两种观念汇合成一种富于巴洛克时代特点的情感表现的激流。理想与现实、空间和造型、人文主义和基督教精神，交融在一起，既表现出高度主观化的情感宣泄和夸张，又保持冷静

---

[72] William S. Heckscher, "Erwin Panofsky: Curriculum Vitae", reprinted by the Department of Art and Archaeology, from *the Record of the Art Museum, Princeton University*, Vol.28, No.1, *Erwin Panofsky: In Memoriam (1969)*, p.16.

[73] Erwin Panofsky, "What is Baroque?", from *Three Essays on Style*, Irving Lavin (ed.), Cambridge, Mass.: MIT Press, 1995, p.38.

客观的构筑以及经营激情洋溢场景的态度。虽然，这种矛盾状态常被后人抨击为缺乏表达的真诚度，但在潘诺夫斯基看来，巴洛克艺术恰恰就是新时代的精神态度的流露：一方面与现实保持距离；另一方面，也与自身保持距离，不让自身淹没在激情的汹涌波涛之中。他们的心随戏剧化场景颤抖，但他们的意识仍保持了疏离和冷静观察的态势。笛卡尔说的"我思故我在"，毋宁是颇具幽默感的观察和接受人类的自然激情，包括他们种种琐碎的愚行的态度，一种审视自我的态度，其间不带有任何宗教和文化优越感。这些画家不会对这个世界产生愤怒之情，也不会自大到认为自己可以从大大小小的恶习和愚蠢当中解脱出来。所以，幽默感才是巴洛克的真正品质，这种幽默感是创造性的，而不是毁灭性的，要求想象的主导和自由，一点也不比哲学家的知性和自由差。[74] 在这里，时代文化的内在矛盾，转化为有意识地展开和实现其主观的情感力量，这标志了现代性的开端，是一种现代想象力的形式，不但在巴洛克文学和诗歌中表现出来，在造型艺术中也是有所反映的。

　　按照沃林格的说法，巴洛克时代为北方哥特式精神的重新崛起，提供了必要条件。如果说，哥特式是一种自然主义，那么，这种自然主义指向北方的超验精神目标，一种泛神论的自我与世界同一的沉醉体验，一种在微观写实主义中寻求神迹的信念，一种在不懈创造中揭示灵魂的神性的热情冲动。他看到了巴洛克艺术的激昂品质、生命活力与哥特式自然主义的关联。至于潘诺夫斯基所说的，巴洛克涵容的幽默感，与现实、与自身保持距离的客观态度，是没有进入他的视野里的。前文谈到的年轻时代的歌德，被洋溢着哥特式自然主义精神的大教堂所感动，不过，他最终还是回到了根植于北方浪漫精神的古典价值立场，倡导用古典造型理想来提升显得有些粗陋的哥特式自然主义。这个过程，牵涉到他对北方自然主义和南方理想主义对立的解决，也是潘诺夫斯基对古典和哥特式问题讨论的着力点。他在《丢勒和古代文化》中指出，歌德是以古代艺术的"自然性"为依托来消弭这种对立的，歌德说：

　　　　古代艺术是自然一部分，确实，当它们打动我们的时候，它们渊源于自然的自然性；难道我们不应期望研究这种高贵的自然，而只是在平凡的自然中耗费时光？[75]

---

[74] Erwin Panofsky, "What is Baroque?", from *Three Essays on Style*, Irving Lavin (ed.), pp.75-80.
[75] Erwin Panofsky, "Albrecht Durer and Classical Antiquity", in *Meaning in the Visual Arts*, p.266.

潘诺夫斯基认为，歌德运用了这样一个几乎无法用英语圆满表达的特定术语，即自然的"自然性"（naturalness），来代替通常的古代艺术的"理想主义"（idealism）。也就是说，在"通常的自然""粗陋的自然"与"高贵、单纯的自然"之间进行区分，后者具备更高程度的纯粹性和可理解性，而在本质上两者并无差异。青睐古典艺术，并非要拒绝自然，而只是为了比粗陋的自然主义，更深切地揭示自然的内在意图。[76] 理想主义和自然主义的南方和北方的对立，转变成两种不同的自然主义的对立，被安置在一个共同支点"自然性"之上。至于"自然性"的定义，歌德接受康德的说法："自然就其被一般法则决定而言，就是事物的存在。"[77] 这个"自然性"观念，明确指向一种旨在改造和纯化德意志艺术"粗陋的自然"的目标，以及对浪漫写实主义的琐碎和激昂亢奋的情感的批评；另一方面，当然也在凸现古典法则的自然根基，发挥激活学院古典主义的作用。

事实上，潘诺夫斯基是通过歌德和丢勒事例，表明了对南方古典造型理想与北方自然主义涂绘精神的关系的新认识。无论是歌德呼吁在新的"自然性"基础上改造北方粗陋的自然主义，还是丢勒借助于意大利文艺复兴获得对古代纯粹的自然造型法则的认知，并赋予北方狂野激情和奇异想象以明晰的生命结构，都应视为一种出自北方自身需要的举动，而非沃林格所说的拉丁古典艺术意志对北方涂绘精神的压抑。丢勒的艺术代表了北方人面对世界的新态度，以及与这种态度相关的造型理想，代表了一种从神秘、深沉的"内在体验"（Innerlichkeit）中走出，进入客观和明晰的形象世界的要求。用尼采的话说，就是酒神精神的日神化，是古典诉求和浪漫精神的结合，哥特式与古典主义的相互拯救。潘诺夫斯基认为，丢勒的艺术预示了巴洛克时代，北方解决古典造型理想与哥特式自然主义矛盾的通道。这个问题的关键在于古典艺术精神的建构，而不是沃林格的晚期哥特式精神的简单复兴。从这个意义上讲，巴洛克是一种日神化的哥特式，这也是《什么是巴洛克》的核心所在。

潘诺夫斯基的这种以古典与哥特、理想主义和自然主义的矛盾为基点的风格讨论，也在《劳斯莱斯散热器的思想先驱》中表现出来。这是一篇谈论英国艺术中的英国性的文章。他认为，英国艺术和文化中是存在一种"二元性"（duality）的，18世纪的英国园林设计就是一个突出例子。中世纪浪漫和崇高的情怀、入画景象和未遭现代文明污染的大自然，与来自欧洲大陆严整的古典理性秩序结合在一起，形成一种矛盾。这种矛盾被认为与英国社会生活的两面性，即传统规矩

---

[76] Erwin Panofsky, "Albrecht Durer and Classical Antiquity", in *Meaning in the Visual Arts*, p.266.
[77] Ibid., pp.266-267.

的严格控制和为个人的古怪行为留出更多空间（比任何其他地方都多）的情况相似。[78] 二元性成为英国文化和历史的传统，是可以追溯到早期阶段的。14世纪英国教堂建筑的"曲线风格"（curvilinear style），把大量圆环组织在一起，形成一种"有序的混乱"，与远古装饰艺术中的繁复线性图案一脉相承。历史悠久的凯尔特艺术，充满奇异想象和抽象运动，与来自地中海的古典艺术结合在一起，创造出一种强有力的视觉表达。古典传统一直在英国被视为国家财富，其重要性不亚于圣经，却与现实生活有所脱节。古代罗马人留下的建筑，并没有融入到盎格鲁-萨克逊人的生活世界里。英国人面对古典遗产，要么是古物爱好者，要么是浪漫主义者，要么兼具两者身份。[79] 在潘诺夫斯基看来，这种态度也在当代劳斯莱斯汽车的散热器设计中得到延续。这个牌子的汽车有着帕拉第奥神庙样式的前脸，掩盖了内部复杂的机械工程设计，它的顶端还安置了一个新艺术风格的"银星女士"，是浪漫的标志。就此而论，英国特性在时间长河中是没有发生任何变化的。

潘诺夫斯基显然是关注现代生活的变化对艺术风格造成的影响的，他甚至在汽车这样的大众化现代工业产品中，看到了传统英国艺术风格和精神的延续。不过，在电影世界里，风格问题首先与这种新兴的视觉表达媒介的语言特性相关，而不会直接表现为一种国家或民族特质。他认为，电影风格与两个基本事实关联：首先，电影的愉悦不是来自对主题对象的客观兴趣，更不是美学兴趣，而只是对它在银幕上的活动的兴趣；其次，电影自发明之日起，是一种真正的民间的和世俗的艺术。这种艺术样式是以技术为支撑的。[80]

事实上，潘诺夫斯基很快就把握了电影的本质所在，即它提供了一种"视觉奇观"（visible spectacle）[81]。至于说美学品位和格调，那不是电影要考虑的问题。因为，最初对电影产生影响的绘画、文学和戏剧美学，往往是一些低劣的19世纪绘画和明信片，文学脚本也很简单——突出戏剧冲突，故事结构单调，无非是正义得到伸张，罪恶和懒惰受到惩罚，还有就是爱情故事，[82] 总之合乎大众文学口味就可以。这些陈词滥调的故事，通过电影而化腐朽为神奇，给观者带来前所未有的视觉奇观体验。因此，电影向传统艺术表达样式，以及它们的叙述逻辑提出了挑战，那些一直以来被珍视的美学、艺术价值和技艺，在电影世界里都不同程度地被瓦解。潘诺夫斯基意识到，由技术支撑的电影表达，以其视觉奇观的构造为

---

[78] Erwin Panofsky, "The Ideological Antecedent of Rolls-Royce Radiator", *Proceedings of the American Philosophical Society*, Vol.107, No. 4 ( Aug. 15, 1963): 273-288.
[79] Ibid., p.282.
[80] Erwin Panofsky, "Style and Medium in the Motion Pictures", from *Three Essays on Style*, Irving Lavin (ed.), p.93.
[81] Ibid., p.100.
[82] Ibid., p.95.

目标,开始形成自身的语言逻辑和视觉表达的价值取向。虽然,他也注意到,1911年后,电影试图成为真正的艺术,开始向造型艺术和舞台戏剧靠拢,但很快,早期电影工作者就认识到,模仿剧院演出、采用布景舞台、固定出入口、强化文学性,恰恰是电影应该避免的。[83] 电影的前景在于,它不能偏离原始阶段的那种粗朴的奇观,反而是要在可能的限度里推进这种奇观,并形成自身语言。这篇论文是他以语言结构分析为导向,把风格研究运用于电影的一个新案例,比《作为象征形式的透视》更加清楚地反映了他对视觉语言逻辑的关注。

面对新的研究对象,潘诺夫斯基延续了其一贯的视觉形式分析的思路,把电影设想为一种类似于线性透视的构架世界的象征形式,或者说语言模式。这种模式的一般特点,可以被归结为"空间的动力化"或"时间的空间化"。他的解释是,在传统剧院里,空间是静态的,观者与场景空间的关系也是固定的,观者不能离开位置,舞台也不能移动,这种限制的好处是,在剧院里,时间、情感和思想媒介,都通过台词表达,独立于可视空间之外的事件,主体保持一种稳定的审视状态。而电影院的情况与之相反,观者也占据一个固定位置,但只是身体上的,而不是作为美学体验的主体。从美学上讲,观者处在永久的运动中,他的眼睛与摄影机镜头一致,观看被镜头引领。镜头告诉你什么是好看的,而且镜头是不断转换方向和距离的。[84] 这种占主导地位的电影语言模式控制了观者。观者在这个过程中,失去了自我的主体性。除了提供视觉奇观外,电影还具备传达心理体验的力量,能直接把想象世界的活动内容投射到银幕上。

在电影这种特定的视觉接受情形下,潘诺夫斯基认为,人物对话就相对不那么重要了。活动画面即便能讲话,也还是一个活动画面,本质仍旧是一系列空间中延续的图像的运动流,它们被组织在一起形成视觉序列,这不是绘画式的持续的对人性格的研究。只要电影配乐停止,观者就会感到怪异。电影中的可视景象,总是要求有声音伴随,以强化奇观效应。在电影里,听到的一切总是与看到的东西交织,不管声音清晰与否,都不能让表达超过视觉活动本身所能表达的东西。演出和活动画面的脚本,受制于"共同表达原则"(principle of coexpressibility)[85]。

为更清楚地说明电影语言中的"共同表达原则",潘诺夫斯基对电影与舞台艺术的差别进行比较。他认为,在有声电影中,虽然对话或独白获得了暂时的突出地位,但它还是一个封闭世界,摄影机总是把视觉表达,比如人物脸部表情的变化,

---

[83] Erwin Panofsky, "Style and Medium in the Motion Pictures", from *Three Essays on Style*, Irving Lavin (ed.), p.95.
[84] Ibid., p.96.
[85] Ibid., p.101.

与说话内容结合到一起,使之成为一个表现性事件;在舞台艺术中,台词给人的印象更为深刻,因为观者无法看清楚角色言说时头发和脸部肌肉的微妙变化,这决定了电影的艺术意图、语言与传统舞台艺术的分别。简单地说,就是电影成功与否,不但依赖其文学品质,还依赖这种文学品质与银幕上的事件的统一性,这就是"共同表达原则"。好的电影脚本并不适合阅读,也很少出版,但是舞台剧本的文学性通常都比较强,是可以作为独立文学作品而出版的。[86] 潘诺夫斯基最终还是希望,把这种电影的视觉语言结构分析,归结到新的世界理念上,并与传统绘画和雕塑等再现艺术进行比较。他认为,所有早期的再现艺术,都或多或少地符合一种世界理想的概念,它们是自上而下活动的,而不是自下而上的;是以一个投射到无形的物材中的观念,而不是以现实世界中的某些对象为开端的。画家在空白墙面或画布上工作,雕塑家以黏土或岩石为材料,根据各自理念,把它们组织为类似事物和人物的东西。[87] 但是,电影却直接组织道具、布景和人物,而不是中性的媒介,来形成它的风格。这些道具、布景和人物,诸如18世纪凡尔赛宫或者温彻斯特的城郊住宅等,都是物理现实,所有这些东西都被组织到一个作品中,用各种方式来编排它们,却无法脱离它们。因此,这个世界受制于艺术的"前风格化"(prestylization)。在处理现实之前让它先风格化是回避这个问题,以这种方式操控和拍摄的非风格化的现实的结果,却是有了风格。[88]

潘诺夫斯基三篇谈论风格问题的文章,在艺术史的方法论层面,仍旧保持了他的视觉语言的知性结构探索的学术之路。无论是谈论传统美术的《什么是巴洛克》,还是涉及新兴艺术门类的《电影中的风格和媒介》和《劳斯莱斯散热器的思想先驱》,都贯穿了对作为文化体验的象征形式的视觉概念,及其语言逻辑的发掘和分析;贯穿了一种对视觉语言的观念结构中蕴含的世界理想的阐释,并以此构架艺术史的风格叙事与历史文化语境的关联,当然,也带有明显的黑格尔主义痕迹。值得一提的是,作为传统艺术史学者的潘诺夫斯基,表现出了对新兴视觉艺术媒介——电影的兴趣,他对电影语言和相关风格问题的论述,当然是与瓦尔堡相关的,却也启发了对由电影视觉奇观造就的现代生活的世界观的思考,一种视觉文化的逻辑的思考。从现代工业产品的设计风格,引申出英国艺术和文化中的思想传承,也许就是一种在当下生活中接续传统风格的努力,体现了潘诺夫斯基推进作为人文科学的艺术史的理想诉求。

---

[86] Erwin Panofsky, "Style and Medium in the Motion Pictures", from *Three Essays on Style*, Irving Lavin (ed.), p.101.
[87] Ibid., p.120.
[88] Ibid., p.122.

# 第七章
## 德沃夏克与泽德迈尔：论勃鲁盖尔

克里斯托弗·沃德，《维也纳学派读本：20世纪30年代的政治和艺术史方法》

维也纳艺术史学派在英美学界受到关注是近20年的事情。最初是在1992年，马格丽特·奥林（Margaret Olin）出版了《李格尔艺术理论中的再现形式》（Forms of Representation of Alois Riegl's Theory of Art）一书，李格尔《风格问题》的英译本也是在这一年出版的。第二年，马格丽特·艾文森（Margaret Iversen）出版《李格尔：艺术史与理论》（Alois Riegl: Art History and Theory），进一步确立了李格尔在现代艺术史学史上的地位。此后，李格尔的《荷兰团体肖像画》《视觉艺术的历史语法》和《罗马巴洛克艺术的起源》等英译本陆续出版，到2000年，以各种不同语言出版的关于李格尔的出版物达到67种之多，[1] 但显然，20世纪90年代以来集中于李格尔的对维也纳学派的关注是带有很大片面性的。

克里斯托弗·S.沃德（Christopher S. Wood）2000年编辑出版的《维也纳学派读本：20世纪30年代的政治和艺术史方法》（The Vienna School Reader: Politics and Art Historical Method in the 1930s），辑录了20世纪20年代至30年代新维也纳学派以泽德迈尔（Hans Sedlmayr）、奥托·帕赫特（Otto Pacht）等为代表的表现"艺术科学"学者的一些文章。在文献集引言中，他谈到编辑这个读本的目的，是要扭转战后因特定政治气候导致的人们对维也纳艺术史学缺乏基本了解的状况。他选编的文本分为四个部分：第一部分为"方法论基础"，包括李格尔1900年前后发表的两篇文章；[2] 第二、三部分为"结构分析"理论与实践，选刊了泽德迈尔、奥托·帕赫特、温伯格（Guido Kaschnitz von Weinberg）、诺沃尼（Fritz Novotny）等在30年代初期撰写的一些论文；[3] 第四部分收录的是本雅明和迈耶·夏皮罗（Meyer Schapiro）等人对新维也纳学派的评论。这些文献侧重于新维也纳学派的"结构分析"（struktur analyse）观念和方法，一种在把握艺术直觉结构及其自足性前提下的历史和文化阐释，以反映这个时期欧洲艺术史领域里的一股不同于以瓦

---

[1] Matthew Rampley, *The Vienna School of Art History: Empire and the Politics of Scholarship, 1847-1918*, Philadelphia: The Pennsylvania State University Press, 2013, p.2. 慕尼黑艺术史中央研究院图书馆(The Library of Zentralinstitut fur Kunstgeschichte in Munich)收藏有较为完备的维也纳学派相关文献。

[2] 两篇文章分别为："The Main Characteristics of the Late Roman Kunstwollen"（1901）和"The Place of the Vapheio Cups in the History of Art"（1900）。

[3] 收录的泽德迈尔文章为"Toward a Rigorous Study of Art"（1931）和"Bruegel's Macchia"（1934）；也收录了奥托·帕赫特的"The End of the Image Theory"（1930/1931）和"Design Principles of Fifteenth Century Northern Painting"（1933）。

尔堡、潘诺夫斯基为代表的汉堡学派的艺术史学思潮。

沃德提出"结构分析"问题是有自然现实指向的。他认为,最近20年来,夏皮罗、贡布里希、布朗特(Anthony Blunt)和索尔兰德(Wilbald Sauerlander)等学者,积极倡导经验主义方法和理性演绎,热衷于确定事实,却也蜕变为一种教条化的、琐碎的和没有灵魂的活动。现在,更多的艺术史家愿意接纳新维也纳学派,或者说是泽德迈尔和帕赫特的"结构分析"。[4] 他们意识到,艺术史研究中五花八门的学术兴趣,都应以一种恰当的艺术"态度"(Einstellung, mental set)为准绳。就是说,研究者首先要理解和认识艺术的表现性结构。他还特别援引本雅明1933年发表的《对〈艺术科学研究〉第1卷的看法》("On the First Volume of Kunstwissenschaftliche Forschungen")的观点,艺术感知不是单纯的经验活动,而是从一开始就包含了阐释意象和直觉表现结构,围绕艺术现象展开的文化和历史阐释应从艺术品的直觉结构中衍生出来。

新维也纳学派"结构分析"的观念核心,是要求艺术史研究回归艺术活动本身,把艺术活动视为自足独立的表现性结构或"生命存在形式",这也可视为新维也纳学派对19、20世纪之交,人文科学的艺术史研究在借鉴哲学、心理学、图像分析方法的过程中,出现偏离艺术本位立场的回应和批判。诸如瓦尔堡、沃尔夫林、李格尔、潘诺夫斯基等艺术史家,在尝试建构文化史与自足的艺术世界的关系过程中,或多或少表现出一种消解艺术价值判断,把艺术品当作纯粹的分析标本,以揭示主观化艺术想象和创造中蕴含的客观法则及观念结构的倾向。而在泽德迈尔和帕赫特看来,艺术史家首先要了解艺术创作的原初态度,即一种艺术的主观化生存状况,它涵盖作品成形的所有心理、生理和知性态度。只有这样,他们眼中的作品才拥有艺术的特质,才有可能根据外在的文化史资料,在艺术史语境中对这些作品进行再创造。

因此,"结构分析"与法国结构主义也不是一回事。结构主义是针对象征系统,或者场域中的符号关系的客观意义进行研究;"结构分析"依靠艺术直觉以及相关的创造性阐释,它是非系统化的、动态的和个体的,是一种对历史与文化的洞透。以泽德迈尔的说法,"结构分析"不是把艺术品视为传达意义的符号或编码,而是作为一种"真实"(存在感)的再塑造。它提供的不是世界的影像,而是世界的替代物,是一个自足的"微观宇宙"(kleine Welt),历史世界是在这个微观世界里具体化的。最终,他认为,"结构分析"的最大优势在于,它能把过去时代的艺术和

---

[4] Christopher S. Wood (ed.), *The Vienna School Reader: Politics and Art Historical Method in the 1930s*, New York: Zone Books, 2003, p.17.

当代艺术结合到一起,让所有作品都变成具有当下的表现性的存在。[5]

　　作为现代主义观看方式的"结构分析",还意味着需要具备一种超越艺术的历史形式,以及那些"艺术盲"无法企及的美学直觉能力和素养。在"结构分析"的视野之下,无论过去还是现代的艺术品,看上去都要比之前的更加难把握,但是它们在反抗和批判现代性方面的价值,却也因此被激活。反观潘诺夫斯基和贡布里希,他们更多地想要赋予艺术以学术的绝缘层,在动荡不定的工业化时代里,为艺术赎回普遍的或人文主义的内涵,以平息在面对过去时代的伟大作品时,因现代生活的体验而产生的一种深切的不安之感。

　　20世纪20年代,艺术史的方法论是处在一种停顿状态之中的,德语国家第一代艺术史学者李格尔、施马索、德沃夏克和沃尔夫林等人的概念工具,遭遇到了适用性的困境,受到来自于深刻的历史主义危机的挑战。新康德主义的历史认识论基础,在民族或时代的"共同体"分裂成为"群众"(the masses)的情形之下,就不再有实质性意义了。图像与意义之间的稳定和确实的联系被切断了。这个时期的历史学家,面对一个艰难的抉择:一方面是超验的虚构;另一方面,是各种专业规范的固有束缚。这种情形之下,出现了两种重要的拓展:一是潘诺夫斯基基于新康德主义的对艺术意志的新的读解和阐释,在人文和自然科学间划定界限,但他所提供的解决问题的方式,诸如透视、人体比例之类的概念工具等,多属于19世纪,而这对于解决20世纪的紧迫问题,并没有太多实际意义;二是以泽德迈尔和帕赫特等为代表,把李格尔的艺术意志设想为一种具备结构原则的力量,把握了这种结构原则,就可以让历史学家重构同一种文化的不同方面,消除艺术意志概念原本的模糊性。显然,泽德迈尔和帕赫特选择了一条更加困难和充满争议的道路。

　　潘诺夫斯基和泽德迈尔、帕赫特,分别代表了20世纪"艺术科学"两种新的发展方向,后者在思想上是与德沃夏克有着紧密联系的,他们都处在狄尔泰、李格尔、沃尔夫林和沃林格的影响之下。沃德在他的文章中提出的一个问题是,潘诺夫斯基和贡布里希等学者,通过人文科学为艺术赎回灵魂,重新赢得普遍和永恒的价值;德沃夏克、泽德迈尔和帕赫特却以对艺术表现性、内在精神价值和直觉结构的确认,来寻求艺术创造活动的历史语境的重构。而实际上,虽然与潘诺夫斯基相比,德沃夏克、泽德迈尔和帕赫特更多地表现出一种对中世纪时代艺术的精神性传统的关注,但在学术观念和思想方法上,德沃夏克仍保持了德语国家艺术史

---

[5] Hans Sedlmayr, "Toward a Rigorous Study of Art", from Christopher S. Wood (ed.), *The Vienna School Reader: Politics and Art Historical Method in the 1930s*, p.135.

的那种对探寻和发现时代或民族艺术的决定性观念、法则的兴趣；泽德迈尔和帕赫特则进一步转向"艺术直觉"建构的作品的表现结构或内在组织，转向这些结构或内在组织与社会历史文化的关联性。作品被视为生命"存在的形式"（Daseinsform），并由此介入对西方社会现代化进程的批判。传统的以与自然对象匹配和适度为基础的再现理论，被认为无法解释大部分艺术作品的创作意图。阐释从感知层面开始，个别艺术品的结构和修辞分析，可以延伸到文化或意识形态的层面，而最终指向社会文化或政治体制的批判。通过德沃夏克、泽德迈尔和帕赫特，20世纪初期德语国家的艺术史学，从一种耽于思想领域文化民族身份的确认，转向以艺术作为反现代性的精神资源和实践武器的新线索。

二战后，泽德迈尔自然是一位极具争议的人物，仅就学术思想而言，他并不认同潘诺夫斯基的新康德主义式的对人类理性的永恒性信仰；与贡布里希的不同点在于，他认为理性也是有历史的，只有返回到作为生活世界的创造的艺术活动本身，返回到它的元语言的表达层面，才能真正建构起艺术与社会、艺术与历史的真实联系。这也为超越传统的形式主义和图像学的艺术与历史的关联模式，探究现代艺术与社会文化的新关系，提供了思路。

相对于泽德迈尔二战期间并不光彩的经历、明目张胆的反理性主义立场，以及在欧美学界的狼藉声名，帕赫特更多地专注于艺术本身的问题。他对艺术史在多学科视野之下失去本位立场的前景深感担忧。他说，把器物混同于艺术的危险，在再现艺术中是要大于非再现艺术的。人们因此会无法区别艺术家创作的肖像和一幅上佳的照片的差别，或者干脆把描绘对象的美误判为画作本身之美。[6] 他主张就视觉经验本身进行讨论，这是"结构分析"的立足点。艺术史家首先要熟悉特定的文化共同体或时代流行的图像概念，让视觉官能在获得这些知识之后，能与作品的创作者和当时公众的经验匹配，也就是要能从视觉上回到过去。另外，还需要把感知和观察事物的方式，通过文字表述，让它们进入到意识层面。他说，图像自己能说明自己的说法，是一种推卸责任的论调，或者就是根本不能恰当地描述视觉经验的托词。[7] 他主张文字要阐明图像，而不是倒过来用图像来说明文字。

泽德迈尔和帕赫特的这种回返艺术本位的诉求，作为一种批判现代性的解放之道，赋予艺术和艺术史以一种社会文化批判的力量，与德沃夏克对欧洲的精神性艺术传统的张扬是一脉相承的，后者《作为精神史的美术史》（*Kunstgeschichte*

---

[6] Otto Pacht, *The Practice of Art History: Reflections on Method*, David Britt (trans.), London: Harvey Miller Publishers, 1999, p.20.
[7] Ibid., p.97.

马克斯·德沃夏克,《作为精神史的美术史》

马克斯·德沃夏克,《哥特式雕塑与绘画中的理想主义与自然主义》

德沃夏克像

als Gestesgeschichte）[8]，也包含了一种对现代社会的批判态度。德沃夏克还是当时德国表现主义运动的积极支持者，他或多或少延续了沃尔夫林、李格尔、沃林格等两极对立的风格史解释模式，只不过用了理想主义和自然主义概念来替代。而泽德迈尔和帕赫特都摒弃了这种传统方式，回复到艺术的直觉结构和它的自然语言智慧及策略，力图在更广阔的社会文化语境中来勾画和说明艺术的角色和它的反现代性的真实维度。这也是维也纳学派引起本雅明的兴

---

[8] 德沃夏克的《作为精神史的美术史》(Kunstgeschichte als Gestesgeschichte) 出版于1924年，收录了七篇论文，《卡塔孔巴的绘画：基督教艺术开端》《哥特式艺术中的理想主义和自然主义》《舍恩高尔和尼德兰的艺术》《丢勒的〈启示录〉》《论尼德兰浪漫主义的历史前提》《老勃鲁盖尔》《论埃尔·格列柯和样式主义》等。其中《哥特式艺术中的理想主义和自然主义》（"Idealism and Naturalism in Gothic Art"）最初发表于1918年，单行本书名为《哥特式雕塑与绘画中的理想主义与自然主义》(Idealismus und Naturalismus in der gothischen Skulptur und Malerei)。《作为精神史的美术史》的英文版出版于1984年，书名翻译成《作为观念史的艺术史》(The History of Art as the History of Idea)，在这个英译本中，没有收入《哥特式艺术中的理想主义和自然主义》一文，这篇文章英文版单行本是在1967年出版的。

趣的一个重要原因。

在泽德迈尔的思想中，本雅明看到了视觉语言创造活动中的权力结构，这引向了后来福柯的思想和学说。从德沃夏克到泽德迈尔和帕赫特，牵涉新维也纳艺术史学派内部发生的传统的形式艺术史，向一种新的表现的"艺术科学"的转型，这个章节将以德沃夏克和泽德迈尔对画家勃鲁盖尔（Pieter Bruegel the Elder）作品的阐述为标本，来分析这种复杂变化。

## 一、德沃夏克的新写实主义

德沃夏克《作为精神史的美术史》包含七篇独立论文，从选题看似没有直接关联，实际上却包含一条从早期基督教时代到17世纪西方精神性艺术崛起的线索。德沃夏克把2至3世纪前后罗马基督教秘密活动场所中的"卡塔孔巴"（地下墓穴）壁画，视作一种新的精神性艺术的起源。这些壁画以单纯的线条勾画形象，人物平面化而缺乏自由生动的构图，表现出基督教信仰的特质。他从两个方面来论述这种所谓的精神性艺术的历史轨迹：一是哥特式艺术的观念，他是把哥特式艺术归结为自然主义和理想主义的两极互动；二是文艺复兴时代，一种表达人与世界的新关系的艺术风格出现。基督教艺术是如何在普遍觉醒的理性和客观的世界意识当中，获得新的发展动力和契机的？他选取的四位艺术家舍恩高尔（Martin Schongauer）、丢勒、勃鲁盖尔和埃尔·格列柯（El Greco），是在意大利文艺复兴科学世界观革命后，让源远流长的精神性或表现的艺术传统达到新高度的代表人物。

在15世纪的意大利，布克哈特所说的中世纪时代那层隔在人和世界间的由各种偏见编织成的纱幕，被科学发现和成就去掉之后，艺术是不是就只剩下逼真描摹的技艺和手段，以科学和理性为基石的那种客观的自然主义是不是成了艺术的最高目标，这是德沃夏克的艺术史研究想要解决的一个问题。在他的笔下，舍恩高尔、丢勒、勃鲁盖尔和埃尔·格列柯等人的艺术，都带有双重性。首先，他们都不同程度地接受了文艺复兴的科学世界观，表现出客观冷静地观察、认知外在世界的兴趣，不再像中世纪艺术家，只满足于以符号方式表达教会的宗教或道德信条；其次，他们不满足于客观描摹，期望通过对自然的理性探索，提升和强化个人的诗意想象力，在自然现象和世俗生活中发现超验的精神价值，使中世纪艺术传统在新的科学的泛神论世界里得到延续和发展。

德沃夏克认为，德意志晚期哥特式和文艺复兴时期，舍恩高尔[9]和丢勒[10]是标志性人物，前者预示了从哥特式理想主义中获得解放，后者意味着一种现代的精神性艺术的成熟。舍恩高尔接纳了尼德兰自然主义，丢勒在此基础上，融汇意大利文艺复兴的理想主义，完成了德意志表现的艺术传统的现代转型。虽然德意志人的眼睛是探照灯而不是镜子，他们对复制自然或把自然理想化都不感兴趣，也对身体结构和功能的准确描绘无动于衷，但经过文艺复兴变革后，自然主义在德意志的艺术家那里，尤其是在丢勒那里，转变为一种达到更丰满、热烈和超自然的精神性表达的资源。丢勒热衷于意大利的人体比例关系理论，期望借此发现神意。

相形之下，尼德兰的勃鲁盖尔，表现了一种不同于德意志的对乡村生活的写实刻画。这种乡间生活，被当作判断人和人性的标准、一种研究的源泉和一条通向真知的道路。[11]在绘画中，勃鲁盖尔引入了一种新的社会意识，以揭示人的弱点、激情、习惯、道德和情感，以及由这些因素构成的生活的整体性。[12]这种动态真实，只能在细致观察日常人群的心理和生理特点时才能发现，与意大利艺术家热衷于塑造古典雕像式的运动截然不同。此外，勃鲁盖尔也不像丢勒，会去关心健美、匀称与比例和谐的人体躯干，或者聚焦于那些取得非凡功业、被赋予卓绝感知能力的英雄形象，而毋宁是关注普罗大众，在这些人中间丝毫看不到理想主义痕迹。对于群众的再现，一直以来都是基督教艺术的特点，但也只是作为一种对更神圣的、超越日常生活的事件的回应，或者说，是一种提升绘画写实主义的方式，而勃鲁盖尔以他自己的方式，描绘了一个更广阔的社会阶层的心理生活，在历史写实主义方面达到了新的高度。

勃鲁盖尔的绘画中，意大利式的古典构图和北方的写实主义结合在一起，无限多样的自然个体获得了统一秩序。德沃夏克从北方和南方的观察生活方式的交融，来谈论勃鲁盖尔的特点，把他与丢勒、舍恩高尔等人区别开来。他也谈及北方精神性的艺术传统是如何在南方意大利冲击下，得到强化和提升的。与传统艺术史家相比，德沃夏克不仅关注造型和空间，还有构图方式、主题和画种类型的拓展等。如果说，丢勒从人体结构、比例和构图原则等方面借鉴意大利，以强化作品的表现力，那么，勃鲁盖尔主要是在北方自由写实场景截取的惯例中，融入意大利构图的有机统一性。他的莎士比亚式的对民间生活的写实描绘，强有力地

---

[9] Max Dvorak, *The History of Art as the History of Idea*, John Hardy (trans.), London and Boston: Routledge and Kegan Paul, 1984, pp.26-54.
[10] Ibid., pp.54-62.
[11] Ibid., pp.70-97.
[12] Ibid., p.75.

表达了生活的偶然性、瞬间性和个体性中的普遍意义。德沃夏克的这种分析和阐释方式，仍旧是风格鉴赏，只不过他是在勃鲁盖尔俯瞰大地千奇百怪的生活的目光中，获得了这位画家融贯其中的神意感悟和观念启迪。

### 1. 风景画：人与自然的一体性

德沃夏克在风格鉴定方面积累了丰富的工作经验。他从空间、形式和构图入手，辨析和阐释勃鲁盖尔的感知方式。16世纪50年代，勃鲁盖尔的《格言》(The Proverbs)、《狂欢节与斋戒节的搏斗》(The Battle between Carnival and Lent)和《孩童的游戏》(Children's Games)等作品中，地面上玩耍的孩子，像地毯图案一样均衡分布。他尝试分化这些人物，让他们成为同质的因素，单纯以位置的相似和蓬勃的活力联结在一起，这种活力是向所有方位扩展的，并伴随着细节增殖，创造出色彩斑斓和强烈运动的印象，是某种"空间恐惧"(horror Vacui)的产物，与意大利绘画的主次分明形成了对照。[13]

德沃夏克说，勃鲁盖尔描绘的不是个体人，而是人性片断；不是这个或那个事件，而是生活本身的充实感。除了表面的盲动外，他的绘画也指向大地的静谧

勃鲁盖尔，《狂欢节与斋戒节的搏斗》，木板油画，1.18m×1.65m，1559年，维也纳艺术史博物馆

---

[13] Max Dvorak, *The History of Art as the History of Idea*, John Hardy (trans.), p.78.

和沉厚。孩子们的喧闹衬托出周边乡村的宁静。场景水平跨度宽广,结合俯瞰角度,形成整体构图的超脱和悠闲感,预示了画家与世界的新关系,即画家是站在世界之上的。不过,这不同于米开朗基罗的那种超越和提升日常性的方式,勃鲁盖尔只是如实地展现生活,拒绝把绘画缩减为抽象原则。[14]他也不像早期自然主义者,追求直接的和事无巨细的描摹,他的绘画中,生活是作为独立的实体向他展开的。他既不是要否定古典理想的真实性,也不满足于忠实再现自然的片断,而是想要在其中寄寓人类"整体存在的真实"的概念。正是这种整体的真实感,使得他的绘画表现出沉思特质,并触及到了人类纷繁的社会生活背后的原动力是什么的问题。

确实,从表面看,勃鲁盖尔的绘画具有风景画的特点。那种对丰富的自然形状的喜爱和对广阔大地的欣赏,不断增强。16世纪初,在荷兰、德意志和威尼斯,泛神论趣味是在一般风景画框架内来寻求独立的诗意表达的。将人物引入画中,特别是在尼德兰,风景画借鉴意大利文艺复兴人物画构图后,导致风景超越人物,乔尔乔内、盖尔特根(tot Sint Jans Geertgen)、阿尔特多费尔、帕廷尼尔(Joachim Patinier)、扬·莫斯塔特(Jan Mostaert)等人的作品,风景是主题和基调,是世界观的基础,人的活动反倒成了装饰,需要借风景才能得到恰当定位。[15]德沃夏克的观点是,勃鲁盖尔的画作,是在与这一运动的联系中酝酿的。他发现了在生活的复杂关系中描绘人与自然的方法,即要让片断和偶然的活动,融入宏大和庄伟的全景世界中。

为此,他抬高了地平线,观者不但可以往下看到山谷,还可向上看到山顶。[16]众多人物从四面八方走出来,在观者的观看方向上延展,观者因此是被画入到这个场景中了。他在集中统一的构图关系中表达的是与自然紧密相连的生活情绪,地面上的斜向切分线与沉稳开阔的水平视域形成对比,改变了之前风景画的那种制图样式的观察,那种没有区别和界限的、全然疏离的大地景象,而这也是他兴趣盎然地研究意大利绘画的原因。

## 2. 寓言风俗画

勃鲁盖尔从样式主义画家帕米尔贾尼诺和他的追随者那里,还有所谓的"枫丹白露画派"那里学到很多东西。不过,德沃夏克认为,比这些特殊的影响更重

---

[14] Max Dvorak, *The History of Art as the History of Idea*, John Hardy (trans.), p.79.
[15] Ibid., p.81.
[16] Ibid., p.82.

博斯,《人间乐园》三联画,木板油画,2.2m×1.95m,1500年,普拉多美术馆

要的是,他在意大利旅行期间发现的一般艺术趋向,尤其是意大利的优雅、自由和充满个人创造力的作品,让他感到了尼德兰艺术中惯例和套式的限制。在主题方面,尼德兰画家也多选择相对客观的内容,意大利人却已超越了简单的视觉叙事,在宗教画中走向基于个人自由创造的表达。现在的问题是,艺术家必须自己来定标准,选择形式和主题;同时,要在新的起点上,形成不同于过去的精神性艺术传统。勃鲁盖尔转向了自然和历史主题的画作,或者干脆以自身的体验,发现凡俗生活和自然中的精神意义,延续基督教的传统。勃鲁盖尔发展了一种个性化的寓言风俗画。

一般艺术史叙述中,勃鲁盖尔常被视为博斯(Hieronymus Bosch)的继承者,但德沃夏克有不同看法。他认为,勃鲁盖尔从博斯那里汲取的,毋宁是这个世纪上半叶很少理解的讽刺和道德倾向。经历过意大利文艺复兴洗礼后,勃鲁盖尔的讽刺内容和调子,已与博斯全然不一样了。博斯的作品中,仍存留着中世纪魔幻品质,他是以象征来展现活跃在人类周围的神秘力量的;除了具备丰富的想象力之外,他道德主义者的角色超越了诗人。

勃鲁盖尔的重点有所改变,他更关注日常生活中的奇异和怪诞的东西,赋予风俗画以全新意义。[17] 勃鲁盖尔前辈的风俗画,扎根于哥特式自然主义,一切皆是神的造物,属于更宏大的概念的组成部分,即一个超验宇宙统一体的组成部分。每个要素,不管它的精神含义是什么,都获得了与其他事物的平等性。而在文艺

---

[17] Max Dvorak, *The History of Art as the History of Idea*, John Hardy (trans.), p.74.

另类叙事：西方现代艺术史学中的表现主义

勃鲁盖尔，《博士来拜》，木板油画，111cm×83.5cm，1564年，伦敦国家美术馆

复兴的影响下,这种内在和外在的多样统一体被摧毁,独立自足的艺术形式开始基于对宗教真理的世俗态度而得到发展。所有新形式,都赋予纯粹绘画要素以优先性。米开朗基罗的纪念碑气势、拉斐尔的华美人物组合和威尼斯人的浪漫风格,也被引入北欧地区。[18] 因此,勃鲁盖尔的作用,无非是把意大利有机统一的构图,与自然的个体性结合到一起,用艺术有机主义取代自然的平等性和无穷多样性。不过,在意大利,艺术有机主义不但是本质,也是艺术探索的最终目标;而在勃鲁盖尔那里,就只是一种达到目的的方法而已。他的目的是要超越单纯的事实记录,通过对经验的艺术和诗意的修正,来触及"整体的真实"。艺术家既要让真实变得高贵,还要赋予它以伟大意义。这也导致了17世纪的荷兰绘画迈向决定性的一步,一种在对自然与生活有机联系的发现和描绘中,揭示神的光芒;另一方面,新写实主义与浪漫主义因素结合,构架起一座通向鲁本斯的桥梁。所以,德沃夏克的结论是,弗兰德斯的巴洛克绘画的两大主干,都可追溯到勃鲁盖尔。[19]

在论及意大利和尼德兰艺术创作观念的差别时,德沃夏克认为,勃鲁盖尔不像意大利画家,热衷于探讨人应该是怎样的问题,而是关注人实际上是怎样的,毋宁以客观和冷静的观察来揣量他们的生活,包括他们的缺点、激情和保守性。在其画中,人的各种怪癖都得到了生动和幽默的描绘。他的《博士来拜》中,人物身形厚重、笨拙,如果不是他们单纯的表情中包含了彻底的真诚,那么观者几乎是会要笑话他们的。而事实上,勃鲁盖尔越是让观者自己提取画作的道德性,他也就越被吸引到纯艺术问题上。道德说教退居到背景位置。中年后,他的画作转向一种具有崇高的秩序感的风俗画,它们制造了一种日常生活,正如莎士比亚所做的,为画中人物提供了一个个色彩斑斓的背景,从中可以看到一种由写实主义与样式主义兼容而致的超脱感,这形成了对理想化的再现方式的替代。

### 3. 勃鲁盖尔《盲人》和米开朗基罗《最后的审判》

德沃夏克对勃鲁盖尔的画作《盲人》特别关注。他认为,这幅画中的人物具有深刻含义,让观者感到自己就是盲人群体中的一员,站在毁灭边缘。[20] 画幅空间里,包含动和静的对比:一边是盲人在堤岸上行走、跌倒的动势;一边是大自然静穆无语,除了可怜的盲人外,再也没有其他人了,只有一群牛在堤坝边的草地上吃草,显然对人类悲剧命运无动于衷。正所谓"天若有情天亦老",自然丰富多

---

[18] Max Dvorak, *The History of Art as the History of Idea*, John Hardy (trans.), p.75.
[19] Ibid., p.96.
[20] Ibid., p.90.

勃鲁盖尔，《盲人》，布面蛋彩画，86cm×156cm，1568年，那不勒斯卡波德蒙特国家博物馆

彩，却又在瞬息变幻的人类生活之外。德沃夏克认为，勃鲁盖尔的这幅画可以与米开朗基罗的《最后的审判》相比较，[21] 都触及了人生悲剧和最深刻的存在问题。

不过，勃鲁盖尔和米开朗基罗的差别，在他看来，也同样泾渭分明。米开朗基罗的人物，都是超人和半神，追寻超验的精神性，又受制于凡俗肉体的束缚，这种无法填补的目标与能力间的巨大鸿沟，正是人生悲剧所在；而勃鲁盖尔的人物，是在平凡无奇的世界里的。一群贫穷盲人，遭遇无从回避的厄运，没人见证这一切，也不会有人同情；世界如常，他们的跌落，就像秋叶凋零。正是这一点激发了观者对凡俗生活中的平凡事件的反思。一个孤立的偶发事件，让人类的终极命运得以彰显，自然永恒不变的法则超越了人的意愿和激情。人们总是想象自己控制了一切，而事实上，却被命运所控制，就像盲人面对沟渠时的无知。

此外，勃鲁盖尔画作的构图原则，也与米开朗基罗相对立，他采用俯瞰，而米开朗基罗是仰望，两种方式都是主观化的，具有同等的感染力。米开朗基罗的构思中，既没有历史的限制，也无地域羁绊，他的想象力包含了一种绝对品质，描绘的是普遍人性，是处在永恒之中的；相形之下，勃鲁盖尔转向了那些由时间和空间决定的因素，是出于对人类生活和它的有限性的感悟。画家相信，只有在有限性中，观者才能体悟普遍真理，它是卓绝的艺术创造的源泉。[22]

事实上，勃鲁盖尔是在他所青睐的跛脚者、傻瓜、盲人和乡下人身上，看到

---

[21] Max Dvorak, *The History of Art as the History of Idea*, John Hardy (trans.), pp.90-91.
[22] Ibid., pp.79-80.

米开朗基罗，《最后的审判》，壁画，13.7m×12.2m，1537—1541年，梵蒂冈西斯廷礼拜堂

了单纯的灵魂之美，看到了普通百姓身上的"族民灵魂"（Volksseele）。这些人物取代了古典英雄，德沃夏克因此把勃鲁盖尔的人物，与后来的米勒，乃至陀思妥耶夫斯基笔下的农民、罪犯和彻贫者相提并论。[23] 无论如何，宗教和坚贞的信仰，落脚在凡俗人性当中，而不是在那些标示特定教派的原则或教条的符号中。经历

---

[23] Max Dvorak, *The History of Art as the History of Idea*, John Hardy (trans.), p.76.

文艺复兴，勃鲁盖尔开创了一种新的写实主义的精神性艺术，这种艺术的诸多特点，也在这个时期英国和尼德兰的文学著作中反映出来。德沃夏克特别提到了莎士比亚的戏剧，其中的角色与米开朗基罗的人物有着天壤之别，前者是基于普通人心理的写实刻画，那些自由生活的人们拥有真切的快乐和生命力，如此接近本性，而意大利大师笔下的人物，却是一般意义上的人类英雄。

勃鲁盖尔通过平凡人生来表达超验的精神感悟，这种观念并非源于任何一种现成的哲学教条，而是得自于时代精神。德沃夏克的观点是，勃鲁盖尔的作品蕴含了那个时代全新的"世界观"（Weltanschauung），这种对艺术与时代关系的认识，实际上是与潘诺夫斯基和沃尔夫林殊途同归的。事实上，他也论及15世纪尼德兰绘画与意大利文艺复兴的一般差别。他的观点是，尼德兰画家追求与自然的和谐，相信自己与大自然一样，受制于某种客观秩序；而在意大利，新的理想主义让艺术家摆脱了对自然的依存，转而认为，卓绝的创造活动本身就蕴含了神圣的自然。

勃鲁盖尔要重回大地，因为大地之上的人类生活拥有不可估量的价值，这也是北方艺术的主要目标。当然，德沃夏克认为，勃鲁盖尔并不只是这样一种世界观的接受者，他还是给予者。他的世界观，出自对人类生活的整体性观照，是意大利的秩序、北方的精神性和尼德兰的自然主义观念的相互交织与融合。

心灵是具备一种通过形式创造而让自身显现的能力的。形式世界在德沃夏克那里，显然就是艺术家与世界的关系，就是一种观念结构的具体化。德沃夏克分析勃鲁盖尔绘画的方式，是基于作品整体形式的对主题内涵的把握。他的论述中，空间构架的方式、造型特点和表现意涵，总是与特定的"世界观"或"世界态度"相呼应。这种世界观的观念结构，不仅反映在艺术世界，也在这个时期的法律、宗教和哲学中同等程度存在着。罗马晚期巴洛克式的组织紧密且具有高度内在统一性的动态空间，可以在这个国家的政治组织方式中得到证实。这种风格史与观念史的统一，以及通过观念史而实现与文化史的勾连，比之单纯的形式与风格的艺术史，是要更加丰满一些的。

## 二、泽德迈尔："马齐奥"与"结构分析"

1934年，泽德迈尔也发表了一篇论勃鲁盖尔绘画的文章《勃鲁盖尔的"马齐奥"》（"Bruegel's Macchia"），采用一种表现主义的艺术史方法，以"结构研究"或"结构分析"（Strukturforschung, Strukturanalyse）来探索和解决勃鲁盖尔的形

式问题。这种方法，最初是在他的一篇论波罗米尼（Francesco Borromini）的雕塑的论文（1925年）中提出来的，其中的核心概念是"被塑造的视觉"（Gestaltetes Sehen，shaped vision）；1931年，他又在《艺术科学研究》杂志发表了《走向严谨的艺术科学》[24]一文，对这种表现主义艺术史的"结构分析"方法进行了系统的理论阐述。

## 1. 走向严谨的艺术科学

泽德迈尔继承了德沃夏克表现主义的艺术史学思想。不过，他的方法论建立在对作品的表现性"色斑群"或"色块群"（color patch）[25]及其内部结构的分析和阐释之上，其间突出了艺术家的个人创造和发现。对于勃鲁盖尔的画作，泽德迈尔从作品的表现结构中，找寻到一种具有普遍意义的现代生活的"疏离"（estrangement）的心理品质和征候。艺术，特别是北方精神性艺术传统，被他视为一种对现代性的批判和拯救的力量。

事实上在这里，泽德迈尔摒弃了以群体的视觉表达方式来解释个体艺术家的创造的观点。在解释勃鲁盖尔的绘画风格时，德沃夏克预设的前提是，尼德兰的世俗写实主义是与意大利的理想主义对立的；而泽德迈尔认为，勃鲁盖尔描绘的世俗景象以及其中作为直觉表现的"色块群"，是决定后续诸多再现性描绘的起点，也是艺术家的个体生命存在体验的表达，是一种形式层面的对社会结构变革的回应。

因此，形式艺术史研究对观看方式的心理学、知性模式和世界观的讨论，在泽德迈尔这里，转向艺术的直觉创造，转向对艺术活动与时代文化变革的内在关联的发掘和反思。艺术家的创作活动，成了西方社会现代化进程诸种征候的晴雨表。艺术史从文化史的束缚中解脱出来，学者得以重新审视艺术和艺术家的社会存在等问题，也预示了后来的表现性的美学思想的发展。

在《走向严谨的艺术科学》中，泽德迈尔首先对以往艺术史中混淆两种不同性质艺术研究的观点提出质疑。他说，过去时代的艺术史家，习惯于从文献角度看待艺术品，关注创作时间、地点、主题和"形式机会"（Formgelegenheiten）等一般问题，这类研究是可以不把研究对象当作艺术品的。[26] 即便是对艺术一无所知的人，也可了解这些学者所做的一切。如沃尔夫林的五对概念，巴西利卡式教

---

[24] Hans Sedlmayr, "Toward a Rigorous Study of Art", from Christopher S. Wood (ed.), *The Vienna School Reader: Politics and Art Historical Method in the 1930s*, pp.133-179.
[25] Hans Sedlmayr, "Bruegel's *Macchia*", from Christopher S. Wood (ed.), *The Vienna School Reader: Politics and Art Historical Method in the 1930s*, p.325.
[26] Ibid., pp.134-135.

堂最初出现的时间和地点，这些知识和信息对于理解艺术品并没有实际意义，[27] 因此，这类研究是外在于艺术本身的研究。

任何艺术创造，都不是基于全然抽象和空洞的表达套式，而是来自于作品具体和清晰的格式塔结构，来自于具备诸种艺术特质的媒介形式。因此，他提出艺术史研究应分为两种：一是一般人都能理解的"外在风格"知识；二是与艺术相关的"内在风格"。前一种可以让艺术品发挥文化史的佐证文献的作用，满足研究者的与艺术本身无关的知识探索的兴趣；后一种指向艺术品本身，主要是调查个别作品的内在组织和结构特点。它要求学者超越单纯的经验分析和研究，从艺术的内在动机出发，确定它们的自然群落和美学个性。在泽德迈尔看来，两种不同的艺术研究目前是交织在一起的，并无明确界限，但显然第二种更为基本和更有价值。虽然在他所处的时代，第一种研究尚占据主导，[28] 但完整的"艺术科学"必须把这两种研究成果结合起来。泽德迈尔在文章中提出的一个关键问题是：艺术的第二种研究所需要的恰当态度到底是什么，如何赋予这种主观的有情感的艺术鉴赏和判断以客观的和准确的尺度，这种研究是否也有可能建构严谨和明确的标准。

艺术品要求研究者以艺术的态度来对待它。只有在艺术视野下，作品才拥有艺术特质，才能根据外在资料而得到再创造，这就是泽德迈尔所说的正确的研究态度。这种态度也指向一种与艺术创作相关的主观化生存状态，涵盖了心理、生理和知性的所有层面，是导致作品成形的"原初态度"（original attitude）[29]，是产生一件作品的文化环境的有机结构。传统意义的对群体风格的阶段性转换的讨论，没有能够包罗艺术史探索的全部，因为这种讨论只把个体作品视为阶段性风格的具体化，这是远远不够的。泽德迈尔认为，人们过分注重群体风格，而忽略了对艺术创作"原初态度"的探索，所有的历史语境都是在这个"原初态度"里集中的。要改变这种状况，就需要注重个体作品调查，丰富个体作品的知识。没有掌握全面的个体作品知识，就不能恰当解决其他问题。另外，潜在的历史条件也需要提升到直接的经验水平，而不是像那种依附于文化史的艺术史，在创作态度和其他文化现象之间，勾画平行关系就万事大吉。作品应被当作一个小宇宙来看待。研究者要关注那些与新的态度出现相关的事件，也要发现那些表征了新的态度的个体作品。

---

[27] Hans Sedlmayr, "Toward a Rigorous Study of Art", from Christopher S. Wood (ed.), *The Vienna School Reader: Politics and Art Historical Method in the 1930s*, p.135.
[28] Ibid., p.141.
[29] 泽德迈尔所说的研究的"正确态度"就是确定"原初态度"，也就是以某种方式影响一件作品成型的态度。

泽德迈尔倡导的艺术研究，简单地说，是要求研究者聚焦于对象的现象性描述，重视那些直接为知觉所了解的方面，在艺术作为直觉表现的基点上，展开历史语境的重构和文化价值的估测。这与之前艺术史对条件的和传承的特点的重视形成对照。他本人特别关注艺术类型转换时期的情况，因为在这个阶段，创作中观念结构的矛盾处在典型状态下，对"原初态度"的探索也就更有历史意味。而相反地，如果是在某种艺术类型占据主导地位的绝对条件下，研究者谈论"原初态度"时，便需要小心谨慎。泽德迈尔反对确定某种纯粹经验主义的范例和公式。即便要把作品从环境中分离出来，也不要牺牲它的独特性。他相信，只有纯粹的非理论的描述，才能让艺术史的学术框架真正建构起来。

## 2. 勃鲁盖尔的"马齐奥"

泽德迈尔阐释勃鲁盖尔绘画所用的概念"马齐奥"（Macchia），来自克罗齐（Benedetto Croce）。克罗齐又是在意大利作家维塔里奥·伊姆布列尼（Vittorio Imbriani）的一本题为《第五感》（*La quinta promotrice*）小册子中，注意到这个概念的，它指的是一种"色块理论"（a theory of the color patch）[30]。根据这个理论，"色块群"是艺术家得自物象或场景的第一眼的远观印象，不管这位艺术家是否实际注视这个物象或场景，或只在奇异的幻想和记忆中瞥见过它，但这个印象印在了他的眼睛里，并且是一个起点；各种颜色的人和物形成的组群，引发了一种"特性"（the characteristic）[31]。克罗齐解释说，第一印象的画面与最终细节完备的画面之间，包含了整个艺术的过程。泽德迈尔写道：

> 创造一个画面，完善它，意味着对那个物象的内在探索，是对那个触动我们眼睛的、作为灵光闪现的对象的澄清和固定。如果缺乏这种第一眼的和谐节律的感知，那么，不管它的实施和完成是多么突出，都不可能内在地感动我们，也永远不可能唤起观者的任何情感。因此，单纯的"马齐奥"，即便是在没有得到更深入的客观界定的情况下，也能完满地唤起这样的情感。[32]

色块理论的要点在于，"马齐奥"不是客观地居于事物本身的，而是一种艺术

---

[30] 意大利文的字面意思是"斑点"（stain）或"印迹"（spot）。
[31] Hans Sedlmayr, "Bruegel's *Macchia*", from Christopher S. Wood (ed.), *The Vienna School Reader: Politics and Art Historical Method in the 1930s*, p.323.
[32] Ibid., pp.323-324.

家的创造,但是,艺术家本人却认为,自己是在对象中发现它的。这种情况下,艺术家必定是没有完满地掌握自己所尝试的一切意义的。

泽德迈尔的论文就是以勃鲁盖尔画作中"马齐奥"的存在和活动为论题而展开的。他的观点是:勃鲁盖尔绘画创作的法则,是一种在主题内容出现之前就已形成的表现性"色块群",是纯粹的色块图案的活动。通过一种稳定和恰当的观看方式,就可揭示这个"色块群"的活动。事实上,画面的各种形象是在凝神观照过程中发生分解的,形成一系列片断,失去了它们的通常意义。这个过程达到顶点之时,观者看到的就不再是形象,而是平面的各种活跃的色块增殖,它们具有自足和坚实的轮廓与斑驳的色彩,所有这一切,又都在无序当中相互堆叠和挤压,这些就是形象的核心所在。[33]

因此,泽德迈尔认为,决定勃鲁盖尔绘画创作的,并非某种视觉心理法则,而是对无序和堆叠事物"集群"的描绘和表现。画作中的一切,都是个体的和没有关联的,在朝各个方向游动。集群中的个体元素的运动,不是由一般的和共同的目的决定的,而是依据自己的本能,并不关注其他要素,是被盲目力量控制的,类似于原子的布朗运动,这才是勃鲁盖尔风俗画的真正主题。

如果说"马齐奥"是一种直觉表现,那么,其中也还是存在再现和表现的冲突,这种冲突反映在勃鲁盖尔把生活中的那些接近于几何体的形状,当作他的直觉认知的基本元素。圆盘、圆柱、圆锥和立方体等,在无机自然界和工具世界里找到了无数的对应。勃鲁盖尔的画作中,这类东西的数量十分巨大,圆盘类有轮子、铃铛、瓶子、盘子、锅、水壶、帽子、盔甲、镜子、鼓、日晷、孔雀眼睛、柱础、圆筒盖子、树干切面等;球体类有袋形的和囊形的等;圆锥形有篮子、水罐、铃等;椭圆形有鸡蛋、贝壳、枕头等。

对于人体,勃鲁盖尔并不青睐那种骨骼结构清晰或衣褶细密流畅的古典样式,而宁可刻画农民的笨拙体态。他们身穿粗重衣服,看上去像几何团块。泽德迈尔认为,勃鲁盖尔之所以被农民世界吸引,不在于他对农民主题的兴趣,而在于那些北方农民形象契合于他对外在世界的直觉认知,契合于他的表现性的"马齐奥"结构。正因为这样,他的农民形象总是尽可能减少细节,圆头圆脑,眼睛、鼻子、嘴巴简化为圆点,像雪人一样,[34] 其范式是一种原始袋状,没有手足。在这样的身体感觉之下,跛脚者怪异的身体团块,就成为一种再现的理想目标,身体自然就

---

[33] Hans Sedlmayr, " Bruegel's *Macchia*", from Christopher S. Wood (ed.), *The Vienna School Reader: Politics and Art Historical Method in the 1930s*, p.325.

[34] Ibid., p.329.

勃鲁盖尔,《农民的婚礼》,木板油画,114cm×164cm,1567年,维也纳艺术史博物馆

被刻画成了圆柱形。

借用克罗齐的"马齐奥"概念,来阐释勃鲁盖尔原初的表现结构,这只是泽德迈尔论文的一个目标;他的另一个更重要的论题,是要说明勃鲁盖尔的"马齐奥"其实指向一种面对世界的疏离态度,一个发生在绘画中的现代性危机的征兆。"马齐奥"趋向于把所有要素,无论是人还是物,都看成同等的价值。观者被置于事件之外,俯察芸芸众生和杂色斑斓的人间世相。勃鲁盖尔杜绝了任何对画中人物的精神世界和性格的深度认知,他们都被面具化,作为个体的生命孤独和零乱地活动着。农民服装没有统一的审美趣味,马和牛的斑纹幻化为一系列色块拼接,成为片断和偶然的器物,异质化地交织和凝聚,走到一起又分离开来,与环绕它们的空间没有自然的关联。《农民的婚礼》中的宾客,都保持了这种沉默和麻木的状态,缺乏情感交流,只是一个无限延展的混乱场景的片断和瞬间。

其实,这个世界几乎就是梦和疯狂的交织,是可以与现代绘画中的表现主义和超现实主义相提并论的。泽德迈尔认为,勃鲁盖尔"马齐奥"的表现性能量和情感,只有在特定的对象和主题中才会被激发出来。它包含了下列范畴:笨拙、沉闷、不分节和原始;片断、拼凑和分散;自足、孤立和原子,集群的混乱和骚动;等等。所有这些,都成了单纯的"马齐奥"和特定主题间的桥梁。[35]"马齐奥"从

---

[35] Hans Sedlmayr, "Bruegel's *Macchia*", from Christopher S. Wood (ed.), *The Vienna School Reader: Politics and Art Historical Method in the 1930s*, pp.335-336.

一个统一视像中显现出来,由"马齐奥"引发的特定主题融合为一个强有力的知性统一体,而理解勃鲁盖尔的这个知性统一体的钥匙,泽德迈尔认为,就在于这种疏离感的表达。

## 3. 疏离

论及勃鲁盖尔绘画的现代性,泽德迈尔认为,画家把传统寓言转换成一个疏离的图像,以此表达一种危机感。勃鲁盖尔早期代表作品《尼德兰的寓言》中,图像被复杂的面具和伪装改变了意义,日常事物产生出奇幻和荒诞的面貌。画家好像完全不懂得自己描绘的人和事的意义与功能,在一种人为抽象的态度之下,生活世界显露了荒诞的品质。这种被疏离感把握的故事,让宗教事由变得像日常事件。

泽德迈尔注意到,作为疏离心理体验的直觉结构,不是意大利文艺复兴的客观描绘和分析,而是纯然置身于事外所致的自我表现,类似于胡塞尔所说的"悬置"和"本质直观",一种物我的双重打开。"马齐奥"视像,不只是一种表现形式,它也引导画家去观照特殊主题。勃鲁盖尔笔下那些原始淳朴的乡民、孩子、盲人、跛脚者、疯子,还有各种动物形象,都是吻合这种原初的表现性世界的元素。对于人性的深刻怀疑,也是在观者面对各色各样人物时,不经意产生的疏离感所致。勃鲁盖尔特别关注那些与画作的疏离感相契合的主题,比如,畸形或残疾人、肥胖的或瘦弱的身体、面具化的表情,以及从非正常角度看到的一些日常活动等。这些成为他绘画的永久主题,并热衷于探究那些能让对象丧失其原初意义的方式。

这其中,人的脸和身体是重点。勃鲁盖尔画作中的人的脸,要么迟钝和僵化,要么没有分别。一切都是空洞的,眼睛是暗的,不表露任何东西。这种情况在他刻画盲人呆滞的表情时达到顶点,它们完全面具化,不会比一块土豆更有意味。人物身体被塑造得接近于植物或动物。比如《孩童的游戏》中的小姑娘,看上去像水仙花;《跛脚》中的人物像恶毒的蘑菇;《养蜂人》中,则仿佛是一些正在四处巡游的树干。

勃鲁盖尔细致入微地描绘日常活动的疏离感。癫痫病人的痛苦挣扎,就像是树干在空中盘绕的姿态,跛脚者如同蜗牛一样爬行,滑冰者的动作生疏而摇摆不定,醉汉的迷狂、摸索前行的盲人,还有杂耍艺人的软体表演等,这些稀奇古怪的动作,形成一个特殊的叙事语境。泽德迈尔说,这是一种快照般的视觉体验,世

勃鲁盖尔,《孩童的游戏》,木板油画,118cm×161cm,1559—1660年,维也纳艺术史博物馆

勃鲁盖尔,《养蜂人》,钢笔墨水,20.3cm×30.9cm,1568年

界看上去像一架自动机器。[36] 而相反，那些无生命的和非表现性的物件，如房子、船只、器具等，在他的画作中反倒获得了一种表现力，这种表现力从活的物像中抽取出来。泽德迈尔注意到，勃鲁盖尔是乐于赋予无生命物件以表情的，让它们有一张脸，仿佛在回望观者，以此来增加疏离的强度，也让日常生活物品看上去不同寻常或产生陌生感，[37] 如那些人形的岩石、孔雀羽毛的怀有恶意的凝视等，这几乎接近原始人或幼稚孩童的经验。

因此，勃鲁盖尔的"马齐奥"，几乎就是绘画和观者间的一层薄冰。画家以如此独特的方式，让自己的画作与其他绘画区别开来，原先大家所熟悉的视觉符号的寓言世界，在观者眼前分解和碎裂。新的图像世界挑战观者成见，最终引导他们探寻"什么是人"和"什么是绘画"的问题。泽德迈尔认为，绘画本身就是戴面具的。这个面具是为了娱乐纯朴的观者，但是，在光鲜的面具背后，还隐藏着第二张脸，那就是虚无。[38] 如此这般的绘画，所要求的是双重观众。第一种观众是乐观和纯朴的，看到这些有趣的东西，会情不自禁地笑；另外一类观众是悲观和美学的，是沉思的，可以看穿面具，体味这种具有现实穿透力的视像。通过单纯的视觉愉悦和深刻的沉思洞透，作为一种表现性视像的"马齐奥"，便抓住了人类世界的两个基本问题，这两者都在勃鲁盖尔的作品中拥有无限领域。每一次对这些绘画的探索，都会揭示出之前没有发现的新细节。这种情况，就像词汇被腾空了原先意义后，产生出一种新鲜而强烈的、让人陶醉的和声。

## 三、从观念史到直觉结构：一种表现的"艺术科学"

### 1. "精神性"和现代艺术

勃鲁盖尔的绘画，在德沃夏克和泽德迈尔的叙述中，呈现出了两种不同面貌。德沃夏克是把勃鲁盖尔放在罗马帝国晚期以来，特别是文艺复兴之后，欧洲的精神性艺术传统中，阐释他如何超越一种客观的再现，在繁杂世俗生活中发现和表达非凡而富于精神感召力的真实。德沃夏克认为，勃鲁盖尔构架和想象现实的方式，可追溯到丁托列托，[39] 后者的绘画深受北方影响，凸显出对事件神奇诗意的追

---

[36] Hans Sedlmayr, "Bruegel's *Macchia*", from Christopher S. Wood (ed.), *The Vienna School Reader: Politics and Art Historical Method in the 1930s*, pp.343-344.
[37] Ibid., p.344.
[38] Ibid., p.346.
[39] Max Dvorak, "Pieter Bruegel The Elder", from *The History of Art as the History of Idea*, John Hardy (trans.), p.92.

求。借助再现描绘而创造作品的精神和情绪感染力，后来在伦勃朗的作品中发展到巅峰。事实上，德沃夏克是以艺术的"观念史"[40]，寻求和确认文艺复兴科学革命之后，精神性诉求在一些艺术家作品中的强大生命力，以及科学和理性成为社会主导思想后，精神性艺术又是如何浴火重生的。

无疑，德沃夏克的分析和论述具有现实针对性，也反映了他个人在现代艺术中的价值取向，即从印象派、维也纳分离派转向表现主义。他本人乐于承认当下艺术实践和艺术史判断之间的关联，也热衷于在过去时代的作品中辨认当代性，比如丁托列托、提香和威尼斯画派的色彩主义，被视为印象派的先驱。[41] 后来，他又改变这种认识，把文艺复兴晚期的艺术家放在精神性艺术传统的线索中，以此作为北方象征主义和表现主义艺术史的根基。

1914年，他在一次谈论丁托列托绘画的讲座中指出，这个威尼斯画派画家的作品超越了单纯模仿，致力于在观者和对象之间，强化一种魔幻般的交互影响效果。在精神性和神奇事件的表现上，丁托列托接近于伦勃朗。也是在这一点上，他与提香的印象派的色彩区别了开来。[42] 这种风格的根本特点在于，以涂绘方式达到幻象表现，既是超个人的，也是超自然的，是古代精神性的印象主义的范例。画家并非按照客观方式描绘对象，而是按照它向我们主观感觉显现的方式来描绘，它被转换为一种非物质的印象。[43] 这样一来，印象主义的意义也改变了，从物质的客观性中撤离出来，退回到内在的精神世界里。这种撤退，需要通过画家还原材料和媒介的本原特性。所以，要理解丁托列托的作品，依靠的不是诸如透视之类的关乎模仿自然的外在形式，而需要一种深刻的精神视野，获得一种对超验的精神幻象的体认。同样的思想，也主导了德沃夏克对米开朗基罗的论述，后者作品被视为一种新的个体化的理想主义表现。

德沃夏克对古代印象主义的精神性的确认，主要是基于罗马帝国晚期和中世纪时代。他写于1915—1917年间的《哥特式雕塑与绘画中的理想主义与自然主义》（*Idealismus und Naturalismus in der gotischen Skulptur und Malerei*），是运用理想主义和自然主义[44]两极对立的概念，描述中世纪艺术中两股不同的观念力

---

[40] 也可称为"精神史"（Geistesgeschichte），或者"智性史"（Intellectual history）。哲学上，其渊源于黑格尔主义，到了19世纪晚期和20世纪初期，在狄尔泰的"文化科学"思想中，实现了一种对黑格尔主义历史哲学的超越。在狄尔泰看来，"世界观"（Weltanschauung）不是由思想产生的，而是由"生活体验"(living experience, Erlebnis) 所造就的。所以"世界观"也可译作为"世界感"。
[41] Mattew Rampley, "Max Dvorak; Art History and the Crisis of Modernity", *Art History*, Vol.26, No.2 (April, 2003): 222.
[42] Ibid., pp.222-223.
[43] Ibid., p.224.
[44] 这对描述艺术现象的概念来自于康拉德·兰格（Konrad Lange, 1855—1921）的《艺术的本质》（*Das Wesen der Kunst*, 1901）。

量。他认为,500—1100 年的早期中世纪时代,是彼岸性的理想主义艺术发展的高点;1150—1500 年,则是自然主义经验与理想主义精神竞争的阶段,最终以自然主义的决定性胜利而告一段落。不过,德沃夏克仍致力于在北方和后期文艺复兴艺术中,寻找欧洲艺术理想主义的最后火光。这个火光,他是在舍恩高尔(Martin Schougauer,1445—1491)、丢勒和勃鲁盖尔那里发现的。同时,也在埃尔·格列柯、塞万提斯的作品中见到了。在他看来,这些艺术家代表了一种克服和超越自然科学、数学思维、因果律、技术进步和文化机械论为内质支撑的眼睛和理性主义文化;代表了一种摆脱现代性束缚的精神解放力量;代表了一种维持感性和理智协调与均衡的生命统一体的文化理想;代表了在科学和知识时代,保持内在统一的世界感或生命存在的力量。

文艺复兴之后,欧洲精神性艺术传统薪火相继,古代印象主义在德沃夏克艺术史里,成长为一股强大的反现代性力量,最终与 19 世纪晚期和 20 世纪初期北方地区的表现主义和象征主义合流,尤其是康定斯基通神学的抽象观念。德沃夏克的思想一定程度上折射出这种现代主义美术态度。而德沃夏克本人,也确实一直保持着对现代美术的强烈兴趣,事实上,当时的后印象主义使他认识到艺术正在发生剧变,原先那种持续向自然主义发展进步的历史理论需要修正,表现主义在他看来就是样式主义的回响。他在 1922 年发表的《埃尔·格列柯和样式主义》("Uber El Greco und den Manierismus")中,极力推崇和赞誉印象主义与表现主义,说它们是现代社会的解救力量,激活了过去的精神性艺术资源,是新时代的心灵文化创造,另外他还撰写过一篇专论柯柯施卡的文章[45]。

德沃夏克坚持当代艺术实践与艺术史判断的关联性。他认为,19 世纪的艺术史话语中,古典艺术占据主导地位,这是艺术创作中的自然主义价值霸权的反映。这种观念会限制对当下艺术创作成果的理解。"新时代带来新的主题,伟大变革发生在我们与艺术的关系,以及我们观看艺术的全部方式中,这也促使了一种对过去时代的主题习惯性探索方式的改变。"[46] "几乎不需要再描述埃尔·格列柯如何在两个世纪的时间里湮没无闻的状况,这两个世纪的是被自然科学、数学思维、偶然性的信仰、技术进步和文化的机械活动所主导的,形成一种眼睛和大脑的文化,但肯定不是心灵的文化。"[47] 现代文明的理性铁律,摧毁了人类的文化想

---

[45] Max Dvorax, "Foreword to Oskar Kokoschka: Variationen über ein Thema" (Vienna: Lanyi, 1921)。德沃夏克对现代艺术的推崇是通过一种对样式主义的新认识而表达的,晚期的米开朗基罗、丁托列托和埃尔·格列柯是其中的代表,特别是格列柯。"青骑士"和维也纳表现主义画家柯柯施卡,马克斯·奥本海姆(Max Oppenheimer)也视之为表现主义的前辈。

[46] Mattew Rampley, " Max Dvorak: Art History and the Crisis of Modernity", *Art History*, Vol.26, No.2 (April, 2003): 224.

[47] Ibid., pp.224-226.

象力,是一种把地球拉回到混乱中的危险力量。德沃夏克的表现主义艺术史,一部分当然来自于阐释者的意愿和创造性;另一部分,则源于一种把艺术理解为文化表现的观念。

站在当代艺术立场,反思传统艺术史,着眼于艺术的表现性和精神价值,在这方面,德沃夏克与泽德迈尔的态度基本一致。德沃夏克表现出对作品的自足表现的整体意识,而传统的群体风格的艺术史研究,则只停留在描述性的形式概念与世界感的简单类比上,在这方面要有所推进,就需要把个体艺术家创造的独特性和丰富性及其历史文化的关联,作为艺术史的出发点,在具体的哲学、宗教、文学和社会经济的语境中,把握他们的创作的主导观念,并在观念的结构形态上,了解艺术史的精神走向。德沃夏克以个体艺术创造的整体性,作为他的精神史的艺术史的前提,这是他超越群体风格艺术史的地方。

不过,在艺术与特定时代或民族群体的世界感关联的方式上,和在对西方艺术精神性传统的延续的预设上,德沃夏克仍然保持传统的做法。相形之下,泽德迈尔在讨论勃鲁盖尔作品时,是依凭作品内容和形式的表现结构,建构艺术创作与当下生活、社会历史和现实的关联。艺术本身是作为一种反抗现代性的生存方式以及社会批判价值而得到确认的,不是文化史、观念史叙事框架下的标志物。他希望还原艺术本位的立场,形成一种超越历史主义思维惯性的严谨的艺术科学。

因此,泽德迈尔特别强调了艺术的知识论意义的独立和自足。与德沃夏克在一般观念史中寻求艺术史的基础不同,泽德迈尔的直觉结构分析避免了对个体作品的整体表现结构的割裂,克服了把艺术史简单归属在文化史或观念史之下的弊端,突破了艺术作为宗教或哲学附庸的黑格尔主义的成见。泽德迈尔并不认同那种即便对艺术一窍不通也可从事艺术史研究,并在这种研究中把握时代精神或生活态度的说法。

## 2. "艺术态度"和"格式塔观看"

泽德迈尔把恰当地面对艺术作品的态度,视为严谨的艺术科学研究的关键所在,这是他与德沃夏克的一个重要不同点。按照他的说法,艺术家创造和组织的这个表现性整体,它的客观性和真实性取决于观者的态度,也只有在艺术的态度之下,作品才拥有诸多艺术特性,一旦改变这种态度,艺术特性就随之消失。这个过程中,对象的物理现实没有任何变化。[48]

---

[48] Hans Sedlmayr, "Toward a Rigorous Study of Art" (1931), in Christopher Wood (ed.), *The Vienna School Reader: Politics and Art Historical Method in the 1930s*, p.144.

作品的直觉结构的整体性，存在于观者的非阐释的和不断再创造的过程多种。泽德迈尔没有求助于诸如理解（verstehen）、移情或精神之类的概念。他认为，作品与"人造物"（artefact）不是一回事。人们可以用多种方式观看作为"人造物"的对象，但并不意味就进入了艺术语境。实际上，只有一种艺术创作的原初态度，即"格式塔观看"（Gestalt view, gestaltetes Sehen），才是艺术品的基础。[49] 只有在这种观看模式下，物理事实的艺术品的所有状态，才呈现出它的中心理念，并且变得可理解。通常，作品的整体是首先被把握的，是在它的细节进入意识之前。只有正确的格式塔，才能让人看到这些个体部分。学者一旦历史地重新创造了个体和遥远的事件，把握了这种构型行为，也就获得了直接进入历史情景的通道，不需要再在艺术与其他文化领域之间进行类比，不需要再去借助于"世界观"或"世界感"之类的概念了。[50]

泽德迈尔关于直觉结构的客观真实性的认识，推进了德沃夏克的思想，即从群体视觉想象方式的历史观照，转向个别作品的表现性直觉发掘。他确认每一件艺术品的创作意志，内容与形式交融在一起的表现性结构不是象征的，也非传统意义的形式，而是本体存在，这是建立"艺术科学"的稳妥的立足点。所谓时代的、文化的和集体的心理和精神态度，必定包含在这个作为本体的艺术的直觉结构中。

在勃鲁盖尔的画作中，泽德迈尔强烈感觉到，画家已从一种哥特式的、具有高度情感内聚力和移情的直觉结构，转向了疏离的和无序的形式世界，产生了知识和感知的疏离，一种超验和实在的交汇。图画和观者的疏离，导致异化体验。那些戴着面具的对象没有表情，也无生命气息，丧失了约定俗成的意义，图像和知识的关系的不稳定，引发惶惑和恐惧，以及心理的不安，人们无法以求知方式来理解画作中的各种形象了。

实际上，泽德迈尔从勃鲁盖尔的作品中，感悟到一种他称之为"面相学"的（physiognomy）态度，一种人类学意义上的疏离感知状态，它引导观者直接观看对

---

[49] Hans Sedlmayr, "Toward a Rigorous Study of Art" (1931), in Christopher Wood (ed.), *The Vienna School Reader: Politics and Art Historical Method in the 1930s*, p.136.

[50] 泽德迈尔的《走向严谨的艺术研究》，被认为是20世纪20年代中晚期最具有思想性的论文之一。他提出的直觉表现的"结构分析"，是对贡布里希所说的风格史研究中的"面相学错失"的难题的一种解决，即那种认为艺术品的风格反映了个人或时代的特性。泽德迈尔在论勃鲁盖尔绘画的文章中，改变了格式塔心理学的词汇，采用更为直觉和诗意的词汇，直接描述整体形象。其思想源流可以追溯到莱布尼茨的单子论（Monadology），即把单子视为构建宇宙的最基本单位，这些单子都以自身方式反映宇宙，是一个单纯的、自足的实体，即一个小宇宙，而不是聚合体。事实上，是本雅明的莱布尼茨式的基于特殊性的认识论，影响到泽德迈尔，并把他从格式塔的原则中解放出来。泽德迈尔也把单个作品视为一个有待认识的小世界或小宇宙，采用一种归纳性的处理经验材料的方式。比如，他对勃鲁盖尔绘画中的现代性的揭示，是源于怀疑主义对这个世界的现象学分析。在他看来，勃鲁盖尔的画把观者引入到一个被剥夺了意义的世界中，并以此引发了对感性和知识的性质的思考，这正是画作的情致所在。

象本身，而不是对象的纯粹形式和文学主题。那些怪异的对象，构成了意义不确定的、外在的和分裂的世界。它们并非是通常的寓言或象征，也不是单纯形式趣味的表达，而是基于一种人类古老的把握面相的能力，领悟对象的"可视特点"（visible character）的能力。泽德迈尔认为，这种能力在人类早年，就已经发展得非常完备了。事实上，孩子一眼就能辨别诸如友谊、罪恶、幸福等的视觉特性。原始人的世界更是充满面相学的经验。相反，现代机器文明的时代，大部分人这种瞬间把握对象视觉特点的官能衰退了，取而代之的是抽象思维和客观分析与观察，擅长把对象的娱人眼目的细节分离出来，却牺牲了把握对象可视特点的价值的自然本能。

正是这种快速地和直觉地观察对象的精神世界或性格的能力，令泽德迈尔产生浓厚兴趣。他发现，勃鲁盖尔画作的面相学趣味，预示了一种现代艺术的视觉表达类型，后来也被心理学家、商人、摄影家、建筑师和前卫艺术家所运用。"马齐奥"的概念，或者说格式塔式的瞬间视觉体验，作为现代性危机的标志，是与人体萎缩成"表情器官"（Ausdrucksorgan）的情况联系在一起的，这在很大程度上又与摄影和电影技术的发展相关。匈牙利现代电影理论家贝拉·巴拉兹（Bela Balazs）说，电影引起文化的巨大转向。成千上万的人每天晚上坐在那里，视觉地体验人类的各种命运、性格、情感和情绪，完全不依赖词语。今天，大家都处在重新学习表情和姿态语言的状态下，它们是鲜活灵魂的视觉回应，人再次变得可见了。[51]关于电影的言语表达附属于流动的视觉影像中的表情或面相的情况，瓦尔堡和潘诺夫斯基都做了详尽的论述。[52]

但是，当代艺术的面相学倾向，却也是欧洲艺术的一个悠久传统，可以追溯到中世纪。严格地以外在方式观察世界，表象化地和不加区别地进行观看，一直被认为是写实主义的。然而，这种观看和再现方式，实际上是与自然的观看方式对立的，即与那种在观看中形成与被观看对象亲密关系的方式对立的。泽德迈尔进而认为，勃鲁盖尔的这种源于生活却又摒弃观看的自然特性，转入疏离、冷漠的观察模式，需要付出巨大的努力。事物的真实性及其灵魂，在这个过程中被抽干，被纳入到生与死的中间世界里。与此相关的有两点：一是表情的中性化和无名的人群；二是无生命的事物被视为重要对象，无机物获得了生命力。在这种艺术形式中，面具成了主要的表现品质，对象的可视形式被当作它的本质的面具，表现出一种消除文学观照的疏离，事物只剩下视觉特征。这种特殊的体验成了勃鲁盖

---

[51] Hans Sedlmayr, "Toward a Rigorous Study of Art" (1931), in Christopher Wood (ed.), *The Vienna School Reader: Politics and Art Historical Method in the 1930s*, pp.180.

[52] Erwin Panofsky, "Style and Medium in the Motion Pictures", *Three Essays on Style*, Irving Lavin (ed.), pp.93-122.

尔的人类世界的概念核心。他的人物看上去荒诞而陌生,是一些异化的生物。这一点,其实也可在诸如库尔贝《奥尔南的葬礼》中看到。面相学观察,走向一种描绘现象世界没有灵魂而只有机械存在的视觉状态。人就像机器部件的机械咬合一样,相互依靠,只有最基本的物理关系。从外观上,看不到事物存在的生命和能量,它们分裂成碎片了。

无疑,勃鲁盖尔疏离的观察和体验,在比利时画家恩索尔(James Ensor)那里,得到了特别的延续。泽德迈尔指出,恩索尔对面具的描绘,他画作中的那些集群人物、不稳定而变化多端的空间等,都传达出强烈的恐惧情绪。同样的经验也包含在他喜欢的那些母题背后,比如人体骨架、一些猥亵的主题等,它们与勃鲁盖尔的作品是相似的。德国中世纪艺术史家威廉·弗拉格尔(Wilhelm Fraenger)在一篇谈论恩索尔的文章中描绘的疏离状况,可以用到勃鲁盖尔的绘画中。他写道:"突然,从那个熟人的脸的后面,兽性怪诞地显示出来;它们存在的方式和运动都是非人格化的,就像机器,一切都不同寻常和令人怀疑。"[53]弗拉格尔的代表著作《博斯》(*Hieronymus Bosch*),是把这位画家神秘的象征主义的视觉世界,视为一种自足的想象力的产物,其中的观看和思考过程是融合在一起的。[54] 与勃鲁盖尔一样,是一种对复杂的宗教和世俗生活意涵的整体表达。当然,恩索尔的"马齐奥",是从另一个方向赋予母题以色彩的,它走向一种病态表达,那是勃鲁盖尔和博斯所没有的,这种病态贯穿了整个世纪末。最终,勃鲁盖尔和博斯,让作品获得了一种"白昼的视觉",而恩索尔的世界,不招自来的是一种"黑夜的视觉"。

泽德迈尔的讨论,关涉当代心理现实的表达,即一个反现代性的基点。在回溯艺术史中,发现往昔之作与当下艺术的联系,从而建构一种文化批判的艺术史。在对作品的直觉结构分析中,他发现的是现代性危机的心理现实:一种病态的感知世界的疏离,形式的分解、群体的混乱,一切都与真实世界的毁灭过程相联系。勃鲁盖尔的画作中,事物看起来不再像它们以前的样子了,一切都变得疏离了,平坦得像浮雕一样,那是精神疾患的典型形式。与此相关,另一种痛苦的现象就是移情的丧失,特别是那种触觉性的移情体验的丧失。一切都走向了死寂,人们只是以浮光掠影的方式观看他人,不再把彼此当作情感的实体。泽德迈尔的这种现代性的批判要把艺术活动本身及其伴随的精神乃至生活态度,而不是主题、内容

---

[53] Hans Sedlmayr, " Bruegel's *Macchia*", from Christopher S. Wood (ed.), *The Vienna School Reader: Politics and Art Historical Method in the 1930s*, pp.347-348.
[54] Wilhelm Fraenger, *Hieronymus Bosch*, New York: G.P.Putnam's Sons, 1983, p.9.

和风格，视为其批判价值的源泉。艺术是在创造的实践中让心灵重新主宰眼睛的。所以，在他那里，艺术变成了一种宗教，他的意图是把艺术纳入科学哲学，从而让病入膏肓的科学获得人文底蕴。

# 第八章
## 泽德迈尔与帕赫特:『艺术危机』与『让眼睛回到过去』

# 一、历史主义镜像的破碎

德沃夏克和泽德迈尔在谈论勃鲁盖尔绘画的方式上有所不同,但都视艺术为一种现代性的批判力量,而这也是维也纳艺术史学派的一个重要思想征象。

欧洲大陆的现代化进程中,奥地利是一个民族杂居,信仰多样的国家,它经济发展相对滞后,历史文化资源却异常丰厚,在现代社会变革所致的精神生活的转型中,呈现出层次复杂和形态多样的特点,孕育和滋养了各种思想流派和见解。政治生活领域里,哈布斯堡王朝的官僚体制内,保守和改革势力相互角逐;知识界兴起科学哲学、精神分析学、语言哲学以及对死亡问题探索的热情,这一切都使得19世纪以来的实证主义,在与由都市生活引发的疏离、偶然和瞬间的印象主义的碰撞中丧失效能,只好借助于一种奇幻的、超验的和想象的美,一个朦胧的、非理性的和梦幻的自由之境。碎裂的多元文化,是在一种交互碰撞中走向和谐的。可以说,这种特别的现代性的精神危机,让艺术史和现代美术创作实现了某种奇特的联姻。

近年来,欧美国家的一些学者,致力于维也纳艺术史学及其美学思想的社会政治和文化语境的重建。威廉·M.约翰斯顿(William M. Johnston)在《奥地利思想:1848—1938年的智性和社会史》[1]中,把世纪之交维也纳视觉艺术创作和研究的反现代性,归结为"唯美主义"(Aestheticism)。他谈到艺术家汉斯·马卡特(Hans Makart, 1840—1884)在19世纪70年代的维也纳声名显赫,与鲁本斯比肩。马卡特的画作,以唯美的平面构图和富于装饰感的裸体元素吸引观者目光,而不太在意对象的解剖和素描造型的准确严谨,倾心于东方、中世纪和古代艺术中的精神性的视觉资源,使之复活为一种现代的表现力量。克里姆特(Gustav Klimt, 1862—1918)、埃贡·希尔(EgonSchiele, 1890—1918)和柯柯施卡(Oskar Kokoschka, 1886—1980)等维也纳分离派画家,都深受他的影响。约翰斯顿认为,维也纳的视觉唯美主义,破解了传统道德-古典审美文化,反映了多元综合和非古典的艺术史观念和价值取向,与维也纳艺术史学派,尤其是李格尔、德沃夏克和泽德迈尔等人的主张是不谋而合的。反过来讲,维也纳艺术史也为这富含种多元价值和心理性的现代派美术,提供历史和美学的依据。[2] 美国学者卡尔·休斯克在《世纪末的维也纳》中论述类似关系时,把克利姆特作为分析样本。这位画家与同时代的

---

[1] Williams M. Johnston, *The Austrian Mind: An Intellectual and Social History, 1848-1938*, Berkeley and Los Angeles: University of California Press, 1976, pp.141-143.

[2] Ibid., pp.144-155.

汉斯·马卡特,《阿里阿德涅的胜利》,布面油画,784cm×476cm,1873—1874年

维也纳知识分子一样,身处文化危机,将集体的俄狄浦斯式的反抗,与寻觅新的自我的自恋情结混合在一起。[3]

1999年,法国斯特拉斯堡大学的罗兰·里希特(Roland Recht)在《信仰与观看:哥特式大教堂艺术》(*Believing and Seeing: The Art of Gothic Cathedrals*)中,指出维也纳艺术史家的著作中,包含一种把读者引向现代美术的线索。[4]维也纳艺术史之父维克霍夫,甚至为克里姆特在维也纳大学创作的壁画《哲学》辩护。方法论上,维克霍夫并不寻求建构美学理论体系,或类似沃尔夫林那种基础性的形式概念,而是侧重于在当下艺术创作的观念、观察和表达方式中,寻找新的艺术史叙事线索。他提出的与亚洲、希腊和罗马文明相匹配的三种风格类型,即"互补的"(complementary, komplettierend)、"孤立的"(isolating, distinguierend)和"延续的"(continuous, kontinuierend),是与印象派以来特殊的观察世界方式,即所谓的等值性的确认联系在一起的,即所有艺术都值得进行历史和美学分析,而不只是古典艺术。

英国学者马休·兰普雷(Matthew Rampley)的《德沃夏克:艺术史与现代性的危机》和《艺术史和帝国政治:维也纳学派的再思考》[5],以及2013年的《维也

---

[3]〔美〕卡尔·休斯克:《世纪末的维也纳》,李锋译,南京:江苏人民出版社,2007年版,第216—217页。
[4] Roland Recht, *Believing and Seeing: The Art of Gothic Cathedrals*, Chicago: the University of Chicago Press, 2008. 中文版由北京大学出版社于2017年2月出版。
[5] Matthew Rampley, "Art History and the Politics of Empire: Rethinking the Vienna School", *Art Bulletin*, Vol.91 (2009): 446-462.

另类叙事：西方现代艺术史学中的表现主义

克里姆特，《哲学》，1899—1907 年，维也纳大学大厅天顶画，1945 年被毁

纳艺术史学派：1847—1918的帝国与学术政治》中[6]，是在维也纳学派与奥地利的推广现代性危机之间建构关联，发掘那些塑造维也纳学派思想和实践的意识形态和体制因素。他是在奥匈帝国哈布斯堡王朝的文化和政治身份的讨论中，来辨析这个学派的方法论，特别是其中的美学、历史和政治观照，诸如对非古典艺术和各种传统工艺美术的喜好，文化遗产的保护，多元文化主义的推广。基于现代市民与传统乡民的对立在奥地利要比民族差别来得更为突出。[7]当然，这也有助于李格尔之外的其他维也纳艺术史家，诸如艾特伯格（Rudolf Eitelberger）、陶辛（Moritz Thausing）、艾格（Albert Iig）和维克霍夫等学者的思想和活动，使这些问题得到更恰当的关注和研究。

兰普雷就维也纳艺术史学派的社会基础所做的研究，按照弗里茨·林格尔（Fritz Ringer）的说法，是与德语国家"有教养的资产阶级"（Bildungsburger），或者"官绅阶层""士绅阶层"（Mandarin class）的反现代性，及其文化保守主义意识形态相关的。事实上，德沃夏克本人就是属于这个阶层。19世纪德语国家的社会政治和文化生活中，官绅阶层占据特殊而重要的地位。相对于英国和法国，这个国家的中上层社会群体缺乏主导和参与工商业的机会，他们主要是通过教育途径获得社会进阶。奥匈帝国经济水平又要比德国落后，所以社会中上层普遍缺乏商人群体。这种情况是被当作社会文化的精神性标志而加以肯定的。

官绅意识形态的发展与德语国家赋予大学以崇高的地位相关。拿破仑战争之后，柏林大学确立了在建构德意志民族文化身份中的领导地位，培育了一批教养良好的资产阶级人士，在德意志民族国家的建设中发挥了关键作用。正如前文所言，德意志地区的大学教职相当于国家公职，社会地位很高，这与欧洲其他国家形成对比。1848年资产阶级革命失败后，基于文化民族理想的德意志自由资产阶级体制建设的希望破灭了，这个官绅阶层并没能担负起完成建设德意志统一民族国家的任务，取而代之的是，普鲁士领导下的把奥地利排除在外的小德意志路线，实现了德国的政治统一，同时也建构起一种权威政治体制。而19世纪中晚期后，资本主义经济发展导致庞大的工人阶级和企业家阶层出现，更使得官绅阶层日益与社会现实脱离，结果就是其从政治和社会生活中撤离，回到"内在自我"的家园，这一点在奥地利要比其他地方更为明显。面对现代性，维也纳艺术史学派保持一种美学的距离和立场，社会生活按照主观状态而被理论化，他们普遍强调的

---

[6] Matthew Rampley, *The Vienna School of Art History: Empire and the Politics of Scholarship, 1847-1918*, Philadelphia: The Pennsylvania State University Press, 2013.

[7] Matthew Rampley, "Art History and the Politics of Empire: Rethinking the Vienna School", *Art Bulletin*, Vol.91 (2009): 447.

是理解、观念和精神性,但不是政治实践。

官绅阶层的意识形态,所尊崇的是主观世界、内在价值及相应的美学的隐退,同时,也把现代社会视为品质低劣和堕落的世界。德沃夏克的精神性艺术史,就带有这种官绅意识形态的特征,而诸如克里姆特、埃贡·席勒的病态唯美主义,则是以视觉方式表达了官绅阶层退隐和撤离的诉求。当然,19世纪末和20世纪初,与官绅意识形态相对立的思想倾向也有一定声势,诸如恩斯特·特勒尔奇(Ernst Troeltsch)、斐迪南·腾尼斯(Ferdinand Tonnies)、西美尔(Georg Simmel)、弗洛伊德和恩斯特·马赫(Ernst Mach)等人,都致力于重新探究被官绅阶层意识形态神话了的主体性的客观基础。科学哲学代表人物恩斯特·马赫提出的一个著名口号是"自我不需要重新找回"(Das Ichistnichtzuretten)。泽德迈尔基于艺术直觉表现的严谨的"艺术科学",也可归入这种以科学实证方式消解主体性的幻象的思潮。总之,在这一时期,主体性不再是一个逃避社会大众和政治实践的避世家园了。

现代性在德语国家遭遇的复杂和多元的话语冲突,特别是泽德迈尔所指的那种视觉的疏离、涣散和非同时性的征象,弗里德里克·斯瓦茨(Frederic J. Schwartz)在《盲点——20世纪德国的艺术史和批判理论》[8]中有所论及。他认为,本雅明的批判思想是在1923年前后,与前卫艺术家,包括构成主义者利西斯基(El Lissitzky)、杜伊斯堡(Theo van Doesburg)、莫霍里-纳吉(Laszlo Moholy-Nagy)等人的交流中形成的,这些人都致力于探索和发掘都市生活的断裂和震惊之感。那些城市的无名街道、旅店,以及报纸的标题文本,是作为信息而不是叙事出现的,持续颠覆观者的逻辑期盼;高度聚焦的片断和快影,使观者的注意力涣散,丧失了诗性和整体性的感悟。拼贴、摄影、照片、排版和技术图纸等,不断迫使观者转换焦点,进入涣散、疏离、集群的视觉状态,一种多视点的同时性,但所有视点又无法缩减为一种有机统一的视觉经验,一种卡尔·林斐特(Carl Linfert)所说的"建筑视觉"(architectural vision, Architeckturanschauung)[9],即完全不考虑观者位置,以非视觉的技术和功能的方式组构图形,"眼睛不是通过观看,而是借助结构来摸索这种图形的门道"[10]。因此,一种视觉模式的涣散,属于技术体验,而非美学愉悦,也不是寓言和象征。

当然,本雅明认为,这种涣散模式是包含积极力量的,能引发新的视觉心理法则的发现。他进而把这种积极的涣散与传统美学沉思对比,后者或多或少属于

---

[8] Frederic J. Schwartz, *Blind Spots: Critical Theory and The History of Art in Twentieth-Century Germany*, New Haven and London: Yale University Press, 2005.

[9] Ibid., p.64.

[10] Ibid., p.65.

被动接受，前者虽然注意力分散，但也意味着是一个开放和隐含多种可能性的意义空间，近似手艺娴熟、经验丰富的技师的工作状态，缺乏固定焦点，保持适度松弛。[11] 而训练有素的眼睛，就像有触觉的抓手，在意志的积极活动下，不断形成"统觉"（Apperception），这个过程中，感悟是在意识门槛之下发生的。

维也纳艺术史家威廉·平德（Wilhelm Pinder）在1926年出版的《欧洲艺术史中的世代问题》（*Das Problem der Generation in der Kunstgeschichte Europas*）中，提出了另一个关涉现代性的视觉生存概念："同时性的非同时性"（die Ungleichzeitigkeit des Gleichzeitigen, the nonsimultaneity of the simultaneous），与布洛赫（Ernst Bloch）关于"非同时性"（Ungleichzeitigkeit）的讨论不谋而合。[12] 两者都指向20世纪现代性条件下的马克思主义文化本质的理论。后者主要指同一世代的人，可能在诸如阶级、时代和地理等基本观念上存在差异，用布洛赫的话说，就是"并非所有人都处在当下的"[13]；而平德以"生命圆满"（Entelechy）[14]的概念来说明"同时性的非同时性"。他认为，传统艺术史以某个精神目标为统一时间进程和风格演变线索的观念，存在天然缺陷。事实上，同一个世代，必定有多种风格活动，不能依据作品风格的新和旧，来判断它们创作时间的先后。另外，在创作中，每个瞬间的体验都是不同的，不可能存在统一这类体验的单一精神目标。现代社会条件下，所谓时代风格和精神表象都已被消解了。时代调子，不过就是各种体验图式的偶然和声。

从布洛赫的多层次"非同时性"辩证关系出发，平德挑战了艺术史的直线发展模式，以及与这种模式相关的历史进步的决定论。艺术史要表达历史的多层现实，要致力于非同时性中的多重时间的探讨，还有与此相关的世代错位、世界感差异等问题。为此，他提出"圆满"的术语，"一个与生俱来的和贯穿整体生命的任务，一种时代意志，一种在时间中展开的强有力的生命本质。这种圆满，除了决定艺术形式的发展之外，也是国家、民族和身体类型发展的力量，它是一个神话，但也是自然的事实"[15]。

这种对历史时间的辩证态度，是基于主观时间的历史哲学的，牵涉作为主观体验的时间和作为历史知识对象的时间的协调，当然，也与历史主义危机相关。都市生活的片断化和表象化，使得精神价值和理想之类东西，难以落脚到文化和

---

[11] Frederic J. Schwartz, *Blind Spots: Critical Theory and The History of Art in Twentieth-Century Germany*, p.109.
[12] Ibid., p.73
[13] Ibid., p.106.
[14] 希腊语 Entelecheia 最初是亚里士多德提出来的，是指让潜在的一切都得到了完满实现，是形式和内容（质料）的统一体。
[15] Frederic J. Schwartz, *Blind Spots: Critical Theory and The History of Art in Twentieth-Century Germany*, p.112.

艺术作品中。沃尔夫林的视觉模式的历史，被认为是一种对前资本主义时代艺术的认识，而在现代艺术和文化产品中，是无从发现这种统一性的。泽德迈尔所说的勃鲁盖尔画作的"感知涣散"，与克拉库尔（Siegfried Kracauer）、本雅明和阿多诺等法兰克福学派学者，对大众文化的评析和针砭完全一致。比如，克拉库尔谈到当时的商业舞台表演样式，一排装扮成军人的少女整齐划一地舞蹈，节奏明快，有一种装饰图案效果，也类似于勃鲁盖尔画作中的木偶。在他看来，这类面具化表演背后，无从寻找诸如世界观、精神本质之类的东西，只能算是一个"愉快兵营"（pleasure barracks）[16]，一种非理论化的和流于表面的快乐，这种单纯的快乐在建筑和装饰艺术中表现得非常突出。

在笔者看来，所谓"建筑视觉"的"涣散"特质，作为一种现代性的视觉表征，在李格尔和沃尔夫林的思想中都是有所反映的。尽管两人的思考方式属于前资本主义的文化概念范畴，但他们也都不太愿意让艺术杰作过分凸现，而倾向于把它们与其他寻常之作等量齐观。沃尔夫林谈论艺术作品的语言是高度简洁和客观的，并不过多论及诸如深层历史内涵之类的话题。他的风格概念，诸如线描、涂绘，实际上也可理解为是一种"群体的装饰趣味"。

当然，李格尔和沃尔夫林终究还是保留了一些理想主义，即便到晚期也是如此。相形之下，克拉库尔要更现实一些，他转向了马克斯·韦伯和卢卡奇的悲观主义，让理性批判转化为启蒙辩证法。因为克拉库尔看到了艺术史风格探索中的浪漫主义与反资本主义信仰的终结，它们的内质已被甚嚣尘上的大众文化抽空。这是传统艺术史家无可奈何的事情。在流行文化产品繁花似锦的表象中，去读解精神的意涵，自然是一件荒诞的事情。在文化和艺术品中把握历史底蕴的时代已经结束了。事实上，克拉库尔宣布的是形式的阐释学的破产。传统风格史的方法论，不再适合20世纪20年代的社会条件了。[17] 卢卡奇因此是把李格尔、狄尔泰和德沃夏克等人，都放在了19世纪。在他看来，这些人是从现代视觉体验出发，回溯往昔艺术，期望在新的阐释中建构精神传统，这本身就与现代社会的形式体验背道而驰，这些人不算是积极地批判现代性的思想家。

于是，问题就从传统艺术史所预设的民族或地区的文化共同体的精神理想，转向社会阶级分域，转向大众，消解了那种保持图像与意义联系的历史主义的哲学或认识论。德意志历史主义传统对历史主体性的设定，到了20世纪初已很难保持了。斯瓦茨尝试对泽德迈尔推进艺术史转型的方式做出阐释。他注意到泽德迈尔

---

[16] Frederic J. Schwartz, *Blind Spots: Critical Theory and The History of Art in Twentieth-Century Germany*, p.137.
[17] Ibid., p.142.

与胡塞尔的关系,[18] 也认同后者对意识内容的意向性的描述。简单地说,经验必定被行动的特性所激活。意识是积极地赋予意义的,而人对外部世界的知觉也不是被动的,牵扯到存在的活动本身。因此,艺术史家需要关注个体作品,并以直接方式研究它,也就是要回到物的本身,而不是凭借由物生发的概念进行演绎。最终,艺术史的立足点在于作品,而不是风格,当然,更不是什么精神理想之类的东西。泽德迈尔的《走向严谨的艺术科学》,因此也可理解为对胡塞尔《作为严谨科学的哲学》的回应。

泽德迈尔协调经验和科学论证关系的另一个思想来源,是马克斯·韦伯的"理想类型",即寻求那些与经验事实无法等同或不能反映它们,却可以让它们在思想中变得有序的概念和判断。泽德迈尔反对以某种严格的、先在设定的概念作为艺术史的起点,在这一点上,他与沃尔夫林、潘诺夫斯基是一样的。违反直觉的行动不是非理性,而是"价值理性"(Wertrationalitat)的一种外在类型。他拒绝切割清晰的"目的理性"(Zweckrationalitat),反对非理性主义的生命哲学,但也不想让自己陷入新康德主义当中。可以说,面对世纪之交的历史主义危机,面对自然科学和人文科学断裂的现实,泽德迈尔表现出一种寻求新的以价值理性为基础的艺术科学的倾向,他抓住了两个思想工具:一是现象学,二是格式塔心理学。

## 二、艺术危机

作为中欧地区巴洛克艺术与建筑史的学者,泽德迈尔与新维也纳学派其他学者一样,期望用严谨和客观的术语,描述和分析主观的与非理性的艺术创造活动。这些人都是李格尔和弗洛伊德的继承者,沉浸在一种神秘的、不可预期的和似是而非的艺术趣味中,又试图用客观修辞来框定它。其实,泽德迈尔的直觉结构分析,是与当时艺术领域里的新客观派呼应的,他的思想也引起了本雅明和夏皮罗的注意。当然,他在1932—1933年间,加入了奥地利的纳粹党,这是他一生无法抹去的污点。不过,情况也许就像克里斯托弗·沃德所说的,他没有像海德格尔那样,成为纳粹意识形态的盲目支持者,也并非出于政治考虑,而是出于一种对老欧洲资产阶级和天主教文化的怀旧之情。另外的相关因素是,这位艺术史家从

---

[18] 1930年,泽德迈尔在论述波罗米尼艺术的文章中引用了胡塞尔的说法。"如果严谨科学的再建构过程是把复杂的直觉重塑为理性形式,那么,艺术史中处理这类问题的方法,最多只是前科学的。"

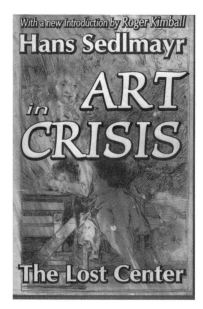

泽德迈尔,《艺术的危机:中心的丧失》,1948年

孩提时代起,就非常熟悉中欧哈布斯堡家族的那种特殊文化氛围。[19]

泽德迈尔基于欧洲文化保守主义的现代性批判,虽然在早年艺术史实践中有不同程度的反映,但真正系统和集中论述是在第二次世界大战之后。1948年,他出版了《艺术的危机:中心的丧失,作为时代征兆和象征的19、20世纪美术》(*Verlust der Mitte: Die bildendeKunst des 19 und 20 Jahrbundertsals Symptom und Symbol der Zeit*),这本书的德文版名称要比英文版[20]更准确地反映其中的内容。泽德迈尔认为,艺术危机是西方社会经历的深刻文化和宗教分裂的反映,这个时代是通过艺术显现的。现代艺术所表征的,就是这个时代的精神疾患,中心丧失属于道德诊断。他不是把艺术看成美学现实,而是一种精神性和激情的丧失。

## 1. 建筑与园林:"平等主义"和"复合主义"

近代以来的艺术危机,泽德迈尔认为首先是从建筑和园林设计开始的。18、19世纪的欧洲,花园、纪念碑、博物馆、市政建筑、剧院、展览厅和工厂等新型建筑类型的出现,使得文艺复兴以来的传统建筑功能与形式的有机统一体,以及建筑物与所在地域的联系分崩离析,最初的苗头出现在英国园艺设计,有意识地抵抗法国几何图案式园林,[21]以张扬奇异的自然想象为特征的英国园艺是对建筑主导权的反抗,预示了自然与人的新关系。实际上,泽德迈尔在英国园艺中,看到了一种人依附于自然的情绪,这也被视为现代人内心深处对道德和宗教的需要的流露。"自然"因此获得宗教意义,可以在泛神论层面加以阐释。[22]泽德迈尔指出,英国的这种自然的浪漫崇拜,预示了一场宗教情感的泛神论革命。自然被提升为包罗一切的精神力量,不再外在于人,而是移情地与人的生命融合在一起。[23]这时的英国设计师,在园林中总是尽量消除建筑的位置,热衷于人工废墟,这些都

---

[19] Christopher S. Wood (ed.), "Introduction", from *The Vienna School Reader: Politics and Art Historical Method in the 1930s*, New York: Zone Books, 2003, p.36.
[20] Hans Sedlmayr, *Art in Crisis: The Lost Center*, Brian Battershaw (trans.), London: Hollis and Carter limited, 1957, p.xv.
[21] Ibid., p.14.
[22] Ibid., p.16.
[23] Ibid.

勒杜,《眼睛:一个剧场的内部》,版画,18世纪晚期、19世纪早期

勒杜,《房屋设计》,素描,1773年之后

是自然神论的有力表达。

与英国形成对照的是,大革命前夕的法国,出现了一系列立方体、圆柱体和金字塔式的建筑物,与社会权力平等的观念对应。1770年,建筑师勒杜(Claude Nicolas Ledoux)以巨大的圆球体来建构房屋,这个奇特的建筑构想也是当时法国否定传统建筑的运动的组成部分,即要用抽象几何语言重新书写建筑。地面上的球体只有一个支点,缺乏基础,顶和底可以互换,其尺度与人的尺度和需要无关,也否定与大地的联系,只是极端地强调"自足性"(autonomous),让建筑物成为机器。这个时期法国的绘画、雕塑,也大多表现出以几何形体为理性象征符号的倾向。[24] 事情显然变得很疯狂,从泽德迈尔的观点来看,勒杜的建筑计划不仅是建

---

[24] Hans Sedlmayr, *Art in Crisis: The Lost Center*, p.100.

筑美学的大胆尝试，还是建筑和人类精神生活危机的症状。泽德迈尔认为，到了18世纪晚期和19世纪初期，建筑不再像文艺复兴和巴洛克时代那样，在不太纯粹的古典建筑语言的混合中，来展现自身价值。这时的法国，上帝成了哲学家，理性成了宗教信仰，建筑物以几何形体，来表达对永恒理性的崇拜。[25]

当然，在新时代，古代和中世纪建筑语汇和风格并没有销声匿迹，只是以一种与过去截然不同的方式展现。泽德迈尔称之为"平等主义"(egalitarianism)和"复合主义"(pluralism)，诸如"新希腊""新哥特""新古典"和"文艺复兴罗马式"等建筑语汇，以面具的方式存在，作为建筑立面的装饰元素，与内部功能空间和结构浑不相干。这些穿着古代和中世纪衣裳的新建筑，没有过去建筑的功能与形式协调统一的整体结构，只是创造了空洞的美学效果，属于美学意识形态产物，[26]与以钢铁和玻璃为材料的现代工业建筑比肩，构成现代都市建筑的奇特景象。建筑的统一结构的丧失，加剧了艺术门类的孤立，园林、绘画、雕塑、建筑和素描等，都在追求类别的纯粹化，尽可能压制其他艺术样式对自身的侵蚀和干扰，千方百计地要让自身从其所属的地域环境中解脱出来。比如，绘画要从教堂、宫廷和城堡中解放出来，进入艺术经纪人市场，进入没有灵魂的公共和私人画廊里；[27]园林要尽可能减少建筑因素的干扰，等等。

## 2. 绘画：梦幻与混乱

相形之下，绘画展现出与建筑全然不同的混乱和梦幻世界。泽德迈尔说："现代绘画从公共服务中解放出来是必然趋向，从那些设定主题中解放出来，只为自身而创作，或为展览而创作，受到的威胁主要来自于自身激情的偶然性。"[28]艺术家从现实生活中分离出来，他们的生活通常是一种绝望状态。为说明这种征兆，他列举了18、19世纪的五位艺术家，说明他们作品中的现代性"疏离"。在戈雅的画中，鬼怪世界虽是个人梦境，却让非理性世界变得可视；弗里德里希的画作中，人的孤寂和荒凉境遇揭示了极端孤独的主题，"是无边的死亡王国中生命孤独的亮光"[29]；杜米埃笔下，那些变形和夸张的人像退化成面具或怪兽，荒诞和疯狂的气氛是对人性之善和美的否定。格朗德维勒（Grandville）用鸟瞰方式，观察人类无意义的生活世界，展现一种没有尊严的堕落生活。热衷于荒诞和妄想，成了现代

---

[25] Hans Sedlmayr, *Art in Crisis: The Lost Center*, p.27.
[26] Ibid., p.67.
[27] Ibid., p.88.
[28] Ibid., p.116.
[29] Ibid., p.122.

格朗德维勒,《第一个梦,犯罪和赎罪》,木版画,23.6cm×15.5cm,1847 年

戈雅,《农神吞噬他的孩子》,壁画片段,144cm×81.2cm,1819—1823年,普拉多博物馆

生活的一个标记。到了20世纪,就特别表现在了美国迪士尼的卡通片当中。

泽德迈尔也把塞尚的"纯粹观看"视为现代性疏离的征兆,这位现代画家探寻去掉所有知性和情感杂质的"纯粹视像"。他相信,只有让眼睛清醒,思想才会睡眠。塞尚的神奇之处在于,即便是最普通场景,也获得了独特和原创的新鲜感,特别是色彩,具备一种以前的再现绘画从没有达到的强度。[30]因此,在塞尚那里,一个苹果具有与一张脸相同的面相学价值。他的手法处在印象派和表现主义之间,整个世界是不稳定的,流露出颤动的特质,不再是固定的事物了。[31]像梵·高、蒙克和修拉这样的画家,都出生在19世纪60年代前后,画面满是梦魇和心理的不安定感。正如戈雅所说,理性一旦做梦,怪物就诞生。[32]超现实主义也是在主观和梦境的自动性中寻找创作激情。泽德迈尔进而指出,前卫艺术无疑是非理性力量的征兆。

概括起来,被泽德迈尔视为现代性危机征兆的现代艺术,包含了一些特殊的表达倾向。第一,热衷于极度单纯的形式世界,比如,塞尚的"纯粹观看",还有"纯粹建筑""纯粹素描"等;第二,一种两极对立的心理活动模式的持续发展,包

---

[30] Hans Sedlmayr, *Art in Crisis: The Lost Center*, p.131.
[31] Ibid., p.134.
[32] Ibid., p.141.

括情感与理智、理性与本能、心灵和头脑、身体和灵魂的矛盾；其三，持续追求非有机形式的表达；第四，被低层次的和大众化的，而非高层次的发展趋势所吸引；其五，艺术中的高端和低端的差别被取消。[33]所有这些症状，如果加以诊断的话，都是"意义丧失"或者"中心丧失"。[34]艺术作为内在生命进程，已不再能从传统人文主义世界中寻找到富有成果的天地了。作为整体的人，在当代社会中失去了现实根基。[35]这可以上溯到1770年的艺术危机，它的反人性倾向，在艺术家的视觉语言和对时代的意识中反映出来。泽德迈尔谈到许多现代建筑的实例，这些建筑物就像勒杜的几何建筑构想一样，表现出坚硬和冷漠的面貌，非有机化形态占据主导，思想的精确性和理性的推理滋养了"疏离"的观察态度，同时，却也缺乏丰满的感受性的表达。

当然，现代人的心神不宁，是促使他们探寻非有机世界的动

弗里德里希，《眺望云海的漫游者》，布面油画，98.4cm×74.8cm，1817/1818年

塞尚，《静物》，布面油画，66cm×81cm，1894年

因之一。精神的困扰在艺术中表现得最突出。神授的创造力最初寄寓在神庙、教堂和神像；现在，新的神灵是自然、艺术、机器、宇宙、混沌和虚无，[36]造成人与自身关系的困扰，人们以怀疑、恐惧和绝望的方式来看待自身的状态，人与人的

---

[33] Hans Sedlmayr, *Art in Crisis: The Lost Center*, p.148.
[34] Ibid., p.152.
[35] Ibid., p.153.
[36] Ibid., p.171.

透纳,《雪暴:港口外的蒸汽船向浅水区发信号》,布面油画,91.5cm×122cm,1842 年

关系也出现了问题。在艺术作品中,人与其他可见物已等量齐观,完全非生命化了,再也不能获得艺术作为整体现实的原初感觉了。此外,时间感和在场感都出了问题,人类似乎丧失了把握永恒的能力,没有了基于身体的与对象的关系的意识,作品趋向自律和纯粹性。

因此,泽德迈尔认为,18、19 世纪欧洲现代艺术中心丧失的征兆,早在勃鲁盖尔、博斯和样式主义的作品中就有所反映,这些早期艺术家是现代艺术的先行者。他们热衷于表现地狱,想象人与自我本性脱离的景象。[37]勃鲁盖尔的特点在于,他对人和人性的贬低和轻视。在他的作品中,人群就像从另一个星球看到的生物,是一些奇怪和令人厌恶的东西,笨拙、荒诞、执拗和丑陋,我们不由自主地会对他们表示轻蔑。[38]而人类活动的现实世界,也充满错误和无聊的东西,与这个丑

---

[37] Hans Sedlmayr, *Art in Crisis: The Lost Center*, p.194.
[38] Ibid., p.192.

陋世界形成鲜明对比的，是和谐、宏伟和纯洁的大自然，伟大生命在其内部活动，让各部分有机连贯。人类世界令人困扰的景象，代表了勃鲁盖尔对人的神圣、伟大、高贵和智慧的否定，也反映了画家预感的现代文明的巨大精神危机。

### 3. 新时代的精神性艺术

与沃林格和德沃夏克不同，泽德迈尔还预示了18、19世纪之后的一种反古典巴洛克的新时代的精神性艺术的发展。其中，他提到18世纪三次革命，即洛可可革命、英国"不流血革命"和法国大革命中的一些重要艺术现象。[39] 至于19世纪的艺术解放强调艺术的自律性，却导致了对艺术本身的否定和走向分裂。而艺术的真正本质和人的本质一样，在岁月长河中始终不变，但其表现样式和对它产生威胁的东西，却是多种多样。不能以某种对自然的忠实或想象的再现加以判断，而应确认那种让艺术家忠实于自己的艺术理想的道德力量，不是屈从于反艺术的时代精神的诱惑。这种时代精神的理想是彩色照片，[40] 是机器复制的成就。

当然，泽德迈尔也认为，实际上不可能全然依据艺术本身进行判断。纯粹的标准无视人类因素，但恰恰是人类，才赋予艺术存在的理由。所谓超人类艺术，拥有的也仍旧是一种对时代精神的迷恋，虽然可以从中找到快感，其内容却是对人类本性的否定。

为说明"为艺术而艺术"信条的虚无，泽德迈尔把弗里德里希风景画与英国画家透纳的画作进行对比。他觉得，前者涵容了人与大地、海洋、天空的复杂关系，包含了深刻的敬畏之情，尽管技术上有些生硬，但就人性表现而言，包含了更深刻的秩序；透纳的绘画，在技术上无可比拟地具备了色彩的丰富性，但缺乏人与自然的最基本对比，堕落为某种感官刺激，并无内涵可言，只有戏剧性的焰火效果。[41] 他认为，弗里德里希的保持人类意义和中心感的画作，是现代艺术判断的标准。

他对柯柯施卡的作品提出批判。他的观点是，柯柯施卡的画作具有现代艺术的高层次的统一性和聚合力，其复杂的色彩与形式的和谐，纯粹从艺术角度看值得推荐，但是，这样的画作仍是堕落的乐章。因为他的作品，缺乏与人的关系，核心只在技术的璀璨，把观者引入一个不健康的世界。相反，伦勃朗的色彩，是积极的和具有宗教精神的。艺术家的任务，是要让那个未受干扰的超自

---

[39] Hans Sedlmayr, *Art in Crisis: The Lost Center*, p.196.
[40] Ibid., p.217.
[41] Ibid., p.220.

然秩序，在纷扰的形象世界中变得可见，这才是衡量现代艺术的标准，再也没有其他标准了。

从这个角度出发，他把现代艺术视为西方艺术发展的第四阶段[42]，这种阶段划分显然受到斯宾格勒的影响。现代艺术是人类历史的转折点，即歌德所说的浮士德文明转入老年期的垂死挣扎，艺术失去了原先赖以存在的环境和仪式，建筑变成工程的结构，绘画和雕塑缺乏明确的主题，艺术家的想象力趋于矫揉造作和漂泊不定，而真正的主题，在他看来，只有神圣的艺术才能提供。为普通私人住宅创作的作品，是达不到这种境界的。当下物质主义文化当中，艺术只是作为人类的一般症状，大地成了非有机的和机械思想的垃圾场。

有趣的是，泽德迈尔表达了对北美地区艺术发展前景的乐观预期。他说，美国正在做的事情是与欧洲相反的，它祛除了遗产和所谓19世纪的成就，而寻求其他工作方法，这种方法直接与中世纪时代联系在一起。[43] 他从美国全新的生活方式入手，与欧洲进行对比，预言美国正在形成一种新的和未来的现代发展道路，这条道路是重建精神性的文化、艺术和人性的新希望。他说，在时代恐惧的冰层下，显现了突破迹象，它的成长需要土地，这块土地就是有关人是神的造物的知识。在这里，他的讨论实际回到了两个基本点：一是立足大地，即生存的实在；二是浪漫主义的神性信仰。

## 4. 诊断现代文化的病症？

在《艺术的危机》中，泽德迈尔尝试的是一种文化或精神病症的诊断方法，这使得学界难以把这本书做恰当归类，它既不是艺术批评，也非严格意义上的艺术史研究。泽德迈尔本人把这本书说成是"精神批评"。就此，他更多地把注意力放在绘画，而不是雕塑上。例如，他是这样来谈论达利的超现实主义的：这完全是一种"混乱的系统化"，超现实主义属于灵魂的写实主义，它的重要性不在于美学成就，而在于把现代艺术中的一些基本倾向结合起来的活动，如对非逻辑性的热爱，对再现的混乱和信仰的接纳，这些东西与一种冷漠态度相结合。超现实主义最终关注的，是那些隐藏在语言之下的东西。他也以同样的方式探究戈雅，尤其是他的作品中梦和疯狂的主题。

---

[42] 他所说的第一个阶段是前罗马式和罗马式时期，属于世俗神的统治，艺术为神服务；第二个阶段是哥特式时期，是神的具体化阶段；第三阶段是神-人和作为人的神的时期，其代表就是文艺复兴和巴洛克的艺术；第四阶段是自足的人的时期，以人和神的分离为标志，是从1750年之后开始的艺术发展的进程，其表征是新的神和偶像的出现，即自然神、理性神、泛神论等，艺术上主要表现为唯美主义、机械唯物主义和混乱等。这些因素也决定了艺术的主题和形式的原则，包括各种技术因素。
[43] Ibid., p.249.

站在时代精神诊断者的立场上，泽德迈尔发现，现代艺术满是疾患和缺憾。《艺术的危机》则提供了一种内在的观察，其对象涵盖艺术和生活。现代艺术无条件地追求自律性，最终为治疗疾患开出药方，既关乎美学，也关乎存在。在他看来，追求自律的潜在动机是自豪。但自律对有限性，对凡俗生命而言，都是危险的幻象。自足的人不可能存在，自足的艺术也是如此。人的本质就在于，他既是自然的，又要超越自然。人只有在作为神圣精神的寄寓之地时，才是完满的。他的意思是，艺术不可能由纯粹的艺术标准来估量，这种标准是无视人的因素的，而只有人的因素，才赋予艺术以正当性。因此，纯粹艺术的标准实际上不是一个艺术标准，而只是一个美学标准，这种纯粹美学标准的运用，是这个时代非人性的表现，它宣称艺术自律却不尊重人。艺术有其自身的合法性和成就的美学标准，这些标准本身是琐碎的，除非它们根植于超越艺术的标准，这就是这本书得出的教训和结论。

　　当然，泽德迈尔也承认，他这种对现代艺术的探索，显得有些包罗万象，他争辩说，在现代艺术混乱的多样性之后，是可以发现奔涌的潮流的。《艺术的危机》是对这个潮流的意义的界定和估量，与斯宾格勒的文化史研究异曲同工，都具有强烈的反启蒙理性倾向。泽德迈尔在这本书的最后章节引用尼采的话："启蒙总是伴随着人类灵魂的黑暗和生活的悲观色彩。"斯宾格勒也注意到，启蒙的每个时代都是从理性的无限乐观主义中生发出来的，最后达到一种没有品位的怀疑主义。不过，总体上泽德迈尔好像没有斯宾格勒那么悲观，他的现代艺术史图景还是带有一些亮色的。在他看来，仅仅把艺术品视为风格发展的范例和节点，在纯粹风格基础上展开批评，当然是错误的，但只是把现代艺术品视为精神混乱的标志，也同样错误。[44] 他的第二本现代艺术史著作《现代艺术革命》(*Die Revolution der modernen Kunst*)出版于1955年，发行量达到了10万册。

　　最后，《艺术的危机》从1948年初版，到1957年英文版发行的十年间，仅仅在德国和奥地利就卖出了10万本。这本书被认为是战后最重要的艺术史和现代艺术批评著作之一，但在美国，却只卖出了250本。在英语世界，这本书遭遇到的是敌意和忽略。与这本充满争议的论著相对应的，是泽德迈尔的其他艺术史专著。其1950年出版的《大教堂的起源》(*Die Entstehung der Kathedrale*)尚未翻译成英文。在这本书中，他提出的观点是，大教堂不能仅仅被理解为建筑功能的表达，或是神学观念的可视文本，它还是启示录中的圣城耶路撒冷的如实展现，是一种"形

---

[44] Hans Sedlmayr, *Art in Crisis: The Lost Center*, p.17.

象"或"图像"(Abbild)。[45] 这本书的一个重要目标在于，对艺术史中的那种狭隘的再现式理解加以批判，这当然也可视为泽德迈尔对前现代神学和有机社会的乌托邦怀念之情，与19世纪以来德国和英国浪漫主义的中世纪幻想距离并不太远。从他20世纪50年代的艺术史著作中，大体可以看出，他开始从一种直觉结构分析，转向新经院主义式的阐释。当然，这个话题已超越本文的范围了。

## 三、奥托·帕赫特：让眼睛回到过去

泽德迈尔是一位在战后学界引起较多争议的人物，其中一个比较突出的事件，是贡布里希在《艺术与错觉》引言和《19世纪艺术史和艺术理论》(*Kunstgeschichte und Kunsttheorieim 19 Jahrundert*)[46]充满敌意的评论中，就他的思想和研究方法进行了批判。相形之下，他的维也纳大学同事，奥托·帕赫特（1902—1988）就不那么引人注目，也没有那么多争议。他比泽德迈尔年轻6岁，大学时代跟随德沃夏克、施洛塞尔（Julius von Schlosser）和卡尔·斯瓦巴德（Karl Maria Swoboda）等新维也纳学派艺术史学者从事中世纪艺术研究。早年曾与泽德迈尔合作，编辑出版艺术史理论刊物《艺术科学研究》(*Kunstwissenschaftliche Forschungen*)，但在1932年泽德迈尔加入奥地利纳粹党之后，两人就不再往来了。

帕赫特是犹太人，1937年之后移居英国和美国，曾在瓦尔堡研究院（1937—1941）、普林斯顿高等研究院（1956—1957）和纽约大学美术学院工作过，1963年回到维也纳大学，1972年退休。在相当长的一段时间里，他主要从事中世纪手抄本的研究，话题比较专业，没有像泽德迈尔那样写过诸如《走向严谨的艺术科学》或《艺术的危机》之类的，谈论一般艺术史方法论或理论的文章，在英语世界的学术影响并不大。20世纪60年代，他回到维也纳大学担任教职，开设的课程广受欢迎，他的思想和著作也开始在英美国家受到重视；到了90年代，学界就维也纳艺术史学派和李格尔的思想的讨论，进一步让他成为关注对象，他本人也参与其中。[47] 1999年，帕赫特1970至1971年间在维也纳大学的演讲文本《艺术史的实践：方法论的反思》[48]翻译出版，沃德为该书撰写了导言。帕赫特在这些演讲中，澄清

---

[45] 迄今为止，学界对于泽德迈尔的评价仍然充满争议。
[46] 这篇评论发表在 *Art Bulletin*, 46, No.3 (Sep., 1964): 418-420.
[47] Otto Pacht, "Art Historians and Art Critics: Alois Riegl", *The Burlington Magazine*, Vol. 105 (May, 1963): 188-193.
[48] Otto Pacht, *The Practice of Art History: Reflections on Method*, London: Harvey Miller Publishers, David Britt (trans.), 1999.

奥托·帕赫特像　　奥托·帕赫特,《艺术史的实践:方法论的反思》

了他早期的结构分析思想。

帕赫特显然更多地关注艺术表现的问题,他的视觉结构和观看习惯的分析是以个体艺术家为出发点的,没有突出其作为种族精神的传承的意义,也没有表现出类似泽德迈尔那样的愤世嫉俗的社会批判态度。二战后,他的回归艺术本身的主张,主要是针对当时以贡布里希、潘诺夫斯基和温德为代表的瓦尔堡艺术史学派的。他认为,60年代贡布里希对李格尔的批判,是基于一种波普尔式的对所有演变论、历史主义、集体主义和决定论的攻击,意识到了泽德迈尔思想中的非理性主义的危险,艺术意志就此成了驱动艺术前进的车轮。但实际上,艺术意志的问题要远为复杂,在他看来,贡布里希的种种说法是有点离题的。[49]

作为新维也纳艺术史学派的代表人物之一,帕赫特的研究和写作,聚焦于那些与现实政治、宗教和文化问题没有直接关联的中世纪手抄本,以及早期北方文艺复兴绘画等领域,他的政治履历无懈可击,所以一些学者倾向于突出他在新维也纳艺术史学派中的地位,而尽量回避或弱化泽德迈尔的角色。沃德在为帕赫特《艺术史的实践:方法论的反思》撰写的引言中,直接把他与贡布里希和潘诺夫斯

---

[49] Jas Elsner, *"From Empirical Evidence to the Big Picture: Some Reflections on Riegl's Concept of Kunstwollen", Critical Inquiry*, Vol. 32, No. 4 (Summer, 2006): 741-766.

基相提并论，[50] 代表了战后欧美艺术史的一种重要学术方向。在他看来，潘诺夫斯基和贡布里希虽然建构起了艺术史的两种规范模式，但几乎都只适用于再现性绘画，没有给20世纪艺术留下空间，中世纪艺术也基本是处在这两种阐释模式之外的。情况正像帕赫特所说的："10世纪的细密画中，如果我们认识到，它们的背景不应被读解为文艺复兴艺术的那个深度空间，那么，城市就不会像潘诺夫斯基所说的那样飘浮在空中了。"中世纪的基督教艺术"依存于奇迹，所以，它必须创造一个自己的图画世界，其视觉逻辑是独立于我们所称的自然法则的"[51]。

同样，他的这种从观看结构或逻辑来理解作品的主张也打开了现代艺术大门。阿尔珀斯（Svetlana Alpers）在1983年《描述的艺术：17世纪的荷兰艺术》（*The Art of Describing: Dutch Art in Seventeenth Century*）的引言中，也谈到李格尔和帕赫特，并以他们的思想来反对瓦萨里以来的西方艺术史学中对叙述性绘画的偏好。[52]

## 1."设计原则"和"结构分析"

与泽德迈尔一样，帕赫特主张艺术史需要回归艺术本身，研究者要在观看方式和视觉习惯上回到过去，达到与过去时代的创作者和接受者的同步状态。相对于图像学和图像志的文献性观照，帕赫特认为，对于艺术史家来讲，调整眼睛，理解作品本身的意图，要比把握它们的视觉图像的结构更加重要，也更为困难一些。

把艺术史的基本问题归结到观看的层面，是19世纪晚期、20世纪初期形式的"艺术科学"的一个突出特点。不过，帕赫特所说的观看和视觉习惯，更多地指向个体艺术家创作过程中的一种表现性的直觉，而不是沃尔夫林风格史中的那种群体性的"视觉模式"。对于艺术创作的表现性直觉的定义，帕赫特在《艺术史的实践：方法论的反思》中，提出了一个"设计原则"（Gestaltungsprinzip or the design principle）的概念，即一种控制绘画和建筑的视觉结构的隐在逻辑。它不仅是一种可视形式，还涉及更基础的层面，一种由作品的组织关系构成的系统，一个以图像为基础的对比、框架和平面构成的视觉整体。[53] 这个"设计原则"是进入作品的历史意义的钥匙，要比传统的图像学和风格方法都更加切实和有效。

---

[50] Otto Pacht, *The Practice of Art History: Reflection on Method*, David Britt (trans.), London: Harvey Miller Publishers, 1999, p.9.
[51] Ibid., p.45.
[52] Svetlana Alpers, *The Art of Describing: Dutch Art in Seventeenth Century*, Chicago: The University of Chicago Press, 1983, p.xx.
[53] Christopher S. Wood, "Introduction", from Otto Pacht, *The Practice of Art History: Reflection on Method*, David Britt (trans.), p.11.

帕赫特的"设计原则"的概念显然是与泽德迈尔的基于整体心理学（holistic psychology）、格式塔心理学的"结构分析"或"格式塔观看"（Gestaltetes Sehen, Gestalt vision, configured seeing）的思想一致，都涉及对观看本身的认识。他们否定所谓的纯洁无瑕的视网膜形象的存在，而认定观看总是伴随着先前的经验，也会被固有的知识和记忆所控制。就像泽德迈尔所说的，眼睛在辨识出对象是什么之前，它的原初视像就已经是一个"马齐奥"了，是包含一种直觉的结构的。

因此，理解艺术品的"设计原则"就是理解它的表现性的直觉结构，正是这个结构让艺术之物变成了艺术作品。绘画、建筑和雕塑的物理事实本身并不足以构成艺术品，而只是一些前美学的基质。艺术品必须在观者身体的和思想的眼睛里经历一个再生产的过程，即观者的眼睛经由作品引导而进入一种不同于日常的直觉感知当中。当然，从观者角度出发，了解作品隐含的陌生的观看方式或视觉习惯，并非一蹴而就，也不是单纯依靠理性思考就能实现的，而需要让眼睛有所适应，得到某种训练。[54] 在一系列浸润过程中，眼睛形成与作品匹配的直觉把握能力。在这个过程中，学术性的观察训练和个人直觉能力的形成是相互依存的关系。在理解作品的视觉习惯之后，直觉把握与学术观察间的对立才能瞬间具体化。[55] 帕赫特进而认为，作为艺术史的基础训练，学习观看就像掌握任何一门技艺一样，需要依靠观者自身的努力，在作品的引导下，不断地塑造自己的观看习惯，让眼睛进入状态，最终达到理解。[56] 观看就是视觉地把握作品的特性或艺术家的特性，这基本上是一个不断区分和辨识的过程。

在视觉的意向性和表现性上，理解与认知艺术品的观念，在帕赫特的对中世纪和北方文艺复兴艺术的研究中得到了充分的体现。在《凡·艾克与尼德兰早期绘画的起源》中，他对凡·艾克兄弟绘画特点的论述，不像通常那样着眼于两位画家推进或完善油画技术和材料的发展，而是聚焦于两人在绘画表现观念上的突破，即他们对光和影所致的色彩共生现象的新认识。事实上，帕赫特认为，凡·艾克兄弟画作的真正主题是光的活动，颜色因光而变得灿烂。光吸收到各种颜色当中，服务于再现的目的。他们不再需要像中世纪时代的画家那样，直接把黄金用到绘画中，而是可以借助细致入微的光色关系的经营来表达黄金的色泽。他们还把真实世界的光当作了绘画的一部分，光投射到画作表面，散发光芒，创造出丰富的色彩层次。这种珠宝般的光感常被说成是为了匹敌哥特式教堂的彩色玻璃。两位

---

[54] Otto Pacht, *The Practice of Art History: Reflection on Method*, David Britt (trans.), p.86.
[55] Ibid., p.40.
[56] Ibid., p.23.

画家热衷于颜色的透明性效果本身，是为了创造一种绘画表面浮现出神奇光芒的印象，这就是凡·艾克兄弟绘画的"设计原则"或"视觉习惯"的成果，也是他们对艺术史的真正的贡献所在。

因此，帕赫特主张的是对作品的个体化"设计原则"，而非时代风格的发现。在他看来，传统风格史的问题是，观者认识的不是拉斐尔本人，而是拉斐尔样式；在面对一件特定作品时，总是尝试在它的风格前辈那里推导它，这实际上是一种迂回方式，即通过说明某人来自于哪里，去往哪里，来回答他是谁的问题。[57] 由此产生的结果是，"在首次遇见一件作品时，人们感受的不是它的特性，而是它与我们已了解的一切的相似性。人们第一次看到的是教师和学生都知道的东西，而不是那些可以定义它的个性的东西"[58]。但实际上，任何作品都包含了自身的表现的逻辑，这个逻辑完全不是一种共性的感知方式或理论模式可以解释得清楚的。比如，布鲁内莱斯基的建筑，尽管包含了复杂的数学关系，但数学只是构成他所设计的建筑物的自身逻辑的一个要素，建筑本身并非是按照数学法则设计的，数学和几何学的公式是不能说明他设计的艺术意图的。帕赫特认为，理解这一点对于真正的"艺术科学"的建构是非常重要的。

当然，身为研究中世纪的学者，面对大量无名作品，帕赫特也势必表现出对作品的共性的视觉形式结构的关注，这种共性结构，以他的理解主要是指作品中隐含的时间和空间的基本概念。比如，他在罗马式手抄本插图中，发现了一种以空间穿插和交织为意向的平面化的形式设计原则。为了让读者能够领会和理解这种共性的设计意图，他在描述的过程中，避免使用诸如山、云之类的可辨识对象的名称，引导观者从再现景象的观照中走出来，进入一个抽象的形式结构世界。他说，人们之所以会感到中世纪艺术作品难以理解，是因为这些作品的图画想象所服从的空间和时间概念不同于我们所尊崇的视觉和思想的习惯。因此，我们必须学习中世纪的语言，这样才能让遥远年代的作品向我们说话。[59]

他用"入眼"（getting one's eye in）来形容让陌生作品说话的过程，简单地说，就是比较和辨别。比如，比较文艺复兴时期的两幅主题相同的出自托斯坎尼和威尼斯地区画家之手的作品，来辨别"素描的"（disegno）和"色彩的"视觉表达的差别；通过分析达·芬奇和提埃波罗的画作，来认识佛罗伦萨画派着眼于个体人物戏剧性动作的经营与威尼斯画家热衷于群体事件描绘的差别。[60] 但是，帕赫特所

---

[57] Otto Pacht, *The Practice of Art History: Reflection on Method*, David Britt (trans.).
[58] Ibid., p.65.
[59] Ibid., p.46.
[60] Ibid., p.91.

主张的比较并非是沃尔夫林的"无名的美术史",他"入眼"的最终目标还是在于对个体艺术家的直觉表现的结构的认识,至于时代的或地区的视觉表达的共性的"设计原则",只能在这种对个体艺术家的认识当中才可能存在。他显然维护了艺术家的天才的概念,与施洛塞尔的思想保持了一致。

总体上,帕赫特在英语国家得到了一些积极回应,尤其近些年,诸如克里斯托弗·沃德、亚历山大·奈格尔(Alexander Nagel)这样的学者,尝试一种基于现当代艺术概念的对传统艺术的反思和重述,希望跨学科的艺术史能回归艺术本位,这也可视为对美国移民艺术史传统过分强调知性内涵的反拨。与帕赫特一样,这两位美国当代艺术史学者,在艺术史写作中保持了一种美学标准,并且也不刻意回避批评视角,他们既不认同那种把艺术史当作同质的和价值中立的艺术品目录的做法,也反对把作品当作历史文献。他们试图在艺术史世界里,拯救艺术价值,坚信艺术成就与图像再现、诱导或辨识等目标是没有关系的。

## 2."形式机会"

"形式机会"(formal opportunities)也是帕赫特艺术史思想中的一个重要概念。最初,他用这个概念来说明文艺复兴时期的雕塑和绘画作品所处环境的建筑构架,诸如祭坛(altar)、布道坛(pulpit)、壁龛(tabernacle)、诵经台(lectern)、洗礼池(font)、陵墓和风琴架等,这些建筑的设置就是形式机会,它们相对独立;另外,像一些建筑构件,比如门把手、烛台、入口和钟楼等,也给一些纪念性的绘画和雕塑提供了场所或形式机会。所有这些要素都有明确的社会和实用的功能,附属于它们的绘画和雕塑也无法从这些功能中分离出来。他谈到的一个形式机会的例子是唐纳泰罗的雕塑《朱迪思》(*Judith*)。一直以来,人们对这件作品的认识总是局限在纪念的永恒性和瞬间的叙事的矛盾上。实际上,这件作品的视觉设计考虑了其摆放在佛罗伦萨市政广场(Pizzadella Signoris)的情况,观者会从多个角度观看它。从正面看,人物动态有些怪异,没有一般叙事或纪念性雕塑的那种稳定和清晰的形式感,但是,如果从多个角度观赏,就会形成对这件作品的视觉表达的整体性理解,就不会轻易地得出结论,认为这件作品代表了唐纳泰罗个人艺术风格的转换。[61]

另一个例子是布列斯劳地区弗莱堡的石棺雕像(Freiburg imBreisgau),主题虽然是基督复活,但雕像布局并非按叙事或讲故事的方式展开,而是与当地纪念基督

---

[61] Otto Pacht, *The Practice of Art History: Reflection on Method*, David Britt (trans.), pp.46-52.

受难的"涤足节"（Maundy Thursday）的祝圣仪式相关。[62] 在读解这个中世纪石棺图像时，需要去除主题内容的先入之见，然后才能在石棺的那些相互分离的形象之间找到一致意义。这个过程还需要引入复活节仪式和戏剧表演的知识。帕赫特说，这种演绎的方式仍旧是历史的，却着眼于理解视觉表达的逻辑。在这件作品中，就

《圣墓》，石棺雕刻，弗莱堡大教堂，布列斯劳

---

[62] 帕赫特认为，观者对图像主题的知识，有时反而会干扰和扭曲对这个图像的恰当理解，因而，保持单纯和素朴的观看状态，不失为明智做法。他描述了素朴之眼下的石棺雕刻图像：一具尸体躺在棺盖上，石棺前侧板用高浮雕装饰，展现了5位士兵的形象，他们或蹲或坐，姿态局促，都已进入梦乡。石棺顶盖后侧，站着3位身穿斗篷的妇女，手上拿着油膏和香料瓶。在尸体头和脚的位置，分别站着两位摇荡香炉的天使。相比于其他人物，尸体尺度显得巨大，他的头不在枕头之上，而在十字形圣光圈上，标明了他的基督身份。写完这段描述后，帕赫特说，他本人有意不去询问这个图像所展现的场景到底是什么，因为这个问题很容易误导观者。表面看，这个石棺展现了基督复活的故事，但图像人物的布局并不符合圣经的叙述。按照圣经的记载，三位妇女看到的是一个空墓穴，作为救世主的基督，也应显现复活奇迹，而不是一具尸体。问题在于：这件作品的创作意图真的就是为了展现基督复活的事件吗？帕赫特发现，石棺上的尸体的胸部，有一长方形的空洞，原先在上面还有一个木盖子。他在查阅相关文献之后，了解到每当"涤足节"，就会在此处放一块圣饼，并保持到复活节圣餐举行的时候。此外，在复活节的戏剧表演中，当地人会扮演天使与三位为基督涂抹香料和油膏的妇女交谈的场景：三位妇女到达墓穴后，发现尸体消失了，就询问天使发生了什么事情。她们最早知道基督复活，见证了奇迹。因此，在这个雕刻中，复活的主题是以复活节戏剧表演中的一个仪式来表达的。在复活节上午，那个在"涤足节"时被藏入空洞里的圣饼被重新找回了。基督下葬和复活实际上都是用这个圣饼来表示的，而基督胸部的那个长方形空洞，则代表了那个空墓穴。帕赫特的结论是，这个石棺图像是复活节圣餐的纪念物，而不是基督复活的主题本身的图像表达。既然是纪念物，就不会是一个特定历史事件的视觉记录。石棺顶盖上基督尸体等待被涂抹香料和油膏，这就赋予妇女手上拿着的容器以意义。那些在场的人，在热议墓穴中的尸体不翼而飞的事情，对今天的人来讲，这种相互矛盾的视觉表达有点难以理解，但对当时那些熟悉复活节庆典和戏剧表演的教堂会众而言，这是理所当然的事情，圣墓就是举行仪式活动之地。这个时期的雕塑的空间和时间的概念，不像中世纪之后，在致力于再现一个故事的过程中，保持时间、空间和人物活动的同步性。参见 Otto Pacht, *The Practice of Art History: Reflections on Method*, David Britt (trans.), pp.42-43。

《圣墓》（细部），石棺雕刻，弗莱堡大教堂，布列斯劳

是要去理解结合特定仪式秩序的非叙事的和超时间的视觉形象。这个形象是一个复活节的视觉概念，复活节圣餐的纪念碑，而不是展现"基督复活"故事的图像，不是一个历史瞬间的视觉记录。在这场戏剧中扮演角色的人物，与死去的基督一样被永恒化了。在这个石棺雕像中，时间和非时间性、象征和事实记录相互渗透，让人们难以理解它。[63] 帕赫特举这个例子是为了说明，图像志的知识不应孤立使用，只有在这些知识可以对风格感知有所贡献时才会有意义。[64] 简单地说，在了解隐含在整体中的组织原则之前，图像的再现意义是不会变得清晰起来的，仅从图像志的角度来解释作品并不充分。能正确读解作品的人，就是能见其所欲的人，也就可以把它安置在恰当的时间节点了。[65] 帕赫特坚信，通过纯粹的视觉证据，可以确定作品的年代和出处。

## 3. 描述的问题

用文字描述对艺术品的视觉理解和感悟，是艺术史家的一项极具挑战性的工作。帕赫特认为，图像自明的论调基本上是在推卸责任，或者是无力描述视觉经验。[66] 艺术史家一方面要确认视觉创造和表达的自足性、结构和超越文字的特质；另一方面，又要把对艺术的"设计原则"的理解通过文字而提升到意识层面，文字要能阐明图像，而不是倒过来，用图像来说明文字。

帕赫特所说的用文字说明图像，包含两种情况：首先是外在的，比如图像志和图像学的阐释，认定任何图像都是以文字为依据的，是服务于经文的内容的，这种从图像主题内容出发的描述，比较容易转换成客观的文字表达；其次就是风格或形式的外部特征，视觉描述如果只停留在这个层面，就意味着对艺术本身的抹杀，也

---

[63] Otto Pacht, *The Practice of Art History: Reflections on Method*, David Britt (trans.), p.43.
[64] Ibid.
[65] Ibid., p.61.
[66] Ibid., p.97.

无法抓住视觉艺术作品的表现结构。[67]

所以，真正重要的是第二个层面的描述，用文字传达艺术的非叙述的特质，也就是作品的"设计原则"。艺术史家只有让自己的眼睛真正进入作品，达到一种"具体的观看"（configured seeing），理解作品的视觉表现的统一性，陌生的作品才会显示秩序。这时，用文字传达印象的任务就变得容易了，清晰的语言表述也成为可能。这基本是一个发现绘画的语言对等物——"词画"（word painting）的过程，而不是为了证明某种崇高的新柏拉图主义或经院哲学的理念。当然，并不是每一种新的视觉经验都能找到现成的词汇表达，所以，艺术史研究成功与否在一定程度上还取决于个体的语言能力。与帕赫特持相同观点的平德也说，形式的历史总是思想和精神态度的历史，但不只是这种精神态度和思想的图示；它是在思想和精神态度的一般历史中的自足表达。[68]艺术史研究的真正目标不是确认作品的物理存在，而是通过观看，从物质存在中抽取某种东西，把它表达出来，这个过程与艺术创作一样，是一种创造的活动。

为说明这种基于艺术内部的"设计原则"的艺术史的效用，帕赫特在《艺术史的实践》中，列举了两个在当时学界引起巨大争议的例子。其中之一是提香的名画《天上的爱与人间的爱》。在1910年之前，学界是认同这幅画作的标题的，但在这之后，一些学者提出了相反看法，其中包括阿道夫·文杜里（Adolf Venturi）、克劳德·菲利普斯（Claude Phillips）等人，而陶辛（Moritz Thausing）也说，画中看不出哪个人物代表人间的爱，哪个是天上的爱。潘诺夫斯基认定这幅画作属于标徽式的图像。他提出的问题是，在提香时代，人文主义哲学中流行的"爱的概念"到底是什么？他在新柏拉图主义哲学家费奇诺（Marsilio Ficino）那里，发现了所谓的"孪生维纳斯"（geminae Veneres）的概念，即思想的永恒之美和眼睛的瞬间之美的对比。他提到的另一个证据是里帕（Cesare Ripa）编写的文艺复兴晚期的《图像手册》在里面也找到了一对人格化的女性形象，与提香画作中的两个人物惊人地相似。裸体人物右手的法器是火焰，代表"天上的爱"；另一位女性的奢华服饰代表世俗性，画作标示出两种不同的道德。里帕的书中，称她们为"永恒之福"（Felicitaeterna）和"瞬间之娱"（Felicitabreve），并且，稍早一些的画家曼坦纳也创作过类似作品。

但是，这幅画还有另外一种解释，来自于一位法国学者路易·哈提卡（Louis

---

[67] Otto Pacht, *The Practice of Art History: Reflections on Method*, David Britt (trans.), p.84.
[68] Ibid., p.85.

Hourticq),他的观点与潘诺夫斯基不同。他认为,那个着衣女性应该是当时威尼斯的一本流行小说[69]中的人物,名叫鲍利亚(Polia)。在小说中,这个人物逐渐从原先忠于纯真的狄安娜转向了美神维纳斯。他的观点的关键证据是石棺的浮雕,潘诺夫斯基的解释中并没有涉及这一点。石棺右侧画面表现出与小说情节的一致性。阿多尼斯(Adonis)因为与维纳斯的暧昧之情而被战神玛尔斯鞭打,维纳斯急切地想要帮助她的爱人。画中石棺所在正是阿多尼斯的陵墓,维纳斯每年都会到访凭吊。据说在营救阿多尼斯的时候,维纳斯被石楠树擦伤了腿,血流了出来,年轻的丘比特将其收集到一个贝壳(容器)里,放在墓中。每年春天维纳斯到访,丘比特都会挖出这个装有女神鲜血的贝壳,这时玫瑰的颜色就会由白色变成红色。石棺浮雕上那匹没有骑手的马是冷漠和贞节的符号,在小说的木刻插图中也有所表现。这位学者的解释显然可以说明这个场景的特点。如此这般,画作的主题就不是人间的爱与天上的爱了,而变成了维纳斯的祭奠。[70]这种对主题内容认识的差别,也必定影响到观者对这件作品原初视觉结构的恰当理解。

## 四、从视觉结构到"具象性"

德沃夏克《作为精神史的美术史》,以理想主义和自然主义的二元观念,来说明从中世纪到文艺复兴时代艺术风格的变化,保持了包罗万象的文化视野。不过,他与沃林格一样,将重点放在艺术的表现性或精神性传统的延续和发展上,这个传统也被他视为反抗现代性的力量。泽德迈尔试图走出艺术与人类其他文化表达样式的平行关系的思想模式,而直接回到艺术创造本身,来建构严谨和系统的艺术科学,使得对艺术的理解,能达到类似于自然科学的精确性。他主要借助直觉论美学、格式塔心理学和现象学的概念和思想方式,发展了艺术的直觉结构理论;他的艺术"结构分析"和"艺术科学"构想,也成了一种通过人类艺术活动,诊断西方社会现代化进程引发的诸多病症的方法。这种思想倾向集中反映在《艺术的危机》这本充满争议的理论著作中。

对于泽德迈尔,一直以来学界多有訾议,这不仅是针对他的激进的非理性主义,以及二战期间的不光彩的历史,一些学者也对他的研究方法提出尖锐批评,认

---

[69] 小说名称叫 *Hypnerotomachia Poliphili*(1499)。
[70] Otto Pacht, *The Practice of Art History: Reflections on Method*, David Britt (trans.), pp.102-103.

为他经常以主观推断来代替史实的确凿考证,因而怀疑其结论的可靠性。夏皮罗早在1936年《艺术科学研究》第二期撰写的书评中就指出,泽德迈尔"第二层次科学"的说法,存在过多的主观性。对于发表在该期刊物上的泽德迈尔的论查士丁尼时代建筑系统的文章,夏皮罗的评价是,文章所提出的中世纪和古典建筑系统的差别,并没有什么新意,有关古典建筑的数学秩序、清晰性与中世纪不规则的模糊性的对比的说法,早已是19世纪司空见惯的论调了。夏皮罗说,第一代考古学家通过实地测量数据得出这样的结论,泽德迈尔用警句式的概括来说话,让其他人去做测量工作。他的方法与日常科学实践正好相反,他的阐释也距离科学的严谨性很远。[71]

夏皮罗进而对两期《艺术科学研究》上发表的其他文章进行评议,认为这些文章虽具启发性和原创性,但总体上,还是属于非系统的和概貌式的论述。泽德迈尔等人把心理学知识,用于解释风格与形式的神秘种族动力,并代替真正的历史分析,任何心理学家都不会认为,这些文章会对严谨的心理学有所贡献。此外,他也强调,自己并不是批评这些作者忽视了艺术的社会、经济、政治和意识形态因素,而是批评他们以一种更高级的科学名义提供历史解释,采用的却是神秘的种族主义和万物有灵论的语言。这些人期望深入和具体地分析作品,切入到个体的、客观的和形式的结构里,但在转向历史时,却失去了历史对象的结构,那个特定社会的历史和条件的经验研究。[72]

夏皮罗对泽德迈尔和新维也纳学派艺术史研究中过于浓厚的理论演绎色彩的反感,是与20世纪30年代美国艺术史学界的一般状况相关的。艺术史在当时的美国,更多与一种公民艺术素养教育联系在一起,牵涉一种实践的专业工作方法,而不是为了激起艺术价值问题的讨论。当然,这种情况在20世纪70年代新艺术史兴起后才逐渐有所改变。新维也纳学派艺术史学在90年代之后,成了英美学界关注的一个焦点,诸如德沃夏克、泽德迈尔、帕赫特、佛利兹·伯格(Fritz Burger)、阿诺德·豪泽尔、安塔尔、卡舍尼茨-温伯克(Kaschnitz-Weinberg)等艺术史家中的表现主义者,他们的著作得到了新的解读,形式问题也重新得到重视。

概括起来,文艺复兴艺术的秘密,不仅要在人体解剖学、比例理论以及空间的线性透视等知性统一体层面,还要在艺术作品的"具象性"(figurality)或"具象情景"(figural contextualism)中加以发掘。艺术作为实践活动,是一种对现实的塑造。面对作品,艺术史家首先应调整自己的眼睛,熟悉作品所处的文化共同

---

[71] Meyer Schapiro, "The New Viennese School", from Christopher S. Wood (ed.), *The Vienna School Reader: Politics and Art Historical Method in the 1930s*, p.458.
[72] Ibid., p.460.

体或时代中所流行的图像概念，让自己的感知与创作者和当时观者的视觉经验匹配，找到与这件作品对应的观看方式，在视觉上回到过去。这不是一个理性的思考过程，而是一个让自己的感官适应和再训练的过程。这个话题，将在第九章中进一步展开讨论。

# 第九章
## 帕赫特与潘诺夫斯基：「静谧凝视」与「隐秘象征主义」

丹尼尔·阿德勒（Daniel Adler）在《涂绘政治学：沃尔夫林、形式主义和德国学院文化，1885—1915》中，谈到了20世纪初德国形式主义艺术史学的体制化进程，是与一种所谓的"涂绘政治学"（painterly politics）[1]联系在一起的。涂绘政治学，最初来自于对伦勃朗的崇拜。1906年，在纪念伦勃朗诞辰300周年的活动中，这位17世纪荷兰绘画大师的"涂绘"（malerisch）品质，被德意志第二帝国一些博物馆官员和文化批评家说成是德意志民族精神的化身，并足以激发这种艺术传统在当代的复兴。

正如前文所说，在德国，对伦勃朗的崇拜，可追溯到朱利斯·朗贝恩（Julius Langbehn）1890年出版的《作为教育家的伦勃朗》[2]。这本带有狂热日耳曼民族主义情绪的小册子，把伦勃朗当作德意志精神，特别是南方德意志精神代表。作者站在日耳曼民族主义立场抨击科学万能论，以及现代社会专业分工和专题研究所致的文化碎片化的现实。他认为，伦勃朗的涂绘表达既是形而上的，也是促进德意志民族精神统一和再生的力量。在伦勃朗艺术的熏陶和教育之下，德国将从科学的国度，变为艺术的国度，教授也将被艺术家所取代。伦勃朗绘画的涂绘价值，将成为当代艺术普遍的精神空虚、衰退以及统一性丧失等症状的解药。除朗贝恩外，社会心理学家齐美尔也在1916年出版的《伦勃朗：一篇艺术哲学论文》（*Rembrandt: An Essay in the Philosophy of Art*）中，从都市社会心理学角度，把伦勃朗当作新的艺术哲学的代表。伦勃朗的艺术，展现了一种新的艺术的整体性的理念，可以抵御和纠正现代都市的金钱主义、异化、疏离，以及物质主义的价值理想。

当然，无论朗贝恩还是齐美尔，都是艺术史研究的外来者，不过，他们倡导的绘画的涂绘或色彩的表现价值，在当时的艺术史学界，特别是在维也纳艺术史学派那里，成为一个热点话题。其中涉及如何认知和把握北方地区视觉艺术传统的表现性或精神性，包括对晚期罗马帝国时代艺术、早期基督教艺术、哥特式艺术、北方文艺复兴绘画起源，以及巴洛克时代艺术的历史价值的定位和评估。

---

[1] Daniel Adler, "Painterly politics: Wölfflin, Formalisn and German Academic Culture, 1885-1915", *Art History*, vol.27, Issue 3 (Jun., 2004).

[2] 这本书在1890—1892年之间共印刷了72次，作者用明与暗的图像隐喻来说明德国文化特性，伦勃朗的绘画表现的恰恰就是德国文化的黑暗方面，朗贝恩希望以这种艺术精神来替代德国对希腊的光亮的执着。其英译本可在 GHDI "German History in Document and Images"（www.ghi-dc.org）网站中找到。这个网站由 German Historical Institute 创办。

# 一、北方文艺复兴绘画起源的争议

对北方文艺复兴绘画起源的讨论,最早可追溯到瓦萨里。他从油画技术革新的角度,把 15 世纪尼德兰地区凡·艾克兄弟的画作称为"新艺术"(ars nova)。20 世纪初,在德语艺术史家中,就这个问题进行深入研究的是德沃夏克。他的论文《凡·艾克兄弟艺术之谜》("The Enigma of the Art of the Brothers Van Eyck")[3],开辟了尼德兰绘画和北方文艺复兴起源研究的新纪元,后来也成为维也纳学派的一个重要学术话题。

德沃夏克的文章,主要讨论《根特祭坛画》(1432)的手笔,即如何区分胡伯特·凡·艾克和扬·凡·艾克的绘画风格,区分的根据是什么。他的论文并没有解决这个问题,反倒引发了关乎北方文艺复兴绘画风格的更多问题。比如,扬·凡·艾克在介入《根特祭坛画》创作之前,他的风格是怎样的?[4] 这是判断《根特祭坛画》中扬和胡伯特的手笔的重要依据,自然也连带出 15 世纪前后,尼德兰地区绘画风格发展的谱系问题。

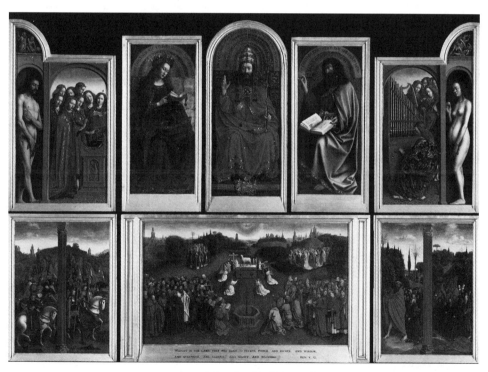

凡·艾克兄弟,《根特祭坛画》,木板油画,3.5m×4.61m,1432 年

---

[3] 撰写于 1904 年,1925 年发表。
[4]《卡农的圣母》(*Madonna of Canon van der Paele*)是目前所知的扬·凡·艾克最早的作品(1436 年),创作于布鲁日,目前能看到的大多为扬·凡·艾克的晚期作品。胡伯特·凡·艾克是在 1426 年去世的。

马克斯·J.佛里德兰德尔像

第一部全面和系统论述早期尼德兰绘画的著作是马克斯·J.佛里德兰德尔（Max Jacob Friedlander，1867—1958）1916年出版的《从凡·艾克到勃鲁盖尔，早期尼德兰绘画的研究》（*Von Eyck bis Bruegel: Studienzur Geschichte der niederländischen Malerei*），该书英文版（*Early Netherlandish Painting from Van Eyck to Breugel*）是在1956年出版的。作为一位鉴定学的艺术史家，他更多是从自身丰富的经验及由此形成的艺术鉴赏的直觉，而非宏大的美学理论出发，来谈论绘画作品。他也不像莫雷里那样，热衷于分析作品的形式细节和特异性，并以此作为辨认手迹的依据。

潘诺夫斯基在1971年出版的《早期尼德兰绘画：起源和特点》（*Early Netherlandish Painting, Its Origins and Eharacter*），也是这个领域的代表著作。这本书是在他移居美国后完成的，很多方面继承和发展了佛里德兰德尔的观点。书中主要内容，来自于他1947—1948年在哈佛大学诺顿讲座的演讲。在这本书的开头，他就开宗明义，引用了16世纪马丁·路德和米开朗基罗的观点。他们两人都认为，在当时只有两个画派值得一提，即意大利和佛兰德斯画派。马丁·路德认同佛兰德斯画派，而米开朗基罗更加赞赏意大利；瓦萨里在《名人传》中，把丢勒和斯恩高尔纳入了佛兰德斯画派序列里。

潘诺夫斯基根据凡·艾克兄弟、佛莱芒大师和威登等画家，勾勒尼德兰早期绘画的历史图景。按他的说法，这个图景并不完整，只在于"澄清上述这些艺术家取得成就的历史前提，并粗略说明那些构成早期尼德兰绘画传统的要素的后续发展"[5]。事实上，他与佛里德兰德尔一起，在英语世界，建构了尼德兰艺术的近似于意大利早期文艺复兴的地位。

潘诺夫斯基在这本著作中，提出了一种尼德兰绘画的解释模式。概括起来，他认为，尼德兰的视觉艺术传统，渊源于14世纪佛兰德斯插图画家，即所谓"法国-佛兰芒"（Franco-Flemish）大师，如让·波东（Jean Bondol）和林堡兄弟等。前者把一种"富于意涵的室内"场景（interior by implication）引入北方艺术；[6] 后者是

---

[5] Erwin Panofsky, *Early Netherlandish Painting*, *Its Origins and Character*, 2Vols., Cambridge, M.A.: Harvard University Press, 1953, p.vii.

[6] Ibid., p.53.

在巴黎接受的教育，1399年开业，为勃艮第公爵服务，后来又到了贝利公爵宫廷。他们都出生在尼德兰，但主要在法国工作。这些艺术家的重要性，不亚于意大利的杜乔和乔托。他们从意大利引入塑造形体和空间透视的方法，言下之意是，意大利14世纪绘画，具有一种对北方艺术的优势，这种优势首先是在空间再现上取得的成就；其次是运用人体来表达人物性格及精神和心理状态方面。[7]

就此，潘诺夫斯基认为："扬·凡·艾克和威登获得成功的利器，在锡耶纳和佛罗伦萨就已锻造出来。透视的发明，改变了近一百年历史的方向，确保了意大利艺术在国际上的主导地位。"[8] 不过，他又说："也很容易理解，这种主导性，只限定在绘画领域里，而在三度空间媒介中，诸如建筑、雕塑和金属制品等，还是北方哥特式风格的家园，直到16世纪也几乎没有受意大利的影响，甚至反过来，持续影响了意大利大师。在绘画中，由于乔托和杜乔的到来，形势被扭转，之前的大师成了追随者。"[9] 1325年以后，北方画家和书籍插图家，都强烈感觉到需要吸收意大利的革新；到14世纪末，这种发展才达到平衡，平衡的标志是1400年前后的国际风格。意大利的马萨乔、安籍利科，佛兰德斯的佛莱芒大师和扬·凡·艾克等，在欧洲绘画中是作为仅有的伟大力量出现的。[10]

当然，在欧洲的早期文艺复兴图景中，潘诺夫斯基确认了北方艺术的特殊性，而这种特殊性，是在接受古典艺术的透视和塑造形体的方法中形成的，只不过这种接受走向一个不同于意大利的方向，即他所说的"隐秘象征主义"（disguised symbolism）。《早期尼德兰绘画：起源和特点》的另一个主题就是北方"隐秘象征主义"的建构和发展过程，比如早期尼德兰绘画如何体现北方从中世纪到文艺复兴时代的知性结构的变化，如何取消了肖像与叙事、世俗与宗教艺术间的区别。[11]

潘诺夫斯基构想了两种对立的视觉语汇模式，首先是来自古典艺术的人体姿态、衣褶和表情语汇，瓦尔堡称之为"情致模式"（pathos formulae）。这种视觉语汇，用于表达人的精神、情感和心理状态，是由人的生命体或有机组织的阐释所决定的。古人把人体设想为一个和谐整体，其中的精神或心理特质是固有的，依存于肉体的构成关系，而不是超验的，每个人都是自足的微观宇宙。[12] 其次是基督教精神主义，这种语汇模式强调灵魂独立于肉体，个体性在超自然力量面前是需要加以消除的，因此是放弃了灵魂与肉体的有机统一理想的。

---

[7] Erwin Panofsky, *Early Netherlandish Painting*, *Its Origins and Character*, 2Vols., p.21.
[8] Ibid.
[9] Ibid.
[10] Ibid., p.20.
[11] Ibid., p.203.
[12] Ibid., p.21.

奥托·帕赫特，《凡·艾克和早期尼德兰绘画的创建者》，1994 年

潘诺夫斯基的解释模式，构成了二战后西方艺术史中北方文艺复兴叙事的主流话语。当然，对这种解释的模式，也是有批评声音的，其中比较突出的是新维也纳艺术史家奥托·帕赫特。事实上，帕赫特早在 20 世纪 20 年代，就开始研究凡·艾克兄弟的绘画。他曾参加过德沃夏克的讲座，在维也纳大学担任"尼德兰绘画的起源"课程的教学，分别在 1965—1966 年的冬季学期和 1972 年夏季学期，专题讲授尼德兰绘画。他的著作《凡·艾克和早期尼德兰绘画的创建者》（*Van Eyck and the Founders of Early Netherlandish Painting*），依据的是 1972 年课程教案的修改版本，该书德文版 1989 年在慕尼黑出版，英文版出版于 1994 年。

帕赫特在这本书中，表达了对潘诺夫斯基"隐秘象征主义"解释模式的怀疑。而事实上，早在 1956 年，他就在《伯林顿杂志》发表了评论潘诺夫斯基《早期尼德兰绘画：起源和特点》[13] 的文章，并提出了不同看法。他的观点是，尼德兰绘画的写实主义，并非是掩饰宗教主题和内容的面具，而是把原来的象征符号加以物质化和具体化。他说，潘诺夫斯基知识丰富，但也常把艺术问题降级为背景。而他要做的，是把作品当作作品来看待，反对让艺术史变成数学或几何学问题，也不认为后者可以解决风格与观念史的诸多疑惑。他的格言是，在艺术史中，真理应从眼睛，而不是从文字开始。"隐秘象征主义"的说法，显然把艺术作品视作为文本，这种解释模式是"从感知的建构走向了知识的发现"，而帕赫特的主张是要"从符号和象征，回归到感知本身"。[14]

实际上，潘诺夫斯基是把尼德兰绘画的逼真再现视为一种秘密宗教语言，需要解码才能理解。他说，早期尼德兰绘画是一个真实与象征事物结合的世界，因引入透视，而开始走向自然主义。在透视绘画中，表面是窗户，是深度空间的延

---

[13] Otto Pacht, "Panofsky's Early Netherlandish Painting", *The Burlington Magazine*, Vol.98, No.637(Apr., 1956): 110, 112-116.

[14] Otto Pacht, *Van Eyck and the Founders of Netherlandish Painting*, David Britt (trans.), London: Harvey Miller Publishers, 1994.

展,画中的一切与现实中看到的之间没有明显矛盾。但艺术世界也不能立刻就变成一个消除意义的物件的世界。在传统基督教艺术观念中,绘画是被定义为指导、唤起虔诚情感和记忆的;19世纪以后,情况变成了左拉所说的,绘画只传达自然气质。在潘诺夫斯基看来,中世纪以象征符号来指导和唤起基督教的情感和记忆,与现代绘画的传达自然气质之间,需要有一个转换,即要发现一种能协调新的自然主义与千年基督教传统的方式。正是对这种协调的尝试,才导致了"隐秘象征主义"(disguised symbolism),一种与中世纪明确的象征主义所对立的模式。[15] 当然,这也不会是左拉说的纯粹客观描摹的自然主义。

他指出,这种真实外衣之下的"隐秘象征主义",并非佛莱芒人的新发明,它与空间透视的阐释伴生,出现在14世纪的意大利。[16] 不过,其进一步发展是在北方早期的佛莱芒绘画中,被运用到了每个人造的或自然的物件上。比如,佛莱芒大师的"隐秘象征主义",还没有凝聚为一个完善系统,只满足于把"隐秘象征"与没有意义的物件混合在一起。潘诺夫斯基进而认为,只有到了扬·凡·艾克那里,这种残留才彻底被消除。所有意义都获得了真实形状,或者说,所有真实都浸透了意义。[17] 事实上,画家越是乐于发现和复制可视世界,他们就越发感觉到需要让意义去充实这些因素。相反,他们越是努力表达思想和想象的复杂微妙,就越发急切地探索自然和真实的新领域,即一种自然主义和象征主义相辅相成的关系。[18]

但显然帕赫特并不同意这种观点。首先,他认为,15世纪的基督教,并不需要采用地下宗教方式来秘密传播宗教故事。情况正好相反,画家实际是把宗教符号转化为"素朴写实主义"(down-to-earth realism,对应德文词Erdgebunden,即earthbound),把原本的象征符号变成真正器物。形而上的宗教理念,是在本土场景中,获得真实和具体的表达的。艺术家超越了原先借助象征符号来传递信息的方式,形成了新的绘画观念,即让宗教信息不但在建筑细节中,也在整个场景的结构中变得可触和可感。[19] 他们还坚持移情方式,一种"精神生活的具体隐喻"来替代叙事,替代以文本知识传递为导向的方式,以唤起观者的生活和宗教体验。

所以,这个时期绘画的重点转向观者,转向营造观者的在场感,而不是像潘诺夫斯基说的那样,高度逼真的视觉再现只是表象,真正重要的是画中器物的文本或象征意义。帕赫特认为,尼德兰绘画早已从中世纪的象征符号系统中脱离出

---

[15] Otto Pacht, *Van Eyck and the Founders of Netherlandish Painting*, David Britt (trans.), p.141.
[16] Ibid.
[17] Ibid., p.144.
[18] Ibid., p.142.
[19] Ibid., p.65.

来，转而把这个象征符号的世界，变成一个具体可感的生活世界，并且他指出，这也是北方艺术，包括北方意大利艺术的视觉传统。

此外，这种类型的绘画，还涉及一个所谓"空间恐惧"（horror vacui）概念，即北方画家不是把画面想象为处于观者之外的一个有序深度空间，而是观者也身处其中的生活世界，里面充满各种生活物件。这些画家还认为，充斥空间的各类器物及其创造的气氛，要比建构一个清晰的三维空间结构更重要。他谈到是佛莱芒大师的《梅洛德祭坛画》，第一次让隐在观者进入画作的室内空间，而不再是站在房子外面，通过一道移开的墙来观看内景。

帕赫特的观点是，尼德兰绘画不是隐藏信息，而是让信息变成具体可感的经验，与秘密宗教语言是没有什么关系的。[20] 简单地说，经验事实要比追索图像志法则或神学概念的真实性更重要。"自然是唯一的老师"（nature sola magistra）[21]，这是一个新的"观看逻辑"或"眼睛的逻辑"的问题，是一个让观者在场的视觉逻辑问题。当然，这种逻辑和原则包含了很多方面，首先就是，尼德兰画家在光色关系方面的新发现，这当然也可理解为一种对北方文艺复兴绘画"涂绘"价值的新发现。

如果说，14、15世纪意大利与尼德兰绘画之间有什么根本性差别的话，那么，这个差别在帕赫特看来，主要是在一种光色观念上。关于这一点，前文中已有所论及。事实上，在意大利，即便是那些色彩鲜亮的画作，也是没有浸透光的，色彩不是由光产生的。为展现阳光的闪耀，意大利画家往往求助黄金，但黄金并非颜色，而只是一种反射物质。15世纪的尼德兰画家，以及后来的意大利画家马萨乔的画作中，色彩是呈现为被光照亮的状态的，光取代了固有色，成为主导的因素。早期尼德兰画家还赋予人物以阴影，光和阴影互补，形成一种新的绘画观念，即事物或对象不再显示为其本身状态，而是光照在它们上面的状态。就眼睛而言，对象存在只是因为光的恩典。比如，在巴黎手抄本插图画家波希奥特大师（Boucicaut Master）作品《逃亡埃及》中，太阳升起，就是一个巨大金属圆环，光线放射出来，但这些光线并没有照亮任何东西，也没有投下影子，颜色还是中性的。在扬·凡·艾克《教堂中的圣母》中，光源在画面之外，光却在里面活动，是珠宝、皇冠和服饰表面的光芒，抓住了观者眼睛。[22] 这幅画作的真正主题，就在于制造通过色彩而可被触及的无处不在的光。色彩具有一种不断变化的反射光的能力，是光的象

---

[20] Otto Pacht, *Van Eyck and the Founders of Netherlandish Painting*, David Britt (trans.), pp.66-67.
[21] Ibid., pp.163-164.
[22] Ibid., p.15.

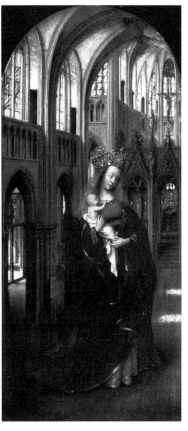

波西奥特大师,《逃亡埃及》,手抄本插图,1415—1420 年

扬·凡·艾克,《教堂中的圣母》,木板油画,32cm×14cm,1425 年

征,可以创造内在的璀璨光芒,并不是附属于物象的形体而存在。光投射在画面上,形成的璀璨与哥特式教堂彩色玻璃对应,但在中世纪绘画中,却常常见到用黄金来表达超验光芒。[23]

尼德兰绘画中,光和阴影不再是塑造形体的手段,而是一种新的统一要素,在图案和基底之间,造就了一种无形的但在视觉上的有效联系。帕赫特指出,早期尼德兰绘画是以特定光照条件而被构筑起来的,这就足以抵御画面逼真描绘的零散化了。[24] 对象形式是因为光而被相对化的,对象和它的影子模糊了"这个是什么"和"它看起来如何"之间的界限。在这个新的世界里,明亮和沉闷的颜色,都受制于光的法则,这与中世纪绘画的二元主义,即人物的明亮与无生命世界的中性色调形成对比。这种新的再现观念,也引入了对物象肌理和物质性的表达,原来的色彩象征主义成了新的色彩和光的自然主义的再现模式。光和色的自然主义,

[23] Otto Pacht, *Van Eyck and the Founders of Netherlandish Painting*, David Britt (trans.), p.15.
[24] Ibid., p.60.

也预示了一种非叙事的和不以象征符号的辨识为目标的观看模式,帕赫特称之为"静谧之眼"(stilling of the eye),即一双纯粹观看的眼睛。

## 二、凡·艾克兄弟:《根特祭坛画》

"静谧之眼"是帕赫特用来解释《根特祭坛画》视觉逻辑的一个概念。实际上,引出这个概念的,是这组祭坛画的一个让学者普遍感到困惑的问题。《根特祭坛画》虽包含多个画面,其间却没有统一空间和内容设计的构架,图画空间充满各种突兀变化。比如,由下往上看祭坛画的上半部分,会从低视点转换到高视点,然后变为水平视点,再回到低视点。最引人注目的空间错位是两侧的《亚当》《夏娃》与中央的《羔羊的礼拜》,《亚当》和《夏娃》是仰视角度,到了《羔羊的礼拜》,视角就变成了俯瞰。

事实上,作为全景画面的《羔羊的礼拜》,也没有一个统一有序的固定视点的透视空间,人物布局、大小尺度以及三维体量感的增减等,被用来引导观者从前到后、从近到远,摸索地通向空间深处;而远景处水平视点,到了中景和前景位置,就变成高视点。整体上,观者被各种构成要素,特别是大的色块关系所指引,在感知空间深度同时,却又形成对平面色块关系的把握,这种平面构成和深度透视的矛盾,构成此画作的一种表现特质。

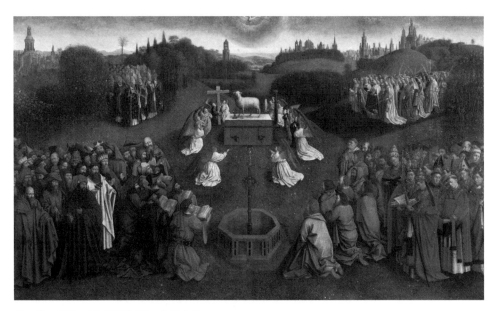

凡·艾克兄弟,《羔羊的礼拜》,木板油画

佛莱芒大师,《梅洛德祭坛画》,木板油画,65cm×115cm,1425—1428年

帕赫特发现,画作的这种二维平面和深度空间的矛盾,也是由前景地面造就的:一方面,地面形成一个虚拟的可进入空间,暗示了与观者所在空间的衔接;另一方面,这个陡直的草地又具有背景衬托的作用,如同墙纸一般,突出了一种二维平面的存在。此外,画中的斜线也有暗示深度和在垂直方向上组织平面的作用,这就形成北方绘画中的一种"钻石斜方结构"的空间表达方式,在佛莱芒大师《梅洛德祭坛画》中,可以看到类似的表达。

这种视觉表达方式或逻辑,帕赫特称之为"投射",即器物和人物是被"投射在表面上的"(projection screen),一切都是"投射形式"(projected form)。那些投射的形象轮廓分明,覆盖了绘画的整个表面,形成一种平面的马赛克效果。比如,《梅洛德祭坛画》中桌子的边缘线,与垂直方向的圣母身体侧面平行。桌子看起来有点像是在往下掉落,这并非透视缺陷,而是美学意向的问题。就佛莱芒大师而言,平面秩序要比深度空间错觉更为重要。[25] 只要是存在两种构图原则冲突的地方,平面总是主导的,而深度空间则是次要的。所有的形式都是绘画平面,而非绘画的空间。

概括起来,帕赫特认为,《羔羊的礼拜》与《梅洛德祭坛画》贯穿了同样的"图画想象"(pictorial imagination)原则,即把"投射面"(the plane of projection)作为协调形式关系的起点。要理解这种视觉思维的特点,就需要从投射面出发,而不是从通常的单点透视空间的地面布局出发,要把这个投射面当作一块"聚焦幕布"(focusing-screen),由此可以看到不同形状的"色斑"

---

[25] Otto Pacht, *Van Eyck and the Founders of Netherlandish Painting*, David Britt (trans.), p.57

（patches）和"结构"（configuration），这个结构是被反投到画布后的那个想象空间里的，它们汇聚为一个个器物的鲜活存在。这种视觉想象的方式和逻辑，与希尔德勃兰特所谓的"夹在两块平行而置的玻璃板之间的人像"[26]的古典造型方式，截然不同。

也是鉴于《羔羊的礼拜》和《梅洛德祭坛画》图画逻辑的一致性，帕赫特相信，《羔羊的礼拜》应出自胡伯特之手，而两侧画面则是扬的手笔。显然，侧翼画幅空间与中央画幅略有不同，前者水平线要低于后者。更重要的是，侧翼画面的中景是被遮蔽的，前景人物也不再处于陡直的地面，而是在一个非常浅的前景舞台上，他们的位置与站在画作前的观者的视点保持一致，不再是俯视状态。岩壁、树丛取代草地，成了人物背景。在石壁和树丛间也存有一些空隙，眼睛可由近处跳到远处，但中景还是看不到的。

确实，如果我们把祭坛画的侧翼画面，与拉斐尔画作《圣母订婚》进行比较，那么，两位艺术家对绘画想象方式的差异就一目了然。在后者那里，空间是按单一灭点的透视线组织的，眼睛由前景人物，沿地面方格和后景建筑，连续追踪，从而获得统一的和有组织的对空间结构的认知。而在前者那里，眼睛保持了一种帕赫特所说的凝视状态，其视域是固定的和经验的，没有可追踪的深度透视线，也无统一空间结构的表达，而只是一个无限延展的景象中截取的片段，远处那些相互分离的事物，看起来是以色形组合的方式聚集在一起的。

拉斐尔，《圣母订婚》，木板油画，1.7m×1.17m，1504年

当然，扬·凡·艾克的《阿尔诺芬尼夫妇像》也是一个典

---

[26]〔德〕希尔德勃兰特：《形式问题》，潘耀昌、张坚译，石家庄：河北美术出版社，1997年，第61页。

扬·凡·艾克,《阿尔诺芬尼夫妇像》,橡木板油画,82cm×60cm,1434年

型例子。这幅画被潘诺夫斯基从图像志层面加以解读,被认为是婚礼的法律证明文件,而画家就是法律意义上的证婚人。帕赫特说,这是一个颇有创意的推论,但这个观点忽略了画作的艺术意义,即其中的观看逻辑。他指出,首先,这张画的题铭文字并非"凡·艾克制作此画",而是"凡·艾克在场"。由画作展现的场景即可知道,它是眼睛见证,而不是法律见证。画家创造了一个见证人就在婚礼现场的视觉场域,是婚礼现场的观者的眼睛实际看到的场景。虽然观者在画外,他的站立位置借助于房间墙上的小镜子反射出来。这面镜子暗示了这双凝视的眼睛。通过镜子,可隐约看到画家本人,看到画框内部空间之外的空间,画中的虚拟空间与观者站立的真实空间,是通过这面镜子,通过凝视的眼睛而被接续在一起的。所以,这幅画应理解为眼睛反射的景象。[27]

而就画面本身来看,夫妇两人赤脚站在地板上,几乎占据了画幅整个高度,

[27] Otto Pacht, *Van Eyck and the Founders of Netherlandish Painting*, David Britt (trans.), p.27.

下半部分灭点，即地板延长线的汇聚点是在两人的手上；上半部分的天花板的延长线，是处在镜子上端的。这两个灭点都居于中心轴线，但并不在同一汇聚点上。这虽然不是一个布鲁内莱斯基或阿尔伯蒂式的精确数学与几何学测量的产物，但是，其中的空间错觉，却也并不缺乏真实感。事实上，除非是用数学方法进行测量，观者并不会了解画中的室内包含了两个灭点。画作因此只是作为观者在场的关系的表达，并无叙事因素，而是一个永恒的世俗图像，是肖像和静物的交叉点，或者就是人像的静物画。[28]

在"静谧凝视"之下，画家自然不需要按主题内容或情节来设计人物的表情和动态。两位主人公，连婚礼场合最起码的应保持的恰当表情都没有，姿态和眼神之间也没有互动和交流，双方各自沉浸在内心世界里，甚至其右手也没有形成动作上的呼应。这种意识与姿态的脱节，却也让对象的心理真相得以显露。这幅画不仅从物理意义上细致入微地刻画，也是一种心理存在。对象所呈现的就是画家在画他们时看到的状态，这一过程中，被观察者保持静止，以便于接受像医学检查一样的毫无感情色彩的审视。[29] 生命好像突然静止，对象也停止扮演生活中的角色了，一切都陷入被动之中。

为强化平面构成性，掩盖或避免中景，建构画面所谓的"断裂空间"，也是一种重要方法，这一点特别反映在扬·凡·艾克以圣母为主题系列的画作中。在《卢卡圣母》（*Luca Madonna*）中，圣母膝盖与躯体之间，完全没有过渡，躯干好像直接从膝盖上长出来，整个大腿区域都被省略掉了。这样处理，虽然视觉上是正确的，但有点不合情理。帕赫特说，20 世纪初期，有学者研究了这幅画之后，认为扬·凡·艾克并没有掌握透视再现的方法，把画作奇怪的视觉效果归诸未尽完美的自然主义。但真实情况正好相反，膝盖和躯干的突兀并置也许让观者感到困扰，但如果视线是在膝盖所处的位置上，大腿就是看不见的，膝盖和躯体则是在相邻平面上。[30] 在《罗林的圣母》（*Madonna of Chancellor Rolin*）中，扬·凡·艾克采用一种从室内看室外的模式，后景开放的拱廊，造成室外的强烈光线与室内的幽暗形成对比，强化了光色刺激；穿过前景抵达拱廊后，空间突然断裂，陷入后景的一个下沉式的屋顶花园，空间连续性中断，而花园平台栏杆处，可见两个小人在眺望远处的山谷风景。这种从室内到室外的空间转换，似乎是近景画幅中包含的另一幅远景画作，也就是两个小人看到的风景。从自然主义角度解释，扬·凡·艾

---

[28] Otto Pacht, *Van Eyck and the Founders of Netherlandish Painting*, David Britt (trans.), p.30.
[29] Ibid., p.106.
[30] Ibid., pp.23-24.

扬·凡·艾克,《卢卡圣母》,木板油画,65.5cm×49.5cm,1436 年

扬·凡·艾克,《罗林的圣母》,木板油画,66cm×66cm,1435 年

克的室内在高处,然后下落到平台,再就是山谷,地平线被放低。这样一来,其就与之前画作中陡直远景的做法相反了。

至于《阅读的圣母和圣婴》(Ince Hall Madonna),被认为是扬·凡·艾克较早期的一件作品,空间处理方式更加接近于佛莱芒大师。画面中,圣母所在的位置并不明确,也没有《卢卡圣母》阶梯状空间层次的转换。圣母坐姿保持了形体轮廓的连续性,圣母和圣婴膝盖的转折角度被圣母的手和书遮挡了。下行线条的延续和身体动势,与背景装饰图案形成颇具装饰趣味的呼应,而人物与家具、器物的空间关系却含糊不清。比如铜盆,观者无法判断它到底是在橱柜前方还是下方。帕赫特的结论是,这个阶段的画作应属于佛莱芒大师的风格序列。

概括起来,"静谧凝视"是

扬·凡·艾克,《阅读的圣母和圣婴》,木板油画,26.5cm×19.5cm,1433 年

让眼睛的活动停下来，与对象的静谧匹配。在尼德兰，绘画被称为"描述艺术"（Schilderkunst），画家是作为纯粹的眼睛而存在的，杜绝了任何对象的先在知识对观看的干扰，这被称为自然主义，其要旨在于，人在这个过程中变成了一双眼睛。眼睛直接从前景跳到后景，不去追踪深度空间的连续性，不尝试在地面上进行布局，也就不需要在空间深度上运动了。

通过一系列的作品案例分析，帕赫特想要说明，大家习以为常的单点透视的观看模式，是被建构起来的，而不是眼睛所固有的。面对早期的尼德兰绘画，观者需要回到当时的观看状态。这种状态如果从哲学上讲，就是叔本华所说的"纯粹沉思"，在观看中消融自身，在对象中消融自身，达到一种忘我之境，一种无功利的愉悦和绝对的美学原则，这也预示了后来的静物画的诞生。所以，帕赫特提出，17世纪静物画，在扬·凡·艾克的画作中已孕育成型了。尼德兰画家是在描绘那些最不起眼的器物中——这些器物原先可能是具有宗教含义的——在高度逼真的描绘中，将其原本的意义逐渐消退，器物的存在本身就成为一种价值，一种无意志干扰的沉思的快乐，为思想的客观性和宁静留下永恒的纪念。扬·凡·艾克的绘画世界完全是视觉的，这就同后来的维米尔和塞尚的艺术世界一样，都是纯粹无意志的和沉思的绘画的代表。

在《15世纪北方绘画的设计原则》中，帕赫特就尼德兰早期绘画的视觉逻辑进行总结，他说："艺术史想要在人文科学领域占据一个与艺术在人类群体和个体生活中的重要性相称的位置，就必须把现代绘画发展问题作为一个美学问题来对待。"[31] 而其主要就是如何协调三维深度空间和二维平面的关系。他的观点是，把线性透视的深度空间架构视为现代绘画的核心，是一种误导。不管怎样，表面组织的统一性是需要得到保持的，这是一种"静谧凝视"的逻辑，其中蕴含的美学法则系统就是表面的。即便是在透视的绘画中，表面也具有重要意义，表面的美学必须与那个虚拟的深度绘画空间区分开来。只有这样，才能真正回复到视觉之真当中。

---

[31] Otto Pacht, "Design Principles of Fifteenth-Century Northern Painting" (1933), from Christopher S. Wood (ed.), *The Vienna School Reader: Politics and Art Historical Method in the 1930s*, p.243.

## 三、诺沃蒂尼的塞尚

对现代艺术，帕赫特没有像泽德迈尔和佛利兹·诺沃蒂尼（Fritz Novotny）[32]那样，去进行专门讨论。后两位学者，则是把"结构分析"（Strukturanalyse）用于阐释现代艺术作品，形成一种以作品直觉结构为前提的艺术的历史和文化阐释，一种以确认和发现艺术的"原初态度"（original attitude）[33]为目标的研究。诺沃蒂尼是斯特泽戈沃斯基的学生，他把塞尚当作"结构分析"的典型案例。他认为，塞尚绘画的原初态度及其现代性，关涉一种无意识的纯粹观看，一种因科学透视的错觉和艺术表达意愿之间的紧张关系而产生的深切忧虑和面对自然的疏离感，他的这种观点对迈耶·夏皮罗也产生影响。

诺沃蒂尼的《塞尚和科学透视的终结散论》（"Passages from Cezanne and the End of Scientific Perspective"，1938）[34]，主要论述了塞尚如何在图画空间（pictorial space）中协调深度空间与平面的形式关系，如何回避或转换那些线性透视的因素，使之成为一种微观的色块构成的结构，形成所谓的图画透视（pictorial perspective）。他列举了塞尚所采取的手段，比如，截取场景的狭窄（随机性的）片段，拉低前景视点，削减相邻对象尺度的对比，强化高视点，拉直倾斜的透视线，减弱平行线的汇聚，把不同视点的对象并置在一起，以及减弱前景物象来反衬深度空间等。这些手段其实也都已在早期尼德兰绘画中得到使用了。

事实上，塞尚是想要通过一种图画方式，而不是传统的透视再现，来削减画作的主题或内容的气场，他的微观结构的经营，是以小的构成要素对大的部件产生的影响为导向的，所有轮廓与透视结构关系的铺陈，都在对抗深度错觉的文学性，这是塞尚绘画的基本特点。[35] 传统意义的构图是不存在的，线条和造型是被缩减到最低限度的，是回复到了色块的构成性的。这种绘画的视野也同样寓含了一种深刻的静观，一种对主观意志的压制和对抽象的认知。

所以，同样是描绘街道的画作，塞尚不像西斯莱那样，引导观者追踪道路的透视线，或激发观者对道路的好奇心，比如，通向某处或者借此表达诗意气氛等；

---

[32] "维也纳学派"的说法，最初是施洛塞尔提出来的，他主要是为了强调这个学派的艺术史家的专业性。不过，他是把约瑟夫·斯特泽戈沃斯基（Josef Strzygowski）排除在外。诺沃蒂尼（Fritz Novotny）是斯特泽戈沃斯基的学生。所以，新维也纳学派的情况比较复杂。参见 Agnes Blaha, "Fritz Novotny and the New Vienna School of Art History: An Ambiguous Relation", *Journal of Art Historiography* (2011)。

[33] 泽德迈尔所说的"正确态度"，就是要确定艺术作品的"原初态度"（original attitude），也就是以某种方式影响作品成形的态度。参见 Hans Sedlmayr, "Toward a Rigorous Study of Art" (1931), from Christopher S. Wood (ed.), *The Vienna School Reader: Politics and Art Historical Method in the 1930s*, p.148。

[34] Fritz Novotny, "Passages from Cezanne and the End of Scientific Perspective (1938)", from Christopher S. Wood (ed.), *The Vienna School Reader: Politics and Art Historical Method in the 1930s*, p.385.

[35] Ibid., p.417.

塞尚，《从艾斯塔克看马赛湾》，布面油画，1885年

《从艾斯塔克看马赛湾》中，没有丝毫的文学抒情，城市远景及山上单体建筑都非常模糊，城市几乎就像不存在一样；《圣维克多山》系列中，后景山体在透视上被放大，特别是在与中景物体进行对比时，这种反线性透视的效果，是以忠实于眼睛的逻辑和观看的真实为导向的。

事实上，塞尚在威尼斯画派画家委罗内塞《加拿家的婚宴》中，看到的就是这样一种纯粹由色块构成的活力，他说道：

> 局部、整体、立体感、明暗变化、构图、强烈感受，这儿都有了，真是太出色了！虹彩、颜色、五彩缤纷的色彩，这就是这幅画给我们的第一感觉，一种和谐的激情。所有这些色彩都在您的血液里流动，不是吗？让人感觉顿时有了精神。我们生在真实的世界，我们成为自己，成为图画，要喜欢上一幅画，就得像这样细细品味，丧失意识……[36]
>
> 如果您在画中寻求文学性，或者对趣闻轶事、主题感兴趣，那您就不会爱他。画首先只表现，也只应该表现色彩，我厌恶那些故事，厌恶那些心理分析……应该用眼睛去看，是用眼睛……就是两种色调的交会，那里寄托了他的情感，那就是他的历史，他的真实，他的深刻。因为他是画家，注意既不是诗人，也不是哲学家。[37]

简单说，他认为，观看的时候，不要试图去辨识，才能有所发现。

从早期尼德兰绘画、威尼斯画派、维米尔到塞尚的历史延续性的定义，帕赫特强调的是"静谧凝视"逻辑，有时，他也用"设计原则"（Gestaltungs prinzip or the design principle）来加以定义，如前文所说，这是一种控制绘画和建筑的隐在视觉结构，不仅是一种可视形式，还涉及由作品的组织关系构成的系统，以及以

---

[36]《塞尚与加斯凯的对话》，见《具象表现绘画文选》，许江、焦小健编译，杭州：中国美术学院出版社，2002年，第33页。

[37] 同上书，第37页。

塞尚,《圣维克多山》,布面油画,65cm×81cm,1898—1900年

委罗内塞,《加拿家的婚宴》,布面油画,6.77m×9.94m,1563年

图像为基础的对比、框架和平面构成的视觉整体。"这个'设计原则'是进入作品的历史意义的钥匙,要比传统的图像学和风格方法更加切实和有效。"[38] 在泽德迈尔那里,这个设计原则被归结到一个来自克罗齐的"马齐奥",即"色块群"的概念。关于这一点,在前面章节中已做了说明。

其实,塞尚谈论自己的绘画时,也有类似说法。他说:

> 当我们不可避免地对黑白进行分析时,首先产生的抽象印象就像一个支点,既是眼的支点,又是脑的支点。我们不知所措,无法控制自己。在这个时候,我们将求助于那些令人赞叹的年代久远的作品,从它们那

---

[38] Christopher S. Wood, "Introduction", from Otto Pacht, *The Practice of Art History: Reflection on Method*, David Britt (trans.), London: Harvey Miller Publishers, 1999, p.11. 参见本书第256页。

塞尚,《穿红马甲的男孩》,布面油画,65.7cm×54.7cm,1888—1900 年

扬·凡·艾克,《持戒指的男人》,油画,22.5cm×16.6cm,1430 年

里,我们能找到一种鼓励,一种支持。就像在海里游泳的人抓到一块木板……

造化比我们的画更多彩,我只需要打开窗户,就能拥有世界上最美丽的普桑和莫奈……静物与人一样,同样丰富,同样复杂……理想的佳作,素描和色彩不再截然分开……我想要的是把人们用木炭笔画出的黑白画用色彩画出来。[39]

帕赫特和诺沃尼兹的"马齐奥"(色块群)概念,主要是在肯定绘画的二维平面性和它作为物的属性,同时,也提升了风景画和静物画作为平等和独立的画种的地位。但是,这并没有与所谓的现代社会的衰落征兆关联起来。泽德迈尔把"结构分析"提升为"艺术科学",主要依据来自于格式塔心理学,[40] 当然还有现象学。他要求观者面对作品时有正确态度,超越艺术的外在知识,而达到对作品本身的理解。这个过程有时是神秘化的,却也成了新维也纳学派的一个关键思想。从艺术意志到结构分析,"塑造的意志"开始变得与"存在"的理念等同,静观之眼引发的艺术法则,也可理解为对永恒和纯粹的存在的追求。

---

[39]《塞尚与加斯凯的对话》,见《具象表现绘画文选》,许江、黄小健编,第 59—60 页。
[40] Meyer Schapiro, "The New Viennese School" (1936), from Christopher S. Wood (ed.), *The Vienna School Reader: Politics and Art Historical Method in the 1930s*, pp.453-454.

此外,泽德迈尔、帕赫特所主张的"结构分析",是针对个别作品的"设计原则"的,而非所谓的时代风格的发现。艺术史家让自己的眼睛进入作品,达到"具体的观看"(configured seeing),陌生作品才会显示秩序。正如前文所说,传统风格史的最大问题在于,"观者所认识的并非拉斐尔本人,而是拉斐尔的样式"。与此同时,"任何个别作品都包含了自身逻辑,这个逻辑完全不是共性的感知方式或理论模式可以解释得清楚的"。[41]

## 四、具象情境主义

对新维也纳学派"艺术科学"的宏伟蓝图,夏皮罗提出了质疑。他认为,这些学者恰恰在艺术外部的知识方面显示出浅薄乃至错误。言下之意,他们的"第二层次"的对艺术本身的深度理解是可疑的。他列举了泽德迈尔中世纪艺术研究中的一些比较低级的错误,以及在形式解读上的含混模糊之处,并没有达到他所期望的精确的"艺术科学"的目标。

新维也纳艺术史家的文章,多半是"概要式的、机智的、非系统的和充满原创的洞察,未经检验的文艺的特点"。他还说,没有任何心理学家或物理学家团体会冒险宣布这些松散的文章是对严格的心理科学或物理学的贡献。[42]

对于帕赫特,夏皮罗也提出批评。他认为,帕赫特试图从作品的单一方面,即所谓的整体的主导原则,来推演所有方面。他的问题来自于对艺术的自律原则的教条,对15世纪的艺术原则的概念,作为一种稳定要素(constants)一直保持到现在。从历史上讲,这是形式主义和抽象的,这些原则的生命和持续性完全自主决定,独立于具体条件,这就陷入了黑格尔主义陷阱。并且,到底他所谓的"形式持续性"(formal constants)概念指的是什么并不清楚。这个概念来自于自然科学,在那里,它有精确的和可控的意义。在具体运用时,其至少有三层意思,首先是特定的美学品质在某个艺

迈耶·夏皮罗像

---

[41] 见本书第八章,第258页。
[42] Meyer Schapiro, "The New Viennese School" (1936), from Christopher S. Wood (ed.), *The Vienna School Reader: Politics and Art Historical Method in the 1930s*, pp.458-459.

术时期是主导性的，其他的则处在变化中；其次，艺术的形式原则；最后是艺术追求的目标。[43]

当然，夏皮罗在现代艺术问题上，也不认同潘诺夫斯基的看法。就学术史而言，帕赫特的"静谧凝视"与潘诺夫斯基的"隐秘象征主义"，其实代表了20世纪以来，关于北方文艺复兴起源和尼德兰绘画研究的两种不同价值取向，潘诺夫斯基坚持他一贯的对艺术创造活动的稳定知性结构的信念，即便在尼德兰绘画中，他看到的也还是内容性知识或观念的象征系统；而帕赫特则试图从艺术内部，从新的视觉逻辑和恰当的观看方式，即所谓"静谧凝视"出发，来认识这种新艺术。前者的现代性在于对北方艺术所经历的启蒙理性变革和历史进步的确认，而后者的现代性在于对北方艺术中的一种反现代的现代性的确认，一种从中世纪的符号象征系统中脱离出来、回归纯粹感知世界的诉求，一种让绘画还原为物的"真实"的诉求，这也预示了现代艺术观念中的北方艺术的根基，也许还预示了一种新的"世界艺术的"构想。

新维也纳艺术史学派的历史研究的视野，无疑回应了当时迅疾变化的艺术世界，特别是现代主义艺术的出现。对于维克霍夫和李格尔来讲，现代性意味着一种自然科学的态度，而这种态度导致了传统美学范式的悬置，这就需要把艺术中的纯粹视觉体验放到前台来。兰普雷说，李格尔在晚期著作中（之后是德沃夏克）把现代性视为一种异化空洞之感，认为如果想要克服这种感觉，就必须回归到内在的精神性。这种思想后来也出现在泽德迈尔那里，即他对现代艺术的抨击。不过，帕赫特没有把他的艺术史讨论延伸到当下的社会政治语境。作为犹太人，他当然是纳粹的反对者。我们也不可能把这种艺术史的见解差异，归诸进步与保守的文化态度的简单对立。为此，笔者曾写信给迈克·科勒（Michael Cole），询问他有关20世纪90年代以来对新维也纳学派思想的评价，以及克里斯托弗·沃德对帕赫特的推崇，他回答说，在看沃德关于帕赫特文章的时候，不要忘记，他是潘诺夫斯基《作为象征形式的透视》英文版的译者。

确实，艺术史学中的表现主义，常常带有美学化和批评化的倾向，寻求把作品的美学内涵与现实条件结合起来。它不是借助文本与图像的清晰类比，而是根据作品的直觉表现结构和相应美学体验，来建构艺术与社会现实的关联。他们把艺术或艺术事件直接当作文本来阐释。他们认为，艺术创造活动对现实政治、意识形态和人的感知方式，是有积极回馈和再塑造作用的，也就是说，艺术作品不

---

[43] Meyer Schapiro, "The New Viennese School" (1936), from Christopher S. Wood (ed.), *The Vienna School Reader: Politics and Art Historical Method in the 1930s*, p.474.

是对现实的反映,而就是现实本身。这个现实通常是用"具象性"或"具象的情境主义"来指称的,是一种图像的表现结构的发现和创造,既牵涉形式,也关乎艺术家如何运用各种各样的替代物,来创造一个历史与现实、记忆与想象交杂的具象世界,它处在过去、现在和未来的交接点上,具有一种意义的不确定性和开放性,更多地与接受过程、观者和创作者的主观感受、记忆和想象活动相关。而归根结底,其取决于作品中隐含的艺术的概念。

最后,笔者想用帕赫特的一段话来结束这个章节。他说:

> 要找到进入艺术作品的道路,就必须倾听,作品只有在我们有耳朵的时候,才向我们说话。同样,只有倾听艺术史本身,我们才会知道什么样的问题可以问,什么是不可问的。艺术史可以从外部接受刺激,诸如从图像学、文化社会学和艺术社会学等,但是这些东西,都属于艺术的辅助知识,艺术是不会用它们来定义个体的作品的。如果艺术感到必须服务于政治的、宗教的和社会的观念,那么,它的活力系统就会受到损坏,那些把一切事情都与外部原因联系起来的人,是无法理解内在必需性的活动的。学术不能屈从于世界上的任何权威,即便向那些最好的权威鞠躬也不行,学术只能忠诚于思想的"共同财富"(commonwealth)。[44]

---

[44] Otto Pacht, *Van Eyck and the Founders of Netherlandish Painting*, David Britt (trans.), p.210.

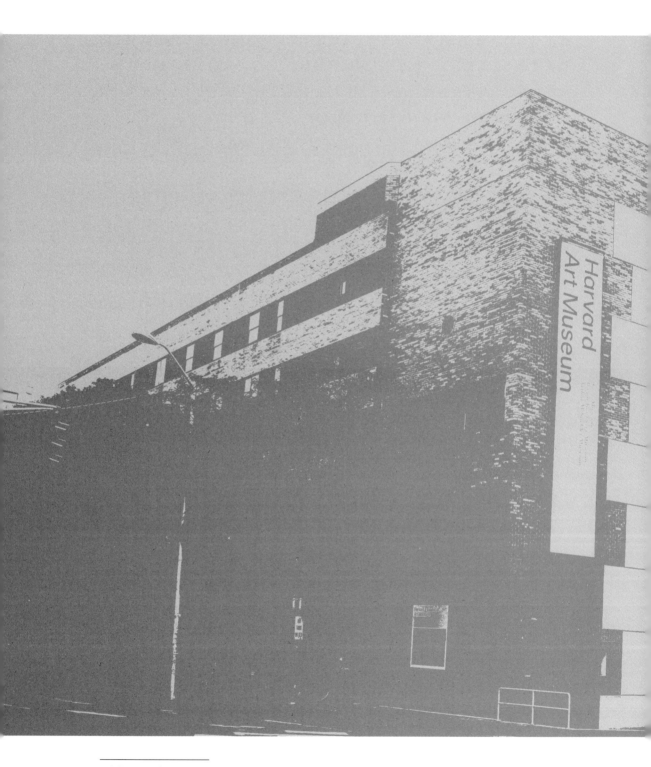

\* 本章内容所涉及的课题研究和写作,得到中国美术家协会 2009—2010 年度"中青年美术家海外研修工程"的资助。此外,在研究资料方面,本章获得了美国宾夕法尼亚大学美术图书馆(Fisher Fine Arts Library of the University of Pennsylvania)和普林斯顿大学马昆德图书馆(Marquand Library of the Princeton University)的帮助;普林斯顿大学艺术与考古系弗里德里克·马昆德艺术史专席教授托马斯·考夫曼为本章提供了资料线索,在此表示感谢。

第十章
20世纪初的美国艺术史学:『热情与超脱的结合』*

在美国，艺术史作为大学里的一个独立专业科系，20世纪后才开始得到发展，之前，主要与艺术品收藏鉴赏、基督教的艺术考古学及市民的道德和文化素养培养等相关。潘诺夫斯基（Erwin Panofsky）在《年代美国艺术史30年：一个欧洲移民的印象》("Three Decades of Art History in the United States: Impressions of a Transplanted European"）中，提到当时已成名的美国本土艺术史家有艾伦·马昆德（Allan Marquand，1853—1924）、查尔斯·卢夫斯·默瑞（Charles Rufus Morey，1877—1955）、弗兰克·J. 马瑟（Frank J. Mather，1835—1929）、阿瑟·金斯利·波特（A. Kingsley Porter, 1883—1933）、霍华德·布特勒（Howard C. Butler，1872—1922）、保罗·萨茨（Paul J. Sachs，1878—1965）等人。他认为，这些学者多是从古典语言学、神学、哲学、文学、建筑和收藏等领域进入艺术史，他们的研究带有强烈的专业实践色彩。[1] 此外，他也注意到，年轻一代学者的工作，诸如钱德勒·波斯特（Chandler R. Post）、沃尔特·库特（Walter.W. S. Cook）、菲斯克·金波（Fiske Kimball）、威廉·M. 伊文斯（William M. Ivins）、理查德·奥夫纳（Richard Offner）、朗舍勒·李（Rensselaer Lee）、迈耶·夏皮罗（Meyer Schapiro）、梅斯（Millard Meiss）和阿尔佛雷德·巴尔（Alfred Barr）等，都表现出了杰出才华。[2] 作为一位受邀访学，后又移居美国的德国学者，他对美国艺术史学界的情况相当熟悉，他认为，美国是一个比欧洲的气氛更轻松、研究条件更优越的地方。

构成20世纪早期美国艺术史研究主要力量的，除了潘诺夫斯基所说的这些20世纪初期就已崭露头角的美国本土艺术史学者外，另外一个群体是30年代初受纳粹政治迫害，或为躲避欧洲战争而移居美国的艺术史家，尤其是德国移民艺术史家。科林·艾舍勒（Colin Eisler）在《"艺术史"的美国风格，移民艺术史家的研究》('Kunstgeschichte' American Style. A Study in Migration）中，就1933年后的德国移民艺术史学者的情况进行了详尽调查和论述。[3] 这些学者初到美国，主

---

[1] Erwin Panofsky, "Three Decades of Art History in the United States: Impressions of a Transplanted European", *Meaning in the Visual Arts*, Chicago: Chicago University Press, 1982, p.324.
[2] Ibid., p.326.
[3] Colin Eisler, "Kunstgeschichte American Style. A Study in Migration", in Donald Fleming and Bernard Bailyn (eds.), *The Intellectual Migration: Europe and America 1930-1960*, Cambridge, Mass.: Harvard University Press, 1969, pp.544-629. 在这篇论文的附录中，作者提供了一个德国移民艺术史家的不完全的名单，共计76人（Ludwig Bachofer, Otto Benesch, Klaus Berger, Rudolph Berliner, Frederick A. Bernett [Bernstein], Richard Bernheimer, Margaret Bieber, Justus Bier, Wolfgang Born, Bernard von Bothmer, Dietrich von Bothmer, Edgar Breitenbach, Otto Brendel, Leo Bronstein, George Caro, Alexander Dorner, Lorenz Eitner, Hans Engel, Richard Ettinghausen, Else Falk, Philipp Fehl, Paul Frankl, Walter Friedlander, Gustav Gluck, Oswald Goetz, Adolph Goldschmidt, Carla Gottlieb, George M. A. Hanfmann, Julius S. Held, Hans Hesslein, Ernst Herzfeld, Hans Huth, Horst Janson, Adolph Katzenellenbogen, Emil Kaufman, Stephen Kayser, Ernst Kris, Richard Krautheimer, Trude Krautheimer-Hess, Karl Lehmann, LotteLenn, Jose Lopez-Rey, Antonio Morassi, Alice Muchsam, Gunther Neufeld, Alfred Neumeyer, Leo Olschki, Erwin Panofsky, Lotte Brand Philip, Adolph Plazcck, Edith Porada, Liselotte Pulvermacher Egers, John Rewald, Gertrude Rosenberg, Jacob Rosenberg, Alfred Salmony, Guido Schoenberger, Heinrich Schwarz, Berta Segall, Otto von Simson, Clemens Sommer, Wolfgang Stechow, Kate Steinitz, Charles Sterling, William Suida, George Swarzenski, Hans Swarzenski, Hans Tietze, Erica Tietze-Conrat, Charles de Tolnay, LionelloVenturi, Kurt Weitzmann, Edgar Wind, Emmanuel Wischnitzer-Bernstein, Heinrich Zimmer, Paul Zucker）。

要落脚在三所学校,首先是纽约大学美术学院(Institute of Fine Arts of New York University),在那里工作过的德国艺术史家包括潘诺夫斯基、沃尔特·佛里德兰德尔(Walter Friedlander)、理查德·克劳塞默尔(Richard Krautheimer)、理查德·艾丁豪森(Richard Ettinghausen)、卡尔·鲁曼(Karl Lehmann)、朱利斯·海德(Julius S. Held)等,另外两所分别是普林斯顿大学和哈佛大学。在普林斯顿的有潘诺夫斯基、保罗·弗兰克尔(Paul Franklin)、查尔斯·德·托内(Charles de Tolnay)、库尔特·威茨曼(Kurt Weitzmann)等;在哈佛及其所属的福格艺术博物馆(Fogg Art Museum)的有雅各布·劳森伯格(Jacob Rosenberg)、斯瓦岑斯基(Georg Swarzenski)、奥托·本内施(Otto Benesch)等。[4]

当然,美国其他大学和艺术机构也先后接受了一些德国艺术史家,例如:维也纳艺术史家汉斯·提泽夫妇(Hans Tietze and Tietze-Conrat)1939年移居美国,最初在俄亥俄州托列多艺术博物馆(Toledo Art Museum)担任一年的专职研究员,之后定居纽约。汉斯·提泽没有获得大学教职,主要是与一些博物馆和美术馆合作,诸如纽约大都会艺术博物馆、华盛顿国家美术馆等,直到1954年,也就是他去世的当年,才在哥伦比亚大学(Columbia University)获得讲授威尼斯艺术课程的机会;埃德加·温德(Edgar Wind)1942年移民美国,最初在芝加哥大学(Chicago University)任教,2年后进入斯密思学院(Smith College);阿尔佛雷德·纽曼伊尔(Alfred Neumeyer),1935年移居美国,在奥克兰(Oakland)的米尔斯学院(Mills College)任艺术史教授;艾米尔·考夫曼(Emil Kaufmann),30年代初移居美国,生活无着、非常贫困,仍致力于法国建筑史研究,直到1941年,才进入南加利福尼亚大学(University of Southern California)研究院工作,之后也到普林斯顿、哈佛、耶鲁和芝加哥大学讲学;维也纳策展人和摄影史家亨利希·斯瓦岑(Heinrich Schwarz),1940年定居美国,从事策展;鲁道夫·阿恩海姆(Rudolf Arnheim),1940年移居美国,最初在哥伦比亚大学广播研究所担任助理研究员,1943年进入纽约附近的萨拉·劳伦斯学院(Sarah Lawrence College),从事视觉心理学课程教学;艺术史家和建筑学家保罗·祖克尔(Paul Zucker),1937年被纳粹解雇后来到美国,在当时纽约所谓的"流亡大学"的社会研究新学院(New School for Social Research)承担教学工作;中世纪建筑史家亚历山大·多纳尔(Alexander Dorner),是德国20—30年代前卫艺术收藏界的领袖人物,1936年因反抗纳粹"颓废艺术展"受迫害,1937年移居法国,之后辗转到美国,在潘诺夫斯基和阿尔

---

[4] Udo Kultermann, *The History of Art History*, New York: Abaris Books, 1993, pp.228-229.

戈德斯密特在哈佛大学

弗雷德·巴尔的推荐下,1938年出任罗得岛设计学院(Rhode Island School of Design)艺术博物馆馆长,二战期间他在布朗大学(Brown University)工作。

20世纪30年代之后,德国移民艺术史家进入美国,对美国的艺术史及相关专业的学科发展产生了重要影响,也为二战后美国成为国际艺术史的学术研究和教育中心奠定了基础。不过,德国和美国艺术史学界的学术对话和交流,并非是在30—40年代这样一个特殊时期突然发生的。事实上,早在1931年秋,潘诺夫斯基受邀访美之前,两个国家就已建立了稳定的学术交流和对话渠道。[5] 尤其是20年代后半期,比如,1927—1928年间,德国另一位重要艺术史家戈德斯密特(Adolph Goldschmidt),曾到哈佛大学及所属的日耳曼博物馆(Germanic Museum)[6]和福格艺术博物馆讲学。他用英语演讲,介绍德国的"艺术科学"(Kunstwissenschaft),尤其是"风格批评"(Stilkritik)的方法,受到美国学者的普遍欢迎。[7] 1931年,他再次来到美国,接受普林斯顿大学授予他的荣誉博士学位。潘诺夫斯基1931—1933年间,奔波于纽约和汉堡间讲学,他到美国不是避难的移民身份,而是受邀访问的客人。此外,两个国家大学间的学者和学生互换交流也得到开展。

一战前后,美国艺术史的教育和研究中心,主要是在普林斯顿和哈佛两所学校,它们建构了比较齐全的艺术史本科和研究生教学课程,两所学校的一些主要艺术史学者也多有德国学术背景,表现出一种把德国的"艺术科学"传统与美国专业实践原则结合起来的特点,这是30年代以后德国和美国艺术史合作与交融的一个前提。普林斯顿大学艺术与考古系的托马斯·考夫曼(Thomas DaCosta Kaufmann)在2009年发表的《美国声音——美国早期艺术史学和接纳德裔艺术史学家情况的几点认识》[8],其结合文献档案资料,就美国早期艺术史,特别是普林斯

---

[5] Kathryn Brush, "German Kunstwissenschaft and the Practice of Art History in America After World War I: Interrelationships\Exchanges\Contexts", *Marburger Jahrbuch Fur Kunstwissenchaft*, 26, B.d.: 8.
[6] 这座博物馆是在1903年正式建成开放的,是一家专门展示欧洲德语国家文化和艺术的博物馆。另外一家同类性质的博物馆,建在纽约一座靠近大都会博物馆的豪华公寓大楼内,叫"新画廊"(Neue Galerie)。
[7] Kathryn Brush, "German Kunstwissenschaft and the Practice of Art History in America After World War I: Interrelationships\Exchanges\Contexts", Marburger Jahrbuch Fur Kunstwissenchaft, 26, B.d.: 17.
[8] Thomas DaCosta Kaufmann, "American Voices. Remarks on the Earlier History of Art History in the United States and the Reception of Germanic Art Historians", *Journal of Art Historiography*, No.2 (Jun., 2010).

顿大学的情况，进行了详尽说明，中间涉及体制建设、学脉源流、学术倾向和身份认同等多方面问题。[9] 此外，卡伦·米歇尔（Karen Michels）、温德兰德（Ulrike Wendland）、玛利莲·莱文（Marilyn Aronberg Lavin）、瓦德·考恩（Wanda M. Corn）等学者也从不同角度对早期美国艺术史学的发展历史进行了回溯和阐释。[10]

哈佛大学福格艺术博物馆，1927年

普林斯顿大学的艺术博物馆、艺术和考古系原大楼（建于1888年，1963年拆除）

普林斯顿大学艺术与考古系

---

[9] 笔者已将此文翻译成中文，刊登在中国美术学院学报的《新美术》2011年第2和第3期上。
[10] Karen Michels, *Kunstwissenschaft: deutschsprachigeKunstgeschichteimamerikanischen Exile*, Berlin: Akademieverlag, 1999; Ulrike Wendland, *Biographisches Handbuchdeutschsprachiger Kunsthistorikerim Exile*, Munich: Saur, 1999; Lavin Marilyn Aronberg, *The Eye of the Tiger: The Founding and Development of the Department of Art and Archaeology, 1883-1923*, N.J.: Princeton University, Department of Art and Archaeology and Art Museum, 1983; Wanda M. Corn, "Coming of Age: Historical Scholarship in American Art", *Art Bulletin*, 70 (Jun., 1988): 188-207.

# 一、普林斯顿大学：马昆德和默瑞

美国艺术史走向专业化的一个标志性事件，是1913年美国大学艺术协会（College Art Association of America）的成立，而在普林斯顿，这一年也建立起了艺术史论文资料索引库，这个学校的第一个艺术史博士学位点是在1911年和1917年间建立起来的，期间的大部分学位论文选题都是关于中世纪的，这与19世纪晚期德国和法国的艺术史前沿研究情况相呼应。在普林斯顿，艺术类课程的设置可追溯到1832年，考古课程第一次出现在1831年，主题是罗马古物研究；1843年到1868年，艺术类课程是古典学的一个部分。普林斯顿大学的艺术与考古系（Department of Art and Archaeology）的正式创办是在1882年，阿伦·马昆德是创办者之一，也担任了这个系的教授。[11] 他出生于美国的一个富豪之家，父亲是银行家，也是艺术收藏家，兼任纽约大都会艺术博物馆董事。马昆德大学时代所受的教育主要是神学、逻辑学和拉丁语，1877—1878年他在柏林大学学习神学，1880年在新成立的霍普金斯大学（Johns Hopkins University）获得博士学位，1881年进入普林斯顿大学，1905年起担任艺术与考古系主任，此外他还长期兼任普林斯顿大学艺术博物馆馆长。

马昆德最初教授希腊艺术课程，他的第一本著作《希腊建筑》（Greek Architecture）[12]，是在1909年出版的，全书分为六个章节，即材料和结构、建筑形式、比例、装饰、构图和风格、历史文物等，旨在客观描述和解析希腊古典建筑的外在结构形态。他的成名作是对15世纪意大利著名雕塑世家罗比奥家族的艺术的系列研究，包括三部分。其中，《德拉·罗比奥家族艺术在美国》（"Della Robbias in America"），发表于1912年，就美国收藏的卢卡·罗比奥（Luca Della Robbia）、安德烈·罗比奥（Andrea Della Robbia）、乔万尼·罗比奥（Giovanni Della Robbia）以及疑似与罗比奥家族相关的作品，进行风格分析和比对，鉴别和区分三人的作

艾伦·马昆德像

---

[11] "Art, Archaeology and Architecture at Princeton: A Statement of the Purposes and the Plans of the Department of Art and Archaeology and the School of Architecture at Princeton University", Princeton University: Marquand Library, 1926.
[12] Allen Marquand, *Greek Architecture*, New York: The Macmillan Company, 1909.

品。马昆德的分析方法源于莫雷利（Giovanni Morelli），即通过细节和某些特定图式、母题辨认，来确定作品的归属。不过，他也表现出把作品形式特征与创作者某个年龄段的情感气质和生活状态联系起来的倾向，以此作为风格分期的依据。比如，他在描述"阿尔特曼藏品"（Altman Collection）中的《圣母玛利亚》时是这样说的："卢卡·德拉·罗比奥创作这件作品时，应是情窦初开的，一位羞怯的年轻女郎会对他产生强烈的吸引力，作品中的优雅线条和造型，包括那些精微细节都得到了异乎寻常的观照。"[13]

这本书的另一个主题是罗比奥作品中的徽章（Heraldry），这项研究起因于鉴别罗比奥派作品时，缺乏足够的历史文献资料支持，而只能依靠单一的风格证据，结论往往单薄。马昆德发现，在罗比奥派作品中，武器表面的装饰常被忽略，这些东西通常被安置在祭坛（altarpieces）上，或者是在意大利城镇的市政厅里，作为官方纪念物，反映了托斯卡纳地区的贵族政治、宗教和日常生活，其铭文大都有明确时间，可帮助学者确定作品的创作年代。他在研究中，也非常注意辨别盾牌、花环、铭文的构型特征。

1914年，马昆德又出版了对卢卡和安德烈雕刻的研究著作《卢卡·德拉·罗比奥》（Luca Della Robbia）和《安德烈·德拉·罗比奥》（Andrea Della Robbia）。前者是"作品总目"（Catalogue Raisonne），从1430年到1480年，以十年为单位，分为五个风格阶段，包括图像内容释读、风格辨别和表现手法的分析，以及依据文献对某些历史事实的推断，还带有社会的视野。该书最后一章，是对卢卡·罗比奥样式的作品的调查。事实上，对罗比奥的研究是有一些文献资料可资参考的。1427年之后，佛罗伦萨通过法律，规定所有市民都须申报财产，作为收税依据。这些征税档案给后来的艺术史家了解罗比奥的家庭生活、社会关系提供了资料。作者是在引言部分，利用这些材料，勾画了雕刻家生活的方方面面，比如，他的家庭族谱，他的主要赞助人是大教堂歌剧院（Opera del Duomo），也曾为其他教堂工作过，如佛罗伦萨圣皮耶罗·马乔雷教堂（S. Piero Maggiore）、圣皮里诺教堂（S. Pierino），乌尔比诺（Urbino）圣多米尼克教堂（S. Domenico）等。卢卡最具创造性的成就是他那些白色的和多彩瓷釉的陶瓷人物雕像。

马昆德还结合作品和历史文献的研究，对卢卡的个性进行生动描述。他写道，卢卡是一个单纯和直接的人，忠于他的家庭、雇主和所在城市。他的作品与其所承担的功能是匹配的，他的美感是自然的，没有陷入那种片面的真实的描摹中。尽管

---

[13] Allan Marquand, *Della Robbias in America*, first published in N. J.: Princeton University Press, 1912; New York: Hacker Art Books, 1972, p.7.

面对妇女时,他保持了复杂的矜持态度,但对孩子却是真诚的喜悦。他没结婚,像僧侣一样过活,但也没有真正成为僧侣,而是和他的侄儿、侄女生活在一起。1482年去世时,他的侄儿已把他开创的上釉陶瓷雕塑变成了一个很大的产业。[14] 1922年,马昆德出版的《安德烈·德拉·罗比奥和他的作坊》(Andrea Della Robbia and His Atelier)也是一项专门研究。安德烈一共生养了十二个孩子,其中五个继承了他的行当。从一开始,他作坊的订货量就很大,要靠帮手才能完成,后世学者要把他五个孩子的风格与他本人的风格区别出来是非常困难的。实际研究中,马昆德一方面借助行会的档案资料、本人遗嘱、纳税报表等,勾画了从14世纪初到17世纪中晚期罗比奥家族详尽的谱系;另一方面,他依据现存作品,进行细致的风格比对,鉴识安德烈的手笔。他认为,安德烈本人的雕刻风格带有明显的装饰特点,相对于卢卡,安德烈更关注形式而不是色彩,把装饰放在了表现的最前面,总喜欢在任何可能的地方做一些强化优美感的修饰和点缀;而在构图上,只满足于最简单的平衡,通常由一个中心人物和几个地位相同的背景人物构成。安德烈的圣母不再是农妇形象,而呈现出贵妇人的面貌,并且,他也不喜欢蓝眼睛,而喜爱黑色的。[15]

1924年,马昆德去世,接替他出任普林斯顿大学艺术与考古系主任的,是中世纪艺术史教授查尔斯·卢夫斯·默瑞。默瑞最初也是通过古典考古学和语言学研究接触德国学术成果的。他为人严谨,曾在罗马的美国学校工作过三年,最早的论文是关于基督教石棺雕刻的研究("The Christian Sarcophagus in S Maria Antiqua",1905),与德国学界也有深度交往,他的学生艾尔·鲍德温·史密斯(Earl Baldwin Smith)曾为学位论文到维也纳,与斯特拉戈沃斯基(Josef Strzygowski)进行讨论。默瑞的注意力是在收集、整理、编目和分析中世纪早期基督教艺术图像。1917年,他在普林斯顿大学建立基督教艺术图像志索引(iconographic

默瑞像

---

[14] Allan Marquand, *Luca Della Robbia*, first published in N. J.: Princeton University Press, 1914; New York: Hacker Art Books, 1972,p.xxxii.

[15] Allan Marquand, *Andrea Della Robbia and His Atelier*, first published in N. J.: Princeton University Press, 1922; New York: Hacker Art Books, 1972, p.xvii.

index of Christian Art），[16] 这也是美国艺术史进入专业研究的一个标志性事件。他最具开创性的成果是 1924 年出版的《中世纪风格的源泉》（Sources in Mediaeval Art），潘诺夫斯基认为这本书类似于开普勒对天文学的贡献。30—40 年代，他先后出版了一系列综述性的中世纪艺术著作，其中，比较重要的有 1935 年的《基督教艺术》（Christian Art）和 1942 年的《中世纪艺术》（Mediaeval Art）、《早期基督教艺术》（Early Christian Art）。

撰写《基督教艺术》是因为当时英语世界没有一本适用的中世纪艺术概览书籍，默瑞采取传统风格

普林斯顿大学基督教图像志研究中心

史写法，全书分为五章，从罗马帝国时期的基督教艺术诞生，写到拜占庭、罗马式、哥特式和文艺复兴时代的基督教艺术。不过，他也没有把这本书变成风格更替流水账，而是重在阐释中世纪艺术家表现那些耳熟能详的宗教主题的方法，以揭示其中的精神态度。

默瑞认为，中世纪基督教艺术包含了两股观念和精神力量的交锋：一是希腊古典理想主义，用他的话说，就是"以一种睿智地与现实世界保持距离的严峻态度，形成了把经验转换为观念的本能"；二是"从来就没有做到以希腊式的冷静态度而从现实生活的情境中摆脱出来，它所探寻的是具体的和个性的世界，并且充满了信仰的热情和直觉"[17]，这种精神态度，默瑞称之为"现实主义"（realism），较之希腊的古典理想主义更难以把握。他是这样解释的：

> 现实主义者是那些只愿意领略具体事物，但同时又能直觉把握这个具体事物蕴含的普遍意味的人，因此，现实主义不仅探索特殊事物，同

---

[16] 2012 年 10 月，科勒姆（Colum Hourihan）博士（时任普林斯顿大学基督教图像志研究中心主任）到访北京和杭州，在中国美术学院图书馆做了"普林斯顿大学的中世纪艺术史与基督教艺术图像志中心的过去和未来"的讲座，讲座文本由中国美术学院图书馆编印，名称为 Beijing Lectures of the Library of China Academy of Art。
[17] Charles Rufus Morey, Christian Art, Mass.: Norton Library, 1958, pp.1-2.

时也探寻普遍性，只是这个普遍性不是作为一种界定明确的类型，不是观念地构想出来的，而是作为某种未知的、不明晰的和浪漫的延展的东西，它引向一个无限遥远的目标。[18]

正是这种内在于中世纪基督教建筑的现实主义，导致了哥特式风格的产生，并在法国北部地区达到发展巅峰。其实，莫瑞所说的现实主义就是一种表现主义，与德沃夏克的《作为精神史的美术史》表达的观点是基本一致的。

默瑞《中世纪艺术》中，那个时代的艺术被视为以基督教信仰为支撑的统一体。尽管现象纷杂多样，分布地域也远远超出欧洲范围，但基督教信仰作为一切思想和文化表达的主要力量，控制着人们精神生活的基本方面，超越种族、语言和地域，渗透在日常生活的进程中，甚至是最微不足道的行动都会被赋予宗教意义。这个基础上，默瑞提出了构成中世纪艺术表达模式的三个基本要素：希腊罗马传统的"自然主义"（hellenistic naturalism），这是基督教艺术所借助的最初的表达媒介；东方的深邃沉思，这里的东方主要指晚期罗马帝国时代的近东地区，埃及、巴勒斯坦、叙利亚、美索不达米亚和波斯；蛮族积极而凌厉的神秘主义，那是在5世纪后进入罗马帝国境内的。[19] 这三个要素，首先是指三种不同的精神生活态度，

哈佛大学艺术史与建筑系

---

[18] Charles Rufus Morey, *Christian Art*, p.46.
[19] Charles Rufus Morey, *Mediaeval Art*, Binghamton: Vail-Ballou Press, 1942, p.6.

同时，默瑞也把它们归结到形式和风格层面，即视觉形式创造与作为精神表现形态的宗教和哲学间存在结构的相似性。他也采用"莫雷利式"的细节分析，来说明中世纪艺术的阶段性和整体的统一。事实上，他把整个中世纪时代分为六个阶段，每个阶段都包含一个主导精神要素。比如，早期基督教时代是因为"超验的精神因素"（transcendental factor）消解了古典风格；拜占庭艺术浸润着"沉思的神秘主义"（contemplative mysticism），继承了希腊古典文化的知性传统，却压制了古典艺术的造型渴望；罗马式艺术是蛮族的"积极的神秘主义"（positive mysticism），盛期哥特式时代则进入到一种"经院主义综合"（scholastic synthesis），晚期哥特式预示了"现实主义运动"（realistic movement）的到来。

默瑞的晚期著作，着眼于阐释自己中世纪艺术研究的基本原则，表现出与近代德意志文化史和艺术史学传统的关联。他是美国大学艺术协会（CAA）创始人之一，1918年成为普林斯顿的教授，1924年到1945年间担任大学的艺术和考古系主任。他离职后，接替他的是德国移民艺术史家库尔特·威茨曼。默瑞在西方艺术史学界的影响很大，他的学生中间，有很多人成了重要的中世纪艺术史专家，包括阿尔波特·M.弗雷德（Albert M. Fried）、恩斯特·德·瓦德（Ernest De Wald）、弗里德里克·斯托赫曼（W. Frederick Stohlman）、唐纳德·D.艾格特（Donald Drew Egbert）和海伦·沃德茹夫（Helen Woodruff）等。另外，纽约现代艺术博物馆的第一任馆长阿尔佛雷德·巴尔也是他的学生，从事俄罗斯圣像研究。[20]

## 二、哈佛大学：金斯利·波特和萨茨

哈佛大学美术系（Department of Fine Arts）第一任教授是查尔斯·艾略特·诺顿（Charles Eliot Norton, 1827—1908），他的学术背景与意大利、法国和英国的联系更紧密一些，但对德国艺术史学也有所了解。1855—1857年，他在欧洲游历期间，在瑞士结识了艺术批评家约翰·拉斯金（John Ruskin），受后者的影响，投身于文学和艺术批评的写作。19世纪60年代晚期，他在意大利和英国各地游历考察；1871年，定居德累斯顿；1872年，他的妻子因难产去世，他只身回到美国，1873年起，担任哈佛大学第一任艺术讲师。他在哈佛开设的讲座的主题，多涉及

---

[20]〔美〕方闻、谢柏轲：《问题与方法：中国艺术史研究答问》（上），刊载于《南京艺术学报》（美术与设计版），2008年第3期，第29页。

查尔斯·艾略特·诺顿像

意大利中世纪教堂及但丁诗歌等,其中,最有名的一个课程叫作"文学的美术史"(The History of the Fine Arts as Connected with Literature)。他偏向于以道德价值观对艺术史进行阐释,在这一点上,与拉斯金一脉相承。潘诺夫斯基曾谈到,诺顿的儿子形容其父亲的讲座,是在"用古代艺术品的形象来阐释现代道德"[21]。

不过,查尔斯·艾略特·诺顿也是美国早期艺术史学科的重要奠基人之一。1879年,他在波士顿创办美国考古学会(Archaeological Institute of America);之后不久,又在罗马创办罗马美国学院(America Academy in Rome);他的哈佛讲座文本1891年以《古代艺术史》(History of Ancient Art)之名结集出版。研究方法上,他基本还是承袭意大利和英国艺术史学中的鉴定学(connoisseurship)传统,对德国的"艺术科学"观念基本是回避的。这也对哈佛的一些学生产生影响,比如,贝伦森(Bernard Berenson)和亨利·亚当(Henry Adams)等,前者成为著名的意大利文艺复兴艺术鉴定家,后者在法国和英国中世纪艺术研究和介绍方面取得成就。他的其他一些比较出名的学生,有福布斯(Edward Forbes)、萨茨、波斯特(Ranthon Post),以及其儿子理查德·诺顿(Richard Norton)等。

第一次世界大战之前,哈佛大学与德国艺术史学界和文学界是存在学术联系的,只是这种联系不在艺术系,而在哈佛的一位德裔文学史教授库诺·弗兰克(Kuno Francke)那里。1897年,他在哈佛发起创办日耳曼博物馆运动,并得到当时德国皇帝威廉二世(Kaiser Wilhelm II)的支持。1903年,他出任了这个新创办的日耳曼博物馆馆长。此博物馆主要是收藏和展示全尺寸的经典艺术名作的复制品,当时带有宣传日耳曼文化的目的。后来,此馆重新更名为布叙-莱辛格博物馆(Busch-Reisinger)。1907年,弗兰克还从波恩大学(University of Bonn)邀请艺术史教授保罗·克莱蒙(Paul Clemen, 1866—1947)到哈佛主讲德国中世纪艺术和现代艺术。不过,他用德语演讲,影响只局限在德美文化交流圈子里,而不像后来的戈德斯密特讲座,引发美国学界对德国"艺术科学"研究方法的关注。

---

[21] Erwin Panofsky, "Three Decades of Art History in the United States:Impressions of a Transplanted European", *Meaning in the Visual Arts*, Chicago: Chicago University Press, 1982, p.324.

第一次世界大战之后，美国与德国艺术史学界的交流是通过一些学者的个人活动展开的，这方面，哈佛大学中世纪艺术史学者金斯利·波特发挥了重要作用。布罗叙认为："1918年后的困难岁月里，艺术史法则如何在美国和德国确立起来，要理解这一点，金斯利·波特是一个关键人物。"[22] 她谈到，1920年，波特进入哈佛大学艺术系后，致力于"德国艺术史学"的体制建设，与德国主要出版商建立联系，向德国艺术史家，诸如威廉·福格（Wilhelm Voge）、戈德斯密特和保罗·克莱蒙等征询意见，还把

金斯利·波特像

自己1923年出版的著作《朝圣路上的罗马式雕塑》（Romanesque Sculpture of the Pilgrimage Roads）寄给一些著名的德语国家艺术史家，如沃尔夫林、斯瓦岑斯基等，以便同德国学者交流和互动。[23] 他是这个时期美国学者中，最强烈地表现出在知性层面上学习和吸收德国艺术史观念和方法的人。[24]

与马昆德一样，金斯利·波特也出生于富豪之家，他的父亲是康涅狄克州的一位银行家。最初，他想要成为一名律师。据说1904—1906年间，他在欧洲的一次夏季旅行中，站在法国康坦萨斯大教堂（Countances Cathedral）前，突然间灵光一闪，好像灵魂出窍，回过神来，意识到自己是成不了律师的。回纽约后，他就决定进入哥伦比亚大学建筑学院（Columbia School of Architecture）[25]，专攻建筑史。他花费数年时间在欧洲旅行，实地勘察和拍摄中世纪建筑，在25岁时就独立完成了第一部著作《中世纪建筑：起源和发展》（Medieval Architecture: Its Origins and Development）；两年之后，1911年又出版《伦巴第和哥特式拱券的结构》（Construction of Lombard and Gothic Vaults）一书；此外，第一次世界大战爆发前，他还出版了《伦巴第建筑》（Lombard Architecture）。

一战之后，他决定全身心投入考古和写作中，同时也接受了哈佛大学提供的艺术系教授的职位。他最著名，同时也最富争议的著作是1923年出版的《朝圣路

---

[22] Kathryn Brush, "German Kunstwissenschaft and the Practice of Art History in America After World War I: Interrelationships\Exchanges\Contexts", *Marburger Jahrbuch Fur Kunstwissenchaft*, 26,B.d. (1999): 12.
[23] Ibid., pp.13-14.
[24] Ibid., p.16.
[25] Lucy Kinsley Porter, "A. Kingsley Porter", *Medieval Studies in Memory of A. Kingsley Porter*, Vol.1, Whilhelm and R. W. Koehler (ed.), Cambrideg, Mass.: Harvard University Press, 1939, p.xi.

上的罗马式雕塑》[26]。这部历时八年完成的十卷本著作，其中的九卷是他实地拍摄的雕塑作品的图版，一卷为文本，主题是12、13世纪法国、西班牙和意大利的罗马式雕塑。这个领域，当时学者少有涉足。波特沿朝圣路实地勘察、拍摄照片，以田野考古的方式展开工作，对朝圣路上主要城镇的罗马式雕塑进行系统记录、校注和整理。全书以地区分卷，罗马式教堂的门楣、柱头、祭坛、壁龛装饰雕刻等是记录的重点，大型门楣浮雕和重要人像雕刻包括了整体和局部的照片，一共汇集了1527幅插图。他在这本书中提出了对法国南部、西班牙北部罗马式雕塑的许多新认识，其中一些见解直接与法国著名中世纪艺术史家埃米尔·马勒（Emile Male）对立。波特认为，罗马式雕塑风格的扩展就像中世纪诗歌一样，是不知道什么国家疆界的，它们就像朝圣者队伍一样在欧洲各地流动和扩散。

事实上，他在拜占庭艺术研究方面也做了大量工作，这项研究成果却因为他在希腊旅行期间，一个保存了2000张资料照片和所有拜占庭艺术笔记的箱子被窃而受到巨大挫折，这个计划中的拜占庭艺术著作最终未能出版。在晚年，他沉浸于爱尔兰古代艺术和语言的研究中。《爱尔兰十字架及其文化》(*The Crosses and Culture of Ireland*) 是他最后的著作。这本书其实是对《朝圣路上的罗马式雕塑》提出论题的延续，即在古典时代之后，直到12世纪之前，欧洲是否存在纪念性的石质雕塑。许多考古学家对此持怀疑和否定态度。波特认为，哪怕浮光掠影地了解一下爱尔兰十字架雕刻，那么，这种怀疑和否定就该偃旗息鼓。[27] 他关注的是十字架雕刻的图像志，以及爱尔兰宗教艺术对欧洲大陆的影响，他试图追踪十字架雕刻中的那些神秘形象与当时爱尔兰民间歌谣、圣经主题、古代神话及周边地区的传说的关系。他居住在爱尔兰北部大西洋的一个小岛上，1933年失踪，被认为是溺水身亡了，但他的尸体一直没有找到。

波特的许多学生后来也成为中世纪艺术史和考古学方面的重要学者，其中包括考古学家肯尼斯·约翰·康特（Kenneth John Conant）、西班牙建筑史学者沃尔特·莫利·怀特希尔（Walter Muir Whitehill）、艺术收藏家和博物馆学者麦克希内（McIlhenny），当然，还有著名的中世纪和现代艺术史学家迈耶·夏皮罗[28]。

就研究方法论而言，波特是遵循德国"艺术科学"传统的，即实地勘察作品，

---

[26] Arhur Kingsley Porter, *Romanesque Sculpture of the Pilgrimage Roads*, first published in 1923; New York: Hacker Art Books, 3.Vol., 1969.
[27] Arhur Kingsley Porter, *The Crosses and Culture of Ireland*, New Haven and London: Yale University Press, 1931, p.3.
[28] 夏皮罗的博士论文1931年发表在《艺术通报》上，题目为《莫萨克的罗马式雕塑》("The Romanesque Sculpture of Moissac")，*Art Bulletin*, 13 (1931): 248-351, 464-531.

通过全部对象的实体来说话,也就是文化或艺术生命体的"遗物全集"(corpora)[29]的概念,这是一个方面;另一个方面,在探察和分析这些实物时,不要被现实的目的所支配,而要保持客观态度,只有这样,才能从考古活动中真正获得知性愉悦。1924年,他用德文撰写了一篇《艺术与科学》("Kunst and Wissenschaft")的论文,发表在莱比锡出版的《现代"艺术科学"自述》(*Die Kunstwissenschaft der Gegenwart in Selbsdarstellungen*)上。[30] 他认为,法国中世纪学者的田野考古方法存在很多问题,尤其是考古分类学上的民族主义体系不是依据文物勘察的第一手资料,而是先在地设定民族观念。这种循环论证的结构,其实是为了提升法兰西民族的荣光,这会扭曲历史事实。他寻求在德国学术中获得思想和方法论的支持,即首先从现象入手。德国近代艺术史的科学方法,即所谓"风格批评"(Stilkritik),是落脚于对象本身的细致考察和分析的。这种方法对中世纪艺术品大多是匿名的情况特别有效。对作品的物理特性的系统和严谨的研究,是能够产生重要的信息的。

其实,波特早年著作就已表现出方法论上与德国艺术史学传统的联系。他的《中世纪建筑史:起源和发展》的重点,放在了欧洲中世纪建筑中那些具有延续性的建筑形制、样式的研究上,带有明显的对建筑样式、风格及其特定母题的跨民族、跨地域的自律发展构想。除第一章就中世纪建筑古典因素所作的概述外,全书侧重于对中世纪建筑的阶段性和地方性风格样式的起源和演化的过程和机制进行讨论,诸如早期基督教风格、拜占庭样式、加洛林时期的建筑、伦巴第和诺曼人的建筑、法国罗马式建筑、罗马式向哥特式转型、法国北部的盛期哥特式建筑、火焰式风格等。写作方式上,波特不是简单地描述和分析建筑结构、材料、空间布局等一般特点,而是突出中世纪建筑史中的一些关键事件和现象。比如,第四章加洛林王朝,首先,交代这个时期建筑的历史条件,即古典的、东方的和蛮族的建筑风格的混杂发展;其次,对6至8世纪前后法国、意大利地区的经济条件进行说明;而在建筑方面,确定了两个重点:一是加洛林王朝文艺复兴建筑及其衍生的地方和民族建筑的样式;二是宗教建筑的形制和结构,这部分内容又与对当时教会组织、财富和权力的历史分析联系在一起;此外,对这个时期宗教建筑中的一些对后来产生重要影响的构件和结构,诸如立面塔(facade tower)、地下室(crypt)、

---

[29] 拉丁文,形容词为 corporeus,原意指 composed of flesh/fleshly,或者 belonging to the body,动词指 to make or fashion into a body, to furnish with a body。衍生意义为 of a picture,或者是 to make a body or corpse,例如指 to kill。这个词语的主要意思与生命体死亡之后留下的物质实体有关。
[30] 参见 Lucy Kinsley Porter, "Bibliography", *Medieval Studies in Memory of A. Kingsley Porter*, Vol.1, Whilhelm and R. W. Koehler (eds.), p.xxi。

回廊（ambulatory）等，也有专门讨论。总体上，他认为，建筑史与政治史一样，仅仅了解战争胜负、国王更替流水账，无助于真正理解历史，重要的是把握那些对未来产生影响的事件，了解这些事件的内在意义，建筑史也同样如此。[31]

波特对欧洲艺术史的认识，基于一种美国式的整体视野，民族界限在他那里是没有多少实际意义的。他把德国的"艺术科学"方法用于西班牙中世纪艺术研究时，没有民族主义思想负担，德国学术方法的中性化，消解了日耳曼民族精神世界的想象，这是德国"艺术科学"在美国转型的一个重要方面。

1928年，他在《西班牙的罗马式雕刻》（Spanish Romanesque Sculpture）中，开宗明义地谈到了考古学方法问题。他说，就考古而言，真正重要的不在于达到某个目标，而在于发掘过程；不在于考古揭示的事实具有何种实际效用，而在于它是纯粹美学愉悦的副产品，这才赋予考古以正当性。[32] 这本书是依据他历年积累的考古材料，尤其是西班牙材料写成的，采用编年方式，从10世纪前后西班牙前罗马式雕塑开始，一直到12世纪晚期。波特对西班牙罗马式雕刻的关注与他对当时的一个学术成见的质疑相关，这个成见认定，从5至6世纪罗马帝国衰亡，到12世纪的600—700年间，欧洲大型纪念性石质雕塑传统彻底中断了。他获得的考古资料显示，大型纪念性石雕传统在这个时期的西班牙仍然得到延续。事实上，西班牙11至12世纪罗马式雕刻的巅峰，代表了中世纪欧洲雕塑的伟大传统，这种深受古典和东方影响的浪漫的艺术样式，要到欧洲大陆哥特式风格崛起时，才真正走向终结。

在哈佛大学，保罗·萨茨（Paul J. Sachs）也是一位在艺术史和艺术博物馆建设方面发挥重要作用的学者。他出生于纽约的一个犹太银行家族，1915年秋，在时任哈佛大学福格艺术博物馆馆长爱德华·福布斯（Edward W. Forbes）的推荐下，从纽约来到波士顿的剑桥，担任馆长助理一职。在这之前，他并无博物馆工作经历，他的父亲希望他能步自己后尘，做银行家，他却表现出对艺术史的浓厚兴趣。

萨茨从早年开始收藏各类艺术品，特别是素描，并捐献给福格艺术博物馆。1927年，他成为哈佛大学艺术系教授；1933—1944年间，担任艺术系主任。萨茨在学校里承担了多重角色，诸如收藏顾问、教师和行政领导等，并能让这些不同角色协调妥帖；潘诺夫斯基对萨茨的慷慨赞助和娴熟的社会活动能力留下了深刻印象。[33]

---

[31] Arhur Kingsley Porter, *Medieval Architecture: Its Origins and Development*, first published by the Baker and Taylor Company, 1909; reprinted by Yale University Press, 2003, p.vi.
[32] Arhur Kingsley Porter, *Spanish Romanesque Sculpture Preface*, first published 1928; New York: Hacker Art Books, 1969.
[33] Agnes Morgan, "Introduction", *Memorial Exhibition: Works of Art from the Collection of Paul J. Sachs*, Harvard University: Foggy Art Museum, 1965, p.8.

萨茨的艺术史研究和教学带有收藏家趣味，注重作品的美学品质和格调，这在他1940年的《福格艺术博物馆素描》（*Drawings in the Fogg Museum of Art*）和《现代版画和素描：现代素描手法指南》（*Modern Prints and Drawings: A Guide to a Better Understanding of Modern Draughtsmanship*）中都有所反映。

保罗·萨茨像

前一本著作是他与博物馆的素描保管人阿格尼斯·摩根（Agnes Mongan）共同撰写的。编写这本素描集的目的是为了给学生提供艺术史鉴定研究的范例，指导学生养成将客观准确的描述与个人美学感悟有机结合的学习和研究态度。

萨茨认为，把握作品的美学品质和格调是成功收藏家的要旨。收藏家要有一双训练有素的眼睛、敏锐的鉴定力和判断力。一般的艺术史学者，通常习惯于同各种历史资料打交道，与收藏家和鉴定家依靠对鉴赏对象的综合直觉判断形成对照。大师的素描作品，是艺术想象和创作过程的细致和内在的记录，能帮助学生提升眼力。他在大学承担了博物馆人和艺术史家的双重角色，他乐意称自己为"业余工作者"。[34]

《福格艺术博物馆素描》收录了14世纪至20世纪意大利、德意志、瑞士、佛兰德斯、荷兰、法国和西班牙的素描作品，文字说明包括两个部分：一是作品图像、手法、材料、尺寸和创作年月等客观信息的记录和描述；二是评点，内容涉及作品的收藏和流传、风格手法的渊源、与同时代其他作品的关系、对细节特征的辨析等，重点在于对作品的形式语言和创作手法的鉴别。

对于现代艺术，萨茨也情有独钟。他在诸如塞尚、马蒂斯、毕加索、莫迪里阿尼等人的作品中，感悟到其类似于欧洲传统绘画大师的造型品质，这促使他撰写了《现代版画和素描：现代素描手法指南》。在他看来，西方艺术的现代革命，往往被各种主义的标签所定义，而实际上，前卫艺术家的创作并没有切断与传统的纽带，这在他们的素描作品中得到了集中体现。他声明，自己不想按正统艺术史方式，谈论某种传统和现代之间的延续，而宁愿以个人的偏好选择一些作品，进

---

[34] Agnes Mongan and Paul J. Sachs, *Drawings in the Fogg Museum of Art*, Cambridge, Mass.: Harvard University Press, 1946, pp.vii-viii.

行分析和阐释，尽量引导读者去鉴赏作品的内在视觉特征和天才艺术家的个性气质，以及涵容于作品中的那些相互冲突的造型力量、跨越时尚的潮流和让作品显现永恒的纪念性品质。[35] 他在戈雅、安格尔、籍里柯、德拉克洛瓦、米勒、杜米埃、柯罗等人的作品中，看到了未来趋势；在立体主义、野兽派、表现主义和超现实主义的作品中，发现了传统造型手法。他甚至在伊夫·唐吉（Yves Tanguy）的画中，发现了传统绘画色彩的和谐感，那些高度娴熟和细腻的线条引领观者进入沉寂迷宫和梦的世界。这无疑是想象力丰富的和充满原创精神的抽象素描。[36]

萨茨的个人艺术收藏也是以文艺复兴以来的欧洲版画和大师素描为重点，尤其以北欧和德意志地区的作品最为精到，包括克拉纳赫、丢勒、荷尔拜因、伦勃朗的作品。他的藏品后来都捐赠给博物馆。萨茨还曾与波特一起帮助弗兰克（Kuno Francke）推进哈佛大学日耳曼博物馆的建设，后者也帮助萨茨与波恩艺术史博物馆馆长克莱曼（Paul Clemen）建立起联系，两人后续的学术交往涉及教育培训的各个方面，包括邀请德国中世纪学者戈德斯密特到美国访问。萨茨的学生主要有威廉·李伯曼（William Liebermann）、查克·奥斯汀（Chick Austin）、沃尔特·帕赫（Walter Pach）、阿格尼斯·摩根（Agnes Mongan）、佛莱伯格（Sydney Freedberg）、米尔顿·布朗（Milton Brown）、约翰·沃克（John Walker）等。

从收藏进入艺术史，专注素描研究，萨茨对艺术品的美学品质是特别讲究的，而这也与当时学界对艺术的社会功能的一般认识相吻合。事实上，在美国，普通艺术教育是深受德国美学思想影响的，皮特·史密斯（Peter Smith）在《美国艺术教育史——美国学校的艺术学习》（*The History of American Art Education: Learning about Art in America*）中，专门有一个章节论述这一问题。他提到了两个重要人物，一位是德国出生的舍夫-希曼（Schaefer-Simmern），另一位是奥地利人隆菲尔德（Lowenfeld），他们分别在 1937 年和 1938 年来到美国。前者翻译了康拉德·费德勒的《论视觉艺术作品的判断》（"On Judging Works of Visual Art"）[37]，他的艺术教育思想很大程度上受到古斯塔夫·布雷切（Gustaf Britsch）的视觉艺术理论的影响。康拉德·费德勒早在 1876 年就讲过，"艺术兴趣只在对作品内容的文学兴趣消失之时才得以产生"，"对世界的精神认知不仅可通过一般概念的创造，还可通过视觉概念的创造加以构想"[38]。他的教育理念是，引导人们理解视觉艺术创作活

---

[35] Paul J. Sachs, *Modern Prints and Drawings: A Guide to a Better of Understanding of Modern Draughtsmanship*, New York: Alfred A. Knopf, 1954, p.1.

[36] Ibid., p.123.

[37] 参见张坚：《视觉形式的生命》附录，杭州：中国美术学院出版社，2004 年。

[38] Peter Smith, *The History of American Art Education*, Connecticut: Greenwood Press, 1996, p.50.

动的独特精神法则。这听起来也接近于一种表现主义，不过，他的个人审美品位是一种单纯的古典样式，对当时流行的抽象表现主义艺术并不认同。

此外，汉堡的三位艺术教育家尤汉纳斯·艾勒斯（Johannes Ehlers）、卡尔·戈茨（Karl Gotze）和阿尔弗雷德·里奇沃克（Alfred Lichtwark），也试图在当时那种过分注重语言文字的教育体制中，融入以视觉创造为着力点的教育活动。关于这一点，后文还将涉及。

## 三、历史距离

对艺术的社会教育功能的重视，是与美国社会把艺术视为一种超越民族与地域的人类创造力的表现的观念联系在一起的。杜威（John Dewey）的《艺术即经验》（*Art as Experience*）就明确表达了这种艺术观，而潘诺夫斯基在评述20世纪30年代美国艺术史学界的学术气氛时，也说到了这一点。他认为，美国艺术史是从它与欧洲文化和地理的距离中获取力量的，这种距离在二三十年前还被认为是一个缺陷。[39] 相反，欧洲国家因为相互距离太近而不能协调关系，多年来处于分裂状态，艺术史家间的争论，往往陷入一种深切的民族和地域情感当中，无法就艺术本身进行客观讨论。美国艺术史家不受这种偏见的影响，像阿尔弗雷德·巴尔、希区柯克（Henry-Russell Hitchcock）[40]这样的学者，他们是以一种"热情与超脱的结合"（a mixture of enthusiasm and detachment）的态度，观察和审视欧洲的种种文化和艺术现象。所以，美国与欧洲文化和地理的距离，转换成一种客观的历史研究所需要的"历史距离"（historical distance）。[41]

潘诺夫斯基所说的"热情与超脱的结合"的态度，是与收藏、鉴定、考古、一般语言学乃至文化人类学的专业指向联系在一起的。20世纪初，在普林斯顿和哈佛的美国本土艺术史家，大多有一种对特定门类研究对象的"实物全集"的意识，无论是马昆德的罗比奥家族雕塑的研究和默瑞的基督教艺术图像志索引的建设，还是金斯利·波特的中世纪建筑、朝圣路上的罗马式雕刻、爱尔兰十字架的调查，以及萨茨的传统绘画大师素描的分析等，都是先致力于研究对象的物证工作，把

---

[39] Erwin Panofsky, "Three Decades of Art History in the United States: Impressions of a Transplanted European", *Meaning in the Visual Arts*, pp.327-328.
[40] 现代美国建筑史家。
[41] Erwin Panofsky, "Three Decades of Art History in the United States: Impressions of a Transplanted European", *Meaning in the Visual Arts*, pp.328-329.

通常意义的艺术品视为人类创造力的物证。除了雕塑、建筑、绘画外，各种工艺装饰、乡镇教堂的粗拙雕刻、素描底稿等，都纳入调查范围。艺术史家要做的是尽可能完备地搜寻和记录这些零散的和正在销蚀的东西，并了解它们的原初存在状态。正如杜威所说的，只是在造物层面上，"创造者的'真'才与接受者的'真'保持一致"[42]，也只有在确凿的造物的事实上，才能酝酿和发展作为人文学科的艺术史的各个方向的专业实践的原则。

如何用科学、客观和准确的方式来描述、组织和鉴别艺术的物证，建构一种实物的经验和实证分析的原则，这是早期美国艺术史家关注的问题。事实上，当时许多美国艺术史家的著作，都是对艺术品的科学标本式的描述、分析和阐释，每件作品的解说文本，涉及创作时间、归属、目前收藏地、与该件作品直接相关的历史文献、作品流传史、目前的物质形态、风格样式、主题内容和与该件作品相关的重要学术成果等，所有这些信息的收集和呈现都有一定规范，具体到一件作品上的某个场景如何用准确和清晰的语言加以描述，也需要严格训练。这些艺术史家在这方面形成了一套稳定的工作方法和体例。比如，马昆德在《卢卡·德拉·罗比奥》中，一件作品的解说文本由四部分组成：第一是作者本人对这件作品的研究综述，第二是对作品主题内容、风格样式的记录和描述，第三是直接与作品相关的历史文献附录，第四是作品研究的参考文献目录。马昆德在描述主题和风格手法时，是回避了想象和阐释的成分的。比如，在记录卢卡·罗比奥的一件浮雕板的主题时，他用了下面一段文字：

> 这块浮雕板上，一共雕刻了七个男孩子，他们自然的排列方式，引导我们的眼睛从左向右观看。两个男孩子捧着赞美诗本，他们的身后，三个年龄稍大的孩子，在一起歌唱。其中的一个，用手打着拍子，另一个以脚回应音乐的节奏。他们的卷发刻划得较为粗略，上面还留有原先着色的色斑。眼睛也是这样，眼球是刻画出来的，虹膜用环形刻线勾出。他们一脸严肃，喉咙显现出了唱歌时的紧张感。他们穿着束腰的外衣，从肩膀上用纽扣加以固定。其中，有一个人是赤脚的。[43]

而在萨茨《福格艺术博物馆素描》中，一件作品的注释文本包括了主题和风格、物态数据、铭文、收藏地、参考文献、研究综述等。编撰作品目录，在这些早

---

[42] John Dewey, *Art as Experience*, New York: A Perigee Book, 2005, p.112.
[43] Allan Marquand, *Luca Della Robbia*, p.9.

期艺术史家的工作中占据了很大的比例。

欧洲的传统艺术史研究，自文艺复兴以来，从来就没有真正摆脱过民族主义和地方主义思想的幽灵，即便是德国"艺术科学"，也还是笼罩在历史主义阴影之下，相关著作往往不经意间流露出日耳曼民族主义的一厢情愿。而在美国，20世纪早期的艺术史家是没有这方面的思想或心理负担的，欧洲文化和艺术的多元性在这里并不会演化为一种现实生活的政治态度的纠葛。法国、西班牙、德国的艺术在他们眼中，是具有同等价值的。也正因为没有民族主义的有色眼镜，金斯利·波特才发现了西班牙中世纪雕塑的艺术史意义。较之欧洲一些艺术史家把

卢卡·罗比奥，《唱诗男孩》，走廊浮雕

作品当作更宏大的文化叙事的佐证，这个时期的美国艺术史家更自觉地表现出在实证层面上还原作品本相。他们不那么乐意去纠缠深奥复杂的理论问题，而宁愿从作品的物理存在出发，对创作过程及其社会线索进行追索，不过，这个过程中，艺术也仍旧是艺术，而不是文化史的佐证。

德国的"艺术科学"最终在美国获得了它的成长土壤。一方面，这当然是与30年代初期大量德国艺术史家迁居美国有直接关系，用1933年担任纽约大学艺术学院院长的沃尔特·库克经常挂在嘴边的一句话说，就是"希特勒是我最好的朋友，他摇树，我捡苹果"[44]；另一方面，20世纪初，美国本土艺术史发展的内在需要，也许是更加重要的因素。显然，当时许多美国艺术史家乐于接纳和吸收德国的"艺术科学"，以此来推动美国艺术史的发展。"科学"观念蕴含的距离感和超脱态度，是与美国特殊的历史、地理和人文条件吻合的。可以说，德国的"艺术科学"在美国变得更科学和更清晰了，换言之，也许是变得更具"世界性"了。

---

[44] Erwin Panofsky, "Three Decades of Art History in the United States: Impressions of a Transplanted European", *Meaning in the Visual Arts*, p.332.

第十一章
20世纪初的美国艺术批评：浪漫精神与现世生活创造

约翰·拉斯金像

19世纪晚期和20世纪初期,现代艺术潮流在巴黎风起云涌,德国、法国和英国都先后出现了一些为现代主义摇旗呐喊、助威造势的理论家和学者。他们的著作与文章丰富并推进了前卫艺术家的创作实践,也为这些艺术家树立起了最初的理论形象,美国在这方面似乎乏善可陈。当时美国人的注意力是在这些新潮艺术的投资和收藏上。罗伯特·詹森(Robert Jensen)在《世纪末欧洲现代艺术的营销》(*Marketing Modernism in Fin-de-Siecle Europe*)中指出,就艺术创作实践和批评理论而言,这个时期的美国是在因循欧洲步伐,直到20世纪中期,抽象表现主义崛起,出现了如阿尔弗雷德·巴尔(Alfred Barr)、格林伯格(Clement Greenberg)、劳森伯格(Harold Rosenberg)等这样在整个西方世界产生影响力的批评家和策展人后,局面才有所改变。

事实上,美国艺术批评虽然发展得要比欧洲晚一些,但在19世纪中期也已产生了一定的影响。美国早期艺术批评主要受英国批评家约翰·拉斯金(John Ruskin)的影响,其著作在1847年出版后,很快成了美国艺术批评写作的参照标准,批评家[1]纷纷仿照拉斯金充满文学想象力的写作风格,把诸如"真理与诚实"(truth and honesty)、"忠实自然"(fidelity to nature)和艺术的"道德性"(morality)之类的概念和术语作为文章的惯用说辞。20世纪初,这种理想主义、浪漫主义和主观主义相结合的拉斯金样式的批评文体,开始被一种更加注重科学和客观分析的阐释作品的方法取代,利奥内罗·文杜里(Lionello Venturi)称之为"历史语言学方法"(philological method of history)。其源于德语国家19世纪中晚期的"艺术科学"的观念,要求批评家基于作品的经验和实证的感知而进行写作,在讨论风格、图像、主题、技法和材料之类的问题时,要遵循专业的规范和法则,最重要的是,必须用一种普遍可传达的和大众化的语言来说话,这也为后来美国艺术批评的开放和多样化的价值诉求提供可能。

从20世纪的最初10年到30、40年代,美国的艺术批评活动是相当活跃的,批评家、历史学者、哲学家、前卫艺术家、收藏家和作家等都参与其中。从当时

---

[1] 当时美国最出名的艺术批评家是威廉·斯蒂曼(William Stillman)和克劳伦斯·库克(Clarence Cook),他们两人都受到拉斯金的《现代画家》(*Modern Painters*)写作风格的影响。

出版的各类专业艺术期刊[2]中可以看到，他们讨论的问题多种多样，诸如：美国传统的学院艺术与前卫潮流的孰是孰非，再现与抽象的关系是什么，艺术的社会性与"为艺术而艺术"的观念的冲突，如何看待美国艺术的民族性与现代艺术的国际性，美国艺术与西方的普遍观念之间存在什么不同，等等。这里面一个比较核心的问题是：美国的艺术和文化中是否包含一种特殊的精神态度。这些讨论大都在欧洲的美学、艺术史和艺术批评理论，尤其德国的理论之上生发出来，其中的一些思想虽然是片段的、零散的和不成系统的，却也显示出一种独特的美国的批评姿态和历史观念。在哲学上，杜威（John Dewy）的《艺术即经验》（*Art as Experience*）起到为这种美国式的批评态度提供某种美学依据的作用。在美国，也有学者对19世纪晚期、20世纪初期的批评活动进行过一些相关的调查和研究，比如布特内（William Stewart Buettner）的《美国艺术理论：1940—1960》（*American Art Theory: 1940-1960*）[3]，是从观念史角度，对这段时期的美国艺术批评和理论中的一些重要术语，诸如精神、表现、模仿、抽象、再现等进行追溯、分析和阐述，重点在于40—60年代，而对20世纪初期的艺术批评的介绍比较简略，只是就其思想背景做了一个简要交代，也没有对在20世纪初期美国艺术批评和理论活动中发挥过关键影响的人物进行较为深入的讨论和分析。实际上，这个时期的美国出现了一些对后来的艺术思潮产生重要影响的理论家和思想家，其中最突出的是罗伯特·亨利（Robert Henry，1865—1929）和斯蒂格里茨（Alfred Stieglitz, 1864—1946），他们影响了纽约的一大批艺术家和批评家，并且形成了两个不同的活动圈子。此外，杜威的哲学和美学思想，以及德国移民艺术家汉斯·霍夫曼（Hans Hofmann, 1883—1966）的表现主义艺术理论，也对促进美国早期前卫艺术思想的发展，乃至形成一种对现代艺术创作中的美国精神态度的自觉意识，起到了推动作用。

## 一、罗伯特·亨利:《论艺术精神》

罗伯特·亨利在美国现代艺术界崭露头角，是基于他的比较激进的反学院主义态度。其中，有两个标志性事件，即1908年"八人展览"（Exhibition of the

---

[2] 20世纪初期，美国出版的艺术类期刊包括：*American Magazine of Art, Art Digest, Creative Art, View, Camera Work, The Arts, Art Front* 等。
[3] William Stewart Buettner, *American Art Theory: 1940-1960*, PhD. Dissertation of Northwestern University, Illinois, 1973.

罗伯特·亨利像

Eight）和1910年的"独立展览"（Independent Exhibition）。这两个展览都是为那些被学院排斥的年轻画家举办的，他的批判矛头指向当时美国学院艺术大本营——国立设计学院（the National Academy of Design）。罗伯特·亨利本人其实也是一位写实主义画家，担任纽约艺术学校、纽约艺术学生联合会（Art Students League）的教师。他的创作理念和批评思想很能鼓动人心，深受学生欢迎，汇编在了《论艺术精神》（The Art Spirit）一书中。另外，他也经常在期刊杂志上发表一些谈论美国艺术特点的文章，诸如《独立艺术家的纽约展》《对新艺术流派的建议》等，主旨是倡导艺术创作中的个性观念和表现的自由。他的文章多为随笔式杂谈，涉及各种话题，有些是源于生活的感悟，有些则是个人创作实践的经验和心得。

罗伯特·亨利的批评思想乃至写作手法，都深受文学家和批评家艾默生（Ralph Waldo Ermerson）的超验主义（Transcendentalism）和威廉·詹姆斯（William James）的实用主义（Pragmatism）的影响。此外，惠特曼（Walter Whiteman）、梭罗（Henry David Thoreau）也是他非常喜欢的作家，前者的《草叶集》和后者的《瓦尔登湖》为国内读者所熟知。简单地说，在罗伯特·亨利看来，这些美国批评家和作家倡导的是一种体现了美国特点的精神生活态度，即一种源于上帝的人与自然交融的心灵诉求，以及由这种诉求引发的不断开拓进取的生活实践冲动。人的思想和观念只有通过积极的社会实践才能达到真理的意识，而本能和自发性是生活本质（essence of life）所在，也是美国知性的根基。他认为，艺术与生活是一体的，"艺术是每一个人都拥有的世界。艺术就是一个做事的问题，而不是做一件额外的或特殊的事情，只要是以艺术家的态度面对生活，那么，他就会变成了一个具有创新精神、敢于大胆探索和自由表达的人"[4]，"艺术表现的是现在的人的精神……创造出伟大艺术的人，感觉到的是一种从现在生活条件下发出自己的声音的巨大需要，是源自心灵的表达的意愿"。[5]

---

[4] Robert Henry, *Art Spirit*, Margery Ryerson (ed.), Philadelphia: J. B. Lippincott, 1923, p.5.
[5] Robert Henry, "Progress in Our National School Must Spring from the Development of Individuality of Ideas and Freedom of Expression: A Suggestion for a New Art School", *Craftsman* (Jan., 1909): 392.

纽约艺术学生联合会，2010 年

纽约艺术学生联合会工作室内景，2010 年

  这种艺术的定义与学院派艺术家的把文学主题视为创作前提、把艺术与生活割裂开来的态度是截然对立的。罗伯特·亨利相信，依据生活实践而形成的艺术，必定有利于社会发展，有利于人的独立的艺术感觉的培养，同时，也意味着艺术

家思想、情感、勇气和创新精神在作品中的赋形，艺术家自然也就把他们掌握的技术视为个人生活实践哲学的载体，而技术必定是在个人表达的视域中才有意义的。事实上，起决定作用的是艺术家对主题的态度，正是这种态度，才是绘画作品的真正品质的落脚点。[6]艺术家通过个人的创造天赋，为社会设立了一个榜样，成为社会的先行者。从这个意义上讲，艺术家就是哲学家，艺术表现的是我们时代的精神。罗伯特·亨利所珍视的，是艺术家根据生活的真实来定义和阐释其感觉能力，这里的关键在于，你必须对主题有自己的明确看法。他在1915年写给纽约艺术学生联合会的一封信中说，对某一个人物的主题感兴趣，就是把你想要说的关乎这个人物的一切都明确地说出来，这是一幅肖像画的首要条件，绘画进程就来源于这个兴趣，即你想要说的那个东西。作品完成与否并非取决于对象外表的再现，而是取决于你想要明确表达的东西是否已经表达出来了。[7]有一句格言贯穿其写作始终，即"不是主题，而是你对这个主题的感受才是真正要紧的事情"。亨利的批评思想对美国本土艺术的发展及其理论阐释有重要贡献，因为他真正关心的，不是欧洲艺术的老传统。他认为，艺术博物馆并不会造就一个艺术的国家，只有在那些具备艺术精神的地方，才会有源源不断的艺术品去充实那里的博物馆。[8]所以，美国艺术的未来不应依赖于过去的传统，而应在传统之上建构自身。美国艺术家是从美国环境中获得激情的，为了成功发芽，他需要深入到这个国家土地深处的根系，当然，他不是从图像的意义，而是从美国的日常生活实践的丰富性出发来理解这个问题的。他认为，正是这种充满激情的和乐观向上的生活本身，才是美国本土艺术的真正动力。

罗伯特·亨利的艺术批评思想，也经由他在纽约新艺术学校（N.Y. New Art School）和纽约艺术学生联合会的学生和支持者得以传播开来。他的追随者中，包括 H. A. 里德（Helen Appleton Read）、G. P. 杜波斯（Guy Pene du Bois）、斯图尔特·戴维斯（Stuart Davis）、爱德华·霍普（Edward Hopper）、P. H. 布鲁斯（Patrick Henry Bruce）、C. 费兹杰拉德（Charles Fitzgerald）、F. J. 克里格（Fredrick James Cregg）、J. 亨内克（James Huneker）、玛丽·芳顿（Mary Fanton）、罗伯特和福布斯·沃特森（Roberts Forbes Watson）等人。早在1906年前后，在他的周围，就形成了一个艺术家圈子。[9]这些年轻的艺术家，虽不能说是他的信徒，但都愿意倾听他的意见和观点，视其为领导者。他们反对国立设计学院及其代言人 W. M. 切斯

---

[6] 转引自 Helen Appleton Read, *Robert Henry*, Whitney Museum of American Art, 1931, p.10.
[7] Robert Henry, *Art Spirit*, Margery Ryerson (ed.), p.10.
[8] Ibid., p.5.
[9] William Innes Homer, *Robert Henri and His Circle*, Ithaca: Cornell University Press, 1969.

（William Merrit Chase）认定的那种完全建立在技术熟练程度上的品评标准。按照切斯的说法，"技术是艺术工作者的盾牌"，所有艺术成就都是在技术基础上建立起来的。而罗伯特·亨利和他周围的那些年轻艺术家，更多地把艺术视为一种鲜活的沟通方式、日常生活体验的情感反映，对人类一般生存条件的精神和情感的阐释等。

当然，1913年的"军械库展览"（Armory Show），也对扩展罗伯特·亨利的批评思想起到了很大作用。欧洲前卫艺术的新鲜视觉表达样式，迫使美国许多艺术家和批评家去整理和澄清自己的思想，这个过程中，罗伯特·亨利的《艺术精神》给他们提供了重要的思想线索。他的批评理论在后来的克里斯蒂·布林顿（Christian Brinton）、福布斯·沃特森（Forbes Watson）、托马斯·克莱文（Thomas Craven）那里得到了延续和发展，他也成为美国早期现代艺术批评思想的一个重要源泉，对于我们认识后来的以格林伯格为代表的形式主义艺术批评的内涵，理解美国现代艺术的思想根基，都具有重要意义。

## 二、斯蒂格里茨和纽约的现代艺术批评家

斯蒂格里兹的情况与罗伯特·亨利有所不同，虽然他也对美国艺术的前景充满信心，但却是通过全力支持欧洲，尤其是法国的现代主义美学，来寻求建构美国前卫艺术的文化身份的。他主办的杂志《摄影工作》（*Camera Work*）是第一家刊登康定斯基《论艺术精神》（*Uber das Geistge in der Kunst*, 1912）和阿波里奈尔（Guillaume Apollinaire）《立体主义画家》（*Les Peintres cubists*, 1913）英译本的刊物。他对美国现代艺术的另一项重要贡献，是为摄影争取了作为独立艺术样式的地位。有关他在美国现代艺术史中的地位的论述，最早出现在1934年，一批他的热情支持者们编辑了一本文献集，名叫《美国与斯蒂格里茨：一个集体肖像》（*America and Stieglitz: A Collect Portrait*），斯蒂格里茨被描述为一个传奇人物，给美国的生活和艺术带来巨大影响。而他自己也一直在说，美国有什么问题，美国人想什么，他们感觉到什么，才是他不断思考的。[10] 他周围也形成了一个朋友圈子，早期的主要支持者有 C. 卡芬（Charles Caffin）、S. 哈特曼（Sadakichi Hartmann）、M. D. 扎亚斯（Marius De Zayas）、B. D. 卡萨斯（Benjamin De Casseres）、W. 佛兰

---
[10] Dorothy Norman, Preface to "Alfred Stieyhitz: Ten Stories", *Twice a Year*, Nos.5-6 (1940-1941): 140.

斯蒂格里兹像

克（Waldo Frank）、保罗·罗森菲尔德（Paul Rosenfeld）、保罗·斯特拉德（Paul Strand）、哈特利（Marsden Hartley）、约翰·马林（John Marin）、阿瑟·德夫（Arthur Dove）、奥基芙（Georgia O'Keeffee）等人。他们都把艺术视为一种揭示真实的、内在的和具体的特性的媒介，艺术的精神性和神秘性归结为一种无法定义的情感表现。"艺术一旦开始，思想就要停止。这就是艺术作品对我们说的一切。每幅画作、每个鲜活的生命、每个孩子的蓝色眼睛、每片天空，总有某种东西是我们不知道的。如果我们知道它的话，那么，一切就会停止。世界也失去了它在我们面前的神秘性了。"[11] 1926 年的一次谈话中，斯蒂格里兹说，有一位年轻人看了他的摄影作品《云的音乐》（Cloud Music）后，颇有感触，认为大自然就像一件乐器的巨大键盘，那些能在这个键盘中发现旋律和看到内在关系的人，就是艺术家。他认为，这个说法是符合他的艺术观的。[12]

与罗伯特·亨利一样，斯蒂格里兹也算不上是专业的艺术批评家，如果说他在理论上有什么建树的话，最重要的一点就是，他的艺术创作和理论思想促进了普通美国人对于艺术作品意义的理解，艺术不再是那种远离现实生活的、旧欧洲贵族显示个人高雅趣味和文化修养的玩意了。这一点是非常重要的，有了这一点，才会有后来的格林伯格的批评指向。

他的艺术批评思想的形成，与惠斯勒、日本艺术以及象征主义有着密切关系，同时也与美国本土哲学、文学思潮中的那些代表人物，如艾默生、梅维尔（Herman Melville）、艾伦·坡（Edgar Allan Poe）等人呼应，不过，相对而言，他更青睐于惠特曼的诗歌。他确认艺术家在社会中的角色：艺术家用艺术语言表达不断变化的现实的内在体验，以创造的精神反抗机械工业的力量，这就是他的任务所在。摄影作为一种公共艺术样式，具备了揭示鲜活的日常生活世界的精神本质的能力。那些神秘的、精神性的和不可定义的东西，是内在于对实在事物的感知本身的。换句话说，艺术家对社会的贡献，就在于他对真实的研究和表达。正像

---

[11] *Alfred Stieglitz Talking: Notes on Some of His Conversations, 1925-1931*, with a Foreword by Herbert J. Seligmann, Yale University Library, 1966, p.4.
[12] Ibid., p.65.

斯蒂格里兹的密友画家约翰·马林所说："整个城市都是鲜活的，它们越是感动我，我就越发感到它们的鲜活，这种感动我的东西，正是我试图表达的。除非你看到的东西触动了你的内心，否则，你就不能创造一件作品。"[13]这种美学思想也在他所支持的各种艺术形式和流派中传播开来。斯蒂格里兹对这种艺术体验的情感阐释更感兴趣，而不是机械地复制外表的行动。他寻求的是对象的内在意义，这种内在意义是通过线条、形状和色彩表达的。形式要素是艺术家情感的对等物。斯蒂格里兹思想的主要追随者有詹姆斯·汉内克（James Gibbons Huneke）、乔治·莫里斯（George L.K. Morris）等人。

汉内克也是当时的一位活跃的艺术批评家，另外，像柯蒂松（Royal Cortissoz）、伊丽莎白·卡利（Elizabeth Luther Cary）、克里斯蒂安·布林顿（Christian Brinton）、弗兰克·马舍（Frank Mather）等人也非常有名，他们都是纽约前卫艺术的不同程度的支持者和评论者，担负起了理论阐释的工作。19世纪晚期、20世纪初期，在纽约的报纸杂志上，绘画方面的报道已经是一桩重要的事情了。[14]比如，1890—1900年，《纽约时报》开辟了一个独立的艺术批评专栏"艺术杂谈"（Art Gossip），评论范围从常规年度学院展览，扩展到一些争议性的前卫艺术展，诸如法国印象派绘画展等。斯蒂格里兹在第5大道"291"画廊的先锋艺术展览能产生社会影响，也是与他周围的批评家同道在大众媒体上的评论联系在一起的，当然，此画廊新奇的艺术作品和活动本身也有新闻价值。斯蒂格里兹本人是坚决拒绝通过商业途径来宣传他的画廊和作品的。

在这些批评家中间，有的趣味更趋保守。柯蒂松是为《纽约每日论坛报》（New York Daily Tribune）工作的批评家，他坚持艺术创作的传统根基，反对偏执、古怪和极端的现代艺术，他尊重斯蒂格里兹的艺术和思想，由此，也以真诚和严肃的态度来评价前卫艺术。[15]而像汉内克这样的批评家，就要更为大胆和有力，他反对艺术创作中的绝对标准，坚持个体表现的主导性，而现代艺术在他看来是过去时代传统的合乎逻辑的结果。他认为，忽视现代艺术，就意味着忽视生活中拥有的很少几样让人激动的事情[16]。他特别喜欢马蒂斯的作品，在他看来，从莫奈和印象派到塞尚、新印象派的发展的高峰就是马蒂斯，总体而言，他的思想带有一种大都市主义（cosmopolitanism）和象征主义（symbolism）结合的特点。伊丽莎白·卡利长期为《纽约时报》（New York Times）撰写艺术批评文章，她的观点比较温和，

---

[13] John Marin, "Camera Work", from *A Photography Quarterly*, (Apr.-Jul., 1913): 18.
[14] Arlene R. Olson, *Art Critics and the Avant-Garde: New York, 1900-1913*, Ann Arbor: UMI Research Press, 1975, p.9.
[15] Ibid., p.27.
[16] Ibid., p.37.

麦克·布莱德像

写作风格带有抒情的散文色彩，艺术在她看来是鲜活的历史。她对视觉艺术领域里的任何新的发展都保持着一种敏感，却又有她自己的取舍标准，那就是良好品位。布林顿的批评中间包含了更多矛盾的东西，比如帕格森（Henri Bergson）的生命哲学和进步论（progressivism）交织在一起。马舍趋于信奉西方艺术传统，与新人文主义者的观点比较接近。这些批评家的思想倾向各不相同，但在对艺术的基本认识方面，大家的态度还是趋于一致的，即都认同艺术是一种出于个人的、对社会有意义的创造活动。艺术的价值在于其是创造活动及其语境的反映。而各种不同的批评观念的碰撞，在"军械库展览"及其他一些前卫艺术展中表现得特别显著，很多思想是在面对反传统的前卫艺术作品时才得以澄清的。

艺术的保守和进步之争的一个重要落脚点是作品的主题。现代主义的支持者是要突出抽象的形式价值；反现代主义者则是拥护再现，青睐文学主题。在艺术的自由表达方面，两个派别持相同观点。不过，现代主义者的自由在美学上是内在统一的；反现代主义者更强调艺术应满足公众需求，主张社会责任。20世纪20—30年代，比较活跃的美国现代艺术批评家主要有亨利·麦克·布莱德（Henry McBride）和福布斯·沃特森（Forbes Watson），布莱德对20年代欧洲现代艺术的新走向兴趣浓厚，他的写作在斯蒂格里茨的圈子里产生了影响，对"军械库展览"之后美国现代艺术的持续发展起到了推动作用。艺术批评方面，他主张一种体现美国生活特质的大都市主义，对当时正在发生的社会巨变有一种复杂态度。他受到西班牙裔的美国哲学家和美学家桑塔耶纳（George Santayana）的影响。面对欧洲和美国的现代主义，他的支持态度相对温和，且有所节制，还时不时地表现出民族主义的情怀。沃特森喜欢那些把欧洲激进现代手法与美国写实因素融合在一起的作品。他的美学思想中，隐含了艾默生和惠特曼的独立自我的概念，个体主义与美国那种含混的反知性成分交织在一起。

总而言之，20世纪最初的二三十年里，美国社会，尤其是知识界，逐渐接受现代艺术，同时对美国艺术自身也有了更为坚定的自信。

## 三、杜威：艺术即经验

杜威的《艺术即经验》是在 1934 年首次发表的，这本书也对美国现代艺术产生了很大影响。就这本书的出发点而言，杜威是想就传统美学中的那种把艺术与生活截然分离开来的观念进行批判，而这也是针对当时美国社会中的庸俗的和日益商业化的艺术活动现实的。他谈道，无论是个人、国家还是社会团体，要彰显高雅的艺术品位，要展现强大的经济实力，并不是盖一些豪华歌剧院、艺术馆和博物馆，收罗世界各地的艺术珍品就万事大吉。事实上，这些建筑物就像教堂，艺术作品被安置和陈列在里面，人们在对它们顶礼膜拜的同时，也切

约翰·杜威像

断了它们原本具有的与普通生活的关联，抽空了它们自然和饱满的生命体验，变成了政治、经济和文化利益的符号。[17] 杜威认为，真正重要的是要让艺术重新回到生活，使其恢复作为一种自足完满的生命体验表达的本质，成为与千百万普通人生活相关的存在，成为改造和提升社会生活的力量。美学和艺术必须从象牙塔中走出来，作为生活实践的指南。

杜威的美学思想在当时的艺术界产生了很大影响，沃尔夫·帕伦（Wolfgang Paalen）说："他奠定了真正的现代美学的基础。"[18]《艺术即经验》出版两年之后，美国抽象艺术家约瑟夫·阿尔伯斯（Josef Albers）在一本以杜威教育思想为宗旨的杂志《进步教育》（*Progressive Education*）上发表了一篇同名文章。他指出，艺术无论是在目标还是方法上，都不能从生活当中抽离出来，只要把包豪斯观念与杜威思想中的"术语学"（Phraseology）结合起来，就能让艺术与日常生活融合无间。[19] 这也意味着是一种对艺术的精神性的新认知，源于德国表现主义的"精神性"观念，它的超验的浪漫主义色彩在杜威的美学思想语境中，转变成一种对自然生命的冲动和体验的力量的推崇。30—40 年代，美国一些前卫艺术家注意到了杜威的思想，比如，超现实主义画家罗伯特·马塔·艾切伦（Roberto Matta

---

[17] John Dewey, *Art As Experience*, New York: A Perigee Book, 2005, pp.7-8.
[18] Wolfgang Paalen, *Form and Sense*, New York: Wittenborn and Company, 1945, p18.
[19] Josef Albers "Art as Experience", *Progressive Education*, No. 6 (Oct., 1935): 391-393.

Echaurren)就把艺术视为经验,这种观念来自于他阅读杜威著作,并且,他的思想还影响到马瑟韦尔(Robert Motherwell)、威廉·巴泽特斯(William Baziotes),尤其是杰克逊·波洛克(Jackson Pollock)。

马瑟维尔对杜威美学思想的了解是比较深入的。1939年,他曾在哈佛大学学习美学,之后,又在哥伦比亚大学跟随艺术史家迈耶·夏皮罗学习。相对于其他一些前卫艺术家,他的人文学术视野和素养都比较全面。事实上,我们可以从杜威的美学思想与美国前卫艺术家的创作理念的一致性上来评估这种情形。30、40年代的超现实主义和抽象表现主义艺术表现出来的对创作主体的过程性经验及其内在统一性的关注,与杜威的艺术即经验的思想高度吻合。按照杜威的说法,艺术经验是一种整体与外在现象的遭遇,它从一开始就以全身心投入的方式,融合在一种与其他体验区别开来的、特性明确的意识中。只有在我们的经验材料处在实现其自身的完满性的道路上时,这种经验才是整体性的,才是保持个体的和自足的品质的。并且,这种经验意识是持续的和强有力的,不承认任何空洞、机械的联系和死寂的中心,有着具体的开端和终结。换句话说,只要满足上述要求,一切事物,不管它是政治的、道德的还是其他的社会活动,都可拥有美学的品质,都可以是艺术。[20]

杜威的哲学思想揭示出的是一种以实用眼光看待事物的态度,在艺术创作中,生活是以反思方式进入的,作品展现的是一种对人的生命存在状态的观照。总之,任何人的行动都可能具备潜在的美学品质,只要他的体验是按照其道路实现了自身。这种思想与波洛克以及其他抽象表现主义画家的观念是有共同之处的。波洛克谈到他的绘画中的存在时就说:

> 我在我的画中是不知道自己在做什么的。只有在某个熟悉阶段之后,我才了解自己所需要的。我不害怕变化或破坏了形象,因为绘画有自己的生命,我试图让它迸发出来,只有在我失去了与这幅画的联系时,结果才会变得混乱。[21]

在这里,艺术的表现成了体验的形式。艺术作品本身就是体验,对艺术家和观者来讲,都是如此。这样的定义,进一步打破了艺术与生活的界限。把情感放在智性之上,是杜威理论的另一个重要方面。作为主题的情感,不再需要发挥内

---

[20] John Dewey, *Art as Experience*, pp.37-38.
[21] Jackson Pollock, "My Painting", from *Possibilities* (1947-1948): 79.

容的作用，艺术家直接从情感出发，面对画布，他很少知道自己将要做的是什么。创造是源于一种精神的释放，绘画体验本身就是画画的主题，这被想象为一个事件，一个艺术家情感的记录，一个身体运动的记录，隐含了人和自然的一致性以及有机主义观念。在这个意义上，情感是艺术的条件，而不是艺术所要表达的东西。这也预示了抽象表现主义复杂的艺术态度的形成。

把艺术与美从象牙塔中解放出来，使其转化为一种塑造生活的全方位的实践活动，这样的思想也被一些支持现代艺术的收藏家、批评家视为圭臬，比较突出的是宾夕法尼亚的著名艺术收藏家和鉴赏家阿尔伯特·C.巴恩斯（Albert C. Barnes）。他在1937年出版的《绘画中的艺术》（*The Art in Painting*）第三次修订和扩展版中，直接把这本书的思想归因于杜威的艺术经验、方法和教育理念。他说，正是这些概念，启发了他撰写这部著作，[22] 而实际上，这本书的第一版是在1926年出版的。

巴恩斯像

阿尔伯斯像

真正在艺术教育实践活动中贯彻杜威美学思想的是阿尔伯斯，他在黑山学院（Black Mountain College）形成了一种独特的艺术教学方法。在他看来，艺术教学和指导如果想要突破那种艺术目标只在于琐碎装饰的模式的话，就不应只停留于一种教室活动，而要进入生活本身，像黑山学院和包豪斯这样的机构的教育目标，是要在学生的整个生命中发挥核心作用。教师在一种"博雅"（liberal arts）的观念背景下来训练学生，认为传统的学院艺术教育必须转向一种视觉艺术教育。学校按照包豪斯模式来设计基础和专业课程，但也不是简单照搬，而是更加注重营造一个智性共同体，使成员间形成一种基于相互默契的协调和配合。

阿尔伯斯在学校里担任的是基础设计课程，指导学生研究材料、功能、肌理

---

[22] Albert C. Barnes, *The Art in Painting*, Harcourt: Brace and Company, 1937, p.vi.

巴恩斯艺术博物馆（费城）外景，2013 年

巴恩斯艺术博物馆内景，2013 年

与形式特点的内在关系。他采用一种组建无名艺术家共同体、成员相互协作的教学方式，激活团队每个成员的想象力和创造力，以便突破传统的个体化的艺术创作状态容易导致的沉寂、僵化、迟滞的困境，整个工作状态有点类似于中世纪时代的无名工匠团队。这是一种崭新的艺术教育原则，这个原则坚信真正的艺术必定是在真切地面对生活中产生的，[23] 它不会蜕化为被动的装饰和僵化的体制。艺术家的概念首先是指一个完全融入社会的人，而不是那种浪漫天才的艺术家概念。

当然，在艺术界积极提倡杜威思想的是托马斯·本顿（Thomas Hart Benton），他在 1931—1937 年间曾是波洛克的老师，早在 1928 年就认识杜威。他的艺术风格属于一种民族的地域主义，其笔记中常常借用杜威的术语和关键词。杜威思想在美国现代艺术批评中的进一步发展，则是在劳森伯格的"行动绘画"上。

## 四、汉斯·霍夫曼、迈耶－格拉菲与布列顿：表现主义和超现实主义

1932 年之后，为躲避纳粹暴政，许多德国的前卫艺术家逃亡美国，而汉斯·霍夫曼早在 1930 年就已经在美国加州大学（University of California）的夏季学院承担教学工作了。1932 年，他决定永久定居纽约。阿尔伯斯、莫霍利-纳吉（Laszlo Moholy-Nagy）、费宁格（Lyonel Feininger）等人也在之后来到美国。到 1942 年底，包括奥占方（Amdee Ozenfant）、莱歇（Fernand Leger）、布列顿（Andre Breton）、伊夫·唐吉（Yves Tanguy）、马克斯·恩斯特（Max Ernst）、萨尔瓦多·达利

---

[23] Albert C. Barnes, *The Art in Painting*, Harcourt: Brace and Company, p.170.

（Salvador Dali）、安德烈·马松（Andre Masson）、马克斯·贝克曼（Max Beckmann）等人在内的立体主义、表现主义、超现实主义艺术家都已迁居美国。

汉斯·霍夫曼最初是在纽约艺术学生联合会从事艺术创作的教学和指导工作，后来他在纽约建立了一所学校传播其绘画理论。这一理论主要来源于康定斯基的《论艺术的精神》，信奉"艺术表现就是把内在概念转换成视觉形式"[24]的原则，对后来的纽约画派影响很大。霍夫曼是一位理论意识比较强的前卫艺术家，30 年代初期，经常为《艺术文摘》（Art Digest）等杂志撰写评论文章，抨击当时美国学院派绘画以文学主题的再现技术为标准的唯物主义观念。他从德国表现主义艺术理论中吸取思想资源，把艺术视为一种从日常生活的浮泛中摆脱出来的精神栖息之所。他认为，美国都市文化的精神内涵是如此贫乏，因此，艺术理应发挥提升这种文化的水准的作用。

汉斯·霍夫曼像

与罗伯特·亨利的情况一样，霍夫曼虽说得惠于德国表现主义理论，但他不像康定斯基那样信奉通神学（Theosophy）之类的神秘学说。康定斯基所描述的那种浪漫化的神秘精神体验，在他看来只不过是一种纯粹的心理反应罢了。艺术想象不是理性思考的产物，而来自于人的情感，需要通过形式，尤其色彩的要素来传达，这就像音乐家和诗人需要通过声音和语句来思考一样，画家是用平面、线条、形状、空间和颜色来思考的。形式和媒介的纯粹性是艺术的精神表现的关键所在。与康定斯基相比，霍夫曼主要提出了一种所谓的浸润在运动中的空间的理论，即深度空间不是那种按照文艺复兴的单点透视法则构筑起来的对象次第退缩的效果，而是要通过在"推"（push）和"拉"（pull）的力量创造出来的，因此，这种空间是在不否定其二维性的物理现实的情况下，由各种形式要素造就的。[25] 比如，色彩就是创造画面形式的交汇的造型手段，这种交汇其实是由特殊的形式关系或张力所产生的和谐。色彩间的相互关系能够创造出更为神秘的秩序现象。[26] 而运动的视觉感知，既是源于这种形式的内在动态关系，同时又是艺术家自身生命体验的再创造，也就是他所说的艺术和人性法则的再创造。如果说科学满足的是思想

---

[24] 转引自 William Seitz, Hans Hofmann, MoMA, 1963, p.56。
[25] Hans Hofmann, Search for the Real and Other Essays, Sara T. Weers and Bartlett H. Hayes Jr. (eds.), Cambridge, Mass.: MIT Press, 1967, p.45.
[26] Ibid., p.45.

纽约古根海姆艺术博物馆，2010年

创造的需要的话，那么，艺术满足的是灵魂创造的需要。[27] 艺术作品的意义因此是由人的心灵和精神品质的发展所决定的，虽然这种精神的力量是超现实的，但它也需要一个物质载体，这个物质载体就是超现实的心灵表现的媒介[28]。对艺术家而言，超验的感悟才是一切真实的本质所在。

美国前卫艺术圈子对表现主义艺术的青睐，也在另一位德国表现主义画家冯·雷贝（Hilla von Rebay）的经历中反映出来。雷贝在1926年就担任了古根海姆（Solomon R. Guggenheim）的现代艺术品收藏顾问，1937年古根海姆基金会成立之后，她成为古根海姆非具象艺术博物馆的馆长，这个馆后来发展成为古根海姆艺术博物馆。雷贝是包豪斯艺术家鲁道夫·鲍尔（Rudolf Bauer）和莫霍利-纳吉的积极支持者，她也建议古根海姆购买巴黎抽象派画家，如德劳内、莱歇等人的作品。她举办的艺术讲座常常以诸如"精神的成长""精神的进步"之类为主题，对她来说，精神就是纯粹的非客观形式的绘画表现。非客观的本质就是纯粹性，就是与特殊的外在世界没有任何瓜葛，这种艺术必定是永恒的。[29] 至于说艺术的社会功能，非客观艺术的影响面要更为广泛，它可以超越地方主义的局限性，发挥

---

[27] Hans Hofmann, *Search for the Real and Other Essays*, Sara T. Weers and Bartlett H. Hayes Jr. (eds.), pp.43-45.
[28] Ibid., p.40.
[29] Hilla Rebay, "Value of Non-Objectivity", *Solomon R. Guggenheim Collection of Non-Objective Paintings*, Guggenheim Foundation, 1938, p.14.

提升整个民族的教育和文化水平的作用。

此外，德国前卫艺术观念其实早在1905年就通过当时一位著名艺术史家和批评家迈耶-格拉菲（Julius Meier-Graefe）的著作《现代艺术：对于新美学体系的贡献》（*Modern Art: Being a Contribution to a New System of Aesthetics*）传播到了美国。这本书1905年在德国出版后，1908年即在纽约推出了英译本。迈耶-格拉菲与沃林格（Wilhelm Worringer）写作《抽象与移情》（*Abstract and Empathy*）一样，也是希望勾勒现代艺术的历史脉络，推进一种适应新时代要求的现代美学体系的建设。他的著作在美国前卫艺术界产生了广泛的影响。其核心论点是把现代艺术革命视为一场为绘画性而展开的战斗。现代艺术史渊源于拜占庭时代的镶嵌画；近代绘画的历史转折是由安格尔、德拉克洛瓦和库尔贝等人开启的，他们重新发现了绘画的价值。这场绘画革命的支柱除了库尔贝之外，还有马奈、塞尚、德加和雷诺阿等人，他们从色彩、构图两个方面引发和深化了绘画的变革。最终，格拉菲把现代艺术的发展前景归结为一场为风格而展开的新竞争。[30]

超现实主义艺术在美国产生较大社会反响是在1931年前后，标志性事件是康涅狄克州哈特福德（Hartford）的沃兹沃斯艺术博物馆（Wadsworth Atheneum）举办的第一次美国超现实主义展览，这个展览还于1932年移到纽约。1936年，纽约现代艺术博物馆举办的"奇幻艺术：达达、超现实主义"（Fantastic Art Dada Surrealism）展标志着超现实主义在美国的高峰；也是在这一年，美国超现实主义艺术的主要经纪人利维（Julian Levy）出版文献集《超现实主义》（*Surrealism*），把布列顿1924年《超现实主义者宣言》中的核心段落收入其中，关涉到超现实主义的"理性缺席状态下的纯粹心理自动主义"（pure psychic-automatism）的定义，以及梦与现实矛盾在一种"绝对的现实"中得以解决的观念。此外，这本文献集也包括了其他一些超现实主义作家的文章，诸如阿瑟·兰波（Arthur Rimbaud）、劳特蒙特（Comte de Lautreamont）的作品，还有一些诗歌、电影剧本、摄影作品等。事实上，超现实主义始终是一个带有浓厚政治色彩的艺术运动，布列顿是热衷于"革命"的人，当然，这种革命不完全是马克思主义意义上的社会革命，虽然这一术语是从马克思主义那里借用过来的。布列顿的不妥协态度一以贯之，对于那些不再合乎他的超现实主义理想的人，他采取开除政策。达利、恩斯特和马松都经历了被开除的命运。在美国的艺术圈子里，获得布列顿信任的只有两个人，一位是马瑟韦尔，另一位是迈耶-夏皮罗，收藏家佩吉·古根海姆（Peggy Guggenheim）

---

[30] Julius Meier-Graefe, *Modern Art: Being A Contribution to A New System of Aesthetics*, Florence Simmonds and George W. Chrystal (trans), New York: Arno Press, 1968.

纽约现代艺术博物馆一角，2010年

是一个例外。

美国超现实主义艺术的政治性在1931年的第一次展览中就已经表现出来了，布列顿的共产主义思想倾向反映在1938年他与墨西哥壁画家迭戈·里维拉（Diego Rivera）合写的一篇发表在《党派评论》（Partisan Reviews）杂志的文章中，实际上，这篇文章的合作者是托洛斯基（Leo Trotsky）[31]，文章的主旨是要说明，真正的共产主义是与艺术不可分离的，艺术不可能与政治没有瓜葛，艺术的最根本任务就是为革命做好准备。布列顿的"革命"是一般意义的，指向的是一种个人自由的理想。1942年，布列顿本人是把超现实主义描述成一种"自由本身的事业"[32]。艺术和文学作为对于理性的否定，就是对情感的肯定，对革命的肯定，可以用来作为反战的工具。"心理自动主义"是探寻潜意识世界的方法，在绘画中第一个成功运用这种方法的是马松，他用自己的手来追寻形象，整个过程是完全没有意识来控制的，以期让画家和诗人心中隐含的情感气质显现出来。马塔（Matta）和唐吉（Tanguy）是第一批移居美国的超现实主义者，他们于1939年到达美国，此时，正值二战阴霾笼罩世界，超现实主义的政治价值是非常明确的。美国主要艺术博物馆，如华盛顿国家美术馆、大都会艺术博物馆、纽约现代

---

[31] Herschel B. Chipp, *Theories of Modern Art*, Berkeley: University of California Press, 1970, p.457.
[32] Andre Breton, *First Papers of Surrealism*, New York: Coordinating Council of French Relief Societies, 1942.

艺术博物馆等，超现实主义艺术家的作品在常设的通史陈列中，都安置在显要位置，数量上也颇为可观。

在对美国早期现代艺术思潮产生影响多种因素中，除美国本土批评家、理论家的贡献和欧洲的影响外，当时一些特定的社会条件变化也起到了一定作用。美国一些学者对此进行过专门讨论，比较突出的一种意见认为，30年代之后，美国政治、经济和文化生活中发生的一些重要事情，特别是"罗斯福新政"（Roosevelt's New Deal）时期的"联邦艺术资助计划"（Federal Funding of Art Projects）对美国现代艺术的发展起到了推动作用。这个在1933年启动的计划，支持了后来几乎所有的抽象表现主义艺术家，包括杰克逊·波洛克、罗斯科、莱因哈特、德·库宁、哥尔基等人，另外，斯图尔特·戴维斯、哈特利、杰克·利文（Jack Levine）等也参与了这个计划。他们主要从事公共壁画、浮雕、纪念雕塑等政府定件的创作任务，作品用于装饰政府办公空间、医院、邮局、司法审判机构等。此计划是由当时美国财政部下属的"公共艺术项目部"负责主持的。组织者要求艺术家创作的作品要尽可能表现美国场景，关注社会内容，采用具象风格。[33] 这个计划的实施，加速了一种美国式的公共壁画风格的形成。迄今为止，在美国的许多城市里，都可以看到一些公共建筑的墙面上喷绘的大幅壁画作品，这些作品的内容都是当代生活的一种活力表达，艺术语言上也带有很强的民间特色。

## 五、创造生活

20世纪初期，美国现代艺术批评理论和思想，是在对欧洲前卫艺术的创作思想和观念方法的借鉴、吸收和阐释当中生发出来，并逐渐形成自己的特点的。其期间经历的变化，在前卫艺术中的一些重要概念，诸如"精神性""内在真实""表现性"等的内涵的转型和更新当中反映出来。以"精神性"为例，这个带着浓厚浪漫主义色彩的概念，在罗伯特·亨利、斯蒂格里兹那里，被涤除了形而上和神秘的因素，变成了一般意义上的鲜活的生命体验和冲动力量，变成了以创造性方式把握和塑造生活的实践性诉求，变成了能够赋予个体的想象和表达以普遍传达力的灵丹妙药。无疑，罗伯特·亨利的《艺术精神》受到康定斯基的启发，但是，他的艺术的精神性的主张似乎要更加切近于现实生活的世界，多是一些解决绘画

---

[33] Francis V. O'Connor, *Federal Support for the Visual Artist: The New Deal and Now*, Greenwich, Conn: New York Graphic Society, 1969.

创作中的疑难问题的启发性建议,如他在谈到如何描绘头发的时候说,只有头发起到一种表现性作用时,它才具有艺术的重要性。头发是能够让对象产生活力的媒介,机智地利用头发,就能提升人物脸部表情、甚至整个身体表情的精神性。[34] 诸如此类,他从不飘忽迷离,也没有天马行空的冥想和神启的灵光。他总是要求画家把注意力放在自然的本质,而不是那些表面的东西上。他特别突出记忆的重要性,认为画家在创作中要尽量展现出个体知性更高秩序的活动,也就是精神性。在细致观察模特之后,画家要以最快的速度完成作品,可以在5分钟、10分钟和30分钟的时间里画完,观看必须是确定的和有选择的,记忆必须保持良好状态,这样就能抓住对象的基本要素了。[35]

斯蒂格里兹与康定斯基一样,也喜欢把抽象艺术与音乐等同起来,他坚信抽象的视觉语言与诉诸听觉的音乐之间的通感。比卡比亚(Francis Picabia)也认为,抽象艺术法与音乐韵律是一样的,[36] 绘画的精神性就是去除掉所有的与特定时间、地点、事件相关的因素,它导致的是最纯粹的艺术形式,与机械模仿自然浑不相干。1916年,俄裔美国现代艺术家马克斯·韦伯(Max Webster)在他的《论艺》(*Essays on Art*)中,谈到他对出自艺术家之手的东西具有一种尊敬之情,因为这些东西可以向所有人说话,可以扩展人们的情感范围,可以把个人的内心世界与普遍精神融合在一起。

20世纪早期的美国前卫艺术批评家和艺术家并不是以一种极端决裂的态度面对传统的,而是乐于承认他们与往昔的联系,而他们对立体主义、表现主义等艺术流派的接受,也是从自己的立场出发的。从20世纪早期美国一些前卫艺术家的作品中可以看出,他们实际上并没有真正理解分析立体主义的意义,只是被综合立体主义的更趋于直觉性的表现吸引,借助这种手法来展现一种"美国的能量"(American energy),就是阿瑟·德夫(Arthur Dove)所说的那种"创新、不懈劳作、速度、变革"的热烈的精神冲动。像斯图尔特·戴维斯(Stuart Davis)的作品,表现出精确主义(Precisionist)与地方主义(Regionalist)的综合,精确主义的主题与空间关系的结合,从而创造了一个动态的空间。还有像乔治·奥特(Geogre Ault, 1891—1948)这样的把"精确主义"和"超现实主义"结合起来的画家,他们不是有意识地融合不同的流派,而只是想要表现自己对于30年代工业化的特殊的视觉元素的迷恋之情。他们创造了一个包含着光、形状、速度和空间的新现实,

---

[34] Robert Henri, *Art Spirit*, Margery Ryerson (ed.), pp.39-40.
[35] Ibid., p.22.
[36] Francis Picabia, "Note on 291", *Camera Work*, 42/43 (Nov., 1913): 20.

这个新现实与他生活于其中的环境对应，是这个环境的浓缩。事实上，在这一点上，这些画家倒是体现出了一种美国式的个人主义，既不像欧洲20世纪初的前卫艺术家是以个人内在心灵的纠葛作为创作的动力，而更多地是把注意力放在理解他们也生活于其中的一般的人类处境上，在这个理解和实践的过程中，获得一种自我的发现和定位，霍普的作品也是如此。在美国现代艺术的发展过程中，逐渐形成了一种新的美的观念，即这种美不是体现在完成的东西上，而是体现在"做"的过程中，这里面也需要观者的主动参与。二三十年代的新的形式观念，明显地消解了欧洲形式主义的神秘的精神性内涵，将其转换到一般化的视觉形式心理感知活动机制层面，比如色彩和空间（作为构图要素的空间的无限延伸性，色彩飘忽不定的特点），总是把观者引向形而上的思考。在戴维斯看来，这个问题非常简单，"色彩不过就是空间交接的再现"。而上述所有艺术家和批评家在美学和哲学层面的系统总结，就是杜威的《艺术即经验》了。

如果说美国艺术理论在20世纪中期之后，以格林伯格（形式主义）和劳森伯格（情感主义）为代表得到了全面发展的话，那么，正如前面谈到的，他们的理论的核心术语和概念，诸如精神[37]、模仿[38]、科学、理性与精神进步、媚俗、形式、表现，还有艺术与社会的关系、博物馆与"总体艺术"（Gesmatkunstwerk）的问题等，都来自于近代欧洲艺术史和美学思想传统，并与20世纪早期美国活跃的现代艺术批评的思想倾向联系在一起。此外，诸如围绕"军械库展览"引发的争论，也为后来的现代艺术思想的发展提供了重要线索。在社会经济文化势力日渐扩展的现实条件下，有关美国价值的讨论，以及都市化引发的对艺术与生活、与社会、与政治关系的新思考等，这些都应该是美国现代艺术理论和思想中体现出来的新东西。

---

[37] 康定斯基在《论艺术精神》中，认为这是一个与创作者"内在必需"（inner necessity），也即"表现性"联系在一起的概念，而达达主义者认为，这个词意味着一种从生活中的逃避。
[38] 在康定斯基、马列维奇、阿波利奈尔、蒙德里安的著作中，"模仿"是一个负面概念，代表未来发展方向的艺术是一种非客观的和抽象的艺术，它能揭示出更高层次的真实，而不是被动、机械地模仿自然。

* 本章节的写作获得 2013—2014 年度中美富布赖特研究学者（VRS）项目资助。

# 第十二章
# 风格,从历时到共时:20世纪中晚期的讨论及影响

1952年,贡布里希在论及艺术史研究状况时说,当时学界普遍表现出对"形式艺术史理想的疏远"[1],并形成了两股思潮:一是以法国福西永为代表,延续了森佩尔和李格尔的技术和物质艺术史;二是心理学派和文化史学派,泽德迈尔和克里斯揭示出远比早年沃尔夫林和李格尔的风格理论更为复杂的艺术感知与人类心理的关系,而德沃夏克试图把风格分析拓展到"建构艺术与时代宗教思想活生生的联系"[2]上。曾经是沃尔夫林的学生,后来又成为德沃夏克门徒的弗雷德里克·安塔尔(Frederick Antal)[3],在1949年也谈到对两位老师的看法。他认为,沃尔夫林形式分析的风格史,与法国19世纪50、60年代崇尚"为艺术而艺术"的作家和诗人的想法一脉相承,而且还流露出以15世纪意大利古典艺术构图为最高准则的美学偏见。丰富的历史演变,缩减为一系列基本范畴或类型化图式。[4]维也纳学派则是把历史和风格持续演变放在更显著位置,中世纪、巴洛克、样式主义得到同等程度的重视。在保持形式分析的同时,晚期的李格尔,特别是德沃夏克,把主题观照融入其中,他们包罗万象的视野,让艺术史成为观念史的一部分。这样的学术史评价,也成了安塔尔社会艺术史的一个起点。

　　贡布里希和安塔尔论及的风格史的文化和社会关切,自然是风格史转向的征兆之一。事实上,诸如形式和风格之类的术语,在20世纪中期,已蜕变成贫乏和苍白的鸡肋式表达。虽不能说它们被其他术语全然取代,却也是大家想要回避,却又无法回避的词汇。库布勒(George Kubler)说,当时的一些重要的百科全书,诸如《大英百科全书》(*Encyclopedia of Britannica*)、15卷本的《世界艺术百科全书》(*Encyclopedia of World Art*),甚至都没有收录风格的词条。[5] 毕竟,纯形式观照的风格史,在千方百计地把时代和民族的艺术景观纳入一个目的论的线性历史框架,在论证民族或国家的文化身份的同时,也抽干了艺术与生活的联系,相关的概念工具,在面对风格叙事难以涵盖的艺术现象时,往往失去分析和阐释效用。为此,风格概念受到多方质疑。迈耶·夏皮罗、阿克曼、贡布里希、阿诺德·豪泽尔、库布勒和戈德曼等学者纷纷撰文,潘诺夫斯基也发表了《劳斯莱斯散热器的思想先驱》这样以风格为着眼点的论及现代工业设计的文章,他们都试图厘清形式"艺术科学"和风格史的一般理论、方法和观念,最重要的是要清除自律风格史的历

---

[1]〔英〕贡布里希:《艺术科学》,《艺术与人文科学:贡布里希文选》,范景中选编,杭州:浙江摄影出版社,1989年,第438页。
[2] 同上书,第439—440页。
[3] Frederick Antal, "Remarks on the Method of Art History", *The Burlington Magazine*, I (1949): 49-52.
[4] Ibid., p.49.
[5] George Kubler, "Towards a Reductive Theory of Visual Style", *The Concept of Style*, B. Lang (eds.), Ithaca: Cornell University Press, 1987, p.163.

史决定论，尝试在人类学、考古学、语言学、美学、比较文学和现当代艺术创作的视野下，重新审视和界定风格史、批评理论及其与美学的关系。

20世纪50年代，美国艺术史家库布勒，在福西永"形式生命"观念之上，以"元器物"（primer object）、"复制"（replicas）和多重时间形状的概念，使得传统的自律而内向的艺术史，转向一种共时性的和跨文化表达的新风格史形态，对20世纪中晚期欧美国家艺术史乃至世界艺术史研究都产生了重要影响。这个章节拟对这段学术史中一些代表性学者的风格史观念，进行分析和评述；同时，也将结合上个世纪80年代初国内译介欧美近现代风格理论著述的情况，以及当下的艺术全球化语境，梳理、辨析风格观念在这场持续数十年的讨论中经历的一些变化。

## 一、迈耶·夏皮罗和阿诺德·豪泽尔

1953年，迈耶·夏皮罗在《当代人类学：百科名录》（*Anthropology Today: An Encyclopedic Inventory*）发表的《风格》一文，被认为是20世纪中期风格讨论的一个起点。他的文章发表在这本人类学的工具书中，首先着眼于对风格一般意义的阐发，视之为人类个体或群体艺术活动中表现出来的稳定和持续的形式特征；之后，分别论述艺术史、考古学、文化史、历史哲学和艺术批评中的风格定义。在艺术史中，风格是一个带有品质意涵和表现性的"形式系统"（a system of forms），它让艺术家的个性或一个艺术群体的气质显现出来。[6] 不过，他也强调，不同专业和学科对风格的定义，都依据了一个共同假设，即风格总是与特定文化的特定时期联系在一起。风格现象存在各种复杂情况，通常不是按照逻辑方式界定的。他的意思是，谈论或比较艺术品的风格特点，诸如色彩、明暗和肌理等，总是会用一些含义模糊的词汇，因此，风格并不总是清晰和单纯的。

迈耶·夏皮罗，《艺术理论与哲学：风格、艺术家与社会》

不过，风格的基础是艺术品，艺术品是一

---

[6] Meyer Schapiro, "Style", in *Theory and Philosophy of Art: Style, Artist, and Society, Selected Papers*, New York: George Braziller, 1998, p.51.

个表现性的形式结构。"世界上所有艺术都可以在表现和形式创造这样一个共同平台上得到理解。艺术现在也成了人类统一体最有力的证据。"[7] 艺术史家和批评家是在形式、形式关系和品质这三个方面来描述和比较作品的差异，缩小艺术感知和理解的模糊空间的。在这方面，前辈学者沃尔夫林、李格尔等取得了一些成果。不过，夏皮罗文章的重点并不在此，而在于提出批判和质疑。他首先针对传统风格论中的"同质性"（homogeneity）假设展开讨论。他认为，风格"同质性"的假设需要有所限定，即要注意单件作品可能包含两种以上的风格，一个风格时期也可能存在多种风格样式的活动。言下之意，风格从来就不是纯粹的。在主导风格的世界里，边缘风格也占一定位置。早期拜占庭镶嵌画里的统治者，艺术家需要严格按规范加以刻画，左右两边人物则包含了更多自然主义的处理。非洲雕刻光洁逼真的头像，是从粗陋和简括的身形中伸展出来的。[8] 个体艺术家风格前后不一的情况就更是司空见惯。多样风格交织和并存，与艺术的社会功能，诸如宗教、风俗、乡村、城市和创作者的阶层、心理状况有关，[9] 当然，也有个人自由选择的原因。总之，风格的动力不在于一种先在设定的抽象和神秘的精神或美学理想，"同质性"也不预示任何一种美学的统一体，主导风格内部仍旧包含了复杂的、不协调的和无法完满界定的因素。对于夏皮罗的这个"形式系统"，阿克曼评价说，它是一个"风格载体"（style-vehicle），相当于索绪尔的社会性"语言"（langue），而他指涉的具体作品，则属于个人化的"言语"（parole）。[10]

由此，夏皮罗也认为，风格分析应更多地关注创作的语境，而非抽象和形而上的精神理想。他谈到了艺术家个体风格的面相学解释和创作心理探索，列举了达·芬奇激发创作思维的方法，即在随机的斑点中，读解客观形式的心理测试。被测者选择怎样的斑点，以及他在斑点中看到了什么，是可以揭示其视觉心理特质的。但是，这种方法不能转用于群体风格，诸如时代和民族风格的面相学解释，也不能就此断言，某种形式结构或特质反映了一种世界观或思想模式。他甚至也不认同当时普林斯顿大学中世纪艺术史学者默瑞（Charles Rufus Morey）借助时间和空间范畴，来建构群体风格与世界观的联系的尝试。

夏皮罗的这种对风格与世界观之间的纽带的警惕，与他对传统风格理论中隐含的种族主义认识有一定关联。早在20世纪30年代，夏皮罗就警告，谈论风格要警惕种族主义危险，"以所谓民族基质来定义风格，即便这些话是由奥托·帕赫

---

[7] Meyer Schapiro, "Style", in *Theory and Philosophy of Art: Style, Artist, and Society, Selected Papers*, p.58.
[8] Ibid., p.61.
[9] Ibid., p.65.
[10] James Ackerman, "On Rereading 'Style'", *Social Research*, 1 (1978): 158.

特（Otto Pacht）这样的并非纳粹党人的学者说的，也有危险性"[11]。把风格动因归诸民族或种族精神特质是不科学的；风格包含了历史的多样性，不能仅凭某种主导的民族心理或精神轨迹来描述；特定时期的艺术风格特征也不能简单说成是民族心理的整体反映，最多只能说是创作这种艺术的人的一种反映。他还谈到，风格理论中的种族概念本身就已过时，被当代人类学家所嘲讽。当然，他说的这些人类学家，主要是指他所在的哥伦比亚大学的学者。

夏皮罗那篇发表在人类学工具书中的论风格的文章，现在已然成了大学现代艺术史和批评理论课程的必读文献之一，其重要性不言而喻。但也应看到，作者其实更多是提出问题，而不是给出答案。其涉及的问题包括：现代艺术对非西方艺术的风格评价和审美判断的影响，风格的有机统一性与异质要素的组合，二元循环的风格论，材料与技术的风格史，风格与图像主题的关系，风格与精神、感知模式、世界观的关系，民族主义或种族主义的风格观念，个体性格或群体心理与风格的关系，不同风格的共存与互动，社会模式与风格的关系等。他的最后结论是，一种适合于解决心理和历史问题的风格理论还有待于创造，有待于对形式结构和表现原则有更深入的了解，有待于社会生活进程理论的统一，因为它由生活实践方法和情感活动构成。[12]

对夏皮罗这篇文章的评价，库布勒的观点颇有代表性。他说，夏皮罗仍旧坚持传统原则，即个体和历史风格的"内在秩序""表现性"和"历史延续性"，并且也相信，风格的表现特质是在文化表达中反映出来的。不过，他也说，上述要素，包括历史的延续，只能在作为个体的艺术家和它所产生的社会中演变，也就是说，风格延续是与外部社会因素关联的，而不是自律演变。延续性是在一种对主题的态度和兴趣的变化中反映出来的，这在一定程度上把夏皮罗定位在了介于传统与现代变革之间。

相对于夏皮罗，阿诺德·豪泽尔（Arnold Hauser）是一位更彻底的马克思主义社会艺术史家，他把风格问题纳入撰述者的现实体验和社会关系表达的层

阿诺德·豪泽尔像

---

[11] Meyer Schapiro, "Race, Nationality and Art", *Art Front*, 2 (1936): 10-12.
[12] Meyer Schapiro, "Style", in *Theory and Philosophy of Art: Style, Artist, and Society, Selected Papers*, p.100.

面。在1959年的《艺术史的哲学》(*The Philosophy of Art History*)[13]中，他用一个章节的篇幅谈论了沃尔夫林"无名艺术史"的哲学内涵。在肯定风格作为艺术的一种共同和整体的趋向，以及这种趋向的文化属性后，他又以一系列否定，把风格与历史决定论区别开来。他说：

> 风格不是柏拉图或黑格尔式的理念、价值标准、模式和规范。风格既不是遗传概念，也非目的性概念；它既没有摆在艺术家面前，也没有被当作一个追求目标。它毋宁是动态关系的概念，包含持续多样化的内容。它与世界计划或目的没有关系，也与个体对超自然的真实的参与无关。[14]

同夏皮罗一样，豪泽尔视风格为一种带有浪漫哲学色彩的有机整体的形式结构，更确切地说，是一种格式塔结构。"正是格式塔心理学家第一次观察到，结构现象意味单个要素改变后，结构仍旧存续。他们的研究成果主要用于风格分析，对于这些心理学家来说，风格就是格式塔概念。"[15] 形式的格式塔观念，展现出一种与历史浪漫主义哲学中的有机主义的类同性；暗示了一个"给定整体"(a whole given)作为"先在"部分的东西发挥作用。格式塔和有机结构的风格概念，具有同等意义。正是依靠这个限制性的概念，现实才得以衡量和比较，才能更清楚地展现经验内容的组成部分，使得风格同马克斯·韦伯"理想类型"概念一样，发挥一种历史的功能。

对于传统风格理论，豪泽尔认为："没有印象主义充满动感的视像，沃尔夫林为巴洛克艺术正名是不可想象的。没有表现主义和超现实主义的存在，德沃夏克对样式主义的再发现也是不可能的。也许艺术意志的整个理论和它的变体和衍生物都是时代结果。"[16] 简单地说，印象派的崛起和"为艺术而艺术"的信条，是形式艺术史研究产生和发展的重要条件。艺术史研究总是紧密依存于当下的艺术实践和体验的，艺术史家不可能超越所处时代的艺术表达方式，并且他们也总是有自己的风格观念，这种观念与研究实践有关，但也受到同时代艺术的影响。

豪泽尔还特别提到从沃尔夫林、李格尔到德沃夏克的现代风格史转向。他认为，德沃夏克的自然主义和理想主义观念史，是对单向度的纯形式艺术史的反动，具备更宽广的历史材料的兼容性。在前者那里，艺术似乎总能完成它想要完成的一

---

[13] Arnold Hauser, *The Philosophy of Art History*, New York: Alfred A. Knopf, 1959.
[14] Ibid., p.209.
[15] Ibid., p.211.
[16] Ibid., p.218.

切。在意愿与能够之间没有距离。[17] 而德沃夏克的从中世纪理想主义到文艺复兴自然主义,暗示了艺术的延续性。它是技术的,也是物质的,更是形式的,各种成果的取得,都是自然主义观念目标的实现。但是,演变基本也是一场关乎延续性的斗争,是以不断增长的技术水准而发展着的。"德沃夏克的这种演变理论……是对历史循环论的伟大改造。"豪泽尔力图发掘自律风格史的现实动因,因此,他着力阐述德沃夏克如何借助观念史,赋予艺术的延续性以更宽广的历史视界,这也显示出了他以现实社会和文化条件为依托的风格史的构想。

## 二、贡布里希、阿克曼和戈德曼

在20世纪50年代的风格讨论中,贡布里希是一位重要人物。他致力于恢复风格在"描述和规范性使用"(descriptive and normative usages)的区隔,要在形式和规范间做出区分。[18] 在反对风格的历史决定论以及注重对作品的个体特质的描述方面,贡布里希继承了他的老师施洛塞尔(Julius von Schlosser)的思想,后者又主要受到克罗齐和语言学家卡尔·弗塞勒(Karl Vossler)的影响,主张一种理想主义的艺术批评。施洛塞尔认为,艺术基于直觉,不应被当作潜在的知识目标,而只是一种内在精神性的转换形式,艺术的"纯粹本质"(purest essence)不可能超越美学体验的独特瞬间。所以,他不主张分析所谓的艺术品的核心价值或风格的不可传译之美,而主张把工作限定在物质条件的描述上,以便于尽可能地接近实际的艺术创作过程。[19] 这种非中心化的艺术观念也被贡布里希所接纳,事实上,最终贡布里希也认为,无论是规范性的评论,还是形态学的描述,都无法提供给我们一种风格理论。[20]

贡布里希像

---

[17] Arnold Hauser, *The Philosophy of Art History*, p.220.
[18] [英]贡布里希:《规范与形式:艺术史的风格范畴及它们在文艺复兴理想中的起源》,《艺术与人文科学:贡布里希文选》,第104页。
[19] Richardo di Mambro, "The concentric critique, Schlosser's kunstliteratur and the paradigm of style in Croce and Vossler", *Journal of Art Historiography*, No.1 (Dec., 2009).
[20] Ibid., p.132.

基本上，风格在贡布里希的论述中被归结为修辞的问题。这方面，他主要受到当时文学的风格理论的影响。[21] 他认为，传统艺术史以古典艺术的审美规范来定义风格，划分风格时期，意味着风格演变服从于模糊的历史决定论法则。类似说法也在诸如"一爪窥全豹"[22] 的文化和风格整体论中反映出来。这种理论倾向把先验的时代、民族精神或心理特质的设定，与个别的文化和风格现象联系起来，这被他视为一种"文化整体论"的观相学（面相学）谬误。

贡布里希的主张是一种基于事实语境的探索，认为风格变化的原因是可以归结到更为具体的方面的：一是技术进步，二是社会竞争，[23] 而不是什么神秘的和必然的精神动力。并且，风格必定是在两种表达方式的选择中存在的，"没有替换的表达方式可供说话人或作者选择的话，那么，无疑也就不会有风格。'同义'（synonymy），就这个术语的最广泛意义而言，就是全部风格问题的根源"[24]。作为修辞的风格，处在"选择情境"（choice situation）中，既包括社会、技术材料的因素，也与创作者的师承关系和个人接受状况有关。这种选择最终自然地显示出某种活动的规则性。总体上，一种持续和稳定的形式风格，缘于其表达方式符合特定社会群体的需求。因此，风格讨论不能用规范或本质论的方式展开，而只能通过描述方式加以定义。

贡布里希是拒绝历史决定论的，也不承认任何一种由含糊的内在法则驱动而走向特定目标的艺术创造。他主张限制风格术语的使用范围，即以描述，而非"判断"或"规范"（normative）的方式来谈论风格。风格史是不断变化的历史，而不是某种持续形式的历史，这一点他与夏皮罗的观点是一致的。当然，在涉及鉴定活动时，他也承认，一种基于直觉的对作品整体风格特质的判断和把握，特别是对个体艺术家的某种创作禁忌的意识，对鉴别作品的真伪还是能发挥作用的。虽然也不能就此得出结论，认为这样的判断都绝对正确，但是，"造就鉴定家的潜在的格式塔直觉把握法，仍然大大优于列举特征的风格形态分析法"[25]。

1962年，时任哈佛大学美术教授的阿克曼也发表了一篇题为《风格论》的文章，这篇文章最初是为普林斯顿大学人文科学委员会《美国人文科学总论》系列中的《艺术与考古卷》撰写的。他期望自己提出的理论，能用到任何类型的艺术风格研究中。[26] 与贡布里希一样，他也把批判矛头对准传统的风格决定论，认为

---

[21] Nelson Goodman, "The Status of Style" 注释1, *Critical Inquiry*, 4（1975）: 799。
[22] 〔英〕贡布里希：《论风格》，摘自范景中选编：《艺术与人文科学》，第96页。
[23] 同上书，第89页。
[24] 同上书，第86页。
[25] 同上书，第102页。
[26] James Ackerman, "A Theory of Style", *Journal of Aesthetics and Art Criticism*, 3 (1962): 227.

"所有重要的风格理论都是决定论的,因为,它们预先设定了一个'演变'图式:早期风格必定走向晚期风格"[27]。

在他看来,身为风格创造者和继承者的艺术家,都是个体的人在既定情境下活动,所能了解的只有过往和当下,接受或拒绝什么是需要在这个特定情境中来完成的。至于说未来,个体艺术家是无法确定的,这是因为"他们的继承者的行为不可预期,而他们对继承者的影响也具有偶然性"[28]。风格变化因此是由艺术家一系列复杂决定造成的,而不是取决于某一个先在的共同目标,艺术家不是为未来的艺术史而创作的。阿克曼也承认,研究者可能会发现,在一个时期里,前后相续的作品确实存在某种延续和发展线索,但导致这种延续和发展的是艺术家在"探索未知世界过程中的各种不可预期的事件,而不是一系列按部就班地走向完美解决方案的步骤"[29]。艺术史家应关注个体艺术家或作品的创作语境,并尽可能来重构它,因为"一件艺术品,聚合了来自艺术家所处环境的所有方向的经验"[30]。他的最终目标,是希望艺术史能从个体艺术家的想象和个别作品出发,而不是从那些主导人类与民族国家的历史力量,诸如"时代精神""艺术意志"之类的观念出发,来解释风格变化。[31]他主张,风格只是一种在艺术品之间建构关系的方法,这样也就给艺术家的个人创造留出了空间,而不是把他们当成实现神秘的历史目标的工具。另外,阿克曼回避了夏皮罗的把群体或个别艺术品的风格(持续形式、品质)寓意化的做法。

阿克曼像

身为意大利文艺复兴建筑史家,阿克曼对艺术史理论,尤其艺术史哲学和美学基础保持了高度敏感。在他看来,传统的风格史在战后美国日趋蜕变为一种高度专业化的实践,这在一定程度上淡化了人们对常规艺术史中隐含的形而上学的目的论和文化精英主义底色的认知。1973年,他在《走向新的艺术社会理论》[32]一文中,抱怨美国艺术史界对理论无动于衷,在专业艺术史进程中,表现出一种超

---

[27] James Ackerman, "A Theory of Style", *Journal of Aesthetics and Art Criticism*, 3 (1962): 230.
[28] Ibid., p.232.
[29] Ibid.
[30] Ibid., p.233.
[31] Ibid., pp.233, 237.
[32] James Ackerman, "Toward a New Social Theory of Art", *New Literary History*, 2 (1973): 315-330.

越价值判断的客观和科学态度。他指出，正是这种貌似中立的价值标准，偏见才更容易潜入艺术判断。而当某种偏见得到公开表达时，是会遇到挑战和讨论的，[33] 也只有这样，人们才可能接近真相。所以，即便是基于实证主义的艺术史调查，也不可能脱离价值判断。所谓客观的风格分析和历史叙事背后，包含了深刻的价值系统，其源头是文艺复兴时期的新柏拉图主义，那种把美学价值与个人创造等同起来的观念，那种忽略艺术品的功能性和实用性，转而关注其形而上的精神价值的观念。从阿尔伯蒂到现代的罗杰·弗莱和格林伯格，这种对比都一以贯之。艺术家就此与其他工匠分离开来，进入高层的"博雅"（liberal arts）世界。在这里，阿克曼从对历史决定论的批判，转向了一种对风格的社会根基及其与现代生活的复杂联系的观照。

当然，阿克曼并不认同庸俗马克思主义关于艺术社会功能的思想，因为这样一来，艺术就没了自足地位，依据与它不相干的因素来对它判断，这与黑格尔主义异曲同工，同样是决定论的。他说，社会和艺术价值的分离加剧了历史与批评、内容与形式的分离。[34] 而一种适用的艺术社会理论，要能让艺术以它自己方式和语汇来服务社会。现代艺术的作用，比如立体主义，在于改变了体验真实的方式，是以一种积极的方式扩展了人的理解力。[35] 在这方面，传统的带有精英色彩的理想主义和庸俗马克思主义的风格理论都是错误的。艺术的自足性就在于它是人类经验的表达，除此之外没有其他的价值，因此，不需要一种把艺术与人类其他交流活动区别开来的哲学。艺术史研究面对的就是人类生活体验表达的成果，而阿克曼本人涉足的文艺复兴建筑，也是一种理性与情感交融的生活世界的创造。

1978年阿克曼发表的《重读〈风格〉》一文，是对25年前迈耶·夏皮罗《风格》的重新评述，他谈到了自己与夏皮罗的微妙差别。他的观点是，在风格生命的任何阶段，都无法预测下阶段的情形，艺术家可以自由选择放弃当下风格，而去追逐自己的梦想，这样一来就无法解释风格的延续性了。夏皮罗显然还是关注那个作为"风格载体"的"语言"或"形式系统"的。当然，阿克曼也说，两人观点不同的原因在于研究对象不同，他的研究对象是尊崇个人原创的文艺复兴，而夏皮罗的研究对象则是承续现象突出的中世纪风格，其间还可感受到社会政治和知识力量在塑造新风格方面的作用。[36] 因此，夏皮罗表现出对各种承续风格间的辩证对话的兴趣。

---

[33] James Ackerman, "Toward a New Social Theory of Art", *New Literary History*, 2 (1973): 318.
[34] Ibid., p.322
[35] Ibid., pp.328-329
[36] James Ackerman, "On Rereading 'Style'", *Social Research*, 1(1978): 159-160.

身为分析哲学家、美学家和艺术爱好者的尼尔森·戈德曼（Nelson Goodman）也就风格问题提出了一些重要观点。他本人曾在波士顿开过画廊，20世纪60年代晚期，负责哈佛大学教育学院的一项艺术认知和教育的基础研究项目。他的《风格之位置》（"The Status of Style"）[37]发表于1975年，带有比较浓厚的哲学思辨色彩。他不认同当时艺术史和批评领域那种把风格简单归于表达方式的成见，因为如此一来，会将风格与主题、形式和内容对立起来。他说："建筑和非客观绘画，以及音乐作品都是没有主题的，它们的风格就不是一个如何表达主题或内容的问题，因为它们没有字面意义上的主题和内容。"[38] 同时，他也不同意斯蒂夫·乌尔曼（Stephen Ullmann）[39]、哈尔切（E.D. Hirsch, Jr.）[40]和贡布里希的说法，他们视风格为艺术家在备选方案中的选择，[41]或视之为寻找同义表达方式的活动，或当作修辞学的问题来处理。他从风格与主题、风格与情感、风格与结构、风格与签名、风格与意义等五个方面来阐述他的想法。概括起来，他认为，风格中的形式与内容、情感与知性、内在与外在、结构与非结构等因素，都复杂地交织在一起，并形成诸多风格特质。这些表面看起来二元对立的因素，实际上无法截然分开。"一幅画中的衣褶造型，是一种再现衣服的方法，同时，也是表现尊严、激情或厚重的途径；衣褶可以卷曲、旋转、鼓胀和柔顺；也可让眼睛感受到一种类似岩石般恒久的隆起与凹陷的结构，可以变成一个具有和谐的确定性的载体。"[42] 他希望当下的风格理论能从简单的形式与内容对立的教条思维中解放出来，正视实际生活中风格问题的复杂性和难以琢磨的魅力。他说："面对一种风格时，我们的研究方法越是捉襟见肘，我们就越发需要调整，只有这样才可能获得更深入的洞见，发现能力也会增强，而辨认风格是理解艺术品的有机组成部分。"[43]

戈德曼像

---

[37] Nelson Goodman, "The Status of Style", *Critical Inquiry*, 4 (1975): 799-811.
[38] Ibid., p.799.
[39] 乌尔曼的风格论述着眼于文学，他的《法国小说中的风格》（*Style in the French Novel*），出版于1957年。贡布里希《风格》一文中，借鉴了其中关于"风格问题就是作家或演讲者在两种可替换表达形式之间进行选择"，以及"风格问题的根源就在于它是一种宽泛意义上的同义"的论述。参见 Nelson Goodman, "The Status of Style", *Critical Inquiry*, 4 (1975): 799-811。
[40] 哈尔切的文章标题为《风格学与同义》（"Stylistics and Synonymity"），*Critical Inquiry*, 1 (1975).
[41] Nelson Goodman, "The Status of Style", *Critical Inquiry*, 4(1975): 799-811, 799.
[42] Ibid., p.806.
[43] Ibid., p.811.

## 三、库布勒:《时间的形状》

戈德曼的代表性著作《艺术语言:探索符号的理论》(*Languages of Art: An Approach to a Theory of Symbols*)出版于 1968 年,他 1975 年的论文《风格之位置》是对既往风格讨论的一个总结,当然,他论及的人物不只局限在艺术史,还包括文学、语言学等。库布勒 1977 年的演讲《还原视觉风格理论》("Towards a Reductive Theory of Visual Style")是对 50 年代以来,三位艺术史学者夏皮罗、阿克曼和贡布里希的文章的一个综述。同时,他也提出了自己对风格的六个方面的认识,分别是:(1)风格由正在变化的行动构成;(2)风格只在受时间限制的因素中表现出来;(3)所有人类行动都有风格;(4)不同的风格同时段并存;(5)风格更多地表现为共时性,而非历时性,由变化中的行动构成;(6)没有可包揽一个时代的风格,风格无法抵御由时间引起的改变。其结论是,风格是一种非历时性的"绵延"(duration)。[44]

作为 20 世纪中晚期风格理论转型最具代表性的学者,库布勒在 1962 年出版的《时间的形状》(*The Shape of Time: Remarks on the History of Things*)中,提出了一种物的历史的共时性形式序列或系列变化的构想。他认为,应把传统艺术观念扩展到所有"人造物"(man-made thing),"人造物"世界与艺术史完全一致,[45]都是人类制造需求之物的成果,历史时间或时间的形状,就存在于这个造物的世界里。历史学家的任务是要发现和描绘多重时间的"绵延"。

关于时间如何在造物世界里成形的问题,库布勒提到了几个重要概念:首先是"实在性"(actuality),按照他的解释,是"两次闪亮间的黑暗,钟表嘀嗒声之间的瞬息,进入永恒时的虚无间隔,过往与未来的裂隙……事件之间的那个虚空"等等,[46]听起来有点玄妙,但大体指一个现实行动的契机、一个瞬间、一个风暴之眼、一个造物行动的起点、一个刺激时间的形状诞生的开端;其次是"形式序列"(formal sequences),由"实在性"引发的历史事件不过是针对"实在问题"(the existence of some question)提出的解决之道,问题是有多种解决方法的,这些相互联系的解决方法以多种途径占据时间,形成不同的形式系列。库布勒用数学概念,把这个系列分为两种类型:一是"串序"(series),即封闭形式类别的组群;二是"序列"(sequence),开放的和可以无限扩展的类别,类似于有序整数的

---

[44] George Kubler, "Towards a Reductive Theory of Visual Style", in B. Lang (eds.), *The Concept of Style*, p.168.
[45] George Kubler, *The Shape of Time: Remarks on the History of Things*, New Haven and London: Yale University Press, 1962, p.1.
[46] Ibid., p.15.

系列。[47]造物世界中时间的形状，在这个或那个形式序列或串序中存在，并在空间中铺展开来，是一个"共时性"（synchronic）和"瞬间性"（instantaneous）的概念，而不是"历时性"（diachronic）的延续。[48]

库布勒像

库布勒提出的另一对概念是"元器物"（prime objects）和"复制"（replication）。元器物指重要发明或创新，类似于数学中的素数——除自身之外不能被其他自然数整除，而元器物也无法拆分，其特质是不能借助于先例得到解释，在历史中的顺序是不确定的。[49]复制是由元器物引发的一系列复制、繁殖、缩减、转换、变异、衍生和漂流过程。[50]元器物和复制活动预示着不同的形式序列或串序，导致多重时间绵延的造物史的展开。至于绵延，本质上是一个特定需求和这个需求获得满足的过程。绵延可以先后相续，也可能是跨时空的偶然交汇。比如，南非布须曼人的绘画与欧洲旧石器时代晚期的洞穴壁画在19世纪晚期相遇，因为它们都满足了现代艺术的表现需求，融入其"形式序列"，[51]形成绵延；而墨西哥建筑中的基督教样式转换，至少包含三种变化图式，从印第安人生活出发，有两个方面：一是本土习惯和传统的突然丢失，二是新的欧洲生产模式的逐渐获得。这其中的抛弃和更替的发生速率并不相同，而第三种变化是对于欧洲殖民者而言的，他们在16世纪初期的主导风格是一种粗放而具有强烈动感的装饰，后来被说成是"银匠风格"（plateresque），当时的西班牙人视之为罗马式的东西。[52]库布勒以造物活动本身为依凭，在墨西哥建筑中，看到了三种不同速率的绵延。

库布勒的风格史着眼于空间维度的元器物和复制活动的时间的形状的发现，多重时间的形状依随造物活动，穿越文化和政治疆域，在整个世界延展，预示了一种关乎人类艺术创造如何在世界各地传播和流变的地理视域，同时，也赋予个体艺术家自由创造的基点。"物""元器物""复制""序列""绵延""时间形状"等，都是一些去除了历史决定论内涵的概念，缘于艺术家在往昔和未来间的感悟、发

---

[47] George Kubler, *The Shape of Time: Remarks on the History of Things*, p.30.
[48] Ibid., p.114.
[49] Ibid., p.35.
[50] Ibid.
[51] Ibid., p.42.
[52] Ibid., p.52.

库布勒,《时间的形状》

现和自主选择,源头可能只是解决问题过程中的某个并不起眼的偶然节点,与文化史的形而上目标没有什么联系。历史的天空因此而变得繁星点点。

作为星辰的元器物,它的出现总是充满偶然性和不可预期性,围绕着它的复制活动的运行轨迹,纵横交错,速率千差万别。事实上,库布勒是以这样一些新表述,取代了传统的风格术语。在他看来,传统风格是一种可望而不可即的东西,有点像彩虹,只能在阳光和雨雾间才能看到。一旦走到了以为可以看到它的地方,它就消失了。而在我们认为已经把握了传统风格的时候,它却融入前辈或追随者的艺术世界里了。所以,风格只能是一系列静态特点,而不能把这些东西纳入时间之流,因为这样一来,它们会立刻消失。[53] 库布勒的意思是,风格可作为分类工具,但不应成为我们领略艺术世界的丰富性和复杂性的障碍。

在《还原视觉风格理论》中,库布勒做了进一步阐述。他说自己延续了夏皮罗、阿克曼和贡布里希的足迹,但希望理论上还原风格术语。他提出的一个最重要的观点,是"风格"的双重词源:一是希腊词"stylos",二是拉丁文词"stilus",后者主要与写作有关,而前者涉及柱式问题,与古地中海地区的建筑样式有密切联系。[54] 长期以来,文学意义上的"风格"术语掩盖了希腊术语的建筑内涵,即它所包含的组织空间的意义。可以说,拉丁文"风格"指的是时间艺术,而希腊文关涉空间。因此,还原风格理论,就是要把这个术语放在历时性之外,任何一种构想出来的风格类别,都带有组合的特性,包含多重绵延和形式系统。他再次强调,风格只能作为静态的分类工具,[55] 并建议从六个方面来分析风格:工艺(craft)和格式(format,尺度、形状和构图,来自于书籍设计的一个词语);标识(signage,象征符号的复合体,适用于图像志分析)和样式(modus、mode,方式、模式,比如建筑柱式);时段(period,带有循环往复的意思)和序列(sequence,

---

[53] George Kubler, *The Shape of Time: Remarks on the History of Things*, pp.118-119.
[54] George Kubler, "Toward a Reductive Theory of Style", in B. Lang (eds.),*The Concept of Style*, p.166.
[55] Ibid., p.168.

开放和有序的系列）。其中，工艺和格式构成了形状（shape），标识和样式形成意义（meaning），时段和序列造就时间（time）。[56]

归结起来，库布勒是想要消解风格的趋于单一目标的时间延续的神话，把它视为一个在空间中扩展的概念。至于《时间的形状》到底有哪些不同于传统风格史的新立场，或者说在创建一种现代风格理论方面有怎样的建树，1982年库布勒在题为《〈时间的形状〉的再思考》（"The Shape of Time Reconsidered"）的文章中，提到一位学者[57]对这本书的五个方面的概括，认为她的概括简明精准，自己没有什么可以修正或补充的了，甚至说，他本人也不可能比这做得更好。这位学者列举的分别是：需要再次把科学史和艺术史结合起来；摆脱艺术创造与目的论、与生物学隐喻和循环论的关联；用传记和叙事的方式探究艺术品之间的联系是不恰当的；图像学者与形式主义学者的矛盾导致了形式意义的不必要减损；作为分类方法的风格概念是静态的。[58]

## 四、索尔兰德：风格史，一个美学乌托邦

库布勒提出以"共时"替代"历时"的"物"的风格史的可能性，而作为法国中世纪学者的索尔兰德（Willibald Sauerlander），他对现代风格理论中的历史主义思想模式，表现出了强烈的不安情绪。1961年，他应潘诺夫斯基之邀，在普林斯顿高等研究院工作，于1966年出版《从桑斯到斯特拉斯堡》（*Von Sens Bis Strassburg*），对20世纪60、70年代欧美国家风格问题的讨论产生影响。1980年9月，他在加拿大迈克马斯特大学（McMaster University）的一个题为《艺术与学术：当代艺术史方法论的批判》（"Art and Scholarship：A Critical Assessment of Current Methodology in the History of Art"）的研讨会上，发表了题为《风格：一个概念的历史的反思》（"From Stilus to Style：Reflections on the Fate of a Notion"）[59]的演讲。这个演讲，以及后来发表在《艺术史》杂志上的论文，都是20世纪中晚期关于风格问题讨论的一篇重要文献。

对于现代艺术史的风格问题，索尔兰德首先引用了德国现代阐释学之父伽达默尔（Hans Georg Gadamer）的说法："风格是我们的历史意识赖以建构起来的那

---

[56] George Kubler, *The Shape of Time: Remarks on the History of Things*, p.169.
[57] 这位作者名叫柯尔特（Priscilla Colt），当时在代顿艺术博物馆（Dayton Art Museum）工作。
[58] George Kubler, "The Shape of Time: Reconsidered", *Perspecta*, Vol.19 (1982): 113.
[59] 这篇论文后来发表在1983年9月《艺术史》杂志上（*Art History*, Vol.6, No.3）。

索尔兰德像

些理所当然的概念中的一个。"[60] 在他看来,现代艺术史中的风格危机,不是简单地把研究注意力转移到技术、材料或图像学之类的问题后就能解决的,而是需要对风格概念进行观念史的溯源和清理,才有可能加以克服。基于这样的认识,在这篇文章中,他从风格概念的拉丁词源出发,勾画出这个概念的观念史图景,探讨这个最初的文学修辞的概念是如何被转用到其他人类文化创造的领域,并对其所隐含的意义的两面性和模糊性、与启蒙时代历史观的联系、美学历史主义的叙事范式、达尔文主义进化论等问题进行辨析和阐释。

"风格"的拉丁文词源,是指修辞学意义上的谋篇布局和表达,以及相关的规范和尺度,与一种修辞手法的习得和运用相关,也包含了专业、控制和润色的意思。长期以来,它是在古典学术系统中获得定义的。索尔兰德认为,这一词语的含义发生重要变化是在18世纪中期,他列举了当时德国非常流行的一本由泽德勒(Johann Heinrich Zedler)出版的《大辞典》(Grosses Universal Lexikon)中的"风格"词条。[61] 这个词条,在论及音乐风格时,特别指出音乐风格可以理解为"个人在作曲、演奏过程中表达自身的方式,所有这类个体表现的差别都基于作者、国家和民族的天赋"[62]。这样一来,风格就开始与个人、地区和民族精神的特质相关了,指向了某种蕴含规范或法度的原创性。类似认识在同时期法国博物学家布丰(Comte de Buffon)的风格论述中也有表现,他的看法是,知识、事实和发现等诸事都外在于人,而风格即人。

当然,"风格"在美术领域里,最初更多指向个别艺术品或艺术家的个性(personal character),这在文艺复兴时期的艺术理论中就已表现出来,而贝洛里和普桑进一步发展了这种法国古典学院传统认知。不过,索尔兰德也指出,在贝洛里那里,风格并没有地区和民族的意义,也不包含任何关于艺术发展趋向的含义,

---

[60] Willibald Sauerlander, "From Stilus to Style: Reflections on the Fate of a Notion", *Art History*, Vol.6, No.3 (Sep., 1983): 253.

[61] 在这本辞典中,风格不是作为建筑或美术的单一词条,而是指涉文学风格。在其"风格"类目下,有50个词条,所有这些词条都是基于文学意义上的谋篇和表述规范,跟个体创造力没有什么关系。由此可见,文学意义上的风格分类系统是如此复杂和学究气。Willibald Sauerlander, "From Stilus to Style: Reflections on the Fate of a Notion", *Art History*, Vol.6, No.3 (Sep., 1983): 255.

[62] Ibid.

而只是一个美学层面的分类术语。

事实上,歌德所秉持的也是这样的风格观念。而在现代艺术史学家中,坚持这种非历史主义风格观念的,主要是克罗齐和施洛塞尔,后者被索尔兰德视为维也纳学派最明智的代表。他们都主张风格只可用于个别的天才作品,即一个独特的表现整体。至于艺术史中的那些平常的艺术流派,以及某些形式和观念的发展,应作为视觉语言的历史来处理。[63] 简单地说,风格史应聚焦于个别艺术作品和艺术家的原创精神和原创表现,而不要去关注风格流派的群体特征,或视觉表达的法则和规范。这两位学者的主张,某种程度上体现了对创新的迷恋,对因注重历史而抹杀个性的担忧。不过,索尔兰德也指出,在突出风格的原创特质的同时,也不应忘记,风格在修辞学传统中属于一种社会交流方式,只有通过风格化,让原创的和特殊的东西适应某种先在规则,艺术品才能成为社会信息的承载物,才能成为社会的事实。即便是最极端的原创形式,也只有在它们拥有定义自身的风格规范和惯例时,才能发挥作用,风格的两面性并不是那么容易被抛弃掉的。

正如前文所言,作为现代艺术史的基础的风格和风格史概念,首先是在温克尔曼的《古代艺术史》中发展成型的。它是修辞学的规范、法则与启蒙时代的历史主义思想结合的产物,可用于解释古代艺术的美学体验,也是一座由视觉形式感知走向历史和文化理解的桥梁。以温克尔曼观点而论,艺术史研究要展现艺术的起源、发展、变化和衰落,以及民族、时代和艺术家的不同风格,并尽可能通过现存古代文物来证明一种(文化的)整体性,并且他也相信,时代和民族的艺术风格与其所属社会的政治、文化气氛相一致。古代希腊艺术风格与希腊民主自由的政治气候联系在一起的,政治自由提升了艺术,这种包罗万象的艺术史和文化史视野,成了后来的艺术风格史的美学乌托邦的一个源头。

19世纪到20世纪初的风格观念的发展和演变,在索尔兰德看来,是深刻地根植于这个时期的观念史背景的。这个背景,由达尔文主义的进化论和实证主义构成,艺术史家致力于对不同时代和地区的风格"类别"(species)及其特征进行辨别和确认,风格被理解为地区、时代或流派的一系列标志性特征,纳入到一个类似于生物学的分类系统里。艺术史家倾向于从外部因素,诸如技术、材料和功能角度,来解释各种艺术风格特征的形成和发展。19世纪晚期到20世纪20年代,在德国和奥地利的一些大学中出现"为风格而风格"观念,这种观念很大程度上是与尼采的生命哲学相呼应的。沃尔夫林、李格尔、福格和潘诺夫斯基等学者,把风

---

[63] Willibald Sauerländer, "From Stilus to Style: Reflections on the Fate of a Notion", *Art History*, Vol.6, No.3 (Sep., 1983): 259.

格构想为一种主导了某个地区和时代的所有艺术门类乃至文化现象的创造性原则，一种生产力量，一种脱离作品的主题内容的抽象形式意志。比如，李格尔就认为，决定视觉形式创造活动的是一种内在的生命意志力量，而材料和技术等外部因素是附属于这种力量的。他的观点正好与森佩尔达尔文主义式的材料和技术决定论形成对照。当然，后一种风格史的观念，与19世纪历史主义结合之后，成了不断在往昔的艺术中寻求民族身份的活动，那些欧洲的保守主义者，喜欢在哥特式艺术中寻找自己的家园，而自由主义者则把文艺复兴作为他们的历史叙事的原点。

概括起来，索尔兰德的风格的观念史，包括"书写工具"，修辞学"范式"，"标志性特征"，"持续创造原则"等含义的发展和演变阶段，所有这些变化，也都着眼于视风格为揭示艺术品中的某种秩序、标准、法则或结构的工具。风格的观念史的关键是启蒙时代，正是在这个时期，风格与一种编年意义的进步论联系在了一起，不再局限于是一种艺术鉴赏的工具，而成了艺术史的工具。

事实上，把艺术中的美学问题，从现实的社会历史复合体和矛盾中分离出来，使之成为自足的编年体系，这样的实践给近代以来的艺术史带来了极大的成功。风格也从描述、分类和理解的工具，转变为揭示时代精神的媒介。一旦艺术史家开始谈论时代、地区或城镇的风格，谈论他们可以通过艺术作品，接近或通达其他理性学科无法获致的整体真理，那么，他就处在了把风格理解为社会结构的视觉表达的危险当中，成了一个历史美学的"巫师"。在这种情况下，艺术史就越位了。

基于这种风格的观念史梳理，索尔兰德提出，要限制风格术语的使用范围，以应对当代风格史的危机，要重新确立被美学历史主义消解的风格概念的两面性：一方面，是以规范、法则或进步的线索与特点，涉及群体性的特征；另一方面，又与个体的创造性联系在一起。他认为，纯粹的风格史是20世纪初期的美学乌托邦，风格分析还会继续有效，但必须限制在描述，以及对艺术作品的形式特性的分类上。只要这种分析是由理性控制的，那么，它就还是有效的工具。对于其他与风格相关的历史阐释，他引用罗兰巴特《神话》中的话，认为风格成为一切的借口，可以豁免一切，尤其可以豁免历史的反思。在纯形式主义的名义下，它禁锢了观者的思想，风格革命本身就变得煞有介事了。

确实，如果一位艺术史家在建筑中确认哥特式风格的某些标记，那么，他是处在一个相对安全的位置上的。但是，他如果说这个天主教堂是哥特式风格的创造，或者是从哥特式精神中发展出来的，那么，他就是在用风格替代历史。这种观点如果被接受，那么，艺术史就会忽略历史中的艺术问题。所以，索尔兰德真

正担心的是，风格标签被无限制地扩展使用范围，把各种美术现象统一起来，这样做不是丰富了艺术，而是让艺术变得更加贫乏，会导致美学的僵化，由此撰述的艺术史著作往往是平庸的重复，让人感到厌烦。艺术史中的很多东西并非是统一的，一旦把个别艺术家称为时代精神的代言人，那么，也就再次回到了黑格尔主义的窠臼里了。

## 五、风格即生活

事实上，对于艺术史中的风格问题的讨论和总结一直在持续进行。1974年，纽约大学美术学院玛格丽特·芬奇（Margaret Finch）出版的《艺术史中的风格：风格和序列理论引论》（*Style in Art History: An Introduction to Theories of Style and Sequence*），是在她的导师罗伯特·戈德沃特（Robert Goldwater）的鼓励之下撰写的，虽然面向的是初学者，却也透过"形式""主题""意义""偏好"和"创新"等论题，勾画了一幅当下的风格问题的学术图景。其中涉及的前辈学者包括：伯纳德·贝伦森（Bernard Berenson）、李格尔、沃尔夫林、鲁威（Emmanuel Loewy）和沃林格；当代学者有：赫伯特·里德、福西永、潘诺夫斯基、夏皮罗以及阿克曼、库布勒和贡布里希等。作者指出，1953年夏皮罗发表《风格》一文，是一个转折点，夏皮罗在此文中提出艺术史需要一种现代风格的理论。[64] 50年代之后，在建构新的现代风格理论方面做出重要贡献的，分别是贡布里希1960年出版的《艺术与错觉》，以及库布勒1962年的《时间的形状》；此外，阿克曼的专论文章也产生了重要的学术影响。而对于战后美国艺术史学界的两种不同的方法论倾向，一是强调事无巨细的个案研究，拒绝理论性的概括；二是专注于对艺术史事实的系统化和理论化的建构，把作品和艺术家当作论证某种理论模式的标本，芬奇认为，它们都失之偏颇，而贡布里希和库布勒却做到了让两种倾向达到一种平衡。[65]

1977年夏，在美国科罗拉多的波尔德（Boulder），举办了一个以风格为主题的美学夏季学院，邀请文学、音乐、美术、哲学和历史等多个学科领域的学者，就风格问题发表演讲，其中，美术史学者有库布勒[66]、阿尔珀斯[67]，理查德·沃恩

---

[64] Margaret Finch, *Style in Art History: An Introduction to Theories of Style and Sequence*, Metuchen, N.J.: The Scarecrow Press, Inc., 1974, p.v.
[65] Ibid., p.vi.
[66] 库布勒在这个会议上发表了《还原视觉风格的理论》的演讲。
[67] 阿尔珀斯演讲主题是《风格就是你制造的一切：又是视觉艺术》（"Style is What You Made It, the Visual Arts Once Again"）。

海姆（Richard Wollheim）[68]等。1979年，这些学者的演讲文集《风格概念》（The Concept of Style）出版。无疑，20世纪50、60年代学界持续的风格讨论，是这些学者们演讲的重要背景，他们中的许多人都提到了库布勒、夏皮罗、阿克曼和贡布里希，与此同时，一些学者也提出了新的看法，特别是阿尔珀斯。

阿尔珀斯的风格思想，主要得益于加拿大文学批评家和理论家诺思洛普·弗莱（Northrop Frye）历史批评的"模式理论"[69]，以及潘诺夫斯基的形式与图像的研究方法。她认为，风格概念长期以来就充满偏见。在沃尔夫林和李格尔那里，风格基本就是作品制作者和世界的心理关系，这种心理关系被认定是隐含在作品结构中的，是作品意义之所在。而潘诺夫斯基把这种以人与世界关系为基点的风格阐释，转换到对作品客观意义的分析上，即把作品视为一种处在特定文化场景中的客观现象，以此为出发点来探究图像和意义的关系。他以象征形式的研究替代风格，改变了艺术史的基本问题。阿尔珀斯主张借鉴文学批评的"模式"理论，用来替代赋予历史以秩序的风格概念。在她看来，风格和图像的问题只适合文艺复兴，她要寻找的是适合于所有艺术的问题，这个问题就是"模式"（modal）是什么。她说，如果我们与世界的关系如同"模式"那样，那么，真实或世界会是怎样的？"模式"观念下，没有形式和内容的差别，也不会排斥功能。她谈到了文艺复兴透视的发明，是一种对观者、创作者和图像之间的心理和物理距离的构想。人体尺度与所处空间和器物的关系，构成文艺复兴艺术体验的核心内容。而北方艺术，似乎更多反映出一种对表面细节和装饰的爱好，但是，在凡·艾克的画作中，人体同样有尺度感，只是与意大利有所不同而已，这是因为画家制作方式的差别——通过窥视箱来观看，眼睛固定在孔洞，与身体隔绝，处所和比例的感觉因此得到扩展。这种制作方式的不同，使得北方绘画看上去似乎失去了尺度感。[70]不管怎样，模式存在于制作过程中，而风格是所制作的一切，是制作者与制作传统的关系。[71]各种模式都是创作者为自己的体验制造意义而创造的。通过对模式的思考，就可以把制作者、作品和世界连接起来。

20世纪90年代初期，詹姆斯·埃尔金斯（James Elkins）为《格罗夫艺术词典》（Grove Art Dictionary）撰写的"风格"词条，对50年代以来的风格讨论进行了总结。他认为，讨论发起者夏皮罗是特别强调艺术史中偶然事变的重要性的，并以此来破解时代精神的偏见；阿克曼的文章针对的是风格史的文化决定论；贡布里希

---

[68] 沃恩海姆演讲主题是《图画的风格：两种观点》（"Pictorial Style: Two Views"）。
[69] Svetlana Alpers, "Style is What You Made It, the Visual Arts Once Again", in B. Lang (eds.), The Concept of Style, p.147. 虚构小说并非按照道德，而是按照英雄行动的力量来分类的。"模式"这个词与虚构的英雄在其世界中的力量相关。由此，弗莱就有了神话的、浪漫的、高度模仿的、低度模仿的或者讽刺的模式。英雄就是言语建构的原型。
[70] Ibid., p.155.
[71] Ibid., p.158.

的观点受文学批评家乌尔曼和经验主义哲学家波普尔（Karl Popper）的影响，主张只在描述层面运用风格概念。不过，他似乎并不那么认同贡布里希的意见，而更为赞成库布勒的主张。他特别提到库布勒《还原视觉风格理论》中对风格概念的希腊语词源的追溯，揭示了风格最初与组织空间活动相关。他认为，50、60年代参加风格讨论的艺术史家，大都是认可风格分析的效用的，而他给出的风格的临时定义"一种在时代或人群中的品质的统一性"（a coherence of qualities in periods or people）[72]，也延续了这个立场。

1996年出版的《艺术史的批评术语》（*Critical Terms for Art History*）中，编者把风格词条放在"交流"而非"历史"类目下。词条撰写者也认为，风格基本是一个语言学和修辞的问题，坚持了贡布里希的风格描述原则：

> 风格是艺术史的话语问题……是一种修辞工具，过去时代的或作为个体的人的作品可以得到定义。作为学术修辞，风格可以让过去时代无意识的创作实践进入到明晰范畴里，这样，就能对作为实体的作品进行批评和讨论。[73]

风格意识是观者对器物的语言或描述性的回应。不过，他们也认为，虽然后现代的多元文化让人们失去历史感，但是，风格概念还是在提醒人们关注艺术史的专业深度，如果完全抛弃它，将会面临危险。[74]

而事实上，风格和形式问题，也成了20世纪80、90年代中国美术史论界的一个热门话题，当时的语境是，一方面，80年代初期，李泽厚《美学历程》引发的美学热；另一方面是形式美的大讨论和新潮美术的兴起。中国刚从十年浩劫中走出，文学和艺术开始展露出五光十色的魅力，学界普遍感到需要澄清一些基本的艺术创作观念和美学理论问题，特别是主题和形式、艺术与时代的关系问题，如艺术是否只能是一种服务于主题内容的宣传工具，或者是伟大时代精神的传声筒，有没有纯粹的和不依附于主题思想内容的形式美，艺术可不可以有自己的价值等。这个时期，欧美国家近代以来的一些重要风格史、艺术批评和形式美学著作，诸如沃尔夫林的《艺术风格学》、潘诺夫斯基的《视觉艺术的含义》、贡布里希的《艺术与错觉》、阿恩海姆的《艺术和视知觉》及赫伯特·里德的《艺术的真

---

[72] James Elkins, "Style", in Jane Turner (eds.), *Dictionary of Art*, New York: Macmillan Publishers, 1996, pp.876-882.
[73] Jas Elsner, "Style", in Robert S. Nelson and Richard Shiff (eds.), *Critical Terms for Art History*, Chicago: The University of Chicago of Press, 1996, p.106.
[74] Ibid., p.108.

谛》等，也在这股美学热潮中被译成中文，而夏皮罗、阿克曼和贡布里希的三篇论风格的文章是在80年代晚期译成中文的。[75] 有学者还专门撰文，论述贡布里希对传统风格理论中的黑格尔主义的批判，主张摒弃以"时代精神"或"民族精神"之类的先验范畴来解释风格动机的套式。这在当时也包含批评李泽厚《美的历程》中的文学化地把艺术与时代风貌、与民族心灵符号等同起来的做法。[76]

批判传统风格概念中的历史决定论，自然是20世纪中期以来欧美国家风格讨论的目标，不过，这场讨论也包含了其他一些对后世产生重要影响的视角和思想。

其一，否定风格与世界观、时代精神或艺术家个性的简单类比，而尝试在特定的文化场景中，探索分析形式和图像的客观意义。风格不仅是形式的问题，也与图像的主题、材料和技术相关，不只关涉创作者、创作者之间的相互竞争，还与赞助人、一般社会公众的接受立场相关，风格问题的复杂性绝非"时代或民族的精神"之类的抽象概念所能涵盖。风格讨论因此需要从原来的移情形式的态度，转换到与对象保持距离的客观审视和历史语境的重构的层面展开。

关于艺术史中的风格问题的复杂性，迈克·柯勒（Michael Cole）[77] 在2011年出版的一本题为《恢宏形式：佛罗伦萨的姜布洛涅，阿马纳提和丹蒂》（*Ambitious* 

麦克·柯勒，《恢宏形式：佛罗伦萨的姜布洛涅，阿马纳提和丹蒂》

*Form: Giambologna, Ammanati and Danti in Florence*）著作中，以多重视角展现了自16世纪晚期米开朗基罗去世，至17世纪初贝尼尼成名的意大利雕塑风格的转换。柯勒认为，姜布洛涅，阿马纳提和丹提等三位雕塑家，在与美第奇宫廷政治人物的协调、相互切磋和竞争中，为各自艺术创作设定了新的目标。所谓风格问题，只有通过比较姜布洛涅和他的同时代人的艺术，才能得到理解。柯勒的目的不是比较这些雕塑家作品的好坏，而是试图把握文艺复兴晚期雕塑创作的游戏规则或创作诉求。[78]

---

[75] 夏皮罗《论风格》、阿克曼《风格论》刊载于《美术译丛》1982年第2期，贡布里希《论风格》收录在《艺术与人文科学：贡布里希文选》。

[76] 范景中：《贡布里希对黑格尔主义批判的意义》，《理想与偶像》中译本序，上海：上海人民美术出版社，1989年。

[77] 作者为哥伦比亚大学艺术史和考古意大利文艺复兴和巴洛克艺术教授。

[78] Michael Cole, *Ambitious Form: Giambologna, Ammanati, and Danti in Florence*, N.J.: Princeton University Press, 2011, p.10.

这个时期的雕塑作品，表现出一种对范式和设计、姿态和抽象形式感的追求。雕塑家处理黄金、青铜或石头等材料的技艺趋于多样化，却又更加服从于统一的整体设计原则，追求建筑的形式感。柯勒把这种情况的出现，与雕塑家制作雕塑设计方案模型联系在一起。[79] 模型被用来向赞助人说明作品的"设计"（disegno）。这时的雕塑家对模型的依赖，使得他们与以素描为基础的画家区别开来，而与建筑师走到了一起，并且这种模型的设计，也让雕塑家从图像志观照中走出来，转向更为一般化的三度空间的形式构

艾丽娜·佩尼，《从装饰到器物：现代建筑的谱系》

架的实验。因此，在这个时期，几乎每个雄心勃勃的雕塑家都试图成为建筑师。雕塑家表现出来的这种对恢宏建筑形式感的青睐，被柯勒视为这个时期雕塑创作的重要风格动因。此外，他也指出，三位雕塑家在雕塑设计中的建筑雄心，并不都是金钱和物质语境决定的。姜布洛涅就曾提醒他的雇主说，自己拒绝了西班牙国王和德国皇帝的大笔资助。[80] 他当时受雇于美第奇大公，领取正式工资，经常到各地旅行。他显然乐于为自己喜欢的委托人工作，而他那些为委托人创作的作品，最终还是要面对广大公众的。

其二，把风格史的话题转换到现代意义的物或器物的历史中加以阐释，消解风格概念中的古典美学标准。在这方面，美国学者艾丽娜·佩尼（Alina Payne）[81] 2012年出版的《从装饰到器物：现代建筑的谱系》（*From Ornament to Object: Genealogies of Architectural Modernism*）具有一定的代表性。作者提出了一个以建筑与器物的关系的历史为依托的现代建筑谱系，即一种从传统的贴附在建筑构件上的装饰，转向基于日常器物的建筑。[82] 这种器物的建筑史，渊源于森佩尔把传统风格理论纳入工业化时代器物文化语境的尝试，基础理念是把器物形式

---

[79] Michael Cole, *Ambitious Form: Giambologna, Ammanati, and Danti in Florence*, p.18.
[80] Ibid., p.11.
[81] 作者为哈佛大学艺术史与建筑系文艺复兴、巴洛克和现代建筑讲座教授。
[82] Alina Payne, *From Ornament to Object: Genealogies of Architectural Modernism*, New Haven and London: Yale University Press, 2012.

关系视为一种关乎身体活动和相应的生活姿态的呈现，身体的把持、触碰才是形式感的真正来源，而不是诸如"时代精神"或"民族精神"之类的模糊的形而上术语。佩尼认为，从1851年至1925年，欧美国家的建筑，见证了这样一种由装饰到器物的变革，器物在观者与建筑的关系中逐渐占据主导地位，并引发了诸如包豪斯以及柯布西耶等为代表的现代建筑的新观念。佩尼2013年7月在佛罗伦萨"伊塔提"（Villa I-Tatti）举办的夏季研讨班"意大利文艺复兴艺术的统一性"中所做的演讲《文艺复兴建筑中的物材、工艺和尺度》（"Materiality, Crafting, and Scale in Renaissance Architecture"），进一步把这种器物的建筑观念追溯到意大利文艺复兴时代。[83]

其三，确认风格的共时性，弱化和否定它的历时性，主张在空间而不是时间维度上来认识和理解风格现象。艺术史研究要了解"元器物"和"复制"如何在不同地理区域扩展、碰撞、交融、变形、萎缩和停滞，要观照世界范围内的艺术传播与交流的新风格史的图景，即托马斯·考夫曼所说的，艺术史研究需要走向一种"艺术的地理学"[84]。

其四，不是历史决定创造，而是创造决定历史。艺术家不是历史的木偶或工具，他们面对未知世界，要依据个人判断来进行创造，这种创造不是先在的历史逻辑所能框定的。个人选择是偶然的和瞬间的，"艺术家仿佛在巨大的矿区发掘，黑暗中，只能依靠之前作品开凿的隧道作为指引，但这些之前的隧道也可能把他们引到死胡同；另外，那些过去被认为毫无价值的矿井，现在却可能价值连城。探测和开采总是充满不可预料的情况，旧知识在这个过程中，几乎没有什么用处。当然，新发现也可能没有价值"[85]。艺术家的自由创造是风格生命之源，任何风格观念和理论都不应成为束缚艺术家自由创造的枷锁。

其五，现当代艺术创作思潮和实践，既能扩展生命体验的成就，也是风格观念转型的契机和资源。艺术史研究致力于发现那些隐没已久的"元器物"的星辰，同时也保持了与现当代艺术的内在勾连，呈现出一种多维的面貌。风格是一个当下的概念，然后才可能是历史的概念。

其六，发展和建构风格的元理论。从语言学、人类学或视觉心理学来定义和

---

[83] 2013年6月29日至7月19日，"哈佛大学意大利文艺复兴研究中心"在佛罗伦萨Villa I-Tatti举办了一个主题为"意大利文艺复兴艺术的统一性"（"The Unity of the Arts in Renaissance Italy"）的夏季研讨班，该研讨班由盖蒂基金会资助，参加的成员为来自大中国地区（中国大陆、香港和台湾地区）的艺术史、建筑史和文化史方面的资深学者，艾丽娜·佩尼教授为研讨班作了专题演讲。笔者作为研讨班的成员参加了这项学术活动。

[84] 参见Thomas DaCosta Kaufmann, *Towards a Geography of Art*（《走向艺术地理学》）第一部分："艺术史学", Chicago: University of Chicago Press, 2004。

[85] George Kubler, *The Shape of Time: Remarks on the History of Things*, p.114.

理解视觉形式与风格，意味着认同作品的视觉形式结构的整体性。这个整体性或被归结为格式塔，或是直觉的"表现性"和"元器物"；把风格和形式视为修辞和写作方式的问题，是主张创作语境的重构，反对决定论，其中的潜台词是古典艺术的绝对价值，只是不认为这种普遍的古典价值与时代或民族精神相关。风格的空间属性理论，以"元器物"和"复制"的共时性传播和流变为基础，其试图在全球范围内，考察人类的器物史，构建超越政治和民族文化疆域的世界艺术图景。

无论如何，在当下艺术写作中，风格已是一种泛化表达，使用的随意性较大，国内学者基于传统文论中的风格思想，常用气韵、格调、气派、风度、韵致等稍微古雅一点、最初与人物品评相关的词语来替代它。这样做有其合理性，但也应看到，风格含义的泛化是有积极一面的，即一定程度上消解了原先文化精英主义和欧洲中心论的色彩，风格话题转向一种对生活世界的观照。除艺术外，风格现在更多地与衣着、首饰、室内装饰、家居用品乃至发型之类的日常话题相关，与时尚交织在一起。布丰"风格即人"或中国传统的"文如其人"的说法，变成风格就是生活，就是生活创造的新经验的表达，这无疑也对新的艺术史和艺术批评的风格话语的发展产生影响。

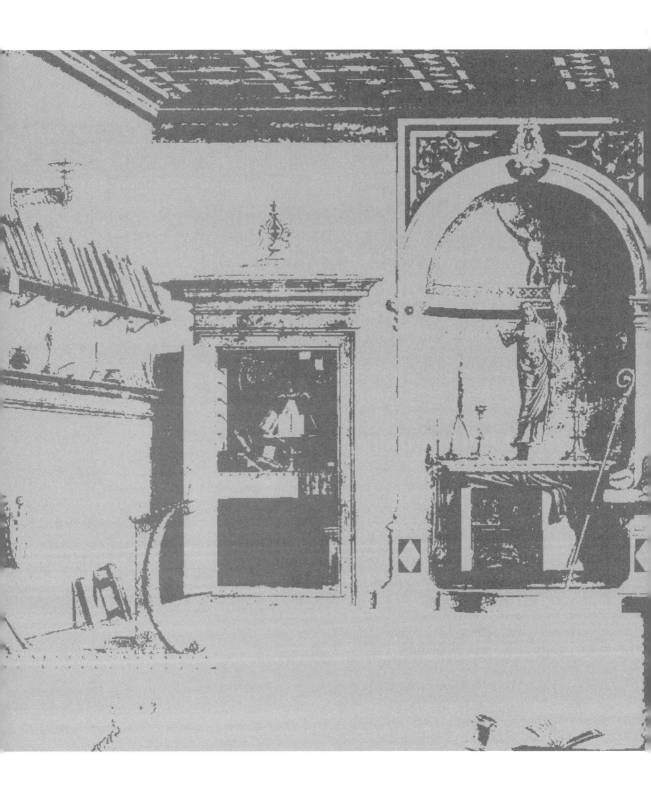

# 第十三章
## 非编年的意大利文艺复兴：从风格到『图像科学』

1999年，哈佛大学意大利文艺复兴中心"伊塔提"（Villa I-Tatti）举办了一个以"20世纪文艺复兴"为主题的研讨会，克里斯托弗·沃德在会上发表题为《作为艺术史范式的文艺复兴》（"Art History's Normative Renaissance"）的演讲，[1] 他谈到20世纪初期，移民美国的德语艺术史家，大都是文艺复兴学者，把多年来在欧洲形成的文艺复兴艺术研究范式和方法带到美国大学，确立了艺术史作为人文学科分支的学术理念、目标和价值。他认为，这些学者实际上是以17、18世纪古典主义为思想框架，把艺术的道德和知识价值视为艺术史的终极目标，并与美国原有的艺术教育和公民社会建设的理想结合起来，形成一种简单明晰但明显缺少辩证和批判思考的文艺复兴艺术史。不过，他也指出这样一个事实，即这些移民学者回避了原先在欧洲的方法论和哲学层面的争论，[2] 一定程度上使得德语国家的艺术史理论和思辨传统发生断裂。[3]

20世纪初期，在美国，中世纪艺术要比意大利文艺复兴受到更多重视，发展也更成熟，查尔斯·鲁夫斯·默瑞（Charles Rufus Morey）、金斯利·波特（Arthur Kingsley Porter）、波斯特（Chandler Post）、鲍德温·史密斯（Baldwin Smith）、夏皮罗（Meyer Schapiro）等人，都是中世纪学者，他们采用经验科学和考古学方法，确定和建构各类艺术遗存和器物的日期、处所、风格等客观知识。1933年之前，在美国从事意大利文艺复兴艺术研究的学者数量很少，直到1940年之后，因欧洲移民艺术史家的到来，情况才有所改变。

在当时，比较重要的移民文艺复兴艺术史学者有潘诺夫斯基、埃德加·温德（Edgar Wind）、维特科威尔（Franz Wickhoff）、米德多夫（Ulrich Middeldorf）、哈克切尔（William S. Heckscher）、查尔斯·德·托奈（Charles De Tolnay）和詹森（H.W. Janson）等。他们的研究大多建立在艺术的知性价值之上，相信作为知性综合体的意大利文艺复兴艺术具有永恒和普遍的人文价值。潘诺夫斯基是这种思想的代表人物。在他的视野里，意大利文艺复兴成功协调了蛮族和基督教智慧，综合了愉悦和启示的需要，让信仰和科学结合在一起；艺术史研究是以"综合直觉"（synthetic intuition）方式，来理解隐含在作品中的知性原则的，这种原则通过意志坚定和有理性的个人的创造活动呈现出来，当然，由此也可认知一个时代，以及这个时代人们普遍的世界态度。比如，他的透视理论研究，就是旨在阐释文艺复兴时代的一种与外在世界保持客观距离的心智状态。

---

[1] Christopher Wood, "Art History's Normative Renaissance", Florence, Villa I-Tatti, 1999; Florence: Olschki, 2002, pp.65-92.
[2] 这些争论涉及的话题包括：作为超验或超感觉的历史范畴的形式观念，发掘艺术品的神学、哲学和意识形态内涵等。
[3] Christopher Wood, "Art History's Normative Renaissance", Florence, Villa I-Tatti, 1999; Florence: Olschki, 2002, p.66.

沃德认为，潘诺夫斯基对文艺复兴艺术的知性综合体认识，基本属于18世纪启蒙理性主义的信念[4]，是穿着新古典主义外衣的理性主义的延续和发展。这种理性主义和新古典主义结合的文艺复兴艺术话语，事实上也成为战后美国艺术史学界的一股重要思潮，在与传统公民道德"教养"理念结合后，使得意大利文艺复兴艺术在美国成了一个意识形态的集聚体。在相当长的时间里，学者的注意力放在了对个体艺术家、作品全集、个性和知识环境的探索上，而不是艺术生产的经济和政治环境，也不太涉及文艺复兴艺术中的非理性的和信仰的力量，其中的代表著作是弗里德里克·哈特（Fredrick Hartt）1969年出版的《意大利文艺复兴艺术史》（*History of Italian Renaissance*）。而相反，美国的中世纪艺术史研究，倒是保持了一种更为现实的社会视域和批评触角。

近年来，传统文艺复兴的艺术史受到多方面批评，矛头指向布克哈特的文艺复兴历史观，这种观念主导了西方文艺复兴的文化和艺术史研究。一些学者也尝试重新审视之前被忽略的方法论问题，特别是要求从人和物的客观研究中走出来，回归艺术本身，回归艺术作为一种观念和自足表现结构的认知。在传统艺术史研究重地的文艺复兴领域里，克里斯托弗·沃德和亚历山大·奈格尔[5]是两位比较有代表性人物，他们的思想与20世纪80年代以来汉斯·贝尔廷和阿瑟·丹托等学者的所谓"艺术史或艺术的终结论"[6]也是联系在一起的，后者是站在当下艺术与文化语境下，来谈论传统艺术的千疮百孔与危机四伏的窘迫境地。

杜尚之后，艺术创作走向观念化，当代艺术家更多以质疑或批评的方式，而非以实体作品来从事创作，由此而来的"不可见杰作"（invisible masterpiece），难以归入传统艺术史的框架。现当代艺术创作思潮，也不断激发艺术史家和批评家重

---

[4] 潘诺夫斯基1924年发表的论文《理念》，勾画了新柏拉图主义文艺复兴的基础性概念结构，这篇论文在1968年才翻译成英文后引介到美国。潘诺夫斯基实际是站在古典化的17世纪立场上，回望文艺复兴。他的视野里，罗马的艺术理论家贝洛里（Giovanni Pietro Bellori）代表了西方美学理论的制高点，把观念推进为一种规范性的、赋予法则的美学。不过，沃德认为，贝洛里肯定要比他的文艺复兴的前辈知道更多艺术家违背程式的方法。阿尔伯蒂、瓦萨利和拉斐尔等艺术家，都致力于从自然中脱离出来，从而形成一种古典主义的艺术理论，但是，古典主义艺术理论必须要有一个对立面，即那种带有贬抑特质的描绘方式，比如卡拉瓦乔的自然主义。这样，贝洛里才能构架起他的文艺复兴艺术的规范性框架。潘诺夫斯基的理念，对于新古典主义理论也是如此。他借助于理想主义理论，而抹平了15和16世纪艺术的差异。概括起来，以理论性的均衡为着眼点的理念模式，重新组织了文艺复兴艺术遗存（corpus），艺术史中的作品是按照对这种均衡的拒绝或接受程度来衡量的。事实上，潘诺夫斯基的模式是一种美学判断的"古代统治"（ancien regime），是以向心的完整性为导向的，即便现代生活已打开了离心的趣味（Christopher Wood, *The Italian Renaissance in the Twentieth Century*, p.80）。
[5] 亚历山大·奈格尔现为纽约大学美术学院文艺复兴艺术讲席教授。
[6] 1983年，汉斯·贝尔廷首次出版《艺术史结束了吗？》（*Das Ende der Kunstgeschichte?*），德文版，1987年出版了英文版《艺术史终结了吗？》（*The End of the History of Art?*）；与此相关的另一位美国艺术哲学家阿瑟·丹托（Arthur Danto），他在1984年也提出了类似的观点，1989年，他在一篇文章中（发表于 *Grand Street*），表明艺术的本质正在成为一个哲学问题，艺术的终结在于它变成了某种其他的东西，即哲学。1995年，贝尔廷又发表了德文版《艺术史的终结：10年之后的修正》（*Das Ende der Kunstgeschichte. Eine Revision nach zehn Jahren*, Munich: C. H. Beck'sche Verlagsbuchhandlung, 1995）；2003年，经过删节，并增加新内容后，以《现代主义之后的艺术史》（*Art History after Modernism*, Chicago: The University of Chicago Press, 2003）之名，再次出版。

亚历山大·奈格尔、克里斯托弗·沃德,《重置的文艺复兴》

塑艺术史,诸如沃德、奈格尔这样的新一代艺术史学者,开始以艺术观念为锁钥,重新体认和发现传统艺术大师,及其创作中的社会政治、经济和文化维度。[7] 艺术史从来没有像现在这样,需要多学科观念、方法和话语的介入。他们认为,以潘诺夫斯基为代表的老一辈学者,只是强化了地中海地区对中世纪以后北方艺术的无视。20世纪初,艾比·瓦尔堡就记忆问题所作的论述,以及新维也纳学派的"结构分析"观念,特别是泽德迈尔和帕赫特等人的思想,是可以成为发展和推进新的艺术史观念和方法的路标的。

自上个世纪90年代以来,沃德和奈格尔发表和出版了一系列论文和著作,他们以艺术中的时间的多重性为切入点,把北方与意大利文艺复兴艺术放在"表现的艺术"的语境下来进行讨论。这样的视点,可追溯到新维也纳学派以及库布勒《时间的形状》,他们所尝试的是构架一种新的非线性的文艺复兴艺术景观。他们的研究在当下学界产生了一定影响,但也引发了争议。这个章节以他们近期出版的两部著作《重置的文艺复兴》(*Anachronic Renaissance*)和《文艺复兴艺术的争议性》(*The Controversy of Renaissance Art*)为例,结合他们近年来发表的论文和演讲,尝试对美国当下文艺复兴艺术研究中表现的艺术史方法论的更新,进行分析和阐释。

## 一、"错置"与"重置":多重时间

2010年,克里斯托弗·沃德(Christopher S. Wood)和亚历山大·奈格尔[8]

---

[7] 汉斯·贝尔廷特别强调现当代艺术中的前卫思潮对艺术史写作的塑造作用。他认为,艺术史写作,特别是风格史的观念和实践,从根本上讲,是现代主义艺术运动的产物。前卫艺术家的"抽象"和"纯艺术"的自律形式法则的主张,是一种只关乎色彩和形式的艺术创造,是与李格尔和沃尔夫林的形式的艺术史话语关联的。不过,有趣的是,后者的研究却是以老大师,而非前卫艺术为对象。"涂绘的""印象主义的""视觉的"和"触觉的"等概念或术语,被用来描述文艺复兴和巴洛克艺术,甚至是晚期古典时代的艺术。前卫艺术思潮在艺术的学术研究中,成重新塑造过去时代艺术的力量。

[8] 奈格尔早年致力于对米开朗基罗的研究,这与他后来对文艺复兴艺术基本面貌的认知有一定关系。在他看来,那个大家习以为常的理性和科学的文艺复兴,早在20世纪60年代初,就开始崩塌。不过,他也没有否定古典的文艺复兴的存在,只是提醒我们,需要去关注文艺复兴黑暗的一面。

（Alexander Nagel）合作撰写的《重置的文艺复兴》出版。在这本书中，他们从时间观念入手，指出在文艺复兴艺术作品中，古代神话或宗教的主题往往展现为当代生活场景，充斥各种器物，与创作者的想象、记忆和复杂的形象创造活动相关，而并无明晰的时代编年概念。因此，他们选择用"重置"（anachronic），来定义和解读这些作品。

"重置"这一概念源于希腊语中的"anachronizein"，是从"ana"（再度，again）和动词"chronizein"（晚期的，to be late or belated）中衍生出来的，是指"重新创造关联""重置时间的结构"（anachronizes），以"非编年的"或"非线性的"意涵，使过去时代的元素萦绕不去。[9] 此外，它也包含诸如"上溯（ascent）、回溯（return）、重演（repetition），以及转换（shifting）、迟疑（hesitation）、间隔（interval）等含义"。[10]

作为一个新的尝试定义文艺复兴艺术的概念，需要特别指出"重置"这个概念与另一个更常见的术语"错置"（anachronistic 或 anachronism）的区别。"错置"被认为附属于历史主义或历史决定论，指某个器物在编年序列中，表现出脱离该阶段风格特质的状况。比如，16世纪，阿尔特多费尔画作《基督受难》（布达佩斯）中，出现了早期圣像画的金色背景，这不符合文艺复兴时代艺术的一般风格发展阶段的特点，这就属于风格"错置"。说一件作品是"错置"的，意味着认可某种风格编年的秩序。"错置"的另一层意思是，视作品为时代见证者，而这个概念真正要说明的是，特定风格阶段的艺术品应该是怎样的。比如，巴洛克时代的艺术品，总会表现出一种强烈的动感，这其中自然包含了一种先在的风格认定的理式。而说一件作品是"重置的"的，则指作为艺术，它做了些什么。[11]也就是说，这件作品是如何让各种时间要素重置的，这个重置的复合体又如何指向一种结构。这个结构在两位作者的话语中，是与创造性相关的，

阿尔特多费尔，《基督受难》，木板油画，75cm×57.5cm，1520年

---

[9] Alexander Nagel and Christopher S. Wood, *Anachronic Renaissance*, New York: Zone Books, 2010, p.13.
[10] Gerhard Wolf, "Book Review", *Art Bulletin*, No.1 (Mar., 2012): 135.
[11] Alexander Nagel and Christopher S. Wood, *Anachronic Renaissance*, p.14.

而创造性是指对事物间的关系的感知，或一种延续性法则的感知，是其他人未能看到的。

"重置"的要旨是超越线性编年，转向一种复合的时间序列。一件作品在表现出诸如晚期的、重复的、游移的、记忆的或映射某个未来理想的时候，就是"重置"的。它也会是一个创造双重时间，或让时间弯曲的事件。作为事件的艺术品，与时间形成的是一种复合关系。艺术创造一方面是溯源，同时又指向未来的观者，在这个过程中不断激活各种往昔的意义。在文艺复兴艺术作品的时间褶皱中，可以回溯欧洲各式各样的过往，诸如耶路撒冷、罗马共和国与帝国时期，以及拜占庭帝国等。

作为一个探讨和定义文艺复兴艺术的新概念，"重置"提供了一个新的观察角度。两位作者列举了一些古代和文艺复兴时期的作品，来说明这个概念，其中古希腊传说中的英雄国王"忒修斯之船"是一个原初案例。据说这艘传奇之船，一直被雅典人保存到公元前4世纪晚期。因为时间久远，船板腐烂，于是更换了新船板，已然不是原物的船仍被当作圣物礼拜，保持了它的历史身份。两位作者认为，船板年代是偶然的，而船的构成要素和形式、名字等是在时间中保持下来的。用诺沙琳·克劳斯的话说，结构的器物，除它的名称外，没有其他因由；除它的形式外，没有其他特性。这艘"忒修斯之船"在它的各种可能的历史身份间游移，但不会在任何一个历史身份中固定下来。

两位作者因此提出，应从历史在当下如何得到建构和表现出发，而不是从考古和编年出发，来分析和阐释文艺复兴艺术品，以发现其中所包含的多重时间关联的历史和记忆的显像结构，这是一种与潘诺夫斯基对文艺复兴艺术知性结构发掘有所不同的探索。

### 1. 多重时间结构：卡帕乔的《圣·奥古斯丁的幻象》

事实上，沃德和奈格尔在文艺复兴艺术中，发现的是一个个被重构的古代世界。2005年，他们发表了题为《跨界：走向文艺复兴多重时间结构的新模式》[12]的论文，以16世纪初威尼斯艺术家卡帕乔（Vittore Carpaccio）画作《圣·奥古斯丁的幻象》（*The Vision of Saint Augustine*, 1502—1503）为例，阐释了历史重构和多重时间结构的问题。

卡帕乔画作的主题源于圣·奥古斯丁的故事。晚祷时，奥古斯丁在书房里给

---

[12] Christopher S. Wood and Alexander Nagel, "Intervention : Toward a New Model of Renaissance Anachronism", *Art Bulletin*, No. 3 (2005): 42.

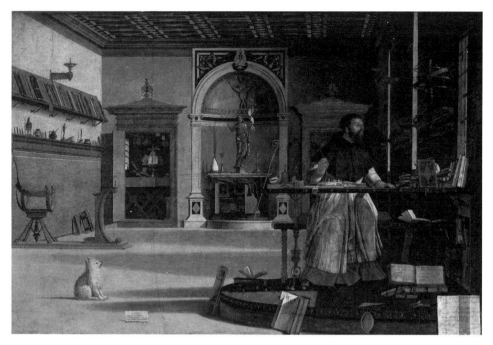

卡帕乔,《圣奥古斯丁的幻象》,木板蛋彩,141cm×210cm,1502年

老师圣哲罗姆写信,远在伯利恒的圣哲罗姆刚刚离世,奥古斯丁若有所思地抬起头,屋子里充满阳光和奇妙芬芳,他仿佛听到了圣哲罗姆的声音。

画中房间的陈设不像5世纪早期的北非,而更像是16世纪前后意大利人文学者的书房:左边一把红色椅子,上面有铜质铆钉,还有一张小读经台,房后一扇小门通向另一间屋子。桌子上放了一些书和书写工具、钢笔架和科学仪器等,墙边壁台上摆着雕像和希腊陶瓶等异教艺术品。身为虔诚和狂热基督徒的奥古斯丁,不会收藏这些东西,只有文艺复兴的人文学者才把它们当成奇珍异宝;同样,对于当时的观者和赞助人而言,它们也具有标志奥古斯丁所处时代的作用。

两位作者还对画中祭坛进行详细描述和分析。他们认为,画中出现的雕绘式祭坛和独立圆雕,全然是文艺复兴的做法,甚至可以在当今米兰的波尔蒂·佩佐里博物馆(Museo Poldi Pezzoli)找到几乎完全一样的东西。只是,画家在选用当代样式时,也让祭坛保持了一些早期基督时代的特征,[13] 比如,基督像基座上的异国植物,以及具有治病功效的基督长袍的衣裾等。这些要素引导观者把雕像视为古代原作。[14] 所以,这个祭坛与"忒修斯之船"一样,在画家或信徒眼里就是原物,

---

[13] 最早的基督像,依据的是4世纪早期教会历史学家尤西比乌(Eusebius)的记载,是在戈兰高地附近发现的一座青铜雕像:一个妇女跪在穿长袍的男子面前求助,男子长袍从肩膀上掉落下来,他的手臂伸向那位妇女。

[14] Christopher S. Wood and Alexander Nagel, "Intervention: Toward a New Model of Renaissance Anachronism", *Art Bulletin*, No. 3 (2005): 42.

具备与原初结构或世界相连的神圣性。

这幅画作包含了双重的历史性和关联性：一方面，这件作品的"扮演（行动）"（performative）具有历史性，与身为16世纪早期威尼斯画家的卡帕乔的艺术生产和"作者性"（authorship）联系在一起。"作者性"赋予"活动"意义和规则，也关乎个体创新。文艺复兴时代，艺术家的个体创造及其历史第一次被体制化，成为艺术史和艺术理论的核心。这种艺术史是基于一种以艺术品为符号或载体的财富形式的观念，简单地说，就是艺术家的手笔成为决定作品价值的主要砝码，而不是材料本身的昂贵与否。

《复活的基督》雕像，米兰波尔蒂·佩佐里博物馆

另一方面，画作还包含另一种历史性，那就是"替代"（substitutional）。画家运用各种替代的器物来创造历史性和表现性，这是一种视觉语言的活动，既向作者自己，也向赞助人和观者演示"作者性"。这其中包含了多重的时间褶皱，以便让作品超越单一时间的节点。文艺复兴绘画中，各种古代的主题和象征既是语境的形象，更是语境的姿态或者说是语境的表现。卡帕乔所建构的奥古斯丁的世界中，古代和现在交织在一起，是一种对失却的原初语境的再创造，艺术家在各种引用当中，创造了作品的多重时间关联。

实际上，两位作者是从对传统的形式和图像志的观照中脱离出来，转而聚焦作品整体的"具象性"（figurality）和这种具象性的历史表达，以及它与文字媒介的差别。历史的具象性，被认为具有一种"全向时间性"（omnitemporal），类似于上帝视野，在多重时间的持续重置中，即刻抓住历史，使其具象化，而不是拘泥于线性的编年关系。正如他们所指出的那样，15、16世纪的意大利，并没有现代意义的线性的和可度量的时间概念。历史的形象化（或图像化），是一个由替代物所构成的结构或装置，切入到当时的赞助人和观者的接受语境中，是一个直接具有启示效应的表现结构。替代元素并不影响这个结构或装置发挥表达历史真实的作用。这个具象化的历史，被赋予了超时间性，过去与现在交混，产生出编年叙事文本无法企及的力量。

在《圣奥古斯丁的幻象》这幅画中，古今形象混杂，各种器物大都来自于当

下，又被当作奥古斯丁时代的旧物，创造出一种传递历史真实的表现结构。我们不仅可以在传统风格史中来将其定位，也可以从历史的表现结构的创造上来加以理解，即艺术家如何用替代物来为"器物"（artifacts）创造一种结构的条件，这些替代物又如何建构历史的关联。身为基督教哲学家的奥古斯丁，显然被历史地理解为人文主义者，他既在现场，又不在现场。

## 2. 非线性的历史图像

沃德和奈格尔这两位作者因此也就潘诺夫斯基的文艺复兴艺术观念发问："古典主题如何被具象化？""这个具象化的古典主题的结构是什么？"关于这两个基本问题，潘诺夫斯基认为，意大利学者和艺术家重新激活了古典文化，让古典主题和形式相互匹配，祛除了时间的混乱和文化的盲目碰撞。[15] 比如，他在对文艺复兴的历史想象和线性透视之间构架起类比关系，以"认识距离"或"历史距离"，来定义欧洲文明的知性和"事实性"（factuality）概念。与布克哈特一样，他也把文艺复兴和中世纪的区别，归结为现在和过往之间的知性距离。文艺复兴即一种历史的客观性的获得；而中世纪时代，没能把历史主题与恰当的形式连接到一起，于是，就出现了维纳斯被当作夏娃的编年的错置。而两位作者认为，潘诺夫斯基的这种文艺复兴艺术观是存在盲点的。文艺复兴的艺术世界，并无历史的透视性或距离可言，却包含了不可度量的记忆与可度量的编年之间的张力，其间充满了形象的穿越、时间的断裂，以及与复杂记忆活动的联系。解读这个世界，需要寻找"历史的具象"得以建构和表达的契机。在他们看来，文艺复兴艺术中的非线性和非透视的时间和空间观念，并没有被运用到对文艺复兴时代的历史态度的阐释中，布克哈特的中世纪和文艺复兴之间的明确界限的说法，并非真实的文艺复兴的历史观，而只是18世纪的历史观。

应该说，两位作者对文艺复兴艺术的"祛魅"，触动了传统艺术史的部分根基。他们尝试在当下艺术语境下，来认知文艺复兴时代艺术创造的意图和倾向，借此超越对"古代器物"或"原作"的纯客观的观照，转而探讨诸如"艺术本身是什么""艺术的表现结构是什么"这样更基本的问题。他们认为，编年意义上的"原作"概念是在18世纪以后发展起来的，而在前现代时期，对古代艺术品的替换和改造是司空见惯的，并不影响它们的历史价值。艺术品的历史价值基于自身的表现结构，而不是物质层面的历史真实。要真正了解文艺复兴艺术

---

[15] Erwin Panofsky, "Renaissance and Renascences", *Renaissance and Renascences in Western Art*, New York: Harper Torchbooks, 1960, pp.42-113.

的秘密,需要回到"视觉直观"或"表现"之上。或如帕赫特所言,让自己的感知与创作者、与当时观者的视觉经验匹配,找到与这件作品对应的观看方式。而视觉地理解一件作品之前,感官需要浸润,以便让眼睛进入特定的图画想象的结构和逻辑中。

基于这种认识,以人体解剖学、比例理论和空间线性透视为基础的文艺复兴艺术的知性统一体,被一种更为复杂的与创作语境关联的图像表现结构取代了。这个图像表现结构的意义并不确定,却也透露了当时的艺术的概念。

两位作者在《重置的文艺复兴》中,聚焦于艺术的非线性的历史形象(或图像)的结构。他们认为,正是这种形象或图像,启迪了20世纪初期历史与记忆关系的各种思想,包括弗洛伊德(潜意识)、瓦尔堡(记忆地图)和本雅明(历史写作中的蒙太奇拼贴)等,特别是瓦尔堡非连续的、分层的和断裂的历史观念。因此,这本书涉及众多话题,甚至分出了28个章节,既有对艺术品的时间复合性的一般理论讨论,也有对雕塑、建筑、绘画、时装、镶嵌画、赝品和原创等艺术作品的个案剖析。初看下来,有点头绪纷杂,不是那种典型的文艺复兴艺术史专著。不过,两位作者自己也说,这本书只是想要成为一个走向不太清晰的风景的路线图。它不是关于文艺复兴的故事,而且也不是一个故事,它想象的是许多可能的故事的基础结构。[16]

## 二、文艺复兴艺术的争议性

文艺复兴一直被视为人与知识的发现的时代,艺术史研究也是以艺术的知识结构的形成,以及与外在世界保持客观距离的理性精神的发展为着眼点,但实际情况要更为复杂。就像两位学者在《重置的文艺复兴》中所谈到的,历史的具象化并非依据线性透视的客观态度,而是一种切入当下视觉语境的多重时间结构的形象的创造,图像表达并非用稳定的知性结构就可以解释,里面也牵涉图像引发的诸多争议,诸如图画表现方式的创新如何与其承担的社会功能协调等。奈格尔于2011年出版的《文艺复兴艺术的争议性》(*The Controversy of Renaissance Art*)[17],

---

[16] Alexander Nagel and Christopher S. Wood, *Anachronic Renaissance*, p.19.
[17] 这部著作的最初想法是奈格尔在1988年参加一个由霍华德·彭斯(Howard Burns)主持的研讨班时形成的,当时奈格尔提交了一篇讨论朱利奥·罗马诺(Giulio Romano)介入宗教异端思想的论文。这本书的写作几乎是与《重置的文艺复兴》同时进行的。Alexander Nagel, *The Controversy of Renaissance Art*, Chicago: University of Chicago Press, 2011, pp.4-5。

就尝试在15世纪中晚期和16世纪意大利宗教改革的语境下，审视宗教图像的争议，及其对绘画的影响。用他的话说，"意大利宗教改革，从来就离艺术世界不远"，甚至"就是宗教改革讨论的核心问题"。1550年之后，新教和天主教分裂所致的思想争论，影响到这个时期几乎所有的文化现象，包括视觉艺术和图像的制作。

## 1. 实验时代：宗教图像的双重性

在这本著作中，奈格尔提出两个主要观点。首先，他把盛期文艺复兴和样式主义时期都视为实验的时代。"无论艺术还是宗教，16世纪上半叶都属于实验阶段。"[18] 艺术在图像争议的条件下发展和变化，包含了各种相互冲突和难以协调的力量，最终导向对图像的基本性质的认识：图像是什么？图像在宗教中应扮演怎样的角色？它过去的角色是什么？基督教艺术只是用新的装扮来展现异教形象吗？图像有自身的传统吗？这个传统可以超越宗教和文化界限吗？艺术品的权威来自于制作者，还是来自于更高权威？艺术应服务于机构，还是个人？他认为，上述话题是内化在这个时期的艺术表达方式中的，也预示了绘画地位的转变。

其次，宗教改革促进了艺术的世俗化，导致宗教图像制作业的萎缩，使艺术创作转向美学愉悦和历史纪念的目标，但宗教艺术并没有完全消失。16世纪早期，意大利艺术处在宗教规约和艺术创造的自主性的微妙平衡中。当时的问题，不是如何从中世纪的宗教限制和迷信中挣脱出来，而是要抵御那些业已成为流俗的时新的绘画再现手法，并返回到中世纪艺术的宗教热忱，以及与市民礼拜、机构活动相关的艺术样式中。其包括对超越材料价值和技术娴熟的关注及优雅美学趣味的追求；选择和综合多种风格的能力；对风格与地域、与时代关系的兴趣；对文学性艺术的热忱，这种热忱不只把文学素材当作内容，也要求以文学的方式来读解它。这些带有明显复古倾向的方式，在当时是改造过于世俗化的宗教艺术的工具。奈格尔指出，这种复古实验在与这个时代最前卫的宗教改革思想的结合中，催生出一种现代艺术文化。

奈格尔是基于媒介如何定义艺术的功能，以及如何发挥图像的象征效应而展开讨论的。早在1993年，他的博士论文《米开朗基罗、拉斐尔和祭坛画传统》("Michelangelo, Raphael and the Altarpiece Tradition")，就是以16世纪前后绘画艺术的发展、创新与其承担的宗教功能间的矛盾为论题的。他分别以米开朗基罗和拉斐尔的两幅同主题画作《基督下葬》为案例，提出1300—1500年间的祭坛画不

---

[18] Alexander Nagel, *The Controversy of Renaissance Art*, p.2.

米开朗基罗,《基督下葬》,木板油画,141cm×149cm,1500—1501 年

拉斐尔,《基督下葬》,木板油画,179cm×174cm,1507 年

只经历了风格变化,更重要的是表现结构发生了改变,这种改变涉及图像的意义和功能定位。在此文中,他讨论了作为架上绘画先驱的祭坛画是如何让当时的各种绘画创新服务于宗教的目标,如何运用这些方式来改造自身,而最终又如何陷入危机的。

他以 15 世纪晚期佛罗伦萨萨沃纳罗拉的改革为论述的起点。这位狂热的修士对宗教图像的庸俗化痛心疾首,抱怨教堂图像中常常出现佛罗伦萨当地姑娘的身影,她们是画家的模特,打扮成仙女模样,展示绰约身姿,因此容易在当地找到婆家。只是圣母和天使却成了日常谈资,人们不再思考这些形象的神圣意义,萨沃纳罗拉指责说:"这些是你们的偶像,却放到了我的神庙里。"

围绕宗教图像引发的争议,涉及图像的双重性:一方面是图像代表的神或圣徒,如圣方济各;另一方面是扮演方济各的人。奈格尔引述了萨沃纳罗拉的观点,从两个途径来思考图像问题:首先是构成图像的材料,诸如金或银,但材料不是崇拜十字架或圣徒形象的理由;其次是依据形式来思考图像,图像形式需要与它代表的事物保持一致,但形式创新不应引导观者崇拜图像本身,真正需要崇拜的是图像代表的基督和圣徒,这也是十字架应获得至高崇拜的原因,它是专属于上帝的。[19]

---

[19] Alexander Nagel, *The Controversy of Renaissance Art*, p.18.

## 2. 幻象与表现：16世纪初的复古风

萨沃纳罗拉像

肆意模仿世俗生活的绘画，威胁到宗教艺术的原本使命。相反，在拜占庭地区，那里的人们觉得西方画家做的事情让人不可思议。15世纪，一些画家意识到这个问题，比如吉尔兰达约（Ghirlandaio）的作品中，托纳巴尼家族成员的形象不再被当作圣徒，而画中圣徒则被取消了肖像特征，赞助人被放在参与者行列里。马萨乔壁画《圣三位一体》中，赞助人也是如此这般被安置的。此后的画家，更是把供养人放在与观者接近的层面。奈格尔认为，萨沃纳罗拉旨在澄清基督教礼仪的样式与神的区别，即不能把个人与神的关系停留在外部仪式上，不能把仪式活动等同于神。他期望推广一种私人礼拜堂。事实上，在当时，达·芬奇也对人们在逼真图像面前，表现出来的那种盲目崇拜感到震惊，他抱怨过分逼真导致的图像世俗化和被滥用的现象，萨沃纳罗拉则说，圣母玛丽亚在一些画作中衣着很不得体，像个妓女。

当然，诸如达·芬奇和丢勒这样的画家，在实际创作中，还是期望保持某种程度的逼真描绘的，但同时，他们也希望维系作品的神圣性。换句话说，他们希望即便拿掉这个形象的所有法器，人们也仍旧视之为圣像。奈格尔说，他们的肖像画已不是肖像，而是表现出了强烈的回归古代形象的特点。古代主义，不再作为外在形式，而是作为结构的存在，并不停留在圣母的图像志界限内，而是从圣母崇拜中抽象出一般女性原则，并把它置于宇宙般的大自然面前。肖像和偶像间保持了悬浮状态，这是一种不失为独特的解释。[20] 而在达·芬奇的作品中，内在生活是通过一种新的绘画效果和秩序来表达的，不依靠生硬动作或情节的叙事。他笔下人物的眼神，总是若有所思，目光没有聚焦点，流露出瞬间的精神波动，即神性光芒洞透内心世界时的那种状态，她也就成了圣母，不再需要什么法器了。

奈格尔进而指出，达·芬奇之后，一种有关"幻象"（fantasia）的认识与绘画等同起来。更准确地说，是幻象与素描等同，即如何在纸上抓住流变的幻象中的人物形象。[21] 因为人物往往是在松弛的和没有任何预先的准备中，显示出他或她的神性的。在这种认识之下，素描以及一些未完成作品的独立审美价值也就开始

---

[20] Alexander Nagel, *The Controversy of Renaissance Art*, p.35.
[21] Ibid., p.56.

巴托洛米奥,《圣母向圣伯纳德的显灵》,木板油画,213cm×220cm,1504年

得到确认,[22] 非叙事的表现方法获得了发展空间。事实上,在乔尔乔内和拉斐尔的画作中,就体现出了从15世纪客观清晰的叙事到对主观体验和想象表达的倾向,如薄雾法是在隐和显之间让画作的意义与观者的主观体验连接在一起的。16世纪初期,绘画的古风倾向走向一种内在的精神性,而不是更完满的再现,或者说基于视错觉的再现效果的追求。

为说明这个时期绘画的复古风及其新的表现特点,奈格尔把萨沃纳罗拉的追随者,僧侣画家巴托洛米奥(Fra Bartolommeo)的《圣母向圣伯纳德的显灵》,与15世纪菲利普·利比(Filippino Lippi)修士同主题画作进行比较。他指出,在表

---

[22] 奈格尔是以委罗奇奥和达·芬奇的两幅素描为样本的,前者是正式作品的草图,后者是以女性头像为主题的一件独立作品。女性头像所揭示的是人物内在精神活动的瞬间,特别是那种对于神灵的感悟进入到人物精神活动的瞬间,在这个时候,画中的姑娘就成了宗教艺术的主题——她的身体被神灵烛照,她在我们的眼前变成了圣母玛利亚。这种处理手法,也可以在梅西拿(Antonello da Messina)的画作《受胎告知》中见到。Alexander Nagel, *The Controversy of Renaissance Art*, pp.42-46。

达圣母向圣伯纳德显灵瞬间的场景时，巴托洛米奥的画作是一种时间的悬置，圣母与正在阅读的圣伯纳德分属两个世界，圣母、圣子和天使悬浮在空中，圣伯纳德保持祈祷姿态，这个姿态也在暗示观者的在场；画面背景是空阔天宇和云彩，营造出单纯、集中和永恒效果，接近于拜占庭金色基底的画作。事实上，在14世纪，许多三联画就采取了这种表现方式。而在菲利普·利比的画作中，圣母直接介入圣伯纳德的活动，她把手放在伯纳德的稿本上，后者提起笔，抬头看着圣母；整个后景构架近似于室内布景，空间填得满满当当，前景人物被包裹于其中，圣伯纳德的读经台甚至详尽地展现为搁在一截从地上长出来的树干上。这种把人和神的世界结合在一起的琐碎再现，与巴托罗米奥的那个更具情感表现力的世界形成了对比。[23]

对艺术的宗教情感和精神价值的追求，使得这个时期画作中的线性透视空间普遍弱化。比如，达·芬奇《蒙娜·丽莎》的深度空间就是不明确的；拉斐尔《雅典学园》的空间类似于巴洛托米奥，也有一个无限扩展的云景，是圣像画金色背景的现代翻版。拉斐尔的圣母主题画作的空间是虚化的，人物脚尖着地，这甚至被瓦萨里所嘲笑。此外，他对人物姿容和形体线条动态韵律的勾画和表现，具有移情效应。这种绘画的客观叙事性的减弱和表现性的增强，在奈格尔看来，是新教和天主教分裂后，图像与信仰关系变化的反映。人们试图通过新的图像创构，在神与作为个体的信徒之间建立直接的联系，在摆脱外在化的偶像崇拜和相关仪式活动中，来重新建构基督教的艺术。

宗教改革时期的偶像破坏运动，在意大利也有所反映，但是，

达·芬奇，《蒙娜·丽莎》，木板油画，77cm×53cm，1503—1506年

---

[23] Alexander Nagel, *The Controversy of Renaissance Art*, p.76-77.

与北方地区的极端化做法不太一样。在意大利,绘画复古风是这个运动的表现形态,类似的还有恢复古代样式的基督雕像。当时的教会尝试以独立圆雕的基督像,来消解中世纪晚期以来,绘画图像泛滥所致的神的形象的虚幻化。奈格尔认为,这几乎就是人文主义文化的一个决定性特征。

此外,在宗教艺术中,美学和反美学倾向往往并驾齐驱。拉斐尔、米开朗基罗为代表的古典美学,始终与反美学的创作,诸如罗索(Rosso)、罗马尼诺(Romanino)和巴特洛米奥等人的作品形成微妙的抗衡。美的风格与丑陋、稚拙的样式,偶尔还间隙性地出现在同一个艺术家的创作中。对于这种现象,奈格尔认为,这也许就是意大利艺术的特点。那些艺术家总想要在作品中弄点花样,与各种现成的美学和创作规则开点玩笑;这种特点与偶像破坏运动交杂在一起,最终被重新定向到艺术的问题上,从而提升了对绘画的基本形式概念的理解和认识,包括表现结构和虚拟空间等。概括起来,意大利是一个美学的凯旋之地,也是图像批评的家园。当然,意大利的图像批评没有出现北方常见的那种暴力举动,因此,他称之为"柔性的反偶像主义"。

## 三、图像世界

克里斯托弗·沃德和亚历山大·奈格尔所勾画的充满矛盾和争议的文艺复兴的图像世界与中世纪艺术的界限,并不像布克哈特说的那么截然分明。虽然理性主义长足进展,但迷信和狂热的宗教激情也充斥其中,且艺术史并非是一个持续地走向完美再现、揭示自然和谐之美的进步图景。达·芬奇、米开朗基罗、拉斐尔等文艺复兴艺术天才的成就,与15世纪晚期、16世纪初期的复古主义和宗教艺术的反世俗化,以及对想象与情感特质的表达联系在一起,他们不能被简单地归为古典主义和知识发现的高峰。事实上,与沃尔特·佩特一样,两位作者都认为,古典的文艺复兴的历史观,肇始于18世纪启蒙理性和新古典主义。正是温克尔曼构建的古典主义桥梁,人们才得以由文艺复兴抵达古代,形成系统的西方艺术编年叙事,也在很大程度上决定了此后西方艺术史的形状。只是对他们而言,这种叙事具有一定的遮蔽性,造成诸多对中世纪和文艺复兴艺术的认识误区和偏见。

### 1. 艾比·瓦尔堡的"记忆地图"

需要指出的是,这两位学者主张的基于文艺复兴图像及其表现结构的文化与

历史解读,也非全新学说。自上个世纪初以来,德语国家的一些哲学家、文化史学家和艺术史学者,也包括一些从事心理学、生理学和精神病学研究的学者,致力于探索文艺复兴时期文化和思想中矛盾和黑暗的一面,[24] 以期修正传统的古典艺术直线进步论。在这方面,尼采无疑扮演了重要角色,他对布克哈特的历史观提出过批评,认为历史学家的工作并非只是"把过去塑造为知性的延续的责任,并作为我们最高的智慧财富之一"。他的看法是:"过去财富就是当下财富。"过去的知识总会冲出河床,所有界桩都会被推倒。"历史知识不断从永不枯竭之泉源喷涌而出,在异化和脱节中让自身产生力量,记忆打开了所有大门,却又开得不够大,思想尽全力接纳、整理和排列这些外来的访客,但是,它们相互矛盾,需要用强力才能让它们驯服,避免成为相互争斗的牺牲品。"[25] 在尼采的视野里,传统绝非是稳定和安全的继承物,而是一个不断增加和变动的遗产。他致力于探寻塑造记忆的那种拒斥的、扭曲的和颠倒的隐含机制。[26] 他的《悲剧的诞生》,让人们重新感悟塑造希腊古典文明的那种不稳定的生命意志力量。

在文化史和艺术史领域里,艾比·瓦尔堡(Aby Warburg,1866—1929)和他创办的研究院最具代表性。瓦尔堡致力于在人类记忆中,发掘被湮没的过往,这种发掘不同于布克哈特"知性的延续"(mental continuum)。[27] 它不是编年的艺术时代构架,而是凭借一些特定细节,探测和发现作为未知整体的历史存在。瓦尔堡不但把文本当作历史马赛克来拼构,也热衷于收集和释读图像。图像世界,不只是知性结构问题,同时,还是一个未被触及的记忆宝藏,包含了无数谜团。

不过,他倒没有像弗洛伊德那样,直接把图像当作梦的形式,但他也确信,艺术品中存在着许多需要加以解释的东西,包括各种转义、衍脱和倒转等。一些含混不清的小物件,可能隐含了最重要的知识和观念。他采用一种"描述性"(depictive)的,而非"内在的或永恒品质"的方式,来阐释图像。他的图像阐释技术,包括艺术史写作方式,类似于文化史的"记忆地图"(Mnemosyne Atlas)的范式,[28] 目标是让过往能为当下所触及。这就像他关注和研究的美洲霍比(Hopi)人的祭坛,各种各样的东西被排列在一起,它们与地图一样,具有实验性,也都是借助于器物,让控制世界的隐秘力量及其互动关系得以表达。实际上,瓦尔堡的图书馆也是在这种观念的基础上建构起来的,它作为一种保存和维系人类记忆

---

[24] 比如菲利克斯·普拉特(Felix Platter),作为一位生理学家,他的研究基于对当时流行的民间故事主题的评估,尝试理解诸如巫师的癫狂等文化现象,这种现象在传统上被认为是外在于文艺复兴的严峻的古典主义的。
[25] 转引自 *Aby Warburg: The Renewal of Pagan Antiquity*, The Getty Research Institute Publication Program, 1999, p.55.
[26] Ibid., p.35.
[27] Ibid., p.27.
[28] Ibid., p.49.

的流动性的尝试,它"把先于语言系统的思想和联想的视觉过程进行归类"[29]。这种情况下,历史的马赛克的拼接,自然就不那么具有确定性了,而总是包含了很多矛盾和模糊性,有点像当时的表现主义和象征主义的文学。

这种混杂和隐喻交织的叙史方式,也可在沃德和奈格尔的著作和论文中看到,它们都不是指向历史如何进步,或者进步轨迹是什么之类的问题,而是指向历史记忆机制。在这个世界里,所有视觉艺术现象都有点模糊,包含了各种各样的器物的云团。"记忆地图"作为人类经验的记忆剧场,是心理学和潜意识视角下的文化史与艺术史。埃德加·温德说,瓦尔堡热衷于各种历史交接时期的矛盾和冲突,比如,佛罗伦萨文艺复兴早期,东方影响下的古代世界,以及尼德兰地区的巴洛克艺术等,以期在文化的象征形式中,辨析复杂观念的动力关系。他的研究对象往往是一些专业或身份跨界的人物,比如爱好艺术的商人,星相学与派系政治,哲学家的图像想象力与他们追求的逻辑秩序之间的矛盾等。[30]

## 2. 反文艺复兴

除瓦尔堡外,奈格尔在《文艺复兴艺术的争议性》序言中,主要提到 20 世纪中期的两位学者:一位是意大利艺术史家郁根尼奥·巴提斯蒂(Eugenio Battisti, 1924—1989),他在 1962 年出版的《反文艺复兴》(*L'antirinascimento*)中,提出了"反文艺复兴"的概念。在他看来,文艺复兴时期,更恰当地说,是 16 世纪的意大利,各种中世纪文化和艺术形态仍旧得以保存下来,它们在很多情况下表现为一种"非文艺复兴"(Non-Renaissance)[31] 的特征。比如,传承千年的口述文学传统闯入高雅文化;崭露头角的科学文化,让魔巫行径复活;古代女神化身为乔装改扮的巫婆,而大地万物,借助于艺术家的手艺,显露无穷活力。它们与古典的秩序井然的文艺复兴世界并存。因此,他提醒人们,早期人文主义的文艺复兴和古典主义之后,有一个更为黑暗的和反古典的"样式主义时期"(eta del maniersmo),它主导了 16 世纪中晚期。16 世纪最初 20 年的所谓"盛期文艺复兴",名义上属于古典阶段,但在他的著作里却是一个魔巫盛行的世界,使得这个阶段与后续的样式主义时期的界限变得非常模糊。

巴提斯蒂的思想可追溯到美国作家哈兰·海登(Hiram Hayden, 1907—1973)1950 年的著作《反文艺复兴》(*The Counter-Renaissance*)。这位作家兼出版人也拒

---

[29] *Aby Warburg: The Renewal of Pagan Antiquity*, p.52.
[30] Ibid., p.39.
[31] Keith Whitelock (ed), *The Renaissance in Europe: A Reader*, New Haven and London: Yale University Press, 2000, p.77.

绝布克哈特文艺复兴"新异教主义"(neo-paganism)和个人主义的浪漫构想。虽然，他没有完全否定传统文艺复兴思想中的知性结构，但他更加倾向于关注反抗那些知性主义和系统的宇宙秩序建构力量，反抗那些以"正确理性"和"道德"为名的思想力量。在他的叙述中，文艺复兴是一个不稳定的和充满矛盾的阶段，其中包含了三种不同的知识运动：一是基督教人文主义的古典文艺复兴；二是反文艺复兴，即对古典文艺复兴的基本原则的反抗，同时也反抗中世纪经院主义原则；三是科学变革的思想，以伽利略和开普勒为代表。这三种知识力量造就了这个时代文化和艺术的矛盾和不确定性。[32] 鉴于第一种和第三种力量已经得到充分研究，因此，海登把注意力放在反文艺复兴之上，[33] 即反抗那种以纯粹知性为基础的文艺复兴。

## 3. 表现主义的文艺复兴

而克里斯托弗·沃德的文艺复兴研究，无疑是基于北方艺术，特别是北方的风景画。他在哈佛大学的论文导师是奥地利艺术史学者康拉德·奥博胡伯（Konrad Oberhuber，1935—2007），后者是维也纳学派最后一位大师斯沃伯达（Karl Maria Swoboda）的学生。[34] 沃德博士论文《阿尔特多费尔与北方风景画的独立性》("The Independent Landscapes of Albrecht Altdorfer"，1991）以及1993年出版的《阿尔特多费尔和风景画的起源》，虽以阿尔特多费尔的风景画为论题，着眼点却是在阐述北方文艺复兴艺术的非叙事性，以及表现与想象的特质。一方面，沃德延续了沃尔夫林、沃林格对地中海和北方地区绘画差异的讨论；另一方面，他也对阿尔珀斯北方绘画的描述性，及其与意大利古典绘画的叙事性的对立论题做出回应。他认为，作为独立风景画开创者的阿尔特多费尔，并非基于一种对自然的知性探索，也不是为了回归田园牧歌世界，他的风景画属于前现代的或前技术革命时代的一种自然的构想，即一个"活力宇宙"(animated cosmos)的缩微景观，一个泛神论的有机生命的整体世界，一种对宇宙生命的整体性的顿悟表达，它来自于德意志民间对自然神性的崇拜和幻想。阿尔特多费尔的风景画，并非依据自然的资料和原则进行创作，而是内向地加以构架。钢笔的火焰般动态，色彩的炫耀式的燃烧，奢华的尺度感等，都创造出一种强烈的风格姿态。

---

[32] Hiram Haydn, *The Counter-Renaissance*, New York: Charles Scribner's Sons, 1950.
[33] Gordon Zeeveld, "Book Review of The Counter-Renaissance", *The American Historical Review*, Oxford: Oxford University Press, 1951, p.330.
[34] 奥博胡伯是研究拉斐尔素描的权威，他在维也纳大学学习时的论文指导老师是斯沃伯达，后者是维也纳学派的最后一个大师。奥博胡伯于1975年进入哈佛大学，担任了福格艺术博物馆的素描部主任。

因此,他的画作是非叙事的,但也不是阿尔珀斯说的"描述性的画家"。他并没有试图通过物件的表面和肌理来寻求意义的表达,也不考虑视觉逼真的问题,而是力图实现一种"自我表现",用怪异线条和边缘尖锐的物象,创造出"华丽风格"(florid style),这种风格的目标是要跨越阿尔珀斯的叙事性和描述性的二元对立。[35]

事实上,沃德所尝试的是,在16世纪初德意志地区宗教改革的视觉图像语境中,论述阿尔特多费尔风景画的独立性,以及个人风格的特性,其中涉及作为功能和形式范畴的"图像"(imago)和"叙事"(historia)问题,以及关乎圣像画的所谓"神来之笔"(archeiropoeton)[36]的概念。宗教改革后,在普遍的反偶像运动中,北方许多专业画家转而从事世俗绘画,为抓住观者,其往往突出个性风格来吸引观者的注意力,观者也被引导到对手法、肌理、表面制作因素等的关注,而不是叙事的内容和场景。阿尔特多费尔不像丢勒那样,以再现技艺的高超和自然知识的丰富来表达自己,而是借助于更为复杂的视觉阐释,以及独特的画面构想能力和调子经营,凸显一种内在的真实性。这种对绘画的物理性及其想象力和精神气质的倚重,在沃德看来,其实也在达·芬奇的"绘画创造第二自然"的观念中就已经得到酝酿了。[37]

当然,沃德的表现主义文艺复兴艺术观念,是可以回溯到新维也纳学派代表人物泽德迈尔和奥托·帕赫特的"结构分析"的。正如前文所言,"结构分析"的要旨在于:不是把作品视作传递意义的符号或编码系统,而是一种对生活际遇的真实的再塑造。它提供的不是世界的形象,而是世界的替代物,一个"微观宇宙"(kleine Welt),"历史世界"在这个"微观宇宙"中是具体化的。[38]与此同时,也保持了德意志思想传统中的艺术自足性。而在笔者看来,沃德从新维也纳学派那里,继承了一种在保持艺术自足性前提下的历史文化阐释,他尝试避免让艺术史蜕变为单纯的社会历史或图像志解读,变成哲学或文化史的附庸。而最终,他与奈格尔一样,把这种"结构分析"的优势落实在当代艺术与历史的结合上面。因为在他们看来,艺术史中的所有作品都可以是当代的,也正因为如此,它们就不

---

[35] Christopher S. Wood, *Albrecht Altdorfer and the Origins of Landscape*, Chicago: The University of Chicago Press, 1993, p.29.

[36] "archeiropoeton"是指"made without hand",译为"神来之笔",即不用手制作的圣像。基督圣像,包括耶稣和圣母图像,据说因奇迹而生,而不是由人创造出来的。其中最出名的例子都来自东正教的圣像,这个词也用于这些圣像的复制品。总结起来,一方面,文艺复兴的艺术中,圣像是作者性的模型,更多关涉一种范式,而不是圣像,乔托被视为注重绘画的生动性的艺术的源头;在另一方面,诸如凡·艾克兄弟的画作,则是圣像的另外一个维度,正是第一个的反面,他的那些绘画看起来好像不是由人的手工制作出来的,被定义为其自身就有生命,并由此可以回望它的神圣的创造者——上帝。所以,文艺复兴的圣像概念中隐含了一种矛盾性。

[37] Christopher S. Wood, *Albrecht Altdorfer and the Origins of Landscape*, p.16.

[38] 参见本书第七章,第205页。

会是一种稳定的知性结构的存在。

相形之下，潘诺夫斯基和贡布里希所做的，则是在平息古代艺术品在当代的意义不稳定的危机。他们试图通过为艺术赎回普遍的人文或知性价值，来维系当下对艺术的信念。应该说，他们的兴趣不在于编织艺术史的美丽寓言，它们往往因为学术而与艺术绝缘，但是"结构分析"却要把艺术从经验主义和知识主义中解放出来，鼓励一种对古代艺术的当下反应，不刻意回避主观性的阐释姿态，用本雅明的话说，那是一种"疏离"（estrangement, entfremdung）的态度或气质。艺术不再是稳定的知性结构及其所关涉的体制的权力，而是扰人心神的对思想和心灵的持续挑战。

从李格尔的"艺术意志"转向泽德迈尔、帕赫特的"结构分析"，意味着图像不再是感知的标记，而是感知的隐喻，就此也摒弃了19世纪以来形式主义方法论中的拟人论。新维也纳学派对知识主义和象征形式的解读和阐释中，包含了一种对事物与权力的关联的不信任感，这使得他们的"结构分析"具有一种现代性的批判触角。这个触角基于现代的"疏离的"观看方式，因此，美学再一次被激活，结构只能被美学知觉探查到，而所谓的"历史形式"即便"艺术盲"也能看见。以笔者的理解，他们这种基于"结构分析"和"表现"的对历史的艺术的认识，事实上也形成一种与当代艺术创作的竞争关系。

沃德和奈格尔的著作，在一定程度上动摇了传统的意大利文艺复兴艺术史的标准叙事。这种动摇首先是对样式主义和盛期文艺复兴界限的质疑，他们从图像争议出发，辨析这个时期绘画中的诸多矛盾和冲突，并视之为理解这个时期艺术的条件。他们倾向于一种对中世纪与文艺复兴时代的连续性和共性的肯定，并导引出与18世纪之后欧洲早期现代时期对应的"前现代概念"。在政治史上，这个前现代概念应该是与神圣罗马帝国相关的。前现代的西方世界，具有一种非中心化的、迁徙的和漂流的特点，与当下欧洲的社会条件倒是有些相似。

2013年12月，奈格尔曾在普林斯顿高等研究院做了一个题为《文艺复兴艺术中的空间面向》（"Orientations in Renaissance Art"）的学术报告，他以曼坦纳的画作《博士来拜》以及同时代其他一些绘画作品为案例，结合1492年哥伦布发现新大陆之后出版的西方地图等文献，来解析画作展现的圣经故事里的新的时间观念和地理空间意识，和西方世界对于来自东方物质文化的接纳，乃至对一个非西方中心的和全球的基督教世界的时空想象。

## 四、"图像科学"和"图画行动"

沃德和奈格尔对文艺复兴艺术的主张,在当下学界是存在争议的。对《重置的文艺复兴》一书,格哈德·沃尔夫(Gerhard Wolf)在 2012 年的《艺术通报》上,发表长篇书评。他指出,这本书采用所谓的中世纪"替代模式"(substitutional mode)和文艺复兴"扮演模式"(performative mode)的二元解释的方式,类似于汉斯·贝尔廷在 1990 年著作《图像与崇拜》(*Bild und Kult*)[39]中提出的从"图像"(bild)到"艺术"(kunst)的转换的论题。值得注意的是,他们都关注这两个系统的交互影响,从"替换"到"扮演",从"图像"到"艺术",图像的历史神话是被艺术地发明出来的,也指向了 13 至 15 世纪拜占庭圣像画是如何在西方被观看以及西方是如何重新塑造圣像画的观看方式的,沃尔夫因此把贝尔廷的著作与两位作者的书放在一起讨论,指出他们依托的范式是德国的"新图像学",也称为"图像科学"(Bildwissenschaft, the study of image)。

艺术史的"图像科学"兴起于 20 世纪 60 年代晚期和 70 年代,代表学者有霍斯特·布雷德坎普(Horst Bredekamp),马丁·沃内克(Martin Warnke)、迈克·迪厄斯(Michael Diers)等,他们也被称为当代的"反偶像主义者"(Iconoclasts)。对于媒体时代无处不在的图像庸俗化和肯定性力量,他们持批判态度。布雷德坎普说:"反偶像主义者是真正的图像爱好者和鉴定者。图像具有社会、宗教和心理的力量,只有通过否定的辩证方式,才能探测和了解图像中所隐含的这些力量,这要比肯定的方式更为有效。"[40]他的观点与居伊·德波(Guy Debord)在《景观社会》中的那种完全否定的看法有所不同。他认为,德波在图像泛滥的说法,带有反知主义和反启蒙成分,[41]图像世界隐含辩证关系。作为商业或政治工具的图像,与图像的自足与独立性之间存在矛盾,但"艺术品是被赋予了逆转的力量的,是一种'瓦尔堡式的逆转'(Warburgian Inversion)。事实上,也只有在与权力有着密切关系的艺术中,人们才有可能以最为复杂的方式,来定义艺术到底是什么的问

---

[39] 该书英文版 1994 年由芝加哥出版社出版,英文书名为《相似与在场:艺术时代之前的图像史》(*Likeness and Presence: A History of the Image Before the Era of Art*)。

[40] Christopher S. Wood, "Interview Iconolasts and Iconophiles: Horst Bredekanp in Conversation with Christopher S. Wood", *The Art Bulletin*, No.4 (2012): 518. 布雷德坎普在接受沃德的采访中,谈到"图像研究"渊源于 20 世纪 60 年代末"乌尔默联盟"(Ulmer Verein)和"学生艺术史大会"(Kunsthistorische Studentenkonferenz, KSK)的"青年反抗者",最初的知识基础是自由马克思主义,后来有了瓦尔堡;另一个来源是德国民主共和党(GDR)。布雷德坎普说,他们当时试图建立一种非斯大林主义的马克思主义艺术史,在讨论中,安塔尔的文艺复兴绘画的社会史被当作一个典型案例,他们在其中看到了隐含的决定论,即那种把风格与社会群体和阶级简单对等的做法。而与此形成对照的是,美国的艺术史家梅斯(Milllard Meiss)的《黑死病之后佛罗伦萨和锡耶纳的绘画》,虽然也是社会艺术史的著作,却避免庸俗的风格与社会阶级平行的决定论。

[41] Christopher S. Wood, "Interview Iconolasts and Iconophiles: Horst Bredekanp in Conversation with Christopher S. Wood", *The Art Bulletin*, No.4 (2012): 521.

题"[42]。当时,他们提出了"政治图像学"(Political Iconography)的概念,研究范围涵盖媒体时代几乎所有视觉图像领域,包括广告、摄影、电影、视频艺术、数字和网络艺术等,他们以严肃的学术态度,来面对这些非传统的视觉图像产品。

需要指出的是,在哲学上,布雷德坎普是一位反柏拉图主义者,他真正的兴趣是在图像的"具体知识"(embodied knowledge)上,即图像世界中的那种无法回避的触觉性和感官特质,而不是其中隐含的抽象的知识结构。他反对艺术的非物质化,因此主张真正的启蒙时代是在17世纪。那时,形而上学与物质性仍旧紧密结合在一起,没有分成不同阵营。[43]到了18世纪以后,那种以自我为中心的理性建构,及其所预示的定点透视空间,持续造就了一个同质化的技术世界,一种以现在为原点的历史思维方式,即所谓的"现在主义"(presentism)[44]。这是一种日趋走向贫瘠和丧失生命维度的现代主义,需要被更为开放的、具有反思与自我调适能力的现代主义替代,后者将引入一种新的"反现在主义的象征领域"(symbolic spheres of anti-presentism)[45]。

布雷德坎普2010年出版的《图像行动的理论》[46](Theorie des Bildakts [Theory of the Image Act])中,对自己的理论作了系统阐述。其中,他提出的核心概念是"图像行动"(image act or picture act)及其"作品的表现"(werkaussagen)。他把图像视为拥有着独立生命(living image or picture)或力量,而不是再现的或说明性的。艺术家借助材料和手,把这种力量传递出来。而观者在图像中感受到的也是这种生命,用瓦尔堡的话说:"你(图像)是活的,但并没有触碰到我。"("Du lebst und thust mir nichts.")布雷德坎普与瓦尔堡一样,从艺术、自然、科学和日常生活中撷取万花筒般的图像,并把它们归结为"图像行动"的产物,"图像研究"因此也被称为是"图像的历史研究"(historische Bildwissenschaft),以避免一般的视觉研究和艺术史研究分裂的尴尬。此外,他也一再强调,他的理论和研究方法是在森佩尔、李格尔和瓦尔堡的传统中的,保持了一种艺术、工艺、视觉和文化的综合的思想视野。

事实上,早在2000年,布雷德坎普就在洪堡大学亥姆霍茨文化技术研究中

---

[42] Christopher S. Wood, "Interview Iconolasts and Iconophiles: Horst Bredekanp in Conversation with Christopher S. Wood", *The Art Bulletin*, No.4 (2012): 521.

[43] Ibid.

[44] 列农·亨特(Lynn Hunt)在《反现在主义》中说,现在主义以两种不同的方式影响我们:一是用现在的术语和词汇阐释过去;二是厚今薄古,它的负面效应主要是鼓励时人对古代的一种道德优势和自我陶醉,比如说希腊人蓄养奴隶之类。"Against Presentism", *Perspectives on History*: The Newsmagazine of American Historical Association (May, 2002).

[45] Christopher S. Wood, "Interview Iconolasts and Iconophiles: Horst Bredekanp in Conversation with Christopher S. Wood", *The Art Bulletin*, No.4 (2012): 521.

[46] Horst Bredekamp, *Theorie des Bildakts*, Berlin: Suhrkamp Verlag, 2010.

心(Hermann von Helmholtz Centre for Cultural Techniques)发起"技术图像"(The Technical Image)的研究项目,逐渐形成一种以科学、技术和医学领域的视觉图像为基础的知识和批评理论。[47] 这种对技术图像的研究热情,与当下许多学者,诸如罗莎琳·克劳斯、迈克尔·弗雷德、T. J. 克拉克等人,纷纷从视觉文化、图像和景观社会中脱离出来,回到对艺术本身的讨论形成对比。对此,布雷德坎普并没有任何心理障碍。他说,忠诚于艺术的造型价值和尊严,与从事诸如纳米技术的图像模型的研究之间,并不冲突。如果不在它们之间划出明确界限,那么,它们就是相辅相成的。他说,他的技术图像的历史研究,是在"艺术"的希腊词源"techne"和拉丁文词源"ars"的意义之上,艺术史也不应局限于高雅艺术。伽利略、莱布尼茨、达尔文的素描对于图像模式史的重要性,完全可以等同于拉斐尔对艺术史的重要性,两者都是依据视觉的自律性而创作的。[48]

布雷德坎普这种带有唯物主义色彩的"图像研究"或"图像科学",及其对包罗广阔的人类视觉创造物的观照,提供的是一种"反现在主义"的艺术史,以替代18世纪古典理性主义为基础的传统艺术史。事实上,在"图像科学"的视野下,传统意义上的中世纪和文艺复兴之间的界线就变得不那么鲜明了,而呈现出了更多的延续性。布雷德坎普也说:"文艺复兴和中世纪一样,充满了各种矛盾的力量,两个阶段间可能存在形式的转变,但是,图像背后的力量并没有变化。"同样,对于艺术创作个性的强调,也不是文艺复兴的专利,因为还没有哪个时代在这方面能超过罗马式时期的。相反,阿尔伯蒂倡导的艺术家自画像,并不代表一种个体的诞生,而是开始反思这种个体性的问题。布雷德坎普反对以当下习见来推演古人的状况,也是在这一点上,他与汉斯·贝尔廷区别开来,认为艺术并没有失去家园,也不存在终结之说,而现在流行的各种终结的说法,在他看来是一种"批评的庸俗"。

沃德和奈格尔的那些富于争议性著作,也是可以在这样一种"图像研究"的语境下来加以解读的。正如沃尔夫所说,阅读他们的《重置的文艺复兴》,在几乎所有层面上都能激起好奇心,里面包含了多样的视点和思想。[49] 但是,他也说,这

---

[47] 2012年7月,第33届纽伦堡世界艺术史大会期间,笔者就"图像科学"的问题,与布雷德坎普教授进行了交谈。当时,他介绍了自己正在进行的一个与德国农业部合作的图像研究项目。他认为,科学和技术的图像有其自身的逻辑,涉及科学思维与这种思维成果的图像呈现的协调机制的问题。因此,"图像科学"的研究,一方面能扩展和深化我们对于图像历史及其知识成就的认识和理解;另一方面,它也能反过来促进科学的创造和发现。他还澄清说,科学图像不是传统意义上的那种说明性的插图,而是作为一种研究工具,帮助科学家进入到更为复杂的领域。他还提到,近年来,许多主流的科学杂志,诸如《自然》杂志等,都充斥着各种图像,几乎变成了艺术类的杂志。
[48] Christopher S. Wood, "Interview Iconolasts and Iconophiles: Horst Bredekanp in Conversation with Christopher S. Wood", *The Art Bulletin*, No.4 (2012): 525.
[49] Gerhard Wolf, "Book Review", *Art Bulletin*, No.1 (Mar., 2012): 139.

本书并没有去尝试分析基督教和其他神话图像间的互动关系，没有触及政治、宗教、性爱，以及自然、艺术和社会图像间的关系，没有去研究感知的概念和作品中的思想特质，而如果想要继续推进这种研究，还是需要运用一个美学和艺术劳作的概念，需要把空间、场所和时间的因素等结合在一起，因为替换也意味着空间和时间。[50] 这些方面都是两位作者没有谈到的，他们只是写了一部没有赞助人、语境、文学和艺术理论的著作。

不过，我们也应看到，当下的现实是，这个经由当代图像研究理论和实践浮现出来的中世纪-文艺复兴的多元世界，已难以归入到业已体制化的传统艺术史学中。20世纪晚期以来，艺术中的中世纪主义还没有顺畅地进入到艺术史家的著作中。但是，现当代艺术的中世纪之弦，在艺术品和世界之间建构桥梁的潮流，也确实成了当下艺术史研究中的一个重要问题。奈格尔在《文艺复兴艺术的争议性》中提到的这类艺术史家，包括汉斯·贝尔廷、让-克洛德·雷布特让（Jean-Claude Lebensztejn）[51]、于波特·达弥施（Hubert Damisch）[52]、迪迪-于贝尔曼（Georges Didi-Huberman）[53] 等人，而像T. J. 克拉克和弗雷德这样的更为传统的现代主义艺术史学者，也把研究注意力转向16和17世纪的艺术。当代的中世纪主义学者中间，诸如麦克·卡米尔（Michael Camille）、佛洛德（Finbarr Barry Flood）、西森雅·哈恩（Cynthia Hahn）、杰佛瑞·汉伯格（Jeffrey Hamburger）、马德林·卡文斯（Madeline Caviness）、葛莱·皮尔斯（Glenn Peers）、帕维尔（Amy Knight Powell）、格哈德·沃尔夫（Gerhard Wolf）等人，所从事的诸如圣物盒、祭坛画、拜占庭圣像和反偶像崇拜等的研究，是把20世纪前后艺术史前辈的相关著作纳入视野的，比如沃林格、夏皮罗、斯坦伯格，还有威廉·平德、文杜里、福西永、巴蒂斯提（Eugenio Battisti）和翁比托·艾柯（Umberto Eco）等人。这样做，也让读者能够更细致地倾听这些前辈所说的一切。

---

[50] Gerhard Wolf, "Book Review", *Art Bulletin*, No.1 (Mar., 2012): 138.
[51] 法国当代艺术史学者，批评家，法国结构主义批评的先驱，对20世纪艺术资源的历史评价卓有成就。
[52] 法国当代哲学家、美学家和艺术史家，任职于巴黎社会科学高级研究院。早年在索邦大学跟随梅洛-庞蒂和社会艺术史家皮埃尔·弗朗卡斯泰尔学习，后者的《法国绘画史》在1987年由邢啸声翻译，由上海人民美术出版社出版。他的写作涉及绘画、建筑、摄影、电影、戏剧和博物馆的理论与历史，在视觉再现理论方面有重要建树。
[53] 法国当代哲学家和艺术史家，法国罗马学院（梅第奇别墅）的学者，巴黎社会科学高级研究院讲师。

# 第十四章 结论

20世纪20年代,中国的一位早期抽象画家吴大羽,在笔记中曾写过这么一段话:

> 艺术不想当历史的头,也不懂得做政治尾巴,它不能理解圣人与大盗的区别,它不是无视乎善恶之分界,仅仅为表现其天真,认真其对天真见觉上的自在。这个自在,介乎动物和人类的通性上的,却又是道道地地的人的作为。艺术要学习吗?要。要教育吗?可受教,而源出自己,不全是教和学之果硕。外来的筹码决定了自己心脏活动——可悲。时空在戏弄人生,艺术家为吞吐时空。[1]

这段话表达了这位中国早期现代派艺术家对艺术超越世俗功利的追求和独立自由的创造精神。吴大羽是在法国接受的教育,追随前卫艺术,回国后与林风眠、林文铮一起在杭州创办了国立艺术院,倡导以艺术的社会教育为指向的现代艺术运动和革命。

坚守为"艺术而艺术"的理想,借此发掘和扩展艺术塑造人心和更新社会的作用,按照林风眠的说法就是,艺术家要完全为创作而创作,不考虑社会功用的问题,艺术家制作完艺术品之后,这件艺术品所表现的就会影响到社会上来,在社会中发生功用。[2] 言下之意是,只有自由而独立的艺术,才能真正服务社会。

林风眠等人的这种视艺术为独立创造活动,以及由这种纯粹艺术来改造人心、进而改造社会的观念和主张,与18世纪以来德国的康德、歌德的哲学和美学思想,特别是席勒(Friedrich von Schiller,1759—1805)的作为人类教育的"美学教育"(aesthetic education)和威廉·洪堡所谓的"教养"(self-formation or self-cultivation, Bildung)的理念一脉相承。事实上,尽管经历启蒙理性的洗礼,席勒与洪堡并不认同法国大革命借助激烈变革和极端的群众运动,来解决复杂社会问题。为人权和自由展开的政治斗争,并不必然导致人道和自由的主宰,反而是暴力和恐怖的横行。因此,他们主张从个体的人的内部改造,来解决外部的社会问题。理想社会是依赖于具有完善人格的个体人的。

# 一、视觉人文主义

建构个体的健全人格,席勒认为需要通过一种美育或艺术教育来实现;洪堡主

---

[1]《吴大羽日记》(私人收藏,尚未正式出版)。
[2] 林风眠:《艺术的艺术与社会的艺术》(1927),《林风眠艺术随笔》,上海:上海文艺出版社,1999年。

张"一般教育"(general education, Allgemeinbildung),也就是现在说的"人文素质"或"博雅"(liberal arts)的教育,指新人文主义观念下的历史、数学和语言的教育,当然,艺术史主要凭借视觉,而不是单纯的语言媒介来实施这种教育的。

无论是人文教育还是感觉教育,都需要两个基本条件:一是个人的自由发展,国家的统治力量应尽可能减少对个体人的自由发展的限制和干扰;二是社会交往,每个个体都出自本性地发展自身,是为了在社会交往中,让所有的感官机能得到均衡与和谐的培养。[3]

席勒和洪堡的理念,与鲍姆嘉通、康德之后的一种对人性或人的知性的新认识联系在一起,即把个体人看成一个独特的生命有机体,天然具有一种对情感、意志和理智协调统一的完整生命体验的追求,这种追求既是个体人的自由的本质所在,也是人类知识和艺术创造活动的原初动机。具体到席勒,他用了"游戏本能"(Spieltreb)[4]的概念,来说明造型艺术创造中的那种脱离现实功利束缚的自由的情感表达。"游戏本能"与康德"审美判断力"一样,具有无功利的特点,不同点在于,康德的概念重在接受,而"游戏本能"是一种主动的创造,是在竞争性游戏中创造一种更高层次的秩序,因此,游戏也是人类文化的先驱。在这一点上,他与20世纪荷兰文化史家赫伊津哈在《游戏的人》(*Homo Ludens*)中表达的观点基本一致。事实上,席勒的美育话语中,艺术被提升到了一种人的生命本质的表达的层面,是一种"生命形式"(living shape, lebende Gestalt)。"生命形式"除了赋形于艺术品之外,也涵盖了人性和社会。因此,美育实际指向一种在自由的生活实践活动中,获得圆满和整体的生命体验的人类教育,意味着一种新的道德的目标。理想的人类社会,应是一个拥有美的文化的社会。席勒这种美育思想的现实政治意涵,也是显而易见的。

把艺术视为一种普遍意义的人的自由生命的创造活动,为艺术在启蒙时代之后的现代社会确立了一个新的位置。在社会的控制性力量日渐强悍的现实条件下,艺术包含的对个体自由创造的价值和有机生命活力的整体性的承诺,成了工具理性施虐社会中,保持人性温度的力量,艺术也成为一种从现代性的铁律中解放出来的途径,乃至一种重新塑造文明的力量。而艺术史学科的形成和发展,一定程度上反映了德意志地区的不同于法国启蒙理性的"精神科学"或"文化(历史)科学"的学术思想传统,多多少少带有浪漫主义色彩地对德意志"文化民族"世界的想象。事实上,艺术是从人类艺术创造活动的自足和自律,及其人文历史内涵两个方面,来确认现代社会中艺术的永恒和普遍的价值,结合点在于艺术史学者对艺

---

[3] Wilhelm von Humboldt, *The Limits of State Action*, J. W. Burrow (ed.), Cambridge: Cambridge University Press, 1969, p.32.
[4] 〔荷〕约翰·赫伊津哈:《游戏的人》,杭州:中国美术学院出版社,多人译,1996年,第187页。

术协调感性和理性、保持个体生命存在的整体性的理想和信念,以及他们个人对艺术作品本身,特别是古典艺术作品的爱好和热忱。

温克尔曼以来,德意志地区哲学家、文学家、美学家和艺术史学者,投身于造型艺术研究,把古代希腊艺术视为既是德意志民族的,也是全人类艺术的至高典范,这被后来学者称为"希腊对德国的统治"[5]。这种对古代希腊的巨大热情,其来源一方面是向往真理的激情和陶醉;另一方面又是现实的诉求。诗意总是与哲学的深邃形影不离,真理往往比美更加重要,这是后来尼采所说的在日神与酒神之间的纠结与抗争。德意志人寻求客观、冷静、沉思的古典情怀,却也始终无法摆脱哥特式的诚挚、激情的梦魇,这种关乎德意志艺术与文化的二元的思想张力,在近代艺术史学的思想发展进程中反映出来。艺术史家因此也是现代性批判的先驱者,他们在造型和美学的世界里,而不是在传统的语言和文字当中,为走向支离破碎的现代文化找到了救赎力量;用赫尔德的话说,就是"德意志人的天地是美,而不是诗"[6],这种对感知力量的渴求,持续保持和强化了自由的想象、情感的表达和对内在精神价值的认识,以及一种对德意志中世纪民间艺术的纯朴、自然和通俗趣味的向往。这种现代性批判的冲动,是在19世纪晚期、20世纪初期德语国家的表现的"艺术科学"中,特别是在维也纳学派的学者那里达到了高潮。当然,我们也不能无视这种特定的德语艺术史思想传统在当时与甚嚣尘上的日耳曼民族主义的意识形态的联系。

事实上,二战以来,在英语世界,德语国家的艺术史学传统,既是艺术史学科的文化与学术价值取向的话题,也具有社会政治指向,这个传统是在持续的发掘、译介、梳理和研究中被不断塑造和更新的。早期移民艺术史家致力于确立艺术史学科的作为人文科学的属性,启蒙理性的价值内核以及古典学术的根基;20世纪70、80年代,新艺术史崛起,图像研究启端,以及当代艺术创作的观念、媒介、传播和社会体制所发生诸种变革,使得一些学者开始转向对传统的现代性的批判资源和价值进行发掘和重新阐释,英语世界的德语艺术史学传统的镜像,就此发生一系列复杂的变化。正如序言中所述,这种变化既涉及对个别艺术史家学术思想的重新认识和评估,比如沃尔夫林著作新译本的推出,对泽德迈尔"艺术科学"和"结构分析"理论与思想的学术意义和价值展开的争论等,同时也包含了诸多整体性认识的改变,并不断酝酿出新观点和解读线索。而归根结底,这种英语世界对德语艺术史学传统的接纳和重塑,是与二战后新的西方现代艺术史话语系统的

---

[5] E.M. Butler, *The Tyranny of Greece over Germany: A Study of the Influence Excised by Greek Art and Poetry over the Great German Writers of the Eighteenth and Nineteenth and Twentieth Centuries*, New York: The Macmillan Company, 1935.
[6] Johann Gottfried Herder, *Selected Writings on Aesthetics*, Gregory Moore (trans. and ed.), N.J.: Princeton University Press, 2006, p.1.

建构、形成与发展紧密联系在一起的。所以，对英语镜像中的德语艺术史学传统的探索、梳理和研究，实际是指向当下英语世界的西方现代艺术史学史的。确实，从德语为母语的艺术史，转变为趋于全球化的英语的艺术史，期间对德语艺术史学传统的诸多洗练、遮蔽和重塑，构成了西方现代艺术史学史的一个重要的篇章，颇值得玩味。当然，本书并不企望如此宏大的目标，而只是借助几个有限的支点，尝试粗略勾勒这一英语镜像中的德语艺术史学的某个特定方面，即"表现的艺术史"的沉浮与显隐，以及它的批判与人文的触角。

如果说真的存在什么"历史本相"的话，那么，这个本相也会在语言的"哈哈镜"里发生各种变形，就像沃林格《哥特形式论》中所说的，历史学家"无论怎样让人信服地使自己走向一种确实的客观性，历史知识的阐释总是伴随着主观的自我和他所处时代的限定。把自己从所处时代的条件中解脱出来，在主观上进入过去岁月的情景中，并在思想和灵魂上与过去时代达到真正的一致，这样的事是永远不会成功的"[7]。而他的这段话，也让笔者想到了国内学界对西方艺术史学传统经典的移译和评述，这些当然也主要依据各种英语译本和学术话语流派，在艺术史日趋全球化的今天，这样做的优势显而易见，却也要避免就此认定自己就是在还原德语艺术史的本相，并忽略英语世界的艺术史学史话语本身所经历的复杂变化。

在笔者看来，德语艺术史学的传统，尽管一直存在着诸如古典与哥特、启蒙与浪漫、情感与理智、阿波罗与狄奥尼索斯，以及地中海地区的拉丁世界与阿尔卑斯山以北的日耳曼文化的争论，其勃兴和式微是不能脱离德意志民族国家在建设过程中的"文化民族"意识的觉醒的。两极对立的思想或想象模式，在遭遇各种复杂的现实挑战过程中，孕育的是一个"艺术即表现"的历史世界，通过眼、手、身体和思想，艺术让人回返一种普遍的生命本然的感知，这也是一种人文主义，一种基于视觉的而非语言和文字的人文主义，一种另类的和批判的人文主义，一种以艺术为人类永恒价值的人文主义。而这条线索在战后以古典和再现为核心的艺术史学潮流中或多或少地被遮蔽了。值得一提的是，德国正是因为走向纳粹化，使得自身这个深厚的学术传统被人为地中断了。而在上个世纪30、40年代的美国，一方面其大学的专业艺术史教育迅速发展壮大；另一方面，发展了一种崭新的现代艺术的形式主义美学理论，它同样根植于一种与德语艺术史学和美学传统有着密切关联的"艺术即表现"的观念、一种视觉的人文主义。美国艺术界的新变化强调感知与心灵、艺术与生活实践的直接连接，致力于恢复和提升人类有

---

[7]〔德〕沃林格：《哥特形式论》，张坚译，杭州：中国美术学院出版社，2004年，第1页。

价值的感知机能和生活体验,并使之成为一种自我行为纠正的意识形态,这种普遍的公民美育教育,被视为维系现代社会文明和伦理的强有力的纽带。[8]

## 二、历史决定论

需要指出的是,二战之后,欧美学界对近代德语艺术史学传统的反思,是与文化思想领域里,清算纳粹意识形态和美苏冷战的语境相关的。在这方面,贡布里希是代表人物。他在思想上主要受到卡尔·波普尔的影响,批判矛头指向了近代德语艺术史学传统中的历史主义,即温克尔曼以来的一种浪漫的和理想主义的形式和风格理论,那种认定通过作品形式和风格就可推演出某种精神现实,包括艺术家、时代和地方的精神特性的观念。贡布里希认为,这种观念的源头可以追溯到亚里士多德"隐喻"和秩序的思想,以及有机统一体的概念。艺术的"有机统一体"具有一种生命的"圆满性"(entelechy),有一种更高原则、终极原因或先在本质,能把作品各个部分统一为一个整体。[9]显然,这种本质主义思想,也成为后来黑格尔主义历史决定论的范型。

20 世纪 50 年代,对黑格尔主义历史决定论的批判是东西方意识形态冷战的重要焦点。卡尔·波普尔在《开放的社会和它的敌人》(*Open Society and Its Enemies, 1945*)中断言,没有什么历史,而只有各种被建构起来的历史,并且,政治暴力总是与历史进步论的信仰存在直接联系的。[10] 1957 年,贡布里希在伦敦大学学院(University College London)的演讲《艺术与学术》中,就明确表达了对艺术风格与形式话题因历史决定论而被滥用的担忧。[11] 他后来又在《自传概要》中说:"风格是我的担忧,我的一个问题,因为风格作为时代精神表达的观念,对我而言,几乎没有意义,在所有方面都是空洞的。"[12] 他尝试的是一种把他的老师施洛塞尔的艺术史思想,与波普尔的批判政治哲学、科学哲学和新自由主义的政治经济学结合起来的方法,即主张以现实的情景逻辑,来取代神秘的艺术表现的

---

[8] 约翰·杜威的《艺术史即经验》是最具代表性的著作,此外,可见 Thomas Munro, *Form and Style in the Arts: An Introduction to Aesthetic Morphology, Scientific Method in Aesthetics*, 1928;Irwin Edman, *Arts and the Man*, 1928, 以及 *A Philosophy of Experience as a Philosophy of Art*, 1929; Philip McMahon, *The Art of Enjoying Art*, 1938; Laurence Buermeyer, *The Aesthetic Experience*, 1942。

[9] Ernst Gombrich, "Art and Scholarship" (1957), in *Meditations on A Hobby Horse, and other Essays on the Theory of Art*, Chicago: The University of Chicago Press, 1985, p.23.

[10] Karl Popper, *The Open Society and its Enemies*, 2vols., New York and London: Routledge, 2003.

[11] Ernst Gombrich, "Art and Scholarship" (1957), in *Meditations on A Hobby Horse, and other Essays on the Theory of Art*.

[12] Ernst Gombrich, "An Autobiographical Sketch", in Richard Woodfield (ed.), *The Essential Gombrich*, London: Phaidon Press, 1996, p.34.

本质主义论说。艺术品所表现的时代、民族的意义，虽不能说没有自身价值，但这种意义和价值不是历史性的，也不是说明性的。要真正理解历史，需要把艺术品从黑格尔主义所赋予它的意识形态的乌托邦中解放出来，转而在具体的社会需求中，在试错的过程中，在各种复杂的因缘际会中来定义它。为此，他对法国艺术史家马尔罗（Andre Malraux）《寂静之声》和阿诺德·豪泽尔《社会艺术史》中的决定论观点进行批判。他认为，前者属于黑格尔主义右派，后者是左派；同时，他也着手撰写《艺术故事》，期望以一种更加适合大众阅读的方式，来对风格进行重新定义。

贡布里希清算德语艺术史学思想传统中的黑格尔主义历史决定论的努力，在当时自然是政治正确的举动。但是，近代德意志艺术史学传统中的历史主义问题，绝非黑格尔主义或历史决定论可以涵盖。在温克尔曼的艺术史与黑格尔之间建构历史关联，当然能够说明一些问题，但同时也掩盖了更多问题。而且，这样一种为当下的政治现实或形势而建构的关联本身，也是历史决定论的。事实上，在笔者看来，温克尔曼的重要性更多地在于他对赫尔德、康德、席勒、莱辛和歌德等人的影响，他的古希腊的艺术和生活统一体的构想，体现的毋宁是德意志地区一种崇尚个体性的自由主义思想传统。而关于德意志自由主义的历史观，伊格尔斯在《德国的历史观》中做出了明确界定。他说，目前英语中的"历史主义"（Historicism）一词是来自意大利语的，而非德语。克罗齐在《作为自由故事的历史》中广泛使用了这一词语，该书英译本出版后，就在英语世界取代了原先的 Historism。克罗齐的意大利词"历史主义"（Storicismo），与德语 Historismus 相比，带有明显的黑格尔主义色彩，即强调历史作为思想的理性基础，历史主义是一种逻辑原则。德语中的历史主义则是具有反黑格尔哲学含义的，认为历史的主体具有独特的、多方面的和真实性的生命，生命的自发性使研究者不能像自然科学家那样把历史简化为一般法则，而要注重多样性和个体性、着眼于文化和语言的研究，这是德国历史主义的基本立场，与黑格尔派哲学家在历史发展中寻找统一的和符合逻辑的进程，正好对立。[13]

当然，二战之后，贡布里希批判黑格尔主义历史决定论，甚至把黑格尔说成"艺术史之父"，是与他所面对的那种让无数普通人成为历史目的论铁律受害者的政治和社会语境联系在一起的，是战后对德国文化和历史问题的反思和对东西方文化冷战意识形态的反映，而不是单纯学术层面的问题。贡布里希本人的思想带有中欧地区的自由主义色彩，只不过在卡尔·波普尔的影响下，他把这种原本更

---

[13]〔美〕奥尔格·伊格尔斯：《德国的历史观》，彭刚等译，南京：译林出版社，2006年，第28—29页。

趋于内向的自由主义变成了一种积极的自由主义。他显然非常在意作为一位古典人文学者所应承担的社会责任，这是他致力于清算和批判艺术史中的历史决定论的重要缘由之一。

潘诺夫斯基、贡布里希都强调要坚持科学和理性的标准，认为任何知识都需要接受理性反思或批判的制约，而个体的人通过追求知识和理性批判，就能获得自由和解放，人类社会也会因此变得更加美好。他们反对德语国家艺术史学思想传统中，各种含糊其辞、形而上学的观念或宏大的精神理想，这类带有文化或政治乌托邦的东西，在他们看来会把人类引入歧途和灾难。关于这一点，卡尔·波普尔在《通过知识获得解放中》也讲得很清楚，即人类知识的进步及其成果具有不可预期性，这一点特别体现在政治乌托邦上面。"无论如何，我们对更美好的世界的寻求的一部分，一定是寻求这样一个世界，在这个世界中，别人不会被迫为了一种思想而牺牲掉自己的生命。"[14]

## 三、权力陷阱：重估知识的批判、反现代性与德意志历史主义传统

对于西方近代文化的核心价值，即对18世纪启蒙理性主义的再确认，在二战之后西方社会的满目疮痍和百废待兴之下，起到了重建思想和知识秩序的作用。然而，诚如詹明信在《晚期资本主义文化逻辑》中所言，20世纪50年代末、60年代初期，西方文化在整体上发生了某种彻底的改变和剧变，这突如其来的冲击使得许多学者必须跟过去的文化彻底决裂。[15] 面对晚期资本主义文化逻辑，启蒙理性本身就成了批判对象。正如福柯在《什么是启蒙》中所说的："我们认为，自18世纪以来，哲学和批判思想的核心问题一直是，今天仍旧是，而且我相信将来依然是：我们所使用的这个理性究竟是什么？它的历史后果是什么？它的局限是什么？危险又是什么？"[16]

启蒙在走向自己的反面，理性、科学和技术曾经是人类解放的力量，现在却常常成为追求无限权力和对异端进行压制的手段或工具。福柯的历史视野里，正是文艺复兴以来的所谓的古典时期，开启了一种对人类的强有力的统治模式，这种统治模式在现代时期发展到登峰造极的地步。"现代权力与知识形式的相互联结，

---

[14]〔英〕卡尔·波普尔：《通过知识获得解放》，范景中、李本正译，杭州：中国美术学院出版社，1996年，第31页。
[15]〔美〕詹明信：《晚期资本主义的文化逻辑》，陈清侨等译，北京：三联书店，1997年，第421页。
[16]〔美〕道格拉斯·凯尔纳，斯蒂文·贝斯特：《后现代理论：批判性的质疑》，张志斌译，北京：中央编译出版社，1999年，第42页。

已经产生了一种新的统治形式。"[17]而对于这一点,贡布里希自己也有清醒的认识,他在1965年发表的《名利场逻辑》中谈道:"一旦身处商业化社会时尚和竞争潮流的名利场,就会发现,语言上的纯粹主义者或古典主义者站到了权力主义的一边。"[18]因为,他们对于各种各样的新奇、意外和变化都感到恐惧。

艺术和艺术史在当下面临的思想现实,已然不是,或者说主要已不是决定论之类的传统极权主义的社会意识形态——那是贡布里希、潘诺夫斯基那一代学者所熟知的,而是如何有效地实现对知识及其所代表的权力话语和体制的批判,实现对晚期资本主义或全球化语境下的文化逻辑的批判。20世纪70年代以来崛起的新艺术史,在引入多学科话语的过程中,形成了多维的文化和社会批判触角,使得艺术改造文化、革新社会,乃至创造生活的力量得以彰显,这也促使我们回溯近代德语艺术史学传统,审视这个传统中包含的批判视角、思想资源和发展演变的线索,这些要素是在作为人文科学和智性模式的艺术史学叙事中,被遮蔽、扭曲乃至诟病的。

近代以来,西方的艺术史学科无疑是在启蒙运动中孕生和发展的,温克尔曼的艺术史,也确实预示着古代艺术与社会政治、文化持续进步的历史图景,以及作为人类文化与艺术的永恒典范的古典希腊。但同时,它又是一个饱含浪漫情怀的政治愿景,一种对在社会现代化进程中日渐丧失的将感觉、意志与理性协调统一的理想家园的追怀,一种通过艺术而获得内在解放的诉求。从温克尔曼、赫尔德、斯莱格尔到歌德,他们对于造型艺术的历史和美学问题的关注,对于艺术作为自然有机生命整体的理想的追寻,以及在写作中表现出来的于古典明朗秩序与哥特式真诚与热切情感间的张力,都引向了对现代社会中的机械理性主义和物质主义的批判,这种批判事实上也构成了近代德意志地区在观念史中的一个重要篇章。19世纪晚期、20世纪初期的"艺术科学",更是包含了古典与哥特式、理智和情感、人文与批判、中心与边缘、西方与非西方,以及文化科学、新康德主义、科学哲学、弗洛伊德心理学、观念史等多重现代与反现代思想力量的角逐,而不仅仅是一种走向以古典艺术价值为绝对标准的西方中心论的和再现的艺术史。尝试揭示和阐释近代西方艺术史学,特别是德语艺术史学中的与人文主义理想并驾齐驱的浪漫和表现的传统,是这本书写作的主要目标。

最后,笔者将引用德国自由主义历史学家梅内克(Friedrich Meinecke,1862—1954)早年的一段回忆,作为这本书的结尾。他在论及自己历史主义思想的形成时,

---

[17]〔美〕道格拉斯·凯尔纳,斯蒂文·贝斯特:《后现代理论:批判性的质疑》,张志斌译,第40页。
[18]〔英〕贡布里希:《名利场逻辑》,转引自〔英〕卡尔·波普尔:《通过知识获得解放》附录,范景中、李本正译,第316页。

提到了德罗伊森（Johann Gustav Droysen, 1808—1884）在两次讲座中表述的观点，以及对他的思想所产生的决定性影响。第一次德罗伊森说的是：

> 如果我们把个人所是、所有和所做的一切称为A，那么，这个A是由a+x组成的。其中，a包括了所有来自于外部环境的东西（诸如他所在的国家、所属的民族、时代等等），那个微不足道的x则是这个人的独特的作为，是他自由意志的产物。无论这个x是多么的微小（乃至于不足挂齿），它却拥有无限的价值，从道德和人类的角度来看是仅有的价值。拉斐尔使用的颜料、画笔和画布都不是他自己创造的；他所习得的运用这些材料从事素描和绘画创作的方法，是从这样、那样的师傅那里学来的；他关于圣母、圣徒和天使的观念也是接受自教会的传统；而这样、那样的修道院以一定的酬金向他订购绘画作品。但事实是，西斯廷教堂的奇迹就是在这样的场合、以这样的材料和工艺条件，在这样的传统范式的基础上创造出来的，而这个事实也表明了公式"A=a+x"中的那个微不足道的x的无限价值。[19]

梅内克在听了这段话之后，感到非常兴奋。德罗伊森让他确认了一点，即"个性"（personality）或者"个体性"（individuality）是所有历史成就的基础，也是历史思想的关键。激发其思想火花的另一段话，则是德罗伊森关于自然科学和人文科学方法的差别的论述：

> 我们不像自然科学家那样拥有进行实验的手段，我们所能做的只有探索，持续地探索。由此，即便是最彻底的研究也只能揭示过去时代的一个片断，历史和我们的历史知识是永远分开的两极，这也许让我们感到沮丧，但有一点是确定的，即便我们的材料支离破碎，无论如何我们还是可以追踪历史中的思想发展。因此，我们不是如此这般地复原过去时代的画卷，而只是对它进行阐释和知性的重构。[20]

当然，年轻时代的梅内克对德罗伊森思想的信服，也包含了某种程度的误读，后者实际是把个体人的自由意志活动所造就的历史统一性的基点，放在了个体的

---

[19] Friedrich Meinecke, *Historism: The Rise of a New Historical Outlook*, J.E. Anderson (trans.), with a Foreword by Sir Isaish Berlin, London: Rouledge and Kegan Paul, 1972, p.xx. 该书德文版 *Die Entstehung des Historismus* 在1959年出版（Munich: R. Oldenbourg）。

[20] Ibid., pp.xxii.

道德性之上。而梅内克把这种统一性理解为一种思想史或观念史的构架，同时，也揭示了他的历史研究的两个基本倾向：一是要凸显作为个体的人在宏阔的人类历史进程中的作用。与外部环境的社会力量相比，个人微不足道，但是，所有的奇迹都是由微不足道的个人创造出来的。二是历史探索与自然科学研究方法的区别，以及对人的历史认知的有限性的意识。

梅内克所构想的思想史其实是问题史，即如何通过历史来解决那些急需答案的紧迫的现实问题。作为一位19世纪中期出生，经历了两次世界大战，在思想上与传统德意志历史主义思想保持复杂联系的自由派历史学家，梅内克表现出一种对个人创造和自由意志作为历史主体价值的信仰，一种关乎德意志"文化民族"理想的深切情怀。在《德国的浩劫》中，他谈到了德国是如何在第二帝国之后，逐渐失去了那种注重精神品质的文化传统：

> 新的现实主义占领了精神生活，于是目标纯粹在于个性的提升和精神化的生活方式结束了，注意力更多地被放在人民集体的共同生活上，放在社会的构成和整个国家上。在群众的压力，以及随之而来的日益庸俗化和颓废化面前，要保卫住歌德时代的神圣遗产，这对德国来说全然是一场奇迹。[21]

他这种德国历史与文化的观点，与当时学界普遍致力于人文科学的更为准确的、实证的和经验的研究的主流思潮并不合拍，但无疑提供了一条更为全面和客观地认识德意志历史主义思想传统的路径，特别是从康德到后康德时代的形而上学的思想线索。这里既涉及梅内克对莱布尼茨、伏尔泰、孟德斯鸠、维柯和帕克以来的文化史观念的追溯，也关乎他所论述的那些创建德意志新的历史主义思想传统的英雄人物，他们分别是莫塞尔、赫尔德和歌德，而最终，这条思想线索在狄尔泰那里得以汇聚。

也正是在这样一个学术思想史的背景之下，近代德意志地区的艺术史写作尽管形态多样，却也显示出与梅内克所指出的这种非黑格尔主义的德意志历史主义传统的关联。在以个体的自由意志的创造为基点的普遍历史当中，艺术史无疑最具说服力。近代艺术史的"天才"和"形式"的观念背后，指向的是一种由艺术家、观者和艺术史学者共同书写的历史，这样的艺术史具有一种共时性的维度，超越了单一的民族文化身份认同，寓含了一种生活的、世界的和批判的内核。

---

[21]〔德〕梅内克：《德国的浩劫》，何兆武译，北京：三联书店，2002年，第13页。

参考文献

# 英文文献

Ackerman, James. "On Rereading 'Style'", *Social Research*, 1 (1978).

____. "A Theory of Style", *Journal of Aesthetics and Art Criticism*, 3 (1962).

____. "Toward a New Social Theory of Art", *New Literary History*, 2 (1973).

Adler, Daniel. "Painterly Politics: Wolfflin, Formalism and German Academic Culture, 1885-1915", *Art History* (Jun., 2004).

Antal, Frederick. "Remarks on the Method of Art History", *The Burlington Magazine*, I (1949).

Alpers, Svetlana. *The Art of Describing：Dutch Art in Seventeenth Century*, Chicago: The University of Chicago Press, 1983.

____."Style is What You Made It, the Visual Arts Once Again", in *The Concept of Style*, B. Lang (ed.), Ithaca: Cornell University Press, 1987.

Belting, Hans. *The End of the History of Art*, C.S. Wood (trans.), Chicago: The University of Chicago Press, 1987.

____. *The Germans and Their Art: A Troublesome Relationship*, Scott Kleager (trans.), New Haven and London: Yale University Press, 1998.

____. *Art History after Modernism*, Chicago: The University of Chicago Press, 2003.

Benjamin, Walter. "Rigorous Study of Art: On the First Volume of Kunstwissenschftliche Forschungen", from Christopher S. Wood (ed.), *The Vienna School Reader: Poliotics and Art Historical Method in the 1930s*, New York: Zone Books, 2003, p.439.

Brush, Kathryn. *The Shaping of Art History*, Cambridge: Cambridge University Press, 1996.

____."German Kunstwissenschaft and the Practice of Art History in America After World War I：Interrelationships\Exchanges\Contexts", *Marburger Jahrbuch Fur Kunstwissenchaft*, 26 (1999).

Butler, E.M.. *The Tyranny of Greece Over Germany, A Study of the Influence Exercised by Greek Art and Poetry over the Great German Writers of the Eighteenth, Nineteenth and Twentieth Centuries*, New York: Macmillan Company, 1935.

Cassirer, Enrst. *The Philosophy of Symbolic Forms*, New Haven and London: Yale University Press, 1965.

Hourihane, Colum. "Medieval Art History in Princeton University and the Development of the Index of Christian Art: Past and Future", *Medieval Art History and Iconography*, Beijing: Lectures of the Library of China Academy, 2012.

Damisch, Hubert. *The Origin of Perspective*, John Goodman (trans.), Cambrideg, Mass.: The

MIT Press, 1995.

Davis, Whitney. "Beginning the History of Art", *The Journal of Aesthetics and Art Criticism*, (Summer, 1993).

____. "Succession and Recursion in Heinrch Wolfflin's Principles of Art History", *The Journal of Aesthetics and Art Criticism* (Spring, 2015).

Dewey, John. *Art as Experience*, New York: A Perigee Book, 2005.

Donahue, Neil H. (ed.). *Invisible Cathedrals: The Expressionist Art History of Wilhelm Worringer*, Philadelphia: The Pennsylvania State University Press, 1995.

Dvorak, Max. *The History of Art as the History of Ideas*, John Hardy (trans.), London and Boston: Routledge and Kegan Paul, 1984.

Eisler, Colin. "Kunstgeschichte American Style, A Study in Migration", in *The Intellectual Migration: Europe and America 1930-1960*, Donald E. Fleming and Bernard Bailyn (eds.), Cambrideg, Mass.: Harvard University Press, 1969.

Elkins, James. "Style", in *Dictionary of Art*, Jane Turner (eds.), New York: Macmillan Publishers, 1996.

Elsner, Jas. "Style", in *Critical Terms for Art History*, Robert S. Nelson and Richard Shiff (eds.), Chicago: The University of Chicago Press, 1996.

____. "From Empirical Evidence to the Big Picture: Some Reflections on Riegl's Concept of Kunstwollen", *Critical Inquiry*, Vol. 32, No. 4 (Summer, 2006).

Evans, Mark. "Review for Van Eyck and the Founders of Early Netherlandish Painting", *The Burlington Magazine*, Vol. 138 (May, 1996).

Ferretti, *Silvia. Cassirer, Panofsky, and Warburg: Symbol, Art and History*, Richard Pierce (trans.), New Haven and London: Yale University Press, 1984.

Fiedler, Conrad. *On Judging Works of Visual Art*. Henry Schaefer-Simmern and Fulmer Mood (trans.), Berkeley and Los Angeles: University of California Press, 1957.

____. "Observations on the Nature and History of Architecture", Harry Francis Mallgrave and EleftheriosI konomou (eds.), *Empathy, Form, and Space Problem in German Aesthetics: 1873-1893*, The Getty Center for the History of Art and the Humanities, 1994.

Flavell, M. Kay. "Winckelmann and the German Enlightenment: On the Recovery and Uses of the Past", the *Modern Language Review*, Vol.74, No.1 (Jan., 1979).

Focillon, Henry. *The Life of Forms in Art*, George Kubler (ed. and trans.), New York: Zone Books, 1992.

Fraenger, Wilhelm. *Hieronymus Bosch*, New York: G.P. Putnam's Sons, 1983.

Frank, Mitchell B. and Adler, Daniel (eds.). *German Art History and Scientific Thought:*

Beyond Formalism, London and Boston: Routledge, 2012.

Frankl, Paul. *Principles of Architectural History: the Four Phases of Architectural Style, 1420-1900*, James F. O'Gorman (trans. and ed.), with a forward by James S. Ackerman, Cambrideg, Mass.: The MIT Press, 1968.

_____.*Gothic Architecture*, Revised edition by Paul Crossley, New Haven and London: Yale University Press, 2000.

Fried, Michael. "Antiquity Now: Reading Winckelmann on Imitation", *October*, Vol.37 (Summer, 1986).

Gaiger, Janson. "Intuition and Representation", *The Journal of Aesthetics and Art Criticism* (Spring, 2015).

Goethe. "Winckelmann", in *German Aesthetic and Literary Criticism*, H. B. Nisbet (ed.), Cambridge, Mass.: Cambridge University Press, 1985.

Gombrich, E. H.. *Art and Illusion:A Study in the Psychology of Pictorial Representation*, London: Phaidon Press, 2002.

_____. *The Sense of Order: A Study in the Psychology of Decorative Art*, London: Phaidon Press, 1984.

_____. *Aby Warburg: An Intellectual Biography with a Memoir on the History of the Library by F. Saxl*, London: Phaidon, 1986.

_____. *Style, International Encyclopedia of Social Sciences*, New York: Macmillan and Free Press, 1968.

_____. "Goethe and the History of Art, the Contribution of Johann Heinrich Meyer ", *The Publications of the English Goethe Society*, Vol. lx, 1990, Leeds: W.S. Maney and Son LTD.

Goodman, Nelson. "The Status of Style", *Critical Inquiry*, 4 (1975).

Graham, Mark Miller. "Gardner's Art through the Ages", *Art Journal* (summer,1996).

Greenberg, Clement. "Modernist Painting" (1960), in *Collected Essays and Criticism*, John O'Brien (ed.), Chicago: University of Chicago Press, 1993.

Hart, Joan Goldhammer. *Heinrich Wolfflin: An Intellectual Biography*, Berkeley and Los Angeles: The University of California, 1981.

_____. "Reinterpreting Wolfflin: Neo-Kantianism and Hermeneutics", *Art Journal* (Winter, 1982).

Hauser, Arnold. *The Philosophy of Art History*, New York: Alfred A. Knopf, 1959.

Heckscher, William S.. "Erwin Panofsky: Curriculum Vitae", Reprinted by the Department of Art and Archaeology, from *the Record of the Art Museum, Princeton University*, Vol.28, No.1, *Erwin Panofsky: In Memoriam* (1969).

Herder, Johann Gottfried. "Winckelmann", from *History of Ancient Art*, G. Henry Lodge (trans.), 4 Vols, New York: Friedrich Ungar, 1968.

____. *Sculpture: Some Observations on Shape and Form from Pygmalion's Creative Dream*, Jason Gaiger (ed. and trans.), Chicago: The University of Chicago Press, 2002.

____. *Selected Writings on Aesthetics*, Gregory Moore (ed. and trans.), N. J.: Princeton University Press, 2006.

____. *Another Philosophy of History and Selected Political Writings*, Ioannis D. Evrigenis and Daniel Pellerin (trans.), Indianapolis: Hackett Publishing Company, 2004.

____. *On World History: An Anthology*, Hans Adler and Ernst A. Menze (eds.), Ernst A. Menze and Michael Palma (trans.), New York: M. E. Sharpe Inc., 1997.

____. *Johann Gottfried Herder Selected Early Works,1764-1767*, Ernst A. Menze and Karl Mengs (eds.), Ernst A. Menze and Michael Palma (trans.), Philadelphia: The Pennsylvania State University Press, 1992.

Hildebrand, Adolph. *The Problem of Form in Painting and Sculpture*, Max Meyer and Robert M. Ogden (trans.), Charleston: Nabu Press, 2012.

Hoffmann, Edith . "Wilhelm Pinder", *The Burlington Magazine*, Vol.89, No.532 (Jul., 1947).

Holly, Michael Ann. *Panofsky and the Foundations of Art History*, Ithaca: Cornell University Press, 1985.

____. *The Melancholy Art*, N. J.: Princeton University Press, 2013.

Hunt, Lynn. "Against Presentism", *Perspectives on History: The Newsmagazine of American Historical Association* (May, 2002).

Jarzombek, Mark. *The Psychologizing of Modernity: Art, Architecture and History*, Cambridge: Cambridge University Press, 2000.

Johnston, Williams M.. *The Austrian Mind: An Intellectual and Social History, 1848-1938*, California: University of California Press, 1976.

Kaufmann, Thomas Da-Costa. "American Voices. Remarks on the Earlier History of Art History in the United States and the Reception of Germanic Art Historians" *Journal of Art Historiography*, 2 (Jun., 2010).

____. Towards a Geography of Art, Chicago: The University of Chicago Press, 2004.

____. *Court, Cloister and City: The Art and Culture of Central Europe, 1450-1800*, Chicago: The University of Chicago Press, 1995.

Kleinbauer, W. E.. *Modern Perspectives in Western Art History*. New York: Holt, Rinehart and Winston, 1971.

Kubler, George. *The Shape of Time: Remarks on the History of Things*, New Haven and

London: Yale University Press, 1962.

———. *The Art and Architecture of Ancient America*, New Haven and London: Yale University, 1990.

———. "Towards a Reductive Theory of Visual Style", in *The Concept of Style*, B. Lang (eds.), Ithaca: Cornell University Press, 1987.

Franz Kugler, *Handbook of the History of Painting*, translated from the German by a Lady, Part I-*The Italian Schools of Painting*, C.L. Eastlake (ed. with notes), London: John Murray, 1842.

Kultermann, Udo. *The History of Art History*, New York: Abaris Books, 1993.

Leppmann, Wolfgang. *Winckelmann*, New York: Alfred A. Knopf, 1970.

Levine, Emily J.. *Dreamland of Humanists: Warburg, Cassirer, Panofsky and the Hamburg School*, Chicago: The Chicago University Press, 2013.

Longueil, Alfred E.. "The Word 'Gothic' in Eighteenth Century Criticism", *Modern Language Notes*, Vol.38, No. 8 (1923).

Mallgrave, Harry Francis and Ikonomou, Eleftherios (eds.). *Empathy, Form, and Space Problem in German Aesthetics: 1873-1893*, The Getty Center for the History of Art and the Humanities,1994.

Marquand, Allen. *Greek Architecture*, New York: The Macmillan Company, 1909.

———. *Della Robbias in America*, first published by N. J.: Princeton University Press, 1912; reprinted by New York: Hacker Art Books, 1972.

Meier-Graefe, Julius. *Modern Art: Being A Contribution to A New System of Aesthetics*, Florence Simmonds and George W. Chrystal (trans.), New York: Arno Press, 1968.

Michaud, Philippe-Alain. *Aby Warburg and the Image in Motion*, Sophie Hawkes (trans.), New York: Zone Books, 2004.

Barasch, Moshe. "Winckelmann", from *Theories of Art: From Winckelmann to Baudelaire*, Vol.3, London and Boston: Routledge 2000.

Morey, Charles Rufus. *Christian Art*, Mass.: Norton Library, 1958.

Morgan, Agnes. "Introduction", *Memorial Exhibition: Works of Art from the Collection of Paul J. Sachs*, Harvard University: Foggy Art Museum, 1965.

Morgan, Agnes and Sachs. *Paul J. Drawings in the Fogg Museum of Art*, Cambridege, Mass.: Harvard University Press, 1946.

Morrison, Jeffrey. *Winckelmann and the Notion of Aesthetic Education*, Oxford: Oxford University Press,1996.

Mundt,Ernst K.. "Three Aspects of German Aesthetic Theory", *The Journal of Aesthetics and Art Criticism* (1959).

Nagel, Alexander. *The Controversy of Renaissance Art*, Chicago: The University of Chicago Press, 2011.

Nelson, Robert S.. "The Slide Lecture, or the Work of Art 'History' in the Age of Mechanical Reproduction", *Critical Inquiry*, Vol. 26, No.3 (Spring, 2000).

Nisbet, H. B. (ed). *German Aesthetic and Literary Criticism: Winckelmann, Lessing, Hamann, Herder, Schiller and Goethe*, Cambridge: Cambridge University Press, 1985.

Novotny, Fritz. "Passages from Cezanne and the End of Scientific Perspective" (1938), in *The Vienna School Reader: Politics and Art Historical Method in the 1930s*, Christopher S. Wood (ed.), York New: Zone Books, 2003.

Pacht, Otto. "The End of the Image Theory"(1930-1931), *The Vienna School Reader: Politics and Art Historical Method in the 1930s*, in Christopher S. Wood (ed.), New York: Zone Books 2000.

____. "Design Principles of Fifteenth Century Northern Painting" (1933), in *The Vienna School Reader: Politics and Art Historical Method in the 1930s*, Christopher S. Wood (ed.), New York: Zone Books, 2000.

____ . *The Practice of Art History: Reflections on Method*, David Britt (trans.), London: Harvey Miller Publishers, 1999.

____. "Art Historians and Art Critics-vi: Alois Riegl", *The Burlington Magazine*, Vol. 105 (May, 1963).

____. *Van Eyck and the Founders of Early Netherlandish Painting*, David Britt (trans.), London: Harvey Miller Publishers, 1994.

____.*Venice Paintings in the 15th Century: Jacopo, Gentile and Giovanni Bellini and Andrea Mantegna*, London: Harvey Miller Publishers, 2003.

____."Panofsky's Early Netherlandish Painting", *The Burlington Magazine*, Vol.98, No.637 (Apr., 1956).

Pater, Walter Horatio. "Winckelmann", from *The Renaissance, Studies in Art and Poetry*, London: the Echo Library, 2006.

Panofsky, Erwin. "The Concept of Artistic Volition", Kenneth Northcott and Joel Snyder (trans.), *Critical Inquiry*, VIII (Autumn, 1981).

____. *Idea: A Concept in Art Theory*, J. J. S. Peake (trans.), Columbia: University of South Carolina Press, 1968.

____. *Perspective as Symbolic Form*, Christopher S. Wood (trans.), New York: Zone Books, 1991.

____.*The Life and Art of Albrecht Dürer (1943)*, N. J.: Princeton University Press, 2005.

____. *Gothic Architecture and Scholasticism (1951)*, New York: Meridian Books, 1957.

____. *Early Netherlandish Painting, Its Origins and Character*, 2Vols, Cambridge, M. A.: Harvard University Press, 1953.

____. *Meaning in the Visual Arts*, Chicago: Chicago University Press, 1982.

____. *Renaissance and Renascences in Western Art (1960)*, New York: Harper & Row, 1972.

____. *Three Essays on Style,* Irving Lavin (ed.), Cambridge, Mass.: The MIT PressNew Ed edition, 1997.

Panofsky, Erwin and Saxl, Fritz. "Classical Mythology in Medieval Art", *Metropolitan Museum Studies*, Vol. 4, No. 2 (Mar., 1933).

Podro, Michael. *The Critical Historians of Art*, New Haven and London: Yale University Press, 1984.

Porter, Arhur Kingsley. *Romanesque Sculpture of the Pilgrimage Roads*, New York: Hacker Art Books, 3 Vols., 1969.

____. *The Crosses and Culture of Ireland*, New Haven and London: Yale University Press, 1931.

____. *Medieval Architecture: Its Origins and Development*, first published in London and New York: The Baker and Taylor Company, 1909; New Haven and London: Yale University Press, 2003.

____. *Spanish Romanesque Sculpture Preface*, New York: Hacker Art Books, 1969.

Porter, Lucy Kinsley. "A. Kingsley Porter", *Medieval Studies in Memory of A. Kingsley Porter*, Whilhelm and R W. Koehler (eds.), Vol.1, Cambridge, M.A.: Harvard University Press, 1939.

Potts, Alex. *Flesh and the Ideal: Winckelmann and the Origins of Art History*, New Haven and London: Yale University Press, 1994.

Preziosi, Donald. *Rethinking Art History: Meditations on a Coy Science*, New Haven and London: Yale University Press, 1989.

Rampley, Matthew. "Aby Warburg: Kulturwissenschaft, Judaism and the Politics of Identity", *Oxford Art Journal*, Vol.33, No.3 (2010).

____. "Max Dvorak, Art History and the Crisis of Modernity", *Art History*, Vol.26, No.2 (Apr., 2003).

____. "Art History and the Politics of Empire: Rethinking the Vienna School", *Art Bulletin*, 2009.

____. *The Vienna School of Art History: Empire and the Politics of Scholarship, 1847-1918*, Philadelphia: The Pennsylvania State University Press, 2013.

Rampely, Matthew and Lenain, Thierry (eds.). *Art History and Visual Studies in Europe: Transnational Discourses and National Frameworks*, Leiden and Boston: Brill, 2012.

Ranke, Leopold von. *The Secret of World History: Selected Writings on the Art and Science of History*, New York: Fordham University Press, 1981.

Riegl, Alois. *Problems of Style: Foundations for a History of Ornament*, Evelyn Kain (trans.), N. J.: Princeton University Press, 1992.

____. *Late Roman Art Industry*, Rolf Winkes (trans.), Rome: Giorgio Bretschneider Editore, 1985.

____. *The Group Portraiture of Holland*, E. M. Kain (trans.), Oxford: Oxford University Press, 2000.

Robson-Scott. "Georg Forster and the Gothic Revival", *The Modern Language Review*, No.1 (Jan., 1956).

Rumohr, Carl Friedrich von. "On Giotto", from *German Essays on Art History*, Gert Schiff (ed.), New York: Continuum, 1988.

Clark, Kenneth. *The Gothic Revival*, London: Penguin,1950.

Rosenblum, Robert. *Transformations in Late Eighteenth Century Art*, N. J.: Princeton University Press, 1967.

Sachs, Paul J.. *Modern Prints and Drawings: A guide to a Better of Understanding of Modern Draughtsmanship*, New York: Alfred A. Knopf, 1954.

Schapiro, Meyer. *Language of Forms: Lectures on Insular Manuscript Art*, New York: Pierpont Morgan Library, 2006.

____. *Theory and Philosophy of Art: Style, Artist, and Society, Selected Papers*, New York: George Braziller, 1998.

____. *Modern Art, 19th and 20th Centuries: Selected Papers*, New York: George Braziller, 1978.

____."Race, Nationality and Art", *Art Front*, 2 (1936).

Schlegel, Friedrich. *On the Study of Greek Poetry*, Stuart Barnett (trans. and ed.), Albany: State University of New York Press, 2001.

Schlosser, Julius von. "The Vienna School of the History of Art-review of a Century of Austrian scholarship in German", Karl Johns (trans. and ed.), *Journal of Art Historiography*, No.1 (Dec., 2009).

____. "On the History of Art Historiography: The Gothic", *German Essays on Art History*, Gert Schiff (ed.), New York: Continuum, 1988.

Schiller, Friedrich. *On the Aesthetic Education of Man*, E. M. Wilkinson and L. A.

Willoughby (eds. and trans.), Oxford: Clarendon Press, 1967.

Schwartz, Frederic J.. *Blind Spots: Critical Theory and The History of Art in Twentieth-Century Germany*, New Haven and London: Yale University Press, 2005.

Sedlmayr, Hans. "Toward a Rigorous Study of Art" (1931); "Bruegel's Macchia" (1934), from Christopher S. Wood (ed.), *The Vienna School Reader: Politics and Art Historical Method in the 1930s*, New York: Zone Books, 2000.

____. *Art in Crisis: The Lost Center*, Brian Battershaw (trans.), London: Hollis and Carter limited, 1957, p.xv.

Smith, Kimberly A. (ed.). *The Expressionist Turn in Art History: A Critical Anthology*, Aldershot and Burlington: Ashgate, 2014.

Smith, Peter. *The History of American Art Education*, Connecticut: Greenwood Press, 1996.

Summers, David. *Vision, Reflection, and Desire in Western Painting*, Chapel Hill: The University of North Carolina Press, 2007.

____. *The Real Space: World Art History and the Rise of Western Modernism*, London: Phaidon Press, 2003.

Tietze, Hans. *European Master Drawings in the United States*, New York: J. J. Augustin Publishers, 1947.

Venturi, Lionello. *History of Art Criticism*, Charles Marriott (trans.), Boston: E.P. Dutton, 1964.

Vidler, Anthony. "Philosophy of Art History", *Oppositions*, Autumn, 1982.

Warburg, Aby. *The Renewal of Pagan Antiquity*, The Getty Research Institute Publication Program, 1999.

Weinberg, Guido Kaschnitz von. "Remarks on the Structure of Egyptian Sculpture" (1933), from Christopher S. Wood (ed.), *The Vienna School Reader: Politics and Art Historical Method in the 1930s*, New York: Zone Books, 2003.

Whitelock Keith (ed.). *The Renaissance in Europe: A Reader*, New Haven and London: Yale University Press, 2000.

Winckelmann, J. J.. *History of Ancient Art*, G. Henry Lodge (trans.), 4Vols, New York: Friedrich Ungar, 1968.

____. *Essays on the Philosophy and Art of History*, Curtis Bowman (ed.), New York: Continuum International Publishing Group, 2005.

____. *Reflections on the Imitation of Greek Works in Painting and Sculpture*, La Salle Illinois: Open Court, 1987.

____. *Winckelmann: Writings on Art Selecteded*, David Irwin (ed.), London: Phaidon 1972.

Heinrich, Wolfflin. *Empathy, Form, and Space Problem in German Aesthetics, 1873-1893*, Harry Francis Mallgrave and Eleftherios Ikonomou (eds.), The Getty Center for the History of Art and the Humanities, 1994.

____. *Renaissance and Baroque*, Kathrin Simon (trans.), London: Fontana, 1966.

____. *Classic Art: An Introduction to the Italian Renaissance*, Peter Murray and Linda Murray (trans.), London: Phaidon, 1952.

____. *The Art of Albrecht Durer*, London: Phaidon, 1971.

____. *Principles of Art History: The Problem of the Development of Style in Later Art*, M.D.Hottinger (trans.), New York: Dove, 1950.

____. *The Sense of Form in Art: A Comparative Psychological Study*, Alice Muehsam and Norma A. Shatan (trans.), London: Chelsea Publishing Company, 1950.

Wolf, Gerhard, "Book Review", *Art Bulletin*, No.1 (Mar., 2012).

Wood, Christopher S. (ed.). *The Vienna School Reader: Politics and Art Historical Method in the 1930s*, London: Zone Books, 2003.

____. "Interview Iconolasts and Iconophiles: Horst Bredekanp in Conversation with Christopher S. Wood", *The Art Bulletin*, No.4 (2012).

Wood, Christopher S. and Nagel, Alexander. "Intervention: Toward a New Model of Renaissance Anachronism", *Art Bulletin*, No.3 (2005).

____. *Anachronic Renaissance*, New York: Zone Books, 2010.

Worringer, Wilhelm. *Abstraction and Empathy*, Michael Bullock (trans.), New York: International University Press, 1953.

____. *Form in Gothic*, Herbert Read (trans.), London: A. Tiranti, 1957.

____. *Egyptian Art*, Bernard Rockham (trans.), New York: G. P. Putnam's Sons, 1928.

Long, Rose-Carol Washton (ed.). *German Expressionism: Documents from the End of the Wilhelmine Empire to the Rise of National Socialism*, Berkeley and Los Angeles: University of California Press, 1995.

# 中文文献

〔德〕莱辛:《拉奥孔》,朱光潜译,北京:人民文学出版社,1984年。

〔德〕莱辛:《历史与启示:莱辛神学文选》,朱雁冰译,北京:华夏出版社,2006年。

〔美〕维塞尔:《启蒙运动的内在问题——莱辛思想再释》,贺志刚译,北京:华夏出版社,

2007年。

〔德〕赫尔德：《论语言的起源》，姚小平译，北京：商务印书馆，1998年。

〔德〕赫尔德：《反纯粹理性：论宗教、语言和历史文选》，张晓梅译，北京：商务印书馆，2010年。

〔意〕维柯：《新科学》，朱光潜译，北京：商务印书馆，1989年。

〔意〕克罗齐：《维柯的哲学》，陶秀璈、王立志译，郑州：大象出版社，2008年。

〔德〕莱布尼茨：《神义论》，朱雁冰译，北京：三联书店，2007年。

〔德〕莱布尼茨：《人类理智新论》，陈修斋译，北京：商务印书馆，2002年。

〔德〕康德：《判断力批判》（上、下卷），宗白华、韦卓民译，北京：商务印书馆，1964年。

〔德〕康德：《纯粹理性批判》，蓝公武译，北京：商务印书馆，2005年。

〔德〕席勒：《席勒文集》（第6卷），张玉书选编，钱春绮等译，北京：人民文学出版社，2005年。

〔德〕歌德：《歌德谈话录》，朱光潜译，北京：人民文学出版社，1978年。

〔德〕歌德：《意大利游记：歌德经典散文选》，周正安译，长沙：湖南文艺出版社，2006年。

〔德〕歌德：《歌德文集》，冯至等译，北京：人民文学出版社，1999年。

冯至：《论歌德》，上海：上海文艺出版社，1986年。

冯至：《冯至自选集》，北京：首都师范大学出版社，2008年。

〔英〕乔治·皮博迪·古奇：《19世纪的历史学和历史学家》（下），耿淡如译，北京：商务印书馆，1997年。

〔德〕威廉·冯·洪堡：《论人类语言结构的差异对人类精神发展的影响》，姚小平译，北京：商务印书馆，2008年。

〔德〕希尔德勃兰特：《形式问题》，潘耀昌、张坚等译，石家庄：河北美术出版社，1997年。

〔奥〕李格尔：《罗马晚期的工艺美术》，陈平译，长沙：湖南科学技术出版社，2001年。

〔奥〕李格尔：《风格的问题：装饰艺术史的基础》，刘景联、李薇曼译，长沙：湖南科学技术出版社，2000年。

〔瑞士〕沃尔夫林：《古典艺术——意大利文艺复兴艺术导论》，潘耀昌、陈平译，杭州：中国美术学院出版社，1992年。

〔瑞士〕沃尔夫林：《艺术风格学》，潘耀昌译，沈阳：辽宁人民出版社，1987年。

〔瑞士〕沃尔夫林：《意大利和北方的形式感》，张坚译，北京：北京大学出版社，2009年。

〔德〕沃林格：《抽象与移情——对艺术风格心理学研究》，王才勇译，沈阳：辽宁人民出版社，1987年。

〔德〕沃林格：《哥特形式论》，张坚译，杭州：中国美术学院出版社，2004年。

〔德〕尼采：《悲剧的诞生——尼采美学文选》，周国平译，北京：三联书店，1986年。

〔德〕尼采：《查拉图斯特拉如是说》，钱春绮译，北京：三联书店，2007年。

〔德〕尼采:《快乐的科学》,黄明嘉译,上海:华东师范大学出版社,2007年。

〔德〕尼采:《上帝死了》,戚仁译,上海:上海三联书店,2007年。

〔德〕尼采:《尼采注疏集:偶像的黄昏》,卫茂平译,上海:华东师范大学出版社,2007年。

〔德〕尼采:《权力意志》,孙周兴译,北京:商务印书馆,2007年。

〔德〕齐美尔:《社会是如何可能的——齐美尔社会学文选》,林荣远编译,南宁:广西师范大学出版社,2002年。

〔英〕威廉·A.威尔森:《赫尔德:民俗学与浪漫民族主义》,冯文开译,选自《民族文学研究》,2008年第3期。

〔英〕以赛亚·伯林:《浪漫主义的根源》,吕梁等译,南京:译林出版社,2008年。

〔美〕格奥尔格·伊格尔斯:《德国的历史观》,彭刚、顾杭译,南京:译林出版社,2006年。

〔德〕曼弗雷德·弗兰克:《德国早期浪漫主义:美学导论》,何怀宏主编,聂军译,长春:吉林人民出版社,2006年。

〔英〕鲍桑葵:《美学史》,张今译,北京:商务印书馆,1985年。

〔德〕黑格尔:《美学》,朱光潜译,北京:商务印书馆,1979年。

〔法〕伏尔泰:《风俗论》,梁守锵译,北京:商务印书馆,2003年。

〔德〕布克哈特:《君士坦丁大帝时代》,宋立宏译,上海:上海三联书店,2006年。

〔德〕布克哈特:《意大利文艺复兴时期的文化》,何新译,北京:商务印书馆,1979年。

〔德〕布克哈特:《世界历史沉思录》,金寿福译,北京:北京大学出版社,2007年。

〔德〕布克哈特:《历史讲稿》,刘北成、刘研译,北京:三联书店,2009年。

〔德〕布克哈特:《希腊人和希腊文明》,王大庆译,上海:上海人民出版社,2008年。

〔德〕狄尔泰:《精神科学引论》,童奇志、王海鸥译,北京:中国城市出版社,2002年。

〔德〕狄尔泰:《体验与诗:莱辛、歌德、诺瓦利斯、荷尔德林》,胡其鼎译,北京:三联书店,2003年。

〔德〕狄尔泰:《历史中的意义》,艾彦、逸飞译,北京:中国城市出版社,2002年。

〔英〕科林伍德:《历史的观念》,何兆武、张文杰译,北京:中国社会科学出版社,1986年。

〔德〕马克斯·德索:《美学与艺术理论》,兰金仁译,中国社会科学出版社,1987年。

〔德〕文德尔班:《哲学史教程》,罗达仁译,北京:商务印书馆,1997年。

〔德〕文德尔班:《古代哲学史》,詹文杰译,上海:上海三联书店,2009年。

〔德〕李凯尔特:《李凯尔特的历史哲学》,涂纪亮译,北京:北京大学出版社,2007年。

〔德〕李凯尔特:《文化科学和自然科学》,涂纪亮译,北京:商务印书馆,2007年。

〔德〕卡西尔:《语言与神话》,丁晓等译,北京:三联书店,1988年。

〔德〕卡西尔:《人文科学的逻辑》,沉晖等译,北京:中国人民大学出版社,2004年。

〔德〕卡西尔:《人论》,甘阳译,上海:上海译文出版社,2003年。

〔德〕斯宾格勒:《西方的没落》,吴琼译,上海:上海三联书店,2006年。

〔美〕海登·怀特:《元史学:19世纪欧洲的历史想象》,陈新译,南京:译林出版社,2004年。

〔德〕梅内克:《历史主义的兴起》,陆月宏译,南京:译林出版社,2009年。

〔德〕梅内克:《世界主义与民族国家》,孟钟捷译,上海:上海三联书店,2007年。

〔德〕梅内克:《德国的浩劫》,何兆武译,北京:三联书店,2002年。

〔美〕潘诺夫斯基:《视觉艺术的含义》,傅志强译,沈阳:辽宁人民出版社,1987年。

〔英〕贡布里希:《艺术与错觉》,林夕等译,长沙:湖南科技出版社,2004年

〔英〕贡布里希:《理想与偶像》,范景中等译,上海:上海人民美术出版社,1989年。

〔英〕贡布里希:《秩序感》,杨思梁等译,杭州:浙江摄影出版社,1987年。

〔英〕贡布里希:《艺术与人文科学:贡布里希文选》,范景中选编,杭州:浙江摄影出版社,1989年。

〔美〕马克瑞尔:《狄尔泰传》,李超杰译,北京:商务印书馆,2003年。

丁建弘:《德国通史》,上海:上海社会科学院出版社,2002年。

〔美〕艾布拉姆斯:《镜与灯:浪漫主义文论及批评传统》,郦稚牛等译,北京:北京大学出版社,2004年。

姚小平:《洪堡:人文研究和语言研究》,北京:外语教学与研究出版社,1998年。

当下国内学界方兴未艾的西方现代艺术史学方法论的译介、讨论和研究，其实牵涉两个不同语境：一是20世纪80年代以来，国内学者主要依据英文材料形成的对西方艺术史学方法论的译介和研究；二是二战前后，英语世界逐渐发展起来的对艺术史学史，特别是德语艺术史学传统的探讨、译介和研究。后一个语境，尽管很大程度上是前一个语境得以形成的参照，却在当下国内的艺术史学相关问题讨论中，被有意无意地忽略了，造成西方现代艺术史学的某种"接受的遮蔽"。《另类叙事：西方现代艺术史学中的表现主义》所尝试的讨论，是在观照后一种语境的前提下展开的，因此，这是一个有关西方现代艺术史学的另类故事。

需要指出的是，英语世界对德语艺术史学传统的接纳和重塑，是与二战后一种新的西方现代艺术史学的话语系统的建构、形成与发展联系在一起的。从以德语为母语的艺术史，转变为全球化的英语的艺术史，期间发生的对德语艺术史学传统的诸多洗练、遮蔽和重塑，颇值得玩味，也构成了西方现代艺术史学史的一个重要篇章。应该说，艺术和艺术史研究在当下所面临的思想现实，已然不是，或者说主要已不是决定论之类的传统极权主义的社会意识形态，而是如何有效实现对知识及其所代表的权力话语和体制的批判，实现对晚期资本主义或全球化语境下的文化逻辑的批判。当然，本书并不企望实现如此宏大的目标，而只是借助了几个有限支点，尝试勾勒英语镜像中的西方现代艺术史学，特别是德语艺术史学中的一个特定方面，即"表现的艺术史学"的沉浮与显隐，和它的批判与人文触角，以及它和"视觉人文主义"的往昔、现在和未来景象。

若有所谓的"历史本相"的话，那么，这个本相也总会在语言的哈哈镜里发生各种变形，而这也让我想到国内学界对西方艺术史学传统经典的移译和评述。英文译本和学术话语流派的优势，在艺术史日趋走向全球化的今天是显而易见的，但也应警惕就此形成的一种话语和权力的执念。即便是英语世界，艺术史学也处

后 记

在持续变化中,这种变化的背后隐含了知识权力的纠葛。对于这一点,贡布里希本人是有清醒认识的,他在1965年发表的《名利场逻辑》一文中说:"一旦身处商业化社会时尚和竞争潮流的名利场,就会发现,语言上的纯粹主义者或古典主义者站到了权力主义一边。"[1]

<div style="text-align: right;">

张坚

2018年6月18日

</div>

---

[1]〔英〕贡布里希:《名利场逻辑》,转引自〔英〕卡尔·波普尔:《通过知识获得解放》附录,范景中、李本正译,杭州:中国美术学院出版社,1996年,第316页